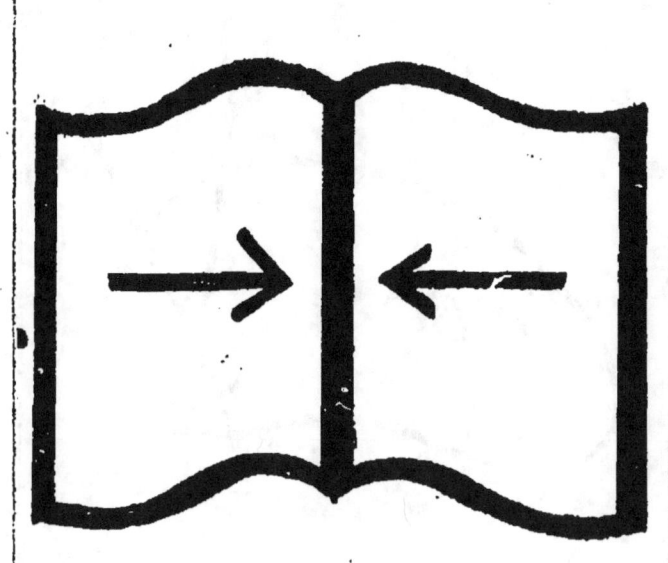

RELIURE SERREE
Absence de marges
intérieures

VALABLE POUR TOUT OU PARTIE DU
DOCUMENT REPRODUIT

Début d'une série de documents en couleur

LES SPECTACLES
DE LA FOIRE

Cet ouvrage a été tiré à 330 Exemplaires numérotés à la presse

5 sur papier de Chine (N^os 1 à 5).
25 sur papier Whatman (N^os 6 à 30).
300 sur papier de Hollande (N^os 31 à 330).

LES SPECTACLES
DE LA FOIRE

*Théâtres, Acteurs, Sauteurs et Danseurs de corde
Monstres, Géants, Nains, Animaux curieux ou savants, Marionnettes
Automates, Figures de cire et Jeux mécaniques des Foires Saint-Germain
et Saint-Laurent, des Boulevards et du Palais-Royal, depuis
1595 jusqu'à 1791*

DOCUMENTS INÉDITS RECUEILLIS AUX ARCHIVES NATIONALES

PAR

ÉMILE CAMPARDON

I

PARIS
BERGER-LEVRAULT ET Cⁱᵉ, ÉDITEURS
5, RUE DES BEAUX-ARTS, 5
MÊME MAISON A NANCY, 11, RUE JEAN-LAMOUR
—
1877

INTRODUCTION

L'HISTOIRE des spectacles de la Foire, quoiqu'elle soit très-intéressante à divers points de vue, est demeurée jusqu'ici peu ou mal connue. Les recherches auxquelles je me suis livré à ce sujet dans nos vieilles archives, m'ont mis à même d'y découvrir une grande quantité de documents inédits qui révèlent bien des faits nouveaux et viennent compléter heureusement les rares ouvrages qui existent sur la matière. Il m'a semblé utile de réunir et de présenter au public, sous une forme méthodique, les curieux documents qui nous initient aussi bien que possible aux genres de distractions qu'offraient à nos pères les Spectacles de la Foire. On y trouvera, en même temps, la peinture des mœurs des comédiens forains et des détails sur la vie un peu étrange à laquelle ils s'abandonnaient.

Mais, d'abord, il est nécessaire de retracer dans ses principaux traits l'histoire de ces théâtres qui, pendant deux siècles, ont égayé tant de générations.

L'origine des foires Saint-Germain et Saint-Laurent est fort ancienne. La première mention d'un droit de foire appartenant à l'abbaye de Saint-Germain-des-Prés se rencontre en 1176. Cette foire, qui existait encore en 1433 et durait 18 jours à partir du mardi de la quinzaine de Pâques, ne semble pas avoir subsisté bien longtemps après cette époque. Mais au mois de mars 1482, le roi Louis XI, dans le but de dédommager les religieux de Saint-Germain-des-Prés des pertes qu'ils avaient subies à la suite des guerres anglaises, leur permit d'établir une nouvelle foire sur l'emplacement des jardins du roi de Navarre donnés en 1399 à l'abbaye par Jean, duc de Berry. La durée de cette foire, dont l'existence s'est prolongée jusqu'en 1789, a beaucoup varié; mais au XVIIIe siècle, elle s'ouvrait régulièrement le 3 février et se fermait le dimanche de la Passion. Le marché Saint-Germain actuel occupe une partie des terrains sur lesquels les loges de la foire étaient construites (1).

C'est dans un document remontant au mois de décembre 1344 que se trouve la première mention bien

(1) *Essai sur la Foire Saint-Germain*, par Léon ROULLAND, thèse soutenue à l'École impériale des Chartes, en 1862.

authentique de la foire Saint-Laurent. A cette date, le roi Philippe VI, confirmant les priviléges des frères de Saint-Lazare, leur assura sa protection contre les illégalités commises par les sergents de la Douzaine du Châtelet qui, le jour de la Saint-Laurent, avaient fait « rompre les loges » avant l'heure du soleil couchant (1). La charte royale qui contient cette indication semble établir que cette foire ne durait alors qu'une seule journée; il convient donc de la distinguer essentiellement d'une autre instituée en 1176 par le roi Louis VII et qui, aux termes de sa fondation, devait durer quinze jours à partir de l'époque que fixeraient les frères de Saint-Lazare (2). Au xviiie siècle, la foire Saint-Laurent s'ouvrait ordinairement le 9 août, veille de la fête de ce saint, et finissait le 29 septembre, jour de la Saint-Michel. Quelquefois cependant, elle commençait dès le 25 juillet, jour de la fête de Saint-Jacques. Anciennement elle se tint entre Paris et le Bourget, puis, se rapprochant de l'église Saint-Laurent, elle fut

(1) Philippe, par la grâce de Dieu, roy de France... favoir faifons à touz préfenz et avenir que les meftre, frères et feurs tant fainz comme malades de l'oftel Dieu de Saint-Ladre-lez-Paris, nous ont fignifié que comme la foire du jour de Saint-Laurent foit leur et y aient toute juridicion moienne et baffe jufques à l'eure de foleil couchant, neantmoinz les fergenz de la Douzaine de noftre Chaftellet de Paris et autres viennent rompre les loges de ladite foire avant l'eure deffus dicte, de leur volonté et fans avoir povoir de ce, plufieurs fois en donnant à yceulx fignifians grant dommaige. Ce fu fait à Paris, l'an de grâce mil CCC quarante et quatre au mois de décembre. Archives nationales, série S, n° 6607.

(2) « Eo die quo voluerint inchoabunt et per quindecim dies durabit ».

installée sur les terrains occupés aujourd'hui par les bâtiments du chemin de fer de l'Est.

Ce n'est qu'à la fin du xvie siècle que l'on voit apparaître d'une manière certaine des comédiens aux foires Saint-Germain et Saint-Laurent. En 1595, Jehan Courtin et Nicolas Poteau, chefs d'une troupe ambulante, donnèrent des représentations à la foire Saint-Germain. Leur succès mécontenta les comédiens de l'hôtel de Bourgogne qui, s'appuyant sur d'anciens privilèges, voulurent faire fermer leur théâtre. Les Parisiens que Jehan Courtin et Nicolas Poteau divertissaient fort, désapprouvèrent bruyamment les prétentions des acteurs de l'hôtel de Bourgogne et leur témoignèrent leur mécontentement par des huées et des sifflets. On dit même que quelques-uns d'entre eux furent roués de coups par ce public peu tolérant. Bien plus, le Châtelet de Paris que les comédiens avaient requis de faire justice de ces misérables forains, donna pleinement raison à ces derniers et leur permit de continuer leurs représentations, ainsi que le constate le document suivant : « Du jeudy, 9e jour de may 1596. Publié les lectres de fentence et deffenses cy-après transcriptz : A tous ceulx qui ces préfentes lectres verront Jacques Daumont, chevalier, baron de Chappes, feigneur de Cléray Sainct-Paire, Villemoyenne et Corbeton, conseiller du Roy noftre Sire, gentilhomme

ordinaire de fa chambre et garde de la prévofté de Paris, falut. Savoir faifons que aujourdhuy, datte de ces préfentes, fur la requefte faicte par maiftre Guillaume Lemaffon, procureur des gouverneurs de l'hoftel de Bourgongne, demandeurs au principal allencontre de Jehan Courtin, Nicolas Poteau et autres leurs compagnons, commédiens françoys, deffendeurs préfens en perfonne, d'autre. Parties ouyes, oy le procureur du Roy audict Chaftellet, lecture faicte de l'arreft de la Court du 10ᵉ jour de novembre 1548 et autres fentences de nous données le 10ᵉ jour de juillet 1585 et autres années fubféquentes, et fuivant le confentement et les offres préfentement faictes par lefdictz deffendeurs en noftre préfence; nous avons permis et permectons aux deffendeurs de jouer et repréfenter miftéres profanes, licites et honneftes fans offencer ou injurier aucunes perfonnes ès faulxbourgs de Paris et pendant le tems de la foire Sainct-Germain feullement, fans tirer en conféquence, à la charge qu'ilz feront tenus et les condamnons payer, fuyvant les offres, pour chacune journée qu'ilz joueront, deux efcus foleil au proufict de la confrairie de la Paffion dont les demandeurs font adminiftrateurs; le tout fuyvant ledict arreft et fentence deffus dattés. Et neantmoings et conformement audict arreft et fentence et faifant droict fur la requefte dudict procureur du Roy et

dudict Lemaſſon audict nom, avons faict et faiſons deffences tant auſdictz deffendeurs que à tous autres perſonnes de quelque eſtat et condicion qu'ilz ſoient, de faire aucunes inſollences en ladicte maiſon et hoſtel de Bourgongne lors que l'on y repréſentera quelques jeux ny jecter des pierres, pouldres et autres choſes qui puiſſe eſmouvoir le peuple à ſédition, en peine de priſon et de punition corporelle s'il y eſchet. Et à ceſte fin ſera le préſent jugement publié à ſon de trompe audict lieu de l'hoſtel de Bourgongne au jour que leſdictz jeux ſeront repréſentés à ce que aucun n'en prétende cauſe d'ignorance. En teſmoing de ce nous avons faict mectre à ces préſentes le ſcel de ladicte prévoſté. Ce fut faict et donné en jugement audict Chaſtellet par M. Jehan Séguier, ſeigneur d'Autry, conſeiller du Roi en ſon conſeil et lieutenant civil de ladicte prévoſté de Paris, tenant le ſiège, le lundy 5ᵉ jour de febvrier l'an 1596 (1). »

Il est vraisemblable que Jehan Courtin et Nicolas Poteau uſèrent de la permission que venait de leur accorder le Châtelet et qu'ils donnèrent des représentations pendant quelques années aux foires. Au reste, sur cette époque, aucun autre document que celui que l'on vient de lire n'est parvenu jusqu'à nous, et il est

(1) Archives nationales, série Y, n° 195. Registre des publications d'ordonnances du Châtelet, 1594 à 1608, folio 119, recto.

impossible d'exprimer autre chose que des conjectures sur ce que pouvaient être alors les spectacles forains. Vingt-deux années après Poteau et Courtin, en 1618, on voit deux comédiens ambulants, un homme et une femme, solliciter et obtenir des religieux de Saint-Germain-des-Prés, l'autorisation de donner des représentations à la foire. Quel pouvait être le genre des pièces jouées par ces deux individus? Évidemment ce n'étaient plus des mystères comme en représentaient leurs devanciers, mais très-probablement des parades où l'un jouait le rôle d'Arlequin et l'autre celui de Colombine. La permission accordée par l'abbaye de Saint-Germain-des-Prés à ces deux acteurs est ainsi conçue : « Les relligieulx, prieur et couvent de l'abbaye de Saint-Germain-des-Préz-lez-Paris à tous ceulx qui ces préfentes lectres verront, falut. Savoir faifons que nous ayant été remonftré par André Soliel et Isabel Le Gendre, comédiens, qu'il y a proche et derrière le pillory une grande place vague et inutile en laquelle ils fe pourroient accomoder pour donner quelque récréation au peuple pendant la tenue de la foire, partant qu'il nous plaife leur donner permiffion d'y ériger quelque efchaffault et aultres comodités en ce lieu : Nous, les défirant gratifier et favorablement traicter, leur avons permis et permettons par ces préfentes de fermer et enclore la place contenue en leur requefte à

nous présentée à cest effect, y ériger eschaffault à ce que besoing leur faict pour donner récréation honneste au peuple pendant la tenue de ladicte foire de la présente année seulement, aux charges et conditions de n'y jouer jeux deffendus et scandaleux et qu'il ne s'y fera aucun scandale et que les susdicts comédiens ny aultres pour eulx, n'y joueront point les jours de feste et dimanches et pendant la messe de paroisse, les sermon et vespres. Si donnons en mandement à nostre bailly de Saint-Germain et aultres, nos justiciers, de laisser et faire paisiblement jouyr lesdicts André Soliel et Isabel Legendre de ceste nostre permission que nous leur avons donnée. En tesmoing de quoy nous avons faict mectre à ces présentes nostre cachet ordinaire et signet de nostre scribe capitulaire, ce 20ᵉ janvier 1618. Signé : F. G. Lesage, scribe du chapitre (1). »

En même temps que le chapitre de Saint-Germain-des-Prés autorisait des comédiens à se construire des loges sur son terrain, il accordait aussi des permissions semblables à des joueurs de marionnettes, à des danseurs de corde, à des montreurs d'animaux curieux ou savants, et vers 1640, le commerce de la foire Saint-Germain avait pris un développement considérable, grâce à tous ces divertissements qui attiraient un public nombreux. En 1643, dans un poëme dédié au duc

(1) Archives nationales, série K, n° 966.

d'Orléans (1), Scarron détaille comme il suit les merveilles de la foire :

> Que ces badauds font étonnés
> De voir marcher fur des échaffes !
> Que d'yeux, de bouches et de nez,
> Que de différentes grimaces !
> Que ce ridicule Harlequin
> Eft un grand amufe-coquin.
> Que l'on achève ici de bottes !
> Que de gens de toutes façons,
> Hommes, femmes, filles, garçons ;
> Et que les c... à travers cottes
> Amafferont ici de crottes,
> S'ils ne portent des caleçons !
>
> Ces cochers ont beau fe hâter,
> Ils ont beau crier : Gare ! gare !
> Ils font contraints de s'arrefter,
> Dans la foule rien ne démare.
> Le bruit des pénétrans fifflets,
> Des fluftes et des flageolets,
> Des cornets, hautbois et mufettes,
> Des vendeurs et des achepteurs,
> Se mefle à celui des fauteurs,
> Et des tambourins à fonnettes,
> Des joueurs de marionnettes
> Que le peuple croit enchanteurs !

Parmi les plus célèbres joueurs de marionnettes de la foire à cette époque, il faut citer Pierre et François Dattelin, devenus immortels sous le nom de Brioché.

(1) *La Foire Saint-Germain*, poëme dédié à MONSIEUR. Paris, Jonas Bréquigny, au Palais, dans la salle Dauphine, à l'Envie, 1643.

Il est hors de doute que ces habiles entrepreneurs de spectacles quittaient chaque année, pendant quelques mois, le bas de la rue Guénégaud, lieu habituel de leurs exercices, pour aller s'installer aux foires Saint-Germain et Saint-Laurent, dans une loge que remplissait toujours un public nombreux. Pierre Dattelin s'y rendait escorté de son singe, le fameux Fagotin, celui que Cyrano de Bergerac tua d'un coup d'épée, le prenant pour un homme, et dont les mille cabrioles émerveillaient la foule (1). Serviles imitateurs du premier des Brioché, les autres joueurs de marionnettes, ses émules, crurent tous devoir aussi se faire accompagner de singes qu'on appelait des *Fagotins*, en souvenir de celui dont la gentillesse avait tant amusé le peuple de Paris.

Dans sa *Gazette* du 22 février 1664, Loret, parlant des curiosités de la foire Saint-Germain, raconte qu'on y trouve :

> Citrons, limonades, douceurs,
> Arlequins, fauteurs et danfeurs,
> Outre un géant dont la ftructure
> Eft prodige de la nature;

(1) Dans l'ouvrage intitulé : *Combat de Cyrano de Bergerac contre le singe de Brioché*, on lit la description suivante de Fagotin : « Il étoit grand comme un petit homme et bouffon en diable. Son maître l'avoit coiffé d'un vieux vigogne dont un plumet cachoit les fiffures et la colle, il luy avoit ceint le cou d'une fraife à la fcaramouche. Il luy faifoit porter un pourpoint à fix bafques mouvantes garni de paffemens et d'aiguillettes, vêtement qui fentoit le laqueifme ; il luy avoit concédé un baudrier d'où pendoit une lame fans pointe. » (MAGNIN, *Histoire des Marionnettes*, 130 et suiv.)

> Outre les animaux fauvages,
> Outre cent et cent batelages,
> Les Fagotins et les guenons,
> Les mignonnes et les mignons,
> On voit un certain habile homme
> (Je ne fais comment on le nomme)
> Dont le travail induftrieux
> Fait voir à tous les curieux,
> Non pas la figure d'Hérodes,
> Mais du grand coloffe de Rhodes
> Qu'à faire on a bien du temps mis,
> Les hauts murs de Sémiramis,
> Où cette reine fait la ronde;
> Bref, les fept merveilles du monde,
> Dont très bien les yeux font furpris;
> Ce que l'on voit à jufte prix.

Outre les deux Brioché, il faut encore citer, parmi les joueurs de marionnettes célèbres, Jean-Baptiste Archambault, Jérôme, Arthur et Nicolas Féron, qui obtinrent en 1668, du Lieutenant-général de police, la permission de s'établir aux foires, et qui joignirent à leurs comédiens de bois des exercices de voltige et de danses sur la corde roide. Ce n'est qu'à la foire Saint-Germain de 1678 qu'on voit s'élever le premier théâtre forain proprement dit. Il était dirigé par deux frères, excellents sauteurs, Charles et Pierre Alard, fils d'un barbier étuviste du roi, qui avaient réuni une troupe composée d'habiles acrobates, parmi lesquels brillait au premier rang l'inimitable Moritz von der

Beek, plus connu sous le nom francisé de Maurice. Le théâtre des frères Alard fut très-suivi, et l'on y représenta avec un grand succès la pièce intitulée : *les Forces de l'Art et de la Magie,* dont les personnages : *Zoroastre,* magicien, amant de Grésende ; *Grésende,* bergère, et *Merlin,* valet de Zoroastre, prononçaient quelques paroles insignifiantes destinées seulement à amener, d'une manière vraisemblable, les exercices de quatre sauteurs en démons, quatre sauteurs en bergers et quatre sauteurs en polichinelles. La même année, la foire Saint-Laurent eut aussi son spectacle à succès, la troupe royale des Pygmées, marionnettes de 4 pieds qui jouaient l'opéra et que la jalousie de l'Académie royale de musique fit supprimer peu après.

L'année suivante, le théâtre d'Alard continua d'attirer la foule, et l'encombrement y produisait souvent des rixes que la police était obligée de réprimer sévèrement (1).

(1) En voici la preuve : « 14 février 1679. Seignelai à Defita, lieutenant criminel. J'ai rendu compte au Roi du contenu en votre lettre au fujet du défordre arrivé au fauxbourg Saint-Germain au Jeu-de-Paume, où le nommé Allard fait fes repréfentations, et fur ce que Sa Majefté a vu que les pages de la grande écurie avoient été les principaux auteurs des violences qui ont été faites, elle a donné les ordres néceffaires pour les faire mettre à la Baftille. Elle a auffi fait favoir fon intention à Mademoifelle, à madame de Guife et à M. le duc, et elle ne doute pas qu'ils ne contribuent de leur côté à ce que la juftice foit faite des gens de leur livrée qui fe trouveront coupables. Sa Majefté voulant que vous continuiez avec foin les pourfuites néceffaires pour empêcher qu'un tel défordre ne demeure impuni, et si vous avez befoin de

Peu à peu, les troupes foraines s'organisèrent régulièrement, et sans parler des frères Alard qui exploitèrent les foires, l'aîné jusqu'en 1711, époque de sa mort, et le plus jeune jusqu'en 1721, il faut citer, parmi les plus célèbres entrepreneurs de spectacles, Alexandre Bertrand (1684-1723), Moritz von der Beek dit Maurice (1688-1694), Jeanne Godefroy, sa veuve (1694-1709), Christophe Selles (1701-1709), Louis Nivellon (1707-1711), Louis Gauthier de Saint-Edme et Marie Duchemin, sa femme (1711-1718), le chevalier Jacques de Pellegrin (1711-1718), Jean-Baptiste Constantini dit Octave (1712-1716) et Catherine von der Beek, fille de Maurice et de Jeanne Godefroy, mariée en premières noces au comédien Étienne Boiron dit Baron, et en secondes noces à Pierre Chartier de Beaune, conseiller au Châtelet de Paris (1712-1718).

Timides au début, les entrepreneurs forains s'étaient bornés à faire jouer les marionnettes ou aux exercices

quelques ordres pour faire arrêter les laquais de M. le duc d'Elbœuf, vous me le ferez favoir, et j'en rendrai compte à Sa Majefté.

« Du 27 février ;

» Sa Majefté m'a ordonné de vous dire de continuer vos pourfuites contre les coupables des violences qui ont été faites au Jeu-de-Paume, où Allard fait fes représentations, fans vous départir des formalités ordinaires de la juftice pour quelque confidération que ce foit. Sa Majefté approuve auffi la conduite que vous avez tenue à l'égard du valet de pied de madame de Guife, que vous faites garder, et elle fera encore favoir fon intention à madame de Guife, afin que vous ne trouviez aucun empêchement à faire ce qui eft du devoir de votre charge en toute cette affaire... »

(DEPPING. *Correspondance administrative sous Louis XIV*, II, 585.)

des sauteurs et des danseurs de corde, mais leur succès les enhardit et bientôt ils y ajoutèrent de véritables petites comédies jouées par des acteurs qui n'étaient pas dépourvus de talent. L'expulsion des comédiens italiens (mai 1697) les rendit téméraires, et se regardant comme leurs héritiers de fait et de droit, ils s'emparèrent de leur répertoire (1). Dès lors ils perfectionnèrent leur installation qui resta cependant toujours tant soit peu primitive, améliorèrent encore leur personnel et devinrent enfin, par la force des choses et le goût du public, une sérieuse concurrence pour la Comédie-Française. Cette dernière s'inquiéta fort des succès obtenus par les théâtres forains, et par tous les moyens elle essaya d'y mettre un terme. Invoquant les anciens priviléges que lui avaient accordés les rois de France, elle traîna les entrepreneurs des spectacles de la Foire à la barre du Châtelet et du Parlement, et, après de longs procès, elle obtint enfin que le dialogue serait absolument interdit sur les théâtres forains (2). Ceux-ci imaginèrent alors les pièces en monologues,

(1) La Comédie-Italienne fut fermée à cause de la représentation d'une pièce intitulée : *la Fausse prude,* dans laquelle, dit-on, l'auteur avait mis en scène Mme de Maintenon. Quoi qu'il en soit, le Lieutenant général de police, par ordre du roi, fit sceller les portes du théâtre et des loges et chassa les comédiens italiens de Paris.

(2) On trouvera plus loin, à l'article intitulé : *Procès des Comédiens forains et des Comédiens français,* tous les détails désirables sur cette longue suite de débats judiciaires.

les pièces à jargon (1) et les pièces à écriteaux (2). Dans ces dernières, chacun des acteurs avait dans sa poche droite son rôle écrit en gros caractères sur des rouleaux de papier qu'il montrait successivement aux spectateurs, selon les besoins de la pièce, et qu'il remettait ensuite dans sa poche gauche au fur et à mesure qu'il s'en était servi. Plus tard on substitua à cette méthode peu commode, celle d'écriteaux descendant du

(1) Voici un échantillon des pièces à jargon. Il est tiré d'*Arlequin Barbet, Pagode et médecin,* pièce chinoise en deux actes, en monologues, mêlée de jargon, avec un prologue, par Lesage et Dorneval.

Acte II, scène V, le prince, le Colao, Arlequin, deux officiers du roi.

ARLEQUIN, *en robe de médecin.*

Il va donc dîner ?

LE COLAO.

Va dinao.

ARLEQUIN.

Et nous allons en faire autant ?

LE COLAO.

Convenio, demeurao, medicinao regardao dinao l'emperao.

ARLEQUIN.

Comment ma charge m'oblige à le regarder faire ? (*Le Colao lui baragouine à l'oreille.*) Pour prendre garde à ce qu'il a mangé ? Et que m'importe à moi qu'il mange trop et qu'il se crève de choses nuisibles !

LE COLAO.

Ho ! Ho ! (*Il lui parle à l'oreille.*)

ARLEQUIN.

Plaît-il ? Comment dites-vous cela ? (*Le Colao lui parle à l'oreille.*) Eh bien ! si le roi venait à mourir ?

LE COLAO.

Pendao le medicinao !

ARLEQUIN.

On pend le médecin ! miséricorde ! Ah ! sur ce pied-là, au diable la charge ! (*Il veut ôter sa robe.*) Etc., etc.

(2) Les pièces à écriteaux furent inventées par deux acteurs dramatiques qui travaillaient pour les théâtres de la foire, nommés Remy et Chaillot. Elles furent perfectionnées par Lesage, Fuzelier et Dorneval.

cintre du théâtre et qui indiquaient ce que l'acteur avait à dire. Lorsqu'il y avait des couplets, l'orchestre jouait l'air, et des individus placés dans la salle et payés pour cela, chantaient les paroles que le public répétait en chœur. Cette manière toute nouvelle de jouer la comédie ne laissait pas que d'amuser fort le public qui, par ses applaudissements, encourageait les acteurs forains dans la lutte inégale qu'ils soutenaient avec la Comédie-Française. Toutefois, s'il en est qui, comme Alexandre Bertrand, Christophe Selles et leurs associés, montrèrent une indomptable énergie, d'autres, comme les frères Alard et la veuve Maurice, comprirent aisément qu'ils ne seraient pas les plus forts et ils tâchèrent d'être du moins les plus habiles. Dès 1708, cette dernière traita avec l'Académie royale de musique et obtint, moyennant une somme assez considérable, l'autorisation de représenter sur son théâtre de petites pièces mêlées de couplets auxquelles on donna le nom d'opéras comiques; elle put ainsi passer tranquillement l'année 1709 qui fut signalée par la victoire définitive de la Comédie-Française sur Alexandre Bertrand, qu'elle réduisit à ne plus faire jouer que des marionnettes, et sur Christophe Selles qui, ruiné, quitta Paris pour n'y plus revenir. L'exemple de la veuve Maurice fut suivi par tous les entrepreneurs de spectacles forains qui se succédèrent depuis lors aux foires, et l'on vit le privilége de l'Opéra-

Comique exploité successivement par Saint-Edme, le chevalier Pellegrin, Octave, Catherine Baron et par la troupe que dirigeaient en son nom deux de ses meilleurs acteurs, Baxter et Sorin. La Comédie-Française, malgré son triomphe, se trouvait donc vaincue. Elle avait voulu empêcher la foule de se porter aux spectacles forains, et pour y parvenir elle avait fait interdire la parole à leurs acteurs et voilà qu'éludant toutes les difficultés, surmontant tous les obstacles, le théâtre de la Foire renaissait de ses cendres plus brillant et plus applaudi que jamais. Mais peu à peu, en raison même de ce succès, les prétentions de l'Académie royale de musique devinrent plus grandes; elle exigea des directeurs des théâtres avec qui elle traitait, des redevances exorbitantes, et bientôt ceux-ci, malgré leurs recettes abondantes, ne firent pas leurs frais et se virent pressés et poursuivis par des meutes de créanciers. Ce fut ce moment que la Comédie-Française saisit pour leur porter le coup décisif, et en 1719 elle obtint la suppression de tous les spectacles forains, les marionnettes et les danseurs de corde exceptés.

Après avoir parlé des théâtres, il convient de dire aussi quelques mots des principaux acteurs qui s'y firent applaudir. Dans le principe, les artistes forains, occupés seulement pendant quatre mois par année et très-peu rétribués, puisque Alexandre Bertrand ne leur donnait

que 20 sous par jour et la soupe quand ils jouaient, étaient obligés d'avoir une autre profession pour vivre. Les hommes étaient maîtres à chanter ou maîtres à danser, ou peintres ou même menuisiers; les femmes étaient ou couturières ou blanchisseuses. Bientôt l'importance du théâtre de la Foire étant devenue plus grande et les appointements plus considérables, beaucoup de gens qui n'étaient acteurs que par accident, firent de l'art du comédien leur unique occupation, et lorsque les foires étaient terminées à Paris, ils allaient donner des représentations en province, courant de ville en ville sans se fixer nulle part. C'est parmi ces derniers que se rencontrèrent les acteurs qui furent le plus goûtés sur les scènes dont on vient de lire la rapide histoire, et parmi eux il faut citer l'*Arlequin* Charles Dolet, qui jouait presque toujours ce rôle à visage découvert, et le *Scaramouche* Antoine Delaplace, qui devinrent tous deux les associés de leur directeur Alexandre Bertrand; Antoine Francassani, fils du célèbre *Polichinelle* de la Comédie-Italienne et qui, héritier d'une partie des talents de son père, remplit chez Christophe Selles et chez la veuve Maurice les rôles d'*Arlequin;* Belloni, l'inimitable *Pierrot* qui eut dans Jean-Baptiste Hamoche un digne successeur; Dominique Biancolelli, fils du fameux *Arlequin* de la Comédie-Italienne, et *Arlequin* comme son père; l'excellent Desgranges qui jouait

les *docteurs* en concurrence avec Pierre Paghetti; Jean-Baptiste Raguenet, si parfait dans le rôle de *Don Juan* du *Festin de Pierre;* l'agile, le souple Francisque Molin, l'*Arlequin* si habile, dont le talent pâlissait cependant devant celui de Richard Baxter, artiste venu d'Angleterre, qui, travesti en femme, imitait à s'y méprendre la danse de M^{lle} Prévost, l'une des étoiles de l'Académie royale de musique, et qui servit pendant quelques années, ainsi que son camarade, l'excellent Sorin, si bon dans les *mezzetins* et les *pères*, de prête-nom à sa directrice Catherine Baron, poursuivie par d'impitoyables créanciers.

A côté des acteurs, il faut aussi nommer M^{lles} Bastolet, Bourgeois d'Aigremont, Maillard et surtout M^{lle} Delisle, qui remplissaient avec talent les rôles de *Colombine* et d'*Isabelle* dans les pièces empruntées, pour la plupart, aux répertoires de l'hôtel de Bourgogne et de l'ancienne Comédie-Italienne, ou dues à la plume d'auteurs dont les plus connus aujourd'hui sont Remy et Chaillot, Dominique Biancolelli et Brugière de Barante, Lesage, Fuzelier et Dorneval (1).

La Comédie-Française n'avait pas été seule à se

(1) Je n'indique ici que les acteurs et les actrices les plus en renom. On trouvera plus loin, à l'article qui concerne chacun de ces personnages, des détails plus circonstanciés et l'indication aussi complète que possible de tous les artistes habiles dans un autre genre, tels que : sauteurs et sauteuses, danseurs et danseuses de corde, équilibristes et tourneuses, qui contribuèrent le plus à la vogue et à la réputation des théâtres de la Foire.

montrer jalouse des succès obtenus par les spectacles de la Foire; un autre grand théâtre parisien, la Comédie-Italienne, rétablie en 1716 par le Régent, était animée, à l'endroit des forains, de sentiments tout aussi peu généreux, et elle résolut de profiter de la mesure qui les supprimait pour s'enrichir de leur dépouille. Pendant trois années, de 1721 à 1723, elle alla régulièrement s'installer à la foire Saint-Laurent et y joua ses meilleures comédies, auxquelles elle ajouta même des bals publics. Mais la foule ne répondit pas à cet appel, et la Comédie-Italienne dut renoncer à son entreprise et regagner au plus vite son hôtel de la rue Mauconseil (1).

(1) Beaucoup de personnes attachées à la Maison du roi prétendaient, à cette époque, avoir le droit d'entrer sans payer dans les spectacles forains; les entrepreneurs se plaignirent, et le roi rendit à ce propos l'ordonnance suivante :

Ordonnance portant défense à toutes perfonnes d'entrer aux fpectacles de la foire fans payer.

« De par le Roi,

« Sa Majefté ayant été informée que, fous prétexte que, dans l'ordonnance du 16 novembre 1715, portant défenfe à toutes perfonnes de quelque qualité et condition qu'elles foient, même aux officiers de fa maifon, fes gardes et gendarmes, chevau-légers et moufquetaires d'entrer à l'Opéra, ni à la Comédie fans payer, les fpectacles qui fe donnent pendant les foires Saint-Germain et Saint-Laurent ne font pas compris, nombre de perfonnes, notamment de celles expreffément dénommées en ladite ordonnance, fe croient autorifées à entrer fans payer à ces fortes de fpectacles et en empliffent les meilleures places, ce qui caufe un préjudice confidérable aux entrepreneurs : Sa Majefté a fait très-expreffes inhibitions et défenfes à toutes perfonnes, de quelque qualité et condition qu'elles foient, même aux officiers de fa maifon, fes gardes, gendarmes, chevau-légers, moufquetaires et à tous pages, valets

La suppression des théâtres forains ne lésait pas seulement les directeurs et les acteurs de troupes ambulantes, elle atteignait aussi gravement, dans ses intérêts financiers, l'Académie royale de musique, qui retirait, chaque année, une assez forte somme du privilége de l'Opéra-Comique. Grâce à ses habiles démarches, elle obtint, en 1720, la permission de faire exploiter tacitement ce genre de spectacle par deux entrepreneurs forains, Marc-Antoine de Lalauze et Restier père, et en 1721 elle put ostensiblement céder ce privilége à une société composée d'anciens acteurs forains sans emploi.

Toutefois, la tentative de ces derniers ne fut pas heureuse, et leur Opéra-Comique était toujours désert. Craignant de n'être pas payée par eux, l'Académie royale de musique se hâta de leur donner un concurrent, et elle autorisa l'*Arlequin* Francisque Molin à établir un nouvel Opéra-Comique dont le succès fut prodigieux.

de pied, gens de livrée et autres, fans aucune réferve ni diftinction, d'entrer fans payer auxdits fpectacles des foires de Saint-Germain et de Saint-Laurent. Défend pareillement Sa Majefté à ceux qui affifteront auxdits fpectacles d'y commettre aucun défordre, ni d'interrompre les acteurs pendant leurs repréfentations et entr'actes, à peine de défobéiffance. Comme auffi de commettre aucune violence ou indécence aux entrées ou forties ni auprès des loges ou jeux où fe font lefdites repréfentations, fous telles peines qui feront jugées convenables. Permet Sa Majefté d'emprifonner les contrevenans. Mande Sa Majefté au fieur d'Argenfon, confeiller du Roi en fes confeils, maître des requêtes ordinaires de fon hôtel, lieutenant général de police, de tenir la main à l'exécution de la préfente ordonnance, circonftances et dépendances. Fait à Paris le 17 février 1720. » (Reg. de la maison du Roi. O¹64.)

Mais la Comédie-Française et la Comédie-Italienne veillaient, et, invoquant de nouveau les sentences du Châtelet, les arrêts du Conseil et les arrêts du Parlement, elles obtinrent une fois encore la suppression de l'Opéra-Comique, qui fut fermé pendant deux années.

En 1724, un marchand de chandelles, nommé Maurice Honoré, qui avait appris l'art du théâtre en percevant, pour le compte de l'Hôtel-Dieu, le droit des pauvres à la porte des théâtres forains, obtint le rétablissement et le privilége de l'Opéra-Comique et l'exploita trois ans. Après lui se succédèrent comme directeurs de ce théâtre, Florimond-Claude Boizard de Pontau (1728-1732), Mayer Devienne (1732-1734), Boizard de Pontau de nouveau (1735-1742), Jean-Louis Monnet (1743) et Charles-Simon Favart (1744). L'administration de ce dernier fut florissante, mais ne dura qu'une seule année, et de 1745 à 1751 le théâtre de l'Opéra-Comique fut encore une fois fermé. Son local, demeuré vide, servit pendant un certain nombre de foires aux exercices de diverses troupes pantomimes. Ce fut seulement en 1752 que Jean-Louis Monnet en obtint la réouverture. En 1758, Favart, en société avec Moet, Corby, Dehesse et Coste de Champeron, reprit la direction de ce théâtre qu'il sut amener au plus haut degré de prospérité, lorsqu'enfin, en 1762, après de longues démarches, la

Comédie-Italienne obtint que l'Opéra-Comique serait réuni à elle et hérita ainsi de ses meilleurs acteurs et de son excellent répertoire.

Parmi les acteurs et les actrices qui parurent à l'Opéra-Comique de 1724 à 1761, il convient de citer les plus remarquables : Drouillon, Drouin, Louis Lécluze de Thilloy, Guillaume Lemoyne, Pierre-Louis Dubus dit Préville, plus tard si célèbre à la Comédie-Française, Jean-Baptiste Guignard dit Clairval, Charles-Antoine Bouret, Nicolas-Médard Audinot; Mlles d'Arimath, Beaumenard, Beauvais, Julie Bercaville, Brillant, Marie Chéret dite la *Petite Tante*, Eulalie Desglands, Angélique et Jeanneton Destouches, Legrand, Dorothée Luzy, Quinault, Raimond, Vérité, et surtout la charmante et sympathique Justine Favart.

Quant aux ouvrages qui furent le plus applaudis sur cette scène, ils avaient pour auteurs Lesage, Fuzelier, Dorneval, Panard, Piron, Favart, Vadé, Sedaine, etc.

L'Opéra-Comique n'était pas le seul spectacle qui attirât, pendant cette période, la foule aux foires Saint-Germain et Saint-Laurent. Sans parler des géants et des nains, des monstres et des animaux savants, il y avait encore les joueurs de marionnettes et les danseurs de corde dont la Comédie-Française et la Comédie-Italienne daignaient tolérer l'existence. Il leur était interdit, il est vrai, de représenter ces petites comédies

que le public aimait tant, mais alors on tâchait d'éluder les difficultés à force d'esprit et d'imagination, comme fit Piron pour la pièce d'*Arlequin Deucalion*, qu'il donna au théâtre de Francisque en 1722, ou bien on achetait le droit de contravention, c'est-à-dire l'autorisation de braver les procès-verbaux de contravention que la Comédie-Française faisait dresser par les commissaires au Châtelet et la permission de représenter toutes sortes de pièces. Ce droit était d'ailleurs d'un prix fort élevé et il ne paraît pas que les entrepreneurs des spectacles forains en aient fait un très-fréquent usage. Voici du reste, fixés par une ordonnance de 1750, quels étaient les devoirs et les obligations des théâtres forains: « De par le Roy et de l'ordonnance de meſſire Nicolas-René Berryer, il eſt permis aux danſeurs de corde et ſauteurs de faire leurs exercices de ſauts, de danſes et de pantomimes ſans qu'ils puiſſent repréſenter aucune pièce déclamée et chantée ni expoſer de canevas de leurs pièces au fond, ni dans aucune partie du théâtre ſoit par des tableaux, des écriteaux ou autrement. Les places du théâtre et des premières loges ſeront et demeureront fixées à trois livres. A l'égard des ſecondes loges, elles demeureront fixées à 30 ſols, et les autres depuis ſix juſqu'à 12 ſols ſans que les maîtres deſdits jeux puiſſent exiger au delà à peine de reſtitution, de fermeture du jeu, même de priſon en cas de récidive.

Permettons auſſi aux maîtres de loge de marionnettes de repréſenter ainſi qu'ils ont accoutumé des pièces et pantomimes ſur leur théâtre, à la charge de ſe ſervir du ſifflet appelé *pratique* et de ſe conformer, au ſurplus, à ce qui eſt preſcrit pour les danſeurs de corde, ſous les mêmes peines. A l'égard de leurs places, celles de l'amphithéâtre ſeront et demeureront fixées à 40 ſols, les autres depuis 6 ſols juſqu'à 12, ſans qu'ils puiſſent exiger davantage (1). »

Les plus célèbres troupes de danseurs de corde sont celles des Restier père et fils, de Jean-François Colin, de Julien de Lavigne et de sa veuve, et de Pierre-Claude Gourliez, dit Gaudon. Quant aux joueurs de marionnettes, les plus connus sont Bienfait et son fils, Gillot, Levasseur, Jean Prévost et Guillaume Nicolet, dont le fils aîné, Jean-Baptiste, qui avait commencé par exercer la profession paternelle, ouvrit en 1759, sur le boulevard du Temple, un théâtre où il fit représenter de petites comédies et des opéras-comiques auxquels il ajoutait, pendant les entr'actes, les exercices d'une troupe de sauteurs.

Les boulevards héritèrent en effet, vers cette époque, d'une partie de la vogue dont avaient joui les foires pendant la première moitié du dix-huitième siècle, et que leur firent perdre diverses causes, telles que la

(1) *Affiches de Paris*, 1750.

suppression de l'Opéra-Comique, l'incendie de la foire Saint-Germain, en 1762, et l'accroissement subit de la foire Saint-Ovide. Celle-ci, dont l'origine remonte à 1665, et qui se tenait sur la place Vendôme, du 14 août au 15 septembre, prit tout à coup un développement considérable, qu'augmenta encore sa translation à la place Louis XV, où elle resta de 1771 à 1777, époque où elle fut incendiée (1). Comme les foires Saint-Laurent et Saint-Germain, elle dut en grande partie sa célébrité aux spectacles forains qui venaient s'y

(1) *Le Dictionnaire historique de la ville de Paris,* par HURTAUT et MAGNY, III, 48, parle en ces termes de la foire Saint-Ovide : « Voici l'hiftorique de l'établiffement de cette foire. Le pape Alexandre VII ayant fait préfent, l'an 1665, à Charles duc de Créquy, pair de France, du corps de faint Ovide qu'il avoit fait tirer des catacombes, ce feigneur, qui affectionnoit beaucoup les religieufes Capucines de la place Vendôme, leur donna ce corps faint. Depuis ce tems, tous les ans, ces religieufes en folennifent la fête, le 31 août, pendant l'octave de laquelle il vient un concours extraordinaire de peuple. Ce concours y attira, dès le commencement, quelques marchands de bijoux d'enfants, de pain d'épices et de pâtifferie, ce qui formoit une efpèce de petite foire ; infenfiblement il eft venu des merciers, des lingers et bijoutiers de toute efpèce ; enfin, il s'y eft établi des tentes dans l'étendue de la place, fous lefquelles les gens de la campagne qui venoient par dévotion vifiter l'églife des Capucines, trouvoient à boire et à manger. L'affluence du peuple s'accroiffoit de plus en plus, un particulier entreprit, en 1764, de faire conftruire des loges de charpente tout au pourtour de la place Vendôme pour y placer plus commodément les différens marchands qui fréquentoient cette foire... Dans le milieu et autour de la ftatue de Louis XIV étoient des loges, auffi de charpente, qui étoient diftribuées, partie pour des danfeurs de corde, joueurs de marionnettes et autres petits fpectacles, et partie pour des cafés et autres endroits pour fe rafraîchir... »

Enfin, il faut mentionner une quatrième foire où se rendaient aussi les joueurs de marionnettes et les montreurs d'animaux, c'était la foire Saint-Clair. Elle ouvrait le 18 juillet, durait huit jours et se tenait le long de la rue Saint-Victor.

installer, et dont les plus fréquentés étaient ceux de Gaudon, de Nicolet et d'Audinot.

Ces deux derniers, installés définitivement sur le boulevard du Temple depuis quelques années, voyaient chaque jour augmenter la foule qui se pressait à leurs théâtres. Nicolet, le plus ancien des deux, avait essuyé le premier les persécutions de la Comédie-Française. Plusieurs fois il avait été obligé de restreindre ses représentations à des exercices d'équilibre et de voltige sur la corde roide, exercices d'ailleurs dans lesquels ses acteurs étaient passés maîtres; mais, insensiblement, il reprenait ses habitudes et recommençait, à la grande satisfaction du public, à rejouer ses opéras comiques, ses petites scènes populaires et ses pantomimes à machines. Nicolas-Médard Audinot, ancien acteur de l'Opéra-Comique, puis de la Comédie-Italienne, après avoir ouvert à la foire Saint-Germain de 1769 un jeu de marionnettes, vint s'établir, quelques mois après, sur le boulevard du Temple, où il créa un spectacle qu'il appela l'Ambigu-Comique et où il fit représenter, par des enfants, des pantomimes et des féeries. Inquiété par la police, il dut à de hautes protections la possibilité de continuer son entreprise théâtrale (1). Peu à peu ses

(1) Faisant allusion à ses acteurs enfants et à son propre nom, il avait fait inscrire sur sa porte en gros caractères ces mots latins : *Sicut infantes audi nos.* Ce médiocre calembour eut un succès prodigieux et contribua à sa fortune.

acteurs grandirent; il ajouta à son répertoire des drames et des comédies, et l'Ambigu-Comique devint un véritable théâtre, très-goûté et très-suivi. Ainsi que son collègue Nicolet, qui, en 1772, appela son spectacle les Grands-Danseurs du Roi, Audinot fut vivement poursuivi par la Comédie-Française et par la Comédie-Italienne. Outre les redevances considérables, en argent, qu'il leur fallait verser, ils durent soumettre au visa de deux censeurs, désignés par les grands théâtres, Préville pour la Comédie-Française et Dehesse pour la Comédie-Italienne, toutes les pièces qu'ils voulaient représenter. Tout ce qui sortait du domaine de la plaisanterie grossière ou de la parade était impitoyablement supprimé. Malgré cette censure, ils parvenaient pourtant à faire jouer de charmantes pièces, que les scènes les plus élevées ne dédaignèrent pas parfois de leur emprunter(1). Par une étrange contradiction, tandis que Nicolet et Audinot éprouvaient de si rigoureux traitements de la part de la Comédie-Italienne et de la Comédie-Française, cette dernière traitait avec une tolérance inexplicable le théâtre des Associés. Fondé en 1774, par Nicolas Vienne, dit *Visage*, et par Louis-Gabriel Sallé, tous deux anciens employés du théâtre de

(1) C'est ainsi que l'intermède pastoral intitulé : *Alain et Rosette, ou la Bergère ingénue*, par Boutelier, fut représenté en 1777 à l'Académie royale de musique, après avoir été joué quelques années auparavant chez Nicolet.

Nicolet, le premier comme *aboyeur*, le second comme *arlequin* le théâtre des Associés représentait hardiment le répertoire classique, les tragédies de Voltaire et les drames de Diderot ou de Saurin ; à la vérité, ces œuvres, interprétées d'une façon grossière par des histrions de bas étage, n'étaient plus guère reconnaissables, mais il semble que la Comédie-Française eût dû se montrer plus scrupuleuse et ne pas permettre qu'on ridiculisât de la sorte, en plein Paris, des ouvrages qui sont l'honneur de la littérature française (1).

En 1778, M. Lenoir, lieutenant-général de police, voulant rendre quelque animation à la foire Saint-Laurent que, depuis la suppression de l'Opéra-Comique, les petits spectacles avaient abandonnée pour la foire Saint-Ovide, autorisa Louis Lécluze de Thilloy, ancien acteur de l'Opéra-Comique, à y ouvrir un théâtre où devaient être représentées des pièces dans le genre poissard, et enjoignit en même temps aux entrepreneurs forains d'avoir à s'y réinstaller, désormais, pendant la

(1) Dans son *Histoire des Petits Théâtres*, I, 56, Brazier nous a conservé le texte d'une lettre écrite aux comédiens français par l'un des directeurs de ce théâtre pour les inviter à une représentation de *Zaïre* : « Meſſieurs, je donneroi demain dimanche une repréſentation de *Zaïre*; je vous prie d'être aſſez bons pour y envoyer une députation de votre illuſtre compagnie, et ſi vous reconnoiſſez la pièce de Voltaire après l'avoir vue repréſentée par mes acteurs, je conſens à mériter votre blâme et m'engage à ne jamais la faire rejouer ſur mon théâtre. » Brazier ajoute ensuite : « Lekain et Préville et quelques-uns de leurs camarades allèrent voir jouer *Zaïre* chez le ſieur Sallé. Ils y rirent tant que, le lendemain, ils lui écrivirent qu'à l'avenir les comédiens françois lui permettoient de jouer toutes les tragédies du répertoire. »

tenue de la foire. La troupe de Lécluze, où figuraient de bons artistes, fut bien accueillie du public, et, quand la foire fut terminée, il songea à s'installer d'une manière définitive sur le boulevard, au coin de la rue de Bondy. Malheureusement, Lécluze ne put soutenir jusqu'au bout son entreprise, et, pressé par ses nombreux créanciers, il céda à d'autres le privilége de son théâtre, auquel les nouveaux directeurs donnèrent le nom de Variétés-Amusantes.

La même année (1779), deux spéculateurs, Abraham, ancien danseur de l'Académie royale de musique, et Tessier, ancien acteur de province, fondaient sur le boulevard du Temple un nouveau théâtre, appelé le Spectacle des Élèves pour la danse de l'Opéra ; mais cette scène, où se représentaient des pièces d'un genre mal défini, ne fit pas ses frais et ferma l'année suivante.

De 1779 à juillet 1784 les Grands-Danseurs du roi, l'Ambigu-Comique, les Associés et les Variétés-Amusantes fournirent une brillante carrière; mais un événement inattendu vint jeter la perturbation dans le monde théâtral du boulevard. A la suite de l'incendie de son théâtre au Palais-Royal, l'Académie royale de musique s'était établie le 5 octobre 1781, près de la porte Saint-Martin, dans une salle provisoire (1), tout à côté des

(1) Elle a subsisté jusqu'à nos jours et a été incendiée à la fin du mois de mai 1871.

petits spectacles forains. Les succès de ces derniers la rendirent jalouse, et, au mois de juillet 1784, elle obtint un arrêt du Conseil d'État par lequel le roi lui attribuait le privilége de tous les théâtres du boulevard, avec le droit de le rétrocéder à qui bon lui semblerait (1). Les entrepreneurs forains jetèrent les hauts cris, mais il leur fallut céder à la force. Seuls, les Associés, regardés comme trop infimes, furent épargnés. Nicolet et Audinot conservèrent leurs théâtres en payant de

(1) Voici cet arrêt du Conseil d'État :

« Le Roi s'étant fait repréfenter en fon confeil l'état des différens fpectacles autorifés dans l'étendue de la ville, faubourgs et remparts de Paris, enfemble les édits, règlemens et ordonnances rendues à ce fujet et s'étant auffi fait repréfenter les lettres patentes concernant les droits et priviléges appartenans à l'Académie royale de mufique; Sa Majefté dans la vue de pourvoir à l'augmentation des dépenfes qu'exige le premier théâtre de la nation et les moyens de perfectionner encore l'art de la mufique et de la danfe par la formation des écoles, l'inftruction et l'entretien des élèves; voulant en même tems réduire le nombre des fpectacles qui n'ont pu être jufque ici autorifés que comme fpectacles forains en les foumettant à l'exercice du privilége de l'Académie royale de mufique, à quoi voulant pourvoir : Ouï le rapport, le Roi étant en fon confeil, a accordé et accorde à l'Académie royale de mufique le privilége de tous les fpectacles publics exiftans ou qui pourront exifter par la fuite dans la ville, faubourgs et remparts de Paris comme théâtres forains et qui n'ont pu jufque ici être établis que par l'autorifation du fieur lieutenant général de police, approuvé du fecrétaire d'État de la maifon de Sa Majefté. Permet Sa Majefté à l'Académie royale de mufique d'exercer, faire exercer ou concéder ledit privilége à qui bon lui femblera et à tel prix, claufes et conditions qui feront convenues, à la charge toutefois de fe conformer aux priviléges des foires Saint-Germain et Saint-Laurent, que Sa Majefté entend maintenir et conferver, comme auffi à la charge de l'exécution des ordonnances de police et règlemens concernant lefdits fpectacles, lefquels continueront d'être fous l'autorité du fieur lieutenant général de police comme avant le préfent arrêt, lequel fera de l'ordre exprès de Sa Majefté fignifié aux entrepreneurs defdits fpectacles pour qu'ils aient à s'y conformer chacun endroit foi. Le 18 juillet 1784. Signé : Hue de Miromefnil. » (Reg. du Conseil d'État. E, 2607.)

fortes indemnités à l'Académie royale de musique, tandis qu'au contraire les directeurs des Variétés-Amusantes, qui voulurent soutenir leurs droits devant la justice, furent bel et bien dépossédés, et remplacés par les nommés Gaillard et Dorfeuille. Ces derniers transportèrent, l'année suivante, les Variétés-Amusantes au Palais-Royal, et donnant à leur théâtre le nom de Variétés-du-Palais-Royal, ils en modifièrent peu à peu le répertoire et les acteurs, si bien qu'à la fin de 1790 ils purent accueillir dans leur troupe deux transfuges de la Comédie-Française, Monvel et Julie Candeille, dont le jeu ne parut pas le moins du monde déplacé sur cette ancienne scène foraine.

Deux autres théâtres, également situés au Palais-Royal, jouissaient, à la même époque, d'une certaine vogue, c'étaient les Ombres chinoises, fondées en 1774 par Dominique-Séraphin-François, dit Séraphin, et le spectacle des Petits-Comédiens de S. A. S. M^{gr} le comte de Beaujolais. Ce dernier théâtre, fondé en 1784 par une société de spéculateurs, avait eu d'abord des marionnettes pour acteurs. Plus tard, elles furent remplacées par des enfants qui jouaient la comédie et l'opéra-comique avec succès. Mais là encore les grands théâtres intervinrent et réduisirent les petits comédiens du comte de Beaujolais à la pantomime.

Ce fut alors que, pour sortir d'un répertoire aussi

restreint, on les vit employer un stratagème qui consistait à faire paraître en scène un acteur qui mimait le rôle qu'un autre personnage prononçait ou chantait dans la coulisse (1). C'est ainsi qu'ils purent continuer à représenter tous les genres, en dépit des obstacles qu'on leur suscitait.

Enfin, un autre petit théâtre fondé en 1785, sur le boulevard du Temple, par Aristide-Louis-Pierre Plancher Valcour, les Délassements-Comiques, était également en butte aux tracasseries de la Comédie-Française et de l'Académie royale de musique, qui lui firent enjoindre de ne représenter que des pantomimes et de n'avoir en scène pas plus de trois acteurs à la fois, qui devaient jouer séparés du public par un rideau de gaze.

Mais les persécutions subies par les entrepreneurs de spectacles forains touchaient à leur terme. Les événements de la Révolution, survenus peu après, les dégagèrent bientôt de toutes les entraves, et le 13 janvier 1791, l'Assemblée nationale rendit un décret relatif à la liberté des théâtres, qui mit fin à la lutte qu'ils soutenaient depuis l'année 1595.

Ce décret est ainsi conçu : « Art. I^{er}. Tout citoyen pourra élever un théâtre public et y faire représenter des pièces de tous les genres, en faisant, préalablement

(1) Ce moyen avait déjà été employé en 1676 par la troupe royale des Pygmées, spectacle des marionnettes qui chantaient le grand opéra.

à l'établissement de son théâtre, sa déclaration à la municipalité des lieux. — II. Les ouvrages des auteurs morts depuis cinq ans et plus sont une propriété publique et peuvent, nonobstant tous anciens priviléges qui sont abolis, être représentés sur tous les théâtres indistinctement. — III. Les ouvrages des auteurs vivants ne pourront être représentés sur aucun théâtre public dans toute l'étendue de la France, sans le consentement formel et par écrit des auteurs, sous peine de confiscation du produit total des représentations au profit des auteurs. — IV. La disposition de l'art. III s'applique aux ouvrages déjà représentés, quels que soient les anciens règlements; néanmoins les actes qui auraient été passés entre des comédiens et des auteurs vivants ou des auteurs morts depuis moins de cinq ans seront exécutés. — V. Les héritiers ou les cessionnaires des auteurs seront propriétaires de leurs ouvrages durant l'espace de cinq années après la mort de l'auteur. — VI. Les entrepreneurs ou les membres des différents théâtres seront, à raison de leur état, sous l'inspection des municipalités; ils ne recevront des ordres que des officiers municipaux qui ne pourront pas arrêter ni défendre la représentation d'une pièce, sauf la responsabilité des auteurs et des comédiens, et qui ne pourront rien enjoindre aux comédiens que conformément aux lois et règlements de police; règlements sur lesquels le

comité de constitution dressera incessamment un projet d'instruction. Provisoirement les anciens règlements seront exécutés. — VII. Il n'y aura au spectacle qu'une garde extérieure, dont les troupes de ligne ne seront point chargées, si ce n'est dans le cas où les officiers municipaux leur en feraient la réquisition formelle. Il y aura toujours un ou plusieurs officiers civils dans l'intérieur des salles, et la garde n'y pénétrera que dans le cas où la sûreté publique serait compromise et sur la réquisition expresse de l'officier civil, lequel se conformera aux lois et règlements de police. Tout citoyen sera tenu d'obéir provisoirement à l'officier civil (1). »

La liste générale des acteurs de talent qui parurent sur les théâtres du boulevard, de 1759 à 1791, serait trop longue à donner ici; il faut citer seulement les plus connus : Toussaint-Gaspard Taconet, Étienne-Thomas Constantin, Jean-Baptiste Nicolet, Jean-François de Brémond de la Rochenard dit Beaulieu, François Bordier, François-Marie Mayeur de Saint-Paul, Jean-Thomas Talon et surtout Maurice-François Rochet dit Volange, le célèbre *Janot* des Variétés-Amusantes; parmi les femmes : Anne-Antoinette Desmoulin, devenue M^{me} Nicolet, Françoise-Catherine-Sophie

(1) *Collection générale des décrets rendus par l'Assemblée nationale,* janvier 1791. p. 142.

Forest, Julie Diancour, Louise-Joséphine-Masson, Geneviève-Henriette Tabraize, etc.

Les auteurs les plus applaudis de ces scènes secondaires sont : Taconet, à la fois acteur et écrivain, Jean-Baptiste Archambault dit Dorvigny, à qui les Variétés-Amusantes durent entre autres pièces à succès le fameux proverbe intitulé : *Janot, ou les Battus payent l'amende*, qui eut plus de 200 représentations; Landrin; Robineau de Beaunoir qui fit représenter au théâtre des Grands-Danseurs du Roi de ravissantes petites comédies, telles que *Vénus pèlerine*, *l'Amour quêteur*, *Jeannette, ou les battus ne payent pas toujours l'amende;* les comédiens Mayeur de Saint-Paul, Parisau, Sedaine de Sarcy, Audinot, Arnould Mussot, Dumaniant et Pigault-Lebrun.

Après avoir exposé d'une manière sommaire l'historique des spectacles de la foire, il me reste maintenant à dire où j'ai trouvé les éléments de mon travail. Ce sont les Archives des commissaires au Châtelet de Paris qui m'ont fourni la plus grande partie des documents inédits que j'ai utilisés. Je vais dire en quelques mots quelles étaient, dans l'ancienne administration française, les fonctions de ces magistrats. Ils avaient les attributions des commissaires de police actuels et remplissaient de plus, en diverses circonstances, les fonctions exercées aujourd'hui par nos juges de paix. Ils pouvaient arranger à l'amiable, en leur hôtel, les disputes et les querelles,

et recevaient, en cas de non-arrangement, les plaintes par écrit. Ils se rendaient en personne sur les marchés, et avaient à tour de rôle la police des foires Saint-Germain, Saint-Laurent, Saint-Ovide et Saint-Clair. En matière criminelle, ils faisaient les informations sur l'ordonnance du lieutenant-général de police et les interrogatoires des accusés décrétés d'ajournement personnel. En matière civile, ils apposaient les scellés après décès, faillite ou interdiction. Ils recevaient les comptes de communauté et de tutelle, faisaient les ordres et la distribution du prix des immeubles vendus par décret et interrogeaient sur faits et articles. Enfin, ils étaient astreints à conserver dans leurs archives la minute des plaintes, informations, enquêtes et autres actes de leur ministère. Les commissaires au Châtelet furent supprimés en 1791 et obligés, par la loi du 5 germinal an V, de déposer leurs papiers aux archives nationales. Ces papiers constituent aujourd'hui une partie importante de la série Y (Châtelet de Paris), et forment 5,303 liasses numérotées Y 10,719 à 16,022. Par ce que je viens de dire des fonctions des commissaires au Châtelet, le lecteur a pu comprendre de quelle nature étaient les rapports qui existaient entre eux et les acteurs des foires ou des boulevards. Scandales au théâtre, dans les coulisses ou dans la salle; querelles dans les cabarets, tapage nocturne, rixes plus ou moins

sanglantes, plaintes de maris trompés, de femmes délaissées par leurs époux, de filles abusées, tels sont les faits qui fournissaient le plus ordinairement matière à leurs procès-verbaux. Il faut y ajouter encore les rapports dressés par eux à la requête des comédiens français contre les directeurs de spectacles forains qui commettaient des contraventions, rapports que j'ai recueillis avec le plus grand soin, car ils sont extrêmement intéressants et nous fournissent des détails complétement inconnus sur l'intérieur de ces théâtres, sur les pièces qu'on y représentait et sur les acteurs qui y jouaient.

Outre les archives des commissaires au Châtelet, j'ai encore consulté les registres du Parlement de Paris, les minutes du Conseil privé et du Grand-Conseil, les registres du Conseil d'État et les registres du ministère de la Maison du Roi : j'y ai trouvé une grande quantité de documents judiciaires de la plus haute importance. C'est grâce à ces documents que j'ai pu éclaircir les longs et interminables procès que la Comédie-Française intenta aux entrepreneurs des Spectacles de la Foire.

Mais ici, comme partout, les pièces inédites ne sont pas les seules qui aient de l'importance, et l'on peut encore tirer un bon parti des ouvrages imprimés, et notamment des suivants :

1° *Mémoires pour servir à l'histoire des Spectacles de la*

Foire, par un acteur forain. Paris, Briasson, 1743, 2 vol. in-18. Excellent livre, plein d'érudition, de méthode et d'une grande exactitude, par les frères Parfaict (François, né en 1698, mort en 1753, et Claude, né en 1701, mort en 1777).

2° *Affiches de Paris. Avis divers*, 1746-1751, 11 vol. in-8° oblong, imprimés avec privilége chez Antoine Boudet. On trouve dans ce curieux recueil les annonces faites à l'époque des foires par les entrepreneurs de spectacles qui désiraient attirer le public dans leurs loges. Ces réclames, généralement fort mal rédigées, mais très-intéressantes par leur naïveté et les détails qu'elles contiennent, méritaient presque toutes d'être remises en lumière. J'ai recueilli avec le plus grand soin celles qui m'ont paru en valoir la peine.

A partir de 1751 le privilége des *Affiches de Paris* fut retiré à Antoine Boudet, et ce journal d'annonces se dédoubla ainsi qu'il suit : 1° *Annonces, Affiches et Avis divers*, in-8°, et 2° *Affiches de province*. Ces deux recueils, que j'ai consultés jusqu'à la fin de 1790, sont loin de présenter, pour le sujet qui nous occupe, l'intérêt des *Affiches de Paris*. Ils se bornent, en effet, à annoncer quelquefois sèchement, en une seule ligne, les curiosités des foires et n'entrent dans aucun des détails que donnait si largement la feuille qui les a précédés.

3° *Dictionnaire des théâtres de Paris, contenant toutes les*

pièces qui ont été représentées jusqu'à présent sur les différents théâtres français et sur celui de l'Académie royale de musique; les extraits de celles qui ont été jouées par les comédiens italiens depuis leur rétablissement en 1716, *ainsi que les opéras comiques et principaux spectacles des foires Saint-Germain et Saint-Laurent; des faits et anecdotes sur les auteurs qui ont travaillé pour ces théâtres et sur les principaux acteurs, actrices, danseurs, danseuses, compositeurs de ballets, dessinateurs, peintres de ces spectacles, etc.* Paris, Lambert, 1756, 7 vol. in-18. Ouvrage dont les éléments sont excellents, mais dont la mise en œuvre laisse parfois à désirer sous le rapport de l'exactitude des dates. Il m'a été possible, grâce aux documents inédits que j'ai découverts, d'en rectifier le plus grand nombre. *Le Dictionnaire des théâtres* a pour auteurs les frères Parfaict. Mais l'un d'entre eux, François, le plus savant des deux, étant mort en 1753, le survivant, Claude Parfaict, s'adjoignit pour collaborateur J. D. Dumas d'Aigueberre, conseiller au Parlement de Toulouse, homme très instruit des choses du théâtre. Malheureusement la mort surprit d'Aigueberre le 21 juillet 1755, au milieu de son travail, et il ne put faire les dernières corrections au *Dictionnaire* qui parut l'année suivante. De là viennent, sans doute, les quelques inexactitudes qu'on y rencontre.

4° *Almanachs forains, ou les différents spectacles des boule-*

vards et des foires à Paris. La collection complète de ces *Almanachs* est impossible à trouver. On doit s'estimer très-heureux quand on peut en rencontrer quelques-uns. J'ai eu la bonne fortune de consulter ceux de 1773, 1775 et 1776, qui m'ont été communiqués par mon savant ami M. Jules Cousin, bibliothécaire de la ville de Paris. J'y ai trouvé des renseignements extrêmement piquants sur les spectacles les plus curieux du boulevard du Temple et des foires, et sur les cafés de la foire Saint-Ovide.

5° *Histoire de l'Opéra-Comique.* Paris, Lacombe, 1769, 2 vol. in-12, par Auguste-Julien des Boulmiers, né en 1731, mort en 1771. Cet ouvrage, pour la composition duquel l'auteur s'est beaucoup servi des *Mémoires sur les Spectacles de la Foire* et du *Dictionnaire des théâtres,* n'est réellement original qu'à partir de 1756. Il se termine en 1762, époque de la réunion du théâtre de l'Opéra-Comique à la Comédie-Italienne.

6° *Mémoires secrets pour servir à l'histoire de la République des lettres en France depuis 1762 jusqu'en 1789.* A Londres, chez John Adamson, 36 vol. in-12. Recueil composé par Louis Le Petit de Bachaumont, né en 1690, mort en 1771, Mathieu-François Pidansat de Mairobert, né en 1727, mort en 1779, et Mouffle d'Angerville, mort en 1794. Ce livre est tout plein de détails curieux sur les foires Saint-Germain et Saint-Laurent, sur les théâtres

des Grands-Danseurs du Roi, de l'Ambigu-Comique, des Associés, des Élèves de l'Opéra, des Variétés-Amusantes et sur les principaux acteurs de ces diverses scènes.

7° La collection du *Journal de Paris* de 1777 à 1790. Le *Journal de Paris* fondé par Olivier de Corancez, mort en 1810, Louis d'Ussieux, né en 1746, mort en 1805, et Antoine-Alexis-François Cadet de Vaux, né en 1743, mort en 1828, est la première feuille quotidienne qui ait paru à Paris. Il m'a fourni les programmes de tous les théâtres, de 1777 à 1790, et quelquefois l'indication des rôles remplis par les principaux acteurs de chacun de ces théâtres.

8° *Le Désœuvré, ou l'Espion du boulevard du Temple*. Londres, 1781, et *le Chroniqueur désœuvré, ou l'Espion du boulevard du Temple, tome second, contenant les annales scandaleuses et véridiques des directeurs, acteurs et saltimbanques du boulevard, avec un résumé de leur vie et mœurs par ordre chronologique, augmenté du plan d'un ouvrage qui paraîtra incessamment sur les grands spectacles*. Londres, 1783. Attribué au comédien François-Marie Mayeur de Saint-Paul, né en 1758, mort en 1818. Ce pamphlet virulent attaque individuellement et sans pitié tous les acteurs du boulevard et les dépeint sous les couleurs les plus noires et les plus exagérées. Les hommes y sont appelés « voleurs, escrocs, polissons, assassins »,

et les femmes représentées comme « les plus viles prostituées ». Malgré les obscénités et les grossièretés dont il fourmille, ce livre est loin d'être sans mérite. Il est plein d'appréciations qui dénotent un homme de goût, d'une grande exactitude dans les faits, et, en faisant la part des exagérations voulues et évidentes de l'auteur, extrêmement précieux pour la peinture des mœurs du monde théâtral du boulevard du Temple.

9° *Histoire des petits théâtres de Paris depuis leur origine.* Paris, Allardin, 2 vol. in-12, par Nicolas Brazier, né en 1753, mort en 1838. L'auteur de ce livre est presque contemporain des événements qu'il retrace. Il a connu presque tous les acteurs célèbres du boulevard de la fin du xviii° siècle. Il a entendu raconter par eux les chroniques des coulisses et les anecdotes relatives aux théâtres des Grands-Danseurs du Roi, de l'Ambigu-Comique et du spectacle des Associés; très-intéressant au point de vue pittoresque, l'ouvrage de Brazier renferme un certain nombre d'erreurs de date et de détails.

10° *Histoire des marionnettes en Europe depuis l'antiquité jusqu'à nos jours.* Paris, Michel Lévy, 1 vol. in-18 (2° édition, 1862), par Charles Magnin, membre de l'Institut (Académie des inscriptions et belles-lettres), né en 1793, mort en 1863. L'éloge de ce livre n'est plus à faire. Les chapitres que l'auteur a consacrés aux marionnettes des foires Saint-Germain et Saint-Laurent, du boule-

vard du Temple et du Palais-Royal, sont écrits avec sagacité et exactitude. Le seul reproche qu'on puisse adresser à M. Magnin est de ne pas avoir fait usage des documents inédits que renferment nos archives nationales, dont son érudition consommée eût à coup sûr tiré un excellent parti.

11° *Galerie historique de la troupe de Nicolet*, par MM. de Manne et Ménétrier, 1 vol. in-8°, avec eaux-fortes par Hillemacher. Lyon, N. Scheuring. Cet ouvrage, où sont passées sommairement en revue les figures des plus fameux comédiens du boulevard depuis 1760 jusqu'à nos jours, m'a fourni divers renseignements sur l'état civil de quelques acteurs de la foire.

Enfin, j'ai consulté encore un certain nombre de livres imprimés dont il serait trop long de donner ici le détail et qu'on trouvera très-exactement cités dans le cours de ce travail.

Paris, 25 novembre 1871.

A

BRAHAM, ancien danseur de l'Académie royale de musique, directeur-fondateur du spectacle des élèves pour la danse de l'Opéra, ouvert sur le boulevard du Temple, le 7 janvier 1779.

(*Mémoires secrets pour servir à l'histoire de la République des lettres.* XII, 24.)

Voy. ÉLÈVES DE L'OPÉRA (Spectacles des).

ADÉLAÏDE (ADÉLAÏDE DUSSEAULT dite), danseuse du Théâtre des Grands-Danseurs du Roi, dirigé par Jean-Baptiste Nicolet, fut attachée à ce spectacle de 1772 à 1777, époque où elle en fut chassée à cause de sa mauvaise conduite.

(*Almanach forain*, 1773.)

Samedi, 11 mars 1775, 2 heures de relevée.

Laurent Bourbon, marchand bijoutier, demeurant à Paris, rue Bourg-l'Abbé, et Adélaïde Dusseault, danseuse chez Nicolet, demeurant rue Boucherat, amenés par Louis-François Fernet, caporal de la garde de Paris, de poste aux Enfans-Rouges, pour s'être dit des injures réciproquement dans un cabaret, au coin de la rue Charlot et s'être battus. Attendu que ladite Dusseault paroît être fille du monde et qu'elle a eu grand tort d'insulter ledit Bourbon, nous l'avons envoyée à Saint-Martin pour la police.

(*Archives des Commissaires au Châtelet*, n° 5022.)

Voy. BECQUET (Marie-Charlotte).

ADÉLAÏDE (M{^{lle}}), actrice du boulevard, née en 1759, entra en 1771 au spectacle de l'Ambigu-Comique, dirigé par Nicolas-Médard Audinot. Elle y remplissait les rôles de *paysannes* et de *poissardes*.

<div style="text-align: right;">(<i>Almanachs forains</i>, 1773, 1775, 1776.)</div>

AIGREMONT (M{^{lle}} d'), dite Camuson, actrice foraine, élève de Desgranges, parut pour la première fois à la foire Saint-Germain de 1710, au jeu de Levesque de Bellegarde et Desguerrois, dirigé par Guillaume Rauly et Catherine Baron. A la foire Saint-Laurent de 1718, elle joua le rôle de *Madame Thomas* dans les *Amours de Nanterre*, pièce en un acte, par Autreau, Lesage et Dorneval, musique de Gilliers, sur le théâtre de Gauthier de Saint-Edme et de la dame Baron, alors associés. A la foire Saint-Laurent de 1721, M{^{lle}} d'Aigremont entra dans la société formée par Pierre Alard, Baxter, Lalauze, Maillard et autres acteurs forains, pour l'exploitation du privilège de l'Opéra-Comique, qu'ils avaient obtenu, moyennant finances, de l'Académie royale de musique. Cette entreprise ne réussit pas et M{^{lle}} d'Aigremont alla donner des représentations en province. En 1723, elle épousa, dit-on, un ancien notaire au Châtelet.

<div style="text-align: right;">(<i>Mémoires sur les Spectacles de la Foire</i>, I, 209.
— <i>Dictionnaire des Théâtres</i>, I, 29.)</div>

ALARD (Charles et Pierre), acteurs forains et entrepreneurs de spectacles, étaient les fils d'un baigneur-étuviste du Roi. Dès 1678, ils donnèrent des représentations à la foire Saint-Germain, où leur troupe exécuta un divertissement comique en trois intermèdes intitulé : *Les Forces de l'Amour et de la Magie*, composé bizarre de plaisanteries grossières, de mauvais dialogues, de sauts périlleux, de machines et de danses. Leur

réputation s'établit bien vite, et ils eurent l'honneur, la même année, de jouer devant Louis XIV, qui goûta fort leur talent et les autorisa à continuer leurs représentations à la foire Saint-Germain de 1679, à la condition toutefois de n'y mêler ni chants, ni danses, restriction qui prouve que déjà l'Académie royale de musique s'inquiétait de leurs succès et songeait à revendiquer ses droits. On ne saurait affirmer d'une manière positive que les Alard parurent sans interruption à toutes les foires suivantes, mais il est certain qu'à partir de l'année 1697 leur théâtre s'ouvrit régulièrement à la foire Saint-Germain et à la foire Saint-Laurent. En 1700, les deux frères s'associèrent à la veuve d'un de leurs anciens élèves, devenu comme eux entrepreneur de spectacles et nommé Maurice von der Beek. Cette association dura jusqu'en 1706. De 1707 à 1710, les frères Alard exploitèrent seuls les foires et traversèrent, sans être trop inquiétés, cette période pendant laquelle les autres troupes foraines furent si vivement poursuivies par la Comédie-Française. En 1711, ils s'associèrent avec un acteur de leur théâtre, nommé Philippe Lalauze, et firent représenter entre autres pièces *Jupiter curieux impertinent*, divertissement en trois actes, précédé d'un prologue, et les *Amours de Vénus et de Mars*, divertissement en un acte, précédé des *Fêtes bachiques* et suivi d'une *Fête de paysans*. Cette même année 1711 fut la dernière de la vie de Charles Alard, qui périt des suites d'une chute qu'il fit sur son théâtre pendant le cours de la foire Saint-Laurent. Ce comédien, que les écrits du temps nous représentent comme grand, bien fait, probe et de bonne conduite, laissa en mourant à sa femme, la veuve d'un sauteur de sa troupe, nommé Benville, une assez grande fortune. Resté seul, Pierre Alard n'abandonna pas le théâtre, car, en 1718, nous le rencontrons à la foire Saint-Germain, dirigeant le spectacle de Gauthier de Saint-Edme, et en 1719, quand tous les spectacles forains eurent été momentanément supprimés, il se mit à la tête d'une troupe de danseurs de corde appelée la *Grande troupe allemande, anglaise et écossaise*, et dans laquelle se trouvaient de véritables

comédiens, tels que Dolet et Belloni. Ce spectacle eut un grand succès ; mais il n'en fut pas ainsi d'une autre spéculation tentée par lui, en 1721, avec Mlle d'Aigremont, Lalauze, Baxter et autres acteurs forains, qui avait pour but l'exploitation d'un Opéra-Comique à la foire Saint-Laurent, et qui ne put se soutenir faute de recettes. Dégoûté du théâtre, Pierre Alard se fit alors arracheur de dents. On ignore l'époque de sa mort.

(*Mém. sur les Spectacles de la Foire*, I, 4, 73, 108, 130. — *Dictionn. des Théâtres*, I, 129; III, 248. — *Encyclopédie méthodique*, art. Op. comique, p. de Jaucourt. — Depping, *Correspondance administrative sous Louis XIV*, II, 565, 585.)

I

Du jeudi 6 octobre 1701.

Nous Charles Bizoton, conseiller du Roi, commissaire enquêteur et examinateur au Châtelet de Paris, ayant été requis nous sommes transporté au jeu de paume d'Orléans où étant, sont comparus Charles et Pierre Alard, Nicolas Maillot et Pierre Maillot, danseurs de corde, lesquels nous ont dit et fait plainte que, heure présente, ledit Pierre Maillot étant venu faire visite au sieur Alard, qui demeure dans ledit jeu de paume, accompagné de son père, a remarqué que plusieurs personnes de livrée couroient après une étrangère qui a coutume de faire voir des animaux aux foires et laquelle a un habit à la manière étrangère : laquelle femme, se trouvant obsédée, auroit appelé en son langage lui, Maillot, et son père ; lequel Maillot ayant été remontrer auxdits gens de livrée que ladite femme étoit de sa connoissance et la voulant emmener en la maison dudit Alard pour la retirer de leurs mains, crainte qu'ils ne lui fissent insulte, lesdits laquais l'ayant entouré, l'auroient d'abord saisi à son épée, et en même tems, ayant appelé son père et lesdits Alard, ils seroient descendus dudit jeu de paume où ils logent et voulant pareillement remontrer auxdits gens de livrée que ladite femme étoit étrangère, ils les auroient chargés à coups de bâton et à coups d'épée, et ledit Alard, ayant été obligé, se trouvant blessé à la tête d'une grande blessure, de se mettre en défense en mettant l'épée à la main pour retirer ledit Maillot de leurs mains, ils auroient continué de les charger de coups de bâton et d'épée, en telle manière et avec une telle violence qu'ils auroient été obligés de se retirer dans leur maison et d'en faire fermer les portes. Lesdits gens de livrée, voyant qu'ils ne les pouvoient atteindre, auroient à coups de pavés, bâtons et épées, cassé toutes les vitres de trois croisées du billard du nommé Leroux, maître dudit jeu de paume, mis en devoir d'enfoncer les portes d'icelui sans vouloir écouter aucune raison du

voisinage. Et sans la présence de Mᵉ Beaudelot, qui seroit survenu et fait retirer lesdits gens de livrée, ils auroient entré dans leur maison et les auroient menacés de revenir encore le soir et recommencer leurs violences. Pourquoi ils se trouvent obligés de nous rendre plainte.

Signé : C. Alard; P. Alard; Maillot.

(*Archives des Comm.*, n° 2461.)

II

L'an 1709, le 5ᵉ jour de septembre, quatre heures de relevée, en notre hôtel et par-devant nous Jean Demoncrif, etc., sont venus Florent Carton sieur Dancourt et Louis Villot sieur Dufey, comédiens ordinaires du Roi, lesquels nous ont dit que, au préjudice des sentences de M. le lieutenant général de police et arrêts confirmatifs d'icelles, qui font défense à tous danseurs de corde et joueurs de marionnettes et à tous autres personnes de quelque état et condition qu'ils soient, de jouer, tant dans les foires de Saint-Laurent et de Saint-Germain-des-Prés que dans la ville et faubourgs de Paris, aucune comédie, farce, dialogue, ni autres divertissement qui aient rapport à la comédie et de faire servir leur théâtre à autres usages qu'à ceux de leur profession et permis par les règlemens, néanmoins le nommé Alard, danseur de corde, ne laisse pas d'y contrevenir et de jouer une véritable comédie dans son jeu, situé ruelle et faubourg Saint-Laurent; ce qu'ayant intérêt d'empêcher, d'autant que cela leur fait un préjudice et un tort considérable, ils nous ont, tant pour eux que pour les autres comédiens, requis de nous transporter heure présente audit jeu, à l'effet d'en dresser notre procès-verbal.

Signé : F. Carton Dancourt, Villot Dufey.

Suivant lequel réquisitoire, etc., nous sommes à l'instant transporté audit jeu tenu par ledit Alard dans ladite ruelle Saint-Laurent, où étant entré à cinq heures y avons vu danser sur la corde et ensuite vu paroître sur le théâtre plusieurs acteurs et actrices l'un en habit d'arlequin, un autre en Scaramouche et d'autres en habits à la françoise, dont un en habit de docteur; qu'ils ont joué et représenté une farce sur différens sujets comiques et entre autres le docteur qui veut marier sa fille, l'enlèvement de cette fille par une troupe de Bohémiens et un peintre qui fait le portrait d'icelle fille; que l'un desdits acteurs parle aux autres qui lui répondent par signes soit de la tête, soit de la main; que celui qui vient de parler étant retiré un autre prend la parole; qu'étant tous retirés ils reparoissent et un autre acteur parle encore aux autres qui lui répondent par les mêmes signes : en sorte que chaque acteur joue son rôle en parlant les uns après les autres sans pourtant se répondre, ce qui forme la farce en plusieurs actes; que ceux qui sont en habits d'arlequin,

d'arlequine et de pierrot chantent plusieurs couplets de chansons dont l'un le plus souvent sert de demande et l'autre de réponse.

Dont et de quoi avons fait et dressé le présent procès-verbal.

(Archives des Comm., n° 3829.)

III

L'an 1710, le lundi 3ᵉ jour de février, deux heures de relevée, par-devant nous Louis-Jérôme Daminois, etc., est comparu Pierre Guyenet, conseiller du Roi, payeur des rentes assignées sur les aides et gabelles, ayant seul le privilége du Roi par ses lettres patentes du 7 octobre 1704 pour l'établissement d'une Académie de musique à Paris et dans les autres villes du royaume, demeurant rue Saint-Nicaise, paroisse Saint-Germain-l'Auxerrois : Lequel nous a dit qu'il a eu avis, qu'au préjudice dudit privilége, les nommés Allard frères, Rolly et autres bateleurs, danseurs de cordes, entendent faire chanter et danser différens acteurs et actrices pendant le cours présent de la foire Saint-Germain au son de violon et autres instrumens de musique sur des théâtres, savoir : lesdits Allard au jeu de paume de la veuve Maurice, rue des Quatre-Vents, et ledit Rolly rue de Vaugirard près Luxembourg sur celui qu'il a fait construire au jeu de Paume du Bel-Air, ce qui est une entreprise prohibée par les jugemens rendus entre lui sieur Guyenet et autres danseurs de cordes et depuis par l'arrêt du Conseil d'État de Sa Majesté du 17 avril 1709, lequel arrêt lui sieur Guyenet a fait signifier par Legrant, huissier en la grande Chancellerie, le 28 janvier dernier, auxdits Allard frères pour leur ôter tout prétexte d'y contrevenir et les obliger de s'y conformer. Pourquoi nous requiert ledit sieur Guyenet de vouloir nous transporter aujourd'hui sur les 5 heures du soir, au susdit jeu de paume de la veuve Maurice où est le jeu desdits Allard et jeudi prochain à même heure à celui du Bel-Air où est le jeu dudit Rolly pour lui donner acte et dresser procès-verbal de l'entreprise et contravention desdits Allard et Rolly pour lui servir et valoir ce que de raison.

Signé : GUYENET.

Suivant lequel réquisitoire nous commissaire susdit nous sommes, ledit jour cinq heures de relevée, transporté susdite rue des Quatre-Vents au jeu de paume de ladite veuve Maurice, où étant nous avons vu un théâtre orné de décorations, lustres, plusieurs rangs de formes et chaises aux deux côtés terminés par une balustrade de fer ; au pied d'icelui théâtre un orchestre, et dans icelui plusieurs particuliers jouant savoir : cinq de violons, un de basse, un de hautbois et un de basson ; trois rangées de loges l'une sur l'autre qui règnent tout autour de la salle. Avons vu, après que les danses de cordes ont cessé, représenter sur ledit théâtre, avec machines et changement de dé-

corations, un divertissement comique par plusieurs acteurs et actrices composé de parodies sur nombre d'airs de l'opéra d'*Alceste* (1) et autres airs et de danses alternativement, ce divertissement partagé en prologue et actes. Avons remarqué que les chanteurs, après avoir chanté en chœur, chantent des duos et autres airs au son des instrumens de l'orchestre et dansent ensuite deux à deux, quatre ensemble et en plus grand nombre différentes danses au son des mêmes instrumens. Dont et de quoi avons dressé le présent procès-verbal.

Signé : DAMINOIS.

(*Archives des Comm.*, n° 11638.)

IV

L'an 1719, le jeudi 16ᵉ jour de février, quatre heures de relevée, sont comparus par-devant nous, Louis Poget, etc., les sieurs Pierre Lenoir de la Thorillière, Paul Poisson, Charles Botot-Dangeville et Pierre Duchemin, comédiens ordinaires du Roi, tant pour eux que pour les autres comédiens du Roi dont ils nous ont dit avoir charge et pouvoir. Lesquels nous requièrent de nous transporter présentement à la foire Saint-Germain dans la loge et salle où jouent les nommés Alard, Dolet et Belloni avec plusieurs autres, sous le titre de : *La grande troupe Angloise, Allemande et Ecossoise*, à l'effet de dresser procès-verbal des contraventions par eux commises aux privilèges de la Comédie-Françoise.

Signé : LENOIR DE LA THORILLIÈRE ; DUCHEMIN ;
POISSON ; BOTOT-DANGEVILLE.

En conséquence, nous commissaire susdit sommes transporté ledit jour 16ᵉ février, sur les cinq heures du soir, dans la loge dudit sieur Alard située dans le préau de la foire Saint-Germain-des-Prés ; laquelle loge a plusieurs affiches appliquées autour d'icelle sous le titre de : *La grande troupe Angloise, Allemande et Ecossoise*. Et étant entré dans ladite loge nous avons remarqué qu'après le jeu de danses de corde fini, il a été représenté sur un théâtre éclairé de plusieurs lumières et orné de décorations différentes une petite comédie en trois actes différens ; que dans le premier acte ont paru plusieurs actrices et acteurs, savoir, le nommé Dolet représentant un arlequin, son maître faisant le rôle d'un amoureux, Belloni faisant le rôle de Pierrot, un docteur, sa fille faisant le rôle de l'amoureuse et une suivante ; que dans le second acte ont aussi paru plusieurs acteurs et actrices représentant une troupe de Bohémiens et Bohémiennes volant ledit arlequin à la toilette de son maître ; et que dans le troisième, représentant le laboratoire du docteur, ont

(1) Tragédie lyrique, paroles de Quinault, musique de Lully, représentée en janvier 1674 sur le théâtre du Palais-Royal.

encore paru plusieurs acteurs; que dans lesdits trois actes suivis de plusieurs
scènes ledit Dolet, faisant le rôle d'arlequin, a presque toujours parlé en
prose sur le sujet qu'il représentoit; que ledit Belloni faisant le rôle de Pierrot
et la suivante faisant le rôle de Colombine ont aussi parlé plusieurs fois et
même répondu audit arlequin sur le sujet de la pièce qu'ils représentoient,
et avons aussi remarqué que ledit Alard faisant le rôle de Scaramouche, a
aussi paru et parlé quelquefois dans lesdits actes, et qu'il y a eu des décora-
tions différentes dans lesdits trois actes suivant le sujet qu'ils représentoient;
ce qui a duré jusqu'à huit heures et demie du soir.

Dont et de quoi nous avons fait et dressé procès-verbal.

(*Archives des Comm.*, n° 2759.)

V

L'an 1719, le lundi 21 août, du matin, est comparu en l'hôtel de nous
Joseph Aubert, etc., sieur Charles Botot-Dangeville, comédien du Roi, tant
pour lui que pour ses confrères, lequel nous a dit qu'au préjudice des ordon-
nances du Roi et arrêts du Parlement et du Conseil d'Etat les particuliers qui
tiennent un jeu de danseurs de corde dans le petit préau de la foire Saint-Laurent
jouent et font jouer après leurs exercices, par des particuliers se disant comé-
diens forains, la comédie, et quoiqu'il leur soit défendu de parler sur le
théâtre en façon quelconque, ne laissent pas que de parler et de jouer la
comédie, ce qui est de leur part une désobéissance auxdites ordonnances du
Roi et arrêts du Conseil et du Parlement. Pourquoi nous requiert audit nom,
attendu qu'ils ont intérêt d'empêcher la suite de cette comédie, de nous trans-
porter cejourd'hui à ladite foire Saint-Laurent à l'effet de dresser procès-
verbal des contraventions que lesdits acteurs commettent tous les jours.

Signé : Botot-Dangeville.

Sur quoi nous commissaire, sommes sur les six heures du soir transporté
dans le jeu de cordes qui est dans le petit préau de ladite foire Saint-Laurent,
où après la danse de corde avons remarqué que l'on a levé une toile qui
fermoit le théâtre sur lequel un particulier a fait un exercice. Ensuite
plusieurs sauteurs ont pareillement fait leurs exercices, ce qui a formé une
espèce d'ouverture et de premier acte. Un arlequin et un autre faisant le
rôle d'amant ont paru sur le théâtre. L'amant parlant audit arlequin, qui
portait une valise, lui dit à haute et intelligible voix d'aller porter cette valise
chez son père, lui a proposé de changer d'habits et de passer pour lui. L'arle-
quin sans parler a fait plusieurs lazzis; ils ont changé d'habits l'un l'autre et
enfin un troisième acteur a paru faisant le personnage de père, qui a aussi
parlé à haute et intelligible voix, auquel Arlequin, avec l'habit de son maître,
lui a donné une lettre. Une actrice faisant l'amante a paru et l'amant, en

parlant à haute voix, lui a dit de saluer sa maîtresse et de lui glisser son compliment, ce que Arlequin a fait en faisant plusieurs postures d'arlequin et de lazzis. Une seconde toile ayant été levée, a paru du fond du théâtre plusieurs hommes et femmes représentant une académie jouant aux cartes et aux dés. Un acteur vêtu en vieillard, faisant le personnage de père, a fait un monologue trouvant à redire de ce que sa femme tenoit une académie chez lui. Pendant cet entretien à haute voix lesdits joueurs ont pris querelle ensemble, se sont battus et un d'eux faisant le mort, l'arlequin et un pierrot faisant ensemble plusieurs lazzis ont dépouillé le prétendu mort et partagé par moitié ses vêtemens. La seconde toile s'étant baissée, Pierrot avec une représentation de curiosité, ayant un écriteau de carte au bout d'un bâton, a chanté avec la guitare plusieurs couplets de chansons sur l'agio. Arlequin voulant voir la curiosité, Pierrot indiquoit à Arlequin ce que la curiosité contenoit et sur ce qu'Arlequin disoit qu'il voyoit une grande rue, Pierrot lui a dit que c'étoit la rue Quinquenpoix. Arlequin feignoit de voir plusieurs personnes amassées dans cette rue tenant des papiers à la main. Pendant lequel tems Pierrot lui a emporté furtivement un panier de gibier qu'il devoit porter à l'avocat de son maître, ce qui a fait faire plusieurs lazzis et postures, et en sortant du théâtre, s'est mis à crier : La rue Quinquenpoix ! et dit que Pierrot lui avoit quinquenpoisé son gibier ; ce qui a formé une espèce d'acte.

Ensuite celui qui représentoit le père de la maîtresse, avec sa fille, ont paru en faisant un monologue. Il disoit à sa fille qu'il vouloit la marier à un homme fort riche. Sur le moment Arlequin habillé en vieillard a paru et a demandé à haute et intelligible voix cette fille en mariage pour son fils. L'amant a paru et a dit à son père que l'on lui offroit quatre millions. Plusieurs acteurs se disant agioteurs, tenant des papiers à la main, s'adressent à Arlequin. Arlequin regardant lesdits papiers leur dit à l'un et à l'autre : « Un quart barbe faite, » et à d'autres : « Cela se couchera comme il s'est levé », et se sont retirés du théâtre, le père disant qu'il alloit envoyer chercher le notaire.

La toile s'étant levée, le théâtre a représenté une salle dont le prétendu père louoit la magnificence à haute et intelligible voix et a fait un monologue sur le bonheur et la richesse de sa fille. Enfin le théâtre ayant changé et représenté un jardin orné de pots de fleurs et de statues, Arlequin en jardinier, le prétendu père et le prétendu amant ont fait un monologue sur la magnificence du jardin. Arlequin parlant seul dit que d'un coup de bêche et après avoir semé de la graine sur la terre, le fruit croissoit comme des champignons, et figurant de bêcher la terre et de semer, un homme avec des ailes est sorti des planches du théâtre et a disparu avec vitesse. L'acteur représentant le père a demandé à Arlequin pourquoi il disparoissoit si vite, Arlequin lui a répondu : « C'est parce qu'il court après la fortune. » Un autre homme étant pareillement sorti du plancher dudit théâtre, paroissant triste et se retirant lentement, ledit père demande à Arlequin pourquoi celui-là alloit si lentement. Arlequin lui a répondu : « C'est qu'il avoit fait sa fortune. » Ledit prétendu père lui ayant encore demandé pourquoi lesdites statues étoient mouvantes, Arlequin

lui a répondu qu'avant que d'être en ftatues elles étoient fi dures qu'elles fe
font pétrifiées. Arlequin les ayant fait mouvoir, on a mis le feu à des fufées
d'amorce qu'elles tenoient ainfi qu'à un foleil qui étoit au milieu de la déco-
ration du fond du théâtre ; ce qui mit fin à ladite repréfentation qui forme une
comédie (1), à la vérité fans fuite quoique les acteurs aient parlé.

 Dont et de tout ce que deffus nous avons fait et dreffé le préfent procès-
verbal.

<div style="text-align:right">Signé : AUBERT.
(Archives des Comm., n° 3369.)</div>

VI

 L'an 1719, le mercredi 20^e jour de feptembre, nous Jofeph Aubert, etc.,
en exécution des ordres à nous donnés par M. le lieutenant général de police,
fur les fix heures du foir, nous fommes tranfporté à la foire Saint-Laurent,
dans le jeu des danfeurs de corde établi dans le petit préau de ladite foire.
Où étant, après la danfe de corde, il nous eft apparu et avons remarqué dans
la comédie qui s'eft jouée tant par les danfeurs, fauteurs, voltigeurs et autres
comédiens forains, ce qui fuit : Dans le premier acte ou prologue a paru fur
le théâtre un pierrot qui a fait battre le tambour, a lu une prétendue affiche
pour enrôler toutes fortes de perfonnes pour le voyage de Congo. Plufieurs
acteurs de foires comme fauteurs, danfeurs de corde et autres viennent pour
s'enrôler à Pierrot qui, en les engageant, dit quelques paroles. Ces acteurs
ne parlent point. Un arlequin, auffi fans parler, faifant plufieurs poftures et
lazzis, s'engage pour Congo. Un autre acteur, repréfentant un poëte, faifant
plufieurs figures et poftures, s'engage de même. Avant un prétendu embarque-
ment pour Congo, Pierrot chante et joue fur fa guitare deux ou trois couplets
de chanfons en vaudevilles.

 Dans le deuxième acte, le théâtre change et repréfente un bois. Arlequin,
dans ce bois, en faifant beaucoup de lazzis et difant quelques paroles de tems
à autre, plaint fon fort de fe trouver perdu dans ce bois et, en fe parlant à
lui-même, fait plufieurs lazzis. Il cherche dans ce bois de quoi fatiffaire fa
faim. Il trouve une citrouille au fujet de laquelle il fait plufieurs lazzis, puis
un melon qu'il veut manger avec du pain qu'il a dans un biffac. Il fe couche
à cet effet par terre et voulant boire à même une bouteille qu'il a dans fon
biffac, un acteur fous la forme d'un perroquet perché fur un arbre dit ces
mots : « A la cave ! à la cave ! » ce qui donne lieu à Arlequin de fe relever et
de faire plufieurs lazzis. Croyant entendre quelqu'un et apercevant ce per-
roquet, il l'appelle ; celui-ci defcend fur le théâtre. Arlequin veut l'attraper,

(1) C'eft peut-être *Arlequin traitant*, pièce en 3 actes et en vaudevilles avec des danfes et des
divertiffements, par Dorneval, qui fut repréfentée pour la première fois au jeu d'Octave à la foire
Saint-Germain de 1716.

ce qu'il ne peut, le perroquet l'évitant en se retirant de dessus le théâtre. Arlequin se remet à manger. Un acteur sous l'habit d'un singe, aussi perché sur un arbre, saute sur le théâtre, fait plusieurs postures et sauts de singe. Des bêtes sauves et un ours, se voyant poursuivis par des chasseurs, se jettent sur Arlequin qu'ils rencontrent. Les chasseurs le délivrent et tuent l'ours. Arlequin fait plusieurs lazzis en disant quelques paroles à ce sujet. Il leur demande le chemin de Congo ; ils lui répondent en parlant une langue étrangère et tous se retirent. Un amant et une Colombine paroissent, se parlant par gestes. L'amant ne lui dit que deux mots et se retire. Colombine parle et dit qu'elle seroit fâchée que Pierrot l'eût surprise avec son amant. Pierrot survient qui lui dit quelques mots. Le théâtre change et représente une salle où le grand seigneur de l'île de Congo paroit et à haute voix fait un monologue sur ce que les acteurs, comédiens et les sauteurs qu'on lui a dit être arrivés dans son île ne sont pas venus faire la révérence et demander sa protection. Ces acteurs paroissent sur-le-champ. Le grand seigneur leur demande les uns après les autres leurs personnages et ils lui répondent par gestes. Il ordonne à Pierrot de jouer de la guitare, ce qu'il fait en chantant un vaudeville. Le grand seigneur commande aux sauteurs de faire leurs exercices et aussitôt ils font leurs exercices de sauteurs.

Le troisième acte, le théâtre change et représente au fond un puits. Un acteur, représentant un magicien, paroit et dit à haute voix que le grand seigneur lui a dit de faire boire de l'eau du puits de la vérité à tous les nouveaux venus dans son île pour connoitre leurs défauts. Ce magicien, en faisant quelques lazzis, appelle des esprits soumis à ses commandements. Ils paroissent et découvrent ce puits. Ensuite deux hommes en habits françois en se tiraillant paroissent sur le théâtre. Par leurs gestes le magicien connoit que l'un a volé à l'autre des effets en papier. Il lui fait boire de l'eau du puits de la vérité qui lui fait faire plusieurs contorsions et lui fait jeter par la bouche les effets qu'il avoit pris. Paroit ensuite un vieillard avec sa femme à laquelle le magicien fait boire de l'eau de la vérité. Elle refuse d'en boire, mais étant forcée d'en boire, elle dit au vieillard, son mari, qu'elle aimeroit mieux crever que de parler, et après en avoir bu elle déclare au vieillard qu'elle avoit fait une maladie pour avoir été au bal et qu'elle y avoit tant dansé la mariée qu'elle en avoit eu les bras et les jambes rompus. Elle se retire avec le vieillard. Une jeune fille paroit ensuite en faisant la niaise et dit au magicien que Pierrot lui a pris et, en hésitant, répète lui a pris son papillon. Elle prie le magicien de lui donner de l'eau du puits de la vérité pour savoir où Pierrot a mis son papillon. Le magicien lui donne de l'eau et dit que son eau ne fait pas trouver aux filles ce qu'elles ne perdent qu'une fois. Arlequin en cabaretier paroit, fait un monologue sur ce que le puits de la vérité lui ôte sa pratique. Il boit de cette eau, fait plusieurs lazzis en supposant le mélange que les cabaretiers font et il dit au magicien qu'il s'en plaindra au grand seigneur. Un acteur vêtu de noir, avec des sacs de papiers qui le désignent pour la chicane, et deux autres acteurs vêtus de noir viennent pour combler le puits. Le

magicien appelle fes efprits qui, avec lui, fe jettent fur la chicane et fes affiftans et les jettent dans le puits. Deux fufées en feu forment le dénouement de cette pièce qui eft fans fuite et irrégulière.

Dont et de tout ce que deffus nous avons fait et dreffé le préfent procès-verbal.

<div style="text-align: right;">Signé : AUBERT.
(Archives des Comm., n° 3369.)</div>

Voy. PROCÈS DES COMÉDIENS. SAINT-EDME (10 février 1718).

ALI, danseur turc, faisait partie, en 1748, à la foire Saint-Germain, de la troupe du *Nouveau spectacle pantomime* qui donna des représentations, de 1746 à 1749, sur le théâtre de l'Opéra-Comique, momentanément supprimé. Il avait un rôle dans les *Valets préférés,* pantomime représentée le 8 février 1748.

<div style="text-align: right;">(Dictionnaire des Théâtres, VI, 30.)</div>

ALPHONSE, acteur de l'Opéra-Comique, où il parut à la foire Saint-Germain de 1737, avait un rôle dans l'*Assemblée des acteurs*, prologue de Panard et Carolet, représenté le jeudi 21 mars de cette année.

<div style="text-align: right;">(Dictionnaire des Théâtres, I, 316.)</div>

ALPHONSE (Mme), actrice du Spectacle des Associés, en 1779.

Voy. ROBIN (12 juillet 1779).

ALPHONSINE (Mlle), actrice de l'Ambigu-Comique, puis des Grands-Danseurs du Roi. « C'est, dit un pamphlet du temps, une petite coquine de la plus jolie figure du monde, don-

nant de l'amour à qui veut en prendre et n'en prenant pour personne. » Elle a joué entre autres rôles, aux Grands-Danseurs du Roi, la *Belle Marianne* dans *En amour l'argent ne fait rien* (30 juin 1782), et *Iris* dans *Vénus pèlerine,* comédie de Robineau de Beaunoir (1ᵉʳ juillet 1782.)

<div style="text-align:right">(*Le Désœuvré ou l'Espion du boulevard du Temple*, I, 65. — *Journal de Paris*, 30 juin ; 1ᵉʳ juillet 1782.)</div>

AMBIGU-COMIQUE (Spectacle de l'), théâtre ouvert sur le boulevard du Temple, en juillet 1769, par Nicolas-Médard Audinot. On trouve dans l'*Almanach forain* de 1776, dans le tome III du *Catalogue de la bibliothèque dramatique* de M. de Soleinne et dans le *Journal de Paris* l'indication de toutes les pièces représentées à ce théâtre, dont les principaux auteurs étaient Arnould-Mussot, Audinot, Dorvigny, Gabiot de Salins, Landrin, Magne de Saint-Aubin, Maillé de Marencourt, Maurin de Pompigny, Nougaret, Pleinchesne, Sedaine de Sarcy, etc., etc.

Voy. Audinot.

AMBROISE, entrepreneur de spectacles, montra en 1775 et en 1777, aux foires, son *Théâtre des récréations de la Chine,* où l'on voyait des ombres mouvantes et un magicien qui divertissait beaucoup le public par ses métamorphoses multipliées. On y voyait encore, dit le programme, « la voûte azurée et l'aurore s'annoncer par l'épanouiſſement des rayons d'un ſoleil levant... » Enfin des marionnettes terminaient la représentation de ce petit spectacle où « les eccléſiaſtiques pouvaient venir ſans ſcrupules ».

<div style="text-align:right">(*Almanach forain* 1776. — Magnin : *Histoire des Marionnettes*, 182.)</div>

ANGÉLIQUE (M^{lle}), danseuse de l'Opéra-Comique pendant la foire Saint-Laurent de 1736.

(Mémoires sur les Spectacles de la Foire.)

ANGLAIS (Un). On voyait à la foire Saint-Laurent de 1727, au jeu de Restier, un Anglais qui faisait le saut périlleux par-dessus quatorze personnes debout.

(Mémoires sur les Spectacles de la Foire, II, 42.)

ANIMAUX CURIEUX ET SAVANTS.

Voy. BILLARD. BŒUF MONSTRUEUX. CARABY. CASOAR. CATAQUOIS. CERF SAVANT. CHEVAL ESCAMOTEUR. CHEVAL TURC. CHIENNE SAVANTE. CORNIVELLE. DIVERTISSANT. ÉLÉPHANT. ENDRIC. FAGOTIN. FASSI. FESTI. GANGAN. GERNOVICH. GUÉRIN. HALI. HAYETTE. LEGRAND (CHARLES). LELEU. LIONS. MANFREDI. MAURICE. MAUVRÉ. PADEVANT. PAYSAN DE NORT-HOLLAND. PÉLICAN. PERRIN. PHOQUE. QUENSELY. RATCINE. RATS ÉQUILIBRISTES. RHINOCÉROS. RICCI. SAINT-MARTIN. SERIN SAVANT. SINGE MUSICIEN. SOLDI. SPINACUTA (LAURENT). TERRADOIRE. TURCO. VACHE EXTRAORDINAIRE. VALEVAUDE. WILDMANN.

ANTIAUME (M^{lle}), actrice de l'Opéra, puis de l'Opéra-Comique, où elle jouait à la foire de Saint-Germain de 1738.

(Mémoires sur les Spectacles de la Foire, II, 128.)

ANTONY (dit DE SCEAUX), l'un des meilleurs danseurs de corde des théâtres de la foire, fit successivement partie des troupes de la veuve Maurice (1700), du chevalier Pellegrin (1712)

et de Saint-Edme. A la foire Saint-Germain de 1721, il avait un spectacle ouvert sous son nom. L'année suivante, il quitta Paris pour aller donner des représentations en province, où il mourut vers 1732. Il avait été appelé à danser devant Louis XV, lors des fêtes que le duc de Bourbon donna à Chantilly à ce prince, à propos de son sacre (1). Une de ses créations, la danse d'ivrogne, obtint un grand succès et on la lui fit plusieurs fois exécuter sur le théâtre de l'Académie royale de musique.

<div style="text-align: right;">(<i>Mémoires sur les Spectacles de la Foire</i>, I, 20.
— <i>Dictionnaire des Théâtres</i>, I, 152.)</div>

L'an 1721, le dix février, environ les six heures du soir, par-devant nous Louis-Jérôme Daminois, en notre hôtel, est comparu Louis-Antoine-François Duchesne, l'un des directeurs de l'Académie royale de musique, demeurant rue Saint-Nicaise, paroisse Saint-Germain-l'Auxerrois ; lequel nous a dit que le nommé Antony tient dans le préau de la foire Saint-Germain-des-Prés un jeu de théâtre sur lequel il fait représenter des pièces comiques par différens acteurs et actrices qui y chantent et dansent au son de différens instrumens de musique, ainsi que lui comparant l'a appris : ce qui est une atteinte au privilége dudit Opéra par ledit Antony, qui n'a aucun droit ni permission de ce faire, que lui comparant ne doit tolérer. Pourquoi nous requiert de vouloir

(1) Voici quelques détails sur ces fêtes donnés par M. G. Depping dans les *Merveilles de la force et de l'adresse*, d'après l'ouvrage de Faure, intitulé : *Fête Royale donnée à S. M. par S. A. S. Monseigneur le duc de Bourbon à Chantilly*, Paris, 32 p. in-4º : « De cette pépinière féconde sortaient les sauteurs qui figurèrent avec tant de succès dans la fête donnée à Louis XV par le duc de Bourbon sur son magnifique domaine de Chantilly, du 4 au 8 novembre 1722. Le jeune prince visita d'abord le parc dans tous ses détails ; il admira la ménagerie, et comme il en sortait, tout à coup, *par un art magique*, dit le sieur Faure, auteur d'une relation de cette fête, Orphée lui apparut au milieu d'une grotte ornée de lauriers-roses et d'orangers. Le rôle d'Orphée était tenu par un violoniste de l'Opéra dont les sons enchanteurs attirèrent la plupart des animaux que le roi venait de voir dans la ménagerie. C'étaient des lions, des ours, des tigres, etc., ou plutôt c'était une troupe de sauteurs déguisés. Aux accents de la lyre, ou mieux du violon d'Orphée, ils s'arrêtent immobiles ; soudain les cors de chasse, les aboiemens des chiens se font entendre : sauve-qui-peut général parmi la troupe effarée. L'ours grimpe au sommet des arbres, s'élance sur la corde et fait cent tours de souplesse et de voltige, les autres se livrent à des bonds et à des sauts prodigieux en ayant soin toutefois de rester dans l'esprit de leur rôle et dans le caractère des animaux qu'ils doivent représenter. « Leurs agitations violentes », dit la relation que nous avons sous les yeux, « paroissoient moins des effets de la terreur que de l'allégresse excessive qui les transportoit à la vue de Sa Majesté :

« Louis, quelque part qu'on te voie,
« Tu fais en bien changer les maux,
« Et faire tressaillir de joie
« Jusqu'aux plus tristes animaux ! »

<div style="text-align: right;">(<i>Merveilles de la force et de l'adresse</i>, par G. Depping, 163.)</div>

nous transporter au susdit jeu à l'effet de dresser procès-verbal de ce qui se passera au préjudice dudit privilége.

<div style="text-align:right">Signé : Duchesne.</div>

Sur quoi nous nous sommes à l'instant transporté au susdit jeu dudit Antony, sis dans le préau de ladite foire de Saint-Germain-des-Prés. Où étant, après que les danseurs et voltigeurs de cordes ont eu fini leurs jeux, nous avons vu représenter une pièce comique, sur un théâtre orné de lustres, machines et décorations, composée de quatre actes suivis, qui a commencé par plusieurs sauts sur ledit théâtre ; qu'ensuite, dans le premier acte, un garçon et une jeune fille ont dansé d'abord ensemble, puis seuls alternativement et ensuite ensemble au son d'un basson et de neuf violons, dont trois basses, qui étoient dans l'orchestre ; que l'Arlequin et le Scaramouche, qui ont paru sous différens déguisemens ainsi que les autres acteurs et actrices, se sont parlé dans tout le cours de la pièce ; que dans le second acte, il y a eu une entrée de danse de quatre sauvages hommes et femmes, dans lequel acte les deux jeunes personnes ci-dessus ont aussi dansé en sauvages ; que dans le troisième acte, il y a eu une autre entrée de danse de quatre maures et mauresses et un serpent ailé qui s'est élevé du bas d'un côté du théâtre au haut de l'autre en jetant du feu par les narines ; que le dernier acte a été terminé par une danse de chaconne desdits acteurs et actrices qui l'ont commencée tous ensemble, continuée quatre, ensuite deux, puis un seul déguisé en paysan bossu et finie tous ensemble, le tout au son des susdits instrumens qui dans les entr'actes n'ont cessé de jouer différentes pièces de musique ayant devant eux leurs papiers notés. Dont et de tout ce que dessus nous avons rédigé le présent procès-verbal.

<div style="text-align:right">Signé : Daminois.
(<i>Archives des Comm.</i>, n° 933.)</div>

Voy. Lavigne.

Antus, acteur forain, débuta en 1712 dans la troupe de Saint-Edme. Sa femme était aussi actrice dans la même troupe.

<div style="text-align:right">(<i>Dictionnaire des Théâtres</i>, I, 153.)</div>

Archambault (Jean-Baptiste).

ARCHAMBAULT (Marguerite Datelin, veuve de Pierre Chupin, mariée en secondes noces à Jean-Baptiste). Avant d'être danseur de corde et entrepreneur d'un spectacle de marionnettes, Archambault avait été opérateur, c'est-à-dire qu'il vendait sur les places publiques des remèdes à la foule qu'il attirait par ses lazzis et ses parades. Le 17 septembre 1663, il épousa la fille de Pierre Datelin, fameux joueur de marionnettes et célèbre sous le pseudonyme immortel de Brioché. Moins de cinq ans après (1668), Archambault était installé, avec la permission du lieutenant de police, à la foire Saint-Germain, au jeu de paume de Cercilly, à l'enseigne de *La Fleur de lys*, où, en société avec Jérôme, Arthur et Nicolas Féron, il montrait des marionnettes et dansait sur la corde. Cette association ne dura guère et moins de deux ans après elle était rompue, ainsi que le démontre la pièce que l'on va lire. Jean-Baptiste Archambault mourut à Paris le 9 mars 1684. Quant à l'époque de la mort de Marguerite Datelin, elle est restée inconnue.

(*Dictionnaire critique de biographie et d'histoire*, par A. Jal, 62 — *Mémoires sur les Spectacles de la Foire*, I, xlvi.)

L'an 1670, le mardi 16ᵉ jour de septembre, sur les sept heures du matin, est venue en l'hôtel de nous Jean David, etc., Marguerite Datelin, femme de Jean-Baptiste Archambault, danseur et joueur de corde, bourgeois de Paris, demeurant rue Dauphine : laquelle nous a fait plainte et dit que ledit Archambault, son mari, avoit eu le malheur de se placer pour jouer et faire danser proche le lieu que tient le nommé Nicolas Féron, joueur de marionnettes pendant la foire Saint-Laurent : lequel Féron, indigné de ce et aussi de ce qu'il a plus d'adresse et d'expérience que lui, ce qui attire le peuple, il auroit cherché journellement les occasions d'insulter ladite plaignante et son mari, même tâché de persuader le peuple qu'ils étoient incapables d'exercer ce qu'ils entreprenoient ; si bien que le jour d'hier de relevée, ledit Féron, voyant qu'il y avoit grande quantité de personnes qui entroient chez ledit Archambault et voyant icelle plaignante sur le pas de sa porte, il l'auroit, sans sujet, traitée calomnieusement, entre autres qu'elle étoit une p..... et une g.... infâme ; que ses enfans n'avoient pas de père ni de parrain et que ledit Archambault, son mari, étoit un coquin et qu'il lui donneroit cent coups de bâton ; qu'il lui en avoit fait donner autrefois ; qu'il s'étoit sauvé des galères pour avoir été trouvé fouillant dans la poche d'un homme, et autres injures atroces et

scandaleuses qu'il proféra plusieurs fois en présence du peuple qui venoit dans ladite foire Saint-Laurent. D'autant que de telles calomnies ne sont tolérables et que, de plus, c'est une récidive de plusieurs fois, ayant même appelé ledit Archambault cornard, elle a été conseillée de venir nous rendre la présente plainte.

<div align="center">Signé : David ; Marguerite Datelin.</div>

(*Archives des Comms.*, n° 2797.)

A RIMATH (Françoise-Antoinette d'), actrice foraine, née vers 1716, débuta d'abord à la Comédie-Française (1), puis entra à l'Opéra-Comique à la foire Saint-Laurent de 1741 et y joua avec beaucoup de succès le rôle de *Lucile* dans la *Fausse ridicule*, opéra comique en un acte de Panard et Fagan. A la foire Saint-Germain de 1743 elle joua *Madame Froment* dans le *Coq du village*, opéra comique en un acte de Favart. A la foire Saint-Laurent de la même année, elle créa le rôle de la *Folie* dans le prologue de la pièce intitulée *l'Ambigu de la folie ou le Palais des dindons*, pièce en quatre entrées, de Favart, et dans la pièce elle-même elle représenta deux rôles : à l'acte II celui de *Phampalla*, et à l'acte IV celui d'*Atalide*. A la même foire elle joua aussi le rôle de *Madame Thomas* dans les *Bateliers de Saint-Cloud*, opéra comique de Favart, et celui de l'*Astrologue* dans l'*Astrologue du village*, parodie en un acte et en vaudeville, également par Favart. L'année d'après, à la foire Saint-Laurent, elle avait un rôle dans l'*École des amours grivois*, opéra comique, ballet, divertissement flamand en un acte et en vaudeville, sans prose, par Lagarde, Favart et Lesueur, représenté le 16 juillet 1744.

(*Mémoires sur les Spectacles de la Foire*, II, 151. — *Dictionnaire des Théâtres*, I, 97, 320 ; II, 108, 361, 489.)

(1) M^{lle} d'Arimath épousa Jean-François de Fieuzac Durancy, d'abord acteur en province, puis à la Comédie-Française, où il jouait les premiers comiques, et fut la mère de M^{lle} Durancy qui débuta sur le même théâtre le 19 juillet 1759 et qui appartint ensuite à l'Académie royale de musique.

Armand.

ARMAND (M^{lle}), actrice de l'Opéra-Comique pendant la foire Saint-Laurent de 1754.

L'an 1754, le lundi 2 septembre, neuf heures du soir, en l'hôtel et pardevant nous François Bourgeois, etc., est comparu Jacques-Nicolas Potel, facteur de la poste, ayant pour département le quartier du faubourg Saint-Martin, demeurant à Paris rue du Cimetière et paroisse Saint-Nicolas-des-Champs : lequel nous a dit que cejourd'hui sur les sept heures du soir il est entré chez la nommée Armand, actrice de l'Opéra-Comique, demeurant faubourg Saint-Lazare au premier étage d'une maison où pend pour enseigne la Croix-Blanche, à dessein de lui remettre une lettre à elle adressée ; qu'en remettant cette lettre à ladite Armand, qui étoit couchée dans son lit, elle lui a dit : « Te voilà donc, f.... gueux, f.... coquin, qui n'as pas voulu remettre cette lettre à ma servante ni à ma sœur » ; qu'à cela le comparant lui a répondu qu'il ne connoissoit point sa sœur ni sa servante et qu'il lui étoit défendu de remettre les lettres à d'autres qu'aux personnes à qui elles étoient adressées ; que malgré la modération de cette réponse ladite Armand a continué d'invectiver le comparant, ce que voyant il s'est retiré en lui disant que, puisqu'elle l'injurioit, elle eût à venir retirer sa lettre au bureau ; qu'à peine étoit-il au bas de l'escalier, la sœur de ladite Armand est survenue, s'est jetée sur lui avec une grande fureur, lui a donné plusieurs soufflets, coups de poing et de pied, a voulu arracher d'entre ses mains la lettre adressée à sa sœur qui étoit enliassée dans le paquet des autres lettres dont le comparant étoit porteur, l'a saisi à la gorge et a usé d'une si grande violence qu'elle a déchiré et rompu cinq lettres qui restoient dans ledit paquet à différentes adresses ; qu'au même instant ladite Armand a paru à sa fenêtre et s'est mise à crier au voleur, à l'assassin et que le comparant étoit un gueux qui emportoit sa lettre de change ; que le comparant, pour éviter le bruit et le scandale, est rentré dans l'allée de ladite maison et a remis à la servante de ladite Armand, qui étoit dans la cour, ladite lettre adressée à sa maîtresse ; que dans cet instant la sœur de ladite Armand est revenue une seconde fois, s'est jetée avec fureur sur le comparant et lui a encore donné nombre de soufflets, de coups de poing et de coups de pied en le traitant toujours de gueux, de coquin et de voleur, et sans plusieurs voisins qui sont survenus et l'ont tiré d'entre les mains de la sœur de ladite Armand, elle l'auroit maltraité beaucoup davantage. De toutes lesquelles injures, excès, violences, coups et mauvais traitemens, ensemble des bris, rupture et déchirure desdites cinq lettres, le comparant nous rend plainte contre ladite Armand et sa sœur.

Signé : Potel ; Bourgeois.

(*Archives des Comm.*, n° 1227.)

ARMS, sauteur, danseur de corde, voltigeur et équilibriste célèbre, faisait partie de la troupe de Saint-Edme à la foire Saint-Germain de 1718.

(*Dictionnaire des Théâtres*, I, 307.)

ARNOULD (Madeleine-Sophie), née en 1744, morte en 1803, célèbre actrice de l'Académie royale de musique, joua d'abord à l'Opéra-Comique où elle débuta à la foire Saint-Germain de 1758. Dans sa *Correspondance littéraire*, Grimm parle ainsi de celle qui devait devenir plus tard si fameuse à divers titres : « Le théâtre de l'Opéra-Comique a fait cet hiver (février « 1758) une acquisition qui a attiré un monde infini à son spec- « tacle. C'est une jeune actrice de seize ans, d'une très-jolie figure, « nommée Mlle Arnould. La beauté de son organe jointe au désir « de plaire et de se former, tout fait concevoir d'elle les plus « grandes espérances à ceux qui aiment ce genre. » Sophie Arnould faisait encore partie de la troupe de l'Opéra-Comique lors de la réunion de ce spectacle à la Comédie-Italienne en 1762. L'un des rôles où elle obtint le plus de succès est celui de la *Justice* dans *l'Huître et les Plaideurs ou le Tribunal de la chicane*, opéra comique en un acte, en prose, mêlé de morceaux de musique et de vaudevilles, paroles de Sedaine, musique de Philidor, représenté à la foire Saint-Laurent en 1759 et en 1761.

(Grimm : *Correspondance littéraire*, édition Taschereau, II, 216. — Brochure intitulée : *l'Huître et les Plaideurs*, Paris, Hérissant, 1761. — *Histoire du théâtre de l'Opéra-Comique*, par des Boulmiers, II, 556.)

ARNOULD-MUSSOT (Jean-François), né en 1734, mort en 1795, auteur dramatique et acteur forain au théâtre de l'Ambigu-Comique, dont il fut aussi directeur en société avec Audinot, de 1769 à 1795.

Voy. Audinot (Nicolas-Médard).

Artenay. — Artificier.

Artenay (d'), acteur forain, avait d'abord débuté à la Comédie-Française, mais n'ayant pas obtenu de succès il s'engagea au spectacle de Gauthier de Saint-Edme et y joua pendant la durée de la foire Saint-Germain de 1715.

(*Dictionnaire des Théâtres*, I, 311.)

Arthur, danseur de corde et entrepreneur de marionnettes, avait un jeu à la foire Saint-Germain en 1668.
Voy. Archambault.

Artificier hollandois (le jeu de l'), spectacle ouvert à la foire Saint-Laurent de 1757, et qui, selon toute vraisemblance, devait être dirigé par François-Paul Nicolet, dit Nicolet cadet.

L'an 1757, le jeudi 4 août sur les six heures du soir, nous Michel-Martin Grimperel, etc., chargé de la police de la foire Saint-Laurent, étant en ladite foire, le sieur Martin Farci de Saint-Marc, lieutenant du guet, nous a dit que cejourd'hui dans l'après-midi, sur les trois heures, s'est élevée une querelle entre un particulier ci-présent blessé d'un coup de lame à la tête et un autre particulier que l'on a dit se nommer Brisemontier, acteur du jeu de l'Artificier Hollandois, en sortant du cabaret de la veuve Buffaut, buvetière de la foire; que le particulier ci-présent a été arrêté par Jean-Louis Durier, sergent-major du guet, qui venoit d'arriver à la foire, sans avoir pu découvrir au vrai le sujet de la querelle. Procédant à quoi est survenu Jean Estève, chirurgien privilégié, demeurant grande rue du faubourg Saint-Lazare, paroisse Saint-Laurent : lequel nous a dit et déclaré que cejourd'hui dans l'après-midi un particulier dont il ne sait le nom, portant un habit de camelot gris blanc, une veste verte avec des boutonnières d'argent, lequel étoit accompagné d'un autre particulier dont le comparant ignore le nom, mais qu'il a vu danser l'année dernière chez Nicolet, joueur de marionnettes, est venu chez lui Estève; que le premier des deux particuliers, qui avoit un peu bu, étoit blessé d'un coup d'épée à carrelet entre la première et la seconde des fausses côtes, pénétrant dans la capacité et qui peut être dangereux, et d'un autre coup à la main gauche; qu'après l'avoir pansé et soigné il est venu nous faire la présente déclaration et vient d'apprendre que ledit particulier venoit d'être enlevé de chez lui par des camarades.

Et ayant à l'instant interpellé ledit particulier arrêté de nous dire ses nom, surnom, âge, qualité et demeure, après serment par lui fait de dire vérité, il nous a dit se nommer Gabriel-François Dusauffoi, dit Aubert, âgé de 22 ans, natif de Paris, qui nous a dit d'abord être tailleur et ensuite commis des fermes aux petites gabelles, demeurant rue Montorgueil chez la nommée Berthe, marchande de vins. Enquis s'il n'a pas eu querelle cejourd'hui avec le nommé Brisemontier à la buvette de la foire et à quel sujet? il nous a fait réponse qu'il n'avoit pas eu de querelle chez la buvetière, mais qu'en sortant de chez elle, ledit particulier l'a conduit dans la ruelle de Paradis, près Saint-Lazare, et là ce particulier a mis l'épée à la main et lui a porté deux coups dont un de la pointe l'a blessé à la main et l'autre un coup d'espadon sur la tête dont il est blessé; qu'au surplus lui répondant a mis l'épée à la main pour se défendre. Ne sait si il a blessé l'autre.

L'épée dudit Aubert nous ayant été remontrée par ledit Saint-Marc, avons remarqué qu'il y a du sang au bout de la lame. Pourquoi et attendu ce que dessus ledit Dusauffoi dit Aubert est demeuré en la possession dudit sieur de Saint-Marc qui s'en est chargé pour le conduire ès prisons du For-l'Évêque pour y être écroué de l'ordonnance du roi concernant la police de la foire, et s'est aussi chargé de son épée à garde et poignet de cuivre à lame fort longue, évidée, pour la déposer au greffe criminel du Châtelet pour servir ce que de raison.

Signé : Dusaussoi ; Estève ; de Saint-Marc ; Grimperel.

Information faite par-devant le commissaire Grimperel.

Du lundi 8 août 1757.

Jean-Louis Durier, âgé de 46 ans, sergent-major du guet, demeurant rue Saint-Honoré, paroisse Saint-Germain-l'Auxerrois, vis-à-vis la rue Croix-des-Petits-Champs, etc. Dépose que le jeudi, quatre du présent mois, dans l'après-midi, étant à la foire Saint-Laurent, il vit beaucoup de monde amassé dans le passage qui conduit à l'Opéra-Comique ; que lui déposant s'étant approché aperçut un particulier vêtu de rouge qui dit d'abord être officier, lequel avoit le visage en sang et paroissoit avoir bu ; que s'étant informé de ce que c'étoit, quelqu'un, qu'il n'a pu remarquer attendu la grande quantité de monde, dit : « Il n'étoit pas difficile de l'accommoder comme cela, ils étoient trois contre un ! » Qu'il fit conduire ledit particulier, qu'il a depuis appris se nommer Dusauffoi, au corps de garde de l'Opéra-Comique, et a ouï dire audit particulier qu'il s'étoit battu avec un nommé Brisemontier, acteur de l'Artificier Hollandois; mais n'a pu apprendre depuis comment ni à quelle occasion il y avoit eu dispute entre ledit Dusauffoi et ledit Brisemontier; qu'il a ouï dire qu'ils avoient dîné ensemble avec des filles chez la nommée Buffaut, buvetière à la foire.

Denis Martin, âgé de 44 ans, compagnon imprimeur, acteur du jeu de l'Artificier Hollandois à la foire Saint-Laurent, demeurant à Paris, rue du

Gindre, paroisse Saint-Sulpice, chez la veuve Michel, tailleur, derrière le noviciat des jésuites, etc. Dépose que jeudi dans la matinée il vit chez la nommée Saint-Omer, vendeuse de bière à ladite foire, un particulier habillé de rouge qui buvoit avec le nommé Aubert, maître de danse, et qui chantoit; que dans l'après-midi il aperçut dans la même foire le même particulier habillé de rouge qui avoit une entaille à la tête d'où il sortoit beaucoup de sang et avoit une autre blessure légère à la main; que le particulier paroissoit avoir bu; qu'il lui fut dit par un danseur du jeu du Hollandois, nommé Desjardins, que ledit habillé de rouge avoit été dîner à la buvette avec le nommé Brisemontier et que là ayant pris dispute ensemble au sujet d'une fille que ledit Brisemontier traitoit de g.... dont ledit Dusaussoi prenoit la défense, ils sortirent sur-le-champ et se battirent près Saint-Lazare.

Marguerite Blandin dite Rosalie, âgée de 25 ans, fille, maîtresse couturière et actrice du jeu du Hollandois à la foire Saint-Laurent, demeurante grande rue du faubourg Saint-Lazare chez la nommée Dufoy, logeuse, au-dessus du corps de garde, etc. Dépose que jeudi dernier dans la matinée étant entrée chez la nommée Saint-Omer, vendeuse de bière à la foire, elle y trouva le sieur Aubert, maître des ballets du jeu Hollandois, avec un particulier habillé de rouge, nommé Dusaussoi, qu'elle avoit vu plusieurs fois avec ledit Aubert; qu'environ une heure après ledit Aubert dit à elle déposante : « Nous allons dîner à la buvette, Rosalie, venez avec nous. » Qu'elle fut à la buvette avec ledit Aubert et ledit Dusaussoi; qu'étant entrés dans un petit cabinet, elle vit qu'il y avoit quatre couverts; qu'elle dit : « Nous ne sommes que trois et voilà quatre couverts »; que ledit Aubert et ledit Dusaussoi dirent : « Mademoiselle Morange va venir. » Qu'effectivement elle vit arriver ladite Morange, qui est aussi actrice du jeu du Hollandois; qu'ils dînèrent; qu'à la fin du repas ladite Morange badina beaucoup avec le couteau dudit Dusaussoi et une gaîne qui étoit sur la table; qu'elle déposante, voyant que ladite Morange vouloit mettre le couteau dans sa poche, dit à ladite Morange : « Mademoiselle, n'en faites rien; je ne veux pas qu'il soit dit qu'on prenne rien à une table où je suis. » Ce qui éleva de la dispute entre elles; que le sieur Aubert dit à ladite Morange de s'en aller; ce qu'elle a fait et s'en alla, à ce qui a été depuis rapporté à elle déposante par le nommé Neufmaison, danseur du jeu Hollandois, dans le préau des danseurs de corde où elle trouva le nommé Brisemontier à qui, en pleurant, elle avoit raconté ce qui venoit de lui arriver à la buvette; qu'il lui a aussi été dit par ledit Neufmaison que ledit Brisemontier, qui n'avoit pas d'épée, avoit demandé l'épée audit Neufmaison qui la lui auroit prêtée; que ledit Dusaussoi étoit sorti de la buvette en même tems que ladite Morange et elle déposante est restée avec ledit Aubert à la buvette. A appris ce que dessus par ledit Neufmaison qui lui a dit aussi que ledit Brisemontier ayant rencontré ledit Dusaussoi dans la foire, ils s'étoient pris de querelle et avoient été sur-le-champ se battre. Et lui ajouta ledit Neufmaison que si ledit Brisemontier ne s'étoit point battu avec ledit Dusaussoi, lui Neufmaison auroit été se battre avec ledit Dusaussoi. Qu'elle déposante,

dans l'après-midi, étant chez ladite Saint-Omer, vit passer ledit Dufaussoi ayant une blessure à la tête et une à la main ; que ledit Dufaussoi dit à la déposante que ledit Brisemontier l'avoit rencontré dans la foire, lui avoit donné deux soufflets et l'avoit forcé d'aller se battre, ce qu'il ne vouloit pas faire parce qu'il sentoit bien qu'il étoit gris. A ouï dire néanmoins que Brisemontier avoit reçu un coup d'épée et avoit été porté chez le nommé Estève, chirurgien, et de là chez son frère, compagnon horloger, demeurant au coin du Marché-Neuf et du pont Saint-Michel, au cinquième étage de la maison de l'épicier.

Anne-Françoise de Vilette dite Morange, âgée de 20 ans, danseuse du jeu du Hollandois à la foire Saint-Laurent, demeurant chez la nommée Silvestre, aussi danseuse, dans le faubourg Saint-Martin, dans la maison d'un loueur de carrosses, près la foire, qu'elle n'a pu autrement désigner, etc. Dépose que le jeudi 4 du présent mois, vers une heure de l'après-midi, le nommé Aubert, maître des ballets du jeu du Hollandois, et un habillé de rouge, ami dudit Aubert, prièrent elle déposante d'aller dîner avec eux à la buvette de la foire ; qu'elle y fut effectivement et dîna avec ledit Aubert, l'habillé de rouge et la nommée Rosalie, actrice du jeu du Hollandois ; qu'à la fin du dîner, elle déposante badina avec un couteau appartenant à l'habillé de rouge et qui étoit sur la table ; que ladite Rosalie dit à elle déposante : « Mademoiselle, ne faites pas de trait de p....., n'empochez pas ce couteau ! » Que là-dessus elle déposante dit à la Rosalie : « Vous êtes une insolente de parler dans ce goût-là ! » Que là-dessus ledit Aubert dit à la déposante : « Ou taisez-vous, ou fichez le camp. » Que là-dessus elle déposante s'en alla ; qu'étant dans le jeu du Hollandois, elle déposante dit à tout le monde : « Mais voyez que mademoiselle Rosalie est méchante, elle vient de me dire à la buvette que je veux empocher un couteau parce que je badine avec ! » Que sur le soir elle déposante entendit dire que le nommé Brisemontier, danseur du jeu du Hollandois, avoit été blessé d'un coup d'épée. A appris depuis que c'étoit par l'habillé de rouge avec qui elle avoit dîné à la buvette. Au surplus, elle ne connoît particulièrement ni Brisemontier, ni l'habillé de rouge, n'étant entrée au jeu du Hollandois que le 2 du présent mois d'août.

Jean Estève, âgé de 40 ans, chirurgien privilégié, demeurant à Paris, grande rue du faubourg Saint-Lazare, paroisse Saint-Laurent, etc. Dépose que jeudi dernier, 4 du présent mois, entre quatre et cinq heures de l'après-midi, arriva chez lui déposant un particulier qu'il a depuis appris se nommer Brisemontier, danseur du jeu du Hollandois, lequel étoit accompagné et soutenu sous les bras par un particulier qu'il a aussi appris depuis se nommer Neufmaison, danseur du même théâtre, et par une femme à lui inconnue ; que ledit Brisemontier se trouva mal en arrivant et étoit rempli de sang ; qu'il le pansa d'une blessure au côté entre la première et la seconde des fausses côtes qui lui parut provenir d'un coup d'épée à trois quarts et assez dangereuse et d'une autre blessure à la main gauche fort légère ; qu'il ne put apprendre comment cet homme avoit été blessé sinon qu'il venoit de se battre ; qu'après avoir pansé et soigné ledit Brisemontier, il sortit de chez lui pour venir en

faire fa déclaration à nous commiffaire ; qu'à peine fut-il arrivé à la foire Saint-Laurent où nous étions, on vint lui dire qu'on venoit d'enlever ledit Brifemontier. A appris depuis que ledit Brifemontier avoit été conduit chez fon beau-frère, horloger, demeurant au quatrième étage dans une maifon occupée par le bas par un épicier et faifant le coin du pont Saint-Michel et du Marché-Neuf, et que ledit Brifemontier étoit couché au cinquième étage de la même maifon dans une efpèce de grenier lambriffé ; que lui dépofant l'a été voir et depuis ledit Brifemontier lui a dit qu'il avoit été panfé par un autre chirurgien, de forte que lui dépofant ne l'a panfé que la première fois. A ouï dire auffi dans la foire depuis cela, croit que c'eft par le nommé Neufmaifon, que la querelle qui avoit occafionné le combat, étoit venue par rapport à deux filles du même théâtre qui avoient dîné à la buvette avec le nommé Aubert, maître des ballets, et le nommé Dufauffoi qu'il vit dans le corps de garde ledit jour quatre août de relevée, et que ledit Brifemontier avoit emprunté l'épée, ne fait à qui, dont il s'étoit fervi pour fe battre à l'occafion de la querelle de ces deux filles.

Marie Pagne, âgée de 52 ans, veuve de Charles-Henri Buffaut, marchande de vin à Paris et buvetière de la foire Saint-Laurent, demeurante rue Saint-Laurent, etc. Dépofe que jeudi dernier le nommé Aubert, maître de danfe, un habillé de rouge à elle inconnu et deux actrices de la foire dont elle en a entendu nommer une Rofalie, vinrent lui demander à dîner ; qu'elle les mit dans un cabinet par bas ayant une croifée fur la foire ; qu'ils s'en allèrent les uns après les autres, mais prefque en même tems. Ne s'eft pas aperçue qu'ils aient eu aucune difpute. A ouï dire depuis que l'habillé de rouge et un autre particulier s'étoient battus, mais ne fait à quelle occafion.

Du mardi 9 août.

Marie-Anne Roger, âgée de 25 ans, blanchiffeufe et actrice du jeu Hollandois à la foire Saint-Laurent, demeurante rue Beauregard, paroiffe Notre-Dame de Bonne-Nouvelle, dans la maifon de la nommée Caron, aubergifte, vis-à-vis la rue Sainte-Barbe, etc. Dépofe de faits déjà connus.

Du mercredi 10 août.

Jean-Jacques de Neuvemaifon, âgé de 23 ans, maître de danfe, demeurant à Paris au Marché-Neuf, paroiffe Saint-Barthélemi, dans la maifon du potier d'étain près le pont Saint-Michel, etc. Dépofe que jeudi dernier fur les quatre heures et demie ou cinq heures de relevée, étant à la foire au théâtre de l'Artificier Hollandois où il danfe, et étant même en partie habillé, une femme du jeu, nommée Lebel, vint dire à lui dépofant : « Monfieur Neufmaifon, voilà Brifemontier qui vient de prendre une épée pour s'aller battre. » Que lui dépofant, qui avoit mis fon épée fur une planche, ne l'ayant pas trouvée et fe doutant que c'étoit la fienne que ledit Brifemontier avoit prife, courut avec le nommé Defjardins du côté des Récollets, dans une ruelle près

lesdits Récollets, et lorsqu'ils arrivèrent ils virent ledit Brisemontier qui avoit encore l'épée à la main et un autre particulier habillé de rouge que lui déposant ne connoit que de vue, lequel, autant qu'il le croit, avoit son épée dans le fourreau; qu'il vit chanceler ledit Brisemontier qui tomba dans les bras de Desjardins et de lui déposant et dit, en s'adressant à l'habillé de rouge : « Tu es blessé et moi aussi ! » S'aperçut lui déposant que ledit Brisemontier perdoit beaucoup de sang et que l'habillé de rouge étoit aussi blessé à la tête; que lui déposant et ledit Desjardins, après avoir mis un mouchoir sur la blessure dudit Brisemontier, conduisirent ledit Brisemontier chez le sieur Estève, chirurgien, faubourg Saint-Lazare. N'a pu au surplus savoir le sujet de la querelle; que lui déposant, après avoir mis ledit Brisemontier chez le chirurgien, s'en retourna à son devoir chez l'Artificier Hollandois.

Du jeudi 11 août.

Jeanne-Catherine Barbier, âgée de 38 ans, femme de François-Philippe Ledaim, maître sculpteur, elle gagiste du jeu du Hollandois à la foire Saint-Laurent, demeurante rue de Beaujolois, paroisse Saint-Nicolas-des-Champs, dans la maison en face de la rue de Forez, chez un faiseur de bas, etc. Dépose que le jeudi 4 du présent mois dans l'après-midi, sur les quatre à cinq heures, elle déposante étant dans le jeu du Hollandois à la porte du théâtre, elle vit le nommé Brisemontier, danseur, lequel entra sur le théâtre en courant et alla prendre dans un coin sur une table l'épée du nommé Neufmaison, qui étoit dans la foire chaussé et tout prêt à jouer; qu'elle déposante qui avoit entendu dire qu'il y avoit eu du bruit à la buvette au sujet de filles s'imaginant que ledit Brisemontier, qui ne porte jamais l'épée, étoit venu prendre l'épée dudit de Neufmaison pour aller se battre, voulut l'empêcher de sortir, ce qu'elle ne put faire, attendu qu'elle étoit seule; que ledit de Neufmaison étant rentré dans le jeu un petit moment après, elle lui dit : « Courez donc vite, Brisemontier vient de prendre votre épée pour s'aller battre. » Que ledit de Neufmaison courut vite après et étant revenu une demi-heure après ou environ, il dit à elle déposante que ledit Brisemontier avoit été effectivement se battre et avoit reçu un coup d'épée.

Jacques-Alexis Desjardins, âgé de 24 ans, danseur du jeu du Hollandois à la foire Saint-Laurent et compagnon horloger, demeurant rue des Deux-Ponts, paroisse Saint-Louis, dans la maison du sieur Lagroue, épicier, etc. Dépose de faits déjà connus.

(*Archives des Comm.*, nº 2668.)

ASSOCIÉS (Le spectacle des), théâtre fondé en 1774 par Nicolas Vienne, dit Visage ou Beauvisage, ancien aboyeur à la porte du spectacle de Nicolet et grimacier célèbre du bou-

levard, qui s'associa à Louis-Gabriel Sallé, ancien arlequin des Grands-Danseurs du Roi. Voici en quels termes le *Chroniqueur désœuvré ou l'Espion du boulevard du Temple*, pamphlet fameux attribué au comédien Mayeur de Saint-Paul, parle de ce spectacle: « Ce théâtre, situé entre Comus et Curtius, vient d'être rebâti. Les directeurs, qui ont pris le titre d'*Associés*, sont l'un nommé Visage, aboyeur jadis à la porte de Nicolet, et l'autre appelé Sallé, aussi acteur de Nicolet. Ces deux intrigans ont des commissionnaires à qui ils font endosser un habit d'arlequin, de pierrot, etc., et auxquels ils font apprendre des rôles d'anciens opéras comiques qu'ils jouent sur le balcon ou dans l'intérieur de la salle. Vous conviendrez qu'il est très-plaisant de voir jouer à ces messieurs *Alzire* ou *le Cid* ou quelques-uns de nos opéras bouffons. On y crève de rire. Mais le plus divertissant est d'y voir jouer à mons Visage le rôle de *Beverley* ; avec sa voix de taureau, ce gredin-là braille à se faire entendre du boulevard du Temple à Ménilmontant. .

« Malgré que ce taudion ne soit habité que par les décrotteurs et les filles du boulevard, les associés retirent chacun, par an, près de deux mille écus tous frais faits, quoique l'Archevêque les contraigne, comme Audinot, Nicolet et les Variétés, à donner le quart de leur recette aux pauvres tous les dimanches et jeudis. Ils viennent de faire construire une salle à la foire Saint-Laurent qui leur revient à trente mille livres. Qu'on les laisse faire et avant une dizaine d'années ils dameront le pion à Nicolet et à Audinot. Ce théâtre est celui où M. Fardeau, procureur au Châtelet, et M. Mercier, le dramaturge, font jouer leurs productions. On y donne très-souvent la *Boutique du Vinaigrier*, et M. Mercier n'a fait représenter son *Jenneval* sur le théâtre italien qu'après en avoir essayé sur les tonneaux des Associés. M. Fardeau, à son exemple, ne fait plus imprimer de pièces qu'elles n'aient été jouées dix ou vingt fois par les acteurs de Visage ou de Sallé. »

Fardeau est en effet le principal auteur du spectacle des Asso-

ciés, où il a fait représenter le *Service récompensé*, comédie en prose mêlée d'ariettes ; le *Mariage à la mode*, drame vaudeville ; le *Cabaretier jaloux ou la Courtille*, comédie en prose, en société avec Chamoux ; le *Triomphe de l'amitié*, drame en vers ; le *Mérite décrédité ou le Temps présent*, comédie en vers. Le directeur du théâtre Nicolas Vienne y a fait aussi représenter deux pièces : *Arlequin aubergistré* (sic), *soldat et juge ou l'Amant perdu et retrouvé*, comédie en prose prise de scènes détachées du théâtre italien, et le *Départ de l'enfant prodigue*, comédie-parade en trois actes, prose et vers. Citons encore parmi les auteurs qui ont écrit pour ce théâtre, Cammaille Saint-Aubin, Clède, Dorvigny, qui y fut aussi acteur, Doussin et Pelletier de Volmeranges.

(*Le Chroniqueur désœuvré*, I, 43. — *Histoire des petits théâtres de Paris*, par Brazier, I, 49. — *Catalogue de M. de Soleinne*, III.)

Voy. SALLÉ (Louis-Gabriel). VIENNE.

ASTHLEY, écuyer anglais et directeur d'une troupe équestre, ouvrit en 1782, à Paris, faubourg du Temple, près le boulevard, un spectacle où l'on voyait des « exercices de manége et des tours furprenans de force et de fouplesse tant férieux que comiques ». Les deux principaux acteurs de la troupe étaient Asthley père, « le plus fuperbe homme de l'Europe », et son fils, âgé de dix-sept ans, qui, « avec des grâces et une vigueur capables d'enchanter le beau fexe », exécutait sur des chevaux courant au grand galop le menuet du Devonshire, composé et dansé en 1781, à Londres, par le grand Vestris. On y admirait encore le cheval qui rapporte, le cheval qui s'assied comme un chien, le combat du tailleur anglais et de son cheval, un équilibriste sur le fil d'archal, nommé Sanders, un paillasse d'une agilité merveilleuse et une petite fille de quarante mois qui touchait du forte-piano. On y exécutait aussi de véritables pièces équestres, et l'une d'entre elles intitulée : *la Bataille et la mort du général*

Malborough, obtint un grand succès en 1789. Les places coûtaient : aux premières loges, 3 livres ; aux secondes, 1 livre 10 sols, et au parterre, 12 sols.

<div style="text-align:right">(*Journal de Paris*, 5 juillet 1782, 1er novembre 1783, 1er janvier, 5 avril 1789. — *Mémoires secrets*, XXI, 24, 58 ; XXIII, 279 ; XXXII, 9.)</div>

AUBERTIN (Marguerite), veuve de Claude Perret, mathématicien, tenait, en 1772, un petit spectacle de mécanique sur le boulevard du Temple.

Voy. Lorin.

AUBRY (François), faisait partie de la troupe royale des Pygmées, spectacle de marionnettes que l'on voyait à la foire Saint-Laurent en 1678.

Voy. Homme a deux têtes (L').

AUBRY (Antoine), régisseur du spectacle des Délassements-Comiques en 1787.

Voy. Délassements-Comiques.

AUDIGER (Marie), tenait spectacle à la foire Saint-Laurent en 1788.

Voy. Femme-Forte (Spectacle de la).

AUDINOT (Nicolas-Médard), acteur forain et entrepreneur de spectacles, né à Bourmont en Lorraine en 1732,

mort à Paris le 21 mai 1801, eut dans sa jeunesse une existence assez accidentée, car il fut attaché au Concert de la ville de Nancy (1755), musicien chez le duc de Gramont à Paris (1756), comédien de province (1757), acteur à l'Opéra-Comique (1758-1762), acteur à la Comédie-Italienne (1762), comédien dans la troupe du prince de Conti (1763), de nouveau acteur à la Comédie-Italienne (1764), directeur du spectacle de Versailles (1767), et enfin fondateur et directeur d'un théâtre encore existant aujourd'hui et appelé l'Ambigu-Comique. C'est à la foire Saint-Germain de 1769 qu'Audinot ouvrit pour la première fois son spectacle, alors composé seulement de marionnettes, et il débuta par des parodies de ses anciens camarades de la Comédie-Italienne, qui attirèrent beaucoup de monde dans sa loge trop petite pourtant pour l'empressement du public et dont les 400 places à 24 sols étaient constamment occupées (1). Au mois de juillet de la même année, Audinot s'établit sur le boulevard du Temple et bientôt il substitua à ses marionnettes une troupe d'enfants à qui il fit représenter des petites pièces dues à la verve de Pleinchesne et de Moline. Le succès le plus complet couronna les efforts de l'habile directeur. C'était la rage du jour d'aller chez Audinot, et son spectacle à cette époque (1771) était encore plus couru que celui de Nicolet, lorsque le singe Turco y faisait ses exercices (1767). Enfin, en 1772, il donna une représentation à Choisy, devant Louis XV et M^{me} du Barry, et joua : *Il n'y a plus d'enfants*, comédie de Nougaret ; *la Guinguette*, ambigu comique de Plein-

(1) Ces parodies étaient très-bien faites et très-méchantes. Voici ce qu'en dit l'auteur du *Chroniqueur désœuvré*, pamphlet attribué au comédien Mayeur : « Audinot a abandonné ses comédiens de bois et c'est pendant le tems qu'il les jouoit qu'on a vu régner quelque intelligence à son spectacle. La façon assez plaisante dont il parodioit quelques-uns de ses anciens camarades, tout en faisant connoître l'injustice de son caractère, amusoit les désintéressés. Un des principaux étoit Laruette, et de tous les acteurs italiens c'étoit celui auquel il avoit le plus d'obligation ; il fut le premier instrument de son bonheur en lui fournissant les moyens de cultiver une voix assez passable et quelques heureuses dispositions. » Plus loin, le *Chroniqueur désœuvré* apprécie en ces termes le caractère d'Audinot : « Brutal, avare à l'excès quand il ne s'agit pas de ses plaisirs, vindicatif à outrance, chacun a droit de se plaindre de ses mauvais procédés. Aucun de ses sujets n'est sorti content de chez lui. On a beau lui représenter que le public ne doit pas souffrir de ses ressentimens particuliers, son arrogance ne se prête à aucun changement de façon de penser. »

(*Le Chroniqueur désœuvré*, II, 44, 46.)

chesne; *le Chat botté*, ballet-pantomime d'Arnould Mussot. Après quoi les petits comédiens exécutèrent la *Fricassée*, contre-danse très-égrillarde qui enchanta M^me du Barry. En 1775, le directeur de l'Ambigu-Comique faillit recevoir des coups de bâton au sujet d'une pièce satirique qu'il avait fait représenter à son théâtre et au sujet de laquelle les *Mémoires secrets* nous donnent les détails qui suivent : « 11 juin 1775. On peut se rappeler une facétie qui a couru cet hiver, intitulée : *les Curiosités de la foire*, où les filles les plus célèbres de Paris étoient désignées allégoriquement sous le nom d'animaux rares. Elles en furent cruellement offensées, mais ne purent se venger de l'auteur anonyme et qu'on soupçonnoit être le comte de Lauraguais. Le sieur Landry, poëte voué au théâtre d'Audinot, a imaginé de composer une petite pièce sur ce sujet et sous le même titre. Elle a été jouée il y a huit jours avec beaucoup de succès, quoiqu'elle ne vaille pas grand'chose. Mais les allusions piquantes sur des courtisanes connues avoient réveillé la malignité du public. La demoiselle Duthé, l'une d'elles, présente à la première représentation, en a été si touchée, s'y est reconnue si sensiblement, qu'elle en est tombée en syncope. Une telle anecdote a fait bruit. Les partisans de cette impure ont crié au scandale. Les autres filles ont fait ligue avec elle pour exiger la proscription de cette comédie abominable; elles ont ameuté les petits seigneurs qui leur font la cour et ils ont été trouver l'histrion. M. le duc de Durfort, l'ancien amant de la demoiselle Duthé, portant la parole, a exigé d'Audinot de lui déclarer le nom du jeune poëte. Heureusement il a eu le courage de s'y refuser. Alors on lui a déclaré qu'il faisoit bien; qu'on auroit donné cent coups de canne à cet imprudent, mais qu'il eût à cesser, lui, directeur, les représentations de cette infamie ou qu'on mettroit son théâtre en cannelle et qu'on le feroit périr sous le bâton. Le baladin n'a pas cru prudent de se compromettre avec des étourdis, et malgré l'approbation de la police et les désirs du public, la comédie ne se joue plus et les filles triomphent. »

Pendant les dix années qui suivirent (1775 à 1785), Audinot

continua brillamment sa carrière, malgré un procès criminel qu'il eut à soutenir et dont on verra plus loin le détail et les tracasseries que lui faisaient subir sans relâche les théâtres royaux, jaloux de ses succès. En 1784, un arrêt du Conseil du Roi attribua à l'Académie royale de musique le privilége exclusif des petits spectacles, avec le droit d'en accorder à qui elle voudrait le bail et l'exploitation, moyennant une redevance. C'était tout bonnement permettre à l'administration de l'Opéra d'exiger des directeurs forains, alors en exercice, telle somme qui lui conviendrait, sous peine d'être remplacés immédiatement et de perdre ainsi le fruit de longues années de travail. C'est ce que Nicolet comprit immédiatement, et pour ne pas être dépossédé il transigea. Audinot se trouva moins perspicace ou plus confiant; il voulut lutter, mais il fut évincé, et le 1er janvier 1785, il dut se retirer. Incapable de rester sans occupation, il monta alors un spectacle dans le bois de Boulogne, au Ranelagh (1); mais le souvenir de son ancien théâtre ne le quittait pas : il plaida, entassa mémoires sur mémoires et prouva d'une façon péremptoire que les droits étaient de son côté. Rien n'y fit, et il fallut bien finir par où il eût dû commencer, par un arrangement pécuniaire. Il reprit alors, en société avec Arnould Mussot, la direction de l'Ambigu (octobre 1785) et la continua avec la même habileté et les mêmes succès jusqu'en 1795, époque où il se retira définitivement.

Audinot a aussi composé quelques pièces pour son théâtre, citons : *la Partie de chasse*, pantomime (1769); *la Musicomanie*, comédie (1774); *le Prince noir et blanc*, féerie en deux actes, en société avec Mussot (1780); *Dorothée*, pantomime en trois actes avec un prologue, en société avec le même (1782), etc., etc. Il avait fait jouer dès 1761, à l'Opéra-Comique, le *Tonnelier*, pièce

(1) Audinot s'installa dans la salle précédemment occupée au Ranelagh par les Petits-Comédiens du bois de Boulogne, spectacle dont nous n'avons pas à nous occuper, car il était situé en dehors de l'enceinte de Paris. Nous dirons seulement qu'on y jouait l'opéra comique et la comédie en vers, et que Mlle Maillard, l'une des célébrités de l'Académie royale de musique, y fit ses premiers débuts.

qui fut retouchée plus tard par Quétant et représentée avec succès à la Comédie-Italienne.

(*Mémoires secrets*, IV, 232 ; XIX, 49, 98 ; VI, 6, 11, 63, 76, 148 ; XXIV, 268 ; VII, 99 ; VIII, 89, 105 ; IX, 36, X, 25 ; XI, 98 ; XIII, 314, 334 ; XIV, 260 ; XV, 284 ; XXII, 149 ; XXVIII, 5, 294 ; XXIX, 18, 26, 38, 42, 47, 51 ; XXX, 33, 54. — *Catalogue de la bibliothèque dramatique de M. de Soleinne*, III. — *Galerie historique de la troupe de Nicolet*, par de Manne et Ménétrier, 42.)

I

Audinot, directeur de l'Ambigu-Comique (1), s'est toujours à regret vu dans la nécessité de transporter ce spectacle à la foire Saint-Ovide. Cette foire en effet n'est profitable aux autres entrepreneurs qu'en ce qu'ils peuvent y donner deux représentations, ce qu'on ne pourroit exiger sans inhumanité d'une troupe d'enfans dont la constitution n'est ni assez formée, ni assez robuste pour soutenir cette fatigue. M. de Sartine, touché de ces considérations, avoit bien voulu lui permettre, les premières années de son établissement, de rester au boulevard pendant cette foire. Mais, sur les sollicitations les plus pressantes de la part des marchands qui crurent son théâtre propre à y attirer un plus grand concours, Audinot fut obligé d'y camper comme les autres. Les frais immenses d'édifications, location, transport et déplacement, firent plus que jamais sentir à Audinot les désagrémens de son état. Il se plaignit ; fut écouté. Le magistrat eut la bonté de lui faire espérer une réduction considérable sur le quart des pauvres au boulevard, ou du moins un abonnement favorable avec l'assurance de ne jamais le payer à la foire Saint-Ovide.

Dans cette confiance, Audinot a continué de s'y rendre. Il a cru pouvoir cette année construire une salle assez commode pour dédommager les spectateurs de celle qu'ils quittoient au boulevard et assez vaste pour le dédommager lui-même d'une partie de ses frais. Entraîné par le goût, par le zèle, l'envie de plaire au public et de contribuer à l'embellissement d'une foire à laquelle le ministère semble accorder quelque faveur, il a passé de beaucoup les bornes qu'il s'étoit prescrites pour la dépense. Il s'en consoloit par l'idée d'avoir fait une chose agréable au public, par l'espérance que quelques années d'une jouissance paisible le rempliroient de ses avances et le dédommageroient de ses pertes passées. Mais, pour prix de ses soins, d'un travail étonnant hâté avec une célérité incroyable, on l'impose au quart des pauvres. Frappé du coup le plus cruel, il n'a pas dû s'en laisser abattre. Il a représenté à M. Lenoir qu'on n'avoit pu lui surprendre un pareil ordre que sur un exposé peu fidèle,

(1) Au dos de ce document, on lit la date 1775.

sur une exagération outrée de ses bénéfices; il offre d'en prouver incontestablement la nullité. Qu'ose-t-on en effet lui demander en exigeant le quart de sa recette? Ce n'est pas seulement le quart de son bien, le quart de la propriété la mieux acquise; non: il en feroit avec plaisir le sacrifice à l'humanité souffrante; mais c'est le quart d'un bien qui ne lui appartient pas; qui n'est et ne sauroit être à lui. Eh! cette recette n'est-elle pas le juste salaire des avances, des peines, des travaux, des sueurs d'une foule d'entrepreneurs, fournisseurs, ouvriers de toute espèce? Cette recette n'est-elle pas le pain d'une troupe de malheureux enfans qui n'ont de ressource pour vivre que leurs misérables tréteaux? Il ose le répéter à qui daignera l'entendre, que l'on commette un préposé à la recette; qu'on en séquestre les deniers; qu'à la fin de la foire il paye sur les mémoires réglés par ordre du ministre et ses frais de construction extraordinaire et ses frais journaliers et les appointemens de ses pensionnaires, Audinot abandonne aux pauvres, s'il le faut, la totalité de son bénéfice et ne s'en prêtera qu'avec plus de zèle à tout ce qui pourra contribuer à la grossir. Que les infortunés qui ont confié le soin de leur existence à ses foibles talens vivent, il est content.

On ne conçoit pas comment une administration aussi sage, aussi respectable que celle des Hôpitaux ait pu se permettre à l'égard des spectacles forains une injustice aussi criante, comment un magistrat aussi équitable ait pu s'y prêter? Que diroit-on d'un gouvernement où l'on annonceroit comme franche une foire, qui depuis son établissement jouiroit effectivement de cette prérogative, où l'on forceroit quantité de marchands à se transporter à cette foire à grands frais, où l'on rançonneroit ensuite impitoyablement ces mêmes marchands en leur enlevant non pas seulement le quart de leurs bénéfices, mais le quart de leur vente sans égard à ce que la marchandise vendue auroit pu leur coûter, sans égard à leurs frais de voyage et d'établissement? Où trouver une expression qui puisse rendre honnêtement une pareille exaction? Voilà précisément ce qu'a éprouvé Audinot à la foire avec cette différence qu'aucune loi du prince n'autorise ni ne permet un tel acte de violence.

Audinot ose espérer que MM. les administrateurs, d'après cet exposé, voudront bien renoncer à la perception du quart ou percevoir la recette entière, en acquittant toutes les dépenses relatives à la foire.

(*Archives des Comm.*, n° 1508.)

II

A M. le prévôt de Paris ou à M. le Lieutenant civil.

Supplie humblement, Nicolas-Médard Audinot, musicien de Monseigneur le prince de Conti, demeurant à Paris, rue des Fossés-du-Temple près le boulevard, paroisse Saint-Laurent, âgé de 42 ans, natif de Bourmon, capitale du Bassigni près la Lorraine,

Difant que, dès fa plus tendre jeuneffe, il a aimé et s'eft occupé de la mufique. Que pour s'y habituer et s'y inftruire il a couru et fuivi les comédiens dans les différentes provinces du royaume. Qu'en l'année 1755 il s'en fut à Nanci en Lorraine où il refta fix mois ou environ attaché au concert de cette ville. Que pendant ce féjour à Nanci il fit connoiffance avec Françoife Cailloux dite Cateau, alors époufe du fieur Calame dit Laprairie, architecte à Nanci. Qu'elle avoit quitté fon mari et étoit retirée dans une chambre vis-à-vis la place d'Armes où elle logeoit avec fes trois enfans. Que vers la fin de 1755 ou dès le commencement de 1756, ils projetèrent de venir à Paris. Ils n'avoient aucun bien ni l'un ni l'autre. Le fuppliant ayant reçu 600 livres pour fes appointemens au concert de Nanci, il en remit la plus forte partie à ladite Françoife Cailloux avec laquelle il vivoit charnellement. Auffitôt elle partit feule pour venir à Paris afin de fe dérober à fon mari, à leurs enfans et à leurs familles communes. Elle ne prévint perfonne de fon départ. Arrivée à Paris elle defcendit à l'hôtel de Picardie, rue Françoife, vis-à-vis la Comédie-Italienne. Environ quinze jours après, le fuppliant partit de Nanci pour venir à Paris; il defcendit chez fon frère, maître perruquier, faubourg Saint-Honoré, et fe mit auffitôt au concert de M. le duc de Gramont. Qu'étant tous les deux réunis à Paris, ils continuèrent de fe voir et de fe fréquenter et de vivre enfemble à l'ordinaire. Qu'enfuite le fuppliant fut courir les comédies en province et laiffa ladite Cailloux à Paris n'ayant pas de quoi fubfifter. Elle fe retira à l'Hôtel-Dieu de Paris où elle accoucha d'une fille qui fut baptifée à l'Hôtel-Dieu le 8 octobre 1756 et nommée Marie-Françoife, fille légitime de Nicolas Audinot et de Françoife Dubois. Le fuppliant ne préfida pas au baptême; ce fut l'ouvrage de Françoife Cailloux : il étoit alors au Hâvre-de-Grâce. Ladite Cailloux lui écrivit fon état et après fon rétabliffement elle vint le trouver au Hâvre-de-Grâce, où ils reftèrent pendant quelque tems. Enfuite ils coururent enfemble les comédies dans les provinces. Après cela ils revinrent enfemble à Verfailles où Françoife Cailloux accoucha d'une feconde fille, en l'année 1758, qui fut baptifée à Verfailles. Enfin ils fe fixèrent à Paris, rue des Boucheries, faubourg Saint-Germain, paroiffe Saint-Sulpice, et le fuppliant fut occupé à la foire Saint-Germain-des-Prés. Ils avoient leur appartement rue des Boucheries, où ladite Cailloux accoucha d'une troifième fille, née le 19 mars 1759, baptifée le lendemain en l'églife de Saint-Sulpice à Paris. Voici l'extrait de baptême : « Le 20 mars 1759, a été baptifée Jofèphe-Eulalie, née d'hier, fille de Nicolas Audinot, muficien, et de Françoife Dubois, fon époufe, demeurant rue des Boucheries. Le parrain, Nicolas-Antoine Alifon, officier de maifon; la marraine, Catherine Martin, femme de Jean Audinot, bourgeois de Paris; le père préfent. »

Les extraits de baptême des deux autres enfans précédemment nés du même commerce, font calqués fur celui-ci. Le fuppliant étoit alors mineur, fans expérience; il ne fit pas attention à la manière dont étoient dreffés ces extraits de baptême qui, par leurs mauvais énoncés, abfurdes et fans attention, donnoient la légitimité aux trois enfans; ce qui n'étoit ni vrai ni poffible et

même contraire aux faits parce qu'alors Françoife Cailloux dite Cateau, vraie mère de ces trois enfans en queftion, étoit dans les liens de fon mariage légitime avec le fieur Calame dit Laprairie, fon mari, architecte à Nanci, qui vivoit alors et qui n'eft décédé que depuis la naiffance du dernier de ces trois enfans et qu'alors il y avoit trois enfans vivans de ce légitime mariage qu'elle laiffa à fon mari en partant pour Paris. Et le mari de ladite Françoife Cailloux n'eft décédé qu'en l'année 1767 ou 1768.

Dans les extraits de baptême de ces trois enfans naturels nés en 1756, 1758 et 1759, il s'eft gliffé plufieurs fautes et erreurs : 1° La mère de ces enfans y a été nommée Françoife Dubois au lieu de Françoife Cailloux, fon véritable nom de famille; 2° elle y a été dite l'époufe du fuppliant : le fait eft qu'il n'y a pas eu de mariage entre eux et que cela étoit impoffible puifque Françoife Cailloux, mal à propos nommée Dubois, étoit mariée avec le fieur Laprairie au tems de la naiffance de ces trois enfans. Le dernier eft né le 19 mars 1759; c'eft une fille vivante. Les deux autres enfans font décédés et le fieur Calame, mari de ladite Françoife Cailloux, n'eft décédé que dix ans après. La certitude de ces faits prouve que Françoife Cailloux, mère de ces trois enfans, n'étoit pas libre ; qu'elle ne pouvoit pas fe marier avec le fuppliant et par conféquent ne pouvoit pas donner de légitimité à fes trois enfans. A l'égard du nom de famille de Dubois donné à la mère dans les extraits de baptême des trois enfans, ce n'eft qu'une erreur de fait qui doit être réformée. La vérité eft que la Dubois ou la Cailloux eft la même perfonne et le même individu. Françoife Cailloux, mal à propos nommée Dubois, eft vivante et exifte à Paris, rue Villedo, quartier de la rue de Richelieu. Le fuppliant a vécu et habité avec elle pendant 14 ans, c'eft-à-dire depuis 1755 jufques et y compris 1769 qu'elle a quitté de fa maifon, grande rue du faubourg Saint-Denis, pour aller demeurer rue Villedo. C'eft pendant ces 14 ans que font nés de leur cohabitation les trois enfans en queftion et pendant ce même tems il a nourri, logé et entretenu dans fa maifon Françoife Cailloux, mère naturelle des trois enfans. Elle n'avoit aucun bien alors, et depuis fon départ de Nanci elle n'y a pas retourné et n'a pas ceffé d'être à Paris. C'eft elle qui a eu foin et qui a élevé Jofephe-Eulalie, qui refte aujourd'hui feule vivante de ces trois enfans naturels. L'éducation a été donnée dans la maifon du fieur Audinot où demeuroit ladite Françoife Cailloux. Elle n'avoit pas d'autre demeure; ils vivoient enfemble comme mari et femme et cela pendant 14 ans. Cela ne peut être dénié par Françoife Cailloux; cela a été public. On l'appeloit madame Audinot, cependant ils n'étoient pas mariés; cela ne fe pouvoit pas puifque Françoife Cailloux avoit alors fon mari vivant. Depuis qu'elle a quitté la maifon du fieur Audinot, en 1769, il n'a pas ceffé de lui rendre des vifites honnêtement de fa part. Il n'a pas ceffé non plus de voir fa fille et de veiller à fon éducation. La fille eft avec la mère, elles fe voient tous les jours.

D'après tous ces faits, qui font de notoriété publique, qui feront atteftés et vérifiés fous l'autorité de la juftice, et fous la foi du ferment par les

chirurgiens, les accoucheurs, les parrains et marraines, les nourrices, les pères nourriciers, les voisins et amis et qui ne pourront pas être déniés par Françoise Cailloux, à préfent veuve Calame dite Laprairie, qui eft la mère des enfans, le fuppliant, pour fa tranquillité, pour celle de Françoise Cailloux, pour mettre leurs affaires en bon ordre fuivant les lois, défire, en rendant hommage à la vérité, faire rectifier lefdits trois extraits baptiftaires et les rendre conformes aux faits et au véritable état defdits trois enfans dont il n'exifte plus aujourd'hui que Jofèphe-Eulalie, née le 19 mars 1759, baptifée le lendemain et actuellement dans la maifon du fuppliant comme fa fille naturelle. Pourquoi c'eft à ces caufes que le fuppliant a recours à votre autorité.

Ce confidéré, Monfieur, attendu tout ce que deffus et les offres que fait le fuppliant d'adminiftrer la preuve de tous les faits qu'il vient d'articuler, il vous plaife de lui permettre de faire affigner par-devant vous en votre hôtel, aux jour et heure qu'il vous plaira indiquer, ladite Françoife Cailloux dite Cateau, à préfent veuve du fieur Calame dit Laprairie, mère defdits trois enfans naturels, les médecins, chirurgiens, accoucheurs, les parrains et marraines defdits trois enfans naturels, les nourrices, les voifins et amis et toutes autres perfonnes quelconques qui ont connoiffance defdits faits, circonftances et dépendances, à l'effet par chacun en particulier de prendre communication en votre hôtel et fans déplacement, par les mains du greffier, de la préfente requête et des pièces qui feront repréfentées, de faire le ferment en pareil cas requis, de conférer entre eux fur le contenu en ladite requête, de faire leurs déclarations, dires, réquifitions, de s'expliquer conjointement ou féparément fur tous lefdits faits et particulièrement s'ils connoiffent ladite Françoife Cailloux dite Cateau, à préfent veuve Calame dite Laprairie ; fi elle eft actuellement vivante et exiftante ; où elle demeure ; s'ils l'ont vue demeurer dans la maifon du fuppliant et habiter avec lui et pendant combien d'années ; fi elle a été appelée madame Audinot ; s'ils avoient enfemble des familiarités ; s'ils vivoient enfemble comme mari et femme ; fi ils la reconnoiffent pour être véritablement la même perfonne et la même femme que celle qu'ils ont vue dans la maifon du fuppliant habiter et vivre avec lui à Paris depuis 1759 jufqu'en 1769 fans interruption ; quelle connoiffance ils ont fur le nom de famille Dubois donné à la mère des trois enfans en queftion au lieu de fon véritable nom de famille, qui eft Cailloux ; quelle connoiffance ils ont de la naiffance et de l'état defdits trois enfans en queftion et particulièrement de ladite Eulalie, qui refte feule defdits trois enfans et actuellement âgée de 16 ans ou environ ; s'ils ont vu cette enfant dans la maifon du fieur Audinot dans le tems que ladite Françoife Cailloux y demeuroit ; fi ladite Cailloux avoit foin de cette enfant ; fi elle l'appeloit fa fille ; fi le fieur Audinot appeloit auffi cette enfant fa fille ; fi ledit fieur Audinot appeloit ladite Cailloux fa femme ; fi ils vivoient familièrement enfemble ; fi ils mangeoient à la même table ; fur quel pied elle étoit et vivoit avec ledit fieur Audinot dans fa maifon ; fi on l'appeloit madame Audinot ; fi elle ordonnoit et faifoit les honneurs de la maifon en femme et maîtreffe : Et enfin pour donner leur avis conjointement

ou séparément sur les réformations à faire sur les extraits de baptême desdits trois enfans dont est question et particulièrement sur l'extrait de baptême de ladite Josèphe-Eulalie, qui reste seule vivante ; le tout pour, en vertu de la sentence à intervenir, supprimer le nom de famille de Dubois donné mal à propos à la mère desdits trois enfans en question dans leurs extraits de baptême au lieu de Cailloux, qui est son véritable nom de famille, lequel nom de famille Cailloux sera substitué et mis à la place de celui de Dubois, ôter et supprimer pareillement dans lesdits trois extraits de baptême desdits trois enfans et dans les extraits de mort de deux desdits enfans qui sont décédés les termes qui y ont été mis mal à propos et contre la vérité de *femme* et de *père légitimes*, ce qui n'est pas et n'a pu être, et à la place y substituer *enfans naturels de Nicolas-Médard Audinot et de Françoise Cailloux*. Et au surplus être fait ce qui sera de droit et nécessaire ; et à cet effet ordonner que les dépositaires des registres des baptêmes des paroisses où lesdits trois enfans ont été baptisés seront tenus de les représenter à toutes réquisitions en votre hôtel pour y être vus et communiqués sans déplacer aux personnes qui seront assignées, aux offres que fait le suppliant de payer salaire raisonnable sous réserve au surplus de ses droits.

<div style="text-align:right">Signé : BORDIER, l'aîné.</div>

Soit communiqué au procureur du Roi. Fait ce 11 juillet 1775.

<div style="text-align:right">Signé : ANGRAN.</div>

Vu les extraits : 1° de l'acte de baptême de Françoise Cailloux, du 10 juin 1725 ; 2° de l'acte de célébration de mariage d'entre Richard Calame et Françoise Cailloux, du 28 avril 1744 ; 3° de l'acte de baptême de Nicolas Calame, du 17 avril 1746 ; 4° de l'acte de baptême de Richard Calame, du 28 janvier 1750 ; 5° du procès-verbal dressé par défunt le commissaire Lafosse, du 9 octobre 1756, duquel il résulte qu'une enfant nommée Marie-Françoise Dubois a été portée à l'Hôtel-Dieu, ensuite duquel est aussi un registre de l'hôpital des Enfans trouvés qui constate que Marie-Françoise Dubois a été reçue audit hôpital et qu'elle est décédée le 18 dudit mois d'octobre ; 6° de l'acte de baptême de Marie-Françoise, fille légitime de Nicolas Audinot, musicien, et de Françoise Dubois, demeurante à Paris, son épouse, du 18 octobre 1756 ; 7° de l'acte de baptême de Cécile, fille dudit Nicolas Audinot, musicien, et de ladite Françoise Cailloux, son épouse, du 13 décembre 1757 ; 8° de l'acte mortuaire de ladite Cécile Audinot, du 17 juin 1758 ; 9° de l'acte de baptême de Josèphe-Eulalie, fille dudit Nicolas Audinot, musicien, et de ladite Françoise Dubois, son épouse, du 20 mars 1759 ; ledit Nicolas Audinot présent audit acte, y a signé ; 10° de l'acte mortuaire dudit Richard Calame, du 8 octobre 1762. La requête de Nicolas-Médard Audinot tendante aux fins y contenues. L'ordonnance de soit communiqué du 11 de ce mois :

Je requiers pour le Roi m'être donné acte de la plainte que je rends : 1° contre ledit Nicolas-Médard Audinot, de ce que dans l'acte de baptême de Josèphe-

Eulalie, du 20 mars 1759, il a pris la qualité d'époux de Françoise Dubois quoique ladite Françoise Dubois fût mariée au nommé Richard Calame, alors existant, ainsi qu'il résulte dudit acte de célébration de leur mariage du 28 avril 1744, où elle a été nommée Françoise Cailloux, et encore de ce que ledit Nicolas-Médard Audinot a signé comme véritable époux de ladite Françoise Dubois et père dudit enfant audit acte de baptême. 2° Contre ladite Françoise Cailloux, femme de Richard Calame, de ce qu'elle s'est fait passer pour femme dudit Nicolas-Médard Audinot et a pris le nom de Françoise Dubois quoiqu'elle fût mariée audit Richard Calame et qu'elle se nommât véritablement, ainsi qu'elle se nomme, Françoise Cailloux. 3° Contre ledit Nicolas-Médard Audinot et ladite Françoise Cailloux de ce que, dans les actes de baptême de Marie-Françoise Audinot, Cécile Audinot, des 8 octobre 1756, 13 décembre 1757 et dans l'acte mortuaire de cette dernière du 17 juin 1758, ils y ont pris ou fait prendre la qualité d'époux et se sont fait passer pour tels. Comme aussi de ce que ladite Françoise Cailloux a donné ou fait donner dans les actes de baptême desdites Marie-Françoise et Josèphe-Eulalie Audinot, des 8 octobre 1756 et 20 mars 1759, les noms de Françoise Dubois. En conséquence être ordonné qu'il en sera informé par-devant tel commissaire qui sera commis à cet effet par M. le Lieutenant civil ainsi que des faits : 1° que ladite Françoise Cailloux dite Cateau est le même individu que Françoise Dubois, lors épouse dudit défunt Richard Calame; 2° que ladite Françoise Cailloux dite Dubois est demeurée et a habité avec ledit Nicolas-Médard Audinot, depuis 1759 jusqu'en 1769 et à quel titre et sous quelle qualité elle y est demeurée; 3° de la naissance et de l'état desdites Marie-Françoise, Cécile et Josèphe-Eulalie Audinot et notamment en ce qui concerne cette dernière actuellement existante, pour l'information faite, à moi communiquée, être par moi requis et par M. le Lieutenant civil ordonné ce que de raison. Fait ce 24 juillet 1775.

<div style="text-align:right">Signé : MOREAU.</div>

Vu la requête, les pièces y énoncées et les conclusions du procureur du Roi :

Nous avons audit procureur du Roi donné acte de la plainte des faits par lui articulés en lesdites conclusions, en conséquence ordonnons qu'il en sera informé, circonstances et dépendances, par-devant le commissaire Joron, qu'à ce faire commettons, pour l'information faite, communiquée au procureur du Roi être par lui requis et par nous ordonné ce qu'il appartiendra.

Fait ce 29 juillet 1775.

<div style="text-align:right">Signé : ANGRAN.</div>

Information faite par le commissaire Joron.

Du 11 août 1775, huit heures du matin.

Demoiselle Lienarde-Elisabeth Cresson, veuve de sieur Louis-René Fournier, marchand boucher et elle maîtresse sage-femme, demeurante à Paris,

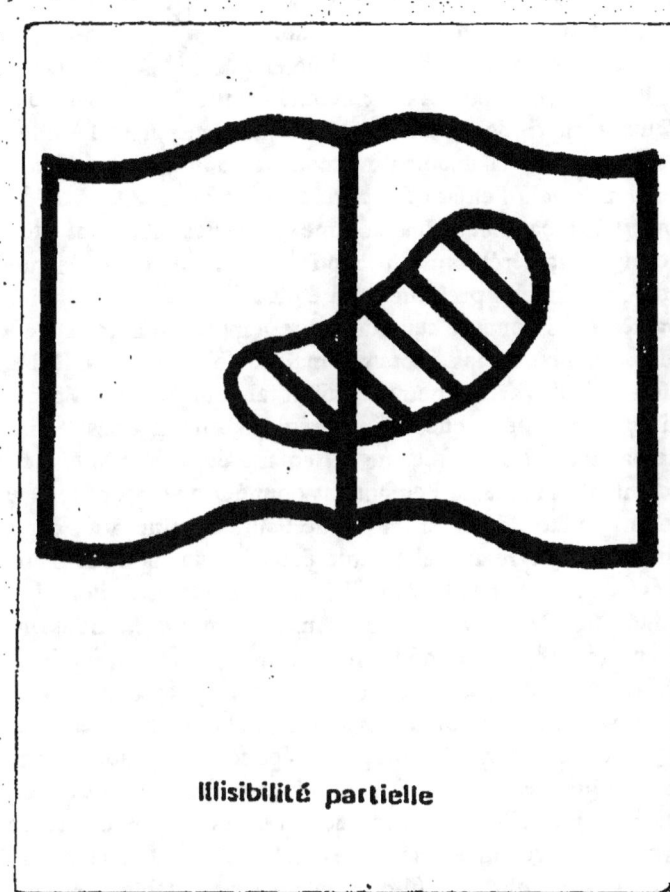
Illisibilité partielle

rue des Boucheries faubourg Saint-Germain, paroisse Saint-Sulpice, âgée de 56 ans, etc. : Dépose qu'il y a environ quinze ou seize ans la demoiselle Leroi, qui demeuroit alors rue du Four-Saint-Sulpice, vint lui dire que dans la maison appelée le Jardin-Royal, rue des Boucheries-Saint-Sulpice, demeuroit le sieur Audinot en chambre garnie, au troisième étage, et dont la femme étoit sur le point d'accoucher. Que quelques jours après on vint avertir la déposante de se transporter dans ladite maison du Jardin-Royal. Qu'elle fut introduite en une chambre au troisième étage où la déposante vit une femme qui lui étoit inconnue et qui n'attendoit que le moment de faire ses couches. Qu'elle apprit dans cette chambre que cette particulière se nommoit madame Audinot. Que la déposante accoucha ladite femme Audinot d'une fille. Que le lendemain l'enfant fut portée par la déposante à l'église Saint-Sulpice pour y être baptisée. Que comme ledit sieur Audinot étoit alors à l'Opéra-Comique, la cérémonie du baptême ne se fit qu'après que l'Opéra-Comique fut fini. Qu'elle présume qu'il étoit à l'église pour faire insérer dans l'acte de baptême ses noms et ceux de ladite femme Audinot. Qu'elle ne s'en souvient plus à cause du laps de tems, mais qu'elle se rappelle bien qu'elle a mis sur son livre des accouchemens qu'un tel jour elle avoit accouché madame Audinot d'une fille et que, sur son registre, elle n'a pas écrit les noms de baptême parce qu'elle pensoit que cet enfant étoit légitime. Comme aussi que le lendemain du baptême l'enfant fut donné à une nourrice et elle pense que cette nourrice étoit de Chaillot ou de Passi. Comme aussi dépose qu'il y a environ trois ou quatre ans elle étoit dans la rue du Four-Saint-Honoré, venant de descendre de chez la dame Rivière dont la fille étoit danseuse sur le théâtre dudit sieur Audinot, ladite femme Audinot et sa fille arrivèrent en voiture à la porte de ladite dame Rivière pour y prendre la petite Rivière et la conduire au théâtre. Que la déposante dit à ladite femme Audinot, qui étoit dans la voiture : « Bonjour, madame Audinot, comment vous portez-vous ? » Que ladite femme Audinot lui répondit : « Madame, je ne vous connois point. Qui êtes-vous ? » Sur quoi la déposante lui dit : « C'est apparemment là mademoiselle votre fille que j'ai eu l'honneur de recevoir et c'est moi qui vous ai accouchée rue des Boucheries. » Qu'aussitôt ladite dame Audinot dit : « Oui, voilà ma fille et je vous remets bien ! » Après quoi la déposante s'est retirée. Plus dépose que ladite femme Audinot a été deux fois chez elle, qu'elle lui a avoué qu'elle n'étoit pas mariée avec ledit Audinot et qu'elle s'appeloit madame de Laprairie, que le sieur Audinot et elle étoient actuellement en procès à cause de la petite fille et parce que les noms avoient été mal mis dans l'extrait baptistaire quoiqu'elle eût dit son vrai nom.

Signé : Cresson ; Joron.

Du samedi 12 août 1775, huit heures du matin.

Sieur Nicolas-Antoine Alizon, maître d'hôtel de M. le maréchal de Duras, demeurant chez mondit sieur de Duras, grande rue du faubourg Saint-Honoré, paroisse de la Madeleine de la ville l'Évêque, âgé de 42 ans, etc. :

Dépose qu'en 1752 il est entré au service de M. le duc de Duras actuellement maréchal de France. Que M. le duc de Duras, à son retour de son ambassade d'Espagne, fixa son domicile, en 1756, grande rue du faubourg Saint-Honoré. Que le déposant, qui demeuroit dans le même hôtel, fit connoissance du sieur Audinot, maître perruquier, qui demeuroit aussi grande rue du faubourg Saint-Honoré, et c'est chez ledit sieur Audinot que le déposant vit depuis ledit Nicolas-Médard Audinot, son frère, en sorte que le déposant se lia depuis avec lesdits sieurs Audinot frères et la femme dudit Audinot, perruquier, ainsi qu'avec ladite femme de Laprairie, qui passoit pour la femme dudit Nicolas-Médard Audinot. Comme aussi dépose qu'il n'a eu aucune connoissance des deux enfans que ledit Nicolas-Médard Audinot a eus de ladite femme Laprairie dans les années 1756 et 1758. Plus dépose qu'au commencement de l'année 1759, il alla voir plusieurs fois ledit Nicolas-Médard Audinot dans une chambre que lui et ladite femme Laprairie occupoient dans une maison rue des Boucheries, faubourg Saint-Germain. Que ledit Audinot étoit alors employé à l'Opéra-Comique. Que ladite femme Laprairie accoucha dans ladite chambre d'une fille; qu'il n'étoit pas présent à cet accouchement. Que le lendemain, vers les huit heures du soir, l'enfant fut portée par la sage-femme à l'église de Saint-Sulpice. Qu'il tint cette enfant sur les fonts de baptême conjointement avec la femme dudit Audinot, perruquier. Qu'il ne se souvient pas des noms de baptême qui furent donnés à cette enfant, ni si le père fut présent au baptême, et le même soir il soupa dans la chambre dudit Audinot, où étoit la femme en couches, avec ledit Audinot, perruquier, et sa femme. Plus dépose qu'il croyoit alors que ledit Audinot, musicien, et ladite femme Laprairie étoient mariés ensemble parce qu'ils passoient pour mari et femme; mais que depuis il a appris tant par ledit Audinot, perruquier, et sa femme que par ledit Audinot, musicien, et ladite femme de Laprairie, que ledit Audinot, musicien, n'étoit pas marié avec ladite femme de Laprairie dont le mari étoit architecte à Nanci et encore vivant et que c'est par cette raison que lui déposant l'a ci-dessus nommée femme de Laprairie et non pas femme Audinot. Plus dépose qu'il a continué de voir ledit Audinot, musicien, ladite femme de Laprairie et ladite fille Audinot, que l'on appeloit vulgairement Eulalie. Que ledit Audinot et ladite femme de Laprairie ont toujours vécu ensemble comme mari et femme dans une même maison commune. Que lorsqu'il a mangé avec eux, c'étoit toujours à la même table. Que l'on appeloit ladite femme Laprairie madame Audinot et que ladite Eulalie Audinot a toujours été regardée comme leur fille légitime parce que le père et la mère passoient pour mari et femme. Plus dépose que ladite femme de Laprairie a cessé de vivre avec ledit sieur Audinot pour aller demeurer rue Villedo, dans une maison qu'elle occupe encore actuellement. Qu'il a connoissance qu'on l'appelle depuis longtems madame de Laprairie quoique ce soit la même qui ait demeuré et vécu depuis si longtems avec ledit sieur Audinot, musicien, et qu'on la nommât dans ce tems madame Audinot. Plus qu'il a connoissance que ladite fille Audinot, nommée Eulalie, a demeuré pendant quelque tems avec ladite femme

de Laprairie, sa mère, rue Villedo, et qu'un jour cette petite fille en ayant été maltraitée, elle fit son paquet et se réfugia chez ledit sieur Audinot, son père. Enfin dépose qu'ayant suivi ledit Audinot et ladite femme Laprairie, il a toujours remarqué que ladite fille Audinot, nommée Eulalie, avoit reçu une éducation commune de ses père et mère et qu'il a toute la certitude possible que cette petite fille est la même que celle qu'il a tenue sur les fonts de baptême.

Signé : ALIZON ; JORON.

Sieur Jean Estève, chirurgien privilégié, demeurant à Paris, grande rue du faubourg Saint-Denis, paroisse Saint-Laurent, âgé de 60 ans, etc. : Dépose que depuis près de 40 ans il a toujours demeuré grande rue du faubourg Saint-Denis ; que là il a été dans le cas de faire connoissance avec tous les acteurs et actrices de l'Opéra-Comique, qui se tenoit à la foire Saint-Laurent. Qu'il y a pareillement connu ledit Audinot ainsi que ladite femme Laprairie, qui passoit pour sa femme ; que c'étoit vers l'année 1756. Que tous deux ont demeuré grande rue du faubourg Saint-Denis pendant huit à neuf ans. Que pendant ce tems-là il n'a cessé de les voir comme leur chirurgien. Qu'ils cohabitoient et vivoient ensemble dans la même maison comme mari et femme et qu'ils mangeoient à la même table. Qu'ils avoient avec eux dans la même maison une petite fille qu'ils appeloient Eulalie et qu'ils disoient être leur fille. Plus qu'il a connoissance que ladite femme de Laprairie a quitté la maison dudit sieur Audinot, au faubourg Saint-Denis, environ un an avant que ledit Audinot établît son théâtre sur le boulevard du Temple. Qu'il a continué jusqu'à ce jour d'être le chirurgien de tous deux. Qu'il a plusieurs fois saigné ladite femme de Laprairie dans l'appartement qu'elle a occupé rue Villedo en quittant ledit Audinot et qu'elle occupe encore actuellement. Qu'il y a vu ledit Audinot et croit y avoir vu la petite Eulalie. Qu'il a pareillement vu dans la maison dudit sieur Audinot ladite femme de Laprairie et ladite Eulalie Audinot. Plus dépose qu'il a entendu dire vaguement, environ un an avant que ladite femme de Laprairie eût quitté ledit Audinot, qu'ils n'étoient pas mariés et que le mari de ladite femme de Laprairie vivoit encore. Plus dépose que depuis ledit sieur Audinot et ladite femme de Laprairie lui ont dit plusieurs fois, chacun séparément, à titre de conversation, qu'ils n'étoient pas mariés ensemble quoiqu'ils eussent vécu longtems comme mari et femme. Plus que ledit Audinot lui a dit que ladite Eulalie Audinot étoit fille de lui et de ladite femme de Laprairie et enfin que ladite femme de Laprairie, demeurant actuellement rue Villedo, est la même qu'il a connue pendant huit ou neuf ans rue du faubourg Saint-Denis, sous le nom de madame Audinot, demeurant et vivant avec lui comme sa femme.

Signé : ESTÈVE ; JORON.

Messire Jacques-Amable de Bourzeis, docteur en médecine et conseiller aulique de Son Altesse sérénissime M. le Margrave régnant de Brandebourg,

demeurant à Paris, rue Coquillière, paroisse Saint-Eustache, âgé de 39 ans, etc. : Dépose que vers l'année 1757 ou environ, il a traité d'une maladie grave, dans Paris, une particulière qu'il ne connoissoit pas. Qu'il ne se souvient plus dans quel endroit, mais qu'il croit se souvenir que cette particulière s'appeloit madame Audinot. Que depuis le déposant fut obligé d'aller à l'armée pour le service du Roi et revint à Paris vers l'année 1763. Que quelque tems après quelqu'un dit au déposant qu'une dame, à laquelle il avoit rendu la vie, ne cessoit de parler de lui ; que par reconnoissance elle voudroit bien le revoir ; que c'étoit madame Audinot et qu'elle demeuroit grande rue du faubourg Saint-Denis. Que le déposant s'y transporta et y vit ledit sieur Audinot avec ladite dame Audinot et deux petits enfans femelles. Qu'ayant continué de fréquenter la maison dudit sieur Audinot pendant plusieurs mois pour le rétablissement de sa santé, le déposant a remarqué que ces deux petits enfans étoient traités comme sœurs et comme enfans desdits sieur et dame Audinot. Que l'une de ces petites filles s'appeloit Marie-Anne et l'autre Eulalie. Que le déposant a cessé depuis de voir lesdits sieur et dame Audinot jusqu'il y a environ un an que ledit sieur Audinot rencontra le déposant vis-à-vis la Comédie-Italienne et, tout éploré, il dit au déposant : « On ne vous voit pas ! J'ai Eulalie à l'article de la mort d'une petite vérole la plus fâcheuse. » Que quelques jours après le déposant alla chez ledit Audinot rue des Fossés-du-Temple, et ledit sieur Audinot lui dit que sa fille alloit mieux. Que le déposant lui ayant donné son adresse, ledit sieur Audinot le fit prier plusieurs fois de passer chez lui tant pour des conseils relatifs à sa santé qu'à celle de différentes personnes attachées à son théâtre. Que dans l'une des visites du déposant, ledit sieur Audinot lui dit qu'il étoit fort embarrassé, qu'il désireroit donner à sa fille toute l'éducation possible et à cet effet la mettre au couvent pour éviter les accidens qui pourroient résulter de la trop grande liberté de sa fille, parce que lui Audinot, étant occupé à son théâtre, il ne pouvoit pas avoir continuellement les yeux sur la conduite de sa fille ; mais qu'il craignoit qu'on ne voulût pas la recevoir au couvent si elle y étoit présentée en son nom et que même il en étoit persuadé parce qu'elle avoit été déjà renvoyée d'un autre couvent par cette raison. En conséquence, ledit sieur Audinot proposa au déposant et le pria de vouloir bien se charger de la faire conduire dans un couvent sous un nom respectable. Que le déposant s'étant prêté à cette proposition, qui lui a paru devenir indispensable à la vertu et aux mœurs de la jeune personne, la conduisit au couvent des Dames de St-Michel, rue des Postes, où elle est encore aujourd'hui sous un autre nom que celui de son père. Plus dépose qu'il a entendu dire dans Paris que ledit sieur Audinot n'étoit pas marié avec ladite dame Audinot.

Signé : J. A. DE BOURZEIS ; JORON.

Dame Anne-Jeanne Barabe, épouse de messire Jacques-Amable de Bourzeis, médecin, demeurant à Paris, rue Coquillière, paroisse St-Eustache, âgée de 28 ans, etc. : Dépose qu'elle a demeuré en Lorraine pendant environ six ans tant à Nanci que dans plusieurs couvens. Qu'elle a été pensionnaire dans la

Congrégation de femmes à St-Nicolas, qui est un bourg à deux lieues de Nanci. Que dans ce couvent étoit une demoiselle Cailloux, sœur d'une demoiselle Cailloux, femme du sieur de Laprairie, architecte à Nanci. Plus dépose qu'elle a connu ladite dame de Laprairie avant qu'elle déposante eût été mise dans les différens couvens. Que la déposante ayant été retirée pour toujours du couvent et revenue à Nanci, il n'y étoit question pour lors que de la fuite de ladite dame de Laprairie avec le nommé Audinot, attaché au concert de la ville de Nanci. Que cette fuite ne parut pas surprenante parce que ledit sieur de Laprairie étoit un ivrogne et qui maltraitoit souvent sa femme qui avoit été obligée de se séparer de lui pour vivre en son particulier. Qu'il y a environ onze ans les parens de la déposante la fixèrent à Paris où elle a épousé ledit sieur de Bourzeis. Que la déposante, quelque tems après son arrivée à Paris, ne se fit pas une peine d'aller voir ladite dame de Laprairie, qui est née de parens honnêtes à Nanci. Que ladite dame de Laprairie demeuroit alors faubourg St-Denis avec le sieur Audinot que la déposante a reconnu pour être le même qu'elle avoit vu à Nanci. Qu'elle n'a point souvent vu ladite dame de Laprairie chez elle ; mais que, pour peu qu'elle ait été la voir, elle a toujours remarqué que l'on l'appeloit madame Audinot. Qu'elle a vu aussi dans le même appartement une jeune fille que l'on appeloit Eulalie et qu'ils lui dirent être leur fille et à laquelle ses père et mère apprenoient à danser et donnoient de l'éducation. Comme aussi que ladite dame de Laprairie est venue voir la déposante plusieurs fois. Qu'elle lui a fait part de tous les chagrins que lui donnoit ledit sieur Audinot et pour lesquels elle vouloit se séparer d'avec lui. Comme aussi dépose que la particulière que l'on connoissoit dans la maison du sieur Audinot, faubourg St-Denis, sous le nom de madame Audinot, est incontestablement la même personne qu'elle a connue à Nanci sous le nom de madame de Laprairie, sœur de mademoiselle Cailloux, avec laquelle la déposante avoit été au couvent de la Congrégation. Comme aussi dépose que ladite dame de Laprairie, dans les différentes visites qu'elle lui a faites, lui a dit qu'elle n'avoit aucune part dans les différentes erreurs qu'il y avoit dans les extraits baptistaires des enfans qu'elle avoit eus dudit sieur Audinot puisqu'elle étoit dans son lit et que c'étoit sans doute la faute dudit sieur Audinot. Et enfin que ladite dame de Laprairie lui a dit qu'elle n'avoit jamais été mariée avec le sieur Audinot et qu'elle avoit repris le nom de madame de Laprairie.

Signé : BARABE ; JORON.

Du lundi 14 août 1775, dix heures du matin.

Dame Marie Pagni, veuve de Charles-Henri Buffault, marchand de vins à Paris, y demeurant enclos de la foire St-Germain, paroisse St-Sulpice, âgée de 74 ans, etc. : Dépose qu'en 1758 ou 1759, alors veuve du sieur Buffault, elle continuoit le commerce de marchande de vins, rue et vis-à-vis la grille du cimetière St-Laurent, en une maison dont étoit principal locataire le concierge de la foire St-Laurent. Que pendant la tenue de la foire St-Laurent

dit Audinot occupoit à titre de chambre garnie une chambre au second
age de la même maison. Qu'elle voyoit dans la maison ledit sieur Audinot
une particulière que l'on appeloit madame Audinot et tous deux vivoient
ans ladite chambre comme mari et femme. Que cependant et après qu'ils
urent dehors de ladite maison pour aller demeurer faubourg St-Denis, elle a
ntendu dire qu'ils n'étoient pas mariés. Que depuis elle n'a cessé de voir et
e rencontrer ces gens-là. Que pendant la foire St-Germain il est arrivé
lusieurs fois que, pour raison de répétitions de pièces sur le théâtre d'Audinot
la foire St-Germain, ledit sieur Audinot a commandé des repas chez la
éposante. Qu'à ces repas assistoit entre autres une petite fille que l'on appeloit
a petite Audinot et que l'on disoit fille dudit Audinot. Comme aussi dépose
u'elle a entendu dire que cette particulière, qui passoit pour la femme
'Audinot, s'est séparée de lui lorsqu'ils demeuroient faubourg St-Denis.

<p style="text-align:center">Signé : PAGNI ; JORON.</p>

Demoiselle Marie-Elisabeth Buffault, fille majeure, âgée de 39 ans et demi,
emeurante à Paris avec la dame Buffault sa mère, enclos de la foire St-Germain-des-Prés, paroisse St-Sulpice, etc. : Dépose que pendant que l'Opéra-
Comique avoit encore lieu à la foire St-Laurent, la dame sa mère continuoit
e commerce de marchande de vins, rue et vis-à-vis St-Laurent, en une maison
ont étoit principal locataire le concierge de la foire et qu'elle demeuroit
vec ladite dame sa mère. Qu'elle se souvient que pendant trois étés ledit
eur Audinot et une particulière qui passoit pour sa femme et que l'on appeloit
madame Audinot, vint occuper une chambre au second étage dans la même
aison et qu'ensuite ils ont occupé un appartement rue et faubourg St-Denis,
is-à-vis le Cheval blanc, et que tous deux vivoient comme mari et femme.
omme aussi dépose qu'elle a entendu dire il y a six ou sept ans que ladite
articulière, que l'on appeloit madame Audinot, s'étoit séparée dudit Audinot.
'lus qu'elle a vu plusieurs fois ladite particulière, dite femme Audinot, se
romener sur le boulevard avec une petite fille qui passoit pour sa fille et
udit Audinot et qu'elle a connoissance que cette petite fille est la même que
elle qui a été actrice pendant quelques années sur le théâtre d'Audinot, que
on appelle encore aujourd'hui la petite Audinot ou mademoiselle Audinot.
omme aussi qu'elle a entendu dire dans le public que ladite particulière, dite
emme Audinot, étoit de Nanci et femme d'un garçon menuisier.

<p style="text-align:center">Signé : BUFFAULT ; JORON.</p>

Du mercredi 16 août 1775, sept heures du matin.

Sieur Jean Audinot, bourgeois de Paris, y demeurant rue Neuve-St-Denis,
aroisse St-Laurent, âgé de 47 ans et demi, etc. : Dépose que vers le com-
encement de l'année 1756, ledit Nicolas-Médard Audinot, son frère, vint
e voir, un jour dont il ne se souvient plus, grande rue du faubourg St-Honoré,
ù le déposant demeuroit alors et avoit un établissement, avec une particulière

que le déposant ne connoiſſoit pas. Que ladite particulière ne coucha point chez le déposant. Que quelque tems après ledit ſieur ſon frère et ladite particulière lui dirent qu'ils étoient mari et femme ; et en effet on appeloit depuis ladite particulière madame Audinot, et juſqu'en 1769 qu'elle a quitté ledit ſieur Audinot, ſon frère, elle a toujours été appelée madame Audinot et depuis leur ſéparation madame de Laprairie. Plus dépoſe que depuis le jour où elle vint chez lui pour la première fois, ladite particulière et ledit ſieur Audinot, ſon frère, s'abſentèrent pluſieurs fois de Paris pour courir les provinces. Plus dépoſe qu'il a vu ladite particulière, que l'on appeloit toujours madame Audinot, enceinte pluſieurs fois. Qu'elle accoucha d'une fille à l'Hôtel-Dieu. Comme auſſi qu'il a entendu dire qu'elle étoit accouchée d'une autre fille à Verſailles. Plus qu'il a connoiſſance qu'ils ont demeuré rue des Boucheries, faubourg St-Germain, et enſuite grande rue du faubourg St-Denis. Plus dépoſe que ce n'a été que pluſieurs années après l'arrivée de ladite particulière à Paris que ledit ſieur Nicolas-Médard Audinot, ſon frère, a dit à lui déposant qu'il n'étoit pas marié avec ladite particulière, laquelle étoit femme d'un architecte de Nanci et qu'elle s'appeloit madame de Laprairie. Plus dépoſe qu'il a connoiſſance que ladite femme de Laprairie eſt accouchée vers le mois de mars 1759 dans une maiſon qu'elle et ledit ſieur Nicolas-Médard Audinot occupoient alors rue des Boucheries, faubourg St-Germain, d'une fille qui fut baptiſée le lendemain en l'égliſe de St-Sulpice. Que la femme de lui déposant fut marraine de cette fille à laquelle on donna le nom de Joſèphe-Eulalie. Qu'il ignore comment a été dreſſé l'acte baptiſtaire. Que pendant la dernière groſſeſſe de ladite femme de Laprairie il alloit fréquemment lui faire viſite et elle le méritoit parce qu'elle étoit très-honnête, très-ſage et très-attachée audit ſieur Nicolas-Médard Audinot. Que depuis il n'a ceſſé de voir ledit ſieur ſon frère ainſi que ladite femme de Laprairie. Plus dépoſe qu'il croit ſe ſouvenir que ladite Joſèphe-Eulalie a été en nourrice environ pendant deux ans et qu'il a connoiſſance que lorſque cette enfant a été retirée de nourrice ledit ſieur Audinot ſon frère et ladite femme de Laprairie demeuroient grande rue du faubourg St-Denis. Que cette petite fille a toujours demeuré avec eux juſqu'au tems de leur ſéparation. Qu'elle s'appeloit mademoiſelle Audinot et que ladite femme de Laprairie a toujours été appelée madame Audinot, vivant tous deux comme mari et femme, mangeant à la même table. Plus dépoſe qu'il a connoiſſance que ledit ſieur ſon frère et ladite femme de Laprairie n'ont fait enſemble qu'un ſeul voyage à Nanci et ce depuis la naiſſance de ladite Joſèphe-Eulalie. Qu'il a bien connoiſſance qu'avant ce tems ladite femme Laprairie a fait différens voyages avec ledit Audinot mais que ce n'a pas été à Nanci et que le but de ces voyages étoit pour le ſieur Audinot de courir les comédies de province. Plus dépoſe qu'il a connoiſſance que juſqu'en 1769 ledit ſieur Audinot, ſon frère, n'a vécu qu'avec ladite femme de Laprairie toujours appelée madame Audinot. Qu'il n'a jamais eu connoiſſance que ſon frère eût épouſé une Françoiſe Dubois ; qu'il n'a jamais été queſtion dans aucune

société de cette Françoise Dubois. Qu'à la vérité il a entendu dire que, dans quelques-uns des extraits baptistaires des trois enfans que ledit sieur Audinot a eus avec ladite femme Laprairie, il est dit *fille de Nicolas-Médard Audinot et de Françoise Dubois,* mais qu'il a toujours cru que cette Françoise Dubois étoit la femme de Laprairie et la même que l'on appeloit madame Audinot. Plus dépose que lors de la séparation dudit Audinot et de ladite femme de Laprairie en 1769, ladite femme de Laprairie alla demeurer rue Villedo et emmena avec elle ladite Josèphe-Eulalie Audinot, sa fille; que c'est à compter de cette époque que ladite femme de Laprairie quitta le nom de madame Audinot pour reprendre celui de madame de Laprairie. Que lors de cette séparation ladite Josèphe-Eulalie Audinot étoit déjà appointée au théâtre dudit sieur Audinot, son père, soit à la foire de St-Germain, soit sur le boulevard du Temple; que ladite femme de Laprairie la conduisit exactement tous les jours au théâtre, et quelque tems après cette petite fille quitta sa mère et vint demeurer chez ledit sieur Audinot, son père, qui cessa alors de la faire jouer la comédie sur son théâtre pour lui donner l'éducation dont elle avoit besoin. Que son père la mit dans différens couvens et elle est encore aujourd'hui dans un de ces couvens. Plus dépose que pendant que ladite Josèphe-Eulalie Audinot a demeuré chez son père et dans différens couvens, ladite femme de Laprairie n'a cessé de la voir chez ledit sieur Audinot et dans les différens couvens dont ledit sieur Audinot avait soin de lui donner connoissance. Plus dépose qu'il n'a jamais eu connoissance que les noms de ladite femme de Laprairie fussent Françoise Cailloux et qu'au contraire au moyen des extraits baptistaires, dont il est ci-dessus parlé, il croyoit que ses noms de baptème et de famille fussent Françoise Dubois et que ce n'est que depuis peu de tems que ladite femme de Laprairie lui a dit qu'elle s'appeloit Françoise Cailloux. Plus dépose qu'il peut affirmer que ladite particulière, qui fut conduite chez lui au commencement de 1756 par ledit sieur son frère, est la même qui a toujours habité avec ledit sieur Nicolas-Médard Audinot, son frère, sous le nom de madame Audinot, jusqu'en 1769 qu'elle a repris le nom de madame de Laprairie et que c'est la même qui demeure encore rue Villedo sous le nom de madame de Laprairie.

<div style="text-align:right">Signé : Audinot ; Joron.</div>

Du jeudi 17 août 1775, huit heures du matin.

Demoiselle Marie-Anne-Françoise Gilbert, épouse du sieur Louis-Jean Pin, marchand mercier à Paris, y demeurant rue de Tournon, paroisse St-Sulpice, âgée de 41 ans, etc. : Dépose que le sieur Pin, son mari, a depuis longtems été en liaison avec les deux frères dudit Nicolas-Médard Audinot; que, par suite de cette liaison, la déposante a été dans le cas de faire connoissance avec madame de Laprairie que l'on appeloit alors madame Audinot; que la déposante la vit pour la première fois lorsqu'elle demeuroit avec ledit sieur Audinot grande rue du faubourg St-Denis. Qu'elle vit dans leur maison deux jeunes filles, l'une que l'on appeloit Eulalie et l'autre Marie-Anne. Que depuis ladite

Marie-Anne a été appelée vulgairement dans le public mademoiselle de Laprairie. Plus dépose qu'elle a été dans le cas de voir plusieurs personnes de Nanci et que toutes ces personnes lui ont dit que madame Audinot étoit de Nanci. Qu'elle a même vu, à Paris, chez elle déposante, le père de ladite femme de Laprairie. Qu'il s'appeloit M. Cailloux; qu'il étoit de Nanci et qu'il lui a dit que madame de Laprairie étoit sa fille. Observant qu'elle a connoissance que ladite femme de Laprairie, que l'on appeloit toujours madame Audinot, se sépara dudit sieur Audinot lorsqu'ils demeuroient encore grande rue du faubourg St-Denis et que ce n'est que depuis cette séparation que ladite femme de Laprairie a été demeurer rue Villedo, etc.

<div style="text-align: right">Signé : GILBERT ; JORON.</div>

Marie-Madeleine Aubert, veuve de Louis Morisan, sculpteur du Roi, demeurant à Paris, grande rue du faubourg St-Denis, paroisse St-Laurent, âgée de 69 ans, etc. : Dépose que vers 1761 ou 1762, elle avoit mis un écriteau devant la porte de la maison qu'elle occupoit alors et qu'elle occupe encore aujourd'hui grande rue du faubourg St-Denis, pour la location d'un appartement dépendant de ladite maison, avec jardin. Que ledit Audinot se présenta avec une particulière pour louer cet appartement. Que la déposante, après quelques difficultés parce qu'elle craignoit que cette particulière ne fût pas la femme dudit Audinot, leur loua enfin cet appartement. Que ledit Audinot et ladite particulière, que l'on nommoit madame Audinot, ont occupé ledit appartement pendant sept à huit ans. Que ladite particulière y menoit une vie fort exemplaire, travaillant pour le ménage et même travaillant pour le public pour subsister plus commodément. Que lorsqu'ils sont entrés dans l'appartement ils avoient une petite fille avec eux qu'ils appeloient Marie-Anne, et environ un an après ils retirèrent de nourrice une petite fille qu'ils amenèrent dans l'appartement et qu'ils appeloient Eulalie. Que quelque tems après ledit Audinot alla à Lyon et pendant son voyage ladite particulière, que l'on appeloit madame Audinot, lui avoua qu'elle n'étoit pas mariée avec ledit sieur Audinot; qu'elle s'appeloit madame de Laprairie et qu'elle étoit femme du sieur de Laprairie, architecte à Nanci. Que son mari étoit un ivrogne qui l'avoit maltraitée et qui avoit voulu la jeter par la fenêtre et que c'étoit pour cette raison qu'elle avoit consenti que ledit Audinot l'amenât à Paris et que même sa famille y avoit aussi consenti. Que ladite Marie-Anne étoit sa fille et du sieur de Laprairie et que ladite Eulalie étoit fille du sieur Audinot et d'elle. Que depuis la femme dudit de Laprairie lui a dit que ledit Audinot et elle avoient été sur le point de se marier. Qu'à cet effet ledit Audinot avoit fait venir de Nanci les papiers nécessaires. Que le mariage n'avoit pas pu se faire et que quelque tems après ladite femme de Laprairie ayant voulu renouer le mariage, ledit sieur Audinot n'a plus voulu; ce qui a déterminé ladite femme de Laprairie à quitter ledit Audinot. Plus dépose que jusqu'à cette séparation ladite Eulalie a toujours demeuré dans la maison comme leur fille. Et enfin dépose qu'elle a connoissance que ladite femme de Laprairie,

après avoir quitté ledit Audinot, a repris le nom de Laprairie sous lequel elle est encore connue aujourd'hui. Plus dépose que dans le tems que ledit Audinot et ladite femme de Laprairie demeuroient ensemble dans la maison de la déposante le père de ladite femme de Laprairie est venu les voir une fois. Qu'on le nommoit M. Cailloux et qu'elle a entendu dire qu'il étoit de Nanci. Et enfin déclare qu'elle n'a jamais entendu parler d'une Françoise Dubois femme Audinot et que ledit Audinot et ladite femme de Laprairie ont toujours vécu dans la maison comme mari et femme.

<div style="text-align:right">Signé : AUBERT ; JORON.</div>

Madeleine Languille, femme de François Marcaire dit Courtois, compagnon menuisier, demeurante à Paris, grande rue du faubourg St-Denis, âgée de 57 ans;

Louis-François Marcaire dit Courtois, compagnon menuisier, demeurant à Paris, grande rue du faubourg St-Denis, âgé de 60 ans;

Marguerite-Antoine Morisan, fille majeure, âgée de 25 ans, demeurant à Paris, grande rue du faubourg St-Denis;

Thérèse Couvreur, femme de Jean-Louis Tourin, concierge du théâtre du sieur Audinot et elle buraliste dudit sieur Audinot, demeurante à Paris, rue des Fossés-du-Temple, âgée de 28 ans;

Me Jacques Vaulaigne, ancien greffier des dépôts des requêtes du Palais, demeurant à Paris, rue de Condé, âgé de 42 ans;

Demoiselle Marguerite Négrié de Boisemond, fille majeure, âgée de 30 ans, demeurante à Paris, paroisse St-Michel;

Et demoiselle Catherine Martin, épouse séparée quant aux biens du sieur Jean Audinot, ci-devant perruquier, demeurante à Paris, rue de Varennes, paroisse St-Sulpice, âgée de 40 ans, déposent tous de faits déjà connus (1).

<div style="text-align:right">(*Archives des Comm.*, n° 3282.)</div>

(1) Voici la sentence qui fut rendue par le Châtelet contre Audinot à ce sujet. L'original a disparu des Archives du Châtelet, et la copie que nous allons transcrire nous est fournie par le *Chroniqueur désœuvré* (I, 83) : « Extrait des registres du greffe du Châtelet de Paris : Le procureur du Roi, demandeur et accusateur ; Nicolas-Médard Audinot, maître du spectacle de l'Ambigu-Comique, et Françoise Cailloux veuve de Richard Calame dit la Prairie, architecte à Nanci, défendeurs et accusés : Nous, par délibération du Conseil, ouï sur ce le procureur du Roi, déclarons lesdits Nicolas-Médard Audinot et Françoise Cailloux veuve Calame dite la Prairie duement atteints et convaincus ; savoir, ledit Nicolas-Médard Audinot d'avoir pris faussement et notoirement tant du vivant du sieur Calame, mari de ladite Françoise Cailloux, que depuis son décès, la qualité d'époux de ladite Françoise Cailloux, tantôt sous ses véritables noms de Françoise Cailloux, tantôt sous les noms supposés de Françoise Dubois, et d'avoir fait passer publiquement pour sa femme ladite Françoise Cailloux ; et ladite Françoise Cailloux d'avoir pareillement déguisé ses véritables noms de fille et de femme tant du vivant que depuis le décès dudit Calame, son mari, et de s'être fait passer publiquement pour femme dudit Nicolas-Médard Audinot, ainsi qu'il est mentionné au procès. Pour réparation, les condamnons à faire amende honorable en la chambre du Conseil en la présence des juges et là étant à genoux et ledit Nicolas-Médard Audinot nu-tête, dire et déclarer chacun à haute et intelligible voix que témérairement et comme mal avisés ils ont : savoir ledit Nicolas-Médard Audinot pris faussement et notoirement tant du vivant dudit sieur Calame, mari de ladite Françoise Cailloux, que depuis son décès, la qualité d'époux de ladite Françoise Cailloux et de ce qu'il l'a fait passer publiquement pour sa femme, et ladite Françoise Cailloux veuve Calame d'avoir

III

L'an 1775, le vendredi 18 août, trois heures de relevée, est comparu en l'hôtel et par-devant nous Nicolas Maillot, etc., Michel Languerand, sergent de la garde des cours de poste à la porte du Temple : lequel nous a dit que, à la réquisition du sieur Audinot, maître de spectacle sur le boulevard, il a arrêté un particulier qui a été, lui a-t-il dit, chez lui lui dire des sottises et injures, même a voulu le maltraiter ; lequel particulier il a conduit par-devant nous où est aussi venu le sieur Audinot, pour les entendre.

Signé : LANGUERAND.

Est aussi comparu sieur Nicolas-Médard Audinot, maître de spectacle à Paris, y demeurant rue des Fossés-du-Temple, paroisse St-Laurent : lequel nous a rendu plainte contre le particulier arrêté et dit que ce particulier vient de venir chez lui demander le prix de quelques cachets qu'il a dit venir de la demoiselle fille du comparant, de leçons qu'elle avoit prises d'un maître de musique. Que lui comparant, qui ne savoit que la demoiselle sa fille dût quelque chose à des maîtres de musique, dit à ce particulier qu'il ne devoit rien à personne et surtout au maître de musique qui l'envoyoit, disoit-il, chez lui. Et s'étant à l'instant informé du fait à la demoiselle sa fille, elle lui a dit qu'elle ne connoissoit pas ce que ce particulier demandoit ; et lui, sur ce qu'il a dit à ce particulier de se retirer et d'aller dire à ceux qui le commettoient de venir eux-mêmes, ce particulier s'est répandu en impertinences, insolences et, en faisant des menaces, disant qu'il étoit vilain de ne pas payer ses dettes, mais qu'il le feroit bien payer ; et lui ajoutant, en levant la canne, qu'il le rencontreroit et qu'il lui feroit voir qui il étoit. Que lui comparant n'a pu

pareillement déguisé ses véritables noms de fille et de femme tant du vivant que depuis le décès dudit Calame, son mari, et de s'être fait passer publiquement pour femme dudit Nicolas-Médard Audinot, dont ils se repentent et demandent pardon à Dieu, au Roi et à la justice, les condamnons à trois livres d'amende envers le Roi à prendre sur leurs biens. Et pour l'exécution des présentes, *ordonnons que lesdits Nicolas-Médard Audinot et Françoise Cailloux veuve Calame passeront à l'instant les guichets de la prison du Grand-Châtelet pour y être écroués* à la requête du procureur du Roi par Gilles, huissier audiencier de service. Et en ce qui concerne la requête dudit Nicolas-Médard Audinot à fin de réformation des actes y mentionnés, disons qu'il sera sursis actes fait droit sur ladite requête et qu'à la requête du procureur du Roi, les parens et amis de la mineure Josèphe-Eulalie seront convoqués en l'hôtel de M. le Lieutenant civil au premier jour pour donner leur avis sur le contenu en ladite requête qui leur sera communiquée, pour sur le procès-verbal qui en sera dressé être ordonné ce qu'il appartiendra. Disons aussi que la présente sentence sera à la diligence du procureur du Roi imprimée et affichée dans tous les lieux et carrefours accoutumés de la ville et faubourgs de Paris et partout où besoin sera. Fait et jugé le 19 janvier 1776 par messire Denis-François Angran d'Alleray, lieutenant civil de la ville, prévôté et vicomté de Paris ; M. Petit de la Honville, lieutenant particulier au Châtelet, etc., etc. » Ensuite de cette sentence est le procès-verbal d'exécution, signé Moreau, greffier, et qui constate que Nicolas-Médard Audinot et Françoise Cailloux ont subi le blâme dans la chambre du Conseil du Châtelet de Paris, le lendemain 20 janvier.

s'empêcher, à l'aide de son domestique, de faire sortir ce particulier de sa salle, et quand il a été dans la cour, ce particulier a recommencé ses mêmes injures et sottises, et enfin l'ayant fait sortir hors de chez lui dans la rue et ayant fait fermer la porte sur lui, ce particulier a encore recommencé avec plus de véhémence les mêmes sottises et injures. A ajouté que lui plaignant étoit un f.... bateleur et que partout où il le rencontreroit, il lui feroit voir qui il étoit et cela en frappant à la porte de la maison à tour de bras et faisant amasser tout le voisinage, qui étoit scandalisé de tout ce mauvais propos. Que voyant que ce particulier ne vouloit pas se retirer, il a envoyé chercher la garde par laquelle il l'a fait arrêter et conduire par-devant nous et où il est venu pour nous faire la présente plainte.

<div style="text-align:right">Signé : Audinot.</div>

Avons de suite fait comparoître le particulier arrêté, lequel, sur les interpellations par nous à lui faites, nous a dit se nommer Joseph Denoël, natif de Baillon, diocèse de Toul en Lorraine, âgé de 21 ans, étudiant en médecine, demeurant chez le sieur Denoël, son frère, maître en chirurgie, rue St-Denis, vis-à-vis la rue de la Ferronnerie, maison d'un marchand épicier : nous a ajouté qu'il a été cette après-midi chez le sieur Audinot pour lui demander le prix de cachets de leçons de musique que le sieur Desformeri lui avoit donnés pour recevoir dudit sieur Audinot ou de la demoiselle sa fille à laquelle il avoit donné lesdites leçons. Qu'il lui a été dit qu'on ne connoissoit pas le sieur Desformeri non plus que la demoiselle Sercette qui l'avoit donnée pour écolière audit sieur Desformeri. Qu'à la vérité il a répondu à cela qu'il alloit chez un commissaire ; là-dessus le sieur Audinot est sauté sur sa canne, l'a prise à la main et lui ne l'a pas lâché. Que le domestique est venu, l'a pris à la gorge ; ledit sieur Audinot est survenu et l'a tenu aussi. Qu'il a fait tout son possible pour s'échapper de leurs mains et s'est sauvé dans la cour ; et comme il avoit laissé son chapeau dans la maison, il a frappé de la main à la porte. Que le domestique est sorti avec un tricot à la main et a dit : « Je m'en vais te le rendre ton chapeau! » Mais comme lui comparant a eu peur que ce domestique l'excédât, il est sorti de la maison en disant à la vérité quelques injures audit sieur Audinot.

<div style="text-align:right">Signé : Joseph Denoel.</div>

Sur quoi, nous commissaire, etc., attendu que ledit sieur Denoël a insulté, injurié, même voulu maltraiter ledit sieur Audinot chez lui, nous l'avons remis ès mains de Jean-Emmanuel Blancheteau, sergent de la garde de Paris, de poste aux Enfans-Rouges, pour par lui le conduire ès prisons du Grand-Châtelet.

<div style="text-align:right">Signé : Maillot ; Blancheteau.</div>

(*Archives des Comm.*, n° 3782.)

IV

L'an 1776, le samedi 20 janvier, neuf heures et demie du soir, en l'hôtel et par-devant nous Jean-François Hugues, etc., est comparu sieur Louis-Marie Jouglas, garde des maréchaux de France, demeurant à Paris, rue du Bouloi, paroisse St-Eustache. Lequel nous a rendu plainte contre le sieur Audinot, entrepreneur du spectacle de l'Ambigu-Comique, et nous a dit que ledit sieur Audinot, en l'absence du comparant, qui étoit en l'île de Corse, il y a environ quatre ans, s'étant insinué chez l'épouse de lui plaignant, est parvenu par ses séductions à abuser de la femme du plaignant, et à débaucher la demoiselle Marie-Jeanne Jouglas, sa fille, alors âgée de quatorze ans, qu'il a emmenée hors de la maison paternelle; que le plaignant, de retour de son voyage, ayant appris cette action, s'est pourvu par-devant le magistrat et a obtenu un ordre en vertu duquel il a fait mettre ladite demoiselle, sa fille, dans un couvent; que cependant ledit sieur Audinot ayant vu le plaignant et l'ayant plusieurs fois assuré que son intention avoit toujours été d'épouser ladite demoiselle sa fille, le plaignant s'est laissé aller aux sollicitations dudit sieur Audinot qu'il crut de bonne foi, a fait sortir sadite fille du couvent et l'a fait revenir chez lui; que ledit sieur Audinot lui rendoit visite de tems à autre et flattoit toujours le plaignant de la promesse de finir incessamment alors que les obstacles qui s'opposoient à ce mariage seroient levés; que la convention du plaignant avec le sieur Audinot étoit que ladite demoiselle sa fille resteroit chez lui plaignant ou au couvent; que néanmoins plusieurs fois ledit sieur Audinot, à l'insu du plaignant, emmenoit ladite demoiselle Jouglas chez lui ou à la campagne, ce qui a nécessité plusieurs fois le plaignant de la faire rentrer au couvent; qu'enfin le sieur Audinot vient de lui donner la preuve la plus complète que son intention n'a jamais été d'épouser ladite demoiselle Jouglas, mais d'abuser de sa jeunesse, de la débaucher et vivre avec elle comme avec une concubine : le plaignant, rentrant chez lui il y a environ une demi-heure, a été fort étonné d'apprendre par sa domestique qu'étant allée chercher ladite demoiselle Jouglas qui étoit chez ledit sieur Audinot, ladite demoiselle Jouglas étoit venue avec elle accompagnée de la fille domestique dudit sieur Audinot et qu'étant chez le plaignant, elles avoient, nonobstant les représentations et oppositions de ladite domestique du plaignant, fait un paquet des hardes et effets à l'usage de ladite demoiselle Jouglas, qu'elles avoient emporté; que le plaignant est aussitôt allé chez ledit sieur Audinot où il a trouvé sadite fille; qu'ayant tiré ledit sieur Audinot à part, il lui a fait de justes reproches sur sa conduite indécente et les voies iniques qu'il employoit pour abuser, sous de feintes promesses, de la bonne foi du plaignant et a fini par lui dire de lui faire rendre à l'instant sa fille; que ledit sieur Audinot lui a dit affirmativement que ladite demoiselle Jouglas ne retourneroit pas chez lui, qu'elle ne vouloit pas y aller et qu'elle étoit mieux chez lui sieur Audinot; que même,

pour la fouftraire aux recherches du comparant, il l'a fait cacher. Et comme d'après cette réponfe dudit fieur Audinot, qui jufqu'à préfent l'a amufé de vaines promeffes, le plaignant n'a plus lieu de douter que ledit fieur Audinot n'a jamais eu le deffein d'époufer ladite demoifelle Jouglas (1), mais feulement de la féduire, et qu'il entend fe pourvoir contre ledit fieur Audinot, il eft venu nous rendre la préfente plainte.

Signé : JOUGLAS ; HUGUES.

(*Archives des Comm.*, n° 298.)

V

L'an 1783, le mercredi 4 juin, quatre heures et demie de relevée, nous Mathieu Vanglenne, etc., ayant été requis nous fommes tranfporté rue des Foffés-du-Temple, en une maifon appartenant aux fieur et dame Audinot, et fommes monté au deuxième étage de ladite maifon et entré en une chambre éclairée d'une croifée donnant fur la rue des Foffés-du-Temple; où étant nous avons trouvé couchée dans fon lit Jeanne-Marie Jouglas, époufe de fieur Nicolas-Médard Audinot, directeur du fpectacle de l'Ambigu-Comique, demeurant dans la maifon où nous fommes, paroiffe St-Laurent : laquelle nous a dit qu'elle avoit requis notre tranfport à l'effet de recevoir la plainte qu'elle entend nous rendre contre fon mari relativement aux fcènes fcandaleufes, févices et mauvais traitemens qu'elle ne ceffe d'éprouver de la part du fieur fon mari depuis qu'elle eft mariée avec lui, et nous a dit qu'en 1776 elle époufa ledit fieur Nicolas-Médard Audinot. Que les premiers mois de leur mariage fe pafferent dans le calme, la férénité et la tranquillité la plus parfaite et l'accord le plus grand, tel qu'il eft d'ufage entre des perfonnes bien nées, mais qu'elle ne fut pas longtems enfuite fans devenir le fujet des fureurs et des brutalités de fon mari; qu'elle en fut même plufieurs fois la victime fans ofer en porter fes plaintes à qui que ce foit de peur de nuire à la réputation dudit fieur fon mari. Que malgré de femblables ménagemens de fa part, qui auroient dû lui procurer quelque réciprocité de la part dudit fieur fon mari, cependant ce dernier, fans aucun égard pour la plaignante comme femme et à caufe de fon fexe, fe porta à des voies de fait et à des fcènes tout à fait fcandaleufes que la plaignante paffa encore fous filence ; mais comme aujourd'hui les chofes font à leur dernière période, elle croit devoir nous déclarer que le jour des Cendres de l'année 1776 ladite dame Audinot rentrant de la Comédie fut rencontrée chez elle par ledit fieur fon mari qui, fans aucun autre motif que celui de la jaloufie, fe répandit contre elle en invectives et en injures et la maltraita fortement à coups de poing et lui porta plufieurs foufflets. Qu'il y a à peu près vingt mois étant à leur maifon de cam-

(1) Audinot époufa peu après Marie-Jeanne Jouglas, et comme on le verra plus loin, ni lui ni elle n'eurent lieu de s'en féliciter. On trouve fur Jeanne Jouglas quelques détails dans le pamphlet attribué au comédien Mayeur et intitulé : *le Chroniqueur défœuvré*, I, 90 et fuiv.

pagne fife au village de Cernai, ladite dame appelant leur fils âgé pour lors de trois ans, fur ce qu'il ne venoit pas affez vite, le fieur Audinot fon père lui appliqua à l'inftant un rude foufflet, ce qui alarma vivement la plaignante qui vola auffitôt au fecours de fon fils ; mais ledit fieur Audinot entra auffitôt en fureur contre elle plaignante et s'oublia au point de lui porter différens coups de poing fur le vifage et d'autres parties du corps. Depuis cette époque, la plaignante n'a ceffé d'être injuriée et outragée de différentes manières par ledit fieur fon mari qui fe répandoit journellement en invectives de toute efpèce contre la plaignante qui n'oppofoit que la douceur à une conduite auffi brutale, mais ces voies de fait ne fe calmèrent pas. Il y a eu famedi dernier un mois, la plaignante rentrant chez elle fur les neuf heures du foir, elle trouva ledit fieur fon mari qui l'attendoit et qui eft entré comme un furieux dans la chambre de la plaignante, et fans que cette dernière y eût donné lieu, ledit fieur fon mari la menaça de la frapper de la canne qu'il avoit à la main et elle n'eût pas pu échapper à l'effet de fes menaces fi elle ne fe fût fauvée dans les caves de fa maifon, et que cejourd'hui, fur les onze heures du matin, la nommée Catherine, fa femme de chambre, eft venue lui annoncer que le fieur Audinot venoit de s'emparer des clefs de l'appartement que ladite plaignante occupe perfonnellement au premier étage de la maifon où nous fommes ; qu'alors la plaignante s'eft levée du lit où elle eft actuellement et eft defcendue au premier étage et a cru de fon côté pouvoir et devoir s'emparer des clefs de l'appartement que ledit fieur fon mari occupe auffi perfonnellement au premier étage de ladite maifon où nous fommes, dans le corps de logis donnant fur la cour, c'eft alors que ledit fieur Audinot, inftruit du parti que venoit de prendre ladite dame plaignante fe préfenta à elle dans un excès de colère dont il n'y a pas d'exemple, lui difant qu'il alloit lui caffer bras et jambes fi elle ne lui rendoit les clefs de l'appartement de lui fieur Audinot, à quoi ladite plaignante répondit avec tranquillité et douceur qu'elle étoit toute prête à les lui rendre, mais cependant qu'il ne les auroit que lorfqu'il auroit commencé à rendre à ladite dame plaignante les clefs de fon appartement. C'eft alors que ledit fieur Audinot, fans rien écouter que fon reffentiment de fe voir contrarié ainfi, fe porta vis-à-vis de la plaignante aux voies de fait et aux excès les plus violens au point qu'il lui donna un très-rude foufflet et lui porta différens coups de poing fur le vifage et fur les bras, de manière qu'elle en eft toute meurtrie, ayant, ainfi que nous l'avons remarqué et conftaté à la requête expreffe de ladite plaignante, une meurtriffure fur le tendon du nez, une égratignure à la lèvre fupérieure au-deffous de la narine droite, une meurtriffure confidérable fur la pommette de la joue droite et trois égratignures affez fortes au bras droit depuis le poignet jufqu'au coude; qu'elle croit que ces différentes plaies, cicatrices et meurtriffures, lui ont été faites avec une clef que ledit fieur fon mari tenoit à la main dans le tems qu'il lui faifoit effuyer tout le poids de fes violences. Nous avons de plus remarqué que ladite plaignante a le vifage fingulièrement bouffi et enflé, ce qui nous paroit provenir des coups qu'elle dit avoir reçus.

Comme ladite dame plaignante a intérêt de veiller à la conservation de ses jours qui sont en danger avec un mari aussi emporté et aussi violent et de se mettre à l'abri de ses mauvais traitemens, elle a été conseillée de nous rendre la présente plainte.

 Signé : JEANNE-MARIE JOUGLAS ; VANGLENNE.

(*Archives des Comm.*, n° 4992.)

VI

L'an 1783, le vendredi 28 novembre, neuf heures un quart de relevée, en notre hôtel et par-devant nous Mathieu Vanglenne, etc., est comparu sieur Nicolas-Médard Audinot, ancien pensionnaire du Roi, musicien de feu S. A. Monseigneur le prince de Conti et entrepreneur du spectacle de l'Ambigu-Comique, demeurant à Paris, rue des Fossés-du-Temple, paroisse St-Laurent : lequel nous a dit que les manœuvres criminelles pratiquées par un particulier qu'il a appris se nommer Abraham D..... pour parvenir à séduire la dame Audinot, son épouse, sont portées à un tel point qu'il ne trouve plus dans l'autorité maritale des moyens suffisans pour les réprimer et que son unique ressource est d'implorer le secours des tribunaux.

En 1776, le plaignant épousa Jeanne Jouglas, alors âgée de 19 ans et sans fortune. Le plaignant lui fit des avantages considérables par son contrat de mariage, espérant que la tendresse de sa femme étant fortifiée par les sentimens de reconnoissance, leur union en seroit d'autant plus durable. Pendant les deux premières années du mariage le plaignant n'eut pas lieu de se plaindre de sa femme, et ils jouiroient encore tous les deux de la plus parfaite tranquillité, si le sieur Abraham D..... ne fût venu la troubler.

Vers le mois de janvier 1782, ledit sieur Abraham D..... s'étant procuré l'entrée de la maison du comparant à son insu et par le secours des domestiques qu'il avoit gagnés, il n'épargna rien pour consommer le projet qu'il avoit conçu et séduire la femme du comparant. Il commença par détruire dans le cœur de ladite dame Audinot tous les sentimens d'estime et de tendresse qu'elle avoit pour son mari, et suivant l'usage des séducteurs il représenta à ladite dame Audinot la sainteté du mariage comme une chimère et la fidélité conjugale comme un préjugé ridicule fait pour le peuple et pour les ignorans et il ne craignit pas même de consigner cette criminelle doctrine dans plusieurs lettres qui sont tombées entre les mains du comparant.

Le comparant ignore jusqu'à quel point ces affreuses leçons ont pu faire impression sur l'esprit de ladite dame Audinot; il aime à se flatter que les entreprises dudit sieur Abraham n'ont pas été couronnées du succès le plus complet et tel que sa passion le lui faisoit désirer : mais ce qu'il ne peut pas se dissimuler, c'est que ces pernicieuses sollicitations ont au moins servi à lui faire mépriser les devoirs les plus sacrés de son état, à méconnoître les droits de l'autorité maritale et même à braver les lois imposées par la décence.

Au mois de mai 1782, le comparant envoya sa femme passer quelque tems à sa maison de campagne sise à Cernai à quelques lieues de Paris, ladite dame Audinot l'ayant fait savoir audit sieur Abraham D....., celui-ci imagina de louer une maison à Sannois, qui n'est éloigné de Cernai que de quelques portées de fusil, et il eut la liberté, à la faveur du voisinage, de voir et de fréquenter ladite dame Audinot autant qu'il le voulut. Ce qui facilitoit d'autant mieux ce dérèglement étoit l'absence du comparant qui, retenu dans la capitale par une indisposition et des occupations pénibles, n'étoit pas en état d'aller troubler les plaisirs du sieur Abraham D....., et d'ailleurs il y avoit des mesures prises pour être averti de son arrivée et en prévenir les fâcheux effets.

Le comparant avoit ignoré jusqu'alors la liaison qui régnoit entre ledit sieur Abraham et ladite dame Audinot, et ce ne fut qu'au retour de la campagne qu'il en fut éclairci à l'occasion suivante.

Au mois de septembre 1782, un jour que le plaignant étoit resté chez lui pour cause d'indisposition, il vit arriver sur les huit heures du soir un particulier qu'il a su depuis être ledit sieur Abraham D.....; celui-ci, qui ne s'attendoit pas à trouver le sieur Audinot à cette heure-là, ayant appris par des signes que lui fit la femme du comparant que son mari étoit à la maison, alla se cacher dans un escalier dérobé. Le plaignant, qui commençoit à soupçonner quelque mauvaise intention de la part de ce particulier, se mit en devoir de le chercher et l'ayant enfin rencontré dans l'endroit obscur où il s'étoit reculé, il feignit d'abord de ne pas connoître la femme du comparant; mais ayant été conduit devant elle par le comparant, il ne put pas soutenir plus longtems sa dissimulation et il avoua au comparant que depuis 8 à 9 mois il fréquentoit ladite dame son épouse dont il avoit fait la connoissance au bal et que, pour s'introduire chez elle, il avoit séduit et suborné tous les domestiques de la maison par argent et par présens.

Après une déclaration aussi hardie, le comparant eut la force de contenir son indignation, il se contenta de mettre le sieur Abraham D..... à la porte en lui interdisant l'entrée de sa maison avec défense à sa femme d'entretenir aucune correspondance avec lui.

Quelque tems après, le comparant a appris que ledit sieur D..... avoit recélé dans sa maison de Sannois une quantité de meubles, effets et hardes que ladite dame Audinot y avoit fait transporter de la maison de Cernai. Le comparant voulut rendre plainte au juge d'Enghien de ce fait, mais ledit sieur D....., qui prévoyoit l'état fâcheux auquel cette procédure alloit l'exposer, se détermina à renvoyer ces effets dans la maison du comparant, mais il n'en continua pas moins son commerce avec l'épouse du comparant, soit en s'introduisant chez lui pendant son absence, soit en lui indiquant des rendez-vous par le moyen de lettres qu'il avoit l'adresse de lui faire parvenir. Quelques-unes de ces lettres sont tombées entre les mains du comparant.

Il y en a une datée du 30 septembre 1782, d'autant plus importante qu'elle découvre les moyens dont ils devoient se servir pour entretenir leur correspondance.

Dans cette lettre, où ledit sieur Abraham D..... appelle la femme du comparant « Ma chère petite femme », il s'exprime ainsi : « Pour t'instruire de ce qui se passera au dehors et apprendre de toi ce qui se passera dans ton intérieur, il faut que tu m'écrives et que je t'écrive. Tous les jours je t'indiquerai l'heure où je viendrai et jamais elle ne sera la même, jamais je n'irai seul et sans armes crainte de surprise. Tu me descendras ta lettre et prendras la mienne au bout d'un ruban. Surtout que la porte de ton boudoir soit bien fermée et la clef sur toi, crainte encore de surprise. Je ne resterai pas sous tes fenêtres pour te parler, cela seroit trop imprudent, vu que la porte du prince est au-dessous et qu'il y a à trembler du tout avec un homme comme ton mari. Tu liras ma lettre, je passerai de tems en tems, et quand elle sera lue, tu me la rendras. Je les garderai avec le plus grand soin, les déposerai moi-même comme j'ai déjà fait des autres et nous serons enchantés un jour de les retrouver, etc. »

La suite de cette lettre contient plusieurs autres détails qui développent le même esprit de séduction et qui annoncent la liaison la plus intime.

Le mercredi de la semaine sainte de l'année 1782 le comparant ayant été obligé de s'absenter trois jours de Paris pour aller à Cernai, ledit sieur Abraham D..... profita de cette absence pour s'introduire dans sa maison. Le comparant voudroit se persuader que son épouse en recevant ledit sieur Abraham D..... en l'absence dudit sieur son mari ne fit qu'un acte d'indiscrétion, mais la lecture d'une lettre à elle écrite par ledit sieur Abraham D....., le lendemain du retour du comparant, est capable de faire naître les idées les plus affligeantes pour sa vertu.

En effet, ledit sieur Abraham D..... se félicite dans cette lettre des voluptés délicieuses qu'il a goûtées et se plaint de ce que le retour de son mari est venu en interrompre le cours : « Il est de retour », dit cette lettre. « Est-il bien vrai ? Pourquoi revient-il, sans espoir de bonheur, troubler les jours de deux êtres à qui son absence procuroit le bien suprême. Qu'ils se sont vite écoulés ces trois jours que l'amour lui-même nous a filés. Dès que la nuit sera venue, je vole chez toi et je te donne tous les baisers qu'en attendant je dépose dans ce billet. »

Une autre lettre du 12 octobre 1782, également surprise par le comparant, contient les détails les plus expressifs de l'extrême passion dudit sieur D.... et les maximes les plus criminelles pour justifier l'infidélité conjugale.

Le comparant s'étoit procuré plusieurs autres lettres que ledit sieur Abraham avoit écrites à ladite dame et plusieurs brouillons de lettres écrites par son épouse audit sieur Abraham D....., toutes lesquelles lettres respectives s'accordent avec celles dont il vient d'être parlé et qui annoncent une liaison criminelle, mais ladite dame Audinot est parvenue à les soustraire audit sieur son mari en forçant son secrétaire dans lequel elles étoient renfermées.

Dans cette situation, le comparant pensa qu'il n'y avoit que la retraite dans une maison religieuse qui pût soustraire sa femme aux sollicitations criminelles dudit sieur Abraham D..... et la ramener à l'observation de ses devoirs,

et la femme du comparant ayant accepté ce parti, elle entra, le 23 juillet dernier, dans le couvent de l'abbaye St-Antoine ainsi que le comparant le lui avoit permis ; mais la régularité de cette maison ne s'accordant pas avec ses projets ni avec ceux dudit sieur Abraham D....., elle s'est avisée de s'évader de cette maison sans en prévenir le comparant et d'aller s'établir, quinze jours après environ, dans une maison beaucoup plus facile et dans laquelle elle a été reçue sans aucune information préalable, c'est la maison dite de la Mère de Dieu, paroisse St-Sulpice. Le comparant est instruit que pour se livrer plus librement à ses désordres, ladite dame Audinot a changé de nom et qu'elle a pris le nom de Dauffy, sous lequel seulement elle est connue dans cette maison. Il est également instruit qu'elle y reçoit journellement les visites du sieur Abraham D....., qui a un libre accès dans son appartement, qu'elle-même va fréquemment chez lui et qu'elle a plusieurs fois découché de la maison, le faisant passer pour son frère. Que le 19 août dernier, étant partie de la communauté à neuf heures du matin, elle alla dans un carrosse de place vers le petit Montrouge où elle fut rejointe par ledit sieur Abraham D..... et que tous les deux ils descendirent à l'auberge de la Maison-Blanche, où ils restèrent enfermés dans une chambre jusqu'à trois heures après midi, et qu'ensuite ledit sieur Abraham la reconduisit jusqu'à la place Saint-Michel.

Que le jeudi 28 du mois d'août dernier, la femme du comparant sortit de son couvent entre cinq et six heures du soir, monta toute seule dans un fiacre et se rendit à Clichi dans la maison dudit sieur Abraham D....., qu'elle y passa la nuit et que le lendemain matin ils s'en revinrent ensemble en cabriolet à Paris. Qu'ils passèrent encore ensemble toute la journée et qu'elle ne rentra dans son couvent qu'entre cinq et six heures du soir, c'est-à-dire après une absence de 24 heures. Enfin le comparant est encore instruit de bonne part qu'ils ont des entrevues journalières dans une maison suspecte, rue Montmartre. Ledit sieur comparant nous observe, en outre, que par son contrat de mariage, il n'y a pas de communauté de biens établie entre lui et la dame son épouse ; que néanmoins, depuis le commencement de ses liaisons avec ledit sieur Abraham D....., elle a emporté de la maison dudit sieur son mari différens effets, notamment trois plats d'argent et que lors de sa retraite au couvent et successivement, elle a encore emporté trois autres plats d'argent et différens autres objets, comme armoires, tables, commodes et des diamans, bijoux et dentelles, pour environ 8 mille livres (1).

Dans ces circonstances le plaignant seroit sans doute autorisé à provoquer

(1) Les renseignements qu'Audinot fournit ici sur les légèretés de sa femme lui étaient donnés par un sieur Henri-Nicolas Nortier, musicien de son orchestre, qu'il avait chargé de l'espionner. Ce personnage, pris un jour en flagrant délit, reçut à ce propos du sieur Abraham D..... une volée de coups de canne dont il vint se plaindre au commissaire Vanglenne le 10 octobre 1783. Les détournements commis par M^{me} Audinot dans son ménage furent attestés chez le même commissaire, le 16 octobre 1783, par Françoise Bouchet, femme de Martin Leclerc, cocher bourgeois, elle cuisinière au service d'Audinot.

(*Archives des Comm.*, n° 4993.)

toute la rigueur de la juſtice ſoit contre ledit ſieur Abraham D....., ſoit contre la dame Audinot ſon épouſe; mais le comparant aime à croire que ſa malheureuſe épouſe ne perdit de vue ſes devoirs que par l'obſeſſion opiniâtre et les ſollicitations pernicieuſes dudit ſieur Abraham D....., que ſon cœur n'eſt pas inſenſible aux remords et qu'elle ſeroit aiſément rappelée à la pratique de ſes devoirs ſi elle étoit pendant quelque tems ſéparée de l'objet dangereux qui s'étudie à la ſéduire.

Mais pour conſommer une ſéparation auſſi importante, le comparant reconnoît que ſes propres forces ſont inſuffiſantes et que quelques meſures qu'il pût prendre, les efforts combinés de ſa femme et dudit ſieur Abraham D..... les rendroient bientôt illuſoires, et qu'enfin il n'y a pas d'autre parti à prendre pour lui que d'aſſocier l'autorité judiciaire à l'autorité maritale.

Pourquoi le comparant nous a requis acte de ſa plainte, etc.

Signé : AUDINOT ; VANGLENNE.

(*Archives des Comm.*, n° 4993.)

VII

L'an 1784, le mercredi 15 décembre, ſix heures du ſoir, nous Mathieu Vanglenne, etc., en conſéquence de la lettre à nous adreſſée par M. le lieutenant général de police cejourd'hui, portant que le ſieur Audinot, devant à l'Académie royale de muſique la ſomme de 4,248 livres pour les mois d'août, ſeptembre et octobre derniers, l'intention du miniſtre étoit de faire retenir et ſéqueſtrer juſqu'à nouvel ordre le produit des recettes de ſon ſpectacle; laquelle lettre, ainſi qu'une note qui y étoit jointe, contenant l'état des ſommes dues à l'Opéra et ſommé à 2,248 livres ſont demeurées ci-annexées : nous nous ſommes transporté boulevard du Temple, à la ſalle du ſpectacle de l'Ambigu-Comique tenu par le ſieur Audinot, où étant, nous y avons trouvé ſieur Nicolas-Médard Audinot, directeur dudit ſpectacle, auquel nous avons fait entendre le ſujet de notre tranſport et donné communication de la lettre ci-deſſus datée et de l'état ci-annexé et lui avons déclaré que nous allions faire mettre une ſentinelle au bureau de la recette pour veiller à la ſûreté des deniers : à quoi ledit ſieur Audinot nous a dit que par reſpect et pour obéir aux ordres du miniſtre et de M. le lieutenant général de police, il n'empêche et conſent même qu'il ſoit par nous établi une ſentinelle chaque jour pour veiller à la ſûreté des deniers de la recette de ſon ſpectacle et que leſdits deniers ſoient dépoſés en nos mains chaque jour et juſqu'à nouvel ordre ainſi qu'il eſt énoncé en ladite lettre ci-annexée, mais qu'il fait toutes réſerves et proteſtations de droit et s'oppoſe à la délivrance deſdits deniers à qui que ce ſoit, ſi ce n'eſt en ſa préſence ou lui duement appelé et juſqu'à ce qu'autrement par juſtice il en ait été ordonné.

Signé : AUDINOT.

En conséquence nous avons enjoint au sieur Gabriel, officier de la garde de Paris et de service audit spectacle de poster une sentinelle au bureau des recettes et de se saisir du montant des recettes de chaque jour, prélèvement fait des frais et du quart des pauvres et de nous l'envoyer en notre hôtel tous les jours à la fin dudit spectacle avec un bordereau explicatif des recettes et dépenses pour lesdites sommes rester en nos mains conformément aux intentions du ministre. Et après que ladite sentinelle a été posée en notre présence, nous nous sommes retiré et de ce que dessus nous avons fait et dressé le présent procès-verbal.

<div style="text-align: right;">Signé : VANGLENNE.</div>

1^{er} Dépôt. Et ledit jour, neuf heures du soir, il nous a été apporté en notre hôtel par le sieur Pierre Louvet, adjudant de la garde de Paris, la somme de Deux cent quatre livres huit sols six deniers formant le montant, déduction faite des frais, de la recette d'aujourd'hui du spectacle du sieur Audinot, ci 204 l. 8 s. 6 d.

2° Dépôt. Le jeudi 16 décembre.	189	16	
3° Dépôt. Le vendredi 17	160	11	
4° Dépôt. Le samedi 18	179		
5° Dépôt. Le dimanche 19	734	15	
6° Dépôt. Le lundi 20	247	17	
7° Dépôt. Le mardi 21	385	2	
8° Dépôt. Le mercredi 22	238	12	6
9° Dépôt. Le jeudi 23	204	13	
10° Dépôt. Le dimanche 26	689	10	6
11° Dépôt. Le lundi 27	773		
12° Dépôt. Le mardi 28	312	8	6
13° Dépôt. Le mercredi 29	319	3	6
14° Dépôt. Le jeudi 30	392	10	6
15° Dépôt. Le vendredi 31 (1)	703	5	
Total.	5,734 l.	12 s.	

(1) Voici quelle était la composition du spectacle pour chacun de ces jours : 15 décembre : *l'Enthousiaste*, 2 actes, en vers ; *Mercure et les Ombres*, 1 acte, en vers ; *les Bons et les Méchans*, pantomime en 2 actes. — 16 décembre : *l'Astrologue favorable*, 1 acte, en vers ; *les Déguisemens* ; *le Rival par amitié*, pièces en 1 acte ; *Télémaque dans l'île de Calypso*, pantomime en un acte. — 17 décembre : *la Femme comme il y en a tant*, 2 actes, en prose ; *l'Astrologue favorable* ; *le Goûter, ou un Bienfait n'est jamais perdu*, proverbe en 1 acte, en prose, joué par des enfans ; *le Maréchal des logis*, pantomime en 1 acte. — 18 décembre : *l'Homme comme il y en a peu*, 2 actes, en prose ; *le Mariage par comédie*, 1 acte, en prose ; *les Bons et les Méchans*, 2 actes. — 19 décembre : *le Sultan généreux*, pièce à spectacles, 3 actes, en vers ; *Ésope au boulevard*, 1 acte, en vers ; *Pierre de Provence*, pantomime en 3 actes. — 20 décembre : *le Mariage par comédie* ; *la Matinée du comédien* ; *le Repentir de Figaro*, pièces en 1 acte, en prose ; *Télémaque dans l'île de Calypso*, pantomime. — 21 décembre : *le Petit Étourdi*, 1 acte, en prose ; *l'Astrologue favorable* ; *le Sourd*, 1 acte, en prose ; *les Bons et les Méchans*, pantomime en 2 actes. — 22 décembre : *le Petit Étourdi* ; *les Déguisemens*, 1 acte, en prose ; *la Carmagnole*, tragédie burlesque en 1 acte, en vers ; *le Fripier marchand de modes*, pantomime en 1 acte. — 23 décembre : *le Petit Étourdi* ; *le Mariage par comédie* ; *Carmagnole* ; *Télémaque dans l'île de Calypso*. — 26 décembre : *le Sérail d'Encan*, 1 acte, en prose ; *Mercure et les Ombres* ;

Et le samedi 28 mai 1785, heure de midi, à nous commiffaire fufdit, en notre hôtel, nous a été par exploit de Pierre-François Cuvilliez, huiffier ordinaire du Roi en fa chambre des comptes, en date de cejourd'hui, fignifié à la requête de Me Jacques-Charles Marcant, procureur au Parlement, demeurant à Paris, rue du Chaume, une oppofition à ce que nous ne nous deffaififfions des deniers étant en nos mains appartenant au fieur Audinot et ce pour caufes et moyens à déduire en tems et lieu.

<div style="text-align:right">Signé : VANGLENNE.</div>

Et le mardi 14 juin audit an 1785, trois heures et demie de relevée, à nous commiffaire fufdit, en notre hôtel, nous a été par exploit du fieur Guéry, huiffier aux confeils du Roi, en date de cejourd'hui, fignifié un arrêt de propre mouvement de Sa Majefté rendu en fon confeil le 3 du préfent mois qui ordonne entre autres chofes que dès à préfent la fomme de 5,734 livres douze fols dépofée en nos mains fera par nous remife au fieur Prieur, caiffier de l'Académie royale de mufique, qui en demeurera dépofitaire à la confervation des droits de qui il appartiendra jufqu'à ce que par M. le lieutenant général de police il en ait été autrement ordonné et ès mains duquel caiffier viendront les oppofitions faites ou à faire fur le fieur Audinot.

<div style="text-align:right">Signé : VANGLENNE.</div>

Et le vendredi 17 juin audit an 1785, onze heures du matin, en exécution de l'arrêt du confeil du 3 du préfent mois, nous nous fommes tranfporté rue Saint-Nicaife au magafin de l'Opéra au bureau du fieur Prieur, caiffier, où étant et après avoir attendu jufqu'à midi fonné fans que le fieur Audinot, ancien directeur du fpectacle de l'Ambigu-Comique, et Mo Marcant, procureur au Parlement, foient comparus quoique fommés par requête par exploit de Villemfens, huiffier en la grande chancellerie, du jour d'hier, contenant en outre dénonciation dudit arrêt du confeil et de la fignification qui nous en a

Pierre de Provence. — 27 décembre : *le Petit Étourdi* ; *le Fripier marchand de modes* ; *le Manteau ou le Rêve fuppofé*, pièces en 1 acte, en profe ; *les Bons et les Méchans*, pantomime en 2 actes. — 28 décembre : *le Sultan généreux*, 3 actes, en vers ; *le Mariage par comédie* ; *Télémaque dans l'île de Calypfo*, pantomime. — 29 décembre : *les Déguifemens*, 1 acte, en profe ; *le Goûter, ou un Bienfait n'eft jamais perdu*, 1 acte, en profe, joué par des enfans ; *le Repentir de Figaro*, 1 acte, en profe ; *Pierre de Provence*, pantomime. — 30 décembre : *la Fin couronne l'œuvre, ou les Adieux*, proverbe à fcènes épifodiques, 1 acte, en profe, par Gabiot de Salins ; *Télémaque dans l'île de Calypfo*, pantomime en 1 acte ; *le Mariage par comédie*, 1 acte, en profe ; *le Maréchal des logis*, pantomime. — 31 décembre : *l'Enthoufiafte*, 2 actes en vers ; *la Fin couronne l'œuvre*, proverbe ; *les Bons et les Méchans*, pantomime. Cette repréfentation, après laquelle la direction de l'Ambigu qu'il avait fondé fut enlevée arbitrairement pour quelques mois à Audinot, donna lieu à un incident touchant raconté en ces termes par les *Mémoires secrets* : « C'eft hier que le fieur Audinot, dont le fpectacle, ainfi qu'on l'a dit, va être dirigé par les mêmes adminiftrateurs des Variétés, a donné pour la dernière fois. On y jouoit : *la Fin couronne l'œuvre, ou les Adieux*, pièce épifodique en 1 acte, relative à la circonftance. Elle a eu le plus grand fuccès. Tout le monde a été attendri jufqu'aux larmes. On a demandé le fieur Audinot qui eft venu le mouchoir à la main ainfi que fes acteurs, et n'a pu dire autre chofe finon en montrant fes camarades et lui : « Meffieurs ! voici notre compliment. » C'eft la première fois qu'un théâtre forain offre une pareille fcène. » (*Mémoires secrets*, XXVIII, 5. — *Journal de Paris*, 15-31 décembre 1784.)

été faite, nous avons, pour satisfaire audit arrêt du conseil, déposé ès mains du sieur Prieur, caissier de l'Académie royale de musique, la somme de 5,469 livres huit sols faisant avec celle de deux cent soixante-cinq livres quatre sols par nous retenue pour les avances et débourfés et coût des minutes et expéditions des procès-verbaux par nous dreffés à l'occasion des préfentes, dont une pour ledit sieur Prieur et l'autre pour ledit sieur Audinot, coût de signification et dénonciation dudit arrêt du conseil, nos transports à ce sujet, droits de notre clerc pour lesdites expéditions et remboursement de papier marqué, celle totale de 5,734 livres douze sols à nous remise et déposée suivant les procès-verbaux des autres parts conformément aux intentions du ministre. De laquelle dite fomme ledit sieur Prieur s'est chargé comme dépositaire jusqu'à ce que par M. le lieutenant général de police il en ait été autrement ordonné, etc., etc.

Dont et de quoi nous avons fait et dreffé le préfent procès-verbal.

Signé : PRIEUR ; VANGLENNE.

(*Archives des Comm.*, n° 4995.)

VIII

Sur la requête préfentée au Roi étant en son conseil, par Nicolas-Médard Audinot, propriétaire et directeur du fpectacle de l'Ambigu-Comique, contenant qu'il vient foumettre à la décifion de ce tribunal fuprême une conteftation peu digne fans doute de l'occuper, mais dont néanmoins par arrêt du 5 mars 1785, Sa Majefté a cru devoir lui réferver la connoiffance.

Dans le fait, le fuppliant forma en 1768 le projet d'établir à Paris un fpectacle d'un genre nouveau. Ce projet fut approuvé du fieur lieutenant général de police et le fuppliant obtint de ce magiftrat la faculté de le mettre à exécution : il le fit d'une manière qui lui mérita les fuffrages du public. Ses fuccès à cet égard font connus. Peu de fpectacles étoient plus fuivis que le fien.

Les trois grands fpectacles prirent de l'ombrage. Ils fe plurent à hériffer d'obftacles la carrière nouvelle que le fuppliant venoit de s'ouvrir. L'Académie royale de musique lui fit éprouver le plus de contrariété. On fait que les fpectacles forains lui font fubordonnés et ont befoin de fon agrément pour être mis en action. Elle fit valoir contre le fuppliant toute la rigueur de ce privilége. Le fuppliant céda à la néceffité, et pour s'affurer la paifible jouiffance de fon fpectacle, il conclut avec les adminiftrateurs le traité dont voici les difpofitions.

« Je fouffigné, entrepreneur du fpectacle de l'Ambigu-Comique, m'oblige de payer à la caiffe de l'Académie royale de musique la fomme de 12 livres par chaque repréfentation de jour que je donnerai tant fur mon théâtre des boulevards que fur celui des foires Saint-Germain et Saint-Laurent, et 6 livres

par chaque repréfentation de nuit et d'envoyer le montant de ladite rétribution chacun jour ou de telle autre manière qui conviendra à l'adminiftration de ladite Académie. Je m'engage en outre de ne faire exécuter dans mon orcheftre ou fur mon théâtre aucuns airs de ballets ou autres tirés des ouvrages reçus et exécutés depuis dix ans à l'Opéra ou à la Comédie-Italienne à l'exception de ceux employés jufqu'à cejourd'hui dans les pantomimes pour indiquer l'efprit ou le fens d'une action et n'ayant aucune connexité avec la danfe ; m'obligeant à cet·égard de ne faire ufage que de la mufique que je ferai compofer exprès pour mon fpectacle et de ne pouvoir en refufer l'entrée à la perfonne qui fera chargée de veiller à l'obfervation exacte de la préfente foumiffion que je promets réitérer devant notaires lorfque j'en ferai requis par le directeur général de ladite Académie nommé par arrêt du confeil du 17 mars 1780, lequel confent de la part et au nom de ladite Académie royale de mufique de me laiffer jouir de mon fpectacle et entreprife dans l'état où il eft préfentement, fans aucune innovation et avec le même nombre de muficiens qui compofent mon orcheftre. La préfente foumiffion faite double entre nous, aura fon effet à compter de ce jour.

« Fait à Paris, le 1ᵉʳ mai 1780.

« Signé : AUDINOT et DAUVERGNE, NOVERRE, LEGROS, LASALLE. »

Ce traité, la permiffion qui devoit naturellement en être la fuite et que M. le lieutenant général de police lui renouveloit annuellement fans réferve depuis 1768, les charges fans nombre qu'on lui avoit impofées et qu'il acquittoit avec une fcrupuleufe exactitude, les peines inappréciables qu'il avoit eues à former fes acteurs et dont il étoit fi jufte qu'il recueillît le fruit, le confentement non équivoque du public, tout fembloit garantir au fuppliant la confervation d'un fpectacle qui étoit fon ouvrage, où il avoit verfé toute fa fortune et qu'il regardoit comme une propriété dont on ne pouvoit le priver fans les plus puiffans motifs. Mais le fuppliant étoit dans l'erreur. Deux perfonnages alors peu connus, les fieurs Gaillard et Dorfeuille, qui avoient déjà échoué dans l'entreprife des fpectacles de Lyon et de Bordeaux, conçurent le projet indécent de mettre à l'enchère les théâtres forains de Paris et de les enlever à ceux qui les avoient fi péniblement créés et qui les gouvernoient depuis leur établiffement avec l'approbation univerfelle.

Ils eurent l'art de colorer des démarches fi odieufes et la preftation annuelle de 30,000 livres qu'ils offrirent à l'Opéra pour chaque fpectacle lui fit oublier les engagemens qu'il avoit contractés avec le fuppliant.

Le traité où repofoient ces engagemens n'étoit cependant pas détruit et s'oppofoit à l'éviction dont le fuppliant étoit menacé. Mais l'Opéra obtint, le 11 juillet 1784, un arrêt du confeil qui parut lui accorder le privilége des fpectacles forains, qu'il avoit déjà, et lui permit de le concéder à qui bon lui fembleroit.

Cet arrêt n'étoit que confirmatif des anciens privilèges de l'Académie de musique et ne l'autorisoit pas à frauder le traité qu'elle avoit librement et régulièrement souscrit avec le suppliant; néanmoins elle crut voir, dans cette émanation de ce traité qu'elle avoit elle-même provoqué, le dégagement absolu de ses obligations et fit dire au suppliant que s'il vouloit être maintenu dans la jouissance de son spectacle, il falloit qu'il offrît une nouvelle contribution; qu'il avoit des concurrens et que c'étoit le seul moyen de les écarter.

Il n'est pas possible de peindre l'étonnement que lui causa cette étrange proposition. Il avoit sous les yeux le traité fait avec le directeur général de l'Académie de musique et il y lisoit ces mots : « ...lequel consent, de la part et au nom de ladite Académie royale de musique, de le laisser jouir de son spectacle et entreprise dans l'état où il est présentement, sans aucune innovation. » Le suppliant ne pouvoit concevoir qu'au mépris de dispositions aussi formelles et après une exécution respective de plusieurs années, on le dépouillât tout à coup des droits qu'il avoit légitimement et chèrement acquis.

Le suppliant fit ses représentations. Il observa, mais inutilement, aux directeurs que l'Académie jouissoit de tous les droits dès qu'elle pouvoit les contracter, que les lois daignoient veiller à la sûreté de ces conventions trop légalement établies et qu'il n'étoit ni juste ni utile pour le corps de prétendre avoir le droit de les violer. On le fit prévenir que sa résistance seroit mal accueillie et que le seul parti prudent qu'il eût à prendre étoit d'aller chez le sieur Margantin, notaire, faire sa soumission de la redevance annuelle qu'il entendoit servir à l'Opéra.

On doit sentir que le suppliant ne pouvoit se refuser à ce que l'Opéra exigeoit de lui. A quoi en effet lui eût pu servir sa résistance et même le succès dont elle eût été infailliblement suivie? Le suppliant prit donc le parti de se soumettre et il passa chez le sieur Margantin une soumission ainsi conçue : « Je soussigné Nicolas-Médard Audinot, entrepreneur de l'Ambigu-Comique, promets et m'engage de payer à la caisse de l'Opéra (le quart des pauvres prélevé) le dixième du produit réel de chaque représentation et ce l'espace de tems que l'on conviendra respectivement de part et d'autre. Fait à Paris, ce 22 août 1784. »

Le suppliant avoit tout lieu de se flatter que, par égard pour sa résignation et par esprit d'équité, les directeurs, dans le cas où ils n'agréeroient pas cette offre, lui feroient dire au moins qu'elle étoit insuffisante et que tous ses rivaux en faisoient une supérieure; la règle exigeoit même que cela se passât ainsi. Peut-être eût-il couvert leurs mises et eût-il proposé à l'Académie une augmentation de revenu et plus de certitude dans le payement. Car pourroit-on croire que les sieurs Gaillard et Dorfeuille, qui sont ses adjudicataires, qui par impéritie ou inconduite ont déjà échoué dans les entreprises des spectacles de Lyon et de Bordeaux, auront un succès durable dans une carrière infiniment plus difficile et moins lucrative? Le spectacle de l'Ambigu-Comique a donc été adjugé à ces deux hommes à l'insu de l'ancien propriétaire, du créateur. Ils ont été tout à coup et sans qu'il en fût averti substitués à ses travaux,

à ses propriétés, en un mot à tout ce qu'il possédoit. Heureusement les directeurs ont reconnu que s'ils pouvoient manquer à leur engagement, ils étoient au moins tenus d'indemnités ; mais pour que les malheurs du suppliant fussent à leur comble, ils ont chargé les deux nouveaux obligataires de remplir cette obligation. Les clauses de leur concession relatives à cet objet, sont ainsi conçues : « Ils payeront aux anciens directeurs desdits spectacles les indemnités ou pensions qu'ils ont droit de prétendre légitimement. Ils maintiendront et exécuteront tous les marchés faits par les entrepreneurs actuels de l'Ambigu-Comique et des Variétés-Amusantes avec les différens sujets employés auxdits spectacles jusqu'à la clôture annuelle et prochaine desdits théâtres. Ils s'arrangeront, si faire se peut et si bon leur semble, avec les propriétaires créanciers des Variétés-Amusantes et avec le sieur Audinot et autres propriétaires du spectacle de l'Ambigu-Comique, et traiteront avec eux tant des salles que de tout ce qui sert à l'exploitation desdits spectacles en quoi qu'ils puissent consister, à l'amiable ou à dire d'experts, de manière que l'on ne puisse rien imputer à ladite Académie s'il arrivoit cessation de spectacle, s'obligeant lesdits sieurs Dorfeuille et Gaillard de la garantie de tous événemens à ce sujet. »

Telles sont donc les obligations imposées aux sieurs Gaillard et Dorfeuille. Qui ne croiroit qu'ils se sont empressés d'y satisfaire ; qu'ils se sont empressés de traiter avec le suppliant des trois salles qu'il avoit fait construire au boulevard, à la foire Saint-Germain et à celle de Saint-Laurent, de ses décorations, même de ses pièces et de sa musique, puisque le suppliant avoit mis toute sa fortune dans ces objets ; que par leur fait ils lui devenoient absolument inutiles et qu'eux-mêmes, en se faisant subroger à son privilége, pouvoient en tirer un grand parti ? Mais cette conduite, que l'honnêteté leur eût prescrite quand on ne leur en eût pas fait une loi, convenoit peu à deux hommes de ce caractère. Ils se sont arrangés pour se passer des salles construites par le suppliant et à l'égard des pièces et de la musique, comme sans ce répertoire ils n'eussent pu mettre leur spectacle assez promptement en activité, ils se sont déterminés à les prendre au suppliant, trouvant ce moyen infiniment plus facile que de les lui acheter.

Voilà donc le suppliant, après 20 ans de travail et d'économie, déjà avancé dans sa carrière, se croyant arrivé au port, dépouillé de tout. Car de quel secours peuvent lui être ses salles de spectacle et ses décorations puisqu'on lui a ôté le droit d'en faire usage ? Le suppliant a eu recours aux voies judiciaires ; il a fait assigner ses impitoyables adversaires au Châtelet de Paris pour se voir condamner solidairement à lui payer : 1° la somme de 80,000 liv. à laquelle il s'est restreint tant pour l'éviction qu'il a éprouvée par leur fait que pour lui tenir lieu de la pension qu'il a droit de prétendre ; 2° le prix des salles qu'il a été obligé de faire construire tant au boulevard du Temple qu'aux foires St-Germain et St-Laurent, ainsi que des habits, décorations et tous les ustensiles propres au service desdites salles et à l'exploitation dudit spectacle, le tout à dire d'experts convenus ou nommés d'office ; 3° à

l'acquitter, garantir et indemnifer de tout ce qui feroit et fera dû au fur et à
mefure de chaque échéance pendant tout le tems qui refte à expirer des baux
et engagemens pour raifon des loyers à caufe de la location des terrains fur
lefquels font conftruites les falles des foires St-Germain et St-Laurent, et dès
à préfent, pour faciliter et affurer lefdits payemens et acceffoires de ladite
location, fe voir condamner à dépofer une fomme de 50,000 liv. entre les
mains de M⁰ Tirron, notaire, ou de tel autre qui feroit nommé à cet effet, fi
mieux n'aimoient les fieurs Gaillard et Dorfeuille donner bonne et fuffifante
caution jufqu'à concurrence de ladite fomme; 4⁰ à lui payer annuellement une
fomme de 3,000 liv., de trois mois en trois mois, pour lui tenir lieu de la lo-
cation de la falle du fpectacle fur le boulevard du Temple, fi mieux ils n'aimoient,
à dire d'experts, convenus ou nommés d'office, confentir aux offres qu'il a faites
de leur laiffer la jouiffance de ladite falle du fpectacle; 5⁰ à maintenir et exécu-
ter tous les marchés et engagemens par lui faits relativement à l'exploitation
de fon fpectacle avec tous entrepreneurs et avec tous les acteurs et actrices et
tous autres employés auxdits fpectacles pendant tout le tems que doivent durer
lefdits marchés et engagemens, etc.; 6⁰ à lui payer la fomme de 10,000 liv.
pour l'indemnifer du tort que lui faifoit la privation de fefdits acteurs, actrices,
etc., pendant le tems qui reftoit à expirer des engagemens pris par eux avec
lui; 7⁰ comme auffi fe voir faire défenfe de plus à l'avenir repréfenter
fur aucun théâtre, tant de la ville que du boulevard et des foires St-Germain
et St-Laurent, aucune pièce qui faifoit partie du répertoire de l'Ambigu-
Comique, imprimée ou manufcrite, fans en avoir obtenu fa permiffion par
écrit, attendu qu'elles lui appartenoient définitivement les ayant achetées ou
compofées; fe voir également faire défenfe de faire jouer dans leurs orcheftres
la mufique qu'il a fait compofer pour fon théâtre : et pour l'avoir fait depuis
le premier janvier dernier qu'ils feroient condamnés en 50,000 liv. de dom-
mages et intérêts et toujours folidairement aux intérêts de toutes les fommes
demandées; 8⁰ enfin que la fentence à intervenir feroit imprimée, lue et
affichée tant en cette ville que partout ailleurs jufqu'à concurrence de 1,500
exemplaires, et les fieurs Gaillard et Dorfeuille condamnés aux dépens.

Ces demandes ont été évoquées au Confeil par l'arrêt du 5 mars dernier.
Le fuppliant va donc prouver devant ce tribunal augufte la légitimité et la
jufteffe de fes réclamations. Mais auparavant, qu'il foit permis au fuppliant de
faire une obfervation relative à l'évocation prononcée par l'arrêt dont il
s'agit. Dépouillé de tout, il lui eft impoffible de payer fes créanciers. Ceux-ci
néanmoins exercent des pourfuites contre lui et par fuite contre les fieurs
Gaillard et Dorfeuille, débiteurs du fuppliant pour des fommes confidérables.
Ces pourfuites ont été renvoyées par le fieur Lieutenant civil au Confeil du
Roi, mais les créanciers fe propofent d'appeler au Parlement de l'ordonnance
de ce magiftrat. Les conteftations qui en font l'objet font en effet de la compé-
tence des juges ordinaires et les détails confidérables et la multiplicité des pro-
cédures qu'elles entraînent inceffamment paroiffent être peu compatibles d'une
inftruction au Confeil des dépêches. Si le Confeil continue donc à prendre

connoissance des demandes du suppliant contre les sieurs Gaillard et Dorfeuille, il seroit possible qu'il se trouvât en même tems obligé de plaider pour des objets ayant une connexité entière. Le suppliant soumet avec respect cette observation à la sagesse du Conseil et passe à la discussion de ses droits. D'abord il est dû par les sieurs Gaillard et Dorfeuille au suppliant une indemnité ainsi qu'une pension proportionnée à ses services. « Ils payeront pour la concession qui leur a été faite aux anciens directeurs desdits spectacles les indemnités ou pensions qu'ils ont droit de prétendre légitimement. »

Ainsi, d'un côté l'Opéra a formellement reconnu la nécessité de donner au suppliant non-seulement une indemnité, mais encore une récompense proportionnée à son service et aux avantages que produit le spectacle qu'il a créé et perfectionné; et d'un autre côté, les sieurs Gaillard et Dorfeuille ont expressément contracté l'engagement de la lui servir à la décharge de l'Opéra. Il ne s'agit donc plus que d'évaluer l'indemnité et la pension qu'il a droit de réclamer. Les pertes que lui a fait éprouver la spoliation dont il se plaint, les dépenses excessives qu'il a faites dans la certitude où il devoit être que sa jouissance seroit durable, les peines, les soins, les travaux longs et opiniâtres auxquels il a fallu qu'il se livrât pour monter le spectacle dont on l'a privé, ne lui laissoient pas espérer moins de 80,000 liv. Cette somme ne rétabliroit sûrement pas l'équilibre dans ses affaires s'il calculoit les bénéfices qu'il avoit droit d'attendre d'un théâtre tout monté et justement accrédité. A l'égard de la pension, il entre dans l'esprit du gouvernement et il est de la plus grande équité, l'on peut dire même d'une justice rigoureuse, d'en accorder aux directeurs de toute entreprise lorsqu'ils ne s'y sont livrés que sous les auspices du gouvernement et que, par son fait, le gouvernement les en dépouille avant le tems où les entreprises doivent naturellement finir. Le suppliant se contentera d'un exemple parfaitement analogue à l'espèce, celui du sieur Lécluse. Entrepreneur du spectacle des Variétés-Amusantes, ce particulier n'en étoit en possession que depuis quatre mois et l'incapacité qu'il avoit fait apercevoir et le désordre qui régnoit dans son administration n'étoient guère propres à lui mériter des récompenses bien marquées. Cependant, en l'évinçant de son spectacle, on chargea Malter, son successeur, non-seulement d'acquitter ses dettes, qui étoient déjà considérables, mais encore de lui faire une pension de 4,000 liv.

Que pourroit donc prétendre le suppliant si l'on suivoit cette mesure pour le récompenser, lui qui a consacré seize années de travail et de dépenses pour donner au spectacle de l'Ambigu-Comique dont on l'a dépouillé la haute valeur qu'il a aujourd'hui? Pour ce qui est du second chef de demande du suppliant, il suffit de se rappeler qu'il consent à ce que les sieurs Gaillard et Dorfeuille soient tenus de prendre pour leur compte la location du terrain, les salles, les décorations et tous les ustensiles propres à ce spectacle suivant l'estimation qui en sera faite. En effet, c'est encore sur l'équité naturelle, sur les circonstances particulières de la contestation et sur les expressions du bail

fait aux fieurs Gaillard et Dorfeuille que ce chef de demande eft formé. Ce bail eft le titre des fieurs Gaillard et Dorfeuille, c'eft leur loi fuprême ; ils l'invoqueroient contre le fuppliant s'il vouloit rentrer dans la jouiffance dont ils l'ont évincé ; c'eft le feul titre qu'ils ont eu pour opérer cette éviction ; il eft jufte qu'il l'invoque à fon tour contre eux lorfqu'il y trouve les moyens légitimes d'éviter fa ruine totale.

Paffons à l'examen du troifième chef de demande relatif à l'indemnité que réclame le fuppliant pour la privation de fes acteurs. L'engagement par lui pris avec les acteurs, les actrices et autres perfonnes utiles et néceffaires à l'exploitation de fon fpectacle, ne pouvoit finir qu'à Pâques de l'année 1785. Ils avoient contre lui la voie coactive pour l'obliger à les employer et à les rétribuer jufqu'à cette époque ; et par un retour d'équité rien ne pouvoit les difpenfer d'aider le fuppliant de leurs talens et de leurs foins jufqu'à l'expiration de ce terme. Les traités d'ailleurs étoient trop impérieux à cet égard pour qu'il leur fût poffible d'en éluder les difpofitions ; cependant les fieurs Gaillard et Dorfeuille, fans daigner même prévenir le fuppliant, fe font emparés de tous les acteurs, dont il avoit acheté et payé la poffeffion et qui dès lors devoient refter fous fa main au moins pendant le tems convenu.

Le fuppliant demande 10,000 liv. d'indemnité pour cette fpoliation, et cette demande n'eft pas exagérée, loin de là ; fi les fieurs Gaillard et Dorfeuille ne fe fuffent pas permis, contre toute juftice, de lui enlever fes acteurs, il en auroit tiré un bénéfice plus confidérable. Depuis fa deftitution, plufieurs directeurs de théâtres de province lui ont écrit pour avoir fa troupe pendant le reftant de la durée de leurs engagemens. L'un d'eux lui a offert 15,000 liv. pour obtenir à cet égard la conceffion de fes droits en les faifant valoir lui-même pour fon compte. Les fieurs Gaillard et Dorfeuille révoqueroient-ils en doute cette circonftance ? Le fuppliant invoquera un fait qu'ils ne pourront contefter. Les Variétés-Amufantes ont donné des repréfentations à la Cour pendant la vacance de Pâques, et pour cela elles ont reçu 600 liv. par jour ; fi le fuppliant étoit indemnifé dans cette proportion, il recevroit fans doute une fomme beaucoup plus confidérable que celle à laquelle il s'eft réduit. Ce feroit donc bien vainement que fes adverfaires effaieroient encore de fe fouftraire à la néceffité de réparer ainfi le tort que lui a fait fouffrir cette nouvelle ufurpation.

Venons au dernier chef de demande. Il a pour objet les indemnités dues pour la jouiffance ufurpée de fes pièces de théâtre, de fa mufique et des défenfes aux fieurs Gaillard et Dorfeuille d'en faire ufage à l'avenir.

Il n'eft pas fans doute de propriété plus perfonnelle, plus réelle, plus facrée que celle que nous tenons de notre génie. Que d'efforts à faire, que d'écueils à éviter, que de difficultés à vaincre pour créer un ouvrage digne de l'attention du public. Le fuppliant a parcouru cette carrière épineufe et pénible ; il a eu le *courage* de furmonter tant d'obftacles et fi parmi les productions nombreufes qu'il doit au travail le plus opiniâtre, il en eft qui aient été favorable-

ment accueillies, elles tiennent le premier rang dans l'ordre de fes propriétés. Il eft d'autres ouvrages que le fuppliant a confacrés à fon fpectacle. Ceux-là, pour lui être moins chers, n'en font pas moins à lui. On conçoit qu'il veut parler de la mufique et des pièces qu'il a achetées des auteurs. Non-feulement il les a payées, mais encore elles lui ont coûté bien des peines et des foins; il les a prefque toutes remifes au creufet et les a foumifes aux épreuves des repréfentations particulières; il les a fouvent retirées des repréfentations publiques pour les faire perfectionner. Ce n'eft pas tout; fur vingt pièces acquifes au plus haut prix, fouvent il ne lui en eft pas refté une qui fût agréable au public; et cependant un répertoire compofé de l'élite de ces productions n'a pas été pour lui une propriété privilégiée, elle lui a été enlevée fans formalité, fans même qu'il en fût prévenu. Ses adverfaires ne fe font pas contentés de le fupplanter, de lui ravir fon état, de lui refufer les indemnités qu'exigeoit fa fituation, il leur falloit encore fon bien. Ils le lui ont pris et en jouiffent frauduleufement aux yeux de toute la capitale, fous l'infpection la plus immédiate de la police et des lois, et paroiffent ne pas plus redouter leur févérité que les plaintes du fuppliant. Cependant, fi l'on parcourt les annales des théâtres françois et étrangers, on ne voit nulle part qu'aucun d'eux ait ofé employer les pièces qu'ils n'avoient pas acquifes; au contraire, on les voit conftamment refpecter les propriétés avec la plus fcrupuleufe exactitude. Nous citerons quelques exemples pour juftifier la réclamation du fuppliant. Lorfqu'on interdit les pièces dramatiques au Théâtre-Italien et qu'il fut reftreint aux feules pièces analogues à fon inftitution primitive, les comédiens françois crurent avoir le droit, non de s'emparer des productions devenues inutiles à ce fpectacle, mais de les acquérir moyennant un prix proportionné à leur valeur; mais leurs demandes, quoique honnêtes, furent rejetées par les fupérieurs qui ne purent déterminer la Comédie-Italienne à renoncer à ces propriétés. Elle les a confervées avec avantage puifque le jeu des pièces françoifes a été rendu à leur théâtre. L'Opéra-Comique fut réuni à la Comédie-Italienne, et l'on fait qu'elle ne put fe difpenfer de payer au fieur Corbi, directeur de ce fpectacle, pour le prix de fon répertoire, une penfion de 8,000 liv. reverfible fur la tête de fa femme. Le fpectacle des élèves de l'Opéra fut fupprimé il y a quelques années, et cependant les autres théâtres n'ont ofé faire exécuter aucune des pièces de fon répertoire. Les propriétaires de ces productions les ont confervées paifiblement, malgré l'avantage qu'elles auroient procuré aux directeurs de ces théâtres s'ils euffent été auffi hardis et auffi injuftes que les fieurs Gaillard et Dorfeuille. Requéroit à ces caufes le fuppliant qu'il plût à Sa Majefté et à nos feigneurs du confeil, fans s'arrêter ni avoir égard à l'arrêt d'évocation du 5 mai de cette année, renvoyer les demandes et conteftations qui en font l'objet devant les juges qui en doivent connoître, et, dans le cas où Sa Majefté jugeroit à propos de fe réferver la connoiffance defdites conteftations, condamner les fieurs Gaillard et Dorfeuille à payer au fuppliant : 1° la fomme de 80,000 liv. à laquelle il s'eft reftreint tant pour l'éviction qu'il a

éprouvée par leur fait que pour lui tenir lieu de la pension qu'il a droit de prétendre ; 2° le prix des salles qu'il a été obligé de faire construire tant au boulevard du Temple qu'aux foires Saint-Germain et Saint-Laurent, ainsi que des habits, décorations et tous les ustensiles propres au service desdites salles et à l'exploitation dudit spectacle, le tout à dire d'experts convenus et nommés d'office ; 3° à l'acquitter, garantir et indemniser de tout ce qui seroit et sera dû au fur et à mesure de chaque échéance pendant tout le tems qui reste à expirer des baux et engagemens pour raison des loyers à cause de la location des terrains sur lesquels sont construites les salles des foires Saint-Germain et Saint-Laurent et dès à présent, pour faciliter et assurer lesdits payemens et accessoires de ladite location, se voir condamner à déposer une somme de 50,000 liv. entre les mains de Mᵉ Tirron, notaire, ou de tel autre qui seroit nommé à cet effet, si mieux n'aimoient les sieurs Gaillard et Dorfeuille donner bonne et suffisante caution jusqu'à concurrence de ladite somme ; 4° à lui payer annuellement une somme de 3,000 liv., de trois mois en trois mois, pour lui tenir lieu de la location de la salle du spectacle sur le boulevard du Temple, si mieux ils n'aimoient, à dire d'experts convenus ou nommés d'office, consentir aux offres qu'il a faites de leur laisser la jouissance de ladite salle de spectacle ; 5° à maintenir et exécuter tous les marchés et engagemens par lui faits relativement à l'exploitation de son spectacle avec tous entrepreneurs et avec tous les acteurs et actrices et tous autres employés audit spectacle pendant tout le tems que doivent durer lesdits marchés et engagemens, etc. ; 6° à lui payer la somme de 10,000 liv. pour l'indemniser du tort que lui a fait la privation desdits acteurs et actrices pendant le tems qui restoit à expirer des engagemens pris par eux avec lui ; 7° comme aussi se voir faire défense de plus à l'avenir représenter sur aucun de leurs théâtres tant de la ville que du boulevard et des foires Saint-Germain et Saint-Laurent aucune pièce qui faisoit ci-devant partie du répertoire de l'Ambigu-Comique, imprimée ou manuscrite, sans en avoir obtenu sa permission par écrit, attendu qu'elles lui appartenoient exclusivement, les ayant achetées ou composées ; se voir également faire défense de faire jouer dans leurs orchestres la musique qu'il a fait composer pour son théâtre ; et pour l'avoir fait depuis le premier janvier dernier, qu'ils seroient condamnés en 50,000 liv. de dommages et intérêts et toujours solidairement aux intérêts de toutes les sommes demandées et en tous les dépens. Vu ladite requête signée Henrion de Saint-Amant, avocat du suppliant, ensemble les pièces suivantes : 1° copie du traité fait entre les directeurs de l'Opéra et le suppliant le 1ᵉʳ mars 1780 ; 2° copie du traité passé entre les directeurs de l'Opéra et les sieurs Gaillard et Dorfeuille du 18 septembre 1784 ; 3° et 4° deux ordonnances du sieur Lieutenant civil qui justifient des poursuites faites contre le suppliant pour les loyers des terrains sur lesquels sont établies les salles de spectacle ; 5° enfin l'arrêt d'évocation du 5 mars dernier, signifié au suppliant le 22 du même mois. Ouï le rapport, Le Roi, étant en son conseil, a ordonné et ordonne que ladite requête sera communiquée auxdits sieurs Gaillard et Dorfeuille à l'effet d'y répondre dans

le délai du règlement. Pour ce fait, ou à faute de ce faire dans ledit tems et icelui passé, être par Sa Majesté statué ainsi qu'il appartiendra. Le 7 mai 1785.

Signé : HUE DE MIROMESNIL.

(*Reg. du Conseil d'État*, E, 2614.)

IX

Sur la requête présentée au Roi en son conseil par Nicolas-Médard Audinot, propriétaire et directeur du spectacle de l'Ambigu-Comique, contenant que le suppliant est en instance avec les sieurs Gaillard et Dorfeuille afin de faire régler les indemnités qui lui sont dues relativement à la résiliation d'un traité fait entre les directeurs de l'Académie royale de musique, indemnités que lesdits sieurs Gaillard et Dorfeuille sont tenus de lui payer ; que dans le nombre des objets qui doivent former la masse de ces indemnités sont les loyers que le suppliant est tenu de payer pour la location des salles qu'il employoit à l'usage de son spectacle dans les foires de Saint-Germain et Saint-Laurent ; qu'à l'égard de la foire Saint-Germain, le sieur Bailli, syndic en charge des propriétaires, a prétendu avoir le droit de demander au suppliant, quoique évincé de son spectacle, le payement des loyers relatifs à la salle qu'il occupoit dans le préau de ladite foire ; qu'il a même traduit le suppliant devant le sieur Lieutenant civil au Châtelet ; que là le suppliant a prétendu qu'il n'étoit ni juste ni raisonnable de lui demander le payement du loyer d'une salle de spectacle qu'il n'occupoit plus et qu'on lui avoit ôtée ; qu'au surplus les sieurs Gaillard et Dorfeuille plaidoient au conseil sur la question d'indemnité que le suppliant répétoit contre eux tant à ce sujet que pour d'autres objets ; que le conseil étoit saisi en vertu d'un arrêt d'évocation du 5 mars dernier, qui évoquoit toutes les contestations nées et à naître à ce sujet ; que sur l'exhibition de cet arrêt d'évocation le sieur Lieutenant civil, par son ordonnance rendue le 11 avril dernier, a renvoyé le sieur Bailli à se pourvoir au conseil ; que depuis cette ordonnance le sieur Bailli s'est pourvu par appel au Parlement et y a demandé par provision l'exécution du bail à loyer de la salle de spectacle de ladite foire et la condamnation des loyers échus ; que sur cette demande les parties sont appointées à mettre au rapport de M. l'abbé Barbier, conseiller de grand'Chambre ; que, dans cette position, il ne reste au suppliant d'autre ressource que de dénoncer cet appel et cette demande provisoire aux sieurs Gaillard et Dorfeuille et de les faire assigner pour prendre son fait et cause ou, en tout événement, le garantir de toutes condamnations. Sur cette demande en garantie, le Parlement a indiqué jour et au jour indiqué on a obtenu un appointement et joint au rapport de ce magistrat. Les sieurs Gaillard et Dorfeuille, au lieu de se joindre au suppliant pour soutenir le bien-jugé de l'ordonnance du Lieutenant civil et le faire décharger de la demande formée

contre lui par le syndic de la foire, ont fait signifier un acte extraordinaire, le 6 du présent mois, par lequel ils ont protesté de nullité de la demande en garantie dirigée contre eux, sous le prétexte que le tout est évoqué par l'arrêt du 5 mars. C'est dans cette étrange position que le suppliant, pour éviter d'être condamné envers le syndic de la foire, se trouve dans la nécessité de ne pas abandonner la demande en garantie formée contre les sieurs Gaillard et Dorfeuille et les forcer à faire valoir leur arrêt d'évocation, ce qu'ils ne paroissent pas avoir fait vis-à-vis du sieur Bailli puisqu'il poursuit toujours au Parlement le suppliant. Le seul remède seroit d'évoquer directement la demande formée contre le suppliant en cette Cour par ledit sieur Bailli, ainsi que la demande en garantie formée par le suppliant contre les sieurs Gaillard et Dorfeuille aux fins de l'arrêt de la Cour du 31 mai dernier, alors le tout se trouvera porté au conseil pour être jugé par un seul arrêt. Requéroit à ces causes le suppliant qu'il plût à Sa Majesté et à nos seigneurs de son conseil ordonner que l'arrêt du conseil du 5 mars dernier sera exécuté selon sa forme et teneur; En conséquence, évoquer à soi et à son conseil la demande formée contre le suppliant au Parlement de Paris par le sieur Bailli, en payement des loyers de la salle de spectacle occupée ci-devant par le suppliant à la foire Saint-Germain, ainsi que celles de même nature qui pourroient être dirigées contre lui pour raison des loyers qu'il occupoit à la foire Saint-Laurent, ainsi que la demande en recours et garantie formée par le suppliant contre les sieurs Gaillard et Dorfeuille aux fins de l'arrêt du Parlement de Paris du 31 mai dernier, pour être jugées par un seul et même arrêt avec l'instance actuellement pendante en ce tribunal entre les sieurs Gaillard, Dorfeuille et le suppliant. Faire défense aux parties de se pourvoir ailleurs sous peine de nullité de procédure et de tous dépens, dommages et intérêts, et dans le cas où Sa Majesté jugeroit à propos, avant de prononcer l'évocation dont il s'agit, le communiqué de la requête du suppliant aux parties dénommées, ordonner aussi dans ce cas que toutes choses demeureront en état et que l'arrêt à intervenir sera exécuté nonobstant toutes oppositions; Vu ladite requête, signée Henrion de St-Amand, avocat du suppliant, ensemble : 1º copie de l'arrêt du Parlement du 31 mai dernier; 2º l'acte extrajudiciaire du 6 juin présent mois signifié au suppliant à la requête des sieurs Gaillard et Dorfeuille; Ouï le rapport. Le Roi, étant en son conseil, ayant égard à ladite requête, a ordonné et ordonne que l'arrêt de son conseil du 5 mars dernier sera exécuté selon sa forme et teneur, en conséquence a évoqué et évoque à soi et à son conseil la demande formée contre ledit sieur Audinot au Parlement de Paris par ledit sieur Bailli en payement des loyers de la salle de spectacle qu'occupoit ledit sieur Audinot à la foire Saint-Germain, ainsi que la demande en recours et garantie formée par le sieur Audinot contre lesdits sieurs Gaillard et Dorfeuille aux fins de l'arrêt du Parlement du 31 mai dernier, pour le tout, circonstances et dépendances, être jugé par un seul et même arrêt avec l'instance actuellement pendante au conseil entre lesdits sieurs Gaillard et Dorfeuille et ledit sieur Audinot. Fait Sa Majesté défense aux parties de se pourvoir pour

raison desdites demandes ailleurs qu'en son conseil, à peine de nullité, cassation de procédure et de tous dépens, dommages et intérêts. Le 18 juin 1785.

<div align="right">Signé : Hue de Miromesnil.</div>

(Reg. du Conseil d'État, E, 2614.)

X

L'an 1787, le samedi 15 décembre, dix heures du matin, en notre hôtel et par-devant nous Mathieu Vanglenne, etc., est comparu sieur Nicolas-Médard Audinot, ancien pensionnaire du Roi, musicien de feu S. A. S. Monseigneur le prince de Conti, et entrepreneur du spectacle de l'Ambigu-Comique, demeurant à Paris, rue des Fossés-du-Temple, paroisse Saint-Laurent. Lequel, en ajoutant à la plainte qu'il nous a rendue, le 28 novembre 1783, nous a dit que des motifs qu'il se réserve d'expliquer en tems et lieu l'ont déterminé à suspendre les poursuites qu'il se proposoit de faire sur cette plainte; il se flattoit que la dame Audinot, son épouse, persuadée de ses torts envers son mari chercheroit à les réparer par une conduite plus régulière, mais les conseils dangereux de l'homme qui s'est emparé de son esprit l'ont éloignée plus que jamais des moyens qu'elle auroit dû prendre pour faire oublier à son mari les chagrins qu'elle lui avoit causés, et le comparant se voit enfin forcé de recourir à la justice pour faire cesser des liaisons qu'il croit jusqu'à présent plus indiscrètes que criminelles. La dame Audinot, au lieu de se retirer dans un couvent cloîtré comme le sieur Audinot y avoit consenti, a loué un appartement dans une communauté religieuse sous le nom de la Mère de Dieu, rue du Vieux-Colombier. Il est notoire que le sieur Abraham D..... n'a pas cessé de la voir tous les jours et à toutes heures depuis le moment où elle s'y est établie; elle n'en sort que pour aller chez le sieur Abraham, à Paris, ou dans les différentes campagnes qu'elle a louées successivement. En l'année 1784, ils ont occupé à Beaumont un petit appartement chez la dame Jouglas, mère de la dame Audinot; le sieur Abraham s'y est fait passer pour un frère du comparant. Ce stratagème ayant été découvert, ils ont loué une autre petite maison aux environs de Saint-Maur et fréquentoient une autre maison de campagne qu'une actrice de l'Opéra tenoit à loyer à Charenton. Le sieur Abraham a ensuite acheté une maison à Chambourcy, où il demeure depuis près de deux ans et où la dame Audinot va passer une partie de l'été, sous le nom de la dame Dauffy. Elle a eu l'imprudence d'y faire venir le fils du comparant avec une gouvernante et de l'y retenir pendant environ douze jours. Ce fait s'est réitéré aux fêtes de la Pentecôte de cette année; elle a été avec le sieur Abraham à une pension de Picpus prendre cet enfant et le conduire à Chambourcy où elle l'a gardé pendant huit jours, connue seulement sous le nom de la dame Dauffy; c'est sa cuisinière qui a fait la cuisine à la campagne dudit sieur Abraham. Leurs domestiques sont communs

comme leur habitation, et le scandale est porté au point qu'il n'est plus permis au comparant de garder le silence, non qu'il croie la dame Audinot coupable des faits que sa conduite semble annoncer ; il aime à penser qu'elle ne l'est pas encore, mais cette conduite prouve que la séduction dont elle est entourée est portée à son dernier degré, et si la loi permet au mari de se plaindre contre sa femme quand elle est criminelle et contre l'homme qui a partagé ce crime, il doit lui être également permis de recourir à la justice quand il est évident que sa conduite et ses démarches vont la rendre criminelle si elle reste plus longtems abandonnée à elle-même. C'est non-seulement contre elle qu'il a besoin de l'autorité de la loi, mais plus encore contre l'homme dangereux dont les conseils ont déjà enlevé la dame Audinot à son mari, mais qui, par ce genre de séduction dont il est coupable, peut la perdre pour toujours. C'est le motif pour lequel il nous rend plainte des nouveaux faits qui sont parvenus à sa connoissance.

Signé : AUDINOT ; VANGLENNE.

(*Archives des Comm.*, n° 5002.)

Voy. BONNET (M^{lle}). GAILLARD.

AUDINOT (JOSÈPHE-EULALIE), née en 1759, fille du précédent, fit partie de la troupe d'enfants qui jouait au théâtre de l'Ambigu-Comique en 1770, puis entra à l'Académie royale de musique.

(*Le Chroniqueur désœuvré, ou l'Espion du boulevard du Temple*, I, 8.)

AUGUSTIN, danseur du *Nouveau spectacle pantomime* qui remplaçait l'Opéra-Comique à la foire Saint-Laurent de 1746, dansait dans la pièce intitulée *le Jugement de Midas, ou le nouveau Parnasse lyrique*, pantomime ornée de quatre divertissements, et dans les *Oracles d'Harpocrate ou du dieu du silence à la foire*, pièce qui fut jouée ensuite de la précédente.

(*Dictionnaire des Théâtres*, VI, 560.)

AUTOMATES. Vaucanson avait mis les automates à la mode, aussi bientôt en vit-on des quantités à Paris. A la foire Saint-Germain on en exposa trois qui obtinrent un grand

succès. Le premier représentait une femme de la campagne ayant un pigeon sur la tête et un verre à la main. A un commandement elle élevait le verre en l'air et du bec du pigeon sortait du vin blanc ou rouge, au gré des spectateurs. Le second représentait la boutique d'un épicier et le marchand assis dans son comptoir. On voyait cet automate se lever, fermer et rouvrir sa boutique et apporter aux spectateurs les marchandises qu'ils désiraient, telles que thé, café, sucre. Enfin le troisième automate était un Maure ayant à la main un marteau et devant lui une petite cloche, il se tournait de tous côtés et faisait tout ce qu'on lui commandait. L'affiche ne dit pas à quel usage servait le marteau et la cloche, mais il est probable que l'automate en usait pour donner un petit concert au public. Les représentations avaient lieu tous les jours, depuis trois heures après midi jusqu'à neuf heures inclusivement.

(*Affiches de Paris*, 1749.)

Voy. BOURGEOIS DE CHATEAUBLANC. BOUTHOUX DE LORGET. DEFRANCE. DELAMARRE. DROZ. GARNIER *dit* LE MENTEUR. JOUEUR D'ÉCHECS. JUGEMENT UNIVERSEL. LAGRELET. NOUVEAU SPECTACLE DE PHYSIQUE. OISEAU MÉCANIQUE. PALAIS MAGIQUE. PINETTI. POINT DU JOUR. TÊTES PARLANTES. TOSCANI. TURC MÉCANIQUE. VAUCANSON. VENTRILOQUE. ZUIKER (JEAN-JACQUES VAN).

B

ABET (M^lle), actrice du spectacle des Associés, vers 1780.

(*Le Chroniqueur désœuvré*, II, 88.)

BABRON, acteur forain, débuta vers 1698, chez Alexandre Bertrand, où il avait l'emploi des *arlequins*. Il joua ensuite assez longtemps la comédie en province, puis il revint à Paris en 1723 et entra au spectacle de Restier pour la foire Saint-Germain. Il créa à ce théâtre le rôle du *Rôtisseur* dans la pièce des *Trois Commères*, opéra comique en trois actes avec un prologue, par Lesage, Dorneval et Piron, musique de Gilliers.

(*Mémoires sur les Spectacles de la Foire*, I, 13. — *Dictionnaire des Théâtres*, II, 134.)

BABRON (M^lle), sœur du précédent et comme lui actrice du jeu d'Alexandre Bertrand, associé à Dolet et Delaplace. Elle y représentait les *Colombines* et les femmes travesties en hommes. Mariée en 1707 à un acteur du jeu de Selles, nommé Prévost, elle quitta Paris en 1709 et alla avec lui donner des représentations en province.

(*Mémoires sur les Spectacles de la Foire*, I, 41.)

BAILLY, danseur de corde, remplissait les rôles de *Gilles* chez la dame Maurice, associée à Alard pendant la foire Saint-Germain de 1700.

(*Dictionnaire des Théâtres*, I, 354.)

BALDINI, entrepreneur de spectacles, tenait un théâtre appelé *le Spectacle militaire*, sur le boulevard du Temple, en 1767.

Voy. MION.

BALIQUET, acteur du théâtre de Jean-Baptiste Nicolet, en 1758.

L'an 1758, le mercredi 31 et dernier mai, sept heures du soir, est comparu par-devant nous Nicolas Maillot, etc., sieur Louis Leroi, sergent d'infpection des gardes de jour et de nuit : Lequel nous a dit que heure préfente, étant au coin de la rue Saintonge, il a entendu beaucoup de bruit fur le boulevart, près de l'endroit où il étoit, et plufieurs perfonnes lui ont dit que deux particuliers venoient de mettre l'épée à la main fur le boulevart. Qu'auffitôt il s'eft tranfporté à l'endroit où fe paffoit le bacchanal, près le jeu de Nicolet, où il lui a été dit que l'un de ces particuliers s'étoit enfui au loin et que l'autre étoit dans un cabaret à bière dans le voifinage. Qu'il est entré dans ce cabaret à bière où étoit ce fecond particulier qui lui a dit avoir été contraint pour fa défenfe de mettre l'épée à la main, attendu que l'autre particulier l'étoit venu attaquer l'épée nue à la main fans lui en avoir donné fujet. Qu'il a arrêté ce particulier et l'a amené par-devant nous.

Signé : LEROY.

Est auffi comparu Louis-François Bailli, comédien, demeurant rue de la Harpe, chez la veuve Bailli, fa mère, au petit hôtel d'Harcourt, paroiffe Saint-Séverin. Lequel nous a rendu plainte contre le nommé Baliquet, acteur chez le fieur Nicolet, dans fon jeu fur le boulevart, et dit que, heure préfente, étant fur le boulevart à parler à une perfonne à la porte du jeu du fieur Nicolet, ledit Baliquet s'eft mis à trouver à redire à ce que lui plaignant difoit à cette perfonne; et fur ce que lui plaignant lui dit que ce n'étoient pas fes affaires, ledit Baliquet lui a voulu porter un foufflet que lui plaignant a évité, et de fuite ledit Baliquet eft entré dans le jeu dudit Nicolet et dans l'inftant

en est sorti avec une épée nue à la main, de laquelle il menaçoit le plaignant et se disposoit à l'en frapper, ce qui a mis lui plaignant dans la nécessité de tirer la sienne du fourreau; et le public ayant aussitôt crié à la garde, ledit Baliquet a laissé tomber son épée, de suite l'a ramassée et a poursuivi le plaignant jusque dans un cabaret à bière où il se retiroit et de suite s'est évadé. Que la garde étant survenue, lui plaignant s'est rendu à elle et est venu nous rendre la présente plainte.

Signé : MAILLOT; BAILLY.

(Archives des Comm., n° 3765.)

BALMAT (CHARLES), né en 1764, acteur du théâtre des Grands-Danseurs du Roi, en 1784.

L'an 1784, le mardi 27 janvier, du matin, sont comparus en l'hôtel et par-devant nous, Nicolas Maillot, etc., Charles Balmat, sauteur chez le sieur Nicolet, maître de spectacle sur le boulevard du Temple, et Caroline Duclos, sa femme, demeurant rue de Lancri, maison du sieur Givet, paroisse Saint-Laurent. Lesquels nous ont déclaré et dit qu'hier, sur les sept heures du soir, un particulier d'une quarantaine d'années, se disant garçon de théâtre chez ledit sieur Nicolet, est venu chez elle comparante avec un billet à la main, de la part, disoit-il, du comparant son mari, lui demander qu'elle lui donnât au plus vite un déshabillé de femme, une cravate, une chemise d'homme, une paire de souliers et deux grandes boucles d'argent, parce qu'il en avoit besoin au plus vite pour représenter un rôle de poissarde dans une pantomime qu'on alloit jouer. Qu'elle comparante a aussitôt cherché dans ses effets ce que son mari lui demandoit et ayant regardé précipitamment le billet que ce particulier lui a apporté, elle l'a retenu. Et ayant cherché dans ses effets elle y a trouvé un déshabillé composé du casaquin et du jupon de toile de coton blanc garni en mousseline, un mouchoir en angle de grosse mousseline pour former une cravate, une grande paire de boucles d'argent polies dans le milieu et ciselées sur les côtés, qui sont même ressoudées à différens endroits par-dessous, et une paire de souliers. Que ce particulier lui a même dit, en lui faisant observer de mettre les boucles dans ses poches de crainte de les perdre, qu'il répondoit du tout, et cela avec une façon des plus hardies et des plus aisées. Que ce particulier est de moyenne taille, portant ses cheveux ronds sans frisures, vêtu d'un bonnet militaire fond blanc, avec différentes marques de couleur bleue, d'une veste courte couleur grise, une culotte de peau sale, bas gris et gros souliers dans lequel le pied étoit fort enfoncé, ayant les jambes écartées et rapprochées par les genoux et par les pieds. Que lui comparant étant rentré après le jeu, elle lui a demandé s'il rapportoit les effets qu'il avoit envoyé chercher, et il lui a dit qu'il ne savoit pas ce qu'elle lui

demandoit, qu'il n'avoit rien reçu parce qu'il n'avoit rien demandé. Et elle lui a représenté le billet en queftion qu'elle croyoit être de lui ou de fa part, et il ne l'a reconnu en aucune manière, n'ayant effectivement écrit le billet ni rien envoyé chercher, ayant à cet inftant vu et compris que c'étoit un vol qui leur avoit été fait et prémédité. Nous apportant le billet que ce particulier a laiffé pour en difpofer ainfi qu'il appartiendra, ledit Balmat ne le reconnoiffant nullement pour l'avoir écrit. Et nous, commiffaire, après avoir remarqué que ce billet eft conçu en ces termes écrits fur un petit morceau de papier carré en long : « Ma femme, vous aurez la complaiffance de remettre au porteur un de vos défabilez pour le teatre que j'ai befoin et mes grandes boucles d'argent et 1 paire de fouliez », et au-deffous la fignature : Cadet Belmotte, nous avons gardé ledit billet en nos mains pour en difpofer ainfi qu'il appartiendra (1).

Signé : MAILLOT; C. DUCLOS; BALMAT.

(*Archives des Comm.*, n° 3791.)

BALP, habile écuyer, donnait en 1779, sur le boulevard du Temple, derrière Nicolet, des représentations équestres très-suivies. Il était aidé dans ses exercices par sa femme, jolie écuyère espagnole.

(*Journal de Paris*, 13 mai 1779.)

BARDINI (ANTOINE LECHAT dit), arlequin de parade chez Neufmaison, entrepreneur de spectacles sur le boulevard du Temple, en 1769.

Voy. BERNARD.

BARON (CATHERINE VON DER BEEK, femme), directrice de spectacles forains, née en 1678, mariée le 2 mars 1696 au comédien Étienne Baron, fils du célèbre Michel Baron, était la fille de Maurice von der Beek, acteur forain et entrepreneur de

(1) Voici la composition du spectacle de Nicolet ce jour-là : *la Petite Jeannette, ou les Battus ne payent pas toujours l'amende*, comédie de Robineau de Beaunoir ; *les Deux Petites Sœurs de la belle Capricieuse, ou l'Amant voleur*; *Pierrot, roi de Cocagne*, pantomime comique à machines, en deux actes et un divertissement, par Laurent Dubut ; *la Fauffe Peur*, en un acte. Dans les entr'actes, les sauteurs exécutaient différents exercices et la représentation commençait par la danse de corde.

(*Journal de Paris*, 27 janvier 1784.)

spectacles, et de Jeanne Godefroy. A la mort de son mari, cette dernière avait continué à diriger la troupe foraine formée par lui, et ce n'est qu'à la fin de 1709 qu'elle cessa de s'en occuper. Elle vendit alors ses baux, ses décorations et ses théâtres à Levesque de Bellegarde et à Desguerrois, qui firent exploiter le tout, pendant les foires Saint-Germain et Saint-Laurent de l'année 1710, par Guillaume Rauly, maître peintre, et par Catherine Baron, fille de la veuve Maurice. Ce ne fut qu'en 1712, après la mort d'Étienne Baron, son mari, que Catherine ouvrit un jeu en son propre nom. Mais les créanciers d'Étienne Baron, ayant voulu lui faire payer les dettes qu'avait laissées ce dernier et l'ayant menacée d'une saisie, elle se vit obligée d'employer la ruse pour échapper à leurs réclamations et de se servir de prête-noms pour son exploitation théâtrale. Ce furent les deux principaux acteurs de son spectacle, Richard Baxter, si excellent dans les *arlequins*, et Sorin, parfait dans les *mezzetins*, les *travestis*, les *sultans* et les *pères*, qu'elle plaça ostensiblement à la tête de son théâtre bien qu'elle en gardât en réalité la direction. Peu après, Catherine Baron, instruite par l'expérience et ne se souciant pas de s'exposer, comme Alexandre Bertrand, Selles et autres entrepreneurs forains, aux tracasseries et aux procès de la Comédie-Française, traita directement avec l'Académie royale de musique et obtint, moyennant une redevance annuelle, le droit de faire représenter à son spectacle des pièces mêlées de chants qu'on appela des opéras comiques. En 1714, trouvant sans doute que la somme qu'il fallait verser chaque année à l'Opéra était trop lourde, Catherine Baron s'associa, pour exploiter l'Opéra-Comique, à un entrepreneur de spectacles nommé Gautier de Saint-Edme; mais des dissentiments ne tardèrent pas à s'élever entre eux; l'association fut rompue, puis renouée, et enfin, en 1718, à la fin de la foire Saint-Laurent, Catherine Baron se retira complétement ruinée (1). Elle avait entraîné dans

(1) La plus grande partie des pièces jouées au spectacle de la dame Baron sont de Lesage, Fuzelier et Dorneval. Elles sont imprimées dans le recueil intitulé: *Théâtre de la Foire*, ou analysées dans les 6 volumes du *Dictionnaire des Théâtres*.

ses désastres financiers son second mari, Pierre Charretier de Beaune, conseiller au Châtelet de Paris, qui abandonna tout son bien aux créanciers de sa femme, et dut, pour subsister, accepter la place de procureur général à la Louisiane, où il emmena Catherine. Malheureusement de Beaune se fit révoquer au bout de peu d'années, et il revint à Paris où il mourut. Catherine Baron, réduite alors à la dernière misère, fut obligée de solliciter l'emploi d'ouvreuse de loges à l'Opéra-Comique, dirigé à cette époque par le marchand de chandelles Honoré, et d'y exercer ces humbles fonctions jusqu'au moment où le gain d'un procès, qui lui attribua une rente de mille livres, lui permit de mener une vie moins précaire. Elle est morte vers 1736, à Paris.

(*Mémoires sur les Spectacles de la Foire*, I, 118. — Jal, *Dictionnaire de biographie et d'histoire*, 114, 164.)

I

L'an 1702, le lundi troisième jour d'avril, sur les huit heures du soir, en l'hôtel de nous Charles Bizoton, etc., est comparue demoiselle Catherine de Vondrebec, épouse du sieur Étienne Baron, comédien ordinaire du Roi, demeurant rue de Condé. Laquelle nous a fait plainte et dit que heure présente étant chez la dame de Martinengue, sa mère, rue des Quatre-Vents, elle seroit descendue sur la porte de la rue pour y chercher son laquais duquel elle avoit affaire, un particulier petit de taille, habillé de noir, se seroit arrêté devant ladite demoiselle plaignante et l'auroit regardée fort longtems sous le nez, ce qui l'auroit surprise et obligée de demander audit quidam le sujet pourquoi il la regardoit ainsi sous le nez, que cela étoit malhonnête et qu'il passât son chemin; mais ledit quidam, qui ne cherchoit qu'à lui faire insulte, soit qu'il ait été pris de vin ou autrement, lui auroit dit ces mots : « Je te veux regarder, gueuse! » Le laquais de ladite demoiselle plaignante, qui étoit survenu, ayant dit audit particulier qu'il ne savoit pas à qui il parloit et qu'on n'insultoit pas les gens de guet-appens comme il faisoit, ledit quidam lui auroit dit que si il en prenoit le parti il le maltraiteroit, et effectivement il se mit en état de le faire, et il seroit arrivé malheur si du monde, qui se trouva présent, ne l'en avoit empêché. Et comme une insulte de cette qualité mérite punition, elle se trouve obligée de nous rendre la présente plainte.

Signé : CATHERINE VONDREBEC; BIZOTON.

(*Archives des Comm.*, nº 2462.)

II

L'an 1704, le samedi quinzième jour de novembre, cinq heures de relevée, est venu par-devant nous André Duchesne, etc., demoiselle Catherine von der Beck, femme séparée, quant aux biens, de Étienne Boiron, son mari. Laquelle nous a dit et fait plainte qu'elle a eu le malheur de contracter mariage avec ledit Étienne Boiron en l'année 1696; qu'elle lui a apporté en dot 15,000 liv. Que depuis ce mariage et qu'il a reçu une partie de la dot lors dudit mariage en deniers comptans, l'autre partie étant à constitution, il a dissipé ce qu'il a reçu et ensuite, continuant sa débauche et s'étant mis au jeu, auroit créé différentes dettes tant par lettres de change que autrement, en telle sorte que ses créanciers ayant obtenu des condamnations par corps contre lui, le voulant faire exécuter dans ses meubles, il auroit prié la plaignante de vouloir bien lui racheter la rente qu'elle lui avoit constituée par contrat de mariage pour acquitter ses dettes; ce qu'elle auroit fait afin de le mettre en état de pouvoir continuer la comédie et de n'être pas privé de sa part, qui étoit le seul moyen de le faire subsister. Et lui ayant entièrement payé la dot de la plaignante, dont il a donné la quittance au bas du contrat de mariage, il n'a pas laissé, par un esprit déréglé, de continuer sa débauche et sa dissipation; il a créé de nouvelles dettes, en telle sorte que la plaignante s'est trouvée obligée de poursuivre, en l'année 1701, sa séparation de biens, après avoir essuyé plusieurs injures et souffert beaucoup dans son ménage. Et ayant obtenu sa sentence de séparation, elle a fait procéder à la vente des meubles dudit Boiron, qui lui ont été adjugés en déduction de sa dot. Ledit Boiron, nonobstant cette séparation, a toujours continué sa même vie; et ayant pris dessein de maltraiter la plaignante, sans qu'elle lui en eût donné aucun sujet, il a commencé par donner congé de l'appartement qu'il tenoit chez le sieur Dancourt (1), rue de Condé, pour le terme de Saint-Remi dernier. Et après avoir donné congé, n'ayant payé aucun des loyers de trois termes audit Dancourt, icelui Dancourt a retenu les miroirs et glaces de la plaignante pour lesdits loyers : le surplus des meubles ont été portés dans une maison qu'il avoit louée rue des Quatre-Vents, de laquelle maison il a pris et emporté non-seulement tous les livres, mais tous ses habits de comédie qui font partie encore des meubles et hardes à elle adjugés par ledit procès-verbal de vente. Non content de ce, il l'a faite obliger pour plus de 2,000 liv. envers ses créanciers, qui n'ont pas encore été suffisantes pour le mettre en liberté de contraintes par corps rendues contre lui, ce qui l'a réduit à se retirer dans la comédie en retraite pour éviter d'être emprisonné. Ne sachant plus les

(1) Florent-Carton Dancourt, auteur dramatique et comédien du Théâtre-Français, né en 1661, mort en 1725, était l'oncle d'Étienne Boiron dit Baron. Il avait en effet épousé Thérèse-Marie-Anne Le Noir de la Thorillière, fille du comédien La Thorillière, et Michel Boiron dit Baron, père d'Étienne, avait épousé Charlotte la Thorillière, sœur de Thérèse-Marie-Anne.

moyens pour emprunter et se libérer, il a voulu encore faire obliger la plaignante pour le reste de ses dettes, ce qu'elle n'a voulu faire. Ce qu'ayant vu, étant poussé par une particulière de la Comédie, qui est d'intrigue avec lui, ce qui est public, ils ont concerté de maltraiter la plaignante; et, pour cet effet, ayant été prié de souper, le lundi 10 du présent mois de novembre, par le sieur Destouches (1), il mena sa femme, son beau-frère (2), et sa sœur avec lui, et après avoir soupé tous ensemble, ledit Baron étant obligé d'aller le lendemain à Marli pour parler avec le duc de la Trimouille, il auroit prié le sieur Destouches de lui prêter un cheval, ce qu'il lui accorda, même un palfrenier pour le conduire, et le retint à coucher. A l'égard de ladite plaignante, le beau-frère et la sœur de Boiron, ils s'en retournèrent ensemble dans la maison où ils logeoient rue des Quatre-Vents. En partant, ledit Boiron les obligea de revenir le lendemain souper avec lui chez ledit sieur Destouches, où il devoit revenir de Marli. La plaignante étant venue le lendemain, onze du mois de novembre, jour de Saint-Martin, avec le beau-frère et la sœur dudit Boiron chez ledit sieur Destouches, ils auroient trouvé ledit Boiron qui étoit revenu de Marli; et ayant tous soupé ensemble, ledit Boiron dit à sa femme qu'il avoit un mot à lui dire, et la tira dans le jardin dudit Destouches, où étant, il lui dit plusieurs injures et lui donna deux soufflets. Elle n'osa se plaindre au sujet de la compagnie et du désordre que cela auroit pu causer. Elle se retira chez elle avec le beau-frère et la sœur dudit Boiron, lequel Boiron vint peu de tems après, et étant entré dans la chambre de la plaignante, il ferma la porte, la prit à la gorge et lui donna plusieurs coups de pied et de poing, ce qui causa un grand bruit auquel accoururent le beau-frère et la sœur dudit Boiron qui le pressèrent d'ouvrir la porte; ce qu'il refusa de faire. Entendant les violences dudit Boiron augmenter, ils enfoncèrent la porte et tirèrent la plaignante de ses mains. Le jeudi suivant, 13 dudit mois de novembre, Boiron envoya prier son beau-frère et sa sœur de venir souper avec lui à la Comédie, où il étoit, et d'y mener la plaignante. Et y étant allés, croyant que c'étoit dans un esprit de retour et de repentir d'avoir maltraité la plaignante; au contraire, elle ne fut pas plutôt entrée qu'il commença par ses juremens et ses emportemens ordinaires, lui donna deux soufflets en présence de son beau-frère et de sa sœur, et il courut à son épée pour encore plus maltraiter la plaignante qui se trouva réduite à se retirer pour éviter sa fureur. Ajoute qu'au mois de septembre dernier, en revenant de la foire Saint-Laurent avec le beau-frère et la sœur dudit Boiron et un particulier, et entrant à la Comédie croyant souper à l'ordinaire avec son mari, qui y étoit en retraite, l'ayant trouvé en compagnie de plusieurs personnes et demandant si elle pouvoit souper avec eux, ledit Boiron, continuant toujours

(1) Le Destouches dont il est question ici n'est pas l'auteur du *Glorieux*, Philippe-Néricault Destouches, mais bien André-Cardinal Destouches, surintendant de la musique du roi.
(2) Le beau-frère d'Étienne Boiron était Jacques Gaye, ordinaire de la musique du roi et valet de chambre ordinaire de la duchesse de Bourgogne, qui, le 27 juin 1701, s'était uni avec Catherine Boiron en l'église Saint-Benoît.

sa haine et sa mauvaise humeur, lui auroit dit qu'elle étoit soûle et toutes sortes d'injures et emportemens si grands qu'elle fut obligée de se retirer pour en éviter les suites. Pourquoi elle nous rend la présente plainte.

Signé : CATHERINE VONDREBEC; DUCHESNE.

(*Archives des Comm.*, n° 3214.)

III

L'an 1710, le 19 mars du matin, par-devant nous Nicolas-François Ményer, etc., est comparue Catherine Vondrebec, femme d'Étienne Baron, l'un des comédiens ordinaires du Roi. Laquelle nous a dit que, voulant faire connoître sa parfaite soumission et son profond respect pour les ordres du Roi, les arrêts et règlemens de la Cour rendus au sujet des spectacles, elle désireroit que nous voulussions bien nous transporter au jeu de paume de Bel-Air, proche Luxembourg, où elle donne ses spectacles environ les cinq ou six heures du soir qu'elle commence, et d'y rester pendant tout le spectacle à l'effet de lui donner acte de son obéissance.

Signé : CATHERINE VONDREBEC.

Et ledit jour cinq heures du soir ou environ, nous commissaire susdit, ayant égard au réquisitoire de ladite Baron, sommes transporté au jeu de paume de Bel-Air près Luxembourg, où étant resté pendant le spectacle, nous avons remarqué ce qui suit : Que la plus grande partie du spectacle, qui dure l'espace de deux heures et demie, se passe en danses sur la corde, à voltiger, à réciter quelques monologues sur le théâtre, et que le spectacle finit par des sauts que font les danseurs sur le théâtre; que les monologues sont déclamés tantôt par un docteur, un arlequin, un pierrot, une colombine, une marinette; que les monologues sont tous morceaux coupés qui n'ont aucune suite ni rapport les uns avec les autres et ne font pas une pièce; que ces monologues sont de deux sortes, qu'il y en a où celui ou celle qui les récite est seul sur le théâtre, et qu'il y en a d'autres où, quand il déclame, il y a quelquefois un et quelquefois deux acteurs sur le théâtre auxquels il parle, mais qui ne lui répondent pas.

Dont et de tout ce que dessus nous avons dressé le présent procès-verbal à la réquisition de ladite Baron qui a signé.

Signé : CATHERINE VONDREBEC.

(*Archives des Comm.*, n° 824.)

IV

L'an 1710, le mercredi 19 mars du matin, est venue par-devant nous Jean-Jacques Camuset, etc., Catherine von der Beck, femme d'Étienne Baron,

l'un des comédiens ordinaires du Roi : Laquelle nous a dit que, voulant faire connoître sa parfaite soumission et son profond respect pour les ordres de Sa Majesté et pour les arrêts et règlemens de la cour, rendus au sujet des spectacles, elle désireroit que nous voulussions bien nous transporter cejourd'hui, sur les cinq à six heures de relevée, dans son jeu, appelé Bel-Air, près le Luxembourg, à l'effet de lui donner acte de son obéissance.

Et ledit jour, 19 mars, sur les cinq à six heures de relevée, nous, commissaire susdit, sommes transporté au jeu de Bel-Air, près le Luxembourg, où étant, nous avons remarqué ce qui suit : Que le spectacle commence par des danseurs de corde, suivis de voltigeurs ; qu'ensuite un docteur se présente sur le théâtre où il parle seul, et s'étant retiré, vient un Pierrot qui parle aussi seul. Marinette vient trouver Pierrot sans lui parler et se retirent tous deux. Arlequin paroît aussitôt et parle seul, et Pierrot survient qui fait des figures et des grimaces sans parler. Arlequin se retire, Pierrot reste qui parle seul et le docteur survient qui fait seulement quelques postures et figures sans parler. Un petit homme paroît ensuite qui parle seul, et s'étant retiré, Arlequin paroit qui parle aussi seul. Le petit homme revient ensuite trouver Arlequin sans lui parler : ils jouent ensemble aux cartes, Arlequin parle seul et lui reproche qu'il le triche.

Les violons jouent.

Pierrot vient ensuite qui parle seul et Arlequin survient qui lui fait des grimaces et des postures sans parler. Arlequin s'en va et le docteur paroît à sa place, mais ne parle pas. Pierrot se retire et le docteur reste et parle seul. Isabelle paroît sans parler et le docteur continue de parler seul. Le docteur se retire et Pierrot paroît qui parle seul, se dit écuyer d'Isabelle qui ne lui parle pas. Isabelle se retire. Pierrot continue de parler seul, et le docteur et Arlequin survenant, se chamaillent ensemble sans parler. Le docteur et Pierrot se retirent et Arlequin reste et parle seul. Surviennent ensuite Marinette, le docteur et Pierrot qui ne parlent point et, après avoir fait quelques figures et postures devant Arlequin, se retirent.

Les violons jouent.

Marinette et le docteur paroissent, auquel elle parle sans qu'il lui réponde. Marinette se retire sans parler et Pierrot vient qui ne parle pas. Le docteur et Pierrot se retirent et vient Arlequin qui se met à une toilette et parle seul. Arlequin se retire, Marinette paroit qui parle seule, et dans l'instant paroît aussi le docteur qui ne parle point. Le docteur se retire sans parler. Arlequin vient à sa place auquel Marinette adresse la parole, mais il ne répond pas. Marinette se retire et Arlequin reste et parle seul. Arlequin se retire. Marinette et Colombine paroissent et Colombine parle seule. Marinette et Colombine s'étant retirées, Arlequin revient seul, et un peu après vient une femme à laquelle il adresse la parole sans que cette femme lui réponde.

En sorte que nous, commissaire, avons remarqué qu'il n'y a que monologues de deux sortes : l'un d'un acteur ou d'une actrice qui parlent sans adresser la parole à personne, et l'autre d'un acteur ou d'une actrice qui parlent et

adreffent la parole à d'autres fans qu'on leur réponde. Nous avons auffi remarqué que les difcours font tous morceaux coupés et prefque tous fans aucune fuite.

Dont et de tout ce que deffus avons dreffé le préfent procès-verbal.

Signé : Catherine Vondrebec ; Camuset.

(*Archives des Comm.*, n° 1290.)

V

L'an 1710, le vendredi 14 mars, cinq heures de relevée, par-devant nous Étienne Duchefne, etc., en notre hôtel fis place de Grève, eft comparue Catherine Vondrebec, femme de Baron, l'un des acteurs de la troupe du Roi, elle tenant une falle près la foire Saint-Germain où elle fait donner des fpectacles au public : Laquelle nous a dit que, quoique dans fes fpectacles elle ait toujours évité toute entreprife fur le privilége des comédiens et de l'Académie de mufique en fe renfermant uniquement dans ce qui lui eft permis comme danfes fur la corde, fauts périlleux et fimples monologues, néanmoins des ennemis qu'elle a fe font donné la liberté de dire, et à la cour et à Paris, qu'elle donne des opéras et des comédies : Et comme elle a un fenfible intérêt de faire connoître la vérité, elle nous requiert de nous transporter dans la falle où elle donne fon fpectacle et de dreffer procès-verbal de ce qui s'y paffera.

Signé : Catherine Vondrebec.

En conféquence, etc., fommes tranfporté au jeu de paume de Bel-Air, près le Luxembourg, où ladite Vondrebec donne fon fpectacle, où avons remarqué que le fpectacle commence par des danfes fur la corde et fe continue par des fcènes fur un théâtre qui ne font que monologues, la plupart n'ayant aucune liaifon avec ce qui les précède et les fuit. Lefquels monologues font de perfonnages comiques. Aucuns font prononcés ou déclamés par un perfonnage feul fur le théâtre, d'autres en la préfence d'un ou de deux autres perfonnages mais qui ne parlent point, quoique la parole leur foit adreffée, et enfin le fpectacle fe termine par des fauts périlleux. Dont et de quoi nous avons dreffé le préfent procès-verbal.

Signé : Duchesne.

(*Archives des Comm.*, n° 2332.)

VI

L'an 1710, le vendredi 14° jour de mars, fur les fept heures du foir, en l'hôtel de nous Charles Bizoton, etc., font comparus Pierre Dufey et Antoine du Bocage, comédiens du Roi, tant pour eux que pour leurs affociés en la comédie : Lefquels nous ont fait plainte et dit qu'au préjudice des ordres du

Roi, arrêts et ordonnances de police qui font défense aux danseurs de corde de jouer aucune pièce de comédie fur les théâtres qu'ils ont établis aux environs de la foire Saint-Germain, sans aucune autorité de justice, ni privilége, ils viennent d'apprendre que la troupe des danseurs de corde, qui est établie au jeu de paume de Bel-Air, rue de Vaugirard, sous le nom de la demoiselle Baron, continuoit de représenter des comédies et pièces de théâtre scènes par scènes, même affichoit publiquement qu'on y jouoit journellement des pièces, ce qui leur attiroit un concours de monde infini par les représentations la plupart indécentes et obscènes qu'ils faisoient, lesquelles causoient la ruine entière de la comédie qui est établie par l'autorité du Roi. Pourquoi ils ont intérêt d'arrêter lesdites contraventions à leur privilége, exclusif à toute autre personne, de faire jouer la comédie; et, pour cet effet, ils nous requièrent de nous vouloir présentement transporter audit jeu de paume de Bel-Air pour dresser procès-verbal de ladite contravention.

<div style="text-align:center">Signé : A. DUBOCAGE; VILLOT-DUFEY.</div>

Sur quoi nous, commissaire, etc., sommes à l'instant transporté susdite rue de Vaugirard, au jeu de paume de Bel-Air, où étant entré, avons trouvé un théâtre rempli de décorations et, dans les côtés, plusieurs loges l'une sur l'autre en deux rangs, un parterre et un amphithéâtre, le tout rempli de monde de l'un et de l'autre sexe. Et dans le moment a paru sur le théâtre un acteur, habillé en docteur, parlant à un autre acteur, nommé Pierrot, auquel il faisoit la proposition de vouloir marier sa fille Colombine à un comte allemand; qu'après ladite proposition ledit Pierrot lui répondoit par signe, et, resté seul sur le théâtre, disoit qu'il alloit faire entendre cette proposition à Arlequin, son ami, afin qu'il profitât de l'occasion, se déguisât en comte allemand et se présentât audit docteur pour épouser sa fille; que ledit Arlequin étant survenu après cette seconde scène, ledit Pierrot lui auroit expliqué la même proposition à laquelle Arlequin répondoit par signes et postures; et, après un entretien d'un quart d'heure, ledit Arlequin se seroit retiré avec ledit Pierrot et se seroit allé déguiser en comte allemand. Ensuite ledit Arlequin seroit revenu faire une troisième scène avec la fille du docteur, lui tenant plusieurs discours, la plupart obscènes et sans aucun ordre, faisant plusieurs postures indécentes avec ledit Pierrot : après lesquelles, étant sorti de sur le théâtre, on auroit apporté une table où il y avoit plusieurs habits de femme et ledit Arlequin seroit venu seul faire une quatrième scène, parlant tout seul, se seroit habillé en femme, auroit continué cette scène seul sur le théâtre en discourant avec une femme pour laquelle il répondoit à plusieurs discours sales, fort indécens et remplis d'obscénités qui auroient fini la pièce (1). Puis il y auroit eu une annonce faite par un particulier qui seroit

(1) Cette pièce est sans doute *Arlequin baron allemand, ou le Triomphe de la folie*, pièce en trois actes que les auteurs Lesage, Fuzelier et Dorneval mirent plus tard en écriteaux et qu'ils firent représenter, ainsi rarrangée, le mercredi 12 février 1712, au jeu de la dame Baron, précédée d'un prologue intitulé : *Arlequin à la Foire*.

venu dire que l'on alloit voir les fauts périlleux d'un Anglois qui feroit venu un moment après, avec plufieurs autres, faifant des fauts périlleux fur le théâtre en danfant, et, à chaque côté, deux figures de Gilles faifant des annonces des fauts extraordinaires qu'ils faifoient et par lefquels lefdites pièces auroient fini ainfi que la repréfentation, qui a duré jufqu'à huit heures et demie. Dont et de quoi nous avons donné acte auxdits comparans et dreffé le préfent procès-verbal.

<div align="right">Signé : BIZOTON.</div>

(*Archives des Comm.*, n° 2469.)

VII

L'an 1710, le famedi 22° jour de mars de relevée, eft venue par-devant nous, Jean-Jacques Camufet, etc., Catherine von der Beck, femme d'Étienne Baron, l'un des comédiens du Roi : Laquelle nous a dit que, pour mieux divertir le public et pour ne pas lui donner toujours les mêmes récits dans le jeu qu'elle tient à Bel-Air, près le palais du Luxembourg, elle a fait changer quelque chofe dans le fpectacle qu'elle donnera cejourd'hui. Et comme elle a intérêt de faire connoître que, dans cette nouveauté, elle continue de fe conformer aux ordres du Roi et aux arrêts de la cour rendus fur le fait du fpectacle, elle nous a requis de vouloir nous tranfporter, fur les dix heures, dans le jeu du Bel-Air, pour lui donner acte de ce qui s'y paffera.

De laquelle comparution et réquifition nous, commiffaire, avons, à ladite femme Baron, donné acte. Et, en conféquence de fon réquifitoire, nous, commiffaire, fommes tranfporté, fur les dix heures de relevée, dans le jeu de Bel-Air, où nous avons remarqué ce qui fuit : Que le fpectacle commence par des danfeurs de corde et enfuite des voltigeurs. Après quoi fe lève une toile fur le milieu du théâtre fur lequel Pierrot paroit accompagné d'Arlequin, lequel parle feul. Arlequin s'étant retiré, Pierrot refte et parle feul. Pierrot fe retire, le docteur vient et parle feul. Le docteur fe retire, Arlequin vient et parle feul. Le docteur revient, Arlequin continue de parler en fa préfence fans que le docteur réponde. Ils fe retirent enfemble tous deux et Scaramouche vient et parle feul. Arlequin furvient fans parler et ils fe retirent tous les deux enfemble. Pierrot vient et parle feul. Arlequin furvient, mais ne parle pas, et Pierrot continue de parler feul. Pierrot fe retire et rentre prefque dans l'inftant et parle feul. Il emmène enfuite Arlequin avec lui.

Les violons jouent.

Pierrot et Marinette viennent fur le théâtre. Marinette parle feule. Elle fe retire enfuite. Pierrot refte et parle feul. Arlequin paroit accompagné de Pierrot et parle feul; ils fe retirent enfuite tous deux. Vient enfuite un homme, contrefaifant le malade, qui parle feul. Arlequin vient, auquel le malade adreffe la parole fans qu'Arlequin lui réponde. Arlequin et le malade

se retirent et Arlequin revient accompagné de Colombine et parle seul; ils se retirent l'un et l'autre, Scaramouche vient et parle seul. Pierrot, Arlequin et Mezzetin surviennent, et Scaramouche, continuant de parler, leur adresse la parole sans qu'aucun d'eux réponde. Scaramouche se retire. Marinette entre et parle seule et se retire ensuite avec Arlequin. Colombine vient et parle seule et se retire ensuite avec Mezzetin qui étoit resté sur le théâtre. Le docteur parle seul et se retire.

Les violons jouent.

Arlequin paroît et parle seul.

Les violons jouent.

Le docteur paroît et parle seul. Il se retire, Colombine parle seule et se retire. Arlequin, qui est resté, parle seul. Le docteur survient sans parler. Arlequin continue de parler seul, et, s'étant retiré, le docteur, qui reste, parle seul. Le docteur se retire et Pierrot paroît qui parle seul. Le docteur revient avec Arlequin qui parle seul en présence du docteur, de Pierrot et de Mezzetin qui survient, et, tous s'étant retirés, les violons jouent.

Le spectacle se termine par les sauteurs.

Et nous, commissaire, avons remarqué qu'il n'y a, dans tout ce spectacle, que monologues de deux sortes: l'un d'un acteur ou d'une actrice qui parlent seuls sans adresser la parole à personne qu'aux spectateurs, et l'autre d'un acteur ou d'une actrice qui parlent aussi seuls et adressent la parole à un ou deux autres acteurs sans que les autres acteurs répondent.

Comme aussi avons remarqué que les récits qu'ils font sont tous morceaux coupés et presque sans suite et que les scènes n'ont aucune liaison les unes aux autres et ne forment aucune intrigue.

Dont et de quoi nous avons dressé le présent procès-verbal.

Signé : CAMUSET.

(*Archives des Comm.*, n° 1290.)

VIII

L'an 1711, le 7e jour d'août du matin, en notre hôtel et par-devant nous, Jean Demoncrif, etc., sont venus Paul Poisson, Pierre de la Thorillière et Pierre-Louis Dufey, comédiens du Roi, tant pour eux que pour leurs confrères : Lesquels nous ont dit qu'ils ont eu avis qu'au préjudice des arrêts du Parlement qui font défenses aux danseurs de corde de faire servir leurs théâtres à d'autres usages qu'à ceux de leur profession et de jouer la comédie de quelque manière que ce soit et d'autres arrêts du conseil du 17 avril 1709, qui fait défense au sieur Guyenet, donataire du privilège de l'Opéra, de communiquer son privilège aux danseurs de corde, la demoiselle Baron, femme du sieur Baron, comédien, et le nommé Allard et autres, représentent sur leurs théâtres des comédies qui ont pour titre, savoir, celle de la demoi-

ſelle Baron : *Arlequin à la guinguette,* et ledit Alard : *la Femme juge et partie*; que, tant chez l'un que chez l'autre, leurs comédies ſont repréſentées par pluſieurs comédiens de campagne, mêlées de pluſieurs intermèdes et entrées de ballets, accompagnées d'un orcheſtre rempli de pluſieurs inſtrumens ; et comme cela leur fait un tort conſidérable, et qu'ils prétendent être en droit de l'empêcher, ils nous ont requis de nous tranſporter dans les jeux de ladite demoiſelle Baron et dudit Alard, et de dreſſer procès-verbal deſdites contraventions.

Signé : Villot-Dufey; Poisson ; Delathorillière ; Demoncrif.

Sur quoi nous, commiſſaire, etc., nous ſommes, le lendemain ſamedi 8 dudit mois d'août, ſur les quatre heures et demie ou environ, tranſporté dans le jeu de ladite demoiſelle Baron, tenu à la foire Saint-Laurent, et y avons remarqué et obſervé qu'il y a un théâtre, élevé d'environ quatre à cinq pieds, et des luſtres au-deſſus et un orcheſtre au bas dudit théâtre, dans lequel il y a ſept à huit joueurs d'inſtrumens comme violons, baſſes et hautbois ; que ſur ledit théâtre il vient des acteurs et actrices vêtues tant en habits à la françoiſe qu'en arlequin et pierrot et autres déguiſemens ; qu'ils y jouent des ſcènes muettes et ſur différens ſujets, avec des écriteaux qui ſont tenus par deux petits garçons ſuſpendus et qui ſe lèvent avec des cordages et machines ; que leſdits écriteaux contiennent pluſieurs chanſons qui ſont chantées par pluſieurs du parterre ſitôt qu'elles ont été miſes ſur l'air par un violon ; leſquelles chanſons écrites ſur les deux côtés de chaque écriteau ſervent le plus ſouvent de réponſe l'une à l'autre et dont aucunes ſont l'explication de leurs ſcènes muettes. Qu'il y a une ſcène qui repréſente une guinguette avec des tables et des pots deſſus et des acteurs à table dont l'un, qui eſt en habit à l'eſpagnole, fait une collation avec une actrice, laquelle collation lui eſt ſervie par Arlequin, qui lui ſert une ſalade, une omelette et autres choſes qu'il tire de dedans ſa culotte. Et enfin que la pièce eſt compoſée de pluſieurs actes dans leſquels il y a des danſes et entrées de ballets par différens acteurs et actrices qui danſent tantôt en particulier et tantôt en troupe au nombre quelquefois de ſix, de huit et de douze, tant en habits d'homme que de femme (1).

Dont et de quoi nous avons fait le préſent procès-verbal.

Signé : Demoncrif.

(*Archives des Comm.,* no 3831.)

IX

L'an 1711, le 14 août, deux heures de relevée, par-devant nous Louis-Jérôme Daminois, en notre hôtel, ſont comparus Pierre La Thorillière, Pierre-

(1) *Arlequin à la guinguette,* divertiſſement en trois entrées par écriteaux, eſt une pièce de l'abbé Pellegrin.

Louis Villot-Dufey et Paul Poiſſon, comédiens du Roi, tant pour eux que pour leurs conſors : Leſquels nous ont dit qu'au préjudice des arrêts de la Cour du 2 janvier 1709 et 6 février 1710 enſemble de l'arrêt du conſeil du 17 avril 1709 qui font défenſes aux danſeurs de corde de faire ſervir leurs théâtres à d'autres uſages qu'à ceux de leur profeſſion, ni de repréſenter la comédie en aucune manière, la demoiſelle Baron, femme de Baron, comédien, fait journellement repréſenter ſur ſon théâtre, à la foire Saint-Laurent, par pluſieurs acteurs et comédiens de campagne, la comédie d'*Arlequin à la guinguette,* compoſée de pluſieurs ſcènes et entrées de ballets et d'un orcheſtre compoſé de pluſieurs inſtrumens, laquelle comédie elle a fait imprimer et la fait vendre et diſtribuer au public. Ce qui fait à la troupe des comparans un tort très-conſidérable qui les ruine, et comme ils ont intérêt de ſe pourvoir contre ladite demoiſelle Baron pour empêcher la continuation de ſon entrepriſe, ils ſont venus nous rendre contre elle la préſente plainte et nous ont requis de parapher avec eux un imprimé de ladite comédie couvert de papier marbré qu'ils nous ont repréſenté intitulé *Arlequin à la guinguette,* contenant 31 feuillets, et de nous tranſporter cejourd'hui au ſpectacle de ladite demoiſelle Baron pour dreſſer procès-verbal de la contravention.

<div style="text-align:right">Signé : Villot-Dufey; Delathorillière; Poisson.</div>

Sur quoi nous ſommes, ledit jour, tranſporté au préau de la foire Saint-Laurent, dans la loge de la troupe du Bel-Air, tenue par ladite demoiſelle Baron. Où étant nous avons vu, après les danſes de corde finies, repréſenter par différens acteurs et actrices une eſpèce de comédie qui a pour titre : *Arlequin à la guinguette,* ſur un théâtre éclairé de ſix luſtres de criſtal, entouré de doubles rangs de loges, de trois rangées de formes fermées à chaque bout de baluſtrades de fer, orné de toile volante et de décorations à couliſſes ; au pied duquel eſt un orcheſtre et dans icelui ſix particuliers jouant, trois de deſſus de violons, un de haut-bois, et deux de baſſes de violons. Avons remarqué que la pièce, qui a commencé par un prologue, a été ſuivie d'actes et ſcènes liées, mêlée d'entr'actes, de peu de ſauts et de pluſieurs danſes d'un, de deux, de quatre, de ſix et même de huit deſdits acteurs et actrices, au ſon des airs que l'orcheſtre a joués; que les acteurs ont fait entendre leur pièce à la faveur de pluſieurs grands écriteaux contenant, en gros caractères très-liſibles, leurs noms et des vaudevilles qui renferment ce qu'ils s'entredifent, dont l'orcheſtre a annoncé les airs que les ſpectateurs ont chantés et répétés; que leſdits acteurs et actrices dont les principaux ſont Arlequin, le Capitan, la Fée et Colombine, ſans ſe parler entre eux effectivement que par leurs mines et geſtes, ſe ſont, à la faveur deſdits écriteaux qui ſe ſont ſuivis du commencement à la fin, fait entendre diſtinctement des ſpectateurs. Et, dans tout le cours de la pièce, ont paru ſur le théâtre un, deux, quatre, ſix, huit acteurs et tous enſemble et que la pièce, qui a fini par la nouvelle danſe du *Caprice* de l'Opéra, qui ſe joue à préſent, qu'Arlequin a danſée en

contrefaifant la demoifelle Prévôt, qui la danfe à l'Opéra (1), a été terminée
par les fauts des fauteurs. Dont et du tout avons dreffé procès-verbal.

<div style="text-align:right">Signé : DAMINOIS.</div>

(*Archives des Comm.*, n° 923.)

X

L'an 1714, le mercredi 26 feptembre, huit heures du matin, par-devant
nous Louis-Jérôme Daminois, en notre hôtel, eft comparu Étienne Milache
fieur de Moligny, comédien du Roi, tant pour lui que pour les autres comédiens
du Roi : Lequel nous a fait plainte et dit que la demoifelle Baron fait jouer
et repréfenter journellement, fur un théâtre qu'elle a fait conftruire et élever
à la foire Saint-Laurent, par Baftée, Saurin et leurs camarades, des pièces de
théâtre et comédies par actes et fcènes fuivies, dans lefquelles pièces les
acteurs et actrices fe parlent et fe répondent en profe fur le fujet de la pièce
comique qu'ils repréfentent, ce qui forme des comédies complètes et eft
directement contraire à cefdits arrêts et règlemens. Pourquoi il nous requiert
de vouloir nous transporter aujourd'hui dans le jeu de ladite dame Baron à
la foire Saint-Laurent, où lefdits Baftée et Saurin et leurs camarades repré-
fentent lefdites pièces comiques, à l'effet de lui donner acte des contraventions
auxdits arrêts et règlemens.

<div style="text-align:right">Signé : E. MILACHE DE MOLIGNI.</div>

Sur quoi nous, commiffaire, nous fommes tranfporté ledit jour, entre cinq
et fix heures du foir, en la falle et jeu de cordes de ladite demoifelle Baron à
ladite foire Saint-Laurent. Où étant, après les danfes de corde finies, il a été, en
notre préfence, joué et repréfenté fur un théâtre orné de luftres et de décora-
tions différentes, une pièce qui a pour titre : *Arlequin Mahomet,* par les nommés
Baftée, Saurin et autres acteurs et actrices : Laquelle pièce, diftribuée en
actes et fcènes différentes, a été chantée par lefdits acteurs et actrices. Avons
remarqué que pendant le cours d'icelle ils fe font parlé et répondu par des
courts dialogues et monologues en profe fur le fujet de ladite pièce en plus
de cent endroits; qu'à la fin d'icelle ledit Saurin eft venu annoncer qu'ils
alloient repréfenter une autre pièce comique qui a pour titre : *le Tombeau de
Noftradamus,* et qu'ils joueront dimanche prochain pour la dernière fois; que
ledit Saurin a fait le perfonnage de Noftradamus; que ladite pièce, diftribuée
comme la précédente en actes et fcènes différentes, a été de même chantée
par lefdits acteurs et actrices et pendant le cours d'icelle fe font parlé et
répondu par courts dialogues et monologues en profe fur le fujet de ladite
pièce en plus de cent endroits et que l'orcheftre étoit compofé de fix parti-

(1) L'Arlequin qui contrefaisait si bien la danse de M^{lle} Prévost de l'Opéra, était Richard Baxter.

culiers jouant chacun d'un instrument de musique. Dont et de quoi nous avons fait et dressé le présent procès-verbal.

Signé : DAMINOIS.

(*Archives des Comm.*, n° 927.)

XI

Vu au Conseil d'État du Roi la requête présentée par Catherine Vanderbecq, épouse du sieur Charretier de Baune, conseiller du roi en son Châtelet de Paris, de lui autorisée, contenant que par acte passé par-devant Durand et son confrère, notaires, le 5 janvier 1716, elle a traité avec les intéressés au privilége de l'Académie royale de musique, de la permission entre autres de donner, pendant le cours de la foire Saint-Laurent de la présente année, des spectacles de musique et de danse sur deux théâtres moyennant 1666 livres 13 sols quatre deniers; et ce à l'exclusion de tous autres que le sieur Jean-Baptiste Constantin auquel pareille permission auroit été accordée pendant le cours de ladite foire pour un théâtre seulement. Mais que, par ce même traité, ayant été stipulé qu'elle pourroit céder son droit pour un desdits théâtres pendant ladite foire Saint-Laurent, elle a eu la facilité de le faire en faveur de Louis Gautier de Saint-Edme et de Marie Duchemin, sa femme, par contrat du 29 du même mois, moyennant la somme de 8000 livres payable savoir quatre mille livres au 5 août de la présente année et les quatre mille livres restantes au 5 du mois de septembre suivant, sans pouvoir par lesdits sieur et demoiselle Saint-Edme retarder lesdits payemens sous quelque prétexte que ce puisse être, à peine de nullité de ladite cession du jour qu'ils auroient cessé de continuer lesdits payemens et de faire cesser leurs jeux, sans que pour raison de ce, ladite dame de Baune soit tenue d'observer aucune formalité de justice, sinon une simple sommation, ainsi que les sieur et demoiselle de Saint-Edme l'auroient consenti et accordé sans que ladite peine pût être réputée comminatoire, mais de rigueur. Et que, comme lesdits sieur et demoiselle Saint-Edme ne satisfont pas à leurs engagemens et refusent de payer la somme de 4000 livres, stipulée payable au 5 du mois d'août, nonobstant le commandement qui leur en a été fait à la requête de ladite dame de Baune le 11 dudit mois. A ces causes, requéroit ladite dame de Baune qu'il plût à Sa Majesté ordonner que, conformément au traité passé avec lesdits sieur et demoiselle de Saint-Edme, le 29 janvier dernier, ils seront tenus de payer à ladite dame de Baune ladite somme de 8000 livres dans les termes portés par ledit traité; ce faisant que, faute par eux d'avoir payé ladite somme de 4000 livres dont le payement est échu le 5 du mois d'août de la présente année, ordonner que leur théâtre sera présentement fermé avec défense d'y donner aucun spectacle jusqu'à ce qu'ils aient satisfait au payement de ladite somme : Le tout conformément audit traité, à peine de 1000 livres d'amende au profit des pauvres, et de tous dépens, dommages et intérêts. Vu ladite

requête ; l'ordonnance du fieur de Landivifiau, confeiller du Roi en fes
confeils, maitre des Requêtes ordinaires de fon hôtel, commiffaire en cette
partie, portant que ladite requête feroit communiquée auxdits fieur et demoi-
felle Saint-Edme pour y fournir de réponfe dans trois jours, pour ce fait ou
faute de ce faire, être par Sa Majefté ordonné ce qu'il appartiendroit ; la
fignification faite de ladite requête et ordonnance auxdits fieur et demoifelle
de Saint-Edme le 20 dudit mois d'août ; trois fommations à eux faites d'y
fatiffaire à la requête de ladite dame de Baune, du 20, 21 et 22 dudit mois
d'août : Ouï le rapport et tout confidéré, le Roi, étant en fon confeil, de l'avis
de M. le duc d'Orléans, régent, a ordonné et ordonne que lefdits de Saint-
Edme et fa femme feront tenus de payer à ladite de Baune ladite fomme de
8000 livres dans les termes portés par ledit traité du 29 janvier dernier, et
faute par eux d'avoir payé à ladite de Baune celle de 4000 livres pour terme
échu le 5 du mois d'août de la préfente année, condamne, Sa Majefté, lefdits
de Saint-Edme et fa femme à faire ceffer leurs jeux conformément audit
traité, jufqu'à ce qu'ils aient fatiffait au payement de ladite fomme de 4000
livres à peine de 1000 livres d'amende au profit des pauvres de l'hôpital
général, et de tous dépens, dommages et intérêts envers ladite de Baune. Le
2 feptembre 1716.

Signé : Voysin ; le duc d'Antin ; Danycan
de Landivisiau

(*Reg. du Conseil d'État*, E, 1986.)

XII

Sur la requête préfentée au Roi étant en fon confeil, par Catherine Wan-
derberg, époufe non commune en biens du fieur Charretier de Baune,
contenant que le 28 du mois de novembre 1716 elle auroit traité avec les
fyndics des intéreffés au privilége de l'Opéra de la permiffion exclufive de
donner, pendant la tenue des foires de Saint-Germain et de Saint-Laurent,
des fpectacles mêlés de chants, de danfes et fymphonie pour le tems et
efpace de 15 années et deux mois qui ont commencé au premier janvier de
la préfente année et qui finiront au dernier février de l'année qui comptera
1732, fans que ladite permiffion exclufive puiffe par elle être tranfportée à
perfonne ; ledit traité fait moyennant la fomme de 35,000 livres par chacun an ;
payable aux termes portés par icelui et aux autres claufes et conditions y
mentionnées et, entre autres, que au cas que lefdits intéreffés au privilége de
l'Opéra vinffent à abandonner ou céder leur privilége, ils ne pourront le faire
que fous condition de l'exécution dudit traité, lequel feroit homologué aux
frais de ladite de Baune : A ces caufes requéroit la fuppliante qu'il plût à Sa
Majefté ordonner que ledit traité du 28 novembre dernier fera exécuté felon
fa forme et teneur aux charges, claufes et conditions y portées, à l'effet de
quoi toutes lettres fur ce néceffaires feront expédiées ; comme auffi que, au

cas que dans la jouissance dudit privilége il soit fait quelque trouble à la suppliante par qui que ce puisse être, Sa Majesté s'en réserve la connoissance et aux sieurs commissaires nommés par les lettres patentes accordées en faveur de l'Opéra le 2 décembre 1715, icelles interdisant à tous autres juges, avec défense aux parties de se pourvoir ailleurs que par-devant lesdits sieurs commissaires, à peine de nullité, cassation des procédures qui pourroient en être faites, mille livres d'amende et de tous dépens, dommages et intérêts; Vu ladite requête, signée Poitevin, avocat de ladite de Baune, lesdites lettres patentes du 2 décembre 1715, ledit traité du 28 novembre 1716; ouï le rapport et tout considéré : Le Roi, étant en son conseil, de l'avis de M. le duc d'Orléans, régent, a homologué et homologue ledit traité passé entre ladite de Baune et les sindics des intéressés au privilége de l'Opéra ledit jour 28 novembre 1716, aux charges, clauses et conditions y portées : En conséquence, ordonne Sa Majesté que ledit traité sera exécuté selon sa forme et teneur nonobstant tous troubles, empêchemens ou oppositions quelconques dont, si aucunes interviennent, Sa Majesté s'en réserve la connoissance et auxdits sieurs commissaires nommés par lesdites lettres patentes accordées en faveur de l'Opéra le 2 décembre 1715. Fait, Sa Majesté, défense à tous autres juges d'en connoître et aux parties de se pourvoir ailleurs que par-devant lesdits sieurs commissaires, à peine de nullité, cassation des procédures qui pourroient être faites, mille livres d'amende et de tous dépens, dommages et intérêts. Le 15 février 1717.

<div style="text-align:center">Signé : DAGUESSEAU; LE DUC D'ANTIN; DANYCAN DE LANDIVISIAU.</div>

(Reg. du Conseil d'État, E, 1983.)

XIII

L'an 1717, le vendredi 19ᵉ jour de mars, sur les huit heures du soir, en l'hôtel de nous Charles Bizoton, etc., est comparu Pierre Latraverse, officier de marine, demeurant rue des Quatre-Vents, paroisse Saint-Sulpice : Lequel nous a fait plainte et dit qu'au mois de septembre de l'année 1715, il auroit épousé Jeanne Baron(1), fille d'Étienne Baron, vivant comédien du Roi, et de Catherine Wanderbeck, à présent femme du sieur Charretier de Baune, et, par leur contrat de mariage, il auroit été entre autres choses stipulé que le

(1) Jeanne Baron était née le 23 février 1699. Elle débuta au mois d'octobre 1730 à la Comédie-Française par le rôle de *Phèdre*, fut reçue en juillet 1731 et se retira en 1733 avec une pension de 1000 livres. Elle mourut au commencement de l'année 1781. Devenue veuve, elle avait épousé en secondes noces Bachelier, premier valet de chambre du roi et gouverneur du Louvre. Madame de la Traverse, c'est sous ce nom qu'elle est connue au théâtre, était, dit Le Mazurier, « grande, avoit de la beauté, un air noble, un organe sonore et, suivant l'expression originale de Laroque, auteur du *Mercure*, elle paroit bien le théâtre ; il ne lui manquoit que du talent. »

(Galerie historique des acteurs du Théâtre-Français, II, 348.)

plaignant et son épouse seroient logés et nourris pendant deux ans aux dépens de ladite dame de Baune ; qu'au mois de mai de l'année dernière 1716, étant à Presles avec ladite dame de Baune, il lui fit entendre qu'il ne lui convenoit pas que sa femme fût un pilier de spectacles pendant les foires Saint-Laurent et Saint-Germain à Paris, et qu'il la prioit de trouver bon que, dans ces intervalles, elle fût chez lui en sa maison de Melun : à quoi ladite dame de Baune et son mari consentirent volontiers, en présence de plusieurs personnes dignes de foi, qui étoient présentes lorsqu'il le leur demanda ; que peu de tems après les couches de son épouse, il l'emmena en la ville de Melun, sa demeure ordinaire, où elle resta un mois fort tranquillement ; qu'ensuite, ses affaires l'ayant obligé d'aller faire un voyage à La Rochelle et son épouse l'étant venue conduire, avec sa mère, de Melun à Paris, il passa une procuration à son épouse par laquelle il lui laissoit la disposition de sa maison à Melun et s'obligeoit de lui payer sa pension à Melun et lui laissoit le revenu de son bien pour son entretien et ses menus plaisirs, à condition qu'elle ne viendroit pas à Paris en son absence, ce qu'elle accepta ; mais, sitôt qu'elle eut rejoint ladite dame de Baune, sa mère, à Paris, elle ne voulut plus retourner à Melun avec la mère du plaignant qui y retourna seule, et ladite dame de Baune et son mari la soulevèrent contre lui et le traitèrent si indignement qu'il s'en alla faire son voyage à La Rochelle où, malgré les justes sujets de plainte qu'il avoit contre eux, il a toujours logé, nourri et entretenu leur fils aîné et le nommé Cadet, homme à leur dévotion, qu'il a placé sur les vaisseaux ; qu'étant de retour en cette ville le 16 février dernier, la femme de lui plaignant, en ayant été avertie par ses lettres et par un de ses amis de La Rochelle, s'en alla la veille à Melun sous prétexte d'aller voir leur fils, qui est en nourrice, et ne revint que huit jours après ; dont lui ayant fait quelques reproches, la réconciliation se fit ainsi qu'avec les sieur et dame de Baune, qui le prièrent d'oublier le passé, avec promesse qu'il seroit plus heureux à l'avenir ; qu'étant à souper il y a quelques jours avec ladite dame de Baune, le nommé Vautier lui ayant dit quelques invectives et mauvais discours au sujet des intérêts de la dame de Baune sans qu'elle lui imposât silence, il eut la discrétion par retenue de n'y pas répondre et de préférer de ne s'y plus trouver quand ledit Vautier y seroit et de manger seul dans sa chambre, comme il a fait depuis ; qu'un soir, étant à écrire, la femme de lui plaignant, entra et de sang-froid lui demanda son consentement par écrit pour se séparer d'avec lui de corps et de biens ; que lui ayant répondu qu'il n'en étoit pas d'avis et qu'elle étoit mal conseillée, elle se retira en chantant des chansons piquantes des jeux de la foire et le raillant, ce qui l'obligea le lendemain, 8 du présent mois, d'en porter ses plaintes à la dame de Baune, sa belle-mère, à laquelle il dit que, bien loin de consentir aucune séparation, il avoit intention que sa femme le suivît à La Rochelle, où ses affaires l'appeloient, pour maintenir l'union et la paix qui devoient être entre mari et femme ; laquelle dame de Baune, au lieu de porter l'esprit de sa fille à condescendre, l'auroit encore davantage révoltée et portée jusqu'à lui venir dire que, plutôt que de

le fuivre, elle fe tueroit et empoifonneroit, avec des emportemens et injures
les plus atroces et des menaces et infolences jufqu'à lui mettre le poing fous
le nez et le défier de la maltraiter, afin qu'elle pût avoir un prétexte de
demander fa féparation, ce qu'il fouffroit patiemment fans rien dire ; que le
onze du préfent mois ayant dit à fon époufe qu'il fouhaitoit aller dîner avec
elle chez le fieur Baron, fon grand-père, qu'ils n'avoient pas encore vu depuis
qu'ils étoient à Paris, elle lui répondit, devant la veuve Laumônier et la de-
moifelle Alard, qu'elle n'y vouloit point aller et aima mieux refter dans fa
chambre jufqu'à deux heures fans fortir, ni aller à la meffe le dimanche
fuivant ; que le foir, étant feul dans fa chambre, elle y rentra avec fa mère
qui la blâma de fa mauvaife conduite envers lui plaignant ; que lundi dernier,
lui ayant demandé ce qu'elle avoit fait d'une montre d'or de valeur de 600
livres et d'une croix de diamans qu'elle avoit eue en préfent de noces de fa
grand'mère, elle ne voulut pas lui en rendre aucune raifon, ce qui lui fait
juger qu'elle ne fuit que les mauvais confeils de fa mère pour faire dépit au
plaignant ; que le jour d'hier ladite dame de Baune vint dans la chambre de
lui plaignant d'un air alarmé, lui dit qu'elle avoit appris qu'il avoit chargé
fes piftolets et que cela l'épouvantoit ainfi que fa femme, ce qui le furprit ;
et auffitôt il prit fes piftolets, en ôta l'amorce et les lui donna entre les mains
et elle les emporta ; que cejourd'hui, fur les fix heures du foir, fortant de fa
chambre où il avoit laiffé plufieurs de fes parens, il a été furpris de fe voir
attaqué et maltraité par ledit Vautier, qui l'auroit faifi par le bras en lui
difant s'il étoit vrai qu'il vouloit le tuer ; que lui ayant répondu qu'il ne l'ef-
timoit pas affez pour cela, ledit Vautier l'auroit dans l'inftant faifi par la cra-
vate d'une main et de l'autre frappé d'un coup de canne fur la tête, ce qui
l'auroit obligé de la lui arracher des mains et de s'écrier au fecours. Au bruit,
lefdits fieur et dame de Baune étant furvenus, ledit fieur de Baune lui a arra-
ché fon épée de fon côté toute nue, et en même tems, avec ledit Vautier,
l'auroient chargé de coups et injures les plus atroces avec les derniers empor-
temens et menaces de le tuer, laquelle infulte lui a paru concertée entre eux
et fa femme pour le faire affaffiner ; d'autant qu'ayant voulu, fur les fept
heures du foir, rentrer dans fa chambre, la porte lui en a été refufée par
le fieur Dame, oncle paternel de ladite dame de Baune, qui lui auroit dit
qu'il avoit reçu l'ordre de ne lui point ouvrir, non plus que tous les domef-
tiques, fous peine d'être chaffés ; que lui ayant demandé fon épée et fon linge
et fes hardes à fon ufage, qui étoient en ladite chambre, ils n'ont voulu
les lui rendre, ce qui l'a obligé de fe retirer pour venir rendre la préfente
plainte.

Signé : PIERRE LATRAVERSE ; BIZOTON.

(*Archives des Comm.*, n° 2477.)

Voy. BAXTER. MAURICE. OPÉRA-COMIQUE.
SAINT-EDME. SORIN.

BAROTTEAU, acteur du boulevard, faisait partie de la troupe des Grands-Danseurs du Roi, en 1772. Il jouait avec succès le rôle de *niais* et de *paillasse*. Le *Chroniqueur désœuvré*, parlant de cet acteur, s'exprime ainsi : « Quelques rôles ingénus lui ont acquis ce qu'on appelle une certaine réputation. Les pierrots de pantomime font parvenus à l'illuftrer, et ce qu'on a peine à croire, c'eft que le degré d'imbécillité avec lequel il les repréfentoit, l'a rendu l'objet des tendres inclinations de quantité de femmes galantes. » En 1780, Barotteau s'engagea au spectacle des Variétés-Amusantes, et y débuta le 8 avril par le rôle de *Nicolas Tuyau*, dans l'*Amant de retour*, pièce en un acte, de Guillemain, et le 21 du même mois, par celui de *Janot* dans *Janot, ou les Battus payent l'amende*, proverbe de Dorvigny. Cet acteur a joué encore sur cette scène *Badeau, marchand fripier amoureux de Javotte*, dans les *Cent Écus*, drame poissard de Guillemain, représenté le 20 novembre 1783, et un *diable en jockey* dans les *Caprices de Proserpine, ou les Enfers à la moderne*, pièce épisodi-comique en un acte et en vers, de Pujoulx, représentée le 16 juin 1784. Il est à remarquer que Barotteau, qui avait toujours été très-applaudi aux Grands-Danseurs du Roi, fut toujours très-froidement reçu du public aux Variétés-Amusantes.

(*Almanach forain*, 1773. — *Le Chroniqueur désœuvré*, II, 30. — *Journal de Paris*, 8 et 21 avril 1780. — Brochures intitulées : *les Cent Écus*, Avignon, 1791 ; *Caprices de Proserpine*, Paris, Cailleau, 1785.)

BARVILLÉ, acteur du théâtre des Grands-Danseurs du Roi, en 1772.

(*Almanach forain*, 1773.)

BARY (VICTOIRE), actrice du Spectacle des Associés, en 1783.

Mardi 28 octobre 1783.

Victoire Bary, femme de Jean-Baptifte Denebec, machinifte, elle actrice aux Affociés, demeurant rue de Bretagne, fait arrêter un particulier qu'elle a trouvé, en rentrant chez elle, occupé à dévalifer fa chambre.

(*Archives des Comm.*, n° 1487.)

BASTHOLET (Jeanne), actrice foraine, débuta en 1698, au jeu d'Alexandre Bertrand. Elle jouait les *amoureuses* et était payée 20 sols par jour. M^{lle} Bastholet fit à peu près partie de toutes les troupes qui se trouvaient alors aux foires Saint-Germain et Saint-Laurent. C'est ainsi qu'on la vit successivement chez Dolet, chez Saint-Edme, chez Lalauze, à l'Opéra-Comique de Boizard de Pontau. A la foire Saint-Laurent de 1735, elle joua à ce théâtre le rôle de Madame Argante dans la *Répétition interrompue*, opéra comique en un acte, avec un prologue, par Panard et Favart, et le rôle de la *provinciale* dans la *Nymphe des Tuileries*, opéra comique en un acte et en vers libres, avec un divertissement et un vaudeville, par Laffichard. En 1737, elle faisait encore partie de la troupe de l'Opéra-Comique et joua, à la foire Saint-Germain, le rôle de Madame Argante, dans le *Prince nocturne, ou la Pièce sans titre*, opéra comique en un acte, avec un divertissement et un vaudeville, par Panard et Favart.

(*Mémoires sur les Spectacles de la Foire*, I, 13. — *Dictionnaire des Théâtres*, I, 388 ; III, 518 ; IV, 139, 433.)

BAUTRAY (Pétronille), directrice de spectacles forains, avait un jeu sur le boulevard du Temple, en 1758.

(*Archives des Comm.*, n° 3765.)

BAXTER (Richard), acteur forain, né en Angleterre, parut pour la première fois en 1707, à Paris, au jeu de Nivellon, où il remplissait dans la perfection les rôles d'*arlequins*. En 1712, il entra dans la troupe de la dame Baron et y resta jusqu'à la fin de la foire Saint-Laurent de 1716 ; à partir de 1713, cette directrice de spectacles se trouvant sous le coup des poursuites de nombreux créanciers, il tint sous son propre nom le théâtre qu'elle ne pouvait ouvrir sous le sien. En 1717, Baxter alla donner des représentations en province, et il ne revint à Paris qu'en 1721 pour entrer dans l'association formée par Pierre Alard, Lalauze,

M^lle d'Aigremont et autres, pour l'exploitation d'un Opéra-Comique. Cette entreprise n'ayant pas réussi, Baxter se retira en province, dans un ermitage, et y mourut chrétiennement en 1747. Voici les titres de quelques-unes des pièces qui furent représentées sur le théâtre de la dame Baron tenu par lui et dans lesquelles il remplissait les principaux rôles : *Arlequin invisible chez le roi de la Chine*, pièce en un acte en vaudevilles par écriteaux, de Lesage (juillet 1713); *Arlequin Mahomet*, opéra comique en un acte et en vaudevilles, par Lesage, précédé d'un prologue intitulé : *la Foire de Guibray*, et suivi du *Tombeau de Nostradamus*, par le même auteur (25 juillet 1714); *le Temple du Destin*, opéra comique en un acte, de Lesage, avec un divertissement, musique de Gilliers, suivi d'*Arlequin-Colombine* et *Colombine-Arlequin* et des *Eaux de Merlin*, par le même auteur (25 juillet 1715); *Arlequin devin, ou le Lendemain de noces*, opéra comique en un acte, par Fuzelier (foire Saint-Germain de 1716); *le Tableau du mariage*, opéra comique en un acte, de Lesage et Fuzelier, précédé du *Temple de l'Ennui*, prologue, et suivi de *l'École des amans*, pièce en un acte, des mêmes auteurs (février 1716), et *Arlequin Hulla, ou la Femme répudiée*, opéra comique en un acte, avec un divertissement, par Lesage et Dorneval, musique d'Aubert (24 juillet 1716).

(*Mémoires sur les Spectacles de la Foire*, I, 118. — *Dictionnaire des Théâtres*, I, 249, 250, 252; II, 113, 355, 592; III, 271; V, 328, 358, 382, 484.)

I

L'an 1716, le 28° jour de juillet, sur les cinq heures de relevée, en l'hôtel de nous François Dubois, etc., est venu sieur Charles Botot Dangeville, l'un des comédiens ordinaires du Roi, tant pour lui que pour les autres comédiens ordinaires du Roi desquels il a charge et pouvoir, ainsi qu'il nous a dit : Lequel, en continuant les différentes plaintes qu'ils ont ci-devant rendues à l'encontre de plusieurs différens particuliers y dénommés, qui, au préjudice et mépris de plusieurs sentences de M. le lieutenant-général de police, arrêts du Parlement, arrêts du conseil et règlemens de justice, qui leur font défense de représenter sur des théâtres publics, des comédies et pièces de théâtre, ne

laissent pas d'y représenter et jouer journellement et publiquement sur des théâtres publics dans le préau et aux environs de la foire Saint-Laurent, nous a encore fait plainte et dit que les nommés Baxter et Sorin, chefs et entrepreneurs d'une troupe de danseurs de corde, par contravention auxdites sentences, arrêts et règlemens, jouent et représentent journellement et publiquement avec leurs camarades, danseurs de corde, acteurs et actrices, des comédies et pièces de théâtre, scène par scène complètes, tant en vers chantés qu'en profe, dans un jeu et salle publique aux environs de la foire Saint-Laurent; ce qui leur est expressément défendu par lesdites sentences et arrêts pour les peines y portées, même de démolition de leur théâtre. Et comme lesdits comédiens du Roi ont intérêt de faire connoître en justice lesdites contraventions faites par lesdits Baxter, Sorin et leurs camarades, acteurs et actrices, qui leur causent un dommage considérable, il nous requiert de présentement nous transporter dans ledit jeu et salle aux environs de ladite foire Saint-Laurent, où lesdits Baxter et Sorin font des représentations desdites comédies entières, pour lui en donner acte et dresser procès-verbal desdites représentations et contraventions.

<p style="text-align:right">Signé : Dangeville.</p>

Sur quoi nous, commissaire, etc., sommes transporté dans ledit jeu et salle publique tenue par lesdits Baxter et Sorin et leurs camarades, acteurs et actrices, aux environs de ladite foire Saint-Laurent, où nous avons vu un théâtre élevé, orné de décorations, lustres et orchestre composé de plusieurs instrumens touchés par différens particuliers; sur lequel théâtre lesdits Baxter et Sorin, acteurs et actrices, leurs camarades, ont joué et représenté publiquement une comédie qui a pour titre : *Arlequin devin* (1), qu'ils ont chanté en chants et airs différens, et dans laquelle représentation ils ont mêlé de tems en tems de petites scènes et discours en profe que les acteurs se font les uns aux autres dans le cours de ladite pièce et dépendant du sujet. De quoi nous avons fait et dressé procès-verbal.

<p style="text-align:right">Signé : Dubois.</p>

(*Archives des Comm.*, n° 3707.)

II

L'an 1716, le vendredi 31ᵉ jour de juillet, sur les quatre heures de relevée, sont comparus par-devant nous, Louis Poget, etc., les sieurs Georges-Guillaume Lavoy, Charles Botot Dangeville et Antoine Chantrelle du Bocage, comédiens ordinaires du Roi, tant pour eux que pour les autres comédiens du Roi desquels ils nous ont dit avoir charge et pouvoir : Lesquels nous ont fait plainte contre les sieurs Baxter et Sorin, chefs d'une troupe de danseurs

(1) *Arlequin devin, ou le Lendemain de noces*, opéra comique en un acte, de Fuzelier.

de cordes et dit que lesdits sieurs Baxter et Sorin et autres chefs de troupes de danseurs de cordes, au mépris des arrêts et règlemens, ne laissent pas de faire jouer et de jouer et représenter eux-mêmes publiquement et journellement des pièces de théâtre et comédies suivies par scènes et actes sur des théâtres publics qu'ils ont fait élever à cet effet aux environs de la foire Saint-Laurent, dans lesquelles pièces les acteurs et actrices se parlent et se répondent les uns aux autres en prose, selon le sujet de la pièce qu'ils représentent et jouent, ce qui forme des comédies complètes et est absolument contraire aux arrêts et règlemens. Pourquoi ils nous requièrent de nous transporter heure présente dans la loge et salle desdits sieurs Baxter et Sorin, à ladite foire Saint-Laurent, à l'effet d'y dresser procès-verbal, etc.

Signé : DANGEVILLE; LAVOY; DUBOCAGE.

En conséquence, nous commissaire susdit sommes transporté ledit jour 31 juillet, sur les cinq heures du soir, en la salle et jeu de danses de cordes desdits sieurs Baxter et Sorin, situés dans le préau de la foire Saint-Laurent, où, après le jeu de danses de cordes fini, il a été représenté sur un théâtre orné de lustres et de décorations différentes, une pièce comique qui a pour titre : *Arlequin devin par hasard, ou le Lendemain de noces,* en trois actes et un prologue, et nous avons remarqué que les acteurs et actrices chantent et que pendant le cours de ladite pièce tous lesdits acteurs se parlent et se répondent quelquefois sur le même sujet de la pièce qu'ils représentent par de courts dialogues et colloques en prose, et ce pendant toutes les scènes de ladite pièce et particulièrement ledit Baxter, qui fait le rôle d'Arlequin, ledit Sorin dans le prologue où se joue une critique de la Comédie-Italienne et deux autres acteurs qui dans le même prologue font le rôle, savoir, l'un d'un procureur et l'autre d'un abbé; et encore notamment dans le dernier acte de ladite pièce qui est le *Lendemain de noces,* celui qui fait le rôle de Pierrot parle aussi souvent qu'il chante et lie ses discours avec le sujet de la pièce qu'il représente. Et ont lesdits sieurs Baxter et Sorin, dans la salle où ils jouent, un orchestre dans lequel il y a 14 particuliers qui jouent ensemble de chacun un instrument de musique. Dont et de quoi nous avons dressé le présent procès-verbal.

Signé : POGET.

(*Archives des Comm.,* n° 2755.)

III

L'an 1716, le 29 septembre, nous Louis Poget, etc., en conséquence d'un réquisitoire à nous adressé par les comédiens françois, sommes transporté, sur les cinq heures du soir, en la salle et jeu de danses de cordes des sieurs Baxter et Sorin, situés dans le préau de la foire Saint-Laurent, où, après le jeu de danses de cordes fini, il a été représenté sur un théâtre orné de lustres et de

décorations une pièce en trois actes qui a pour titre : *Arlequin gouverneur*. Et nous avons remarqué que les acteurs et actrices se parlent et se répondent quelquefois pendant le cours de ladite pièce par des discours en prose qui se suivent et qui ont rapport aux chansons qu'ils chantent, et particulièrement ledit Baxter, qui fait le rôle d'Arlequin, ledit Sorin, celui qui fait le rôle de Pierrot, et celle qui fait le rôle de Colombine se parlent et se répondent aussi très-souvent en prose. Et nous avons aussi remarqué que, dans le troisième acte, ledit Baxter qui fait le rôle d'Arlequin, un acteur qui fait un rôle de paysan sous le nom de Lucas et une actrice qui fait le rôle de la femme dudit paysan, se parlent et se répondent en prose beaucoup plus qu'ils ne chantent par des discours suivis et liés ensemble ; ce qui forme une comédie complète en plusieurs scènes. Et avons aussi remarqué que dans la salle où jouent lesdits Baxter et Sorin il y a un orchestre où sont 14 particuliers qui jouent ensemble de chacun un instrument de musique.

Dont et de quoi nous avons fait et dressé le présent procès-verbal.

Signé : POGET.

(*Archives des Comm.*, n° 2755.)

BEATES, écuyer anglais, faisait ses exercices équestres aux Champs-Élysées en 1778. Son manége était établi « en deçà du Colysée, la première porte cochère le long du jardin ». Les places coûtaient 6 livres, 3 livres et 1 livre 4 sols.

(*Journal de Paris*, 25 avril 1778.)

BEAUBOIS (JEAN), né en 1770, acteur du spectacle appelé *le Rendez-vous des Champs-Élysées*, en 1790.

L'an 1790, le jeudi 16 septembre, onze heures du matin, en l'hôtel et par-devant nous Pierre-Clément Daffonvillez, etc., est comparu sieur Étienne-Catherine Beffier, architecte et caporal du bataillon des Petits-Pères Nazareth, demeurant à Paris, rue de Vendôme, 26 : Lequel nous a dit qu'il vient d'être remis au Comité dudit district un particulier nommé Jean Beaubois, prévenu du vol de deux montres et autres objets, pourquoi ledit Comité l'a renvoyé par-devant nous pour être ordonné ce que de raison, etc.

Est aussi comparu sieur Louis-André Dugard, bourgeois de Paris, y demeurant, rue de Malte, maison de M. Martinet, paroisse Saint-Laurent : Lequel nous a dit que son épouse est actrice d'un petit théâtre à la place Louis XV, appelé *le Rendez-vous des Champs-Élysées*, et que le nommé Jean Beaubois est acteur dans le même spectacle ; que dimanche dernier ledit Beaubois, devant jouer

le rôle de bailli, a prié l'époufe du comparant de lui prêter fes deux montres; qu'après le jeu un particulier eft venu frapper fur l'épaule dudit Beaubois et lui dit : « C'eft fait ! » qu'un inftant après ledit Beaubois eft difparu en emportant les deux montres et le coftume de bailli dans lequel il avoit joué; obferve que le mot : « C'eft fait ! » qu'un particulier eft venu dire audit Beaubois avoit pour but le fignal d'un autre vol qui venoit de fe faire au fieur Loyfon, directeur dudit théâtre, auquel ledit particulier, aidé de fes camarades, avoit enlevé pour 1,900 livres d'effets ; que depuis ledit Beaubois n'a pas reparu ; que le comparant l'ayant aujourd'hui rencontré enclos du Temple, dans la Rotonde, il l'a arrêté et conduit au Comité du diftrict qui l'a renvoyé par-devant nous pour être ordonné ce que de raifon. Obferve que l'une defdites montres eft à boîte d'or fuiffe et que l'autre n'eft qu'une fauffe montre, auxquelles pendent deux chaînes de cuivre doré auxquelles pendent différentes breloques et notamment un cachet de cuivre fur lequel eft gravé le chiffre D. Obferve enfin que lefdits faits font à la connoiffance des nommés Jean-Pierre Duhamel et Louis Rouffeau, tous deux employés audit théâtre du *Rendez-vous des Champs-Élyfées*.

<div style="text-align: right">Signé : D<small>UGARD</small>.</div>

Eft auffi comparu fieur Guillaume Loyfon, entrepreneur et directeur du théâtre du *Rendez-vous des Champs-Élyfées*, demeurant rue de la Ville-l'Évêque, maifon de l'épicier, paroiffe de la Madeleine : Lequel nous a dit que depuis les fêtes de Pentecôte ledit Jean Beaubois eft enrôlé dans fa troupe; que fon talent de coiffeur l'a fouvent laiffé pénétrer dans la maifon du comparant; qu'il coiffoit même fon époufe qui l'avoit fouvent admis à dîner ou à fouper avec eux; que dimanche dernier ledit Beaubois a joué le rôle de bailli; qu'étant fans culottes pour jouer ce rôle, le comparant lui en a prêté une paire; qu'arrivé à la falle le comparant fe plaignit d'être gêné dans fon habit d'uniforme; que ledit Beaubois lui a offert de lui prêter fa redingote; que le comparant a accepté cette offre, a endoffé la redingote dudit Beaubois et lui a confié fon habit d'uniforme dont il s'eft revêtu. Obferve que la clef de l'appartement du comparant étoit dans la poche droite dudit habit. Ajoute que lorfque ledit Beaubois eut fini fon rôle de bailli dans la feconde pièce, un particulier vint dans l'entr'acte lui frapper fur l'épaule et lui dit : « C'eft fait ! » que ce particulier eft auffitôt difparu; qu'un inftant après ledit Beaubois s'eft évadé avec le coftume de fon rôle; que le comparant a trouvé dans la loge l'habit d'uniforme qu'il avoit confié audit Beaubois; mais que la clef de fon appartement n'étoit plus dans la poche; que, rentré chez lui, il a trouvé fa porte ouverte mais fans effraction; qu'il s'eft aperçu que le peu de hardes qu'il avoit laiffé étoit jonché par terre; qu'ayant pouffé les recherches plus loin il s'eft aperçu qu'on lui avoit volé deux douzaines de chemifes d'homme, vingt-deux chemifes de femme, quatre paires de draps, un habit de drap bleu doublé de ras de Saint-Cyr, à boutons de métal, un habit de drap gris à boutons de métal, un frac de drap gris à boutons de métal blanc;

trois veftes dont une de fatin noir, une autre de foie brodée en or à paillettes, ladite vefte blanche, une autre vefte de foie blanche, cinq culottes noires, dont une de fatin, et quatre de foie blanche, douze paires de bas de coton, deux douzaines de ferviettes, douze cols, trois robes de femme dont deux de moufseline et une de foie cramoifie, deux paires de manches de femme de linon et moufseline et une de foie cramoifie, une paire de boucles à fouliers plaquées en argent, deux ferre-tête, trois douzaines de mouchoirs de poche dont deux douzaines de blancs et l'autre douzaine blanche à barres rouges, une douzaine de mouchoirs de moufseline fimple, ledit linge d'homme marqué L. trois points, les bas L. trois points et le linge de femme L. A. et numéroté 5. Nous faifant la préfente déclaration pour fervir et valoir ce que de raifon, etc., etc.

Signé : LOYSON.

En conféquence avons fait comparoître ledit particulier arrêté et avons procédé à fon interrogatoire ainfi qu'il fuit :

1° Interrogé de fes nom, prénoms, âge, qualité, pays et demeure?

A répondu qu'il fe nomme Jean Beaubois, âgé de 20 ans, natif de Paris, coiffeur et comédien, attaché au fpectacle des *Amufements des Champs-Élyfées*, demeurant chez un logeur dont il ne connoit le nom, rue Phelypeaux.

2° Interrogé ce qu'il a fait de la montre à boîte d'or fuiffe et de la fauffe montre qu'il a efcamotées à la dame Dugard?

A fait réponfe qu'il a dépofé ces deux objets fur une planche derrière le théâtre.

3° Interrogé pourquoi il n'a pas remis cette montre et cette fauffe montre à la dame Dugard?

A fait réponfe que fortant pour fe rafraîchir, il fe propofoit de lui rendre les objets lorfqu'il rentreroit.

4° Interrogé pourquoi il n'eft pas rentré?

A fait réponfe que ne voulant plus jouer audit théâtre, il n'avoit que faire d'y retourner.

5° Interrogé pourquoi ne voulant plus jouer, il s'eft en allé en emportant le coftume de bailli dont il étoit couvert et laiffant à fa loge fa redingote et fa culotte, un chapeau et un gilet?

A fait réponfe qu'appréhendant d'être forcé de jouer et ne voulant plus le faire, il n'a pas voulu donner à connoître qu'il fe retiroit.

6° Interrogé ce qu'il a fait du coftume de bailli, de la perruque, habit vert, manteau, vefte et culotte et bas gris qui le compofent?

A fait réponfe qu'il a échangé ledit coftume contre la redingote et le gilet qu'il porte.

7° A lui obfervé que le pantalon dont il eft actuellement couvert paroît neuf et interrogé d'où et avec quoi il l'a acheté?

A fait réponfe qu'il a échangé ledit pantalon contre une culotte de fatin turc venant dudit Loyfon.

8° Interrogé s'il n'est pas l'auteur du vol d'effets commis chez ledit Loyson?

A fait réponse que non, puisqu'il étoit à jouer quand ce vol a été commis.

9° Interrogé s'il n'est pas complice dudit vol?

A fait réponse que non.

10° Interpellé de nous déclarer ce qu'il a fait de la clef de l'appartement dudit Loyson qu'il a retirée de la poche de l'habit-uniforme dudit Loyson?

A fait réponse qu'il n'avoit pas vu ladite clef.

11° Interrogé ce qu'il a entendu par ces mots : «C'est fait!» qu'est venu lui dire un camarade à la porte dudit spectacle?

A fait réponse qu'il n'a vu personne et qu'on ne lui a pas dit ce mot.

12° Interrogé pourquoi depuis dimanche il n'est pas retourné audit théâtre et a évité la présence de tous ses camarades?

A fait réponse qu'ayant fait manquer le spectacle dimanche, il craignoit les reproches et qu'on ne le fît mettre en prison.

13° A lui observé que le quidam qui est venu lui parler à l'entrée dudit théâtre étoit vêtu du même habit qu'il a actuellement sur le corps?

A fait réponse que nous nous trompons, attendu que le particulier qui est venu lui parler étoit vêtu d'un habit bleu de roi, au lieu que l'habit que lui répondant a actuellement sur le corps est d'un bleu tendre avec boutons frappés d'une rosette, etc., etc.

<div style="text-align:right">Signé : BEAUBOIS.</div>

Sur quoi avons remis ledit Beaubois ès-mains dudit sieur Tessier, qui s'en est chargé et est prêt à le conduire ès-prisons du grand Châtelet, pour y rester de notre ordonnance (1).

<div style="text-align:right">Signé : DASSONVILLEZ.</div>

(*Archives des Comm.*, n° 1270.)

BEAUBOURG, acteur du spectacle des Variétés-Amusantes, en 1781.

<div style="text-align:right">(*Le Chroniqueur désœuvré*, I, 95.)</div>

BEAUJOLOIS (SPECTACLE DES PETITS COMÉDIENS DE S. A. S. M. LE COMTE DE), théâtre ouvert en 1784, au Palais-Royal, et dont des marionnettes de trois pieds et demi furent les premiers

(1) A la suite de cet interrogatoire, le commissaire Dassonvillez fit une information dans laquelle furent entendus entre autres témoins : 1° Guillaume Loyson, âgé de 42 ans, directeur du spectacle des Amusements des Champs-Élysées, demeurant rue de la Ville-l'Évêque ; 2° Louis Rousseau, âgé de 27 ans, acteur de ce spectacle, demeurant rue de Malte ; 3° Louis Belnie, âgé de 19 ans, acteur du même théâtre, demeurant rue de la Ville-l'Évêque ; et 4° Marie-Antoinette Morange, âgée de 35 ans, épouse du sieur Dugard, demeurant avec lui, rue de Malte, actrice dudit spectacle.

acteurs. Le spectacle d'inauguration était ainsi composé : *Momus, directeur de spectacles,* prologue par Maillé de Marencour; *Il y a commencement à tout,* proverbe en vaudevilles, et *Prométhée,* grande pièce mêlée de chants et de danses, musique de Froment. Voici en quels termes les *Mémoires secrets* racontent cette soirée :

« 26 octobre 1784. L'ouverture de la falle du fpectacle des comédiens de bois de M. le comte de Beaujolois fut faite prefque avec autant d'affluence que celle des Comédies italienne et françoife. Cette falle eft charmante, mais petite. Il y a vingt-deux banquettes dans le parquet, deux rangs de onze loges chacun, quelques loges grillées et des intervalles pour des fpectateurs debout; en forte qu'elle peut contenir environ 800 perfonnes. L'orcheftre des muficiens eft fpacieux et le théâtre d'une étendue convenable même pour le jeu des machines d'opéra.

« De plain-pied au parquet font deux chauffoirs dont l'un en galerie et l'autre en falon carré; ils font décorés avec autant de goût que de nobleffe et meublés très-élégamment.

« L'orcheftre eft excellent; les marionnettes font bien faites et ont affez de vérité, fauf ces vilains fils d'archal qui les font mouvoir par en haut, dont le fpectateur voit chaque différent mouvement et qui ôtent toute illufion.

« Il paroit que les directeurs de ce fpectacle n'ont pas encore eu la précaution de s'attacher aucun poëte, en forte que les deux premières pièces font d'une platitude rare et fans la plus légère teinture de théâtre. On ne fait où ils ont pris le petit opéra de *Prométhée;* mais, outre que le fond eft bien étendu, la verfification régulière, noble et harmonieufe, l'exécution a paru furprenante; des décorations fraîches, des changemens rapides et multipliés, des vols, des defcentes de dieux, des nuages, des tonnerres, en un mot tout ce qui diftingue le théâtre lyrique, s'y retrouve prefque avec la même perfection, même des voix mélodieufes. Quant aux ballets, ils font deffinés par de petits enfans des deux fexes et qui ont encore befoin d'étude et de pratique.

« Les deux premières pièces avoient été fi mal reçues, telle-

ment huées et sifflées, que les directeurs et acteurs étoient déconcertés et qu'il a fallu quelque chose d'aussi excellent pour calmer la fermentation et exciter les applaudissemens. Ce qui prouve cependant combien les directeurs sont dénués de secours, c'est que malgré la réprobation générale ils ont été obligés de jouer encore avant-hier et hier le prologue et le proverbe sans pouvoir y substituer rien de mieux. »

Plus tard, dès 1785, les marionnettes furent remplacées par des enfants qui mimaient le rôle sur la scène, tandis que de grandes personnes chantaient et parlaient pour eux dans les coulisses. Cette innovation obtint beaucoup de succès, grâce à l'habileté des artistes; l'illusion, parait-il, était complète, et bien que le spectateur sût à quoi s'en tenir, il était tenté de croire que le mime et le chanteur ne faisaient qu'un seul et même personnage. Ce théâtre continua ses représentations jusqu'en 1790, époque où il dut céder son local à la Montansier, qui s'établissait à Paris. Chassés alors du Palais-Royal, les petits comédiens du comte de Beaujolois allèrent se réfugier au boulevard du Temple, dans la salle où avaient joué, dix ans auparavant, les élèves de l'Opéra; mais ce déplacement fut la perte de ce petit théâtre, qui ferma définitivement, faute de spectateurs, très-peu de temps après. Voici quelques-unes des pièces qui furent représentées sur le théâtre des petits comédiens du comte de Beaujolois :

Le Vieux Soldat et la Pupille, opéra comique en vers libres par M. de Maillot (Ève); *Adélaïs,* pantomime historique en trois actes, par Maillé de Marencour; *l'Amateur de musique,* comédie en prose mêlée d'ariettes, paroles et musique de B. L. Raimond; *Cydippe,* pastorale héroïque en vers libres, par Boutillier, musique de Froment; *la Ruse d'amour, ou l'Épreuve,* comédie en vers libres, par Maillé de Marencour, musique de Chardini; *le Pouvoir de la nature, ou la Suite de la ruse d'amour,* comédie en deux actes, en vers libres mêlés d'ariettes, par les mêmes; *Suzanne et Colinet, ou les Amants heureux par stratagème,* comédie en prose mêlée d'ariettes, par Person de Bérainville, musique de Piccini

fils; *les Curieux punis*, comédie en prose mêlée d'ariettes, par Desenne, musique de Bonnai; *le Mari comme il les faudrait tous, ou la Nouvelle École des maris*, comédie lyrique en prose, par Desenne; *les Amours d'Arlequin et de Séraphine*, comédie, par Gorgi; *l'Amour arrange tout*, comédie en prose, par Loisel Tréogate; *le Bon Père*, opéra bouffon, par Lepitre, musique de Cambini, etc., etc.

(*Mémoires secrets*, XXVI, 315; XXIX, 158. — *Catalogue Soleinne*, III. — Magnin, *Hist. des Marionnettes*, 179.)

I

L'an 1788, le mardi 9 septembre, sept heures du soir, nous François-Jean Sirebeau, etc., ayant été requis par M. Gabriel, aide-major de la garde de Paris, de service au spectacle de S. A. S. monseigneur le comte de Beaujolois, nous nous sommes transporté au Palais-Royal, dans le spectacle de S. A. S. monseigneur le comte de Beaujolois, et étant dans le bureau de la direction dudit spectacle, nous y avons trouvé et par-devant nous est comparu sieur Robert Wolff, huissier-audiencier ordinaire du Roi, en sa chancellerie du palais, y demeurant rue de Buffi, paroisse Saint-Sulpice : lequel nous a dit qu'en vertu des sentences rendues au Châtelet de Paris, les 13 février 1787 et 5 mars dernier, et d'une ordonnance rendue sur référé par M. le lieutenant civil audit Châtelet, le 25 dudit mois de juin aussi dernier, le tout à la requête des sieurs Bernard frères, marchands merciers, demeurant à Paris, à l'abbaye de Saint-Germain-des-Prés, lesquels font élection de domicile en la demeure dudit sieur Wolff, contre les sieurs Delomel et Gardeur, directeurs dudit spectacle où nous sommes, il a par procès-verbal du 5 de ce mois procédé à la saisie-exécution des effets détaillés audit procès-verbal et établi à ladite saisie en garnison réelle dans les lieux où nous sommes les personnes des sieurs Lelièvre et Boucheron, qualifiés et domiciliés audit procès-verbal, avec commission de recevoir et toucher la recette journalière dudit spectacle, ainsi qu'il est ordonné par l'ordonnance susdatée; que cejourd'hui, sur les cinq heures de relevée, à la requête desdits sieurs Bernard, il s'est transporté audit spectacle dont il s'est procuré l'entrée au moyen d'un billet qu'il a pris au bureau, pour surveiller ses gardiens, savoir s'ils exerçoient leur commission dans la recette ou s'ils n'y étoient pas troublés, il a aperçu ledit sieur Lelièvre, seul sur le pas de la porte du bureau, lequel lui a dit que la sentinelle n'avoit pas voulu lui permettre d'entrer dans le bureau de recette à l'effet d'exercer sa commission; à quoi ledit sieur Wolff a déclaré auxdits sieurs Delomel et Gardeur, parlant pour eux à un garçon, qu'il alloit à l'instant réintégrer ledit gardien, à l'effet de quoi il a requis le sergent de garde d'or-

donner qu'on laissât entrer ledit gardien pour faire ladite recette. Que ce sergent a répondu audit sieur Wolff qu'il ne pouvoit donner cet ordre, mais qu'il alloit en avertir son officier. Qu'effectivement il a envoyé chercher cet officier, lequel étant arrivé sur les six heures du soir et ledit sieur Wolff lui ayant expliqué le sujet de son transport et requis même son appui à la commission dudit gardien et lui faire donner l'entrée de ladite recette, il a répondu audit Wolff qu'il ne pouvoit rien prendre sur lui, mais qu'il en référoit à nous commissaire chargé de la police dudit spectacle; et qu'il alloit nous envoyer chercher et que, jusqu'à ce que nous fussions arrivé, il alloit donner consigne à la sentinelle de ne point laisser sortir l'argent de ladite recette à la considération de qui il appartiendroit. En conséquence, ledit sieur Wolff requiert qu'à l'instant même, en notre présence, nous lui donnions tout secours et donnions les ordres nécessaires à la garde, afin que ledit Lelièvre, son gardien, puisse toucher la recette du spectacle de cejourd'hui pour en faire le dépôt.

<div style="text-align:center">Signé : WOLFF.</div>

A l'instant est aussi comparu sieur François-Hyacinthe Guislain Cressent de Bernaut, administrateur général, nommé par jugement du conseil, du spectacle dont il s'agit pour le compte des intéressés qui composent la compagnie de ladite entreprise, demeurant ledit sieur de Bernaut à Paris, rue Saint-Lazare; lequel a dit que la compagnie n'a pas été peu surprise d'apprendre qu'il avoit été procédé dans leur spectacle à une saisie-exécution des meubles et effets et autres objets y étant à la requête desdits sieurs Bernard, et ce sur les sieurs Delomel et Gardeur, en vertu de sentences et ordonnances paroissant avoir été rendues contre eux, seulement que comme d'un côté les intéressés et associés, par acte du 14 octobre 1785 duement publié aux consuls, ne doivent rien, mais encore qu'il n'existe aucun jugement ni condamnation contre eux; ils auroient, par exploit du 10 de ce mois, fait interjeter appel de ladite saisie comme faite *super non domino*, avec réserve de se pourvoir incessamment tant par les voies ordinaires qu'extraordinaires, attendu l'esclandre gratuit à eux occasionné par ladite saisie et en attendant ont déclaré, par le même acte, qu'ils s'opposoient formellement à ce que lesdits sieurs Bernard donnassent aucune suite à leur contrainte sur l'entreprise dont il s'agit, avec protestation de nullité et de tous dépens, dommages et intérêts. Que d'après cet acte, ils auroient cru que les sieurs Bernard se feroient contentés de l'esclandre public qu'ils avoient occasionné dans un établissement public, à une compagnie d'associés qui n'est ni leur débiteur, ni leur obligé, ni leur condamné; mais que cejourd'hui, vers les cinq heures du soir, à l'heure de l'ouverture de leur spectacle, ils auroient été avertis qu'à la porte et principale entrée d'icelui étoit ledit Wolff qui, en continuant les contraintes vexatoires ci-devant énoncées, portoit le comble à l'esclandre et à la vexation en voulant publiquement introduire des gardiens dans les bureaux de recette dudit spectacle et en en interrompant entièrement l'exploitation, ce qui auroit été

effectué si la garde établie pour le bon ordre du spectacle n'eût interposé son autorité jusqu'à l'arrivée de nous commissaire. Déclare ledit Bernaut en sadite qualité qu'en continuant l'acte d'appel et opposition susdaté il les réitère en tant que besoin. Que rien n'est plus irrégulier que la contrainte des sieurs Bernard, en ce qui concerne les saisies de leur spectacle et de celle que l'on entend faire de la recette et de l'interruption que l'on entend mettre à l'exploitation. En effet, le spectacle dont est question appartient à une société d'intéressés aux termes de l'acte de société susdaté; qu'il n'y a de condamnations prononcées que contre les sieurs Delomel et Gardeur *ad hoc*; qu'il n'existe aucune condamnation contre la Société dont il s'agit; qu'il n'a jamais été formé de demande contre elle, ni pu en être formé de valable; qu'en conséquence n'ayant donc aucun moyen d'asseoir une saisie-exécution sur la Société, lui comparant, en sadite qualité, soutient qu'il ne peut être interrompu dans son administration : pourquoi il requiert qu'en notre qualité de subdélégué du magistrat seul compétent pour juger des troubles et contestations relatifs à ladite administration, nous ordonnions d'après ce que dessus ce qui convient pour faire cesser le trouble et l'esclandre gratuits qu'elle éprouve en ce moment. Ajoutant en outre la réserve expresse qu'il fait pour lesdits sieurs intéressés de tous leurs droits.

<p style="text-align:center">Signé : Cressent de Bernaut.</p>

A quoi a été répliqué par ledit sieur Wolff, que c'est la première fois qu'il entend parler d'acte de société; que jamais les prétendus associés ni leur compagnie au nom de qui que ce soit, ne lui a notifié ledit acte, ni signifié pendant qu'il opère. Qu'il a constamment et toujours rencontré dans ses opérations les sieurs Delomel et Gardeur qui sont encore ici présens. Que l'acte de société même qu'on vient d'annoncer ne lui a même pas été communiqué. Que, même sur son procès-verbal, ledit sieur de Bernaut n'en a pas parlé ni même fait aucune réclamation, mais que comme il ne peut ni ne doit rien prendre sur lui et jusqu'à ce qu'il ait été statué sur les dires ci-dessus, il requiert néanmoins que son gardien soit mis en possession de la recette d'aujourd'hui qui vient d'être apportée au bureau par la receveuse et comptée tant en notre présence qu'en celle dudit Wolff, et montant à la somme de 205 livres 10 sols, déduction faite des frais de garde et du quart des pauvres (1).

<p style="text-align:center">Signé : Wolff.</p>

Et par ledit sieur de Bernaut audit nom a été répliqué que mal à propos ledit sieur Wolff se réduit dans le défaut de représentation de l'acte de société, puisque depuis l'instant de l'ouverture de notre procès-verbal il a été déposé sur le bureau avec liberté d'en prendre connoissance. Qu'en outre sa publi-

(1) On jouait ce soir-là la 24e représentation du *Tuteur avare*, opéra bouffon en trois actes, précédé de l'*Amour arrange tout*, comédie en un acte.

cité, par son enregistrement aux consuls, ne peut être ignorée des commettans dudit sieur Wolff : au moyen de quoi cette allégation est un foible moyen pour l'interrompre dans sa recette et dans son administration, etc.

<div style="text-align:center">Signé : Crescent de Bernaut.</div>

Sur quoi, etc., et pour être fait droit sur les contestations des parties, les avons renvoyées à se pourvoir en l'hôtel et par-devant M. le lieutenant civil, toutes choses demeurant en l'état, et à cet effet avons indiqué le référé en l'hôtel et par-devant mondit sieur le lieutenant civil, à demain mercredi, 10 de ce mois, trois heures de relevée.

<div style="text-align:center">Signé : Sirebeau.</div>

L'an 1788, le 11 septembre, trois heures de relevée, à la requête des intéressés en la société et entreprise du spectacle de monseigneur le comte de Beaujolois, nous a été signifié et laissé copie de l'ordonnance rendue contradictoirement sur référé le 10 de ce mois, par M. le lieutenant civil entre lesdits intéressés et lesdits sieurs Bernard, par laquelle entre autres choses il est ordonné que nous commissaire viderons et verserons ladite somme de 205 livres 10 sols, provenant de la recette dudit spectacle du 9 de ce mois et dont nous sommes resté dépositaire séquestre, entre les mains dudit sieur Delafosse, caissier dudit spectacle, lequel demeure autorisé à toucher et retirer ladite somme de nos mains, etc.

Et le vendredi 12 septembre, etc., est comparu sieur Nicolas-Louis Delafosse, caissier du spectacle de monseigneur le comte de Beaujolois, demeurant rue Neuve-des-Petits-Champs, paroisse Saint-Eustache. Lequel, etc., requiert que nous ayons à lui remettre la somme de 205 livres 10 sols, etc.

<div style="text-align:center">Signé : Delafosse.</div>

Sur quoi, nous commissaire, etc., avons versé audit Delafosse ladite somme, etc.

<div style="text-align:center">Signé : Sirebeau, Delafosse.</div>

(*Archives des Comm.*, n° 4688.)

II

L'an 1788, le mercredi 8 octobre, heure de midi, en notre hôtel et pardevant nous, François-Jean Sirebeau, etc., est comparu sieur François-Hyacinthe-Guislain Crescent de Bernaut, administrateur général du spectacle de S. A. S. monseigneur le comte de Beaujolois, demeurant rue Saint-Lazare, faubourg Montmartre : lequel nous a dit que le sieur Lutaine, auteur d'une pièce intitulée : *le Lord et son jockei*, ayant projeté de faire exécuter sa pièce au spectacle de S. A. S. monseigneur le comte de Beaujolois, voulut, par une innovation dangereuse et nuisible à l'entreprise dudit spectacle, traiter de sa

pièce avec le sieur Pasquier, l'un des associés commanditaires dudit spectacle, sans le concours des entrepreneurs ni de l'administrateur général seul chargé, avec l'un des directeurs, de la régie du spectacle, qui l'ont vainement sollicité, à plusieurs reprises, de leur livrer sa pièce pour la mettre à la censure, auxquelles sollicitations ledit sieur Lutaine a répondu que l'ouvrage étoit censuré et signé de M. le lieutenant-général de police.

D'après la parole du sieur Lutaine, qui étoit lui-même intéressé plus que personne à voir jouer sa pièce, puisqu'il en retiroit un payement honnête, les directeurs n'ont fait aucune difficulté de faire toutes les dépenses nécessaires, dépenses très-considérables, auxquelles la mise de cet ouvrage a donné lieu, dépenses qui n'ont même pas laissé aux directeurs la liberté de retarder les répétitions que l'on a pressées, non-seulement à cause des sollicitations de l'auteur de la musique, mais par rapport à la certitude que sieur Lutaine avoit donnée aux directeurs que la pièce, qu'il n'a jamais voulu faire voir, étoit censurée.

D'après tout ce qui vient d'être ci-dessus exposé, on a commencé les répétitions particulières de la pièce auxquelles le sieur Lutaine a assisté; mais le tems des répétitions générales arrivé, l'auteur des paroles, le sieur Lutaine, ne s'est plus présenté au théâtre et a laissé annoncer son ouvrage par l'affiche de cejourd'hui 8 de ce mois, et ce n'est qu'à 9 heures 1/2 de ce matin, que ledit sieur Lutaine a averti la direction que sa pièce n'étoit pas censurée comme il l'annonçoit depuis deux mois.

Les directeurs à cette nouvelle ont souffert tout à la fois de l'idée d'avoir mérité des reproches du magistrat pour leur excessive crédulité et des plaintes du public. Dans cette alternative cruelle, ils ont fait appeler le sieur Leblanc, auteur de la musique de cette pièce, qui a répondu que le sieur Lutaine l'avoit trompé lui-même en lui assurant et en l'exposant à assurer à la direction que le *Lord et son jockei* étoit prêt et qu'on pouvoit l'afficher, mais que cette conduite dudit sieur Lutaine étoit si malhonnête qu'il prioit la direction de lui rendre sa partition qu'il aimoit mieux sacrifier que de la voir servir à l'ouvrage de cet auteur (1).

Dans ces circonstances, les directeurs désespérés de s'être exposés à mériter les justes reproches du magistrat par leur trop grande indulgence envers ledit sieur Lutaine, ont malgré cela recours à sa justice et à son autorité pour obtenir que ledit sieur Lutaine soit obligé de les dédommager des dépenses considérables qu'ils ont été forcés de faire pour mettre sa pièce en exécution sur leur théâtre, etc.

Signé : LEBLANC; CRESSENT DE BERNAUT; SIREBEAU.

(*Archives des Comm.*, n° 4688.)

(1) Malgré ce conflit entre les directeurs de ce spectacle et Lutaine, ce dernier continua pourtant à travailler pour les petits comédiens du comte de Beaujolais, et en 1789 il leur fit représenter deux pièces : 1° *l'Alchimiste, ou la Palingénésie*, opéra bouffon en trois actes et en vers, et 2° *la Mère indécise*, comédie aussi en trois actes et en vers.

BEAUJON (M^lle), actrice du spectacle des Variétés-Amusantes, en 1784, a joué à ce théâtre le rôle de l'*ombre d'une femme*, dans les *Caprices de Proserpine, ou les Enfers à la moderne*, pièce épisodique en un acte, en vers, par Pujoulx, du Musée de Paris, représentée le 16 juin de cette même année.

<div style="text-align:right">(Brochure intitulée : *les Caprices de Proserpine*,
Paris, Cailleau, 1785.)</div>

BEAULIEU (JEAN-FRANÇOIS DE BREMOND DE LA ROCHENARD, dit), né à Paris le 4 janvier 1751, mort par suicide le 26 septembre 1806. Cet excellent acteur s'engagea, en 1778, dans la troupe de Lécluze, qui prit, l'année suivante, le nom de troupe des Variétés-Amusantes. Il y joua avec succès, car il avait un talent réel et était fort goûté du public, les *comiques*, les *niais*, les *paysans* et les *amoureux*. Un pamphlet du temps, le *Chroniqueur désœuvré*, prétend que cet acteur avait l'air gauche et emprunté et qu'il ressemblait plutôt à un laquais qu'à un comédien; mais ce sont là des calomnies démenties par tous les contemporains de Beaulieu. Il a créé une multitude de rôles aux Variétés-Amusantes; nous citerons entre autres: *Patronet* dans les *Amours de Montmartre*, tragédie burlesque de Fonpré de Fracansalle; *Guillaume*, dans l'*Enrôlement supposé*, de Guillemain; *Lucas*, dans *Christophe Lerond*, de Dorvigny; le *marquis*, dans le *Devin par hasard*, de Renout; *Léandre*, dans *Jérôme Pointu*, de Guillemain; *un petit maître*, dans *Ésope à la foire*, de Landrin; *Churchill*, dans *Churchill amoureux, ou la Jeunesse de Malborough*, de Guillemain; *Lucas*, dans les *Cent Écus*, du même auteur; *Pluton*, dans les *Caprices de Proserpine, ou les Enfers à la moderne*, de Pujoulx, et le *prince d'Oresca*, dans les *Trois Comédies de Barogo*, de Maurin de Pompigny. En 1785, le théâtre des Variétés-Amusantes ayant quitté le boulevard Saint-Martin, où il était installé depuis 1779, pour s'établir sous le nom de Variétés au Palais-Royal, Beaulieu créa sur cette nouvelle scène les rôles de *Mosquito*, dans la *Nuit aux aventures; Antoine*, dans les *Intrigants; Ricco*, dans *Ricco, ou-*

vrages de Dumaniant, et *Dumont*, dans les *Défauts supposés*, de Sedaine de Sarcy. En 1791, Beaulieu quitta ce théâtre, devenu le Théâtre-Français de la rue de Richelieu, et s'en alla à l'étranger. Il revint à Paris l'année suivante et joua pendant toute la durée de la Révolution sur le théâtre de la Cité, ouvert le 20 octobre 1792.

(*Le Chroniqueur désœuvré*, II, 23. — Brochures intitulées : *Christophe Leroud*, Paris, Cailleau, 1788; *Ésope à la foire*, Amsterdam et Paris, 1782 ; *Churchill amoureux*, Paris, Cailleau, 1783 ; *les Cent Écus*, Avignon, Garregan, 1791 ; *les Caprices de Proserpine*, Paris, Cailleau, 1785 ; *Défauts supposés*, Paris, Cailleau, 1788. — *Galerie historique des Comédiens de la troupe de Nicolet*, etc., par de Manne et Ménétrier, 84.)

I

L'an 1779, le mardi premier juin, neuf heures du soir, en notre hôtel et par-devant nous, Jean-François Hugues, etc., est comparu Jean-François Beaulieu, comédien de la troupe du sieur Lécluze, demeurant rue du faubourg Saint-Denis, paroisse Saint-Laurent. Lequel nous a dit et déclaré qu'hier, étant audit spectacle, pendant qu'il jouoit dans la dernière pièce, on a volé ses souliers qu'il avoit laissés dans sa loge au fond du théâtre, laquelle étoit ouverte, une paire de boucles d'argent qui y étoit attachée, lesdites boucles à la d'Artois à filet uni au milieu, ornées sur les bords d'une double bordure taillée en pointes de diamans ; que ce vol n'a pu être fait que dans le tems qu'il jouoit dans la dernière pièce, attendu qu'il s'étoit servi de ses boucles pour les deux premières pièces (1) ; ignore quel en est l'auteur : observe cependant qu'il est entré dans ladite loge un nommé Bidel, fripier, lequel est venu pour louer un habit de financier au sieur Sainville, camarade du comparant, qu'il a habillé dans ladite loge ; que c'est pour la première fois que ledit Bidel est venu audit spectacle. A ouï dire le comparant qu'il a été chassé de plusieurs sociétés de comédies bourgeoises comme suspect d'y avoir commis différens larcins tels que de mouchoirs, cravates, bas de soie, couteau de chasse ; qu'il y a environ quinze mois, ledit Bidel, ayant loué des habits pour une comédie bourgeoise, rue du Pont-aux-Choux, il se trouva égaré à la fin du spectacle une tabatière garnie d'or ; que tous les soupçons se réunirent contre le nommé Bidel, on le fit déshabiller ; que ladite tabatière ne se trouva point sur lui, que les comédiens et autres personnes de l'assemblée dirent qu'ils enverroient des recommandations chez les orfévres, bijoutiers et autres marchands pour empêcher la vente de ladite tabatière ; que deux jours après elle fut rapportée par ledit Bidel, qui dit l'avoir trouvée dans le

(1) On jouait ce soir-là : *le Dindon rôti*, tragédie burlesque en un acte et en vers, avec tous ses agrémens, par Fonpré de Fracansale ; *les Consultations*, par Desbuissons, et *le Mai*, par Dorvigny.

paquet d'un de ses garçons où elle avoit été mise par mégarde ; que le sieur Francastel, menuisier des Menus-Plaisirs, a dit à lui comparant que les personnes qui jouoient en société chez lui, avoient plusieurs fois accusé ledit Bidel de vols de différens effets et que dans toutes les sociétés où il alloit, il se trouvoit toujours quelque chose d'égaré. Observe encore le comparant que pendant qu'il étoit en scène, ledit Bidel a beaucoup pressé la dame Malter, épouse du directeur, de lui payer six livres pour locations d'habits, quoiqu'il dût revenir le lendemain, et a paru très-pressé de s'en aller ; que toutes ces circonstances peuvent donner des soupçons contre ledit Bidel. De laquelle déclaration il a requis acte.

Signé : BEAULIEU, HUGUES.

(*Archives des Comm.*, n° 301.)

II

Vendredi 20 septembre 1782, 1 heure 3/4 de relevée.

Jean-François Beaulieu, acteur des Variétés, demeurant rue Saint-Martin, arrêté par le sieur Henri Baudiot, sergent de la division commandante, à la requête de Julie Dubuisson, actrice des Variétés, demeurant rue Saintonge, pour lui avoir craché au visage à la répétition de cejourd'hui (1). Envoyé à l'Hôtel-de-la-Force.

(*Archives des Comm.*, n° 5022.)

Voy. BIDEL. BORDIER.

BEAUMÉNARD (FRANÇOIS-MICHEL LEROI DE LA CORBINAYE, dit DE), acteur forain, joua d'abord la comédie en province, puis vint à Paris où il fit débuter sa fille à l'Opéra-Comique à la foire Saint-Germain de 1743. Les applaudissements qu'elle obtint valurent au père un engagement au même théâtre, mais il y fut moins bien reçu par le public. Un acteur très-aimé des spectateurs, Lécluze, qui jouait alors le rôle de *Barbarin* dans le *Siége de Cythère*, étant tombé subitement malade, Beauménard fut chargé de le doubler ; il s'acquitta si mal de cette tâche qu'il fallut désormais renoncer à l'employer. Il quitta l'Opéra-Comique à la fin de la foire Saint-Germain de 1744.

(*Dictionnaire des Théâtres*, I, 397.)

(1) On répétait la *Théâtromanie*, pièce en deux actes, en vers, par La Montagne, dont la première représentation eut lieu le 27 décembre suivant.

BEAUMÉNARD (Rose-Pétronille Leroi de la Corbinaye, dite de), fille du précédent, débuta à l'Opéra-Comique, à la foire Saint-Germain de 1743, par le rôle de *Gogo* dans le *Coq du village*, opéra comique en un acte, de Favart, représenté le 31 mars. A la foire Saint-Laurent de la même année, elle joua le rôle d'*une jeune fille* dans *Fontaine de Sapience*, opéra comique en un acte, de Laffichard et Valois, représenté le 13 août 1743. Malgré les succès qu'elle avait obtenus, M^lle de Beauménard quitta l'Opéra-Comique à la fin de la foire Saint-Germain de 1744. En 1749, elle débuta à la Comédie-Française (¹).

(*Dictionnaire des Théâtres*, I, 397; II, 108, 612. — *Histoire de l'Opéra-Comique*, II, 212.)

BEAUPRÉ (Charles), danseur du théâtre de l'Ambigu-Comique, en 1782.

Samedi, 2 novembre 1782, 9 heures du soir.

Charles Beaupré, Ambroisine Fleuri, Marguerite Duval et Louis-Pierre Marfet, danseurs et danseuses d'Audinot, arrêtés par le sieur Mouton, sergent-fourrier, pour ledit Beaupré avoir porté un coup de tabouret au sieur Bernard Liesse, maître des ballets, et les autres s'être mal comportés à la répétition (2). Ledit Beaupré, à l'Hôtel-de-la-Force et les autres relaxés.

(*Archives des Comm.*, n° 5022.)

BEAUVAIS (M^lle), actrice foraine, faisait partie de la troupe de Restier, Dolet et Delaplace, associés, à la foire Saint-Germain de 1724, et avait un rôle dans le *Claperman*, opéra comique en deux actes, avec un prologue, de Piron, représenté le jeudi 3 février 1724. A la foire Saint-Germain de 1737, elle appartenait au théâtre de l'Opéra-Comique et jouait, le jeudi

(1) Le jeudi 17 avril, par le rôle de *Dorine*, dans le *Tartufe*, et par celui de *Marton*, dans le *Galant jardinier*. Elle épousa, en 1760, un acteur distingué du même théâtre, Gille-Claude Colson de Bellecour, et mourut à la fin de l'année 1799. M^me Bellecour excellait dans les rôles de soubrette, et Le Mazurier, dans sa *Galerie historique des acteurs du Théâtre-Français*, a fait un grand éloge du talent et du naturel de cette artiste.

(2) On répétait ce jour-là *Pierre de Provence et la Belle Maguelonne*, pantomime en quatre actes, d'Arnould-Mussot, qui fut reprise le lundi 4 novembre suivant.

21 mars de cette même année, dans l'*Assemblée des acteurs*, prologue, de Panard et Carolet. Le 13 avril suivant, elle prononça le compliment de clôture du spectacle, composé par Panard.

(*Dictionnaire des Théâtres*, I, 316; II, 98; III, 172.)

BEECKMAN, Hollandais, montrait au public son enfant, dit l'*Enfant gras*, à la foire Saint-Germain et sur le quai de l'École, en 1753.

Voy. MAGITO.

BECQUET (JEAN-MARIE), né en 1769, petit danseur du théâtre de Nicolet, en 1778.

Voy. BECQUET (MARIE-CHARLOTTE).

BECQUET (MARIE-CHARLOTTE), née en 1765, danseuse du spectacle des Grands-Danseurs du Roi, en 1778. Elle faisait partie de la troupe de Nicolet depuis 1771.

L'an 1778, le mercredi 10 juin, onze heures du matin, est venue en notre hôtel, et par-devant nous Louis-Michel-Roch Delaporte, etc., Marie-Charlotte Becquet, fille âgée de 12 ans et demi, danseuse chez Nicolet, demeurant à Paris, avec sa mère, faubourg du Temple, au coin de la rue de Carême-Prenant chez Chevalier, marchand de vins, au premier sur le devant, paroisse Saint-Laurent : laquelle nous a déclaré que depuis qu'elle est sur le théâtre, elle a eu occasion de connoître le nommé Montigny, premier danseur chez Nicolet, sans avoir pour cela d'autres entretiens avec lui que sur le théâtre, pour son exercice; que ledit Montigny n'a pas même cherché l'occasion de se lier avec elle, mais que depuis deux mois et demi qu'elle a eu le malheur de perdre son père, Montigny, deux jours après, lui a parlé en particulier sous le théâtre, et lui a demandé si elle l'aimoit; qu'elle lui a répondu qu'elle l'aimoit comme un autre et qu'il s'en est allé aussitôt; que le lendemain, Montigny lui a dit sur le théâtre : « Il faut venir nous voir. » A quoi elle a répondu : « Je pourrai bien y aller quelque jour en passant. » Que le lendemain, allant à la foire avec son frère et passant rue des Deux-Portes-St-Sauveur, ils sont montés chez Montigny, qui n'y étoit pas; qu'ils ont seulement trouvé sa maîtresse qui dînoit et qui leur a fait boire un coup; qu'elle s'est en allée avec son frère et le soir a vu Montigny à la foire, qui lui a seulement dit : « Vous avez donc été chez moi ? » Que depuis il ne lui a rien

dit jufqu'à l'ouverture des jeux fur le boulevart ; que quelque tems après, Montigny lui demanda fi elle vouloit voir fa maifon de campagne ; qu'y ayant confenti, ne fe méfiant pas et croyant y trouver fa maîtreffe, elle alla feule avec lui fur les fix heures du foir ; qu'il la mena rue de Carême-Prenant, dans une chambre dont il ouvrit la porte avec une clef qu'il avoit dans fa poche ; qu'entrés dans cette chambre, il en a fermé la porte à double tour, a mis la clef dans fa poche et fermé une feconde porte ; qu'alors il lui a demandé fi elle connoiffoit cette chambre ; qu'elle lui a répondu que oui, que c'étoit celle du fieur Defpant, auffi acteur de Nicolet ; que Montigny l'a prife par-deffous le bras et portée fur le lit où............................ qu'enfin Montigny, ayant réuffi et confommé fon crime, il lui a dit : « Êtes-vous fâchée à préfent d'être venue ici ? » Qu'elle lui a répondu qu'il étoit un poliffon ; qu'il lui a ouvert la porte, qu'elle s'eft en allée et n'y a pas retourné ; que dès le lendemain jufqu'à préfent elle a toujours reffenti des douleurs très-cuifantes ; que depuis elle a fait des reproches à Montigny, qui lui a dit que ce n'étoit pas vrai, qu'il n'avoit pas été avec elle. Pourquoi nous a fait la préfente plainte (1).

<div style="text-align:right">Signé : DELAPORTE.</div>

(*Archives des Comm.*, n° 1475.)

BELFORT (FRANÇOIS), acteur en 1788 au petit spectacle appelé les Bluettes-Comiques, théâtre situé sur le boulevard du Temple et dirigé par Clément de Lornaizon. Belfort tint plus

(1) Il y eut à ce sujet deux informations faites par le commissaire Delaporte. Dans la première, qui eut lieu le 19 juin 1778, on entendit : 1° la plaignante ; 2° Jean-Marie Becquet, âgé de 8 ans et demi, danseur chez Nicolet, demeurant faubourg du Temple ; 3° Alexis Huard, maître de danse à Paris et danseur chez Nicolet, demeurant rue Basse, barrière du Temple, chez Biant, jardinier ; 4° Marie-Thérèse Sentier, âgée de 38 ans, veuve de Jean-Louis Becquet, tambour-major de la garde de Paris, elle buraliste chez Nicolet, demeurant faubourg du Temple, mère de la plaignante, et 5° Jean-Baptiste Despant, âgé de 23 ans, danseur chez Nicolet, demeurant à Paris, rue Carême-Prenant, chez la femme Bézon. Dans cette information, tous les témoins entendus, sauf Despant, qui nia avoir prêté la clef de sa chambre, déclarèrent le viol véritable. Une seconde information eut lieu le 2 octobre suivant, et tous les témoins qui y déposèrent déclarèrent Montigny incapable du crime dont on l'accusait. Ils affirmèrent que la petite Becquet avait été très-liée pendant la dernière foire Saint-Germain avec une nommée Adelaïde, danseuse chez Nicolet, que celui-ci avait chassée de sa troupe parce qu'elle tenait une maison publique sur le boulevard du Temple. Ils ajoutèrent que la petite Becquet avait été plusieurs fois dans la maison de cette Adelaïde, et qu'en somme ils n'ajoutaient pas trop foi à sa déclaration. Ces témoins étaient : 1° Jean-François Ray, âgé de 30 ans, maître de danse et danseur chez Nicolet, demeurant rue du Grand-Hurleur ; 2° Charles-Marie Timon, âgé de 22 ans, compagnon bijoutier et acteur de Nicolet, demeurant chez son père, maître de pension, rue Copeau ; 3° Jacques Richard, âgé de 25 ans, danseur de Nicolet, demeurant rue de l'Oseille, au Marais ; 4° Bon-Jean-Baptiste Demagny, 33 ans, peintre et danseur de Nicolet, demeurant rue Saint-Denis, cul-de-sac des Peintres ; 5° Denis-Claude Garsaland, 21 ans, maître à danser et travaillant chez Nicolet, demeurant rue de la Limace ; 6° Mathieu Dupuis, âgé de 28 ans, premier sauteur chez Nicolet, demeurant à Paris, rue de la Mortellerie, au coin de la rue des Barres, chez le fruitier ; 7° André Boulanger, 29 ans, ébéniste et danseur chez Nicolet, demeurant rue Beauregard, et 8° Jean-Baptiste Nicolet, bourgeois de Paris et entrepreneur de spectacles, demeurant rue des Fossés-du-Temple. — Montigny était chez Nicolet depuis onze ans, et la petite Becquet depuis sept ans.

tard un bureau d'agence dramatique, et fonda à la fin du XVIII^e siècle, rue Dauphine, en face de la rue du Pont-de-Lodi, le théâtre des Jeunes-Élèves, où l'on représentait tous les genres, depuis la tragédie jusqu'au ballet-pantomime.

(Brazier, *Histoire des petits théâtres*, I, 141.)

Lundi 17 mars 1788, minuit un quart.

François Belfort, acteur du spectacle des Bluettes, et Pierre-Michel Leroi, cavalier du régiment de Royal-Normandie, demeurant rue du Poitou, amenés par Étienne Blondi, appointé de la division commandante, pour querelle. Renvoyés.

(*Archives des Comm.*, n° 5022.)

BELLEGARDE (JEAN LEVESQUE DE), entrepreneur de spectacles forains, associé au sieur Desguerrois, acheta, le 22 octobre 1709, les baux, théâtres, machines et décorations ayant appartenu à la veuve Maurice, et ouvrit son spectacle sous les noms de Rauly et de la dame Baron, à la foire Saint-Germain de 1710, avec Dominique comme principal acteur. A la fin de la foire Saint-Laurent de la même année, Bellegarde et Desguerrois cédèrent leur entreprise à Saint-Edme et à sa femme.

(*Dictionnaire des Théâtres*, I, 402.)

Voy. V^{ve} MAURICE. RAULY.

BELLINGANT (MARIE), danseuse au spectacle des Variétés-Amusantes, puis au théâtre des Grands-Danseurs du Roi, en 1780.

(*Le Chroniqueur désœuvré*, I, 64.)

Samedi 22 juillet 1780, 10 heures et demie du soir.

Marie Bellingant, danseuse de Nicolet, demeurant boulevart du Temple, et Anne Denifi, danseuse de Nicolet, demeurant faubourg du Temple, arrêtées par Jean-Baptiste Lachapelle, sergent-fourrier de la garde de Paris, pour s'être battues sur le boulevart (1). Relaxées.

(*Archives des Comm.*, n° 5022.)

(1) La querelle avait commencé au théâtre, où l'on jouait : *la Fille à marier*; *Mathieu Laensberg, ou l'Almanach de Liége*; *la Petite Femme jalouse*, divertissement ; *l'Équilibre de la plume*; *Jeannette, ou les Battus ne payent pas toujours l'amende*, comédie de Robineau de Beaunoir. Le spectacle était terminé par les exercices des sauteurs. On commençait à neuf heures et demie précises pour finir à minuit et demi au plus tard.

BELLONI, l'un des plus fameux pierrots de la foire. Après avoir joué quelque temps la comédie bourgeoise à Paris et couru les provinces, il revint dans la capitale. En 1704, il faisait partie de la troupe de Selles. L'année suivante, il était chez la veuve Maurice, où il créa, à la foire Saint-Germain de 1705, le rôle de *Sancho*, dans *Sancho Pança*, pièce en trois actes, de Bellavaine. Il fut ensuite attaché aux spectacles de Levesque de Bellegarde (1710), d'Octave (1712), de Saint-Edme (1714), de Péclavé, prête-nom du chevalier Pellegrin (1718). A la foire Saint-Germain de 1719, il se trouvait dans la *Grande troupe anglaise, allemande et écossaise,* qui donnait des représentations sous la direction d'Alard. Dégoûté du théâtre, il se fit limonadier et avait pour enseigne son propre portrait habillé en pierrot. Il fit mal ses affaires et mourut vers 1721.

(*Mémoires sur les Spectacles de la Foire*, I, 33, 218. — *Dictionnaire des Théâtres*, I, 411 ; V, 30.)

Voy. ALARD (16 février 1719). OCTAVE (6 février 1712). TREVEL.

BELNIE (LOUIS), né en 1771, acteur du théâtre appelé le *Rendez-vous des Champs-Élysées*, en septembre 1790.
Voy. BEAUBOIS.

BENOIST (ANTOINE), né vers 1629, mort à Paris, rue des Saints-Pères, le 8 avril 1717. Peintre et sculpteur, Benoist acquit une grande vogue dans la capitale en montrant au public son *Cercle* (1) de figures en cire représentant les grands personnages et les gens célèbres de son temps. A l'époque des foires, la loge de Benoist était fréquentée par le meilleur monde, ainsi que le prouve l'anecdote suivante empruntée aux *Mélanges historiques* de l'abbé de Choisy : « M. le prince de Guémené étant allé à la foire le lendemain de ſes ſecondes noces pour voir le cercle de Benoiſt, y vit ſa première femme qui n'étoit morte que depuis

(1) Voir pour l'explication de ce mot les lettres patentes de Louis XIV, que nous transcrivons un peu plus bas.

trois mois, et il s'écria en pleurant : « Hélas! la pauvre femme,
« fi elle n'étoit pas morte, je ne me ferois jamais remarié ! »
M^{me} de Sévigné, dans ses lettres à sa fille, et La Bruyère, dans les
Caractères, ont tous deux parlé de Benoist, qui paraît avoir fait
fortune dans son métier. Il est l'auteur du médaillon en cire coloriée représentant Louis XIV, que l'on voit encore aujourd'hui
à Versailles, dans la chambre à coucher du roi, à côté du lit.

On trouve dans les ordonnances des rois de France, enregistrées au Parlement de Paris, la lettre-patente suivante, relative à
cet habile artiste : « Louis, par la grâce de Dieu, roi de France,
etc. Par nos lettres patentes du 23 feptembre 1668 (1), nous aurions permis à Antoine Benoift, noftre peintre et fculpteur ordinaire de cire, de faire tranfporter et expofer en publicq dans tout
noftre royaume, pays, terres et feigneuries de notre obéiffance,
par telles perfonnes qu'il voudra choifir, pendant trois années,
la repréfentation qu'il a faite en cire des princes et princeffes,
ducheffes et autres perfonnes confidérables de noftre Cour qui
avoient accouftumé de compofer le cercle de la feue reyne, noftre
très-chère et très-amée efpouze, avec deffenfe à toutes perfonnes
de quelque qualité et condition qu'elles puiffent eftre de rien entreprendre au préjudice de ladite permiffion, fur les peines portées par nofdites lettres. Et d'autant que l'approbation qu'un
ouvrage auffi induftrieux a reçue dans le publicq a donné l'émulation à l'expofant d'en inventer de nouveaux qui feront compofés
des mêmes perfonnes et autres de noftre Cour qu'il défire placer
felon leur rang, et de faire auffi les portraits non-feulement des
perfonnes qualiffiées de l'Europe, mais encore des ambaffadeurs
extraordinaires de Siam, Mofcovie, Marocq, Alger, doge de Gennes, cours eftrangères en figures et de faire des mafques de cire ;
il nous a très-humblement fupplié qu'en confirmant et ampliffiant à cet effet fondit privilége, il nous pluft le prolonger pour un
tems confidérable, en forte qu'il fe puiffe dédommager par le petit

(1) Elles n'ont pas été enregistrées au Parlement de Paris et je n'ai pu les trouver.

bénéfice qu'il en retirera des dépenfes qu'il a efté et fera néceffité de faire et lui accorder à cet effet nos lettres fur ce néceffaires ; à ces caufes, voulant gratiffier et traitter favorablement ledit expofant et luy donner moyen de jouir du fruit de fon invention et de fon travail, lui avons permis et accordé par ces préfentes fignées de noftre main, permettons et accordons audit Benoift d'expofer ou faire expofer à la veue du publicq dans noftre bonne ville de Paris et autres lieux de noftre royaume, pays, terres et feigneuries de noftre obéïffance, que bon luy femblera, ledit cercle de la feue reyne, cours de l'Europe, cour du grand feigneur, ambaffadeurs extraordinaires de Siam, Mofcovie, Marocq, Alger, doge de Gennes, et autres figures extraordinaires en cire, par telles perfonnes qu'il voudra choifir, et ce pendant le tems de trente années, à commencer du jour et datte defdites préfentes. Deffendons à cet effet très-expreffément à toutes perfonnes de quelque qualité et condition qu'elles puiffent eftre de faire ny contrefaire les repréfentations en cire du Cercle de France et cour du grand feigneur, ambaffadeurs extraordinaires de Siam, Mofcovie, Marocq, Alger, doge de Gennes et autres cours de l'Europe, Afie et Afrique et figures de mafque au naturel en cire, fous prétexte de nouveauté et augmentation, correction, changement de nom ou de modèle ou autrement, en quelque forte et en quelque manière que ce foit fans le confentement exprès dudit Benoift, à peine de confifcation defdits modèles contrefaits ou autrement, cire et inftrumens qui auront fervi à les faire, de tous defpens, dommages et intérêts, et de 6,000 liv. d'amende applicable, un tiers à nous, un tiers à l'Hoftel-Dieu de noftre ville de Paris, et l'autre tiers à l'expofant. Si vous mandons, etc. Donné à Verfailles, le 31e jour de mars 1688, et de noftre règne le 45e. Signé : Louis. Regiftrées à Paris au Parlement, le 21e jour de janvier 1689. »

(Reg. du Parlement X¹¹ 8683. — La Bruyère, *Caractères*, § 21, *Des Jugements.* — *Lettres de Mme de Sévigné*, édition Mommerqué-Régnier, VI, 120-211. — Jal. *Dictionnaire de biographie*, 192.)

BENOIT, danseur au spectacle des Variétés-Amusantes, en 1779.

L'an 1779, le lundi 28 juin, cinq heures de relevée, eſt comparue en l'hôtel et par-devant nous Nicolas Maillot, etc., Jeanne Chavanne, fille majeure, gazière à Paris, y demeurant, rue Phelypeaux, paſſage de la Marmite, chez le ſieur Laflotte, marchand de vins, paroiſſe St-Nicolas-des-Champs, laquelle, pour ſatiſfaire aux ordonnances de Sa Majeſté, nous a déclaré et dit être enceinte de trois mois, des œuvres du nommé Benoiſt, danſeur chez le ſieur Malter, tenant le ſpectacle du ſieur Lécluze, ſur le boulevard du Temple. Nous ajoutant qu'il y a près de cinq mois qu'elle connoît ledit Benoiſt, qui a abuſé d'elle en lui promettant de ſe marier avec elle; mais depuis environ deux mois, il lui a donné à entendre qu'il ne vouloit pas l'épouſer, et depuis, même il y a à peu près une heure, il eſt venu chez elle, l'a injuriée et menacée de la frapper s'il la rencontroit dans la rue. Nous faiſant la préſente déclaration de laquelle elle nous requiert acte.

Signé : MAILLOT ; CHAVANNE.

(*Archives des Comm.*, n° 3886.)

BENVILLE, sauteur, faisait partie de la troupe d'Alard, vers 1697, et jouait le personnage de *Gilles*. Il mourut jeune, et sa veuve épousa Charles Alard.

(*Mémoires sur les Spectacles de la Foire*, I, 6.)

BERCAVILLE (JULIE), actrice de l'Opéra-Comique, débuta à ce théâtre à la foire Saint-Laurent de 1733, dans le *Départ de l'Opéra-Comique*, pièce en un acte et en vaudevilles mêlés de prose, de Panard, et joua le rôle de la *Lune*, dans *Zéphire et la lune, ou la Nuit d'été*, opéra comique en un acte, de Boissy, représenté à la même foire. Julie Bercaville, qui n'était connue à l'Opéra-Comique que sous le nom de Julie, débuta plus tard sous son nom de famille à la Comédie-Française.

(*Mémoires sur les Spectacles de la Foire*, II, 87. —
Dictionnaire des Théâtres, II, 270 ; VI, 332.)

BERGER (André), sauteur de la troupe de Jean Restier, sur le théâtre duquel il parut pendant la foire Saint-Germain de 1756.

(Archives des Comm., n° 145.)

BERNARD, entrepreneur de spectacles sur le boulevard du Temple et aux foires où il avait, dès 1769, un petit théâtre. Bernard faisait dans la perfection les tours de cartes et avait inventé un feu d'artifice sans poudre et sans fumée, qui s'exécutait au moyen de transparents peints et très-bien faits ; mais ce qui attirait le plus le public à la porte de son spectacle, c'était le paillasse qui faisait la parade extérieure. Il était très-habile grimacier et escamotait un enfant de six ans à la vue des spectateurs.

Du jeudi 8 juin 1769, huit heures trois quarts du soir.

Les nommés Bernard et de Neufmaison, maîtres de spectacle sur le boulevard, ont eu discussion et querelle ensemble cette après-midi et ils se sont dit des grossièretés, même étourdissant réciproquement avec leurs sonnettes d'appel : de manière que cela a fait sensation au public rassemblé devant leurs portes ; surtout après que le nommé Antoine Lechat, dit Bardini, faisant le rôle d'Arlequin chez ledit Neufmaison a eu menacé, de son mouvement, ledit Bernard de lui donner des croquignoles (1) et même, sur ce que nous déclare ledit Bernard, dit qu'il se battroit à l'épée avec lui et ayant ajouté qu'avec des croquignoles il ne s'embarrasseroit pas de son épée. Ce qui a pensé causer une émeute par ce public amassé, qui a même jeté des pierres aux gens qui étoient dessus la parade. Pour quoi et ayant appris par la bouche des susnommés les choses ci-dessus, nous avons enjoint auxdits Bernard et Neufmaison d'être plus tranquilles à l'avenir et ne se point quereller pour ameuter le peuple, ainsi que leur querelle l'a occasionné, à peine de fermeture de leurs jeux sur la récidive. A l'égard dudit Lechat, attendu qu'il s'est mêlé de ce qu'il n'avoit que faire, qu'il a menacé ledit Bernard de croquignoles quoiqu'il portât l'épée, de son aveu, et qu'il est accusé par ledit Bernard de lui avoir proposé de se battre avec lui, nous l'avons remis ès-mains de la garde de Paris, pour par elle le conduire au For-l'Évêque et l'y faire écrouer de police de notre ordonnance.

(Archives des Comm., n° 3776.)

(1) Chiquenaudes, nasardes.

BERNARD (M^{lle}), danseuse au spectacle des Élèves pour la danse de l'Opéra, en 1779.

(*Le Chroniqueur désœuvré*, I, 22.)

BERTRAND (ALEXANDRE), maître doreur et entrepreneur de spectacles, parut aux foires dès 1684 et y tenait, en société avec son frère Jean Bertrand, un petit spectacle de marionnettes. Leur association ayant été rompue, chacun d'eux exploita isolément ce genre d'industrie. En 1690, Alexandre Bertrand ayant joint à ses marionnettes de véritables acteurs qui jouaient de petites pièces, la Comédie-Française s'en formalisa, et sur ses plaintes le lieutenant de police fit démolir son jeu. Jusqu'en 1697, il se vit donc réduit à ses marionnettes, auxquelles il ajouta quelques danseurs de corde ; mais à cette époque les comédiens italiens ayant été renvoyés de France, il s'avisa de louer leur salle de spectacle, et sans aucun privilége il se mit à y donner des représentations. Un ordre du roi l'en expulsa et le renvoya aux foires, où il reprit son exploitation théâtrale. Le succès l'enhardit et ses marionnettes ne furent plus bientôt que pour la forme ; il fit alors représenter hardiment de grandes pièces, telles que le *Ravissement d'Hélène*, le *Siége et l'embrasement de Troyes*, par Fuzelier ; *Thésée, ou la Défaite des amazones*, et les *Amours de Tremblotin et de Marinette*, par le même auteur; et il eut de bons acteurs qu'il ne payait que 20 sols par jour, mais à qui il distribuait généreusement de la soupe les jours de représentation. Tant d'audace ne lui réussit pas, et la Comédie-Française le rappela plus d'une fois à l'exécution des règlements qui régissaient les spectacles forains ; mais néanmoins et avec une ténacité dont rien ne peut donner une idée, Bertrand retombait toujours dans les mêmes fautes. Commencée en 1699, la lutte durait encore en 1719 ; elle fut surtout vive en 1707, 1708 et 1709. Dire toutes les ruses que Bertrand et ses associés Selles, Dolet et Delaplace, employèrent pour éluder les rigueurs des arrêts du Parlement

rendus contre eux, serait réellement trop long; qu'il suffise de savoir que malgré les sentences, les arrêts, la démolition de leur théâtre, les amendes, etc., etc., ils jouaient comme si de rien n'était, et qu'aux interdictions qui leur étaient faites, ils répondaient par des subterfuges qui mettaient les rieurs de leur côté et exaspéraient les comédiens français. Enfin le combat se termina faute de combattants; les pauvres entrepreneurs forains disparurent les uns après les autres plus ou moins ruinés, et Alexandre Bertrand, qui avait eu l'honneur de soutenir le premier les hostilités, fut un de ceux qui luttèrent le plus longtemps, puisqu'à la foire Saint-Germain de 1719 il faisait encore dresser contre lui procès-verbal, comme ne se bornant pas à ses marionnettes et comme représentant de véritables comédies. Mais ce fut là le dernier épisode de la lutte. Fatigué, vieilli, appauvri, Alexandre Bertrand retourna à ses acteurs de bois, et on le voit encore les faisant jouer à la foire Saint-Germain de 1723. Il mourut peu après, vers 1725.

(*Mémoires sur les Spectacles de la Foire*, I, 8. — *Dictionnaire des Théâtres*, I, 129; IV, 378.)

I

L'an 1694, le jeudi dernier septembre, une heure de relevée, est comparue en l'hôtel et par-devant nous Charles Bourdon, etc., Sulpice Gasteau, femme d'Alexandre Bertrand, brunisseuse, demeurant sur le Pont-au-Change en la maison où est pour enseigne : *le Gendarme*. Laquelle nous a dit et fait plainte que le jour d'hier, sur les six à sept heures du soir, étant à la foire St-Laurent, dans le jeu des marionnettes qu'ils y ont, où ils jouoient des marionnettes, y seroit venu un particulier, à elle inconnu, vêtu d'un justaucorps gris-blanc avec des paremens bleus, veste noire, en épée, lequel auroit voulu entrer sans payer : Jeanne Bertrand, femme de Jean Robert, belle-sœur de la plaignante, qui étoit à la porte, s'étant voulu opposer à son entrée, ledit particulier lui auroit fait plusieurs violences, battu, déchiré sa coiffe et entré malgré elle dans ledit jeu, en jurant et blasphémant le saint nom de Dieu, la traitant de b......, de g.... et autres injures; étant monté sur le théâtre pour tout briser et rompre, voulut mettre l'épée nue à la main, l'ayant tirée à moitié hors du fourreau, ce que voyant la plaignante lui auroit saisi son épée crainte d'en être tuée, ainsi que ledit particulier l'en menaçoit. Icelui particulier, se disant

officier du Roi et appelant la maison du Roi à son secours, le mari de la plaignante étant venu, l'épée dudit particulier auroit été cassée, icelui particulier en entrant dans ledit jeu ayant donné plusieurs coups à la dame Martin, gagiste d'elle plaignante, qu'il auroit grièvement blessée étant enceinte, icelui particulier ayant fait beaucoup de violences et désordre dans ledit jeu en sorte que quantité de personnes se retirèrent, plusieurs entrèrent sans payer et ayant causé à la plaignante et son mari beaucoup de dommage, n'ayant osé s'en plaindre à cause qu'il s'est dit officier du Roi. Et cejourd'hui, environ les neuf à dix heures du matin, la plaignante étant en sa chambre sur ledit Pont-au-Change, elle avoit été surprise d'y voir entrer ledit particulier avec un autre particulier à elle inconnu; lesquels auroient dit à la plaignante qu'ils vouloient qu'elle fît remettre une lame neuve à son épée au lieu de celle qui fut cassée le jour d'hier, elle auroit vu que sept autres particuliers, tous en épée et se disant tous officiers, seroient entrés dans ladite chambre en menaçant la plaignante et ledit Bertrand, son mari, qui n'étoit lors à la maison; en sorte que la plaignante, pour éviter les menaces dudit particulier et huit complices, fut obligée de faire mettre une lame neuve à ladite épée par le nommé Landier, maître fourbisseur, auquel elle a promis de payer le prix. Lesquels particuliers, après que ladite lame a été mise à l'épée dudit particulier qu'elle a appris depuis se nommer Levacher et être clerc de notaire, ledit Levacher et huit particuliers qui l'accompagnoient s'en seroient allés. Et d'autant que ce procédé est intolérable, s'est retirée par-devers nous pour nous rendre plainte du contenu.

<div align="right">Signé : BOURDON.</div>

(*Archives des Comm.*, n° 10.)

II

Le mercredi 16 février 1707, sept heures du soir, en conséquence du réquisitoire fait à nous Charles Bizoton par les sieurs Poisson et Dufey, comédiens, tant pour eux que pour les autres comédiens de la troupe du Roi, sommes transporté, assisté des sieurs Biétrix et Larcher, dans la loge du nommé Alexandre Bertrand dans le préau de la foire; où étant, avons remarqué qu'après la danse de corde l'on a levé une toile qui sert de séparation du théâtre au parterre et aussitôt est paru sur ledit théâtre un arlequin, un scaramouche et un docteur qui ont commencé à jouer une pièce intitulée : *la Fille capitaine* (1), laquelle pièce a été jouée en entier par tous les acteurs qui composent ladite pièce avec les intermèdes et des danses de paysans. Et après

(1) Le véritable titre de cette mauvaise pièce est : *la Fille savante, ou Isabelle fille capitaine*; elle est toute en monologues.

que cette comédie a été finie, l'un des acteurs a annoncé que demain ils donneroient la représentation de *Scaramouche pédant* (1), comédie italienne. Dont et de quoi lesdits Dufey et Poisson nous ont requis acte que nous leur avons octroyé.

Signé : Villot-Dufey; Poisson.

(*Archives des Comm.*, n° 2467.)

III

L'an 1707, le mercredi 23ᵉ jour de février, sur les sept heures du soir, en l'hôtel de nous Charles Bizoton, etc., sont comparus Pierre-Louis Villot et Paul Poisson, comédiens de la troupe du Roi, tant pour eux que pour les autres comédiens de la troupe du Roi, qui nous ont dit que, au préjudice et au mépris des sentences de police et arrêt confirmatif du 22 du présent mois contradictoirement rendu entre eux et les nommés Bertrand, Selle, Restier, la veuve Maurice et autres, qui leur fait défense de représenter aucune comédie, farce et autre chose dépendant de la comédie, lequel arrêt leur a été signifié cejourd'hui sur les quatre heures après midi, ils ont appris que la troupe du nommé Dolet, qui occupe la loge dudit Bertrand, n'avoit pas laissé à son ordinaire de représenter des comédies le jour d'hier, mais qu'elle se proposoit de jouer encore cejourd'hui et à continuer comme auparavant lesdites sentences et arrêt, ce qui est une rébellion formelle à l'autorité de la justice et les oblige de nous requérir, comme ils le font, de nous transporter présentement au préau de la foire dans la loge dudit Bertrand pour dresser procès-verbal de ladite contravention.

Signé : Villot-Dufey; Poisson.

Sur quoi nous commissaire, etc., nous étant transporté audit préau de la foire St-Germain et entré dans la loge dudit Bertrand, avons remarqué que la danse de corde venoit de finir et au même moment est paru sur le théâtre un arlequin qui est venu annoncer aux auditeurs que l'arrêt de la Cour qui leur défendoit de jouer la comédie leur avoit été signifié et que cela les empêchoit de jouer la pièce qu'ils avoient promise; que pour cejourd'hui ils alloient jouer des scènes de nuit en attendant qu'ils aient préparé quelques nouveaux divertissemens. Après quoi ledit arlequin commença une scène et un discours sur un repas qu'il supposoit avoir fait à la *Cornemuse* où il joua la manière dont les garçons servoient et celles du maître pour le paiement des écots; qu'après que ce discours fut fini, il parut sur la même scène un

(1) Cette pièce était jouée par deux excellents acteurs de Bertrand : Delaplace et Dolet. Le premier remplissait le rôle de Scaramouche et le second celui d'Arlequin. La pièce est intitulée : *Arlequin écolier ignorant et Scaramouche pédant scrupuleux*, et obtint un très-grand succès; elle fut retouchée plus tard par Fuzelier.

scaramouche qui fit plusieurs contorsions et grimaces qu'Arlequin expliquoit sur différens sujets dont la fin fût que Scaramouche devoit, par son intrigue, faire épouser Arlequin à Isabelle dont il étoit amoureux. Et après que cette scène a été finie, deux danseurs sont venus danser une danse de paysans et Arlequin et Scaramouche ont recommencé une autre scène où Arlequin tenoit un discours de propos interrompus et Scaramouche continuoit par signes à faire entendre les réponses qu'il vouloit faire au discours de l'arlequin et que ledit Arlequin expliquoit. Et après plusieurs danses et intermèdes, ledit Arlequin a annoncé qu'ils joueroient demain les *Folies d'Isabelle* et donneroient tous les jours des scènes nouvelles. Dont et de quoi avons auxdits Villot et Poisson donné acte.

Signé : BIZOTON.

(*Archives des Comm.*, n° 2647.)

IV

L'an 1716, le 13° mars, par-devant nous Nicolas-François Ményer, etc., est comparu sur les neuf heures du soir en notre hôtel, Jeanne Fontaine, travaillant en linge, demeurant à Paris, rue de la Croix-des-Petits-Champs, chez le nommé Paquet, boulanger, paroisse St-Eustache : laquelle nous a rendu plainte et dit qu'elle a été il y a environ une heure dans la foire St-Germain-des-Prés chez le sieur Alexandre Bertrand dont elle a payé sa place pour y voir le spectacle ; qu'étant dans ledit jeu on auroit joué la pièce qui a pour titre : *le Tombeau de maître André* (1) ; qu'il seroit paru sur le théâtre une actrice faisant le rôle de Colombine ; dans son rôle qu'elle faisoit sur le théâtre, par ses gestes et ses manières, elle se seroit attachée et par ses démonstrations de mains à faire regarder la plaignante à tous les spectateurs et dans ses chansons disoit à tout le monde que la plaignante étoit une *gonzefloffe*. La plaignante se trouvant scandalisée dudit mot en auroit demandé explication aux assistans auprès d'elle, lesquels spectateurs ont averti la plaignante que ce mot vouloit dire une p....; ce qui auroit obligé la plaignante après le jeu d'aller derrière le théâtre, où elle auroit monté, demander au maître dudit jeu l'explication du mot qu'elle lui auroit dit sur le théâtre en jouant son rôle. Sur quoi ladite Colombine se seroit jetée sur la plaignante, l'auroit excédée de coups de poing et de pied, l'auroit prise par la tête et fait tomber à la renverse dont la plaignante a reçu une égratignure et en la traînant lui auroit déchiré une garniture à dentelles de Malines valant 200 livres et une de ses engageantes aussi de dentelles, ainsi qu'il nous est apparu ; que

(1) *Le Tombeau de maître André*, comédie française de l'ancien Théâtre-Italien en un acte, en prose entremêlée de scènes en vers français et de scènes italiennes à l'impromptu, par Brugière de Barante et Louis Biancolelli dit Dominique, fut représentée pour la première fois à l'ancienne Comédie-Italienne le samedi 29 janvier 1695 et remise au nouveau Théâtre-Italien le mercredi 8 juin 1718.

dans le même instant on lui auroit volé sa coiffe noire de gaze, et comme la plaignante a été maltraitée et excédée de la part de ladite Colombine dudit sieur Bertrand et qu'il doit être garant de ceux qu'il emploie, la plaignante a été conseillée de nous rendre ladite présente plainte tant contre ladite Colombine qu'elle a appris se nommer Bourgeois par ledit Alexandre Bertrand, maître dudit jeu, que ledit Bertrand pour avoir payement de ladite garniture et de la coiffe qui lui a été volée et des excès et violences qui lui ont été faites dont elle nous requiert d'en informer.

Signé : J. FONTAINE; MÉNYER.

(*Archives des Comm.*, n° 830.)

V

L'an 1717, le samedi 14º jour d'août, neuf heures du soir, est comparu par-devant nous Joseph Aubert, etc., Maurice Honoré, directeur et receveur pour l'hôpital et Hôtel-Dieu de Paris des droits de 6º et 9º à prendre et percevoir sur le produit des recettes qui se font tous les jours aux spectacles publics qui se jouent à Paris pendant le cours de l'année et notamment pendant la tenue des foires St-Germain et St-Laurent : Lequel nous a dit que présentement il s'est transporté, comme il a coutume, à la loge qu'occupe le nommé Alexandre Bertrand au préau de ladite foire où il fait représenter le jeu de marionnettes et comédie, comme aussi à sa loge où il fait danser sur la corde, pour y percevoir ledit 6º et 9º faisant le quart de la recette qu'il fait tous les jours en vertu des ordonnances du Roi en date des 30 janvier 1713 et 5 février 1716. Qu'au lieu par ledit Bertrand de lui payer ledit quart ainsi qu'il a fait depuis le commencement de ladite foire St-Laurent, il lui a refusé de lui donner ledit produit et lui a dit que dorénavant il ne souffriroit plus de commis à sa porte et ne vouloit plus payer ledit droit et qu'il pouvoit faire tout ce qu'il voudroit. Que lui ayant représenté le tort qu'il avoit et sa désobéissance aux ordres du Roi, ledit Bertrand lui a dit plusieurs injures, criant de toute sa force qu'il ne vouloit plus rien payer, ce qui a fait amasser un grand nombre de personnes, ce qui l'a obligé de se retirer et de venir nous rendre la présente déclaration, nous requérant même de nous transporter avec lui auxdites loges pour savoir dudit Alexandre Bertrand les raisons qui lui font refuser de payer le droit accordé audit Hôtel-Dieu et à l'hôpital général.

Signé : HONORÉ.

Sur quoi nous, commissaire, sommes à l'instant transporté avec lui auxdites loges dudit Alexandre Bertrand où nous l'avons trouvé et sa femme, et leur ayant voulu représenter la désobéissance qu'ils avoient aux ordonnances du Roi et qu'ils ne devoient pas refuser de payer le droit qui est accordé audit Hôtel-Dieu et à l'hôpital général, lesdits Bertrand et sa femme nous ont dit

qu'ils ne vouloient plus payer ledit droit et ne souffriroient point de commis à la porte de leur spectacle; qu'on pouvoit faire tout ce qu'on voudroit et qu'ils feroient jouer malgré tout le monde. Dont et de quoi nous avons fait et dressé le présent procès-verbal pour servir et valoir audit Honoré ce que de raison et ledit Bertrand et sa femme ont refusé de signer.

 Signé : HONORÉ ; AUBERT.

Et le lundi 16e jour desdits mois et an, neuf heures du matin, nous, commissaire susdit, sommes transporté en l'hôtel et par-devant M. d'Argenson, lieutenant-général de police, auquel nous avons fait rapport du contenu au présent procès-verbal. M. d'Argenson a ordonné que lesdits Alexandre Bertrand et sa femme seront assignés par-devant lui pour savoir les causes de leur refus, et cependant ordonne que lesdits jeux desdits Bertrand et sa femme seront fermés jusqu'à ce qu'ils aient payé les droits de 6e et de 9e dus à l'Hôtel-Dieu et à l'hôpital général. La présente ordonnance exécutée nonobstant oppositions ou appellations quelconques et sans préjudice d'icelles.

 Signé : M. R. DE VOYER D'ARGENSON.

(*Archives des Comm.*, n° 3366.)

VI

L'an 1719, le vendredi 17e jour de février, quatre heures de relevée, sont comparus par-devant nous Louis Poget, etc., Pierre Lenoir de la Thorillière, Paul Poisson, Charles Botot d'Angeville et Pierre Duchemin, comédiens ordinaires du Roi, tant pour eux que pour les autres comédiens du Roi, dont ils nous ont dit avoir charge et pouvoir : Lesquels nous ont fait plainte et dit qu'au préjudice des lettres patentes qui leur ont été accordées par Sa Majesté portant établissement de ses comédiens exclusifs à tous autres, sentences de police et arrêts confirmatifs d'icelles et règlement rendus en conséquence qui font défense à toutes personnes de quelque qualité et condition qu'elles soient de jouer, ni faire jouer la comédie sous quelque prétexte que ce puisse être sous les peines y portées et ce sur des théâtres publics ; néanmoins ils ont appris que le sieur Alexandre Bertrand, entrepreneur d'un jeu de marionnettes, faisoit jouer et représenter publiquement et journellement sur un théâtre public qu'il a fait élever à cet effet dans l'enceinte de la foire St-Germain, des comédies complètes dans lesquelles plusieurs acteurs et actrices parlent, ce qui est contraire auxdites lettres patentes, arrêts, etc., ledit Bertrand ne devant se renfermer que dans ce qui concerne le jeu de marionnettes, ils requièrent que nous nous transportions heure présente en la loge dudit Bertrand, à l'effet de dresser procès-verbal des contraventions, etc.

 Signé : DE LA THORILLIÈRE ; POISSON ; DUCHEMIN ;
 BOTOT-DANGEVILLE.

En conféquence, nous, commiffaire fufdit, fommes tranfporté ledit jour 17 février 1719, fur les cinq heures du foir, dans la loge dudit Bertrand, fituée dans l'enceinte de la foire St-Germain-des-Prés; à la porte de laquelle loge font de grandes infcriptions fous le titre de *Grandes marionnettes du fieur Alexandre Bertrand*. Et étant entré dans ladite loge, nous avons remarqué qu'il a été joué fur un petit théâtre des marionnettes, et qu'après le jeu des marionnettes fini, il a été annoncé fur le même théâtre par un particulier que la comédie alloit être jouée par des perfonnages naturels. Et en effet, un inftant après, la toile ayant été levée, ce qui auroit formé un plus grand théâtre éclairé de plufieurs lumières et orné de décorations, il auroit été repréfenté fur ledit théâtre une petite comédie dont le fujet étoit: *les Amours et le Mariage d'Ifabelle avec Octave troublés par le major de Bagnolet*; que dans ladite comédie étoient plufieurs acteurs et actrices faifant les rôles d'Arlequin, de Mezzetin, de Pierrot, d'Octave, d'un vieillard, d'Ifabelle et de Colombine; lefdits acteurs changeant quelquefois d'habillement et de perfonnage, favoir ledit Pierrot déguifé en marchand d'eau-de-vie et en oublieux et ledit Arlequin en officier d'armée fous le titre de major de Bagnolet; que tous lefdits acteurs et actrices fe parlent et fe répondent les uns aux autres pendant toute la pièce depuis le commencement jufqu'à la fin fur le fujet qu'ils repréfentent, ce qui forme une petite comédie fuivie de fcènes qui ont toutes rapport les unes aux autres. Et nous avons remarqué auffi que tant dans le cours de la comédie qui a été repréfentée qu'à la fin d'icelle, il a été chanté des chanfons et danfé quelques danfes par lefdits acteurs et actrices accompagnés de quelques violons.

Dont et de quoi nous avons dreffé procès-verbal.

(*Archives des Comm.*, n° 2759.)

VII

L'an 1720, le vendredi 16 février, heure de midi, par-devant nous Nicolas-François Ményer, etc., en notre hôtel, eft comparu Alexandre Bertrand, maître doreur à Paris et joueur des menus plaifirs du Roi, demeurant à Paris, rue des Cannettes, paroiffe St-Sulpice: Lequel nous a fait plainte et dit que Nicolas Bertrand, Anne Bertrand, fes enfans et Nicolas Bienfait, fon gendre, et la nommée Caffebois, fa bru, font courir un bruit très-fcandaleux à l'honneur et réputation du plaignant et difent hautement et publiquement qu'il couche journellement avec Thérèfe Gâteau, fa nièce (1), et qu'ils vivent en mauvais commerce enfemble, ce qui fait un tort confidérable tant à l'honneur et réputation de ladite Gâteau qu'à celle du plaignant; qu'ils ont écrit plufieurs libelles diffamatoires fignés d'eux et des lettres miffives adreffées aux

(1) Alexandre Bertrand était veuf de Sulpice Gâteau, fa femme, depuis le mois de mai 1719.

parens de ladite Gâteau et du plaignant; que non contens de cela ils infultent et maltraitent journellement le plaignant dans fon jeu et dans fa maifon, lui veulent empêcher l'entrée de fon jeu et difent qu'ils veulent moitié dudit jeu, le traitant de b..... de chien et qu'ils le tueront. Pourquoi il a été confcillé de nous rendre la préfente plainte.

Signé : MÉNYER; A. BERTRAND.

(*Archives des Comm.*, n° 834.)

VIII

L'an 1723, le 20 mars, environ les...... du foir, nous, Nicolas-François Ményer, etc., ayant été averti qu'il y avoit un particulier dans le corps de garde, qui venoit d'y être conduit et qui avoit été arrêté dans un jeu de marionnettes, nous y fommes à l'inftant tranfporté : Où étant nous y avons trouvé un particulier, lequel nous a dit fe nommer Jacques Dumefnil, gentilhomme écoffois, et nous étant informé du fujet de fa détention et pourquoi il avoit été arrêté, nous avons appris qu'étant au jeu de marionnettes du nommé Bertrand, il avoit mis l'épée à la main dans le jeu contre le maître dudit jeu et l'avoit voulu maltraiter parce qu'il vouloit l'empêcher de toucher à fes marionnettes, de crainte qu'il les gâtât. Nous nous fommes enfuite informé du maître dudit jeu et de quelques perfonnes qui étoient préfentes qui nous ont tous dit que ledit particulier avoit voulu faire violence et mis l'épée à la main dans le jeu parce que le maître dudit jeu vouloit l'empêcher de toucher à fes marionnettes. Lequel maître, nommé Bertrand, nous a dit ne vouloir être partie ni fe plaindre contre ledit particulier; nous avons ordonné que l'accufé feroit conduit entre les deux guichets pour y refter jufqu'à ce que par M. le lieutenant criminel en ait été ordonné.

Signé : MÉNYER.

Et le lendemain 21 dudit mois de mars, nous, commiffaire fufdit, fommes tranfporté en l'hôtel de M. le lieutenant criminel, auquel ayant fait rapport de ce que deffus, M. le lieutenant criminel a ordonné que du contenu au préfent procès-verbal il en feroit informé, et cependant, attendu qu'il n'y a ni partie ni plaignant, que ledit Dumefnil fera relaxé à la charge par lui de fe reprefenter toutes fois et quantes.

Signé : MÉNYER, LECOMTE.

(*Archives des Comm.*, n° 835.)

Voy. BERTRAND (JEAN). DELAPLACE. DOLET. MAURICE (19 février 1706). PROCÈS DES COMÉDIENS. TERRADOIRE.

BERTRAND (JEAN), frère du précédent, entrepreneur de spectacles aux foires, où il eut un spectacle de marionnettes de 1684 à 1697.

I

L'an 1687, le mardi 18 mars de relevée, est venu en l'hôtel de nous, Jacques Camuset, etc., Jean Bertrand, joueur des menus plaisirs du Roi, demeurant rue St-Denis : Lequel nous a dit qu'il est associé depuis trois ans avec le nommé Alexandre Bertrand, son frère, pour jouer des marionnettes, et ont présentement une loge ensemble à la foire St-Laurent, et ledit Alexandre ayant accoutumé de négliger le travail et de ne venir à toutes les foires dans leur loge que sur les 6 à 7 heures du soir, ce qui auroit fait grand préjudice audit plaignant, et ils auroient eu, pour raison de ce, plusieurs disputes ensemble, même un procès criminel sur lequel seroit intervenue sentence qui leur auroit fait défense réciproque de se méfaire ni médire, laquelle sentence est de l'année 1685. Depuis lequel tems ledit Alexandre Bertrand ne se rendant pas plus assidu, et même le samedi 15 du présent mois étant venu à six heures du soir, ledit plaignant lui auroit dit fort doucement qu'il avoit tort de venir si tard, que cela diminuoit leur gain, qu'il ne pouvoit résister tout seul au travail qu'il y avoit à faire. Sur quoi ledit Alexandre Bertrand se seroit fort emporté, auroit juré et blasphémé le saint nom de Dieu, auroit traité le plaignant de b..... de chien et autres injures qu'il auroit réitérées plusieurs fois, lui auroit dit que sa b..... de face n'étoit pas capable de baiser son c.., même auroit levé sa canne sur ledit plaignant pour l'en frapper, dont il auroit été empêché par sa femme qui l'auroit retenu et laquelle il avoit fort tiraillée pour se débarrasser d'elle. Et le jeudi précédent, en l'absence dudit plaignant, ledit Alexandre Bertrand se seroit emporté contre la femme dudit plaignant sans autre sujet que parce qu'elle avoit donné 15 sols à un homme qui gardoit leur porte, pour ses peines : Et, par colère et dépit, ledit Alexandre rompit la porte de leur loge, et voulant aussi rompre et briser le théâtre, décorations et ustensiles qui leur servent, sa femme se jeta sur lui pour l'en empêcher et ils se chamaillèrent fort longtems ensemble. Depuis lequel tems ladite femme dudit Alexandre s'est plainte de ressentir de grandes douleurs et depuis dimanche dernier ledit Alexandre Bertrand sème partout le bruit que sa femme est accouchée d'un enfant mort-né et que ce sont les coups que lui a donnés le plaignant qui l'ont fait avorter, ce qui est une calomnie et une imposture, ledit plaignant ne l'ayant jamais touchée ni même dit aucune parole injurieuse. Dont il nous requiert acte.

Signé : CAMUSET ; JEAN BERTRAND.

(*Archives des Comm.*, n° 904.)

II

L'an 1689, le mercredi 31e et dernier jour d'août, dix heures du foir, eft venu par-devers nous, Céfar-Vincent Lefrançois, etc., en notre hôtel fis rue Beaurepaire, Jean Bertrand, joueur des menus plaifirs du Roi, demeurant rue St-Denis : Lequel nous a fait plainte et dit qu'Alexandre Bertrand, fon frère, auffi joueur des menus plaifirs du Roi, au préjudice de la fentence qui a été rendue par M. le lieutenant criminel faifant défenfe refpective entre eux de fe méfaire ni médire, ledit plaignant qui tient fes jeux au préau de la foire St-Laurent proche ledit Alexandre Bertrand, eft journellement infulté par ledit Bertrand et fes gagiftes, empêchant le plaignant de gagner fa vie ; et quand il vient du monde pour entrer dans leurs jeux, ledit Alexandre Bertrand et fes gens décrient les jeux du plaignant, difant que ce n'eft rien qui vaille, que ce font des marionnettes de deffus le Pont-Neuf : Et lorfque le plaignant fait fon jeu, des particuliers apoftés par ledit Alexandre Bertrand crient hautement, nommant les gagiftes dudit plaignant; en forte que lefdits gagiftes veulent quitter le plaignant, ne voulant pas être connus dans le jeu, étant maitres de danfe : même fe jettent fur le plaignant, fa femme et fes gens, en forte qu'il feroit arrivé cejourd'hui, fur les quatre à cinq heures, que ledit Bertrand ayant envoyé de fes gens au-devant du jeu du plaignant, le nommé Triboulet, fon garçon, remontrant aux gens dudit Alexandre Bertrand qu'il ne falloit pas aller fur les terres les uns des autres, les gens dudit Bertrand auroient commencé à battre ledit Triboulet à coups de canne, coups de poing et de pied : la femme du plaignant allant pour féparer ledit Triboulet, les gens dudit Bertrand l'auroient battue à coups de pied et de poing ; en forte que, étant groffe d'un enfant, elle eft en danger. Et Alexandre Bertrand et fes gens menaçant de coups d'épée et pourfuivant les gens du plaignant, en forte qu'ils ne font pas en fûreté de leurs perfonnes ; les traitant de b....., de voleurs, de chiens : lefquelles infultes empêchent le plaignant de gagner fa vie ; ce qui l'auroit obligé de venir par-devers nous nous rendre plainte.

Signé : Jean Bertrand ; Lefrançois.

Et le lundi cinquième jour de feptembre 1689, heure de midi, eft de rechef comparu en l'hôtel de nous, commiffaire fufdit, ledit Jean Bertrand, lequel, en continuant la plainte ci-deffus, nous a dit et fait plainte que le jour d'hier, toute l'après-midi, ledit Alexandre Bertrand et fes gens auroient infulté le plaignant et fa femme, difant qu'il étoit un b..... de chien, un diable, qu'il avoit tué un enfant dans le corps de fa femme, venant au-devant de la porte du plaignant et lui ôtant fes compagnies. Et, fur les neuf heures du foir, ledit plaignant revenant de la foire St-Laurent, ledit Alexandre Bertrand, le

nommé Jacques et ſes gens et d'autres particuliers portant épée, auroient attaqué le plaignant et ſa famille, diſant qu'ils vouloient le percer à coups d'épée, le traitant de b..... de chien le long du chemin, en ſorte qu'il fut obligé de prendre deux gardes pour le conduire. De tout ce que deſſus nous rend plainte.

Signé : JEAN BERTRAND ; LEFRANÇOIS.

(*Archives des Comm.*, n° 3809.)

III

L'an 1689, le ſamedi 24ᵉ jour de ſeptembre, huit heures du ſoir, ſont venus par-devers nous, Céſar-Vincent Lefrançois, etc., en notre hôtel ſis rue Beaurepaire, Jean Bertrand, joueur des menus plaiſirs du Roi, Marie Triboulet, ſa femme, demeurant rue St-Denis : Leſquels, en continuant les plaintes ci-devant rendues, nous ont fait plainte et dit qu'Alexandre Bertrand et ſa femme continuent journellement à inſulter et faire inſulter les plaignans depuis que la foire St-Laurent a commencé, et en ſont venus à de telles extrémités que cejourd'hui, ſur les quatre heures de relevée, étant devant leur loge à leur jeu, une compagnie étant prête à entrer chez eux, ledit Bertrand et ſa femme auroient envoyé Jacques Deſponti, leur gagiſte, qui auroit arrêté une perſonne par le bras, diſant : « Monſieur et Madame, n'entrez pas là, on vous coupera votre bourſe et l'on prendra votre argent. Venez chez nous. » La plaignante ayant dit que cela étoit malhonnête, ledit Deſponti auroit fait querelle à leur fille qui donne des billets et l'auroit frappée d'un ſoufflet qui lui auroit caſſé le nez : la femme dudit Deſponti ſeroit venue tout en colère et, ſans ſavoir le ſujet de la querelle, auroit commencé à frapper de deux ſoufflets ladite femme Bertrand, plaignante, la prenant par ſes cornettes et cheveux et l'auroit traînée par terre, la frappant elle et ſon mari à coups de pied dans le ventre et ſoufflets, en ſorte qu'étant groſſe de ſept mois elle ſe ſent bleſſée. Non contentes de ce, ladite plaignante étant revenue de ſon évanouiſſement, ladite femme Deſponti et la nommée Ladureau, chaudronnière, l'auroient pourſuivie à ſa loge, diſant qu'elle étoit une p....., une vilaine, une maq....... de ſa ſœur, qu'elle l'avoit vendue, qu'elle étoit une chienne ; ce qu'elles répétèrent pluſieurs fois ; les gens dudit Alexandre Bertrand venant ſur les terres des plaignans, faiſant des huées extraordinaires, menaçant les plaignans de les tuer ; en ſorte que tout ce que la plaignante auroit pu faire, aidée de ſon mari, auroit été de venir par-devers nous nous rendre plainte de ce que deſſus.

Signé : JEAN BERTRAND ; MARIE TRIBOUILLET ; LEFRANÇOIS.

(*Archives des Comm.*, n° 3809.)

IV

« A Monsieur, Monsieur de Francine, intendant de la musique du Roi, rue St-Thomas-du-Louvre, à Paris.

« Monsieur de Francine est averti que le nommé Desponty dit Fendlevent, un de vos gagistes, vous vole continuellement des broderies qu'il vend au nommé Jean Bertrand l'aîné : un habit de damas rouge d'écarlate de différentes façons et plusieurs jupes aussi de différentes façons dont il y en a une aurore à fleurs blanches d'argent ; il y a une autre jupe blanche à fleurs rouges avec de la laine et un petit brin d'or dans le milieu et qui est coupé en demi-rond par en bas, et plusieurs autres broderies dont tout son jeu de marionnettes est habillé, et le surplus il le brûle pour en faire du cuivre et il le vend à des fondeurs dans la rue Guérin-Boisseau. Vous n'avez qu'à envoyer quérir Fendlevent et lui dire qu'il vous mène chez M. Bertrand. Vous y trouverez toutes vos hardes dans un grand coffre noir et dans une armoire qui est chez eux. Il demeure rue St-Denis, vis-à-vis la rue des Filles-Dieu, chez un chaudronnier au fond de la cour. Et en cas que vous ne trouviez pas chez lui lesdites hardes, vous les trouverez chez le nommé Triboulet, peignier, rue des Égouts, près le ponceau, d'autant qu'on leur a vu emporter plusieurs paquets depuis deux jours. »

L'an 1697, le 22 novembre, neuf heures du matin, nous, Jean Regnault, etc., requis qu'avons été, sommes transporté rue St-Thomas-du-Louvre, paroisse St-Germain-l'Auxerrois, en la maison de Jean-Nicolas de Francini, conseiller, maître d'hôtel ordinaire du Roi, où étant ledit sieur de Francini nous a rendu plainte et dit que depuis plusieurs années il a reconnu qu'on lui voloit de jour à autre toutes sortes d'étoffes, galons, franges d'or et pierreries fausses dont sont composés les habits de l'Opéra, sans avoir pu découvrir les auteurs desdits vols. Que le jour d'hier il a reçu une lettre à lui adressante, non signée, par laquelle on lui indique que c'est le nommé Desponty, employé aux travaux de l'Opéra en qualité de manœuvre, lequel, conjointement avec sa femme, avoit fait lesdits vols, iceux vendu à différentes personnes et notamment au nommé Bertrand, joueur de marionnettes ; que les marionnettes dont ledit Bertrand se sert étoient revêtues des vols à lui faits. Ayant intérêt de faire punir les auteurs et complices desdits vols, il a requis notre transport pour nous rendre la présente plainte sur laquelle il se déclare partie formelle contre ceux et celles qui se trouveront auteurs desdits vols. Requiert notre transport chez ledit Bertrand et partout où besoin sera.

Signé : De Francine; Regnault.

Permis d'informer, saisir et revendiquer en la présence du commissaire Regnault et sur les revendications assignation en notre hôtel. Ce 22 novembre 1697.

Signé : Defita.

Et le 23e jour desdits mois de novembre et an 1697, huit heures du matin, nous, commissaire susdit, à la réquisition dudit sieur de Francini, avec Simon Dutour, un des commis dudit sieur de Francini, assisté de Mathieu Pélouard, huissier priseur audit Châtelet, sommes transporté rue St-Denis, en la maison du nommé Bertrand, joueur de marionnettes, où étant dans une salle basse nous est apparue Marie Triboulet, femme dudit Bertrand, à laquelle ayant fait entendre le sujet de notre transport est survenu ledit Bertrand, auquel l'ayant pareillement fait entendre, lui avons enjoint de nous représenter tous les habits, broderies, par lui achetés provenant de l'Opéra, de nous déclarer les noms et demeures des personnes qui les lui ont vendus. Ledit Bertrand ayant fait ouverture d'une grande armoire fermant à deux volets et d'icelle tiré une jupe de moire noire brodée d'argent doublée d'une toile rouge, un justaucorps de danseur de satin rouge aussi brodé d'or et d'argent, le tout faux ainsi que ladite jupe, que ledit Bertrand dit avoir été achetés par sa femme, dont elle est demeurée d'accord, à une revenderesse aux piliers des halles, il y a environ un an et demi moyennant la somme de 15 livres. Et ladite femme Bertrand a déclaré qu'elle ne croit pas pouvoir reconnoître ladite revenderesse si elle lui est représentée.

Ont aussi tiré de ladite armoire une jupe de velours vert brodée or et argent et garnie par en bas de franges d'or aussi faux. A été dit par lesdits Bertrand et sa femme que le velours dont est composée la jupe a été acheté d'une demoiselle demeurante chez M. Deville, audiencier du Châtelet, rue St-Denis, proche la maison où nous sommes, il y a environ quatre ans; ne se souviennent du prix. Ledit velours brodé comme il est a été pareillement mis en jupe et y ont ajouté ladite frange.

Ont pareillement tiré de ladite armoire une jupe de taffetas rouge brodée d'argent, garnie de dentelle or et argent, aussi le tout faux; un grand morceau de moire d'argent brodé d'or aussi faux.

Lesquels habits susdits ont été reconnus par ledit sieur Dutour pour être et faire partie des habits volés à l'Opéra et appartenant audit sieur de Francini. Lesquels habits ont été saisis et revendiqués par ledit Pélouard. Et pour éviter qu'aucune chose ne fût changée, iceux habits susdéclarés, tous brodés en or et argent faux, sont restés en la garde et possession dudit Pélouard qui s'en est chargé pour les représenter à qui il appartiendra.

Signé : JEAN BERTRAND; DUTOUR; PÉLOUARD.

Et à l'instant ledit Bertrand et sa femme nous ont déclaré qu'il y a environ huit ans qu'ils ont acheté du nommé Paillard, maître menuisier travaillant à l'Opéra, plusieurs vieux habits de l'Opéra et morceaux de vieilles broderies et ce dans le magasin dudit sieur de Francini, sis faubourg St-Honoré, rue de la Madeleine, qui sont entièrement usés, pour la somme de 30 écus, autant qu'ils peuvent s'en souvenir, laquelle somme fut payée en argent blanc entre les mains dudit Paillard.

Signé : JEAN BERTRAND; DUTOUR.

Et ledit jour ledit fieur de Francini ayant vu et examiné lefdits habits, iceux, de fon confentement, ont été remis entre les mains dudit Bertrand ; au moyen de quoi ledit Pélouard en demeure déchargé, fans préjudice audit fieur de Francini de fes actions à l'encontre de qui il appartiendra pour les vols à lui faits.

Signé : De Francine ; Jean Bertrand ; Pélouard.

(*Archives des Comm.*, n° 4659.)

BERTRAND (Nicolas), fils d'Alexandre Bertrand et entrepreneur d'un spectacle religieux, montrait, en 1726, 1727 et 1728, rue de la Bûcherie, des figures de cire représentant la crèche de Notre-Seigneur et les saints Mystères.

Voy. Bertrand (Anne).

BERTRAND (Anne), fille d'Alexandre Bertrand, directrice d'un spectacle religieux, faisait voir en 1726 et 1727, rue de la Bûcherie, des figures de cire représentant la crèche de Notre-Seigneur ; elle avait épousé un entrepreneur de spectacles nommé Nicolas Bienfait.

L'an 1729, le famedi 21 décembre, fur les neuf heures et demie du matin, nous, Abraham Defnoyers, etc., ayant été requis, fommes transporté rue de la Bûcherie et entré fous le paffage fervant d'entrée au pont de l'Hôtel-Dieu ; où étant avons trouvé Anne Bertrand, femme de Nicolas Bienfait, maître de danfe à Paris, et Eutrope Larcher, huiffier à verge audit Châtelet et fes affiftans ; et nous a été dit par ladite Anne Bertrand que ledit Bienfait, fon mari, et elle fille et héritière pour moitié de défunts Alexandre Bertrand et Sulpice Gâteau, fes père et mère, ont préfenté le 13 du préfent mois leur requête à M. le lieutenant civil expofitive que lefdits défunts Bertrand et fa femme n'ont laiffé pour tous biens que des figures de cire, luftres, tapifferies, glaces et miroirs, le tout fervant à repréfenter la crèche de Notre-Seigneur et les faints myftères ; que lefdites repréfentations fe font faites jufqu'en l'année 1728 au pont de l'Hôtel-Dieu. Qu'après la mort dudit Bertrand, lefdits Bienfait et fa femme ont joui conjointement avec Nicolas Bertrand, frère d'elle comparante, jufqu'en l'année 1727 que le bail defdits lieux eft expiré. Que les mêmes effets ont toujours été communs entre eux et ledit Bertrand, leur frère et beau-frère, attendu qu'après la mort de leur père il n'y a pas eu d'inventaire ni de partage. Que ledit Nicolas Bertrand profitant de l'abfence dudit Bienfait et d'elle, a renouvelé le bail defdits lieux fans y faire aucune mention d'eux, et, de fon autorité, s'eft emparé de tous lefdits effets et a fait lefdites repréfentations pendant l'année dernière 1728 fans avoir voulu en

partager l'émolument ni faire aucun compte avec eux, quelque voie de dou-
ceur qu'ils aient tentée pour l'y porter, quoiqu'ils soient propriétaires pour
moitié desdits effets, et ont entre autres choses conclu à ce qu'il leur fût per-
mis de faire assigner ledit Nicolas Bertrand aux fins de ladite requête et de
saisir et revendiquer lesdits effets; que par ordonnance de mondit sieur le
lieutenant civil du 13 du présent mois étant au bas de ladite requête, il leur
a été permis d'assigner ledit Nicolas Bertrand au premier jour et de saisir et
revendiquer; en exécution de laquelle ordonnance ils ont fait assigner ledit
Nicolas Bertrand aux fins de ladite requête. Que, par procès-verbal du
15 dudit présent mois fait par Jannet, huissier au Parlement, et ses assistans,
à leur requête, tendante à saisie-revendication desdits effets, il est constaté
que ledit Nicolas Bertrand, se prétendant seul propriétaire desdits effets, a
fait refus d'ouverture de porte de la chambre où se font lesdites représenta-
tions et où sont lesdits effets, a même formé opposition à l'exécution de
ladite ordonnance de mondit sieur le lieutenant civil et requis référé par-
devant lui. Pourquoi et aux fins dudit référé requis, ils ont par le même
procès-verbal fait assigner ledit Nicolas Bertrand à comparoir le lendemain,
16 du présent mois, trois heures de relevée, en l'hôtel de mondit sieur le
lieutenant civil pour être par lui statué ce qu'il appartiendroit et voir dire
que, nonobstant son opposition, ladite ordonnance de mondit sieur le lieu-
tenant civil seroit exécutée et ledit Bertrand tenu de faire ouverture de ses
portes, sinon qu'ouverture en seroit faite par un serrurier en présence d'un
commissaire et de deux voisins. Que ledit Nicolas Bertrand n'étant pas com-
paru, il a été dressé procès-verbal de défaut contre lui ledit jour en l'hôtel
de mondit sieur le lieutenant civil qui a donné défaut contre ledit Nicolas
Bertrand non comparu; et, pour le profit, ordonné que, sans s'arrêter à son
opposition, sa susdite ordonnance sera exécutée : et, en conséquence, que
ledit Bertrand sera tenu d'ouvrir ses portes sinon permis de les faire ouvrir
par un serrurier en notre présence et de deux voisins. Que, pour l'exécution
desdites ordonnances, elle s'est, cejourd'hui, huit heures du matin, transportée
avec ledit Larcher et ses assistans en l'endroit où nous sommes où ils ont
trouvé ledit sieur Nicolas Bertrand, qui a fait refus d'ouvrir la porte de ladite
chambre. Pourquoi et pour l'exécution de ladite ordonnance de mondit sieur
le lieutenant civil, elle a requis notre transport nous requérant d'interpeller
ledit Nicolas Bertrand de faire ouverture de la porte de ladite chambre pour
être procédé à ladite saisie-revendication, et en cas qu'il persévéreroit dans
son refus, qu'il en soit fait ouverture conformément à ladite ordonnance, etc.

Signé : ANNE BERTRAND.

Et à l'égard dudit Larcher, nous a dit qu'en exécution des ordonnances de
mondit sieur le lieutenant civil, il s'est cejourd'hui huit heures du matin
transporté au lieu où nous sommes avec ladite Anne Bertrand pour, à la re-
quête dudit sieur Bienfait, son mari; et d'elle, en présence de ses assistans,
procéder à ladite saisie-revendication, que ledit Nicolas Bertrand ayant fait

refus d'ouverture de porte, ils ont requis notre transport pour l'exécution desdites ordonnances de mondit sieur le lieutenant civil étant au bas des requête et procès-verbal.

<div style="text-align:center">Signé : LARCHER.</div>

A l'instant est comparu par-devant nous sur ledit passage ledit Nicolas Bertrand, demeurant rue Planche-Mibrai, lequel nous a dit qu'il est vrai qu'il a fait refus d'ouvrir la porte de la chambre au premier étage de la maison où nous sommes où il fait la représentation de la Crèche, parce qu'il n'entendoit pas en faire ouverture, ni qu'il fût procédé à aucune saisie-revendication, aux protestations néanmoins qu'il fait qu'elle ne pourra lui nuire ni préjudicier attendu que les figures et meubles dont est question lui appartiennent à lui seul et d'être conservé en tous ses droits et actions, même de se pourvoir contre lesdits sieurs Bienfait et sa femme pour ses dommages et intérêts, ainsi qu'il avisera.

<div style="text-align:center">Signé : BERTRAND.</div>

Et par ladite Anne Bertrand, femme dudit sieur Bienfait, a été dit qu'elle fait toutes protestations contraires à celles dudit Nicolas Bertrand et persévère dans son dire.

<div style="text-align:center">Signé : ANNE BERTRAND.</div>

Et à l'instant ledit Nicolas Bertrand nous a conduit par un escalier étant à gauche sous ledit passage et sommes monté avec lui, ladite femme Bienfait et ledit Larcher et ses assistans au premier étage et fait ouverture d'une chambre obscure ayant vue sur le passage dudit pont de l'Hôtel-Dieu, ladite chambre disposée pour l'arrangement de plusieurs figures, meubles et balustrades à faire à la représentation de la Crèche. Où étant a été procédé à la saisie et revendication desdits effets dont la description suit : 1º 3 miroirs composés de 10 glaces de chacune 16 pouces de haut sur 18 de large, dans leurs bordures nues; 2 lustres à 6 bobèches chacun; 28 figures de différentes grandeurs représentant des bergers et bergères et autres personnages ainsi qu'il paroît par leurs habillemens de différentes couleurs et de peu de valeur, les têtes et mains desdites figures de cire; plus 7 figures d'anges dont 3 de cire et les autres les têtes, mains et jambes de cire seulement; une tête de bœuf et d'âne; un très-grand christ en bois avec les pieds et mains démontés; 12 habits en broderie fausse servant à habiller les Trois Rois pour la représentation de l'Adoration des Trois Rois; dans un petit retranchement à côté, un théâtre, fait de planches, servant à la symphonie, et plusieurs autres ustensiles servant à ladite représentation; un marchepied composé de six planches de sapin. Lesquels effets décrits et saisis-revendiqués sont demeurés en la garde et possession dudit Nicolas Bertrand qui s'en est chargé pour les représenter toutes et quantes fois il en sera requis.

<div style="text-align:center">Signé : ANNE BERTRAND; BERTRAND; LARCHER;
DESNOYERS.</div>

(*Archives des Comm.*, nº 4209.)

BIDAINE (Sophie), première danseuse au spectacle des Élèves de l'Opéra, en 1779.

L'an 1779, le mardi 27 juillet, quatre heures de relevée, nous, Nicolas Maillot, etc., ayant été requis, sommes transporté dans le jeu des Élèves de l'Opéra pour la danse sur le boulevard du Temple, vis-à-vis la rue Charlot. Où étant, nous y avons trouvé et est comparu par-devant nous sieur Pierre-Louis Landais, huissier à cheval au Châtelet de Paris, y demeurant, rue Neuve-St-Martin, paroisse St-Nicolas-des-Champs : Lequel nous a dit, comme porteur de pièces et titres de la créance de la demoiselle Sophie Bidaine, fille mineure, ci-devant danseuse audit spectacle et procédant sous l'assistance de Me Dupressoir le jeune, procureur au Châtelet, qu'il a requis notre transport au lieu où nous sommes à l'effet de l'assister et autoriser à faire librement la saisie de la recette dudit spectacle et des différens effets qui en dépendent pour parvenir au paiement de ce qui est dû à ladite demoiselle Bidaine : ladite créance consistant en la somme de 4200 livres pour huit mois échus le premier décembre dernier, de celle de 6300 livres à elle due pour ses appointemens suivant les conventions faites entre elle et les sieurs Tessier et Abraham, directeurs dudit spectacle ; ce qui fait 525 livres par chacun mois. Ladite somme de 6300 livres composée de 2700 livres pour une année de ses appointemens échus le premier avril dernier en qualité de première danseuse dudit spectacle pour lors à raison de 225 livres par mois, de celle de 3600 livres pour l'année qui est échue au premier avril dernier des mêmes appointemens convenus depuis sur le pied de 300 livres par mois. Au payement de laquelle somme principale de 6300 livres, ensemble aux intérêts d'icelle et aux dépens, lesdits sieurs Tessier et Abraham ont été condamnés par deux sentences rendues au Châtelet de Paris, les 26 janvier et 5 juin 1779 ; la dernière étant un débouté d'opposition. Que ladite demoiselle Bidaine ayant fait faire différens commandemens auxdits sieurs Tessier et Abraham, même au sieur Parisau, le caissier, sans pouvoir parvenir à être payée de sa créance, le tout sous l'autorité de Me Dupressoir, son procureur, même assistée de lui à cause de sa minorité, ladite demoiselle Bidaine et ledit Me Dupressoir ont fait assigner les sieurs Tessier et Abraham en l'hôtel et par-devant M. le lieutenant civil pour voir dire provisoirement que ladite demoiselle Bidaine et ledit Me Dupressoir seroient autorisés de faire saisir non-seulement les deniers de la recette du spectacle en question, mais encore les différens effets nécessaires audit spectacle comme répondant du payement de la créance de ladite demoiselle Bidaine en qualité d'actrice dudit spectacle. Et lesdits sieurs Tessier et Abraham n'étant pas comparus en l'hôtel et par-devant M. le lieutenant civil le 16 du présent mois qu'ils y ont été assignés, M. le lieutenant civil a ordonné par provision que ladite demoiselle Bidaine et ledit Me Dupressoir feroient saisir et mettre sous la main de la justice les recettes qui se feroient dans ledit spectacle journellement

ainsi que les effets nécessaires à icelui étant dans le magasin dudit spectacle et autres endroits d'icelui. Et attendu que M. le lieutenant civil a aussi ordonné que nous, commissaire, nous transporterions avec ledit sieur Landais pour faire ouvrir les portes des lieux dans le cas où elles seroient refusées, et que nous nommerions des receveurs particuliers entre les mains desquels nous ferions mettre les deniers saisis pour par eux chaque semaine les mettre entre les mains du sequestre nommé par M. le lieutenant civil, ledit sieur Landais a requis notre transport aux fins ci-dessus, etc.

<div align="right">Signé : LANDAIS.</div>

Sur quoi, nous, commissaire, etc., pour aider le sieur Landais dans ses opérations de saisie des recettes, nous avons recommandé aux sieurs Gari, Camon, Lambollet et à la demoiselle Abraham de garder l'argent qu'ils recevroient non-seulement cejourd'hui mais à l'avenir pour l'entrée audit spectacle sur les billets qu'ils en délivreroient. Et pour plus grande sûreté nous avons aussi recommandé aux différens receveurs du droit des pauvres, qui piquent à chacun des bureaux de ce spectacle les entrées des particuliers, de ne pas s'en aller sans donner le montant du nombre des personnes qu'ils auroient vu entrer audit spectacle; et ce pour plus grande sûreté et dans la crainte que les deniers étant entre les mains de chaque receveur ne soient divertis. Lesquels deniers, après la saisie, seront remis ès mains de sieur Louis Destouvelles, agent des affaires des entrepreneurs et contrôleur des recettes dudit spectacle, que nous nommons à cet effet, pour par lui, après avoir été prélevées sur lesdits deniers les sommes des dépenses journalières, garder le surplus pour le déposer chaque semaine ès mains de Me Boulard, notaire, que M. le lieutenant civil a nommé sequestre desdits deniers par ladite ordonnance. Et de suite ledit Landais a procédé à la saisie desdits deniers aussitôt la recette faite, ainsi qu'il paroît par son procès-verbal suivant lequel la recette de ce jour s'est montée à la somme de 189 livres 6 sols. De laquelle somme de 189 livres 6 sols, ledit sieur Destouvelles, demeurant rue St-Martin, maison du sieur Nécun, ancien tapissier, entre les rues Neuve-St-Martin et du Vertbois, paroisse St-Nicolas-des-Champs, à ce présent, s'est chargé comme dépositaire judiciaire, pour, après avoir payé les dépenses journalières accoutumées, ainsi qu'il est porté audit procès-verbal de saisie, garder le surplus entre ses mains pour le remettre chaque semaine après lesdites opérations ès mains dudit Me Boulard, etc., etc.

Dont et de tout ce que dessus nous avons fait et dressé le présent procès-verbal (1).

<div align="right">Signé : LANDAIS; DESTOUVELLES; MAILLOT.</div>

(*Archives des Comm.*, n° 3786.)

(1) On jouait ce soir-là au Spectacle des Élèves de l'Opéra : *les Quatre Coins*, ballet-pantomime, précédé de : *Ni trop, ni trop peu*, terminé par l'*Apothéose de Jérôme Vadé*, avec son divertissement.

BIDEL, directeur d'une comédie bourgeoise en 1762. Les théâtres bourgeois étaient assez nombreux à la fin du xviiie siècle, à Paris ; c'étaient des espèces d'écoles où se formaient les jeunes gens qui voulaient devenir acteurs de profession. Beaucoup de comédiens d'Audinot et de Nicolet avaient d'abord joué, comme on disait, *en bourgeoisie*. Il ne faut pas confondre les comédies bourgeoises avec les théâtres de société où les rôles étaient remplis par des gens du monde.

L'an 1762, le 31 août, onze heures du matin, en notre hôtel et par-devant nous, François Merlin, etc., est comparue demoiselle Françoise-Sébastienne Pichot, femme non commune en biens de Mᵉ François Poitevin de Bourjolly, procureur au Châtelet de Paris, y demeurant, rue des Déchargeurs, paroisse St-Germain-l'Auxerrois : Laquelle nous a rendu plainte contre un particulier qu'elle a appris se nommer Bidel, chef d'une troupe de comédiens, et encore contre Mᵉ Bertin, procureur au Parlement, comme garant des faits dudit Bidel, son locataire, et dit que vers le mois d'avril ou mai dernier, ledit Bidel s'est installé dans un appartement au premier étage d'un corps de logis de la maison où demeure la plaignante et dont la porte fait face à celle de l'appartement de la plaignante ; que dès les commencemens que ledit Bidel a occupé ledit appartement il y a donné quelques représentations de comédies au sujet desquelles la plaignante s'étoit proposée de se pourvoir, ce qu'elle n'a pas fait parce que ledit Bidel a discontinué de faire de pareilles représentations. Mais ledit Bidel ayant recommencé le jour d'hier de représenter la comédie dans ledit appartement, elle se voit forcée de se pourvoir pour faire arrêter le cours desdites représentations qui occasionnent un scandale dans la maison où demeure la plaignante, la compromettent ainsi que les personnes de sa maison et celles qui peuvent y avoir affaire, en ce qu'il n'est pas décent que l'on donne la comédie dans une maison honnête, en ce que les acteurs et actrices qui vont et viennent perpétuellement dans les cours et sur l'escalier en habits de théâtre, les femmes décolletées et quelquefois non habillées ; en ce que ces représentations attirent un concours considérable de jeunes gens et autres de toute espèce qui font tumulte sur l'escalier et empêchent le passage libre à la plaignante et aux personnes de sa maison, qui se trouvent exposées à endurer des propos indécens et injurieux de la part de la multitude de gens qui restent sur l'escalier ne pouvant entrer dans la salle du spectacle lorsque les places sont remplies ; que le jour d'hier une ouvrière, qui travaille en couture pour la plaignante, étant sortie pour aller acheter du fil et autres choses dont elle avoit besoin pour son ouvrage, a été insultée en descendant l'escalier par la foule des gens qui étoient attroupés au-devant de la porte de la salle du spectacle, et lorsqu'elle a été de

retour et voulant repaſſer par l'eſcalier pour remonter, elle en a été empêchée par le ſuiſſe qui garde la porte du ſpectacle, lequel l'a injuriée et maltraitée de paroles de manière que la plaignante n'auroit pas oſé ſortir de ſon appartement ſans être expoſée à des inſultes pareilles; que la plaignante, ayant ouvert la porte dudit appartement et ayant fait connoître ſon mécontentement, a été pareillement inſultée par les gens qui étoient ſur ledit eſcalier avec menaces, ce qui a obligé la plaignante à rentrer promptement dans ſon appartement dont elle a refermé la porte et à laquelle pluſieurs de ces gens-là ſont venus frapper violemment. Et comme la plaignante a intérêt à ſe pourvoir de ce que deſſus, elle nous a requis acte de la préſente plainte.

Signé : MERLIN; PICHOT DE BOURJOLLY.

(*Archives des Comm.*, n° 2250.)

BIENFAIT (NICOLAS I), gendre d'Alexandre Bertrand et directeur fort habile d'une troupe de marionnettes, parut pour la première fois à la foire Saint-Germain de 1717. Il a fait repréſenter entre autres pièces : la *Cendre chaude*, pièce en prose, en un acte, avec un divertiſſement et un vaudeville, par Carolet (foire Saint-Germain, 1717); l'*Entêtement des spectacles*, par Carolet (foire Saint-Laurent, 1722); l'*Anti-Claperman, ou le Somnifère des maris*, pièce en un acte, de Carolet, précédée d'*Inès et de Marianne aux Champs-Élysées*, et d'un prologue (foire Saint-Laurent, 1723); les *Eaux de Passy*, par Carolet (foire Saint-Germain, 1724); la *Grand'mère amoureuse*, parodie en trois actes, d'*Atys* de Quinault et Lully, par Fuzelier et Dorneval (18 mars 1726); les *Stratagèmes de l'amour*, parodie du ballet de ce nom, de Roy et Destouches, par Fuzelier et Dorneval (avril 1726); les *Petites Maisons*, pièce en un acte, de Carolet (foire Saint-Laurent, 1727); *Polichinelle à la guinguette de Vaugirard*, pièce en un acte et en vaudevilles (août 1731); *Polichinelle Cupidon, ou l'Amour contrefait*, pièce en un acte, de Carolet (foire Saint-Laurent, 1731); le *Palais de l'ennui, ou le Triomphe de Polichinelle*, prologue, de Carolet (foire Saint-Laurent, 1731); *Polichinelle Amadis*, parodie en trois actes et en vaudevilles de la tragédie lyrique d'*Amadis de Gaule*, par Quinault et Lully (mars

1732); *Polichinelle comte de Paonfier,* parodie en un acte du *Glorieux,* par Largillière fils (mars 1732); *Polichinelle Apollon, ou le Parnasse moderne,* prologue, de Carolet (foire Saint-Laurent, 1732); *Polichinelle Alcide, ou le Héros en quenouille,* parodie d'*Omphale,* de Lamothe et Destouches, par Carolet (26 février 1733); *A fourbe, fourbe et demi, ou le Trompeur trompé,* parodie d'*Isis* (foire Saint-Germain, 1733); la *Pièce manquée,* pièce en un acte et en vaudeville, de Valois, suivie de l'*Impromptu de Polichinelle,* du même auteur (foire Saint-Laurent, 1733); l'*Ile des fées, ou le Géant aux marionnettes,* pièce en un acte, en vaudeville, avec un divertissement et un vaudeville, composée à propos d'un géant qui s'était fait voir sur les quais, à Paris, et que les Comédiens italiens avaient engagé pour jouer dans une pièce intitulée: le *Conte de fée* (12 juillet 1735); la *Grenouillère galante,* parodie en trois actes et en vaudeville du ballet des *Indes galantes,* par Carolet (foire Saint-Laurent, 1735); le *Songe agréable, ou le Rêve de l'Amour,* pièce en un acte (foire Saint-Laurent, 1735); *Polichinelle Atys,* parodie en trois actes d'*Atys,* par Carolet (foire Saint-Germain, 1736); la *Fille obéissante,* parodie en trois actes d'*Alzire,* de Voltaire (mars 1736); les *Aventures de la foire Saint-Laurent,* pièce en un acte (23 juin 1736); *Polichinelle et dame Gigogne, Thétys et Pélée, ou les Amants heureux,* parodie en trois actes de l'opéra de *Thétys et Pélée* (1736?); *Polichinelle Persée,* parodie en un acte de l'opéra de *Persée* (foire Saint-Germain, 1737); l'*Assemblée des poissardes, ou Polichinelle maître d'hôtel,* pièce en un acte, de Carolet (foire Saint-Germain, 1737); les *Noces de Polichinelle et de la veuve Barnabas* (foire Saint-Germain, 1738); *Alceste,* parodie en trois actes de l'opéra de ce nom (foire Saint-Germain, 1739); le *Quiproquo, ou Polichinelle Pyrame,* parodie en un acte de *Pyrame et Thisbé* (foire Saint-Germain, 1740); les *Métamorphoses de Polichinelle,* pièce en un acte, en vaudeville, mêlée de prose (foire Saint-Germain, 1740); l'*Un pour l'autre,* parodie en un acte, de Valois d'Orville (foire Saint-Germain, 1742); *Javotte,* parodie en un acte de *Mérope,* par

Valois ; voici de quelle manière étaient parodiés les noms des héros de la tragédie de Voltaire : Polyphonte, *Pandour*, — Mérope, *Javotte*, — Egisthe, *Ziste et Zeste* (foire Saint-Germain, 1743); les *Dieux, ou les Noces de Vénus*, pièce en un acte, de Laffichard (3 février 1743); *Polichinelle Grosjean*, parodie en nn acte de la tragédie lyrique de *Roland* (foire Saint-Germain, 1744), et *Polichinelle maître maçon*, pièce en un acte (foire Saint-Germain, 1744). Bienfait I est mort vers 1744 ou 1745.

<div style="text-align:right">(*Dictiounaire des Théâtres*, I, 20, 39, 149, 318, 335, 451 ; II, 67, 308, 356, 580 ; III, 38, 47, 125, 145, 175, 213, 420, 508 ; IV, 56, 115, 137, 164, 165, 166, 167, 168, 169, 359 ; V, 198, 248 ; VI, 252.)</div>

Voy. BERTRAND (ANNE).

BIENFAIT (NICOLAS II), fils du précédent et d'Anne Bertrand, né vers 1702, fut quelque temps danseur à l'Opéra-Comique et comédien de province. Quand il revint à Paris, il ouvrit aux foires un jeu de marionnettes, malgré la défense formelle de son père qui ne voulait pas d'un rival du même nom que lui ; aussi pour se venger, Bienfait II fit-il peindre un tableau suspendu à la porte de son jeu et qui représentait un polichinelle habillé en petit-maître avec ce calembour au-dessous : *Ne suis-je pas Bienfait ?* A la mort de son père, il hérita de ses marionnettes et continua avec succès son exploitation théâtrale. Il a fait représenter entre autres pièces : la *Naissance d'Arlequin*, pantomime exécutée par la troupe des Enfants hollandais (3 février 1746); les *Nouveaux Amusements de Polichinelle* (3 juillet 1746); le *Bombardement de la ville d'Anvers* (juillet 1746); la *Prise de Charleroi*, divertissement (11 août 1746); la *Femme diablesse*, pièce en vaudeville (août 1746); *Arlequin vainqueur de la femme diablesse*, pantomime (août 1746); la *Descente d'Énée aux enfers* (février 1747); le *Départ de Mars et les Travaux de Vulcain* (juillet 1747); l'*Assaut de Berg-op-Zoom* (février 1748); *Colombine aux enfers, ou Arlequin vainqueur de Pluton*, pantomime (juillet 1748); *Arlequin amant désespéré*, pantomime (20 janvier 1749);

le *Mariage d'Arlequin avec Colombine par Jupiter* (17 février 1749) [1]; le *Bonheur d'Arlequin par magie*, pantomime (3 février 1750); *Arlequin au sabbat, ou l'Ane d'or d'Apulée*, pantomime (février 1752), le *Rossignol*, divertissement (février 1753), etc. Bienfait continua encore à donner des représentations aux foires et sur les boulevards, en société avec son gendre Pierre-Toussaint Martin, jusqu'en 1762. A cette époque, son théâtre ayant été consumé par l'incendie qui dévora les bâtiments de la foire Saint-Germain et ayant touché à ce propos une indemnité de 2,400 livres, il jugea prudent de se retirer et vendit son spectacle à un entrepreneur nommé Rossignol. En 1746, Bienfait prenait le titre de seul joueur de marionnettes du Dauphin. On ignore l'époque de sa mort.

(*Archives des Comm.*, n° 853. — *Dictionnaire des Théâtres*, I, 188, 288, 452, 465; II, 114, 521; III, 320, 485; VI, 359, 394, 432, 471, 480, 664, 705.)

BIENFAIT (NICOLAS III), fils du précédent et d'Agnès Gonffreville, sa femme, était, en 1759, sauteur dans la troupe de Restier. Plus tard on le retrouve composant des pantomimes et jouant les *Arlequins* chez Nicolet. En 1772, il avait un jeu de marionnettes à la foire Saint-Germain.

(*Almanach forain*, 1773. — *Galerie historique de la troupe de Nicolet*, par de Manne et Ménétrier, 16.)

BILLARD, acteur forain qui remplissait l'emploi des *Gilles*, faisait partie, en 1700, de la troupe d'Alard et de la veuve Maurice, alors associés. Il fut attaché plus tard au théâtre de Dolet, et y joua une pièce composée exprès pour lui et intitulée: *le Roi des sabots*.

(*Mémoires sur les Spectacles de la Foire*, I, 20. — *Dictionnaire des Théâtres*, I, 453.)

(1) En 1749, Bienfait II, devenu l'associé ou bien l'acquéreur du matériel d'un joueur de marionnettes nommé Prévost, donnait des représentations sur le boulevard du Temple, pendant l'intervalle des foires. Son théâtre était situé rue Saintonge, près le boulevard du Temple, et s'appelait: *les Petits Comédiens du Marais*.

BILLARD, entrepreneur de spectacles à la foire Saint-Germain de 1748. Le détail des curiosités qu'il montrait au public est consigné dans l'annonce suivante :

« Messieurs et dames, vous êtes avertis que le sieur Billard, Donesan de nation, est arrivé en cette ville et qu'il y fait voir deux animaux sauvages ; l'un, amené de la montagne déserte de la Barbarie, est engendré par deux rares animaux de différentes espèces. Sa tête est fort grosse tirant sur le mouton et en dos d'âne comme celle d'un cheval d'Espagne. Il a de fort belles cornes, des oreilles de biche, le visage et le col d'un cerf, les barbillons d'une chèvre, le poitrail d'une biche, le dessus des épaules chargé d'un bouquet de laine fine comme de la soie, le dos d'un chameau, la moitié du corps d'une biche, la croupe d'un cheval, la queue d'un chien, les pieds de devant d'un veau et ceux de derrière d'une biche. Il a six pieds de hauteur, et portant son cavalier sur le dos, il court aussi vite qu'un cheval. C'est une chose admirable. L'autre animal sauvage vient des côtes de Guinée. Il a deux pieds et demi de hauteur et représente en quelque façon la figure humaine, particulièrement la tête et les pieds. On l'habille comme une personne. Il fait quantité de tours surprenans. Sa figure est risible et grotesque. Il marche debout et droit. Il est habile sauteur et fait toutes sortes d'équilibres. Il fait l'exercice comme un soldat et est bon cavalier. Il monte sur le grand animal et ensuite sur des chiens de Turquie qui représentent l'Académie des chevaux. Ledit sieur Billard est grand mathématicien et expert dans son art, habile joueur de gobelets et de gibecière. Il fera voir de nouvelles curiosités qui n'ont jamais paru en foire Saint-Germain et plus de deux cents tours de physique et de mathématique incompréhensibles aux yeux les plus fins et les plus subtils. C'est à la foire Saint-Germain, rue de la Chaudronnerie. »

(*Affiches de Paris*, 1748.)

BINOT (M^lle), actrice de l'Ambigu-Comique, a joué à ce théâtre le rôle de l'*ingénue* dans l'*Ingénue*, pièce en un acte, représentée le 15 août 1783.

(*Journal de Paris*, 15 août 1783.)

BISSON (ANNE), femme de Jean-Baptiste Hamoche, comédien forain, était actrice au jeu tenu par la dame Baron, à la foire Saint-Germain de 1713.

Voy. HAMOCHE.

BISSON (M^lle), actrice du spectacle des Variétés-Amusantes, où elle a joué dans le *Maître de déclamation*, le *Fou raisonnable*, et *Jérôme Pointu*, pièces représentées toutes trois le vendredi 12 septembre 1783, et *l'ombre d'une femme coquette* dans les *Caprices de Proserpine, ou les Enfers à la moderne*, pièce épisodi-comique en un acte, en vers, par Pujoulx, du Musée de Paris, représentée le 16 juin 1784.

(*Journal de Paris*, 12 septembre 1783. — Brochure intitulée : *les Caprices de Proserpine*. Paris, Cailleau, 1785.)

BITHEMER (JEAN-FRANÇOIS), acteur du boulevard, fit ses débuts à l'Ambigu-Comique vers 1775. En 1779, il passa au spectacle des Élèves de l'Opéra et en devint le principal acteur. Lors de la fermeture de ce théâtre, en 1780, il revint à l'Ambigu et y tint l'emploi des *amoureux*. Bithemer a créé avec un certain succès le rôle de *Dupré fils* dans le *Cabinet des figures, ou le Sculpteur en bois*, comédie en un acte, en prose, par Magne de Saint-Aubin, représentée à l'Ambigu-Comique le jeudi 25 juillet 1782. Cet acteur avait, au point de vue de la moralité, une détestable réputation, et le document daté du 3 mai 1781, qui le concerne et que nous publions plus loin, s'accorde parfaitement avec d'autres témoignages contemporains.

(*Almanach forain*, 1776 ; le *Chroniqueur désœuvré*, I, 103 ; brochure intitulée : *le Cabinet des figures*, Paris, Cailleau, 1784.)

I

Du lundi 13 feptembre 1779, huit heures et demie du foir, Jean-François Bithemer, principal acteur aux Élèves de l'Opéra, fur le boulevard, arrêté et mis au corps de garde pour avoir manqué cejourd'hui à fe rendre à l'heure convenable et avoir fait manquer la feconde pièce. Pourquoi, à la réquifition des directeurs, envoyé de police au For-l'Évêque et remis à cet effet au fieur Suti, fergent de garde en ce fpectacle (1).

(Archives des Comm., n° 3786.)

II

L'an 1781, le jeudi 3 mai, trois heures de relevée, en l'hôtel et par-devant nous, Mathieu Vanglenne, etc., eft comparue Marie-Auguftine Momineau, époufe du fieur Jofeph Bittemer, maître cordonnier, demeurant à Paris, rue de Bretagne, paroiffe St-Nicolas-des-Champs : Laquelle nous a rendu plainte contre la demoifelle Maffon, actrice du fpectacle de l'Ambigu-Comique, et nous a dit que le premier du préfent mois, fur les neuf heures du foir, ladite Maffon étant au café dudit fpectacle, a dit hautement et publiquement que le fils de la plaignante, qui eft acteur dudit fpectacle, menoit un mauvais commerce avec des hommes et qu'elle le prouveroit. Qu'hier matin ladite Maffon a tenu les mêmes propos dans ledit café en préfence de différentes perfonnes et notamment de plufieurs des acteurs dudit fpectacle.

Et comme ces propos qui font de toute fauffeté tendent à nuire à la réputation de fon fils, qu'elle a le plus grand intérêt d'en arrêter le cours, elle a été confeillée de venir nous rendre la préfente plainte.

Signé : M. Momineau; Vanglenne.

(Archives des Comm., n° 4988.)

BLAINVILLE, maître de musique et chanteur au spectacle des Beaujolais, en 1789.

Voy. Dottel.

BLAINVILLE (M^{lle}), fille du précédent, chanteuse au spectacle des Beaujolais, en 1789.

Voy. Dottel.

(1) On jouait ce soir-là, au spectacle des Élèves de l'Opéra, la *Pantoufle,* pantomime de Parisau, ornée de son spectacle, précédée de : *Il n'y a pas d'éternelles amours,* et suivie de : *Cupidon mouillé.*

BLEUETTES-COMIQUES (SPECTACLE DES), théâtre situé sur le boulevard du Temple, vis-à-vis la rue Saintonge. Ce petit spectacle avait pour directeur, en 1788, un nommé Clément de Lornaizon et existait encore en 1789.

(*Archives des Comm.*, n° 5022.)

Voy. BELFORT. LORNAIZON. PAULMIER. VARENNE (Marie-Jacqueline Santerre de).

BLOCHE (FRANÇOISE), danseuse du spectacle des Variétés-Amusantes, en 1780. En 1781, Hamoire, maître des ballets et frère du directeur de ce théâtre, lui fit un procès pour des leçons de danse qu'il lui avait données et qu'elle refusait de payer.

(*Archives des Comm.*, n° 304.)

BOCQUET (Mlle), actrice des Variétés-Amusantes, en 1784, jouait à ce théâtre le rôle de *Lisette* dans le *Mensonge excusable*, pièce représentée le jeudi 27 mai de cette même année.

(*Journal de Paris*, 27 mai 1784.)

BODINIÈRE (FRANÇOIS), danseur de corde à la foire Saint-Germain de 1668.

(*Mémoires sur les Spectacles de la Foire*, I, XLVI.)

BŒUF MONSTRUEUX. On montrait à la foire Saint-Laurent, en 1782, un bœuf âgé de 5 ans, haut de 6 pieds 6 pouces, et large de 11 pieds 6 pouces ; il pesait 3,840 livres poids de marc, et avait 11 pieds de circonférence. Malgré son énormité, cet animal était fort bien proportionné.

(*Journal de Paris*, 28 juillet 1782.)

BOILEAU (Louis-Jacques), acteur du spectacle de Nicolet, en 1770.
Voy. Forestier.

BOISGIRARD (Louis-François), né vers 1773, acteur au spectacle des Beaujolais, en 1789.
Voy. Dottel.

BOISTE (Pierre-François), né vers 1755, entra au théâtre de l'Ambigu-Comique en 1772, et y remplissait les rôles de baillis.
(*Almanach forain*, 1773.)

BOIZARD DE PONTAU (Florimond-Claude), auteur dramatique et administrateur du théâtre de l'Opéra-Comique, de 1728 à 1732 et de 1734 à 1742.

I

Sur la requête présentée au Roi étant en son conseil par le sieur Destouches, directeur général de l'Académie royale de musique, contenant que, par bail passé devant notaire au Châtelet de Paris le 3 août 1727, le sieur Francine, au nom et comme donataire de l'Académie royale de musique et encore comme directeur général de la même Académie, a donné à loyer au sieur Boizard de Ponteau, bourgeois de Paris, pour le tems et espace de quatre années et demie, le droit d'établir en la ville de Paris aux foires St-Germain et St-Laurent et autres qui pourroient s'établir, l'Opéra-Comique, composé de vaudevilles, danses, machines, décorations et symphonies, moyennant douze mille livres par an et autres charges et clauses portées audit bail ; en conséquence, le sieur Ponteau a fait un établissement qui a eu beaucoup de succès et n'a reçu d'opposition qu'au mois de novembre dernier de la part des comédiens françois qui ont présenté requête au Parlement de Paris tendant à ce qu'en conséquence de deux arrêts de 1708 et 1709, il fût fait défense au sieur Ponteau et à tous autres de jouer dans Paris aucune comédie françoise et autres divertissemens et que, par provision, il fût condamné à faire démolir son théâtre ; sur cette requête est intervenu arrêt le 23 dudit mois de novembre, portant que commission sera délivrée aux comédiens françois pour faire assigner qui bon leur semblera et cependant ordonne l'exécution

desdits arrêts de 1708 et 1709. Cet arrêt, signifié audit sieur Ponteau avec assignation, a été par lui dénoncé au suppliant; mais comme Sa Majesté a expressément ordonné par lettres patentes du 8 janvier 1713, enregistrées au Parlement le 6 février suivant, que les contestations qui pourront arriver au sujet du privilége de l'Académie royale de musique et généralement toutes celles concernant ladite Académie, seront réglées par le Secrétaire d'État ayant le département de sa maison, après qu'il en aura rendu compte à Sa Majesté, le suppliant étoit obligé de recourir à Sa Majesté pour lui être sur ce pourvu, requéroit à ces causes qu'il plût à Sa Majesté ordonner que les priviléges, ordonnances et arrêts rendus en faveur de l'Académie royale de musique, et surtout les lettres patentes du 8 janvier 1713, seront exécutées selon leur forme et teneur; ce faisant, sans avoir égard à l'arrêt du Parlement de Paris du 23 novembre dernier, ni à l'assignation donnée en conséquence le 25 du même mois à la requête des comédiens françois, ladite assignation sera et demeurera évoquée au conseil avec défense d'exécuter ledit arrêt du Parlement du 23 novembre dernier et aux parties de se pourvoir ailleurs qu'au conseil, à peine de nullité, cassation de procédures, trois mille livres d'amende et de tous dépens, dommages et intérêts. Vu ladite requête, lesdites lettres patentes du 8 janvier 1713, ouï le rapport :

Le Roi étant en son conseil, a évoqué et évoque à soi et à son conseil lesdites contestations d'entre les comédiens françois, le sieur Ponteau et l'Académie royale de musique; ordonne que sur icelles les parties remettront leurs titres, pièces et mémoires entre les mains du sieur comte de Maurepas, secrétaire d'État et de ses commandemens, ayant le département de sa maison pour, sur le compte qu'il en rendra à Sa Majesté, y être fait droit ainsi qu'il appartiendra, toutes choses demeurant en l'état qu'elles étoient avant ledit arrêt du Parlement du 23 novembre 1729.

Le 1er mars 1730.

Signé : DAGUESSEAU; CHAUVELIN.

(*Reg. du Conseil d'État*, E., 2103.)

II

L'an 1741, le samedi 30 septembre, deux heures de relevée, nous, Louis-Pierre Blanchard, etc., ayant été requis, sommes transporté rue des Récollets, faubourg St-Martin, où nous aurions trouvé une populace considérable des deux sexes amassée au-devant de la porte du sieur de Pontau parmi laquelle étoient beaucoup de boulangers, et ayant frappé à la porte dudit sieur de Pontau, elle nous auroit été ouverte par Jean Duquesnoi, caporal de l'escouade de Guillaume Moreau, sergent de la barrière Poissonnière : Lequel nous a dit qu'ayant été requis de se transporter chez le sieur Pontau où il y avoit une populace qui assiégeoit la maison, il s'y seroit transporté avec deux de ses soldats et, à la réquisition dudit sieur de Pontau, auroit arrêté un particulier

qui faifoit des violences. Que ledit particulier fe feroit débattu contre eux et auroit excité la populace de fe jeter fur eux. Que voyant qu'il n'étoit pas en état de fe défendre contre la populace qui commençoit à fe faifir de pierres pour tomber fur eux, et ledit particulier s'étant jeté fur le fufil d'un de fes foldats pour le lui arracher, dont il s'eft même bleffé à la joue gauche avec le bout du canon, lui, comparant feroit entré dans la maifon dudit fieur Pontau avec ledit particulier et fes deux foldats jufqu'à ce que nous foyons arrivé, ayant appris qu'on nous avoit envoyé requérir.

Eft auffi comparu fieur Florimond-Claude Boizard de Pontau, bourgeois de Paris et entrepreneur de l'Opéra-Comique, demeurant en la maifon où nous fommes : Lequel nous a fait plainte contre ledit particulier arrêté et dit qu'il y a environ une heure ledit particulier arrêté conduifant fa charrette auroit donné un coup de fa verge au travers du vifage d'un de fes garçons, nommé Guimbert, lequel s'étant plaint de la brutalité dudit particulier qui lui auroit entre autres donné un coup de poing dans le dos. Que ledit Guimbert étant rentré chez le plaignant, ledit particulier feroit venu frapper à fa porte avec violence. Que le plaignant lui ayant ouvert, ledit particulier lui auroit dit ces mots : « B..... de Jeanf....., où eft ton b..... de garçon que je l'affomme ? » Que le plaignant lui en ayant demandé le fujet, il lui auroit dit ces mots : « Ce n'eft pas un f.... gueux comme toi qui m'en empêcheroit. » Pourquoi lui plaignant auroit fermé fa porte fur le nez dudit particulier pour éviter la fuite de fes infultes. Que peu de tems après le fieur Favart, voulant fortir de chez le plaignant, auroit trouvé à fa porte ledit particulier arrêté qui fe feroit jeté à fon vifage en lui difant ces mots : « Eft-ce toi, petit b..... d'habillé de noir qui voudrois te mêler à la querelle ? » Que le fieur Favart auroit crié au fecours, étant tenu par ledit particulier. Qu'à l'inftant le nommé François, un de fes garçons, auroit été au fecours et auroit reçu un coup de pierre dudit particulier fur l'œil droit. Que lui dépofant auroit fait rentrer ledit fieur Favart et ledit François chez lui pour éviter que la populace ne fonçât dans fa maifon. Que lui plaignant auroit été furpris de fe trouver affailli de pierres dans fa maifon, dans fes vitres, et d'entendre dire par ledit particulier à la populace : « Il faut affommer ces b......là ! » Qu'il a fur-le-champ envoyé chercher la garde, laquelle étant venue, il auroit par la fenêtre requis le fergent de faire arrêter ledit particulier, lequel s'étant débattu et ayant ameuté la populace pour tomber deffus, il auroit ouvert fa porte pour éviter le danger qui auroit pu arriver fi les archers euffent tiré et ils ont fait entrer ledit particulier jufqu'à notre arrivée. Pourquoi il nous rend la préfente plainte.

Signé : BOIZARD DE PONTAU.

Eft auffi comparu Jean Coufin, maître boulanger à Paris, demeurant faubourg St-Martin, au coin de la rue des Récollets : Lequel nous a fait plainte contre cinq quidams domeftiques du fieur Pontau et contre ledit fieur Pontau de ce que, fans fujet, ledit fieur de Pontau a infulté ledit plaignant et a fait

tomber lefdits cinq quidams fur lui, lefquels l'ont maltraité et excédé de coups. Qu'après l'avoir bien maltraité, ils l'ont fait entrer dans ladite maifon dudit fieur de Pontau où ils l'ont encore maltraité de coups, étant par terre. Nous déclare que pendant la mêlée il a perdu cent fols ou fix francs qui pouvoient être dans fa poche; qu'enfuite la garde eft venue, par laquelle ils l'ont fait arrêter. Pourquoi il nous rend la préfente plainte.

Sur quoi, nous, commiffaire, attendu les plaintes refpectives des parties, les avons renvoyées à fe pourvoir et avons fait relaxer ledit Coufin.

Dont et de quoi avons fait et dreffé le préfent procès-verbal.

Signé : BLANCHARD.

(*Archives des Comm.*, n° 3600.)

III

Sur la requête préfentée au Roi étant en fon confeil, par Jofeph Guénot de Préfontaine, ceffionnaire du privilége de l'Académie royale de mufique, contenant que le fieur Boizard de Pontau s'étant trouvé, à l'expiration de fon bail de l'Opéra-Comique arrivée en l'année 1743, redevable envers ladite Académie d'une fomme de 33,660 livres, le fieur de Thuret, lors pourvu dudit privilége, fe vit obligé de faire faifir et exécuter la falle que Pontau avoit fait conftruire rue des Quatre-Vents, faubourg St-Germain, pour les repréfentations de l'Opéra-Comique et par lui affectée en 1738 fpécialement et par privilége au paiement de ce qu'il devoit alors et de ce qu'il pouvoit devoir dans la fuite. Cette faifie ayant donné lieu à différentes procédures et Pontau en ayant pris prétexte pour faire paroître un nombre de créanciers fimulés fous le nom defquels il fe difpofoit à épuifer toutes les reffources de la chicane; ledit fieur de Thuret fut confeillé, pour parer aux longueurs dont il étoit menacé, de fe pourvoir devers Sa Majefté qui voulut bien, par arrêt de fon Confeil d'État du 5 juin 1743, évoquer à Elle et à fon confeil les conteftations qui étoient pendantes au Châtelet de Paris ou au Parlement entre lui et ledit Pontau au fujet de l'exécution du bail paffé entre eux le 26 janvier 1734, enfemble la faifie et exécution, vente et adjudication de la falle de la rue des Quatre-Vents, et le tout, circonftances et dépendances, renvoyé par-devant le fieur de Marville, lieutenant-général de police, pour par lui et tels officiers du Châtelet qu'il voudroit choifir être jugées définitivement et en dernier reffort au nombre de trois au moins, ainfi qu'il appartiendroit. Nonobftant cette évocation, Pontau a trouvé le fecret d'éluder jufqu'à préfent l'effet des pourfuites faites contre lui tant par ledit fieur de Thuret que par le fieur Berger, fon fucceffeur. Il prétend même que l'Académie de mufique doit lui tenir compte du loyer de fa loge à raifon de 4,000 l. par an; en forte que, indépendamment des 15,000 l. de revenu qu'elle perd depuis trois ans par le défaut de location du privilége de l'Opéra-Comique, il lui en coûteroit encore par an 2,500 pour cette loge puifqu'il eft de fait qu'elle n'en

retire actuellement que 1,500 l. C'est donc pour éviter la perte totale de la dette de Pontau, qui s'éteindroit par les loyers prétendus de cette loge, lesquels même pourroient surpasser si l'on étoit plus longtems à la faire adjuger, que le suppliant prend la liberté de se pourvoir; requéroit à ces causes le suppliant qu'il plût à Sa Majesté, en subrogeant le sieur Berrier, lieutenant-général de police, au sieur de Marville pour l'exécution de l'arrêt du 5 juin 1743, autoriser le suppliant à faire vendre la loge de la rue des Quatre-Vents au plus offrant et dernier enchérisseur pour les deniers qui en proviendront être délivrés à qui il appartiendra. Vu ladite requête, ensemble ledit arrêt du 5 juin 1743; ouï le rapport. Le Roi étant en son conseil, ayant égard à la requête, a commis et subrogé, commet et subroge le sieur Berrier, lieutenant-général de police, au lieu et place du sieur Marville, pour procéder à l'exécution de l'arrêt du Conseil d'État du 5 juin 1743, Sa Majesté en attribuant audit sieur Berrier et aux officiers du Châtelet qui seront par lui choisis aux termes dudit arrêt, toute cour, juridiction et connoissance qu'Elle interdit à toutes ses cours et autres juges. Permet Sa Majesté au sieur de Tréfontaine de poursuivre devant lesdits sieurs commissaires la vente et adjudication au plus offrant et dernier enchérisseur de la salle de la rue des Quatre-Vents pour les deniers qui en proviendront être délivrés à qui et ainsi qu'il appartiendra. Et sera le présent arrêt exécuté nonobstant opposition ou autres empêchemens quelconques pour lesquels ne sera différé. Le 20 septembre 1748.

<div style="text-align:right">Signé : DAGUESSEAU.</div>

(*Reg. du Conseil d'État*, E, 2271.)

Voy. DELAMAIN. MONNET. OPÉRA-COMIQUE.

BONNET (M^{lle}), actrice du boulevard, reçut les leçons du comédien Mayeur de Saint-Paul et débuta tout enfant au spectacle des Élèves de l'Opéra. Elle y obtint beaucoup de succès, et fut surnommée *l'Amour* à cause du rôle de ce nom qu'elle avait fort bien rempli dans la petite pièce intitulée : *Cupidon mouillé*. En 1780, Audinot l'engagea à l'Ambigu-Comique, ce qui mécontenta beaucoup Parisau, directeur du spectacle des Élèves, qui, en plein théâtre, dans un compliment adressé au public, exhala tout haut sa mauvaise humeur. Piqué de ce procédé, le directeur de l'Ambigu-Comique adressa au *Journal de Paris* la lettre suivante :

« Messieurs, un honnête homme qu'on accuse publiquement de procédés malhonnêtes se doit à lui-même de se justifier publiquement. C'est en plein théâtre et dans un compliment en

vers que M. Parisau, directeur des Élèves, m'impute ironiquement d'être « un voisin de bon aloi qui lui a enlevé sa famille et qui lui a débauché l'*Amour* ». Cela veut dire que les deux demoiselles Spinacuta, les deux demoiselles Tabraise, un danseur et une petite enfant surnommée l'*Amour* ont passé de son théâtre sur le mien. Il est naturel sans doute à tout entrepreneur de rechercher les avantages de son entreprise ; il est naturel que tout artiste, tout artisan, tout ouvrier préfèrent de s'attacher à ceux qui connoissent et paient le mieux la supériorité de leur talent. On ne blesse donc ni la loi ni l'honneur en usant respectivement de ce droit naturel. Il est vrai que les âmes extrêmement délicates s'interdisent d'employer des moyens insidieux pour se prévaloir de ce droit, et cette délicatesse je l'ai toujours eue à l'égard de mes collègues ; je puis même prouver que si elle me manquoit aujourd'hui, je ne ferois qu'user de représailles. C'est encore un droit naturel que je me suis interdit. Je défie donc le sieur Parisau de prouver que je lui ai débauché l'*Amour* et sa famille. Je lui prouverai au contraire que je n'ai engagé aucun des sujets qui lui ont appartenu qu'au terme indiqué, quoique j'en fusse sollicité vivement par chacun d'eux bien avant l'expiration de leurs contrats avec le sieur Parisau, contrats auxquels ils avoient peut-être le droit de se soustraire. Que ledit sieur ne s'en prenne donc qu'à son égoïsme et qu'à ses mauvais calculs de ses mauvais succès ; qu'il cesse surtout de vouloir rendre suspect au public un honnête homme qui, comme lui, ne peut tenir la fortune que de l'estime du public. C'est en vers qu'il a plu à M. Parisau de me tympaniser. Pour lui répondre un peu dignement, j'ai obtenu de ma petite muse les quatre petits vers que voici, en attendant que je devienne un grand poëte comme lui :

> Si le fils de Vénus ne vous fait plus sa cour,
> Pourquoi m'en faites-vous la mine ?
> C'est par le bonheur seul que l'on fixe l'amour,
> On le chasse par la famine.

Ce 22 avril 1780. Signé : Audinot. »

Parisau répondit en ces termes :

« Ce 26 avril 1780. Messieurs, le sieur Audinot a fait confidence au public des énormes griefs qu'il a contre moi. Je suis bien étonné que M. Audinot, que l'on a toujours accusé de prudence, se soit engagé dans une démarche aussi légère. Je vais répondre à mon *aimable collègue*, car c'est une qualification dont il m'honore. Il a bien senti le sel piquant de cette injure; mais on sait que je ne la mérite pas. Le sieur Audinot, qui n'est pas égoïste et qui calcule puissamment, m'a débarrassé de quelques sujets un peu chers. Pénétré d'un aussi beau trait, j'ai dit dans une effusion dont je n'ai pas été le maître :

> Près de moi la charité brille,
> Mon voisin, de très-bon aloi,
> Pour me soulager, malgré moi
> Veut bien adopter ma famille.
> L'*Hymen* (1) reste dans ce séjour,
> Mais il m'a débauché l'*Amour*.

Et voilà ce qui fâche mon *aimable collègue*. Il auroit désiré que ses bienfaits fussent ensevelis dans une obscurité modeste. Homme sublime ! Voilà comme on oblige; voilà de grands procédés. Mais son désintéressement pèse à ma reconnoissance; il faut que ce sentiment s'épanche; il faut qu'on sache tout ce que vous valez; je l'ai dit en vers, je le répète en prose et je l'apprends à tous les échos :

> Mon voisin, *de très-bon aloi*,

l'expression vous offense. Un homme qui voudroit ménager votre modestie toujours délicate rejetteroit l'expression sur la nécessité de rimer avec *moi*, quoique je ne rime à rien, mais je remercie la rime de l'avoir amenée naturellement sous ma plume. Quel dommage que ce mot-là vieillisse; comme il peint la bonté, l'honnêteté, la candeur, etc., etc., et mille etc.

> Mais il m'a débauché l'*Amour*.

(1) Allusion à la pièce intitulée : *l'Hymen, ou le Dieu jaune*, comédie de Robineau de Beaunoir, qui se jouait alors au spectacle des Élèves de l'Opéra, et qui plus tard fut reprise au théâtre des Grands-Danseurs du Roi.

Entendriez-vous malice à ce vers-là ? Pour le coup, c'en est trop. Vous avez assez d'esprit pour m'en prêter, mais je vous dois déjà beaucoup, et je ne veux pas me surcharger d'obligations nouvelles. Vous finissez votre épître par un quatrain barbare, anti-poétique et surtout maladroit. Le public, dont la faveur vous enivre, n'aime pas qu'on s'en targue insolemment pour humilier les autres. Enfant gâté de ce public, vous ne connoissez que ses bienfaits, apprenez à connoître, à respecter son équité. Rayez-moi donc ce quatrain impoli ; je ne sais pas ce qu'il vous a coûté, mais l'eussiez-vous eu pour ce qu'il vaut, vous auriez fait un mauvais marché. *Sordes emere stultum est.* Je vous demande pardon d'avoir parlé latin. Il faut terminer. Je réprime des sarcasmes assez gais qui s'offrent à mon imagination. Tenez-moi compte de ce que je ne vous ai pas dit, et convenez que votre lettre méritoit une autre réponse. Vous n'en êtes pas moins très-*honnête*, car vous l'avez dit, et je suis assez crédule pour ne demander à personne ce que je dois en penser. J'ai l'honneur d'être, etc. Signé : Parisau. »

Malgré cette spirituelle épître, c'est Parisau qui avait tort de se plaindre, car Audinot s'était conduit loyalement dans cette affaire. C'est du moins ce qu'affirme Mayeur de Saint-Paul dans une lettre insérée dans le *Chroniqueur désœuvré* (1). Mlle Bonnet,

(1) Cette lettre est ainsi conçue : « *Aux auteurs du Journal de Paris.* Messieurs, je viens de recevoir votre journal et l'ayant ouvert avec l'empressement qu'on met à posséder ce qui fait nous intéresser et nous plaire, mes yeux se sont arrêtés sur une lettre signée du sieur Audinot, directeur du spectacle connu sous le nom de l'Ambigu-Comique. Comme je suis en partie l'instrument de l'altercation élevée entre MM. Audinot et Parisau et que je puis rendre au premier toute la justice qu'il réclame, vous m'obligerez, Messieurs, de faire part au public de la déposition que je remets entre vos mains puisque votre journal est le dépositaire de la réclamation du sieur Audinot. Jouant à son spectacle et ne cherchant, après le désir de plaire au public, que celui d'être agréable et utile à mon directeur, je lui présentai la demoiselle Bonnet (connue sous le nom de *l'Amour* depuis qu'elle a joué ce rôle au spectacle des Élèves), que j'avois pris soin de former pour nos théâtres, en lui faisant quelques rôles dans de petites pièces que je composois pour des sociétés. Douée d'une intelligence surprenante, je m'imaginois que cette enfant, âgée de sept ans et demi, après avoir fait le charme de bon nombre d'assemblées, seroit reçue avec transport par le sieur Audinot. Mes espérances furent déçues ; elle entra donc aux Élèves de l'Opéra. Au milieu de l'année passée, sa mère, voyant le délabrement de ce théâtre, me pria de l'offrir de nouveau au sieur Audinot. Je le fis ; nouvelles marques d'indifférence de sa part. Enfin, ayant récidivé pendant cette dernière quinzaine de Pâques (toujours aux sollicitations de sa mère) et cette fois satisfait du sieur Audinot, je lui amenai la demoiselle Bonnet. Je fus témoin de leur conversation et je puis attester comme l'allègue le sieur Audinot qu'il a refusé d'engager ladite demoiselle Bonnet avant le terme où expirent les engagemens de comédie. Il alla même jusqu'à la refuser encore en disant que le public

autour de laquelle tant de bruit s'était fait, ne paraît pas avoir répondu aux espérances qu'en avait conçues Audinot. Elle joua pourtant avec succès l'*Amour* dans les *Leçons de l'amour* (10 juin 1780), et la *Fée Diamantine* dans le *Prince noir et blanc*, féerie en deux actes, mêlée de dialogues, musique et danse, par Audinot et Arnould-Mussot, représentée le jeudi 3 janvier 1782. J'ignore ce qu'elle devint ensuite.

(*Le Chroniqueur désœuvré*, I, 283). — *Journal de Paris*, 3 janvier 1782.)

BONNET (JOSEPH), frère de la précédente, acteur du boulevard, faisait partie, en 1779, de la troupe des Élèves de l'Opéra et passa au mois d'avril 1780 avec sa sœur au théâtre de l'Ambigu-Comique.

Lundi 23 juillet 1780, une heure du matin.

Antoine Baret, sergent de la place Maubert, à la réquisition de Jean-Baptiste Cannehan, préposé du sieur Lehoux, inspecteur de police, a arrêté Joseph Bonnet, acteur chez le sieur Audinot, pour l'avoir trouvé couché sous la galerie du spectacle des Associés (1). Relaxé.

(*Archives des Comm.*, n° 5052.)

voyant qu'elle soutenoit seule le spectacle des Élèves pourroit l'accuser de la lui avoir ravie pour aider à sa chute et que s'étant toujours conduit pour son théâtre avec décence et honnêteté, il ne vouloit pas commencer à cette heure à donner matière à des reproches qui lui seroient trop sensibles. La dame Bonnet a persisté, mais il n'a engagé la petite fille qu'au tems où il en avoit le droit. C'est donc une justice qu'il est nécessaire de rendre au sieur Audinot. Quant à l'égoïsme qu'il impute au sieur Parisau, je ne le crois pas non plus, car si le zèle ardent et le talent peuvent conduire à la fortune, le directeur des Élèves a bien droit d'y prétendre. Les accusations de l'une et de l'autre part sont donc fausses; mais comme le public, neutre dans cette discussion, peut former des doutes téméraires, il doit être détrompé, et voilà l'objet qui m'a fait mettre la main à la plume, pouvant seul jeter de la clarté sur cette affaire dont j'ai été à la fois le témoin et l'agioteur. Il est encore nécessaire de dire que comme on sait que je suis au spectacle du sieur Audinot depuis dix années et que, comme son pensionnaire, j'écris ceci pour le flatter, je déclare que je ne suis plus à son spectacle; qu'après lui avoir fait faire l'acquisition de la petite Bonnet, des affaires d'intérêt me contraignirent à le quitter pour entrer chez le sieur Nicolet, où je fais chaque jour de nouveaux efforts pour mériter de plus en plus l'indulgence dont le public m'a souvent honoré.

« Signé : MAYEUR. »

(1) Le pauvre Bonnet s'était grisé en sortant du théâtre, et il s'était endormi sous la galerie qui servait à faire la parade devant le théâtre des Associés. On avait joué ce soir-là, à l'Ambigu-Comique : *les Malices de l'Amour*, pièce précédée de la *Fête infernale* et suivie de la *Rosière*, pantomime.

BOON (Cornélis), danseur de corde au jeu du chevalier Pellegrin en 1712, était, parait-il, de belle figure et homme à bonnes fortunes. Il quitta le théâtre, devint garde de la connétablie, et mourut vers 1739, exempt du guet à Paris. Il avait un frère, danseur de corde comme lui, mais qui, n'ayant pas réussi au théâtre, se fit limonadier.

Voy. DELAPLACE. (*Dictionnaire des Théâtres*, I, 469.)

BOON (Gertrude), dite *la Belle Tourneuse*, sœur du précédent, faisait partie, dès 1711, de la grande troupe des danseurs de corde du jeu de paume d'Orléans dirigée par Alard, et joua sur ce théâtre le rôle de l'*Amour saltimbanque* dans les *Fêtes parisiennes*, pièce anonyme en quatre actes et par écriteaux. L'année suivante elle passa dans le jeu de la dame Baron et se retira du théâtre à la fin de la foire Saint-Laurent de 1712, après avoir épousé un homme riche nommé Jean Gervais. Ce mariage fut malheureux, ainsi qu'on peut le voir plus loin, et dès 1715 Gervais cherchait à le faire annuler par le parlement de Paris. Il est fait mention de la *Belle Tourneuse* dans l'*Histoire de la danse* de Bonnet, Paris, d'Houry, 1723, p. 170, 172. Voici le passage : « La danſeuſe qu'on appeloit la *Belle Tourneuſe* a fait trop de bruit ſur le théâtre des danſeurs de corde pour n'en pas faire mention, je crois même qu'à moins de l'avoir vue on aura peine à croire ce que je vais rapporter. Elle paroiſſoit d'abord ſur le théâtre d'un air impoſant et y danſoit ſeule une ſarabande avec tant de grâce qu'elle charmoit tous les ſpectateurs, enſuite elle demandoit des épées de longueur aux cavaliers qui vouloient bien lui en préſenter pour faire ſa ſeconde repréſentation. Ce qu'il y a de ſurprenant, c'eſt qu'elle s'en piquoit trois dans chaque coin de l'œil qui ſe tenoient auſſi droites que ſi elles avoient été piquées dans un poteau. Elle prenoit ſon mouvement de la cadence des violons, qui jouoient un air qui ſembloit exciter les vents, et tournoit d'une viteſſe ſi ſurprenante pendant un quart d'heure

que tous ceux qui la regardoient attentivement en demeuroient étourdis, ainſi qu'il m'eſt arrivé. Enſuite elle s'arrêtoit tout court et retiroit ſes épées nues l'une après l'autre du coin de ſes yeux avec autant de tranquillité que ſi elle les eût retirées du fourreau. Néanmoins, quand elle me rendit la mienne, dont la garde étoit fort peſante, je remarquai que la pointe étoit un peu enſanglantée. Cela n'empêcha pas qu'elle danſât encore d'autres danſes, tenant deux épées nues dans ſes mains, dont elle mettoit les pointes tantôt ſur ſa gorge et tantôt ſur ſes narines ſans ſe bleſſer. »

Dans une note adreſſée à propos de ce paſſage aux auteurs du *Dictionnaire des Théâtres*, Gueullette prétend que Bonnet exagère et que la *Belle Tourneuſe* ne fichait pas les épées dans ſes yeux, mais qu'elle les appuyait ſeulement au coin de l'œil et les ſoutenait avec ſes mains en danſant, comme font toutes les autres tourneuſes.

(*Mémoires ſur les Spectacles de la Foire*, I, 139. — *Dictionnaire des Théâtres*, I, 467; II, 564; VI, 408.)

Du jeudi 10ᵉ jour de janvier 1715, ſur les trois heures après midi ou environ, nous Jean-François Letrouyt Deſlandes, etc., ayant été requis, ſommes tranſporté rue du Mail, en une maiſon occupée par Jean Gervais, banquier, où étant monté en un premier appartement qui a vue ſur la cour, où nous avons trouvé ledit ſieur Gervais qui nous a dit qu'il nous a fait requérir de nous tranſporter chez lui pour nous rendre plainte, comme il a fait, contre Gertrude Boon de ce que montant au ſecond appartement où loge ladite demoiſelle Boon, laquelle il y a trouvé et le voyant lui a dit : « Voilà le feu vis-à-vis la maiſon chez les ſieurs Lagrange »; ledit ſieur requérant lui a répondu : « Vous voyez les accidens qui arrivent, et cependant vous ſortez tous les jours le matin et ne revenez que le ſoir et vous emportez votre clef, cela doit vous faire connoître qu'il ne faut jamais emporter la clef de votre appartement et qu'il faut la laiſſer. » Et dans ce moment le ſieur requérant a pris la clef de l'appartement de ladite demoiſelle Boon, qui étoit à la porte; ce que voyant ladite demoiſelle Boon, elle s'eſt jetée ſur ledit ſieur requérant et de force et violence lui a voulu arracher la clef qu'il avoit tirée de la ſerrure, et n'ayant pu la lui ôter ni arracher de la main elle l'a mordu au petit doigt de la main droite d'où le ſang eſt ſorti à l'inſtant et nous a fait voir la morſure et un mouchoir tout enſanglanté du ſang qui en eſt découlé, comme il nous eſt apparu. Et pour faire par ladite demoiſelle de Boon de la peine au ſieur comparant, elle s'eſt miſe à ſa fenêtre qui a vue ſur ladite rue du Mail et a crié de toute ſa force : « Au voleur ! on m'aſſaſſine ! » quoique le ſieur re-

quérant ne lui ait fait aucun mal et ne l'ait pas approchée, ce qui a, en un moment, fait attrouper une nombreuſe populace dans ladite rue du Mail, vis-à-vis la porte du requérant et fait regarder tous les habitans de ladite rue du Mail par leurs fenêtres, ce qui lui a cauſé un grand ſcandale. Pourquoi il nous a fait requérir de nous tranſporter chez lui pour nous rendre la préſente plainte contre ladite demoiſelle Boon de la morſure qu'elle lui a faite au doigt ſans aucune raiſon et de ce qu'elle l'a traité de gredin, de gueux, de coquin, leſquelles injures elle a réitérées en préſence de pluſieurs perſonnes et encore en notre préſence, ce que ladite Boon a fait en haine de l'inſtance pendante au Parlement entre la dame Gervais, mère du ſieur requérant, et ladite Gertrude Boon. Et entendant que ledit ſieur requérant vouloit nous rendre la préſente plainte contre elle, elle a monté à ſa chambre d'où elle eſt deſcendue avec beaucoup de précipitation et eſt ſortie dans la rue en robe de chambre, et la demoiſelle Gervais, ſœur du ſieur requérant, l'ayant voulu empêcher de ſortir, elle lui a pris la main de force et lui a auſſi mordu un des doigts de la main gauche, pourquoi ladite demoiſelle Gervais l'a laiſſée aller. Se plaint encore de ce que ladite demoiſelle Boon l'a menacé pluſieurs fois et encore aujourd'hui de lui faire donner vingt coups d'épée par ſes frères dont l'un eſt danſeur de corde et l'autre cafetier à l'Opéra, et qu'ils ſeront ſes vengeurs de ce qu'il lui a fait par le paſſé. Dont et de tout ce que deſſus il nous a requis acte.

Signé : LETROUYT-DESLANDES ; J. GERVAIS.

(*Archives des Comm.*, n° 251.)

BORDIER (FRANÇOIS), acteur du boulevard, né à Paris, le 2 août 1758, entra encore enfant à l'Ambigu-Comique et y rempliſſait les rôles de *crispins*, de *soldats* et de *paysans*. Juſqu'en 1781 Bordier reſta attaché à ce théâtre, où il joua dans un grand nombre de pièces et entre autres dans la *Guinguette*, de Pleinchesne ; *Il n'y a plus d'enfants*, de Nougaret ; le *Degré des âges*, de Pleinchesne ; les *Mannequins*, d'Arnould-Mussot ; *Jacquot parvenu*, de Fonpré de Fracansalle ; les *Tracasseries de village* ; *Carmagnole* et *Guillot-Corju*, de Guillemain ; l'*Empirique* et *le Cabinet*. En 1781, Bordier s'attacha à une troupe de comédiens qui deſſervaient les spectacles du Bois de Boulogne et de Saint-Cloud, mais cette entreprise n'ayant pas réuſſi, il s'engagea, en 1782, aux Variétés-Amusantes, où il joua *Jacquot*, dans *Jacquot et Collas duellistes* ; *Tirepied*, dans *Oui et non*, de Dorvigny (24 juin

1782); *Jacques Lecocq*, dans le *Devin par hasard*, de Renout (2 juillet 1782) ; *Christophe*, dans *Christophe Lerond*, de Dorvigny (18 juillet 1782) ; un *bossu*, un *auteur satirique*, un *protecteur subalterne* dans *Ésope à la foire*, de Landrin (30 juillet 1782); *Dubois* dans *Churchill amoureux, ou la Jeunesse de Malborough*, de Guillemain (7 août 1783) ; *M. Protêt, huissier*, dans les *Cent Écus*, du même auteur (20 novembre 1783); *Minos, juge des enfers*, dans les *Caprices de Proserpine, ou les Enfers à la moderne*, de Pujoulx (16 juin 1784), etc., etc. En 1785, le théâtre des Variétés-Amusantes s'étant installé au Palais-Royal, sous le nom de théâtre des Variétés, Bordier y fit de nouvelles créations, entre autres : l'*abbé*, dans la *Loi de Jatab, ou le Turc à Paris*, de Dumaniant (22 janvier 1787) ; *Frontin*, dans le *Français en Huronie*, du même auteur (30 avril 1787) ; un *abbé*, dans l'*Inconséquente, ou le Fat dupé*, de Monnet (20 août 1787); *Robert Edwige*, dans le *Duc de Montmouth*, de Bodard de Tézay (4 novembre 1788). Il a encore joué différents rôles dans la *Nuit aux aventures* et dans *Guerre ouverte*, de Dumaniant ; dans le *Ramoneur prince et le Prince ramoneur*, *Barogo*, le *Mariage de Barogo* et les *Voyages de Barogo*, ouvrages de Maurin de Pompigny, et dans les *Valets singes de leurs maîtres*. Dans cette dernière pièce, Bordier fit preuve d'une grande présence d'esprit ; il faisait le rôle d'un valet imitant les manières de son maître, un grand seigneur, et s'acquittait du mieux qu'il pouvait de son emploi, quand soudain un coup de sifflet aigu partit du fond de la salle et déconcerta singulièrement les acteurs en scène. Bordier, au contraire, sans rien perdre de son sang-froid, se tourna vers un figurant costumé en maître d'hôtel et lui dit avec un naturel parfait : « Mon ami, va donc fermer cette fenêtre ; le vent siffle ! » Cette saillie pleine d'à-propos dérida les spectateurs qui n'écoutaient la pièce qu'en maugréant, et Bordier et l'ouvrage furent vigoureusement applaudis. En 1789, après la prise de la Bastille, les spectacles ayant fermé quelques jours, Bordier se rendit à Rouen et prit une part très-active aux troubles qui venaient d'éclater dans

cette ville. Arrêté le 3 août, à la tête d'une troupe d'hommes armés qu'il commandait, il fut condamné à mort et pendu le 21 du même mois. Sa mémoire a été réhabilitée en 1793, par les soins de son camarade Ribié, acteur du théâtre des Grands-Danseurs du Roi. L'auteur du *Chroniqueur désœuvré* se montre sévère pour le talent de ce comédien très-aimé du public, et voici comment il le juge : « Rival actuel de Volange, il est certains rôles où Bordier atteint son jaloux concurrent ; mais en général il les joue presque tous d'une manière basse et triviale, et pour voir ces Messieurs, car Volange est de même, avec quelque satisfaction, il ne faut aller aux Variétés que lorsqu'on y donne des pièces faites exprès pour eux. »

(*Almanach forain*, 1773. — *Journal de Paris*, janvier 1781 ; 24 juin 1782 ; 2, 18 juillet 1782 ; 20 mars 1786. — Brochures intitulées : *Ésope à la foire*, Amsterdam et Paris, Cailleau, 1782 ; *Churchill amoureux*, Paris, Cailleau, 1783 ; *les Cent Écus*, Avignon, Garrigan, 1791 ; *les Caprices de Proserpine*, Paris, Cailleau, 1785 ; *la Loi de Jatab*, Paris, Brunet, 1787 ; *le Français en Huronie*, Paris, Cailleau, 1787 ; *l'Inconséquente*, Paris, Cailleau, 1787 ; *le Duc de Montmouth*, Paris et Bruxelles, 1789. — *Galerie historique de la troupe de Nicolet*, p. de Manne et Ménétrier, 160.)

I

L'an 1778, le mercredi onze novembre, neuf heures du soir, est comparu en l'hôtel et par-devant nous Nicolas Maillot, etc., sieur François-Charles Seigneur, aide-major de la garde de Paris : Lequel nous a dit qu'en vertu des ordres particuliers de M. le lieutenant général de police, il vient d'arrêter un particulier nommé Bordier, acteur du sieur Audinot, maître de spectacle sur le boulevard, lequel il a conduit par-devant nous pour l'entendre et l'envoyer de notre ordonnance ès prisons du For-l'Évêque.

Signé : SEIGNEUR.

Sur quoi nous, commissaire, etc., avons fait comparoître le particulier arrêté et sur les interpellations par nous à lui faites, il nous a dit se nommer François Bordier, natif de Paris, âgé de 20 ans, acteur du sieur Audinot, maître de spectacle sur le boulevard, demeurant rue Neuve-Saint-Laurent, maison de l'abonnement du balayage.

Signé : BORDIER.

Ce fait nous avons remis ledit Bordier ès mains du sieur Lelièvre, sergent adjudant de la garde de Paris, pour le conduire ès prisons du For-l'Évêque et l'y faire écrouer de notre ordonnance (1).

Signé : LELIÈVRE ; MAILLOT.

(*Archives des Comm.*, n° 3785.)

II

Mercredi 15 septembre 1779, minuit.

Étienne Gondouin, caporal de la garde de Paris, de poste chez Nicolet, a amené le sieur François Bordier, acteur d'Audinot, demeurant rue Neuve-St-Laurent, et Anne Vély, limonadière, demeurant boulevard de la rue Saintonge, pour querelle entre eux et s'être dit des injures (2). Renvoyés à se pourvoir.

(*Archives des Comm.*, n° 5022.)

III

L'an 1780, le vendredi 4 février du matin, est comparu en l'hôtel et par-devant nous, Nicolas Maillot, etc., François Bordier, acteur du spectacle du sieur Audinot, directeur du spectacle de l'Ambigu-Comique, boulevard du Temple, demeurant rue Neuve-St-Laurent, maison qui a pour enseigne l'*Étoile*: Lequel nous a déclaré et dit que lundi dernier, environ sur le minuit, rentrant chez lui, il a trouvé la porte de sa chambre ouverte sans effraction quoiqu'il l'eût fermée à double tour avec la clef lorsqu'il en étoit sorti, et s'est aperçu qu'on lui avoit pris et volé dans sadite chambre un habit de drap brun galonné en or d'un pouce de large, les boutons et boutonnières aussi d'or, lesdites boutonnières terminant en façon de graine d'épinard, ledit habit doublé de soie aussi brune, un gilet de satin bleu bordé d'un galon pareil à celui de l'habit, une veste de soie couleur d'orange, brodée en paillettes d'or et de soie, cinq gilets de toile de coton piqué, une culotte de drap de soie noire, treize chemises de toile neuve garnies de batiste, dont les manches sont amadis, neuf ou dix mouchoirs de batiste, trois mouchoirs de mousseline,

(1) Bordier était arrivé en retard au théâtre où l'on jouait ce soir-là : *Il n'y a plus d'enfants*, petite pièce de Nougaret ; *la Fête de Colette*, divertissement-pantomime ; *Don Quichotte armé chevalier*, par Labussière, et le divertissement des *Noces de Gamache*, par le même.

(2) Cette demoiselle Anne Vély tenait le café de Foy sur le boulevard. C'était un vrai *sérail*, dit l'auteur du *Chroniqueur désœuvré*. La maîtresse de cet établissement, très-fréquenté du reste par les amateurs du boulevard et que la police fit fermer, avait été *fille de joie* avant de se faire limonadière. (*Le Chroniqueur désœuvré*, I, 39.) Bordier avait joué ce soir-là sur le théâtre de l'Ambigu, à la foire Saint-Laurent, où l'on avait représenté : *Zélia, ou la Grille enchantée* ; *l'Heureux Engagement*, et *les plus courtes Folies sont les meilleures*, proverbe de Dorvigny.

douze paires de bas de soie de différentes couleurs, et autres effets dont il n'eft pas mémoratif. Faifant la préfente déclaration pour fervir et valoir ce que de raifon (1).

<div style="text-align:right">Signé : MAILLOT ; BORDIER.</div>

(*Archives des Comm.*, n° 3787.)

IV

Dimanche 30 décembre 1781, neuf heures du foir.

Antoine Tifferand, fergent de la garde de Paris, a amené François Bordier, acteur de l'Ambigu-Comique, à la réquifition du fieur Berger-Duménil, pour querelle (2). Renvoyés.

<div style="text-align:right">(*Archives des Comm.*, n° 5022.)</div>

V

L'an 1786, le mardi 24 octobre, neuf heures du foir, en notre hôtel et par-devant nous François-Jean Sirebeau, etc., eft comparu fieur François Bordier, acteur du fpectacle des Variétés-Amufantes, au Palais-Royal, demeurant rue d'Argenteuil, butte St-Roch, n° 87 : Lequel nous a rendu plainte contre la demoifelle Foreft, actrice du même fpectacle, et nous a dit que le public ayant demandé qu'on fe retirât pour laiffer voir le fieur Beaulieu, qui jouoit le rôle de *revenant*, lorfqu'il étoit fur la porte de la carrière, le comparant défirant fatiffaire le public a averti à voix baffe ladite demoifelle Foreft de fe retirer un peu fur le derrière pour laiffer voir la fcène.

(1) L'auteur du *Chroniqueur défœuvré* s'exprime ainfi au fujet d'une plainte rendue par Bordier chez un commiffaire à propos d'un vol dont il fe prétendait la victime : « Ce poliffon, car d'après les qualités qu'il poffède fi bien et que j'ai décrites dans mon premier volume, je ne crois pas qu'il mérite d'autre titre, a commencé chez Audinot, encore enfant ; les favoyards du boulevard furent fes coteries. Devenu plus âgé, fes fociétés changèrent, mais fes mœurs, infectées du peu de foin qu'on avoit eu de fon éducation, fe confervèrent, et les plus mauvaifes inclinations furent fon apanage pendant fon féjour chez Audinot. Marchant à grands pas fur les traces des Volange et des Ribié, il fit autant de dupes qu'il trouva occafion d'en faire, et ce ne fut que par un ftratagème qu'il fut fe tirer d'un affez mauvais parti que lui avoient préparé plufieurs marchands trompés dont la patience étoit à bout. Logé rue des Fontaines, excédé de la troupe nombreufe d'huiffiers qui lui faifoient régulièrement la cour, le fieur Bordier réfolut de fe fouftraire à leur importunité et de payer en même tems fes créanciers fans bourfe délier. Voici ce dont il s'avifa pour y parvenir : aidé du fieur Lefèvre, marchand tapiffier, il fit tranfporter à la faveur de l'obfcurité tout fon mobilier chez le même marchand, et ayant de la forte converti en argent tous fes effets, cachant fa friponnerie fous les apparences de la plus grande défolation, il fut, de commiffaire en commiffaire, faire entendre fes plaintes, difant qu'on l'avoit volé ; fes créanciers furent obligés de lui accorder du tems qu'il prit *ad libitum* ; de certains même compatirent à fon état, lui avancèrent d'autres meubles que le même Lefèvre ne tarda pas à tranfporter dans fon magafin aux mêmes conditions. »

<div style="text-align:right">(*Le Chroniqueur défœuvré*, II, 33.)</div>

(2) Ils s'étaient querellés fur le théâtre pendant la repréfentation. On donnait ce foir-là à l'Ambigu-Comique : *Jean qui pleure et Jean qui rit*, comédie en un acte, de Sedaine de Sarcy, fuivie de *Jacquot parvenu*, pièce de Fonpré de Fracansalle, et terminée par *Pierre de Provence et la belle Maguelonne*, pantomime en quatre actes, d'Arnould-Muffot.

Que l'amour-propre de ladite demoiselle Forest s'étant trouvé blessé de l'avertissement donné par le déclarant, elle s'étoit oubliée jusqu'à lui dire qu'il ne se donnât pas les airs de lui parler étant sur la scène. Le comparant lui ayant répliqué qu'il étoit son camarade et ne faisoit que remplir un devoir nécessaire en l'avertissant de se retirer un peu sur le derrière, ladite demoiselle, offensée de sa réplique, non contente de l'avoir injurié et outragé, se seroit permis de le menacer et de dire hautement qu'elle alloit porter plainte contre ce polisson-là en désignant le comparant et lui portant au droit de l'œil gauche un coup de la pomme de sa canne, qui est une badine de bambou à pomme de corne de cerf, garnie partie en cuivre et partie en or, lequel coup avoit été donné avec tant de force qu'il lui a fait une contusion de la largeur d'un pouce ou environ, suivant qu'il nous l'a fait remarquer. Et nous a représenté la canne de ladite demoiselle Forest comme pièce devant servir à conviction et nous a requis acte de sa déclaration (1).

<div align="right">Signé : BORDIER; SIREBEAU.</div>

(*Archives des Comm.*, nº 4686.)

Voy. MAYEUR (6 mars 1782).

BOUCHÉ (BARTHÉLEMY), né en 1756, acteur du boulevard, étudia d'abord la peinture, puis débuta sans succès à la Comédie-Italienne dans les *Jeux de l'Amour et du Hasard*. Il passa ensuite au boulevard et entra au théâtre des Élèves de l'Opéra. Il y a joué un *valet* dans l'*Amour muet parle mieux*, et huit rôles différents dans l'*Écrivain public,* pièces représentées le 9 avril 1780. Lors de la fermeture du spectacle des Élèves, arrivée peu après, Bouché s'engagea dans la troupe des Variétés-Amusantes et il en fit encore partie quand ce théâtre, devenu les Variétés tout court, eut été transféré, en 1785, de la rue de Bondy au Palais-Royal. Il a créé, entre autres rôles : *Crispin*, dans le *Nègre blanc*, comédie de Dorvigny, représentée le 16 octobre 1780; un *jeune enthousiaste*, dans *Ésope à la foire*, comédie épisodique en un acte, en vers, par Landrin, représentée le 30 juillet 1782; un *juge des Enfers*, dans les *Caprices de Proserpine, ou les Enfers à la moderne*,

(1) Voici quelle était ce jour-là la composition du spectacle des Variétés du Palais-Royal: 28ᵉ représentation du *Revenant, ou les Deux Grenadiers*, comédie en deux actes, en prose, par Desenne, précédée de l'*Ami comme il y en a peu*, comédie en trois actes, en prose, par Marin, et du *Mari à deux femmes, ou le Valet à deux maîtres*, comédie en un acte, en prose, par Evra.

pièce épisodique en un acte, en vers, par Pujoulx, représentée le 16 juin 1784, et *Lafleur, valet de Dorval,* dans le *Français en Huronie,* comédie en un acte, en vers, par Dumaniant, représentée le 30 avril 1787. Ce comédien consciencieux était de plus un fort honnête homme, et cette justice lui a été rendue par l'auteur du *Chroniqueur désœuvré,* qui n'est pas assurément prodigue d'éloges. Voici en quels termes il en parle: « Que diable venez-vous faire au boulevard, M. Boucher? car enfin, puisque vous ne ressemblez nullement à vos chers confrères, n'est-ce pas me contrarier absolument que de vous ranger avec eux? Vous me réduisez à la nécessité de ne rien dire de vous, chose qui me sera reprochée par l'auteur du *Désœuvré mis en œuvre* (1) comme un oubli. Vous êtes sage, c'est vrai, oh! j'en conviens; vous avez de la délicatesse, des mœurs; il est enrageant pour moi d'en convenir: mais ne croyez pas être à l'abri du reproche; je saisis les moyens qui se présentent et voilà celui que vous méritez. Vous aviez des talens dans un art aussi honorable que votre état actuel est diffamant. Commençant à avoir des admirateurs dans la peinture, vous avez abandonné les espérances presque assurées de l'Académie pour briguer les faveurs de Thalie. Sottise impardonnable; rappelez-vous cette journée bizarre où, caché derrière le panier de M^{lle} Pitrot (actrice de la Comédie-Italienne), le parterre n'apercevoit en vous qu'un embryon, un chétif comédien; il falloit en demeurer là, reprendre la palette. Mais non, tout entier à vos petites idées, il vous a fallu venir aux Variétés.... Vous y êtes, tant mieux. Patience, je vous attends à mon troisième volume; vous serez changé, car les bonnes inclinations ne sauroient se conserver aux boulevards. »

<div style="text-align: right;">(*Journal de Paris,* 9 avril, 16 octobre 1780. — *Le Chroniqueur désœuvré,* II, 28. — Brochures intitulées: *Ésope à la foire,* Amsterdam et Paris, Cailleau, 1782; *les Caprices de Proserpine,* Paris, Cailleau, 1785; *le Français en Huronie,* Paris, Cailleau, 1787.)</div>

(1) Sous ce titre, l'acteur Dumont venait de publier une réponse aux attaques dont tous les comédiens du boulevard avaient été l'objet dans le premier volume du *Chroniqueur désœuvré.* — *Voy.* plus loin l'article Dumont.

BOUDET, acteur, puis maitre de ballets à l'Opéra-Comique, où il entra en 1724. Il a dansé dans la *Noce anglaise*, ballet-pantomime représenté le 16 août 1729; dans l'*Assemblée des acteurs*, prologue de Panard et Carolet, représenté le 21 mars 1737; dans le *Rendez-vous champêtre*, ballet-pantomime de sa composition, représenté le 3 février 1740, et dans le *Pédant amoureux*, ballet-pantomime, également composé par lui et représenté le 20 du même mois et de la même année.

(*Mémoires sur les Spectacles de la Foire*, II, 22. — *Dictionnaire des Théâtres*, I, 315; III, 506; IV, 85, 425.)

Voy. CHÉRET (MARIE).

BOUDET (M^{me}), femme du précédent, danseuse à l'Opéra-Comique, dansait, le 3 février 1740, dans le *Rendez-vous champêtre*, ballet-pantomime composé par son mari.

(*Dictionnaire des Théâtres*, IV, 325.)

BOUDET (LE PETIT), fils des précédents et petit danseur à l'Opéra-Comique, parut à ce théâtre à l'âge de quatre ans, et exécuta, le 27 août 1731, à la fin de la *Nièce vengée, ou la Double Surprise*, opéra comique en un acte, de Fagan, avec prologue, épilogue et divertissements, de Panard, la danse du sabotier, en parodiant la manière de Nivellon. Il fut couvert d'applaudissements, surtout quand, après avoir dansé, il chanta le couplet suivant :

> Quoique je ne fois qu'un nabot,
> Je fais m'efcrimer du fabot.
> Ma danfe eft encore imparfaite,
> Mais j'efpère qu'en peu de tems
> Mes petons, tourelourirette,
> Vaudront bien les grands.

Deux ans après, le 9 septembre 1733, il remplit le rôle de l'*Amour*, dans *Zéphire et la lune, ou la Nuit d'été*, opéra comique en un acte, de Boissy.

Le 3 février 1740, Boudet fils dansa dans le *Rendez-vous champêtre*, ballet-pantomime composé par son père, et le 7 avril de la même année il remplit le rôle de *Charmant* dans le compliment qui fut prononcé pour la clôture du spectacle. Il devint plus tard danseur à la Comédie-Italienne.

(*Mémoires sur les Spectacles de la Foire*, II, 22. — *Dictionnaire des Théâtres*, I, 382; III, 495; IV, 425; VI, 332.)

Voy. CHÉRET (MARIE).

BOUDIN, acteur forain, faisait partie de la *Grande troupe étrangère* qui donnait des représentations à la foire Saint-Germain de 1742, sous la direction de Restier et de la veuve Lavigne.

(*Mémoires sur les Spectacles de la Foire*, II, 157.)

BOULANGER (ANDRÉ), né en 1749, ébéniste et danseur du théâtre des Grands-Danseurs du Roi en 1778.

Voy. BECQUET (MARIE-CHARLOTTE).

BOURET (CLAUDE-ANTOINE), acteur de l'Opéra-Comique, où il débuta en 1755 à la foire Saint-Germain, grâce à la protection de Vadé, y remplissait l'emploi des *niais* et des personnages ridicules. Il a joué avec succès le rôle de *M. Faussel, avocat*, dans l'*Huître et les Plaideurs, ou le Tribunal de la Chicane*, opéra comique en un acte, en prose, paroles de Sedaine, musique de Philidor, représenté pendant les foires Saint-Laurent de 1759 et de 1761. Lors de la réunion du théâtre de l'Opéra-Comique à la Comédie-Italienne, en 1762, Bouret passa à la Comédie-Française, où il débuta dans les rôles de *valets*. Il mourut en 1785.

(Brochure intitulée : *l'Huître et les Plaideurs*, Paris, Hérissant, 1761.— *Biographie Didot.*)

BOURGEOIS (M^lle^), actrice foraine, faisait partie de la troupe d'Alexandre Bertrand à la foire Saint-Germain de 1716, et tenait l'emploi des *Colombines*.

Voy. BERTRAND (ALEXANDRE), 13 mars 1716.

BOURGEOIS DE CHATEAUBLANC (DOMINIQUE-FRANÇOIS), ingénieur et entrepreneur d'un spectacle mécanique appelé *les Ouvriers-automates*. Une annonce du temps explique quel était ce spectacle : « *Les Ouvriers automates*, machine nouvelle très-utile et curieuſe, ou les *Eſſais mécaniques ſur les forces mouvantes*, par M. Bourgeois de Châteaublanc. Sept moulins de différentes eſpèces les plus utiles compoſent cette machine avec trois figures automates, leſquelles imitent non-ſeulement les mouvemens naturels, mais auſſi la force, la viteſſe et l'attention dans les plus forts exercices. C'eſt ainſi que paroît le fameux Don Quichotte près d'un moulin à vent. Les démonſtrations de ces ouvrages ſe font à l'hôtel de Jabach, rue Neuve-St-Merri près la rue St-Martin, dans une ſalle ornée, au rez-de-chauſſée, où ils peuvent être vus très-commodément tous les jours depuis neuf heures du matin juſqu'à midi, et depuis deux heures juſqu'à huit heures du ſoir et les dimanches et fêtes après le ſervice divin. Lorſqu'il y aura 15 perſonnes et qu'on aura rempli pour pareil nombre, leſdites démonſtrations feront faites ſans attendre. On prend 24 ſols par perſonne. » Ce spectacle obtint un certain succès, et quelques mois après, Bourgeois de Châteaublanc déménagea pour lui donner plus d'extension. Il prévint le public de son changement de local et lui annonça qu'il avait ajouté à ses ouvriers automates « un jeune Cyclope à ſa forge, qui y fait tous les exercices de Vulcain, et un eſclave ceux de Samſon lorſqu'il fut ſurpris par les Philiſtins. Les démonſtrations de ces ouvrages ſe font au bas de la rue de Condé, la ſeule porte cochère entre la rue des Boucheries et celle des Quatre-Vents, près le carrefour

des Cordeliers ou de la Comédie-Françoise, dans une falle au rez-de-chauffée de la maifon de M. Lauverjon. » Deux ans après, en 1748, on retrouve Bourgeois de Châteaublanc installé à la foire Saint-Germain et y montrant son spectacle mécanique (1).

<div style="text-align: right;">(<i>Archives des Comm.</i>, n° 44. — <i>Affiches de Paris</i>, 1746.)</div>

BOURGUIGNON (Jacques-Damiens Angelo, dit), entrepreneur de spectacles, avait une loge à la foire Saint-Germain de 1760 et y faisait des tours de prestidigitation. En 1768 il était acteur et co-directeur du jeu tenu sur le boulevard du Temple par M^{lle} Gasserent.

<div style="text-align: right;">(<i>Affiches-annonces</i>, 1760, 119.)</div>

Voy. PAUL (GABRIELLE).

BOURSAULT, entrepreneur de spectacles, avait un jeu de marionnettes à la foire Saint-Germain de 1742, où il fit représenter *Orphée et Eurydice*, pièce en un acte, par Valois.

<div style="text-align: right;">(<i>Dictionnaire des Théâtres</i>, IV, 47.)</div>

BOURSIER (M^{lle}), actrice de l'Opéra-Comique, ne parut à ce théâtre que pendant la foire Saint-Laurent de 1732.

<div style="text-align: right;">(<i>Dictionnaire des Théâtres</i>, I, 487.)</div>

BOURSIER (M^{lle}), actrice de l'Ambigu-Comique, a joué à ce théâtre *Julie*, dans les *Trois Léandres, ou les Noms changés*, comédie en un acte, en prose, par M. S...., représentée le vendredi 22 avril 1786, et *Madame Lisidor*, dans *Tout comme il vous plaira, ou la Gageure favorable*, comédie en un acte, en prose, par Sedaine jeune, représentée le vendredi 5 mai 1786.

<div style="text-align: right;">(Brochures intitulées : <i>les Trois Léandres</i>, Paris, Cailleau, 1786, et <i>Tout comme il vous plaira</i>, Paris, Cailleau, 1795.)</div>

(1) Bourgeois de Châteaublanc est mort à Paris, place du Marché-Neuf, le dimanche 18 février 1781, à l'âge de 87 ans, veuf sans enfants. Il avait le titre et les fonctions d'ingénieur privilégié du Roi pour les réverbères. (<i>Archives des Comm.</i>, n° 378.)

BOUTHOUX DE LORGET, mécanicien et physicien, ouvrit en 1786 son cabinet au Palais-Royal, dans la salle du spectacle des Beaujolais, pendant la quinzaine de Pâques, sauf le vendredi saint. On y voyait des automates, des pièces physiques et mécaniques et des tours de prestidigitation. La séance durait deux heures et demie.

(*Journal de Paris*, 5 avril 1789.)

BOUVART (Pierre-Louis-Antoine), acteur du spectacle des Élèves de l'Opéra en 1779.

Voy. DUCHEMIN.

BOYER (M^{lle}), dite PAULINE, joua d'abord sur des théâtres bourgeois, puis, après avoir reçu quelques leçons de la fameuse Silvia, de la Comédie-Italienne, elle débuta à l'Opéra-Comique, à la foire Saint-Laurent de 1744. Elle y représenta, le 28 juin 1744, le rôle de *Doris* dans *Pygmalion*, opéra comique, par Panard et Laffichard, et le 16 juillet suivant celui de la *confidente* dans l'*École des amours grivois*, opéra comique, ballet-divertissement flamand en un acte, en vaudeville, sans prose, par Lagarde, Favart et Lesueur.

(*Dictionnaire des Théâtres*, I, 491 ; II, 360 ; IV, 307.)

BRANCHU, acteur des Grands-Danseurs du Roi en 1789.

Voy. RIBIÉ (27 juin 1789).

BRAY (M^{lle} de), danseuse du *Nouveau spectacle pantomime* (Opéra-Comique) à la foire Saint-Laurent de 1746, dansait dans le *Jugement de Midas, ou le Nouveau Parnasse lyrique*, pan-

tomime ornée de quatre divertissements, et dans les *Oracles d'Harpocrate, ou le Dieu du silence à la foire,* pièces représentées au mois de septembre de cette année.

<div align="right">(Dictionnaire des Théâtres, I, 494 ; VI, 561.)</div>

BRÉHON (JACQUES), né en 1685, acteur forain, débuta chez Alexandre Bertrand en 1704 et jouait les *pierrots;* attaché à la fortune de son camarade Dolet, il le suivit chez la veuve Maurice, chez Saint-Edme et chez la dame Baron, où il était en 1715. Ensuite il passa chez Francisque, où il resta jusqu'à la fin de la foire Saint-Germain de 1720. Il mourut peu après d'une maladie de poitrine.

<div align="right">(Mémoires sur les Spectacles de la Foire, I, 41.)</div>

Voy. ENDRIC.

BRILLA (JEAN), l'un des équilibristes les plus habiles des foires, faisait partie de la troupe de Matthews, qui donnait des représentations pantomimes sur le théâtre de l'Opéra-Comique, alors supprimé, à la foire Saint-Laurent de 1745. Brilla avait épousé une demoiselle Hélène Restier, actrice de la *Grande troupe étrangère.*

<div align="right">(Dictionnaire des Théâtres, VI, 626.)</div>

Voy. RESTIER.

BRILLANDFORT, entrepreneur de spectacles à la foire Saint-Ovide de 1772.

<div align="right">(Archives des Comm., n° 1508.)</div>

BRILLANT (MARIE LEMAIGNAN, dite), femme du sieur Buro, musicien de l'Opéra, débuta à l'Opéra-Comique à la foire Saint-Germain de 1740, dans la *Servante justifiée,* opéra co-

mique en un acte, de Favart et Fagan. Elle joua ensuite *Colette*, dans les *Bateliers de Saint-Cloud*, opéra comique en un acte, avec un divertissement et un vaudeville, par Favart; *Lucinde*, dans la *Capricieuse raisonnable*, opéra comique en un acte, avec un divertissement et un vaudeville, par Rousselet; *Isabelle*, dans la *Fausse duègne*, opéra comique en deux actes, avec un divertissement, par Favart; *Mathurine*, dans la *Meunière de qualité*, opéra comique en un acte, avec un divertissement et un vaudeville, par Drouin; *Eucharis*, dans l'*Astrologue de village*, parodie, en un acte et en vaudeville, du ballet des *Caractères de la Folie* (de l'Opéra), par Favart; *Émélie* et *Faimet*, dans l'*Ambigu de la Folie, ou le Ballet des Dindons*, parodie, en quatre entrées, du ballet des *Indes galantes* (de l'Opéra), par Favart; *Thérèse*, dans le *Coq du Village*, opéra comique en un acte, de Favart; *Galantis*, dans *Pygmalion, ou la Statue animée*, opéra comique en un acte, précédé d'un prologue, par Panard et Laffichard, et *Doris*, dans le *Siège de Cythère*. Lors de la suppression momentanée de l'Opéra-Comique (1745), Mlle Brillant alla jouer en province. En 1750 elle revint à Paris et entra à la Comédie-Française.

(*Dictionnaire des Théâtres*, I, 97, 320, 388, 498; II, 34, 108, 482; III, 424; IV, 307; V, 140.)

BRIOCHÉ (François Datelin, dit Fanchon), fils de Pierre Datelin dit Brioché, opérateur célèbre et joueur de marionnettes du quartier Guénégaud, qui mourut en 1671, à cent quatre ans (1), était né le 9 septembre 1620. Comme son père, il se fit entrepreneur de marionnettes et obtint, à dater de 1657, la permission de s'établir à la foire Saint-Germain; puis, la foire finie, il revenait dans son quartier et y rouvrait son théâtre. Sa célébrité était grande à Paris, puisqu'il eut l'honneur de faire danser ses pantins devant le dauphin, fils de Louis XIV, et celui-ci l'en

(1) Il est de toute évidence que Pierre Datelin dit Brioché allait faire jouer ses marionnettes aux foires; mais jusqu'à présent on n'a pu en découvrir de preuves certaines.

récompensa fort bien, ainsi que l'indiquent les deux pièces suivantes : « Garde de mon tréfor royal, Étienne Jehannot fieur de Bertillat, payez comptant au tréforier des menus plaifirs et affaires de ma chambre, maiftre Nicolas Mélicque, la fomme de 450 livres pour employer au fait de fa charge, même icelle délivrer à François Briocher, joueur de marionnettes, pour le féjour qu'il a fait à Saint-Germain-en-Laye. Le 7 décembre 1669. » Plus bas est écrit : « Comptant au tréfor Royal; Louis; et plus bas : « Colbert ». — « Garde de mon tréfor royal, payez à Nicolas Mélicque pour employer au fait de fa charge et délivrer à François Dattelin, joueur de marionnettes, 840 livres pour fon paiement de 56 journées qu'il eft demeuré à Saint-Germain-en-Laye pour divertir mon fils le dauphin, à raifon de XX livres par jour depuis le 17 juillet dernier jufques et compris le 15 août en fuivant, et de XV livres par jour pendant les 16 derniers jours dudit mois. Fait à Saint-Germain-en-Laye, le XIVᵉ jour de décembre 1669. » Louis XIV protégea aussi Fanchon Brioché contre le commissaire de police de son quartier qui voulait l'empêcher de donner ses représentations de marionnettes, et il fit écrire par Colbert à la Reynie, le 16 octobre 1676, qu'il entendait qu'on autorifât Brioché à continuer ses exercices et qu'on lui assignât un endroit convenable pour cela. François Datelin mourut à Paris le 31 mars 1681.

(Registres de la maison du Roi. O¹ 2815. — Depping, *Correspondance administrative sous Louis XIV*, II, 562. — Magnin, *Histoire des marionnettes*, 130 et suiv. — Jal, *Dictionnaire de biographie et d'histoire*, 470.)

BRIOCHÉ (CHARLES DATELIN, dit), petit-fils du précédent, fut comme son arrière-grand-père, son grand-père et son grand-oncle, Jean Brioché, opérateur et joueur de marionnettes.

(Jal, *Dictionnaire de biographie et d'histoire*, 472.)

I

L'an 1699, le vendredi 6 novembre, deux heures de relevée, en l'hôtel et par-devant nous Martin Boursin, etc., est comparue Louise Delalus, fille majeure, demeurant rue du Coq, chez la veuve Laplante, à l'image St-François : Laquelle nous a fait plainte à l'encontre de Charles Datelin, joueur de marionnettes, et nous a dit qu'il y a environ six mois ayant été dans la boutique dudit Datelin, sise quai de l'École, pour s'y faire nettoyer les dents, elle se seroit adressée audit Datelin qui les lui auroit nettoyées ; qu'en les nettoyant elle auroit été surprise qu'il lui auroit témoigné qu'il s'estimeroit bien heureux de l'avoir pour femme, qu'il prendroit la liberté de l'aller voir pour lui rendre ses devoirs de tems en tems ; et de fait peu de tems après ledit Datelin étant venu voir la plaignante chez elle sous prétexte de la rechercher en mariage, lui auroit rendu de fréquentes visites, et s'étant emparé de son esprit, auroit tant fait qu'en lui réitérant ses promesses de mariage et l'assurant qu'il n'auroit jamais d'autre femme qu'elle, il l'auroit séduite jusqu'au point de parvenir à jouir de sa compagnie charnelle, en sorte que la plaignante est enceinte de ses œuvres depuis environ cinq mois. Et comme il éloigne d'exécuter les promesses qu'il lui a faites de l'épouser et que d'ailleurs il l'abandonne sans lui donner aucun secours, la plaignante a été conseillée de nous en venir rendre sa plainte, comme elle fait, de tout ce que dessus, nous en demande acte et requiert qu'attendu que ledit Datelin est sur le point de s'absenter pour éviter les poursuites qu'il a appris que la plaignante devoit faire, il soit arrêté prisonnier à ses risques et périls et fortune et au surplus qu'il lui soit permis d'informer desdits faits (1).

Signé : BOURSIN.

(*Archives des Comm.*, n° 1589.)

II

L'an 1699, le lundi 7° jour de décembre, de relevée, est venu par-devant nous, Martin Marrier, etc., Charles Dattelin dit Brioché, opérateur pour les dents, demeurant rue de la Ferronnerie : Lequel nous a fait plainte à l'encontre de Louise Delalu, fille, demeurant rue du Coq, au-devant de la barrière St-Honoré, et dit qu'ayant été accusé indûment d'avoir eu la compagnie charnelle de ladite Delalu, icelle Delalu a fait informer et surpris une provision de la somme de 60 livres en vertu de laquelle elle a fait arrêter

(1) L'information eut lieu le lendemain, et trois témoins attestèrent les relations intimes de Datelin dit Brioché avec la plaignante et qu'il avait maintes fois dit devant eux qu'il l'épouserait et n'auroit jamais d'autre femme qu'elle.

ledit Dattelin le 28 novembre dernier et mettre en prison, où il est resté jusqu'au 5 du présent mois, qu'il a fait un accord avec ladite Delalu suivant un acte passé par-devant Caron et son compagnon, notaires à Paris, le 3 du présent mois, par lequel, quoiqu'il ne dût rien payer à ladite Delalu, parce que l'accusation contre lui faite est fausse et par une fille abandonnée dans la débauche, il n'a pas laissé néanmoins, pour obtenir sa liberté, de lui faire payer par Catherine Roui, sa femme, la somme de 60 livres stipulée par ledit acte, au moyen de quoi par ce même acte, ladite Delalu l'a quitté et déchargé de toutes choses généralement quelconques. Néanmoins, pendant que la femme du plaignant faisoit ainsi l'accord dans l'étude dudit Caron, notaire, et qu'elle payoit ladite somme, ladite Delalu auroit envoyé dans la prison de l'abbaye St-Germain un papier qu'on lui dit qu'il falloit qu'il signât afin qu'il ne pût pas désavouer sa femme du payement qu'elle faisoit de 60 livres et qu'il ne pût en demander la restitution à ladite Delalu, et que s'il ne vouloit pas signer qu'il resteroit plus d'un mois en la prison, ce qu'ayant cru et étant intimidé, comme il ne sait ni lire ni écrire, on lui dicta une partie des lettres de son nom qu'il mit au bas dudit écrit qui lui fut apporté. Sur quoi sa femme étant survenue, on lui auroit fait entendre la même chose qu'à son mari. Mais ayant depuis appris que ce prétendu acte sous seing privé contient toute autre chose et que par icelui l'on le charge d'un enfant et de payer d'autres sommes, et d'autant que c'est une fraude qui mérite punition et qu'il a intérêt de la faire condamner à rendre et restituer le prétendu écrit, c'est le sujet pour lequel il nous rend la présente plainte.

 Signé : CHARLES DATTELIN ; MARRIER.

(*Archives des Comm.*, n° 3959.)

BRIOT (CHRISTIAN), né en 1672, danseur de corde dans la troupe de Selles, à la foire Saint-Germain de 1707.

Voy. FRANCASSANI.

BRISEMONTIER (HENRI), né en 1736, acteur chez Nicolet cadet, au mois de mai 1757, était danseur au jeu de l'Artificier hollandais, à la foire Saint-Laurent de la même année.

Voy. ARTIFICIER HOLLANDAIS. NICOLET (FRANÇOIS-PAUL), 10 mai 1757. RADIS.

BROU, acteur et musicien de l'Opéra-Comique, où il débuta à la foire Saint-Germain de 1740. Il remplissait les emplois de *pères* et d'*amoureux*. A la foire Saint-Laurent de 1740, il créa le rôle de *Griffonet*, dans les *Recrues de l'Opéra-Comique*, prologue de Favart, représenté le 1^{er} juillet. Brou quitta le théâtre à la fin de la foire Saint-Germain de 1741. Il avait composé la musique de plusieurs divertissements joués à l'Opéra-Comique et en a fait un recueil qu'il a publié.

(*Dictionnaire des Théâtres*, I, 500 ; IV, 395.)

BRUNN (JOSEPH), équilibriste qu'on voyait au théâtre des Grands-Danseurs du Roi en 1775. Il avait pour devise ces mots : *Virtuosus equilibrio non plus ultra*. Voici un court résumé de ses exercices :

1° Tandis qu'il était lui-même en équilibre sur le fil de fer, il mettait sur la pointe d'un clou trois pipes posées l'une au bout de l'autre, les deux premières formant presque un angle ;

2° Il tenait en équilibre un tambour au bout d'un clou, battait cette caisse de la main gauche, tandis que de la droite il battait un air sur une autre qu'il avait devant lui, attachée autour de ses reins ;

3° Tenant dans sa bouche, par le manche, une fourchette en ligne horizontale, il en met une droite sur la pointe, au bout de celle-ci une autre en ligne horizontale, sur le bout du manche une épée par la pointe, et forme du tout un équilibre ;

4° Il roule sur le fil de fer un enfant dans une brouette ;

5° Il fait l'équilibre d'une épée posée par la pointe aux bords d'un verre ;

6° Un clou, une clef et une épée en triangle surmontée d'une assiette garnie de lumière ;

7° Un fil de fer courbé en demi-cercle et terminé par une pomme ou une orange ;

8° Sur son front un cercle entouré de verres remplis de vin ;

9° Une épée mise par la poignée sur le bord d'un verre et soutenant par la pointe une assiette garnie de lumière;

10° Une clef sur le bord d'un verre soutenant une épée par la pointe;

11° Deux clefs portant en triangle une épée sur la pointe d'un clou;

12° Le tranchant d'un couteau servant de base à un écu de six livres qui porte sur le cordon une épée la pointe en bas, surmontée d'un chapeau;

13° Un clou porte trois petits cercles en triangle dont le dernier soutient une épée;

14° Il tient trois fourchettes, une dans chaque main, l'autre dans sa bouche, et jetant en l'air trois pommes, il les attrape sur la pointe de ses fourchettes;

15° Il jette une seule pomme en l'air et la saisit par-dessous la jambe, au bout d'une fourchette;

16° Étant sur le fil de fer, il se met à genoux dans un grand cercle et tient en même temps six pipes en équilibre, arrangées en losanges, les unes dans les autres, et dont deux portent des bougies dans leur foyer;

17° Enfin, après avoir mis une épée la pointe en bas dans le canon d'une pipe, il passe cette même pipe derrière lui sur son catogan, du côté du tuyau, et le tout tient en l'air.

(*Almanach forain*, 1776.)

BUGIANI (BETTINA), parut au théâtre de l'Opéra-Comique pendant la foire Saint-Laurent de 1752 et y dansa le pas des *Sabotiers*, dans le *Jardin des Fées*, ballet-pantomime de Sodi, avec un très-grand succès. Elle dansa également dans les *Batteurs en grange*, ballet-pantomime du même; dans les *Tailleurs*, pantomime, et dans les *Charbonniers*, ballet.

(*Dictionnaire des Théâtres*, VI, 392, 432, 555, 707, 721.)

BUISSON, entrepreneur de spectacles, parcourait les foires en 1774 en montrant un petit théâtre où l'on voyait des scènes mécaniques, « inventées, disait le programme, par Meſſieurs de l'Académie de France à Rome », et qui représentaient le *Carnaval à Rome,* le *Triomphe de Bacchus,* le *Grand Visir et la Grande Sultane faisant leur pèlerinage à La Mecque,* etc., etc. Les places coûtaient 24 sols aux premières, 12 sols aux secondes et 6 sols aux troisièmes.

<div style="text-align: right;">(<i>Almanach forain,</i> 1775.)</div>

BUISSON, acteur de l'Ambigu-Comique, a joué à ce théâtre, le vendredi 5 mai 1786, le rôle de *Léandre,* dans *Tout comme il vous plaira, ou la Gageure favorable,* comédie en un acte, en prose, par Sedaine le jeune.

<div style="text-align: right;">(Brochure intitulée : <i>Tout comme il vous plaira.</i> Paris,
Cailleau, 1795.)</div>

C

ADET, machiniste de la Comédie-Italienne et directeur d'une troupe de comédiens de campagne, était associé à Susanne Quetteville pour faire voir au public la *Tête parlante*, à la foire Saint-Laurent de 1689.

Voy. LEGRAND (CHARLES).

CADET, acteur forain, fils du précédent, débuta chez la dame Baron, où il jouait les *arlequins*. En 1721, il faisait partie de la troupe de Lalauze et avait pour emploi les *scaramouches*.

(*Mémoires sur les Spectacles de la Foire*, I, 224.)

CAFÉ DES AVEUGLES. A la foire Saint-Ovide de l'année 1771, un sieur Valindin ouvrit un café qui eut bientôt la vogue. On y entendait un concert donné par des aveugles. L'orchestre était composé de huit personnes aveugles, vêtues en robes longues et portant des bonnets pointus; un neuvième aveugle était suspendu en l'air sur un paon et battait la mesure. Il était habillé d'une robe rouge, chaussé de sabots, et coiffé d'un bonnet pointu à oreilles d'âne. Ainsi costumés, tous ces aveugles

chantaient des couplets baroques en s'accompagnant sur le violon. On ne sauroit se faire une idée du succès qu'obtint cette plaisanterie. L'affluence fut bientôt si grande que l'on fut obligé de mettre des factionnaires aux portes de ce café.

(*Almanach forain*, 1773.)

CAFÉ DES NYMPHES, ouvert à la foire Saint-Ovide en 1772. Les chanteurs et les chanteuses portaient de longues coiffures à la grecque. Les *Mémoires secrets* parlent en ces termes de ce café : « 22 août 1772. La police toujours attentive, surtout en ces tems désastreux, à fournir au peuple de l'aliment à sa curiosité et une distraction à sa misère, a imaginé un nouveau spectacle pour l'amuser, d'autant plus agréable pour lui qu'il ne coûte rien. Depuis quelque tems on voyoit chez les marchands d'estampes des caricatures très-originales sur nos coiffures élevées, appelées *à la Monte au ciel*, tant en femmes qu'en hommes. On a réalisé ces personnages, et, dans un café de la foire Saint-Ovide, ces figures bizarres de l'un et de l'autre sexe restent toute la soirée en proie aux regards de la multitude, qui ne peut se lasser de les considérer et d'en rire. Le tout est accompagné d'une musique analogue et de chansons très-ordurières qui ne devroient pas être tolérées aux oreilles d'une nation tant soit peu pudibonde, mais qui passent à la faveur de la licence prétendue des foires. Cette farce attire un peuple immense. »

(*Almanach forain*, 1773. — *Mémoires secrets*, XXIV, 203.)

CAFÉS CHANTANTS ou MUSICOS. Il y avait, à la fin du XVIIIe siècle, un certain nombre de cafés chantants sur les boulevards et aux foires. Les noms des industriels qui les exploitaient sont parvenus jusqu'à nous et ils doivent trouver place ici; c'étaient les nommés : Alexandre, Armand, Caussin, Goddet, Jourdan, Maizière, Rollat, Sergent, Tiroco, Turenne et

Yon. Le public qui les fréquentait se composait de libertins de bas étage et de filles publiques; quant au personnel musical, chanteurs et chanteuses, il était à l'unisson de l'auditoire.

(*Archives des Comm.*, nos 1495, 3770, 3775, 3778, 3779, 3780, 3791, 5022. — *Le Chroniqueur désœuvré*, I, 38.)

CAMÉLÉON, pièce mécanique que l'on voyait à la foire Saint-Germain de 1751. Elle était annoncée en ces termes : « Il est arrivé à la foire Saint-Germain une pièce mécanique très-rare, nommée *le Caméléon*, qui consiste en six arcades dans chacune desquelles il y a une figure mouvante, et le *Caméléon* commence à paroitre devant la première figure en reservant la couleur de son habit et continue ainsi jusqu'à la 6e arcade en prenant à chacune des figures leur couleur. Il n'a jamais paru une pareille mécanique. On la fera voir depuis 10 heures du matin jusqu'à 8 heures du soir à ladite foire, au coin de la deuxième traverse, à la descente de la rue de Tournon. »

(*Affiches de Paris*, 1751.)

CAMERÈRE (M^{lle}), actrice des Grands-Danseurs du Roi en 1782, débuta à ce théâtre par le rôle de *Cendrillon*, dans la *Pantoufle de Cendrillon*, pantomime en trois actes, de Parisau, représentée le mercredi 14 août de cette même année.

(*Journal de Paris*, 14 août 1782.)

CAMPIONI (les époux), danseur et danseuse à l'Opéra-Comique pendant la foire Saint-Laurent de 1742.

(*Mémoires sur les Spectacles de la Foire*, II, 161.)

CANDEILLE (Amélie-Julie), née en 1767, morte en 1834, célèbre actrice de la Comédie-Française, fut un instant attachée, en 1790, au spectacle des Variétés du Palais-Royal.

Entre autres rôles, elle a joué à ce théâtre *Hortense, jeune veuve*, dans l'*Amour et la Raison*, comédie en un acte, en prose, par Pigault-Lebrun, représentée le samedi 30 octobre 1790.

(Brochure intitulée : *l'Amour et la Raison*, Paris, Cailleau, 1791. — *Biographie Didot*.)

CARABY, chien savant dressé par Laurent Spinacuta, danseur de corde, faisait divers tours chez Nicolet vers 1764.

(*Galerie historique de la troupe de Nicolet*, par de Manne et Ménétrier, 8.)

Voy. SPINACUTA (LAURENT).

CARON (M^{lle}), actrice et danseuse de l'Opéra-Comique, débuta à ce théâtre, à la foire Saint-Laurent de 1738, par le rôle de *Fanchonnette*, dans le *Fossé du scrupule*, opéra comique en un acte, avec un prologue, un épilogue et un divertissement, par Panard. Elle joua ensuite dans le *Repas allégorique, ou la Gaudriole*, opéra comique en un acte, avec un prologue, de Panard, représenté le 30 juin 1739; dans les *Recrues de l'Opéra-Comique*, prologue de Favart, représenté le 1^{er} juillet 1740; le rôle de *Lucile*, dans les *Jeunes Mariés*, opéra comique de Favart, représenté le même jour, et celui d'*Angélique*, dans les *Vendanges d'Argenteuil*, opéra comique en un acte, du même auteur, représenté le 9 octobre 1741.

(*Dictionnaire des Théâtres*, II, 57, 626; III, 133; IV, 395, 426; VI, 55.)

CARON (PIERRE-SIMÉON), né en 1757, entrepreneur de spectacles, faisait voir en 1784, sur le boulevard du Temple, de petites marionnettes qu'il avait appelées *les Fantoccini françois*. Son habileté lui ayant attiré une certaine vogue, quelques spéculateurs imaginèrent de fonder au Palais-Royal, l'année suivante

(1785), un théâtre qui fut nommé *le Spectacle des Pigmées français* et d'y appeler Caron et ses marionnettes; malheureusement le succès ne répondit pas à leur attente et l'entreprise n'obtint aucune réussite.

(*Journal de Paris*, 2 juillet 1785. — Magnin : *Histoire des marionnettes*, 180.)

Voy. PYGMÉES FRANÇOIS (Spectacle des).

CARRELUS (GABRIEL-JEAN), acteur de la troupe de Lécluze en 1778, y remplissait le rôle de *Capricorne*, dans le *Coffre*, pantomime en un acte, en prose, représentée pour la première fois le 7 septembre de cette même année.

(*Journal de Paris*, 7 septembre 1778.)

Jeudi 17 décembre 1778, huit heures et demie du soir.

Gabriel-Jean Carrelus, ci-devant acteur du sieur Lécluse, demeurant rue de Bourbon-Villeneuve, arrêté par Jean-Claude Lalot, caporal de la garde de Paris, à la réquisition dudit sieur Lécluse, demeurant boulevard St-Martin, pour l'avoir insulté et avoir tenu les propos les plus déshonorans sur lui dans son spectacle (1). Pourquoi nous l'avons remis audit Lalot qui s'en est chargé pour le conduire de police au For-l'Évêque.

(*Archives des Comm.*, n° 5022.)

Voy. TOUSSAINT.

CASIMIR, sauteur et danseur de corde du théâtre des Grands-Danseurs du Roi en 1783, faisait le saut périlleux en arrière par-dessus trois tables.

(*Journal de Paris*, 17 mars 1783.)

CASOAR, oiseau que l'on voyait à la foire Saint-Ovide de 1765, et qui fut saisi par autorité de justice.

(1) Carrelus était un ivrogne incorrigible. Il arrivait presque toujours pris de vin au théâtre et souvent hors d'état de remplir ses rôles. Lécluze l'avait plusieurs fois invité à changer de conduite, mais toujours inutilement. Il fut enfin obligé de le congédier. Furieux contre son directeur, Carrelus vint, le 17 décembre 1778, lui faire une scène épouvantable, qui causa un grand scandale parmi les spectateurs, et pensa interrompre la représentation. On jouait ce soir-là, au spectacle de Lécluze, la 3e représentation de la *Cassette, ou une Nuit de Paris*, comédie en un acte, en prose, mêlée de divertissements, précédée du *Bouquet d'amour*, avec un ballet pastoral, et du *Coffre*.

L'an 1766, le 6e jour de janvier, une heure de relevée, nous, Louis Joron, etc., ayant été requis, sommes transporté rue Boucherat, au Marais, en une maison appartenant au sieur Transon, bourgeois de Paris, et dont est principal locataire le nommé Duchemin, marchand de chevaux : Lequel nous a dit que, par ordonnance de M. le lieutenant général de police, en date du 14 septembre dernier, il a été dit qu'un oiseau des Indes, appelé Casouar, appartenant au nommé Laurent Spinacuta, danseur de corde, entrepreneur de spectacle, et que le nommé Hali et sa femme, montreurs d'animaux aux foires, montroient à la foire St-Ovide, seroit remis par lesdits Hali et sa femme, dans la journée du lundi, lors prochain, à la personne qui seroit indiquée par le sieur Couturier, inspecteur de la foire, commis à cet effet, pour y rester jusqu'au jugement de l'instance pendante entre les parties ; lequel oiseau a été remis de l'ordonnance dudit sieur Couturier audit Duchemin, à titre de dépôt, pour y demeurer jusqu'au jugement de ladite instance.

En conséquence de ce dépôt, ledit Duchemin a fait pratiquer une sorte de loge sous une remise donnant dans sa cour. Qu'il avoit soin de nourrir cet animal, ainsi qu'il lui avoit été ordonné par ledit sieur Couturier, avec du pain, des pommes et des poires, et ce, depuis ledit dépôt jusqu'à ce jour, à raison de 12 sols par jour, fixés par ledit Couturier.

Qu'il y a environ une demi-heure ledit oiseau étant dans la salle dudit Duchemin, a vidé par la bédaine grande quantité d'eau verdâtre et ensuite, s'étant couché sur le carreau, s'est débattu et est mort.

Et attendu que ledit animal étoit chez ledit Duchemin à titre de dépôt, ainsi qu'il est ci-dessus dit, il a requis notre transport à l'effet de constater la mort dudit oiseau, et afin qu'il ne lui soit rien imputé à ce sujet, en ayant eu tout le soin possible jusqu'à ce jour, suivant le régime qui lui avoit été prescrit par ledit sieur Couturier. Se réservant, ledit Duchemin, de répéter soit contre ledit Spinacuta, soit contre lesdits Hali et sa femme, les frais de nourriture dudit oiseau, sur le pied de 12 sols par jour, fixés par ledit sieur Couturier.

Signé : DUCHEMIN.

De laquelle comparution, etc., avons donné acte audit Duchemin pour lui servir et valoir ce que de raison, et après avoir examiné dans la salle dudit Duchemin, nous avons vu sur le pavé un oiseau d'environ trois pieds et demi de haut, couvert d'une espèce de poil de sanglier, ayant deux petites ailes, avec des espèces de petits brins de baleine, une pointe pour défenses, les deux pattes grosses d'environ un pouce et demi de diamètre, chacune patte ayant trois ergots, le col à peu près de la forme du col d'un dindon, noir et bleu, le bec à peu près semblable à celui d'un gros dindon, ayant une espèce de calotte de corne sur la tête, n'ayant pas de langue ; laquelle description est ainsi faite pour constater d'autant plus ledit animal.

Et avons trouvé dans ladite salle dudit Duchemin, messire Alexandre

Boula de Quinci, conseiller du Roi en ses conseils, maître des requêtes ordinaire de son hôtel et intendant de commerce, et messire Philippe Robert Sanson, maître de la chambre aux deniers du Roi, et Joseph Cauvin, maître menuisier, demeurant à Paris, rue Boucherat, lesquels nous ont déclaré que s'étant trouvés il y a environ trois quarts d'heure dans la salle dudit Duchemin pour différentes affaires, ils ont vu l'oiseau dont la description est faite de l'autre part, expirant sur le carreau, rendant de l'eau verdâtre par le bec; laquelle déclaration lesdits sieurs de Quinci, Sanson et Cauvin nous font pour rendre justice à la vérité.

Dont et de tout ce que dessus avons fait et dressé le présent procès-verbal.

Signé : BOULA DE QUINCI; SANSON; J. CAUVIN; DUCHEMIN; JORON.

(*Archives des Comm.*, n° 5273.)

CASTAGNA, entrepreneur de marionnettes, avait en 1787, au Palais-Royal, un petit théâtre qu'il intitulait : *Spectacle des vrais Fantoccini italiens*, et dont les acteurs étaient des marionnettes de dix-huit pouces de hauteur qui exécutaient de petites pièces et des danses. Pendant les entr'actes on entendait des chanteurs et des joueurs de mandoline. La salle pouvait contenir environ trois cents personnes, et les places s'y payaient 1 livre 16 sols aux loges, 1 livre 4 sols au parquet, et 12 sols derrière le parquet. Les *Fantoccini italiens* donnaient deux représentations par jour.

(*Guide des amateurs et des étrangers voyageurs à Paris*, par Thiéry, I, 278.)

CATAQUOIS. On voyait à la foire Saint-Germain de 1777 « le fameux Cataquois suivi d'une nombreuse troupe d'oiseaux tous vivans et faisans différens tours ».

(*Journal de Paris*, 3 février 1777.)

CATHATA (MAHOMET), équilibriste turc, faisait partie de la troupe du *Nouveau-Spectacle-Pantomime* qui donnait des représentations sur le théâtre de l'Opéra-Comique pendant la

foire Saint-Germain de 1747. L'année suivante, il était engagé dans la *Grande Troupe étrangère*, dirigée par Restier et la veuve Lavigne, et faisait ses exercices d'équilibre à leur théâtre pendant la foire Saint-Germain.

<div align="right">(<i>Dictionnaire des Théâtres</i>, II, 62.)</div>

CATOLINI (Antonio), ancien acteur de la Comédie-Italienne, joua, ainsi que sa femme, à l'Opéra-Comique pendant la foire Saint-Laurent de 1740.

<div align="right">(<i>Mémoires sur les Spectacles de la Foire</i>, II, 147.)</div>

CERF, comédien du boulevard, jouait chez Delahogue en 1772.
Voy. DELAHOGUE.

CERF SAVANT, animal bien dressé que l'on voyait à la foire Saint-Germain de 1777 et qui exécutait tous les ordres que son maître lui donnait.

<div align="right">(<i>Journal de Paris</i>, 3 février 1777.)</div>

CHABERT (M^{lle}), danseuse à l'Ambigu-Comique en 1787.
Voy. DESROZEAUX.

CHAMPERON (Joseph-Benoit COSTE DE), conseiller à la troisième Chambre des Enquêtes du Parlement de Paris, où il avait été reçu en 1746, obtint en 1758 une part de 14,000 livres dans la direction du théâtre de l'Opéra-Comique, exploité par Favart, Dehesse, Moët et Corby, jusqu'en 1762, époque de sa réunion à la Comédie-Italienne.

CHARINI, danseur de corde et sauteur espagnol, avait un spectacle à la foire Saint-Ovide de 1775.

A Monsieur le Lieutenant de police,

Supplient très-humblement les nommés Charini et Meunier, danseurs de corde et sauteurs espagnols, de leur permettre de faire voir leur spectacle dans une loge qu'ils feront construire foire St-Ovide, place Louis XV, de la présente année. Les supplians ne cesseront d'adresser leurs vœux au Tout-Puissant pour la conservation des précieux jours de Monseigneur.

Nous permettons aux nommés Charini et Meunier, danseurs de corde, de faire l'ouverture de leur loge à la foire St-Ovide, à la charge de se conformer aux règlemens de police et de prévenir le commissaire Sirebeau.
Paris, le 13 juillet 1775.

Signé : ALBERT.

(*Archives des Comm.*, n° 1508.)

CHARINI (M^{lle}), danseuse de corde du théâtre des Grands-Danseurs du Roi en 1783, y faisait divers exercices difficiles sur la corde raide, tels que d'y danser les pieds enchaînés et d'y jouer de la mandoline sans avoir de balancier.

(*Journal de Paris*, 7 et 11 avril 1783.)

CHARINITTO, Italien, danseur de corde du théâtre des Grands-Danseurs du Roi, y débuta le samedi 19 février 1785.

(*Journal de Paris*, 19 février 1785.)

CHARPENTIER, acteur de l'Opéra-Comique, où il débuta, à la foire Saint-Germain de 1729, dans la *Tante rivale*, pièce de Panard, refaite plus tard sous le titre de *l'Amant musicien*, était également connu comme bon joueur de musette.

(*Mémoires sur les Spectacles de la Foire*, II, 50.
— *Dictionnaire des Théâtres*, I, 71.)

CHARRON, acteur de l'Ambigu-Comique en 1782, jouait les rôles d'un *directeur de spectacle* et d'un *cocher de fiacre*, dans le *Cabinet des figures*, comédie de Magne de Saint-Aubin, représentée le jeudi 25 juillet de la même année.

(Brochure intitulée : *le Cabinet des figures*. Paris, Cailleau, 1784.)

CHASSINET (JEAN-CLAUDE), entrepreneur de spectacles, montrait un optique à la foire Saint-Germain de 1762. Son matériel fut entièrement consumé lors de l'incendie qui détruisit à cette époque les bâtiments de la foire. Chassinet prétendit alors avoir fait, par suite de ce désastre, une perte de 3,500 livres. Il reçut une indemnité moins forte que celle qu'il réclamait, mais cependant suffisante pour remonter un petit théâtre de marionnettes qu'il montrait aux foires Saint-Ovide de 1765, 1766, 1767. J. B. Nougaret a fait représenter sur le théâtre de Chassinet une petite pièce intitulée : *le Retour du printemps, ou le Triomphe de Flore*, un acte mêlé de vaudevilles.

(*Archives des Comm.*, nos 853, 1508. — Magnin, *Histoire des Marionnettes*, 176.)

CHATEAUNEUF, acteur forain, faisait partie de la troupe d'Octave en 1714.

Voy. SAINT-EDME (26 juillet 1714).

CHATEAUNEUF (M^{lle}), actrice foraine, faisait partie de la troupe d'Octave en 1714. Elle débuta plus tard à la Comédie-Française, où elle ne fut pas reçue.

(*Mémoires sur les Spectacles de la Foire*, I, 161.)

CHATEL (M^{lle}), actrice de l'Ambigu-Comique, a joué à ce théâtre, entre autres rôles, celui de *Margot, femme de chambre, amante de Guillot Gorju*, dans *Carmagnole et Guillot Gorju*, tragédie pour rire en un acte, en vers, par Dorvigny et Dancourt, représentée le 2 janvier 1782.

(Brochure intitulée : *Carmagnole et Guillot Gorju*. Avignon, Garrigan, 1791.)

CHAUMONT (Antoine DUBUISSON, dit), danseur de corde et voltigeur de la troupe de Restier dès 1746 ; il faisait encore partie de cette troupe en 1753.

(*Archives des Comm.*, n° 2922.)

Voy. GAGNEUR.

CHAVANNE (Pierre), danseur de l'Opéra-Comique à la foire Saint-Germain de 1745.

L'an 1745, le lundi 12° jour d'avril, sur les huit heures du matin, en l'hôtel de nous Charles-Jacques-Étienne Parent, etc., est comparu Pierre Chavanne, danseur de l'Opéra-Comique de Paris, demeurant rue des Boucheries, paroisse St-Sulpice : Lequel nous a dit que comme Marie-Jeanne Coustou, sa femme, est aussi comédienne dans les troupes qui jouent tant à l'Opéra-Comique de cette ville que d'autres du royaume, étant il y a environ un an en la ville d'Orléans, elle y fit la connoissance du sieur de Seurra, habitant de ladite ville, lequel l'a suivie, en l'absence du comparant, dans plusieurs autres villes et notamment en celle de Blois, d'où ils sont revenus ensemble en cette ville de Paris. Le comparant, ayant été obligé de quitter son épouse pour suivre la troupe dans laquelle il jouoit, ignoroit la connoissance qu'elle avoit faite dudit sieur de Seurra et la manière avec laquelle ce dernier l'obsédoit : cela fit que lorsque son épouse l'eut rejoint en cette ville, il la reçut avec toutes les marques de tendresse et d'amitié qui, sans doute, firent tant d'impression sur les esprits de cette femme, qu'elle se repentit d'avoir fait la connoissance dudit sieur de Seurra. La vérité de ce fait se prouve par les paroles mêmes que ladite femme prononça à une personne qui est de la connoissance du comparant, à laquelle elle dit, en parlant dudit sieur de Seurra, que ce dernier lui avoit écrit qu'il devoit venir à Paris et qu'elle ne savoit ce qu'elle pourroit faire pour se débarrasser de lui. Samedi dernier, sur les cinq heures du soir, ledit sieur de Seurra vint chez le comparant, ainsi qu'il l'a appris, et

le même jour, à huit heures du soir, il y revint et emmena la femme du comparant qu'il fit monter dans un carrosse de place dans lequel sadite femme a mis ses hardes. Comme elle est revenue le même soir dans l'appartement du comparant, icelui ne s'est point aperçu de cet enlèvement; mais, le jour d'hui au matin, voulant rentrer dans son appartement et voyant que son épouse n'y étoit point pour lui en faire l'ouverture, il l'auroit fait faire par un serrurier. Au moyen de quoi il auroit remarqué que les hardes de son épouse n'étoient plus dans les malles qui ordinairement les renfermoient. Et, le même jour, sur l'heure de midi, il a été apporté au comparant la clef de son appartement par un petit savoyard qui lui a dit, en lui remettant ladite clef, que c'étoit une dame qui la lui avoit donnée, rue St-Denis, pour la porter au comparant, en ajoutant que, à côté de cette dame, il y avoit un homme qui se faisoit décrotter. Et comme, par la désignation que le savoyard a faite de cet homme, le comparant reconnoît que c'est ledit de Scurra, il se trouve obligé de nous rendre plainte contre lui pour raison du rapt et séduction par lui commis en la personne de la femme du comparant.

Signé : CHAVANNE; PARENT.

(*Archives des Comm.*, n° 2506.)

CHÉLARD (M^{lle}), faisait partie de la troupe de l'Ambigu-Comique en 1770 et était encore attachée à ce théâtre en 1777.

(*Archives des Comm.*, n° 1508. — *Le Chroniqueur désœuvré*, I, 90.)

CHÉNIER (M^{lle}), actrice du spectacle des Variétés-Amusantes en 1783 et 1784, a joué à ce théâtre *Marianne, ouvrière en dentelles, amante de Churchill*, dans *Churchill amoureux, ou la Jeunesse de Malborough*, comédie en deux actes, en prose, par Guillemain, représentée le 7 août 1783, et *l'ombre d'une guerrière*, dans les *Caprices de Proserpine, ou les Enfers à la moderne*, pièce en un acte, en vers, par Pujoulx, représentée le 16 juin 1784.

(Brochures intitulées : *Churchill amoureux*, Paris, Cailleau, 1783, et *les Caprices de Proserpine*, Paris, Cailleau, 1785.)

CHÉRET aînée (M^lle), actrice de l'Opéra-Comique, jouait le personnage de la *Nuit* dans *Zéphyre et la Lune, ou la Nuit d'été,* opéra-comique en un acte, de Boissy, représenté le 9 septembre 1733, avait un rôle dans l'*Assemblée des acteurs,* prologue de Panard et Carolet, représenté le 21 mars 1737, et fut l'une des actrices qui récitèrent le *Compliment,* morceau composé par Panard pour la clôture du spectacle de l'Opéra-Comique le 13 avril 1737.

(*Dictionnaire des Théâtres*, I, 315 ; III, 172 ; VI, 332.)

CHÉRET (Marie), sœur de la précédente, actrice de l'Opéra-Comique, dite *Catin* et *la Petite Tante*. Ce dernier surnom lui vint de son premier rôle dans la *Nièce vengée, ou la Double Surprise,* opéra comique en un acte, de Fagan, avec un prologue, un épilogue et des divertissements, par Panard, musique de Gillier, représenté le 27 août 1731, et où elle faisait la *Tante*. Elle y obtint un succès prodigieux, surtout quand, au dénouement, s'adressant au public, elle disait : « Messieurs, si quelqu'un de vous veut épouser une petite veuve, je suis à lui et je vous assure qu'il trouvera mieux qu'il ne croit :

Air : *L'Amour est un voleur.*

J'ai sous des cheveux gris
L'humeur assez jolie.
Sans trop de flatterie,
Je vaux encor mon prix.
Vive, fringante et preste,
On me trouve encor des appas.
Et zeste, zeste, zeste,
Bien des jeunes filles n'ont pas
Un si beau reste. »

Tous les autres rôles de cette pièce étaient joués par des enfants dont le plus âgé n'avait pas treize ans. Le divertissement se terminait par la danse du *sabotier,* exécutée à merveille par

le petit Boudet, qui fut, avec la petite Chéret, le héros de la soirée. Mais ce succès même fut une source de chagrin pour la *Petite Tante;* Boudet père, qui aurait voulu voir son fils applaudi sans partage, prit la pauvre Catin Chéret en haine et lui fit, sous un mauvais prétexte, la scène affreuse dont on trouvera les détails dans le document rapporté ci-après. Quoi qu'il en soit, et malgré la jalousie, le public continua à faire excellent accueil à la *Petite Tante,* qui joua *Zéphyre,* dans *Zéphyre et la Lune, ou la Nuit d'été,* opéra comique en un acte, de Boissy, représenté le 9 septembre 1733, et différents rôles dans la *Répétition interrompue,* opéra comique en un acte, de Panard et Favart, représenté le 6 août 1735; dans le *Gage touché,* opéra comique en un acte, de Panard, représenté le 18 mars 1736; dans l'*Assemblée des acteurs,* prologue de Panard et Carolet, représenté le 21 mars 1737; dans le *Compliment* prononcé pour la clôture du spectacle le 13 avril de la même année, et dans le *Coq du village,* opéra comique en un acte, de Favart, représenté le 31 mars 1743, où elle créa le rôle de *Pierrot* (1).

(*Mémoires sur les Spectacles de la Foire,* II, 75. — *Dictionnaire des Théâtres,* I, 315 ; II, 108 ; III, 3, 172, 493 ; VI, 332.)

L'an 1731, le vendredi 21 septembre, huit heures du matin, en l'hôtel et par-devant nous Louis-Pierre Blanchard, etc., est comparue demoiselle Françoise Dubeau, veuve du sieur Pierre Chéret, chirurgien, demeurant faubourg Saint-Denis, et demoiselle Marie Chéret, fille, demeurant avec ladite dame sa mère, elle actrice de l'Opéra-Comique : Lesquelles nous ont fait plainte à l'encontre du nommé Boudet, maître des ballets dudit Opéra-Comique, sa femme et la nommée Marguerite, leur servante, et dit que lundi dernier, environ les dix heures du soir, étant dans leur loge, elles auroient été surprises d'y voir entrer ledit Boudet, lequel, sans aucun sujet ni raison, mais seulement par animosité contre elles plaignantes, leur a dit que la nommée Chéret, leur fille, avoit reçu deux écus de six livres de gratification et qu'elle devoit lui en donner la moitié pour son fils. A quoi les plaignantes ayant voulu assurer du contraire ledit Boudet, il s'est répandu contre elles en injures, les traitant de b...... de gueuses, et qu'il falloit leur couper leur robe sur le c... Qu'à

(1) Marie Chéret épousa plus tard Louis Anseaume, auteur dramatique et secrétaire de la Comédie-Italienne, décédé le 17 juillet 1784, rue Bergère, à Paris. Marie Chéret était encore vivante à cette époque.

l'inftant ladite femme Boudet et ladite Marguerite font entrées dans ladite loge, et comme des furieufes fe font jetées fur elles plaignantes, les ont frappées de plufieurs coups de pied et de poing fur le corps et fur le vifage dont elles ont été grièvement bleffées; même ladite demoifelle Marie Chéret eft encore meurtrie fur la tempe droite, ainfi qu'elle nous l'a fait voir et qu'il nous eft apparu. Que non contente de ce, ladite femme a menacé elle demoifelle Marie Chéret de lui jeter une bouteille d'eau-forte fur le vifage. Que ledit Boudet étant rentré dans ladite loge, armé d'une canne pour les en frapper, elles plaignantes ont pris le parti de fe retirer, fans quoi elles auroient été beaucoup plus maltraitées. Et comme les plaignantes ont été obligées de partir pour Verfailles mardi dernier ainfi que la troupe, elles n'ont pu fe retirer par-devant nous pour nous rendre la préfente plainte que cejourd'hui.

Signé : DUBEAU; CHÉRET; BLANCHARD.

(*Archives des Comm.*, n° 3590.)

CHEVAL ESCAMOTEUR ET ÉQUILIBRISTE, animal savant que l'on montrait à la foire Saint-Germain de 1749. Voici en quels termes étaient annoncés les exercices faits par ce cheval : « Meffieurs et dames, vous êtes avertis que l'on fera voir pendant le cours de la préfente foire Saint-Germain un petit cheval qui danfe au fon du violon et fait plufieurs tours d'adreffe ; entre autres il joue des gobelets à la dernière perfection ; il caffe une corde groffe comme une chandelle et porte une échelle fur fes dents et une perfonne deffus. C'eft dans ladite foire Saint-Germain, rue Traverfe. »

(*Affiches de Paris*, 1749.)

CHEVAL TURC, animal savant qu'on voyait aux foires en 1772 ; distinguait la couleur des étoffes, indiquait le nombre des boutons qu'une personne avait à son habit, savait les quatre règles, tirait un coup de pistolet, et au commandement de son maître, sautait à travers un cerceau élevé à une certaine hauteur.

(*Almanach forain*, 1773.)

CHEVALIER (Alexandre), danseur du spectacle des Élèves de l'Opéra en 1779.

Mercredi 1er décembre 1779, neuf heures un quart du foir.

Alexandre Chevalier et Nicolas Denis, danfeurs tous deux du fpectacle des Élèves, arrêtés par Pierre Thibault, fergent de pofte à Saint-Jacques de l'hôpital, à la réquifition du fieur Legrand, contrôleur dudit fpectacle, pour avoir tiré des fufées dans leurs loges (1); au For-l'Évêque.

(*Archives des Comm.*, n° 5022.)

CHEVALIER (Pierre), acteur du théâtre des Grands-Danseurs du Roi, avait un rôle dans la *Grosse Merveilleuse*, ballet où il exécutait la danse du *sabotier* (30 janvier 1780), et dans *Glycère et Alexis*, ballet-pantomime (19 février 1780).

(*Journal de Paris*, 31 janvier et 19 février 1780.)

CHEVALIER, acteur des Variétés du Palais-Royal, a joué à ce théâtre le rôle de *Clairvis* dans l'*Inconséquente, ou le Fat dupé*, comédie en un acte, en prose, de Monnet, représentée le 20 août 1787.

(Brochure intitulée : *l'Inconséquente*, Paris, Cailleau, 1787.)

CHEVRIER (Louise DALISSE, dite), danseuse du *Nouveau-Spectacle-Pantomime* (Opéra-Comique) à la foire Saint-Laurent de 1746, y parut avec succès dans le *Jugement de Midas, ou le Nouveau Parnasse lyrique*, pantomime ornée de quatre divertissements, et dans les *Oracles d'Harpocrate, ou le Dieu du silence à la foire*. Mlle Chèvrier appartint plus tard à la Comédie-Italienne, puis à l'Académie royale de musique. Elle mourut rue Sainte-Anne, à Paris, le 29 décembre 1759.

(*Dictionnaire des Théâtres*, II, 86; VI, 560. — *Histoire de l'Opéra-Comique*, II, 247. — *Archives des Comm.*, n° 624.)

(1) On jouait, le 1er décembre 1779, au spectacle des Élèves de l'Opéra, *Veni, vidi, vici, ou la Prise de Grenade*, pièce de Parisau, précédée du *Sansonnet vengé* et suivie de l'*Épidémie du jour*.

CHIENNE SAVANTE. En 1750 on faisait voir à l'hôtel de La Guette, rue du Four-Saint-Germain, une chienne fort bien dressée qui exécutait très-habilement divers exercices expliqués dans l'annonce que voici : « *Avis au public*. Chienne favante. L'on efpère que les curieux voudront bien honorer de leur préfence une chienne qui fait lire et compter par le moyen de cartes topographiques et qui répond par le même moyen aux demandes que l'on lui fait fur les *Métamorphofes* d'Ovide, la géographie, l'hiftoire romaine.... Elle compte les perfonnes qui font dans une affemblée pourvu que le nombre n'excède pas celui de trente. Elle écrit tous les noms propres qui ne font pas difficiles à orthographier. Elle démontre les quatre règles de l'arithmétique. Elle défigne l'heure à une montre d'une façon qui n'a pas encore paru. Elle diftingue les couleurs des habits par les couleurs mêmes, en apportant celle qui convient à celui qu'on lui a montré. On lui fait faire les différentes opérations expliquées ci-deffus, rue du Four, hôtel de La Guette. » En 1784 on voyait au Palais-Royal, à côté du café de Foy, de 4 heures de l'après-midi à 8 heures du soir, une autre chienne savante qui lisait, calculait, devinait et faisait divers tours et jeux de physique. L'année suivante, cette chienne savante déménagea, et quittant le voisinage du café de Foy, elle alla s'installer près du spectacle des Ombres-Chinoises, dirigé par Séraphin.

<div style="text-align:right">(*Affiches de Paris*, 1750. — *Journal de Paris*,
12 octobre 1784, 3 janvier 1785.)</div>

CHRISTOPHE (JEAN-PHILIPPE), Allemand de nation, faisant des tours de force et de souplesse, parut à la foire Saint-Laurent, en 1716, dans la troupe de Lajoute, et avait un spectacle ouvert sous son nom à la foire Saint-Germain de 1720.

<small>L'an 1720, le vendredi 15 mars, onze heures du matin, par-devant nous Nicolas-François Ményer, etc., eft comparu Jacques Charlot, fieur de Reumilly, ancien gendarme de la garde du Roi, demeurant à Paris, rue de la</small>

Mortellerie, au petit hôtel d'Aumont : Lequel nous a fait plainte et dit qu'il a loué du sieur Blampignon une loge, sise préau de la foire, où l'on a toujours représenté des spectacles, pour la louer à qui bon lui sembleroit ; que le plaignant a consenti que le nommé Christophe et consors, danseurs de corde, y représentassent des divertissemens publics ; que ledit Christophe et ses associés y ont représenté des spectacles, ont reçu l'argent sans en avoir payé le prix du bail et autres charges, clauses et conditions du bail et ont enlevé les effets étant en icelle et fait autres délits, emporté plusieurs bois et brûlé dans ladite loge quoique le plaignant leur ait fait plusieurs sommations de satisfaire audit bail. Pourquoi il a été conseillé de nous rendre la présente plainte.

Signé : CHARLOT DE REUMILLY; MENYER. *Voy.* LAJOUTE.

(*Archives des Comm.*, n° 834.)

CHRISTOPHE, acteur forain, faisait partie de la *Grande Troupe étrangère* qui donnait des représentations, sous la direction de Restier et de la veuve Lavigne, à la foire Saint-Germain de 1741. Dans *Arlequin et Colombine captifs, ou l'Heureux Désespoir*, divertissement-pantomime inventé et exécuté par Mainbray, de Londres, qui fut représenté le 3 février de cette année, Christophe remplissait les rôles d'un *garçon de café* et d'un *génie infernal*.

(*Dictionnaire des Théâtres*, I, 230.)

CIRQUE DU PALAIS-ROYAL. Ce cirque fut ouvert en 1789, au Palais-Royal. On y fit voir d'abord divers objets curieux, tels qu'un cabriolet mécanique traîné par un cerf mécanique, et plus tard l'entrepreneur de cet établissement, Nicolas Rose de Saint-Pierre, y donna des bals et des concerts.

(*Archives des Comm.*, n° 2417. — *Journal de Paris*, 28 avril 1789.)

CIRQUE ROYAL. Cet établissement était situé sur les nouveaux boulevards, près le Luxembourg. En 1775, l'ambassadeur de Sardaigne y donna une fête privée à propos du mariage

de la sœur de Louis XVI avec Charles-Emmanuel, prince de Piémont et depuis roi de Sardaigne sous le nom d'Emmanuel IV. Ce ne fut que deux ans plus tard que le Cirque royal devint public. On y donnait des bals, des concerts et des feux d'artifices de la composition du sieur de la Varinière, digne émule des Torré et des Ruggieri. L'entrée coûtait 30 sols par personne.

(*Mémoires secrets*, X, 178, 179. — *Journal de Paris*,
29 juin 1777, 17 et 23 juin 1778.)

CLAIRVAL (Jean-Baptiste GUIGNARD, dit), né en 1735, mort en 1795, débuta à l'Opéra-Comique en 1758 et fut attaché à ce spectacle jusqu'à sa réunion à la Comédie-Italienne en 1762, époque à laquelle il fut engagé à ce dernier théâtre. Clairval avait été, dit-on, barbier dans sa jeunesse et on fit sur lui l'épigramme suivante :

Cet acteur minaudier et ce chanteur sans voix
Écorche les auteurs qu'il rasoit autrefois.

(*Biographie Didot*.)

CLAIRVAL (M^me), femme du précédent, actrice de l'Opéra-Comique lors de la réunion de ce spectacle à la Comédie-Italienne (1762).

CLARENCE (Alexandrine-Olympe), actrice du spectacle des Variétés-Amusantes en 1783.

Jeudi 5 juin 1783, sept heures du soir.

Alexandrine-Olympe Clarence, actrice des Variétés, arrêtée par le sieur Turlot, officier, pour être venue à six heures au spectacle (1). Envoyée à l'hôtel de la Force.

(*Archives des Comm.*, n° 5022.)

(1) On jouait ce soir-là aux Variétés-Amusantes la première représentation des *Clefs changées*, comédie-parade en prose, en deux actes, le *Faux Talisman*, et les *Bonnes Gens* avec le ballet des *Pâtres*.

CLÉOPHILE (M^lle), l'une des courtisanes les plus fameuses de la fin du XVIII^e siècle, faisait partie en 1770 de la troupe de l'Ambigu-Comique, qu'elle quitta pour entrer en qualité de figurante à l'Académie royale de musique. La Harpe fut amoureux d'elle et lui a adressé des vers charmants qui se trouvent dans le *Journal de Paris* du 21 août 1782.

(*Le Chroniqueur désœuvré*, I, 90. — *Mémoires secrets*, XXI, 79.)

CLOTALLE, comédien de la troupe de Gaudon en 1761. *Voy.* GAUDON (10 juin 1761).

COCHOIS, habile sauteur, faisait partie en 1720 de la troupe de Francisque, son beau-frère, et y jouait les rôles de *Gilles*.

(*Mémoires sur les Spectacles de la Foire*, I, 223.)

COCHOIS (M^lle MOLIN, femme du sieur), sœur de Francisque et femme du précédent, faisait, comme son mari, partie de la troupe de Francisque, sur le théâtre duquel elle débuta, à la foire Saint-Laurent de 1720, par le rôle de la *soubrette* dans la *Statue merveilleuse*, opéra comique de Lesage et Dorneval, remis plus tard à l'Opéra-Comique sous le nom du *Miroir véridique*, et obtint un véritable succès dans cette création. M^lle Cochois suivit son frère et sa fortune quand il quitta Paris pour aller donner des représentations en province et à l'étranger.

(*Mémoires sur les Spectacles de la Foire*, I, 223. — *Dictionnaire des Théâtres*, V, 242.)

COK, entrepreneur de spectacles à la foire Saint-Ovide de 1775.

(*Archives des Comm.*, n° 1508.)

COLIN (Jean-François), danseur de corde et entrepreneur de spectacles aux foires, où il parut dès 1740, avait épousé la veuve de Restier, comme lui directeur forain. Il s'associa plus tard avec le fils de sa femme et leur troupe porta le nom de *Troupe des sieurs Colin et Restier fils ;* elle a représenté entre autres pièces : la *Fée Acarenne*, pantomime (août 1745) ; *Arlequin, Pierrot et Aphanel pris esclaves dans l'île sauvage*, pantomime (septembre 1745) ; *Arlequin pris esclave par les Turcs*, pantomime (3 juillet 1746) ; le *Grand Festin de Pierre*, pantomime (septembre 1746), et la *Découverte de l'île de la Félicité*, pantomime (foire Saint-Laurent 1746).

(*Dictionnaire des Théâtres*, I, 272, 277 ; II, 259, 498, 542.)

Cejourd'hui vendredi 26 août 1740, en l'hôtel et par-devant nous Mathias Demortain, etc., est comparu sieur Jean-François Colin, danseur de corde, demeurant à Paris, rue Guérin-Boisseau, stipulant pour Jeanne Restier, sa belle-fille, demeurant avec lui : Lequel nous a rendu plainte à l'encontre de cinq particuliers à lui inconnus, portant épée, dont deux qu'il a appris se nommer Dallentuile et être frères, et nous a dit que le jour d'hier, sur les cinq heures ou environ de relevée, lesdits particuliers ci-dessus nommés et désignés se seroient présentés à la porte du jeu du comparant dans le préau de la foire St-Laurent en disant qu'ils vouloient entrer pour parler à quelqu'un qui y étoit entré. A l'effet de quoi ils déposèrent à la femme Châteauneuf, portière, un louis d'or de 24 livres ; qu'étant entrés dans ledit jeu ils ont été à la loge de ladite fille Restier qui y étoit et s'habilloit pour danser sur la corde ; que lesdits particuliers ayant fait plusieurs insultes à ladite fille Restier, elle les auroit engagés à se retirer, ce qu'ils n'auroient voulu faire : au contraire, l'un desdits deux frères Dallentuile, qui est plus petit que l'autre et vêtu d'un habit noir, auroit porté la main sur la gorge de la fille Restier qui l'ayant repoussé et de nouveau dit de s'en aller à sa place et de lui laisser la liberté de s'habiller, ledit Dallentuile lui auroit mis la main sous les jupes, et de force et violence auroit voulu lui faire des attouchemens que sa pudeur n'ayant pu supporter, elle auroit vivement repoussé ledit Dallentuile et crié à elle. Ce que voyant, ledit Dallentuile se seroit emporté de colère, traitant ladite fille Restier de b........, p....., g.... et autres injures et invectives, l'auroit battue et excédée de coups de pied et de poing au corps et à la tête, et auroient pris la fuite après s'être forcément fait rendre le louis d'or qu'ils avoient laissé à la portière. Et comme c'est une insulte des plus marquées et de dessein prémédité faite par lesdits particuliers à ladite fille Restier ; que, par les coups dont elle a été frappée par ledit Dallentuile, elle se trouve

dangereusement blessée et hors d'état de se présenter audit jeu, ce qui lui fait un tort considérable; qu'elle a intérêt d'avoir une réparation proportionnée à l'injure à elle faite, elle est venue par-devant nous rendre la présente plainte.

Signé : DEMORTAIN; COLIN.

(*Archives des Comm.*, n° 2365.)

COLLIGNON (LOUIS-FRANÇOIS), acteur du spectacle des Associés en 1783.

Samedi 21 juin 1783, onze heures trois quarts du soir.

Louis-François Collignon, comédien aux Associés, demeurant boulevard du Temple, et Claude-Marc-Pierre Déduit, secrétaire de M. l'abbé de Masting, demeurant chez M. Yon, marchand limonadier, boulevard du Temple, arrêtés par Jean Duffault, sergent de la garde de Paris, à la requête dudit sieur Yon, pour avoir chanté une chanson faite contre l'honneur et la réputation dudit sieur Yon (1) et de la dame Dorvillai. Relaxés.

(*Archives des Comm.*, n° 5022.)

COLOMBE (MARIE-THÉRÈSE-THÉODORE ROMCOBOLI-RIGGIERI, dite), née en 1757, morte en 1837, célèbre actrice de la Comédie-Italienne, fit ses débuts au théâtre, à la foire Saint-Germain de 1769, dans la troupe d'enfants formée par Audinot et qui avait pour principaux acteurs Moreau, dit *le petit Arlequin*, et la fille du directeur, Eulalie-Josèphe Audinot.

(*Le Chroniqueur désœuvré*, I, 89. — *Biographie Didot.*)

COLON (ANTOINE) et sa femme, directeur et directrice du spectacle des Délassements-Comiques en 1787.

Voy. DÉLASSEMENTS-COMIQUES.

(1) Yon tenait un café-concert sur le boulevard du Temple et, suivant l'expression du *Chroniqueur désœuvré*, y « gagnait de l'or ».

COLYSÉE, établissement ouvert aux Champs-Élysées, le 23 mai 1771, par une société de spéculateurs à la tête de laquelle se trouvaient deux anciens directeurs du théâtre de l'Opéra-Comique, Jean-Louis Monnet et Julien Corby. Les frais immenses de cette entreprise, conçue sur un plan réellement grandiose, ne furent jamais couverts par les recettes qu'on y fit. Le genre de distraction qu'on y trouvait, quelque varié qu'il fût du reste, n'était pas assez vif pour y attirer la foule d'une manière permanente. Les curieux y venaient une fois pour savoir ce que c'était que le fameux Colysée, dont tout le monde parlait, et n'y revenaient plus parce qu'ils s'y étaient ennuyés. Il faut pourtant rendre aux entrepreneurs la justice qu'ils méritent et dire qu'ils firent tout leur possible pour amuser les spectateurs. C'est ainsi qu'ils donnèrent des concerts où l'on entendait Mlle Lemaure, Legros, de l'Académie royale de musique (17, 31 juillet, septembre 1771), et Mlle Bruna, « cantatrice avantageusement connue dans plusieurs cours de l'Europe » (27 septembre 1771); des pantomimes avec accompagnement de feux d'artifices : *Don Quichotte* (octobre 1771), l'*Entrée de l'ambassadeur de la Chine* (juillet 1772), les *Fêtes villageoises* (août 1772), les *Jeux olympiques* (septembre 1772), le *Temple de Mémoire* (septembre 1772); des combats de coqs (novembre 1772); des joutes sur l'eau (août 1773); des exercices équestres par l'écuyer Hyam et Mlle Masson (août 1774), etc., etc. Enfin en 1776, ne sachant plus qu'inventer, les entrepreneurs de cet établissement imaginèrent d'offrir au public une exposition de tableaux et de statues, et d'annoncer qu'ils décerneraient des prix aux ouvrages les mieux réussis; malheureusement le directeur des beaux-arts, M. d'Angwiller, fit opposition à ce projet, et le Colysée, après avoir langui quelques années encore, fut définitivement fermé par arrêt du Conseil d'État du 19 mars 1779.

(*Mémoires secrets*, V, 314, 332, 338, 377, 379, 382 ; XXI, 289 ; VI, 191 ; XXIV, 212, 222, 246, 337 ; VII, 231 ; IX, 264 ; X, 203, 255 ; XIV, 75.)

COMÉDIE DE SOCIÉTÉ. Bien que les théâtres particuliers ne rentrent pas dans le cadre de ce volume, on n'a pas cru néanmoins devoir en exclure le document qu'on va lire, à cause de l'aventure burlesque qu'il retrace. — Il existe une étude bien faite du théâtre de société dans les *Curiosités théâtrales*, p. 56, intéressant travail dû aux recherches de M. V. Fournel.

L'an 1763, le 22 janvier, une heure du matin, nous Antoine Joachim Thiot, etc., ayant été requis, nous fommes tranfporté en la maifon de meffire Chriftophe-Louis Pajot de Villers, chevalier, fife grande rue Taranne, faubourg St-Germain, paroiffe St-Sulpice, où étant et monté dans une falle aux entrefoles ayant vue fur la rue, nous y avons trouvé mondit fieur de Villers, demeurant en icelle : Lequel nous a dit que le jour d'hier il a fait repréfenter deux divertiffemens ou pièces de théâtre dont une étoit le *Devin du village* et l'autre la *Bohémienne* (1), fur un théâtre conftruit dans fa maifon; que ce fpectacle a commencé fur les fept heures et a fini fur les dix heures ; qu'à ce fpectacle étoient entre autres, M. le prince de Marfan, M. le prince de Salm, M. le comte de Landron, Mme la marquife d'Asfeldt, Mme la comteffe d'Humbek, Mme la comteffe d'Albert, M. le comte de Joyeufe, M. le marquis de Soyecourt et autres perfonnes de qualité; qu'auffitôt la fin du fpectacle la toile a été baiffée; que quelques perfonnes de celles fufnommées fortirent; que les autres étant encore dans la falle, le cocher de mondit fieur de Villers s'avifa de monter fur le théâtre, d'y défaire fa culotte, de fe préfenter vers la toile dans le deffein d'y faire voir fon derrière à nu aux perfonnes qui reftoient encore dans la falle; qu'alors le nommé Capolin, nègre, âgé de 13 ans, au fervice de mondit fieur de Villers, étant alors fur le théâtre, leva la toile de façon que les perfonnes reftantes virent à nu le derrière de ce cocher qui s'étoit courbé dans ce deffein et qui même a claqué fes mains deffus pour le faire apercevoir; qu'en effet tous ceux qui reftoient dans ladite falle ont vu, à leur grand étonnement, une impudence auffi grande, ce qui a fi fort révolté ces perfonnes qu'elles fe font fur-le-champ retirées en fe plaignant beaucoup d'un fi grand fcandale; que dans ce moment mondit fieur de Villers reconduifoit quelqu'un et étoit fur l'efcalier lorfqu'on vint lui apprendre cette infulte faite à lui, à fa maifon et aux perfonnes qui y étoient; qu'il courut à l'inftant fur ledit théâtre où il trouva fondit cocher, fon frotteur et ledit

(1) Le *Devin du village*, intermède en un acte, paroles et musique de J.-J. Rousseau, fut représenté pour la cour, à Fontainebleau, en octobre 1752, et avec beaucoup de succès à l'Académie royale de musique le 1er mars 1753. Quant à la *Bohémienne*, il existe dans le répertoire de l'ancien Opéra-Comique deux pièces de ce nom : 1° la *Bohémienne*, pantomime qui fut représentée à la foire Saint-Germain, en 1747, par la troupe pantomime qui jouait alors sur le théâtre de l'Opéra-Comique, momentanément supprimé, et 2° la *Bohémienne*, parodie de l'intermède italien *la Zingara*, représentée à la foire Saint-Laurent, le 14 juillet 1756. Selon toute vraisemblance, c'est de cette pièce qu'il s'agit dans le document publié ici.

petit nègre; qu'ils ont nié être tombés dans cette faute, ce qui a déterminé mondit sieur de Villers à aller en prendre connoissance vers les personnes qui l'avoient vu et qui restoient encore alors, lesquelles le lui ont confirmé; que ces personnes étoient M^me et M^lle Coppin, M^me Bar, M. Liepur, M. Lhutel et autres; que sur cela mondit sieur de Villers nous a fait requérir pour nous rendre sa plainte et pour constater ce fait par quelques déclarations et par les aveux des coupables pour punir de prison ceux qui se trouveront l'être, ainsi qu'il nous requiert de le faire. A l'effet de quoi il nous a déclaré avoir fait appeler une escouade de la garde qui est arrivée un instant après nous à sa porte. L'avons ensuite fait entrer et le sergent d'icelle nous a dit en effet être venu il y a du tems comme requis de la part de mondit sieur de Villers.

Signé : THIOT ; PAJOT DE VILLERS.

Nous avons aussi trouvé dans ladite salle dame Madeleine Roussin, épouse du sieur Louis-François Coppin, receveur des fermes du Roi, demoiselle Reine-Élisabeth Coppin et demoiselle Victoire Coppin, ses filles, demeurant rue de la Chanvrerie, paroisse St-Eustache : Lesquelles nous ont déclaré qu'elles étoient au spectacle dont est ci-dessus parlé, lorsque le cocher de mondit sieur de Villers présenta son derrière nu aux personnes qui restoient après le spectacle dans la salle d'icelui, étant alors ce cocher sur le théâtre; que ladite dame Coppin, à son égard, a très-bien aperçu un homme qui avoit sa culotte basse, le derrière nu qu'il courboit et sur lequel il claquoit pour le faire voir. Et lesdites demoiselles Coppin, à leur égard, déclarent ne pas avoir vu cette nudité, mais avoir entendu les claques qui se faisoient dessus et qu'elles ont prises pour un claquement de mains; qu'il restoit alors dans ladite salle M^me la comtesse d'Humbek, M^me la marquise d'Albert, M^me la marquise de Carcado et M^me Dumont, M. Lhutel, M. Liepur, M^me Bar et autres personnes qu'elles ne connoissent pas; que lesdites dame et demoiselles Coppin se sont retirées aussitôt cette indécence commise dont elles ont vu M. de Villers devenir furieux sur le récit qui lui en fut fait; qu'elles ont appris que les autres personnes qui restoient dans ladite salle se sont retirées indignées; que pour elles, elles sont restées avec ledit sieur Coppin, leur époux et père, pour pouvoir faire la présente déclaration à la requête de mondit sieur de Villers.

Signé : M. ROUSSIN ; R. E. COPPIN ; V. COPPIN.

Ensuite mondit sieur de Villers a fait comparoître par-devant nous sondit cocher, qui nous a dit se nommer Nicolas Dandeli, dit Chambli, demeurant maison où nous sommes, Jean-Baptiste Lefan, dit St-Jean, frotteur de mondit sieur de Villers, et le nommé Capolin, nègre de nation, domestique au service de mondit sieur de Villers, demeurant aussi dans sa maison : Lesquels nous ont déclaré et avoué, savoir ledit cocher qu'étant venu sur le théâtre de la salle de spectacle de son maître, étant dans sa maison et ce hier au soir après le spectacle, il dit audit nègre, qui étoit aussi sur le théâtre, qu'il venoit de voir la comédie et qu'il alloit lui en faire voir une autre; qu'au même instant

il défit sa culotte, se troussa et montra son derrière nu à ce nègre qui, de son côté, leva la toile du théâtre de façon qu'il fut aperçu dans cet état par des dames et autres personnes qui restoient dans ladite salle; qu'il a eu le malheur de succomber à cette fâcheuse idée dont il connoît actuellement toute l'indécence et dont il se repent très-fort. Et ledit Lefan nous a dit qu'il étoit alors sur ce théâtre occupé à éteindre les bougies qui y étoient allumées; qu'il a entendu le propos rapporté par ledit cocher, mais n'a rien vu de ce qu'il a fait; a vu la toile du spectacle levée sans savoir qui l'a fait. Et ledit Capolin a dit que ledit cocher lui a demandé s'il avoit vu la comédie, a ensuite présenté son derrière en disant : « Tiens, la voilà la comédie », sans que ledit Capolin ait vu s'il étoit nu ou non; a dans le moment lui Capolin levé la toile dudit théâtre, sans trop savoir ce qu'il faisoit. A alors entendu un claquement de la part dudit cocher, ne sait s'il étoit fait avec les deux mains l'une dans l'autre ou avec icelles sur son derrière. Et tous trois nous ont dit qu'il y avoit alors des dames et quelques personnes dans ladite salle de spectacle; que sur-le-champ a paru sur le théâtre leurdit maître qui étoit tout courroucé et qui a demandé à tous trois quel étoit celui qui avoit montré son derrière, ce qu'ils lui ont caché en disant ne pas le savoir.

 Signé : Dandeli-Chambli; J. B. Lefan.

Sur quoi nous avons fait remettre ledit Dandeli, cocher, à la réquisition de mondit sieur de Villers, à la garde dudit Cottin, sergent de la garde, ici présent, lequel s'en est chargé pour le conduire de notre ordonnance de police ès prisons du Châtelet de cette ville. A l'égard des deux autres domestiques susnommés, ils sont restés dans la maison de mondit sieur de Villers qui nous a déclaré ne point requérir l'emprisonnement dudit petit nègre malgré sa complicité du tour indécent dont est question, attendu son jeune âge et qu'il le tient de M^{lle} Rouillé, sœur de feu M. Rouillé, gouverneur de la Martinique, qui l'a fort prié de le prendre avec lui et que ce seroit charité de le faire. Dont et de tout ce que dessus nous avons dressé le présent procès-verbal.

 Signé : Pajot de Villers; Cottin; Thiot.

(*Archives des Comm.*, n° 3046.)

COMÉDIE-ITALIENNE A LA FOIRE (LA). Jaloux du succès des spectacles de la foire, et mécontents de voir que le public désertait leur salle, les comédiens italiens demandèrent et obtinrent la permission de transporter leur théâtre à la foire Saint-Laurent et d'y donner des représentations pendant toute sa durée. Dès 1721, ils y étaient installés, mais leur entreprise ne réussit guère, et en 1723 ils durent renoncer à lutter avec les

forains. Voici la liste des principales pièces qu'ils firent représenter à la foire Saint-Laurent pendant les années 1721, 1722 et 1723 :

Vendredi 12 septembre 1721 : *le Fleuve d'onbli,* comédie française en prose et en un acte, par Legrand.

Samedi 25 juillet 1722 : *le Jeune Vieillard,* comédie française en trois actes, en prose, avec un prologue et trois divertissements, par Lesage, Dorneval et Fuzelier.

Samedi 8 août 1722 : *la Force de l'amour,* comédie française en un acte, en prose, suivie d'un divertissement, par Lesage, Fuzelier et Dorneval; *le Dieu du hasard,* prologue français en prose, par les mêmes; *la Foire des fées,* comédie française en un acte, en prose, également des mêmes auteurs.

Lundi 31 août 1722 : *Polyphème,* pastorale tragi-comique française, en cinq actes, en prose, avec des divertissements, par Legrand et Riccoboni père.

Mercredi 16 septembre 1722 : *les Noces de Gamache,* comédie en un acte, par Fuzelier, et *le Vieux Monde, ou Arlequin somnambule,* comédie française en un acte, par le même.

Samedi 24 juillet 1723 : *Agnès de Chaillot,* parodie en un acte, en vers, d'*Inès de Castro,* par Legrand, précédée du *Triomphe de la folie,* comédie en un acte, en prose, et suivie du *Bois de Boulogne,* comédie en un acte, en prose, toutes deux de Dominique.

Jeudi 2 septembre 1723 : *le Fleuve Scamandre,* comédie en un acte, en prose, par Fuzelier; *les Saturnales,* comédie-parodie en prose et en vaudevilles, avec un prologue du ballet des Fêtes grecques et romaines (de l'Opéra), par Fuzelier.

Lundi 6 septembre 1723 : *les Débris des Saturnales,* par Fuzelier (ce sont les *Saturnales* remises au théâtre après de nombreuses coupures).

Jeudi 23 septembre 1723 : *la Dispute de Melpomène et de Thalie,* prologue en vers, suivi d'un divertissement, par Dominique.

(*Mémoires sur les Spectacles de la Foire,* I, 236 — *Dictionnaire des théâtres,* I, 26 ; II, 319, 588, 592, 618; III, 66; IV, 179; V, 38, 76; VI, 184, 216.)

COMUS (Nicolas-Philippe LEDRU, dit), né en 1731, mort en 1807, habile physicien, avait sur le boulevard, dès 1762, un cabinet où il faisait diverses expériences utiles sur le son, la lumière et l'électricité. Dans ses *Lettres à Mademoiselle Voland*, Diderot en parle ainsi à la date du 28 juillet 1762 : « Comus eſt un charlatan du rempart qui tourne l'eſprit à tous nos phyſiciens ; ſon ſecret conſiſte à établir de la correſpondance d'une chambre à une autre entre deux perſonnes ſans le concours ſenſible d'aucun agent intermédiaire. » En 1778, il annonçait des expériences sur la sensitive, mais « comme cette plante eſt de celles qui, étant ſujettes au ſommeil, ſe couchent avec le ſoleil, il prie les perſonnes qui déſirent la voir de ſe trouver à 6 heures préciſes ». L'année suivante il annonce qu'il prouvera qu'il est un agent universel, cause de tous mouvements, et qu'il expliquera par cet agent tous les phénomènes en physique. Enfin, en 1782, il prévient qu'il « ſoumettra à l'électricité le diamant et ſa poudre et donnera un moyen facile pour reconnoitre le diamant du Mogol d'avec celui du Bréſil. Il invite les perſonnes qui ont des certitudes ſur la nature de leurs diamans de vouloir bien s'en charger afin de conſtater cette découverte. Ces expériences ſeront ſuivies de ſes amuſemens les plus intéreſſans. Il commencera à 6 heures préciſes, en ſon cabinet boulevard du Temple. Une ſociété que le ſieur Comus n'a pas l'honneur de connoitre, l'ayant engagé la ſemaine dernière de s'occuper d'un moyen peu diſpendieux pour chaſſer d'un canon une balle quelconque ſans employer le feu, l'air, les gaz en général, la poudre à canon et aucune des ſubſtances qui peuvent entrer dans ſa compoſition, il avertit qu'il croit avoir rempli les propoſitions qui lui ont été faites et qu'il rendra public ſous peu ſon procédé, à moins que ces mêmes perſonnes ne s'y oppoſent. » A ces diverses expériences, Comus en ajoutait d'autres encore sur le magnétisme, le plein de contiguïté, l'incompressibilité de l'eau, etc., etc. Enfin, son cabinet renfermait encore diverses pièces curieuses telles que « une femme automate qui met l'habillement qu'une perſonne penſe ; une cage

dans laquelle paroît l'oiseau que l'on désire; une petite figure dont les yeux prennent la couleur de la prunelle de celui qui la regarde; une main artificielle qui écrit les pensées des spectateurs; une syrène qui répond aux questions, etc. »

Le talent de Comus était très-goûté des Parisiens du dernier siècle et son cabinet fut toujours très-fréquenté. Il eut même l'honneur d'être appelé quelquefois à la cour, et en juin 1779 il donna une représentation devant l'empereur Joseph II, voyageant sous le nom de comte de Falkenstein. Comus est mort, laissant, dit-on, une grande fortune. Il est l'aïeul de M. Ledru-Rollin.

(*Almanach forain*, 1773. — *Journal de Paris*, 8, 13 septembre 1778; 23 mai, 3, 27 juin 1779; 16 juin 1782. — *Lettres de Diderot à M^{lle} Voland*, I, 279. — *Biographie Didot*.)

CONSTANTIN (ÉTIENNE-THOMAS), acteur du théâtre des Grands-Danseurs du Roi, né à Bordeaux le 2 janvier 1743, mort à Paris le 15 juillet 1795, faisait partie, dès 1760, de la troupe de Nicolet et jouait dans les comédies et dans les pantomimes les amoureux, les comiques et les rôles à caractère. De 1778 à 1781, Constantin donna des représentations en province, mais en 1781 il avait repris sa place chez Nicolet; malheureusement, soit que le goût du public eût changé, soit que son talent se fût sensiblement amoindri, il n'obtint plus les applaudissements d'autrefois, et un pamphlet célèbre, le *Chroniqueur désœuvré*, le représente comme « un grand inutile qui n'a pas le sens commun », et le traite de « mauvais comédien insupportable en scène ». Constantin a été aussi auteur dramatique et a fait représenter en 1770 une pièce restée manuscrite, *l'Entêtement de Cassandre*.

(*Le Chroniqueur désœuvré*, II, 77. — *Galerie historique de la troupe de Nicolet*, par de Manne et Ménétrier, 58.)

CORAIL (M^{lle}), danseuse chez Saint-Edme, à la foire Saint-Germain de 1713, puis chez la dame Baron. En 1718, elle entra à l'Académie royale de musique et mourut de la petite vérole au mois de novembre 1723.

(*Dictionnaire des Théâtres*, II, 172.)

CORBY (Julien), né vers 1725, littérateur et entrepreneur de spectacles, avait épousé la femme de chambre favorite de la duchesse de Choiseul. Il dut à la protection de cette dernière la part de 10,000 livres qu'il obtint en 1758 dans la direction de l'Opéra-Comique, direction qu'il exerça jusqu'en 1762, époque de la réunion de ce spectacle à la Comédie-Italienne, conjointement avec Favart, Moët, Dehesse et Champeron. Il est souvent question de Corby dans la correspondance de Voltaire, à l'époque où l'auteur de la *Henriade* tremblait de voir sa tranquillité troublée par la publication subreptice de la *Pucelle*, publication qui se faisait à Paris et dont il accusait Corby et Grasset. Au reste, Collé dans son *Journal* l'a qualifié durement en le traitant d'*Écumeur de la littérature*.

(Voltaire, édit. Beuchot, *correspondance*. — *Correspondance de Madame du Deffand*, publiée par M. de Saint-Aulaire. — *Journal de Collé*, publié par H. Bonhomme, II, 126.)

CORNIVELLE, saltimbanque anglais, faisait voir à Paris en 1724, par permission du Roi, un lion et divers autres animaux étrangers.

(*Registres de la maison du Roi*, O¹ 68.)

CORONI, danseur comique du théâtre des Grands-Danseurs du Roi, où il débuta le mercredi 8 août 1781.

(*Journal de Paris*, 8 août 1781.)

CORSSE (JEAN-BAPTISTE LABENETTE, dit), né en 1759, mort en 1815, acteur et entrepreneur de spectacles, étudia d'abord la peinture, puis entra à l'Ambigu-Comique; en 1782, il était engagé au théâtre des Variétés-Amusantes et il y joua, le 2 janvier, le rôle de *Dumont fils*, dans *Christophe Lerond*, comédie en un acte, en prose, de Dorvigny. Corsse quitta ensuite Paris et alla diriger le théâtre des allées de Tourny à Bordeaux. Quelques années après il revint dans la capitale, et joua successivement à la Gaité, sur le théâtre de M^{lle} Montansier, et enfin, en 1800, il prit la direction de l'Ambigu-Comique.

<div style="text-align:right"><small>(Brochure intitulée : *Christophe Lerond*, Paris, Cailleau, 1788. — *Galerie historique de la troupe de Nicolet*, par de Manne et Ménétrier, 167.)</small></div>

COSTIOLI, entrepreneur de spectacles et directeur du *Théâtre des Comédiens de bois*, faisait voir ses marionnettes au public en 1774, à la foire Saint-Ovide et au boulevard du Temple.

<div style="text-align:right"><small>(*Archives des Comm.*, n° 1508. — *Almanach forain*, 1775.)</small></div>

COURTOIS (JEAN), machiniste et entrepreneur de spectacles, avait une loge à la foire Saint-Germain, où il avait établi un petit spectacle mécanique. L'incendie du mois de février 1762, qui détruisit les bâtiments de cette foire, consuma en même temps le spectacle de Courtois ; mais au moyen d'une indemnité qui lui fut accordée, il put reconstituer son matériel théâtral, et en 1765 il dirigeait un jeu de marionnettes à la foire Saint-Ovide.

<div style="text-align:right"><small>(*Archives des Comm.*, n^{os} 853, 1508.)</small></div>

COURTOIS (M^{lle}), actrice du théâtre des Grands-Danseurs du Roi en 1772.

<div style="text-align:right"><small>(*Almanach forain*, 1773.)</small></div>

COUSTOU (Marie-Jeanne), femme de Pierre Chavanne, danseur de l'Opéra-Comique, actrice du même théâtre en 1745.

Voy. CHAVANNE.

CRÉPO (M^lle), actrice du théâtre des Grands-Danseurs du Roi en 1772.

(*Almanach forain*, 1773.)

CRESCENT DE BERNAUT (François-Hyacinthe-Guillain), ancien acteur de province, était en 1788 administrateur général du spectacle des comédiens de S. A. S. Monseigneur le comte de Beaujolais, au Palais-Royal.

Voy. BEAUJOLAIS (Spectacle des).

CRESPIN, sauteur, faisait les *Gilles* à la foire Saint-Germain de 1701, chez la veuve Maurice, associée à Alard. En 1712, il était attaché au jeu du chevalier Pellegrin. On l'appelait Gilles le boiteux, parce qu'à la suite d'un accident de voiture il était devenu infirme, mais son infirmité ne l'empêchait pas d'exercer son métier et de danser sur la corde avec grâce et légèreté. Tout en dansant, il chantait des chansons qui nous ont été conservées. Elles ne font pas honneur au goût du public qui écoutait, sans protester, de pareilles platitudes.

(*Mémoires sur les Spectacles de la Foire*, I, 22. — *Dictionnaire des Théâtres*, II, 210.)

Voy. LAVIGNE.

CROMIEG (M^lle), danseuse de l'Opéra-Comique à la foire Saint-Laurent de 1754.

L'an 1754, le mardi 17 septembre, onze heures du matin, en l'hôtel et par-devant nous François-Simon Leblanc, etc., est comparu Robert Boothby,

gentilhomme anglois, demeurant rue de Tournon, paroiffe St-Sulpice, à l'hôtel d'Entragues, tenu garni : Lequel nous a rendu plainte contre la demoifelle Cromieg, danfeufe à l'Opéra-Comique, demeurant rue de la Comédie-Françoife, au premier étage d'une maifon où font demeurans les fieur et dame Aubert, marchands lingers, et nous a dit qu'il y a environ fix femaines que fortant le matin de chez ladite demoifelle Cromieg et étant parti dans le moment pour s'en aller à Compiègne, il laiffa par oubli fa montre chez elle, laquelle eft à boîte d'argent faite à Londres et dont il ne fe reffouvient pas du nom de l'horloger. Que cette montre lui venant d'un ami et ne voulant pas la perdre, il a envoyé plufieurs fois chez ladite demoifelle Cromieg pour qu'elle lui rendît, ce qu'elle a refufé de faire, convenant l'avoir en fa poffeffion. Que le jour d'hier il a été chez elle lui demander cette montre, mais elle n'a pas voulu lui rendre et l'a fort mal reçu en lui difant toutes fortes d'impertinences. C'eft pourquoi, comme ledit fieur plaignant ne veut pas perdre fadite montre et que c'eft une fupercherie de la part de ladite demoifelle Cromieg, dont elle eft très-répréhenfible et qui mérite punition, il s'eft retiré par-devant nous à l'effet de nous rendre plainte.

Signé : ROBERT BOOTHBY ; LEBLANC.

(*Archives des Comm.*, n° 30.)

CRONIER (LOUISE), actrice du théâtre des Grands-Danseurs du Roi en 1789.

Lundi 1er juin 1789, 9 heures du foir.

Louis Chevalier, fergent, à la réquifition du fieur Nicolet, a arrêté Louife Cronier et Victoire Guimbert, actrices de fon fpectacle, pour avoir manqué à une répétition et ladite demoifelle Guimbert ne s'être pas rendue famedi dernier au fpectacle pour jouer le rôle qui lui étoit diftribué (1). Relaxées.

(*Archives des Comm.*, n° 5022.)

CRUEL (M^{lle}), femme forte que l'on voyait à la foire Saint-Germain de 1688. Elle était âgée de quinze ans, levait quatre cents livres pesant avec ses cheveux et faisait en outre divers tours d'adresse.

(Depping, *Correspondance administrative sous Louis XIV*, II, 579.)

(1) Le famedi 30 mai 1789 on jouait au théâtre des Grands-Danseurs du Roi la 6^e représentation du *Colérique Caractère*, comédie nouvelle en deux actes ; l'*Oncle rival de son neveu*, *Arlequin voleur sans le savoir*, le *Pari imprudent*, le *Bûcheron déserteur*, pantomime avec un divertissement, et les *Ressorts amoureux d'Arlequin*, par Ansart. Dans les entr'actes, les sauteurs et voltigeurs exécutaient la danse de corde et différents exercices.

CURTIUS (Jean-Baptiste-Guillaume), né vers 1736, peintre et sculpteur, ouvrit vers 1778, sur le boulevard du Temple et aux foires, un salon où l'on voyait l'image en cire de toutes les notabilités contemporaines. Le remarquable talent que déployait Curtius pour ces sortes d'ouvrages lui concilia bientôt le suffrage du public et l'admiration des connaisseurs. Ce genre de sculpture, qui n'inspire guère aujourd'hui que de la répugnance à cause de son imitation trop servile et à la fois trop rigide de la nature vivante, fut très en honneur au dix-septième et au dix-huitième siècle. Il fut pratiqué par des artistes qui avaient un véritable mérite. Il nous suffira de rappeler le *Cercle* de Benoist, dont nous avons parlé plus haut (*voy.* p. 122), les cires coloriées de Zumbo, auxquelles M. Bonnardot a consacré, dans le dernier volume de la *Revue universelle des Arts,* un si curieux article, et les médaillons de travail italien qui faisaient partie autrefois de la collection Sauvageot et qui sont aujourd'hui déposés dans les salles du musée du Louvre.

A propos de Curtius on lit dans les *Mémoires secrets* l'anecdote suivante : « 11 mai 1783. L'artiste ingénieux qui a l'art de représenter au naturel toutes sortes de personnages connus sous le nom de figures de Curtius, a imaginé de rassembler dans un même lieu celles des illustres scélérats étrangers ou nationaux qu'il appelle : *la Caverne des grands voleurs.* Il s'est établi sur les boulevards depuis quelques années et sur les foires. Comme à mesure que la justice en expédie quelqu'un, il le modèle et le place dans sa collection, elle offre toujours ainsi quelque chose de nouveau aux curieux, et le spectacle n'est pas cher puisqu'il ne coûte que deux sols.

« Ces jours derniers l'aboyeur criait à l'ordinaire : « Messieurs, entrez. Venez voir les grands voleurs ! » Le marquis de Villette passoit, il demande tout haut : « Monsieur le prince et Madame la princesse de Guéménée (1) y sont-ils ? » On lui répond que

(1) Ils venaient de faire une banqueroute effroyable.

non. « Tant pis ; votre collection n'eſt pas complète, j'aurois donné ſix livres pour les voir (1). »

<div style="text-align:right">(*Archives des Comm.*, nᵒˢ 1493, 1508. — *Mémoires secrets*, XXII, 314.)</div>

CUSTÉRO (Jean-Joseph), petit garçon faisant partie de la troupe des Sauteurs et Voltigeurs hollandais, à la foire Saint-Germain de 1767.

Voy. Richer (Étienne-Charles).

(1) Le cabinet de Curtius est resté sur le boulevard du Temple presque jusqu'à nos jours. Je l'y ai vu dans mon enfance. Brazier le dépeint ainsi en 1837. « Le salon des figures du sieur Curtius est le seul établissement qui n'ait pas subi de changements. Depuis soixante ans il est toujours le même, il n'a ni gagné ni perdu. Il est humble et modeste avec sa petite entrée, son aboyeur à la porte et ses deux lampions. Quant à son factionnaire en cire, c'est un farceur ; voilà pour ma part quarante ans que je le connais. Je l'ai vu soldat aux gardes françaises, hussard Chamborant, grenadier de la Convention, trompette du Directoire, guide consulaire, lancier polonais, chasseur de la garde impériale, tambour de la garde royale, sergent de la garde nationale ; dimanche dernier il était garde municipal...... Quand vous entrez dans le salon, vous le trouvez tel qu'il était dans l'origine, noir et enfumé. Les figures nouvelles relèguent par derrière les figures anciennes, comme le roi qui arrive à Saint-Denis fait descendre son prédécesseur dans la tombe pour prendre sa place sur la dernière marche du caveau. Cependant vous y retrouverez, comme à la porte, des visages de votre connaissance. Que de célébrités bonnes ou mauvaises ! que de héros, de savants, de gens vertueux, de scélérats, le sieur Curtius a passés en revue depuis l'ouverture de son muséum. Je crois pourtant qu'on a plus souvent changé les habits que les figures. Je ne serais pas surpris que Geneviève de Brabant fût devenue la bergère d'Ivry ; que Charlotte Corday eût prêté son bonnet à la belle Écaillère ; que Barnave représentât aujourd'hui le général Foy, et que la moustache de Jean-Bart eût servi à faire celle du maréchal Lannes. Ce qui surtout n'a pas bougé de place, c'est le grand couvert où sont réunis tous les rois. On a vu Louis XV et son auguste famille, le Directoire et son auguste famille ; les trois Consuls et leur auguste famille, l'empereur Napoléon et son auguste famille ; Alexandre, Guillaume, François et leurs augustes familles ; Louis XVIII et son auguste famille ; Charles X et son auguste famille, et nous y voyons aujourd'hui Louis-Philippe et son auguste famille. Je ne parlerai pas des fruits qui composent le dessert, je puis affirmer que les pommes, les poires, les pêches, les raisins étalés sur cette auguste table sont les mêmes que j'y ai vus il y a trente ans. Je ne crois même pas qu'ils aient été époussetés depuis... »

<div style="text-align:right">(Brazier, *Histoire des Petits Théâtres*, I, 186.)</div>

D

AMAS (Auguste-Alexandre-Martial), né en 1772, mort en 1834, célèbre acteur de la Comédie-Française, fit ses débuts vers 1785, au spectacle des Petits-Comédiens de S. A. S. le comte de Beaujolais, situé au Palais-Royal, et s'engagea en 1790 dans la troupe de l'Ambigu-Comique. En 1791, Damas alla jouer le drame et la comédie au théâtre de la Montansier, installé au Palais-Royal dans le local précédemment occupé par les Petits-Comédiens du comte de Beaujolais, et à la fin de 1792 il entra au théâtre de la République.

(Biographie Didot.)

DAUBECOURT (Charles), acteur du théâtre de l'Ambigu-Comique en 1783.

Lundi 13 janvier 1783, 9 heures du soir.

Jean-Martin Fontaine, concierge du bureau des peintres, rue du Haut-Moulin, et Christophe Ravier, maître peintre, rue du Haut-Moulin, arrêtés par Boisselier, sergent, à la réquisition de Charles Daubecourt, comédien chez Audinot, rue Notre-Dame-de-Nazareth, qui s'est plaint que ledit Fontaine lui a porté des coups (1). Relaxés.

(Archives des Comm., n° 5022.)

(1) Fontaine et Ravier avaient pénétré jusque dans les coulisses du théâtre de l'Ambigu, et, après une discussion assez violente, le premier avait porté un coup de canne et un coup de poing à Daubecourt qui jouait ce soir-là et qui faillit manquer son entrée. On donnait le 13 janvier 1783, au théâtre d'Audinot, la 6e représentation des *Bons et des Méchants, ou Philémon et Baucis*, pantomime en deux actes, par Audinot, précédée du *Sourd*, pièce en un acte, de La Chabeaussière, et du *Mariage par stratagème*, pièce en un acte.

DAUBIGNY, acteur du boulevard, fut successivement attaché au théâtre des Grands-Danseurs du Roi et aux Variétés-Amusantes. Il a joué sur cette dernière scène, le 2 janvier 1782, le rôle de M. *Dumont père, ami de Christophe Lerond*, dans *Christophe Lerond*, comédie en un acte, en prose, par Dorvigny. En 1783, il sollicitait un ordre de début à la Comédie-Française. Voici en quels termes le *Chroniqueur désœuvré, ou l'Espion du boulevard du Temple*, parle de cet acteur : « La majeure partie de l'espèce composant les spectacles du boulevard du Temple n'a embrassé cette profession que rebutée des avanies qu'elle essuyoit dans celle où le destin l'avoit placée primitivement : garçon perruquier, mauvais horloger, m........, tel est le sieur Daubigny; pendant qu'il exerçait la profession d'horloger, sacrifiant au dieu des plaisirs, fréquentant les b......, guinguettes et autres pareilles assemblées. Les revenus de sa divinité ne purent suffire à son entretien, il joua la comédie en province et revint, dégoûté des tracasseries des cabotins, débuter chez Nicolet avec un de ses amis qui joue actuellement les premiers rôles à la *Chaîne* de Marseille. On le vit avec assez de plaisir dans la *Corne de Vérité*, mais la cabale de Delort sut l'emporter et Daubigny fit un saut des Grands-Danseurs aux Variétés. Il y joue les bas comiques avec un succès étonnant. On prétend même que la vue de son effigie exécutée dans une détestable gravure représentant une scène des *Battus payent l'amende*, a excité son amour-propre et a échauffé son désir de parvenir. Il sollicite une lettre de début et a choisi le *Silvestre* du *Médecin malgré lui*. Les gentilshommes de la chambre, connoisseurs en vrai talent et qui jugent impérativement au foyer de la Comédie, accordent cette grâce aux charmes de la demoiselle Dauthier, danseuse aux François, protectrice de cet ex-horloger. Rien à dire sur les mœurs de cet homme qui n'agit que suivant la circonstance et à qui on peut appliquer cette pensée de Regnard :

> Suivant l'occasion
> Quelquefois honnête homme et quelquefois fripon.

Car il n'est pas un seul de ces messieurs qui ne soit de cette dernière classe, soit par tempérament, par imitation ou par nécessité. »

(*Le Chroniqueur désœuvré*, II, 37. — Brochure intitulée : *Christophe Lerond*. Paris, Cailleau, 1783.)

DAUPHINÉ (Jean dit), entrepreneur de spectacles, faisait voir un optique à la foire Saint-Ovide de 1777.

A Monseigneur le Lieutenant général de police.

Le nommé Jean dit Dauphiné, mécanicien, prend la respectueuse liberté de représenter à Votre Grandeur, qu'il désireroit faire voir son *optique* augmenté de figures mécaniques représentant l'auguste maison royale et toute sa cour et la chasse royale à l'arc, dans une loge roulante montée sur quatre roues, à la foire St-Ovide, place Louis XV, en ayant obtenu la permission de M. le prévôt des marchands pour se placer hors l'enceinte de la foire et sur le boulevard et tous lieux dépendant des domaines de la ville, il ose espérer que Votre Grandeur daignera lui être favorable. Sa reconnoissance égalera son profond respect (1).

(*Archives des Comm.*, n° 1508.)

DEFRANCE, mécanicien-constructeur d'automates, exposait en 1746, au château des Tuileries, des flûteurs automates et des oiseaux mécaniques « qui chantoient plusieurs airs avec une délicatesse merveilleuse ». Les flûteurs et les oiseaux étaient visibles « au rez-de-chaussée du vestibule dans la salle des gardes de Madame la Dauphine ». Les places, qui coûtaient d'abord 3 livres, ne furent plus payées que 24 sols quelques jours après l'ouverture. On entrait de onze heures à une heure et de trois heures à six heures.

(*Affiches de Paris*, 1746.)

Voy. LAGRELET.

(1) La permission fut accordée.

DEHESSE (Jean-François), né en 1705, mort en 1774, comédien de la troupe Italienne, obtint en 1758 une part de 14,000 livres dans la direction du spectacle de l'Opéra-Comique, qu'il exploita jusqu'en 1762, époque de sa réunion à la Comédie-Italienne, conjointement avec Favart, Moët, Corby et Champeron.

(*Journal de Collé*, publié par H. Bonhomme, II, 126.)

DELAHOGUE (Pierre), limonadier et entrepreneur de spectacles sur le boulevard du Temple en 1772.

L'an 1772, le mardi 12 mai, trois heures de relevée, est comparu en l'hôtel et par-devant nous Nicolas Maillot, etc., Pierre Delahogue, maître limonadier, demeurant sur le boulevard du Temple près le réservoir de la ville : Lequel nous a déclaré et dit qu'il lui a été pris et volé la nuit dernière par les nommés Neuville dit Touchard, Rivière, Cerf, Juif de nation, la nommée Rosalie et sa mère, faisant partie d'une troupe de comédiens qui jouent la comédie dans une loge que lui comparant leur loue chez lui et dans laquelle loge couchoient lesdits Touchard et Rivière, les différens vêtemens de théâtre ci-après détaillés appartenant tant à lui comparant qu'au sieur Lambert, tailleur, qui les leur a loués sous le cautionnement de lui comparant : premièrement, quatre habits de femme de différentes étoffes et couleurs ; un habit d'amoureux fond bleu, couleur de gorge de pigeon, broché en or et argent ; un autre habit, aussi d'amoureux, de droguet fond jaunâtre et la veste et culotte pareilles, galonnés en argent ; un habit d'arlequin complet et un habit de pierrot aussi complet, à boutons rouges, appartenant audit sieur Lambert.

Plus quatre habits complets de femme couleur cannelle, galonnés en rubans de soie ou laine jaune ; un autre habit, aussi de femme, galonné de soie couleur de rose et deux habits d'homme appartenant au comparant. Faisant la présente déclaration pour servir et valoir ce que de raison.

Signé : Maillot ; Delahogue.

(*Archives des Comm.*, n° 3779.)

DELAMAIN (Henri), danseur anglais et directeur d'une troupe de sauteurs et de danseurs de corde, ouvrit un spectacle en 1738, dans le préau de la foire Saint-Laurent. Son habileté, l'adresse et la grâce de ses camarades engagèrent le directeur

de l'Opéra-Comique, Florimond-Claude Boizard de Pontau, à se l'attacher pour les deux foires de l'année 1739. Delamain parut donc à ce théâtre le 3 février de cette année et joua dans un divertissement exécuté à la suite du *Hasard,* opéra comique en un acte, de Pontau, dans la *Fête des Anglais,* pantomime, et dans différents divertissements qui obtinrent beaucoup de succès. Malheureusement des dissentiments s'élevèrent entre Delamain et Pontau et ils eurent un procès dont quelques pièces seulement sont parvenues jusqu'à nous ; ce sont les deux documents que l'on va lire.

(*Mémoires sur les Spectacles de la Foire,* II, 133. — *Dictionnaire des Théâtres,* III.)

I

Enquête faite par le commissaire Camuset à la requête d'Henry Delamain, Anglois de nation, danseur et maître de la troupe angloise de l'Opéra-Comique ; A l'encontre de Florimond-Claude Boizard de Pontau, entrepreneur dudit Opéra-Comique.

Du vendredi 2 octobre 1739.

Joseph Bernier, machiniste de théâtre, âgé de 20 ans, demeurant à Paris, rue du Faubourg-St-Laurent, chez le nommé Guériteau, aubergiste, etc., a déposé que depuis l'ouverture de la foire et de l'Opéra-Comique, le sieur Lamain, maître de la troupe angloise qui consiste en sept personnes, lui compris, n'a point cessé de jouer avec sa troupe à l'Opéra-Comique, les rôles que ledit de Ponteau lui a demandés, excepté le 30 août dernier, que le nommé Latour, un des sauteurs, après avoir sauté une ou deux fois, a été obligé de cesser parce qu'il s'est blessé ; que le reste de la troupe a continué jusqu'au 15 septembre à sauter, mais le nommé Roberti s'étant blessé à un genou, ledit de Ponteau a supprimé les sauts en ordonnant audit Lamain et à sa troupe de substituer les tours de souplesse et quelques sauts seulement ; que le 25 septembre ledit Latour a voulu sauter, mais s'étant blessé une seconde fois à la cheville du pied, il a été obligé de cesser, mais les autres sauteurs de Ponteau ont supprimé les sauts par rapport à une nouvelle pièce ; que ni Lamain, ni aucun de sa troupe n'a discontinué de danser et jouer des rôles sur le théâtre dans les pantomimes de *Diane et d'Endymion* et d'*Arlequin musicien* (1),

(1) *Diane et Endymion,* ballet-pantomime de Pontau, joué le 2 septembre 1739 ; *Arlequin peintre et musicien,* ballet-pantomime représenté le 19 septembre et le 1er octobre 1739.

dans lesquelles pièces ledit Latour a fait l'Arlequin ; qu'outre la troupe dudit Lamain, icelui Lamain a toujours employé cinq autres personnes dans lesdites pantomimes qui étoient trois jeunes garçons et deux filles. Ajoute qu'il a connoissance que ledit Lamain a payé lesdits cinq jeunes gens, quoiqu'il ne fût pas tenu de les payer, et qu'il a fourni du vin et plusieurs autres choses dans les pantomimes sur le théâtre, quoiqu'il ne fût pas obligé de rien fournir.

François Michel, maître de danse et danseur de l'Opéra-Comique, demeurant ordinairement à Rouen, étant de présent à Paris, logé rue du Faubourg-St-Lazare, âgé de 38 ans, etc., a déposé que quelques jours avant l'ouverture de la foire, il a amené à Paris, sa fille âgée de dix ans et demi, et que le jour même de l'ouverture de la foire, elle commença à danser à l'Opéra-Comique du sieur Ponteau et qu'elle a toujours continué de danser jusqu'à présent ; qu'un mois après ladite ouverture de foire, il y amena son fils qui a toujours dansé et joué dans les pantomimes dudit Opéra-Comique jusqu'à présent ; que lui déposant étant retourné à Rouen, il est revenu à Paris le 14 août dernier et s'est engagé avec ledit sieur Ponteau pour danser, que néanmoins le nommé Lamain, danseur et maître de la troupe angloise, lui a payé la moitié de ce que Ponteau lui avoit promis pour lui et ses deux enfans ; que Lamain et sa troupe ont toujours représenté sans cessation jusqu'à présent ; qu'il est seulement vrai que le nommé Latour, un des danseurs de ladite troupe, a cessé de sauter environ dix ou douze jours parce qu'il s'étoit blessé au pied dans une représentation en sautant ; que le nommé Roberti, autre danseur de ladite troupe, a aussi cessé de sauter cinq ou six jours s'étant blessé au genou et au pied en sautant, mais que lesdits Latour et Roberti n'ont pas cessé de jouer et de danser dans les pantomimes pendant leurs indispositions, dans lesquelles pantomimes ledit Latour faisoit l'Arlequin et ledit Roberti le Pierrot. Ajoute que Lamain et sa troupe ont continué leurs sauts jusqu'au 28 ou 29 du mois de septembre que les acteurs dudit Ponteau ont donné une nouvelle pièce où il ne s'agissoit pas de sauts, mais seulement de pantomimes et de souplesses.

Pierre-Louis Lachauffée, maître des ballets de l'Opéra-Comique, demeurant ordinairement à La Haye et de présent à Paris, logé Faubourg-St-Laurent à la Croix-de-Fer, âgé de 28 ans, etc., a déposé qu'il a connoissance que les nommés Latour et Roberti, danseurs de la troupe de Lamain, ont été l'un et l'autre environ 8 jours sans sauter à l'Opéra-Comique, le déposant ayant ouï dire qu'ils s'étoient blessés, et ont néanmoins joué dans les pantomimes nonobstant leurs blessures ; qu'il y a eu des intervalles où le nommé Roberti sautoit seul, d'autres où ledit Latour sautoit aussi seul parce que l'un ou l'autre se disoit incommodé, que la troupe dudit Lamain a été environ trois semaines sans jouer dans une pantomime, ayant seulement fait des sauts ou des postures, ladite pantomime ayant été représentée par des enfans, excepté le jeune Anglois de ladite troupe Lamain, qui représentoit l'Arlequin dans ladite pantomime, dans laquelle les deux enfans du nommé Michel jouoient avec un autre jeune enfant. Ajoute que pendant tout le tems qu'a duré la repré-

sentation de la pantomime de *Diane et Endymion*, lesdits Lamain, Latour et Roberti ont dansé et joué.

Louis Panon, musicien et premier violon de l'Opéra-Comique, demeurant Petjte-Rue, faubourg et paroisse St-Laurent, âgé de 20 ans, etc., a déposé que les nommés Denis, Gilles et le petit Anglois de la troupe de Lamain, n'ont pas discontinué leurs exercices pendant la tenue de l'Opéra-Comique jusqu'à présent; que le nommé Latour de la même troupe, que le déposant a appris avoir été blessé en sautant, a cessé de sauter pendant quelques intervalles dont un d'environ douze jours et l'autre d'environ six jours, pendant lesquels intervalles il représentoit néanmoins dans les pantomimes; que le nommé Roberti, que le déposant a aussi ouï dire s'être blessé en sautant, a été aussi quelques intervalles sans sauter, mais moins longs que ceux dudit Latour, et pendant lesquels intervalles il représentoit néanmoins aussi dans les pantomimes.

Signé : CAMUSET.

(*Archives des Comm.*, n° 1316.)

II

L'an 1741, le mardi 15 septembre, trois heures de relevée, est venu et comparu en l'hôtel et par-devant nous Joseph Aubert, etc., sieur Henri Delamain, Anglois de nation, danseur et maître de la troupe angloise ci-devant à la foire St-Laurent, demeurant rue Mazarine, à la Croix-d'Or, près la rue Guenegaud : Lequel nous a dit que lui étant dû par le sieur Florimond-Claude Boisart de Ponteau, entrepreneur de l'Opéra-Comique, la somme de 7290 livres pour 45 représentations qu'il a faites avec sa troupe audit Opéra-Comique et celle de 1200 livres suivant le traité et convention fait entre eux, passé devant Hurtrelle et son confrère, notaires audit Châtelet, le 21 août 1739 : pour avoir le payement de ladite somme de 7290 livres d'une part et de celle de 1200 livres d'autre il a obtenu de M. le lieutenant de police, commissaire du Roi en cette partie, la condamnation desdites sommes contre ledit Ponteau par son ordonnance du 26 août dernier avec les intérêts. Que pour s'en procurer le payement, il auroit fait saisir entre les mains de l'Opéra-Comique de la présente année, mais infructueusement, ledit sieur Ponteau changeant de caissier à son gré; en sorte qu'il n'a pu mettre à exécution ladite condamnation. Que d'ailleurs ledit Ponteau ayant interjeté appel par acte du 2 du présent mois et attendu qu'il s'agit de l'exécution provisoire de ladite ordonnance qui n'est pas suspensif, il a été obligé de présenter sa requête à mondit sieur le lieutenant général de police, commissaire du Roi en cette partie, à l'effet d'assigner ledit Ponteau pour voir dire que, sans préjudicier aux droits des parties et à la conservation d'iceux, il lui seroit permis d'installer à la porte du théâtre dudit Opéra-Comique, deux caissiers sequestres

des deniers qui se perçoivent pour les entrées dudit Opéra. Qu'en conséquence de cette assignation, il a obtenu de mondit sieur le lieutenant général de police son ordonnance jeudi 7 septembre présent mois, par laquelle il est permis à lui comparant, sans préjudicier aux droits des parties, de faire mettre et installer par nous commissaire, à ce commis, pendant le cours de la présente foire St-Laurent, même pendant le cours de la foire St-Germain prochaine, deux receveurs qui seront par lui comparant donnés, ès porte dudit Opéra-Comique à la charge de leur salaire raisonnable. Lesquels seront tenus de déposer par chacun jour de représentation, les deniers de leur recette ès mains de M° Doyen, notaire, à ce faire commis. Et fait défense audit Ponteau et à tous autres de les y troubler et d'en établir d'autres. Laquelle ordonnance il a fait signifier audit Ponteau, les neuf du présent mois et an, par exploit de Jean Leroi Desfrancs, huissier à cheval audit Châtelet. Pourquoi nous a requis de vouloir présentement nous transporter avec lui susdite foire St-Laurent pour mettre à exécution ladite ordonnance.

Signé : Henry Delamain.

Sur quoi nous, commissaire, etc., sommes avec lui, heure présente de trois et demie, transporté à ladite foire : où étant dans le petit préau de ladite foire où est située la loge du théâtre dudit Opéra-Comique et où il se représente journellement, avons, en exécution de ladite ordonnance, voulu établir pour receveurs et sequestres desdits deniers de la recette qui doit se faire aujourd'hui le sieur Jean Andresson, étudiant en chirurgie, demeurant place Maubert, vis-à-vis la fontaine, chez la demoiselle Bécart, tenant chambres garnies, et le sieur Jean-Baptiste Michel, bourgeois de Paris, demeurant rue Judas, paroisse St-Étienne-du-Mont, présentés par ledit sieur Delamain ; savoir, ledit Michel pour recevoir dans le grand bureau les deniers provenant des places du théâtre et premières loges, et ledit Andresson pour recevoir dans le second bureau les deniers provenant des places des secondes loges, amphithéâtre et parterre. Et ayant trouvé dans ledit grand bureau un particulier qui nous a dit se nommer Guillaume Duplessis, bourgeois de Paris, et être établi receveur sequestre des deniers provenant de toutes les entrées dudit Opéra-Comique, à la requête du sieur Armand-Eugène de Thuret, écuyer, ancien capitaine au régiment de Picardie, ayant le privilège de l'Académie royale de musique, pour sûreté de la somme de 45546 livres 5 sols due audit sieur Thuret par ledit Ponteau, pour raison du privilège que ledit sieur Thuret lui a accordé, suivant le bail qu'il lui en a passé le 26 janvier 1734, par-devant M° Roussel et son confrère, notaires, et pour sûreté des autres clauses et conditions portées audit bail ; ledit établissement de receveur sequestre fait par acte du sieur Ange-Alphonse Goyémal, huissier commissaire-priseur audit Châtelet, le 7 septembre du présent mois, lequel il nous a représenté et à lui à l'instant remis, ainsi qu'il le reconnoît. Et ayant fait entendre audit sieur Duplessis le sujet de notre transport, il nous a dit qu'il n'empêche ledit sieur Delamain de se pourvoir ainsi qu'il avisera pour sûreté

des sommes qui lui sont dues, mais qu'il n'entend point se dessaisir des deniers qu'il a déjà reçus depuis ledit jour 7 septembre présent mois qu'il est établi sequestre, ni de ceux qu'il reçoit actuellement, dont il est dépositaire et recevra par la suite à moins qu'il n'en soit autrement ordonné entre ledit sieur de Thuret et ledit sieur Delamain.

Signé : DUPLESSIS.

Et par ledit sieur Delamain a été dit que puisque le sieur Duplessis est déjà établi sequestre et receveur des deniers qui proviennent de toutes les entrées dudit Opéra-Comique, il requiert, sans aucunement approuver sondit établissement et les causes d'icelui et pour éviter de plus grands frais, que nous ayons à interpeller ledit sieur Duplessis et le sommer de se rendre aussi receveur et à sa requête tant des sommes par lui reçues que de celles qu'il recevra à la conservation de ses droits et actions, pour être, lesdits deniers reçus par ledit sieur Duplessis et qu'il recevra à la conservation de ses droits et actions, déposés ès mains dudit Me Doyen, notaire, à ce commis par l'ordonnance de M. le lieutenant-général de police. Et où il en feroit refus, persévérer dans l'établissement et installation par lui requis desdits sieurs Andresson et Michel.

Signé : H. DELAMAIN.

En conséquence, etc., avons sommé et interpellé ledit sieur Duplessis de se rendre sequestre et receveur des deniers par lui ci-devant reçus et qu'il recevra de toutes les entrées dudit Opéra-Comique, à la requête dudit Delamain. Ledit Duplessis a dit et nous a répondu qu'il ne peut se rendre sequestre ni receveur desdits deniers à la requête dudit Delamain que du consentement dudit sieur de Thuret et qu'il en soit ordonné entre ledit Delamain et ledit sieur de Thuret.

Signé : DUPLESSIS.

Dont et de tout ce que dessus avons auxdits Delamain et Duplessis donné acte et attendu les contestations ci-dessus et le refus par ledit Duplessis pour ledit Thuret, avons les parties renvoyées en l'hôtel et par-devant mondit sieur le lieutenant-général de police pour être par lui ordonné ce qu'il appartiendra.

Signé : DUPLESSIS ; H. DELAMAIN ; AUBERT.

(*Archives des Comm.*, n° 3380.)

DELAMARRE (JEANNE), femme d'un sieur Charles Garnier, avait en 1765, sur le boulevard du Temple, un petit spectacle où elle faisait voir des figures automates.

(*Archives des Comm.*, n° 3772.)

DELAPLACE (Antoine), acteur forain et entrepreneur de spectacles, était le fils d'un limonadier de Paris. Il étudia d'abord la peinture et fit partie en 1701, comme décorateur, de la troupe provinciale de Pascariel, où il jouait les *Pierrots*. Revenu à Paris vers 1704, il s'engagea en 1705 au jeu d'Alard et de la veuve Maurice pour remplir l'emploi de *Scaramouche*. A la foire Saint-Germain de 1707, il ouvrit, en société avec un autre acteur forain, nommé Charles Dolet, un théâtre qui eut la vogue, grâce à la pièce d'*Arlequin écolier ignorant et Scaramouche pédant scrupuleux*, où les deux associés jouaient l'un *Arlequin*, l'autre *Scaramouche*. A la foire Saint-Laurent suivante, Alexandre Bertrand se joignit à eux et leur association persista jusqu'en 1712. Ce fut durant cette période que Delaplace, Dolet et Bertrand eurent à soutenir de nombreux procès avec la Comédie-Française, qui les poursuivit avec un acharnement extrême et qui les réduisit à ne plus jouer que des pièces à la muette et par écriteaux. A partir de 1712, Delaplace fut successivement attaché aux troupes du chevalier Pellegrin, d'Octave et de Saint-Edme. En 1722, nous le retrouvons en compagnie de Dolet, à la foire Saint-Germain, et servant tous les deux de prête-noms à Lesage, Fuzelier et Dorneval, sous les ordres desquels ils dirigent le jeu des marionnettes étrangères où furent représentées avec tant de succès les pièces intitulées : *l'Ombre du cocher poëte*, *le Remouleur d'amour* et *Pierrot Romulus, ou le Ravisseur poli*, parodie du *Romulus* de Lamothe, ouvrages des trois auteurs que l'on vient de nommer. A la foire Saint-Laurent de la même année, les marionnettes étrangères auxquelles ne présidaient plus Lesage, Fuzelier et Dorneval, représentèrent la *Course galante, ou l'Ouvrage d'une minute*, parodie du *Galant coureur, ou l'Ouvrage d'un moment*, de Legrand ; *Tirésias aux Quinze-Vingts* et *Brioché vainqueur de Tirésias*, pièces de Carolet. L'année suivante (1723), Delaplace et Dolet firent entrer dans leur association un autre entrepreneur forain, nommé Restier, avec lequel ils ouvrirent un spectacle où ils firent représenter des opéras comiques, et qui subsista jusqu'à

la fin de la foire Saint-Laurent de 1724. Vers cette époque, Delaplace renonça au théâtre, et revenant à son premier état, il se fit brocanteur de tableaux. Il est mort en 1743.

<div style="text-align:right"><small>(<i>Mémoires sur les Spectacles de la Foire</i>, I, 54. — <i>Dictionnaire des Théâtres</i>, IV, 19, 152; V, 92. — Magnin, <i>Histoire des Marionnettes</i>, 155, 157.)</small></div>

I

L'an 1707, le 24 juillet, quatre heures de relevée, requis que nous avons été César-Vincent Lefrançois, etc., en notre hôtel sis rue Montorgueil, sommes transporté dans le préau de la foire St-Laurent : où étant, s'est présentée à nous dame Jeanne Godefroi, épouse non commune en biens et autorisée par contrat de mariage de messire Maximilien-Charles de Martinengue, chevalier, seigneur de Blenai et autres lieux, auparavant veuve de Maurice Vonderbeck, officier du Roi, demeurante faubourg St-Lazare, paroisse St-Laurent : Laquelle nous a fait plainte et dit que, par acte passé devant Lefébure l'aîné et son confrère, notaires, le 28 septembre 1705, Antoine de La Place, demeurant rue des Fossés-St-Germain, s'est obligé envers ladite dame plaignante pour faire le rôle de *Scaramouche*, représenter et jouer les farces dont il est capable et auxquelles ladite dame plaignante voudra l'employer pendant les foires consécutives de St-Germain et de St-Laurent, dans les jeux qu'elle a le privilége d'y faire jouer et où ledit La Place se rendra et se présentera à ladite dame plaignante quinze jours avant le premier jour de chaque foire, à commencer dès la foire St-Germain 1706, moyennant la somme de 250 livres par chacune desdites foires et aux autres clauses et conditions portées par ledit acte. Au préjudice duquel acte et engagement ladite dame plaignante fut surprise que ledit de La Place vint, le jour d'hier, rapporter son habit de *Scaramouche* et lui marqua qu'il ne vouloit plus tenir l'écrit qu'il avoit fait, s'étant engagé avec Alexandre Bertrand et Dolet, ce qui s'est justifié par l'affiche que ladite plaignante nous a représentée, par laquelle il spécifie qu'il n'est plus chez la dame Maurice et qu'on prenne garde de se tromper, nous requérant de nous transporter au jeu et loge dudit Bertrand pour recevoir sa déclaration.

<div style="text-align:center">Signé : Lefrançois; Jeanne Godefroy.</div>

Suivant lequel réquisitoire, nous commissaire susdit, nous étant transporté à la loge et jeu dudit Bertrand, lui ayant fait sçavoir le sujet de notre transport et fait entendre que, au préjudice de l'acte dont nous lui avons fait lecture, il ne devoit point recevoir ni faire jouer ledit Laplace, il nous a fait réponse que, jusqu'à ce que le différend fût décidé, il ne joueroit pas à son jeu. Nous a représenté sa requête de permission, laquelle n'est qu'en son nom

et non point au nom de Dolet et de La Place, quoique ſes affiches portent le contraire. Et a refuſé de ſigner.

De ce que deſſus ladite plaignante nous a requis acte à elle accordé qu'il en ſoit inceſſamment par nous référé à M. le lieutenant général de police pour être fait défenſe non-ſeulement audit Bertrand, mais à tous autres de recevoir et faire jouer ledit Laplace ſous quelque prétexte que ce puiſſe être juſqu'à ce qu'il ait achevé et fini le ſervice porté par ſon acte et dont il reſte trois foires conſécutives.

Signé : Jeanne Godefroy.

Et le lundi 25 juillet audit an 1707, eſt comparue par-devant nous commiſſaire ſuſdit, ladite dame de Martinengue, laquelle nous a dit que, au préjudice de la parole que ledit Bertrand nous avoit donnée, ledit de La Place n'a pas laiſſé de jouer et de repréſenter ſous la figure de Scaramouche. Pourquoi elle nous requiert de nous tranſporter préſentement en l'hôtel de M. le lieutenant général de police pour être par lui ſtatué ce qu'il appartiendra.

Signé : Jeanne Godefroy.

Et ledit jour lundi 25 juillet, dix heures du matin, ayant fait rapport de ce que deſſus en l'hôtel de M. le lieutenant général de police, il a ordonné que les parties ſeront aſſignées au premier jour d'audience et ce pendant l'acte paſſé entre ledit La Place et ladite Martinengue exécuté. Ce qui ſera exécuté nonobſtant oppoſitions ou appellations quelconques et ſans préjudice d'icelles.

Signé : M. R. de Voyer d'Argenson ; Lefrançois.

Et le 26 juillet audit an 1707, onze de relevée, eſt comparu par-devant nous commiſſaire ſuſdit, ledit Alexandre Bertrand auquel avons rendu la requête par lui préſentée à M. le lieutenant général de police, au bas de laquelle eſt ſon ordonnance du 21 juillet portant permiſſion de jouer ſes jeux ordinaires.

Signé : A. Bertrand ; Lefrançois.

(*Archives des Comm.*, n° 3821.)

II

L'an 1709, le troiſième jour de mars, de relevée, en notre hôtel et par-devant nous Jean Demoncrif, etc., eſt venu Florent Carton, ſieur Dancourt, comédien ordinaire du Roi : Lequel nous a fait plainte à l'encontre du nommé Delaplace, joueur de marionnettes, et dit que, en haine des pourſuites que les comédiens ont faites à l'encontre des joueurs de marionnettes de la foire St-Germain-des-Prés, en exécution des arrêts du Parlement qui leur font

défense de représenter des comédies sur leur théâtre, ledit Delaplace s'est vanté et a dit à plusieurs personnes qu'il poignarderoit et assassineroit ledit sieur plaignant, qu'il ne le prendroit pas en brave, mais dans un tems et une occasion où il ne s'y attendroit pas et que le plaignant ne mourroit que de sa main.

Et comme le plaignant a intérêt de prévenir cet assassinat, il nous a rendu la présente plainte.

Signé : DEMONCRIF.

(*Archives des Comm.*, n° 3829.)

III

L'an 1712, le dimanche 25 septembre, environ une heure de relevée, est venu par-devers nous César-Vincent Lefrançois, etc., Antoine Delaplace, peintre à Paris et acteur du jeu du sieur Pellegrin, ruelle St-Laurent, demeurant rue du Faubourg-St-Lazare, à l'image Notre-Dame : Lequel nous a fait plainte et dit que, il y a une heure ou environ, étant dans le jardin du cabaret du sieur Chaplot, marchand de vins susdite ruelle St-Laurent, avec quatre de ses amis, après avoir déjeuné et étant prêts à sortir, il a été surpris que le nommé Vieujot, sauteur du jeu de la demoiselle Boiron, qui étoit à une autre table avec quatre autres de ses amis, le plaignant ayant pris congé de ses amis, ledit Vieujot lui a dit en ces termes : « Laissez sortir ce j...f.....-là. C'est un j...f..... à qui il faut donner des coups de bâton. » Le plaignant, fort étonné du procédé dudit Vieujot, en se retournant lui a dit qu'il ne lui avoit donné aucun sujet de le traiter de la sorte. Ledit Vieujot, tout furieux, répétant les mêmes injures, a tiré l'épée nue contre le plaignant pour le percer. Les personnes présentes ont retenu ledit Vieujot et empêché qu'il ne vint à lui. Le plaignant ayant continué son chemin jusqu'auprès de la maison de St-Lazare, il a entendu une populace qui crioit derrière lui : « Sauve ! sauve ! » S'étant retourné, a vu ledit Vieujot l'épée nue à la main ; pour sa défense, ce qu'il a pu faire a été de se sauver dans la maison de St-Lazare, où étant entré, les frères portiers ont enfermé le plaignant et les personnes de dehors ont emmené ledit Vieujot lequel crioit à pleine tête qu'il vouloit tuer ce b......-là, en parlant du plaignant : Lequel ne se trouvant pas en sûreté de sa vie, se voit obligé de nous rendre plainte de ce que dessus (1).

Signé : DELAPLACE.

(*Archives des Comm.*, n° 3824.)

Voy. DOLET ; OCTAVE ; PONCET

(1) On entendit dans l'information qui fut faite à ce sujet par le commissaire Lefrançois, Cornélis Boon, danseur de corde du jeu du sieur Pellegrin, demeurant faubourg Saint Laurent, chez la veuve Chevalier, âgé de 24 ans. C'était le frère de Gertrude Boon, dite *la Belle Tourneuse*.

Delaporte, danseur du jeu d'Alard en 1710. *Voy.* Piètre.

Délassements-Comiques (Spectacle des), petit théâtre fondé sur le boulevard du Temple, en 1785, par Philippe-Louis-Pierre-Plancher Valcour, comédien de province, qui y remplissait les triples fonctions d'auteur, d'acteur et de directeur. Incendié à la fin de 1787, comme on pourra le voir par le document ci-après, ce spectacle fut reconstruit et ouvert de nouveau en 1788. Il eut un moment de vogue qui excita la jalousie des grands théâtres et qui provoqua de leur part la défense au directeur de faire jouer autre chose que des pantomimes et d'avoir sur la scène plus de trois acteurs à la fois, qui devaient être séparés du public par un *rideau de gaze*. Le 14 juillet 1789, jour de la prise de la Bastille, Plancher Valcour creva la gaze en poussant le cri de *Vive la liberté!*

(*Biographie Michaud.*)

L'an 1787, le dimanche 30 décembre, minuit un quart, nous Mathieu Vanglenne, etc., ayant eu avis que le feu se manifestoit dans la salle du spectacle des Délassemens-Comiques tenue par le sieur et dame Colon sur le boulevard du Temple, nous nous sommes transporté sur ledit boulevard au devant de ladite salle, où étant nous y avons trouvé Jean-Baptiste Davouzet, sergent de la garde de Paris, et sa section de poste à la barrière du Temple, Jacques Debruge, brigadier des pompiers de poste rue de Vendôme, et le sieur Hubert d'Uerville, inspecteur de police au département des vidanges, et nous avons remarqué que ladite salle étoit déjà en partie brûlée. Nous avons envoyé sur-le-champ en prévenir M. le président Le Peletier de Rosambo qui nous a fait dire qu'il ne sortiroit pas de chez lui et que si sa présence étoit nécessaire il se transporteroit à ladite salle. Nous avons ensuite envoyé un cavalier chez M. le lieutenant général de police duquel nous n'avons eu aucune réponse, le cavalier n'étant pas revenu. Nous avons de même donné des ordres pour qu'on allât prévenir M. le lieutenant criminel et M. le procureur du Roi. Et attendu qu'à côté de ladite salle il y avoit une ménagerie d'animaux et de lions, nous nous y sommes rendu et nous avons fait transporter les lions dans leurs cages sur le boulevard, dans une des contre-allées, et nous avons fait mettre une sentinelle afin que personne n'en approchât et

pour prévenir du danger. Nous avons pareillement fait sonner la cloche étant sur ledit boulevard et servant pour la fermeture des cafés pour prévenir tous les habitans de l'incendie. Nous nous sommes ensuite porté du côté du chantier de la dame Baron, marchande de bois, attenant à ladite salle et où le feu avoit déjà pénétré, mais par les soins de M. Morat, directeur des pompes, il est parvenu à l'en écarter. A une heure et demie du matin, Me Achille-Charles Danzel, notre confrère, qui avoit été requis, s'est rendu à ladite salle. A deux heures un quart, M. le chevalier Dubois, commandant de la garde de Paris, et une compagnie de gardes françoises s'y sont aussi rendus. Sur les trois heures moins un quart, une compagnie des gardes suisses s'y est pareillement rendue et les deux compagnies ont fait manœuvrer les pompes jusqu'à cinq heures du matin. Pendant lequel tems les locataires voisins, savoir le sieur Turenne, marchand limonadier, et la dame de Bellemare ont déménagé leurs meubles, les ont mis dans les contre-allées du boulevard, à la garde desquels nous avons établi une sentinelle. Sur les cinq heures du matin, les pompiers nous ayant prévenu que le feu étoit arrêté et qu'il n'y avoit plus de danger, nous avons fait rentrer les lions dans la ménagerie et ledit sieur Turenne et ladite dame de Bellemare ont rentré leurs meubles. Sur les huit heures du matin, le sieur Colon a retiré en notre présence, d'un cabinet situé sous le péristyle dudit spectacle à gauche, plusieurs déshabillés blancs, tabliers, bonnets et mouchoirs à l'usage des femmes, tous les instrumens de l'orchestre et la musique. Et le feu étant absolument éteint, nous sommes entré sous le péristyle en une pièce qui conduisoit à la salle de spectacle et nous avons remarqué que ladite salle est absolument détruite et incendiée, qu'il ne reste plus que le fond en planches qui sont même en partie brûlées. Et pour pouvoir sortir les poutres, planches, bois et plâtras, nous avons fait venir vingt-un ouvriers du bureau des ventilateurs commandés par le sieur Hubert d'Uerville, leur inspecteur, qui y est resté constamment, et par lesquels nous avons fait faire une brèche au mur de clôture et mitoyen entre M. Foullon, conseiller d'État, duquel nous avons pris le consentement, et ledit sieur Colon, par laquelle brèche tous les ouvriers ont sorti toutes les décombres qui ont été chargées sur des voitures appartenant au sieur Giraud, voiturier, demeurant cul-de-sac de la Planchette, qui les a transportées le long du corps de garde de la barrière du Temple, à la garde de la sentinelle. Sur les cinq heures de relevée, nous avons fait boucher la brèche par le moyen de plusieurs planches afin de clore M. Foullon. Nous sommes ensuite monté dans le bâtiment dudit spectacle donnant sur le boulevard et composé de trois étages, où étant nous avons remarqué que le toit, les plafonds des second et troisième étages sont tombés, les châssis des croisées, les portes et l'escalier du second au troisième absolument brûlés. Nous sommes ensuite entré dans l'appartement du premier étage occupé par le sieur Aubri, régisseur dudit spectacle, où étant nous avons remarqué qu'il ne reste plus que la carcasse du bâtiment, que les meubles qui le garnissoient sont entièrement brûlés et nous y avons encore remarqué des débris de

commode, dessus de marbre, de secrétaire, bois de lit, glaces et chaises. Nous nous sommes ensuite transporté chez le sieur Turenne, où nous avons remarqué quatre tables de marbre cassées, une glace d'environ un pied de hauteur sur un pied de largeur, sept carreaux cassés aux croisées et vingt-cinq carafons de gros verre aussi cassés ; ledit sieur Turenne nous a déclaré que c'étoit par le fait des pompiers. Nous sommes monté chez la dame de Bellemare, au premier étage de la maison dudit sieur Turenne, et nous avons remarqué qu'il y a six carreaux cassés aux croisées, qu'elle nous a déclaré provenir du fait des pompiers. Nous sommes ensuite entré dans la salle incendiée où nous avons fait mettre douze terrines pour éclairer les ouvriers encore occupés à la sortie des décombres par une autre brèche faite au mur du fond de ladite salle, et nous y avons encore laissé des sentinelles.

Et à l'instant est comparu sieur Abraham-Dominique Tiroco, marchand limonadier à Paris, y demeurant rue de Bretagne et tenant le café dudit spectacle : Lequel nous a dit qu'il vient d'apprendre qu'il se répand dans le public un bruit qui annonce que c'est par son fait que le feu a pris dans ladite salle, pourquoi il nous requiert de nous transporter dans son laboratoire et dans sa salle où il tient son café, à l'effet d'en constater l'état.

<div align="right">Signé : TIROCO.</div>

En conséquence sommes passé dans le laboratoire et dans la salle du café dudit sieur Tiroco, qui nous en a fait l'ouverture avec la clef qu'il avoit en ses mains et nous avons remarqué que tout est absolument intact et qu'il n'y a pas même de fumée.

<div align="right">Signé : VANGLENNE.</div>

Nous avons ensuite procédé à la réception des déclarations des sieurs Colon et Aubri. Est comparu sieur Antoine Colon, directeur dudit spectacle, demeurant rue de la Joaillerie : Lequel nous a dit qu'il a été averti du malheureux événement arrivé dans ladite salle, ce matin vers une heure. Qu'il s'y est transporté et l'a vue tout en feu. Qu'il ne sait comment le feu a pu y prendre, parce qu'hier au soir il n'en est sorti qu'à 10 heures et demie, après une répétition, et qu'il a fait la visite dans tous les endroits de ladite salle, comme il a coutume de le faire tous les jours, et qu'il n'a rien remarqué qui annonçât un incendie. Déclarant que toutes les décorations, les habillemens et costumes sont entièrement brûlés et qu'il n'a pu rien sauver.

<div align="right">— Signé : COLON.</div>

Est aussi comparu sieur Antoine Aubri, régisseur dudit spectacle, y demeurant : Lequel nous a dit que la nuit dernière sur le minuit il a été réveillé par sa fille qui lui a dit qu'il y avoit des voleurs dans l'autre chambre. Le comparant a prêté attention et a entendu crier au feu. Qu'il est sorti de son appartement et a vu la salle tout en feu. Qu'il n'a eu d'autre parti à prendre

que de fauver fa femme et fa fille et qu'il ne fait pas comment le feu a pu prendre à ladite falle, parce qu'il en avoit fait la vifite le foir et qu'il n'avoit rien vu d'extraordinaire.

<div style="text-align: right;">Signé : AUBRI.</div>

En conféquence, attendu que le feu eft entièrement arrêté et que notre préfence n'eft plus néceffaire, nous nous fommes retiré fur les 8 heures du foir fans avoir pu découvrir comment le feu avoit pu prendre dans ladite falle, et nous avons laiffé les ferrailles et bois de charpente fauvés du feu audit fieur Colon, et du tout nous avons fait et dreffé le préfent procès-verbal.

<div style="text-align: right;">Signé : VANGLENNE.</div>

(*Archives des Comm.*, n° 5002.)

DELISLE (M^{lle}), célèbre actrice de la foire, naquit vers 1684 et fit ses débuts à l'Opéra de Lyon, où elle resta jusqu'en 1715. L'année suivante, elle vint à Paris et entra dans la troupe de la dame Baron, où elle représenta avec un grand succès les rôles de *Colombine* dans *Colombine Arlequin et Arlequin Colombine*, opéra comique en un acte et en vaudevilles, sans prose, par Lesage (foire Saint-Germain de 1716); *Marinette* dans le *Lendemain de noces*, opéra comique en un acte, de Fuzelier (foire Saint-Germain de 1716), et *Colombine* dans *Arlequin Hulla*, opéra comique en un acte, avec un divertissement, par Lesage, Fuzelier et Dorneval (foire Saint-Laurent de 1716). De chez la dame Baron, M^{lle} Delisle passa dans la troupe de Saint-Edme, où elle resta jusqu'à la fin de 1718. A cette époque elle quitta Paris pour aller donner des représentations en province. Revenue à Paris en 1721, elle fut attachée au spectacle de Francisque et reprit chez lui quelques-uns de ses anciens rôles, entre autres *Colombine* dans *Colombine Arlequin*. Lorsque le théâtre de Francisque fut fermé, M^{lle} Delisle resta sans engagement et sans emploi. Enfin en 1725, Honoré, entrepreneur de l'Opéra-Comique, la fit entrer dans sa troupe; sur cette scène elle joua différents rôles dans l'*Audience du temps*, prologue en vaudevilles, par Fuzelier, représenté le 22 février 1725; dans l'*Assemblée des acteurs*, prologue de Panard et Carolet, représenté le 21 mars 1737; dans le *Repas allé-*

gorique, ou la Gaudriole, opéra comique de Panard, représenté le 30 juin 1739, et dans l'*Essai des talents, ou les Talents conquis*, opéra comique en un acte, de Panard, représenté le 8 juillet de la même année. M^{lle} Delisle prononça aussi des compliments de clôture le 5 octobre 1732 et le 13 avril 1737. Retirée du théâtre en 1740, elle mourut vers 1758.

(*Mémoires sur les Spectacles de la Foire*, I, 289. — *Dictionnaire des Théâtres*, I, 50, 249, 315, 339; II, 114, 451; III, 172, 271, 276; IV, 426. — *Histoire du Théâtre de l'Opéra-Comique*, II, 388.)

DELISLE, escamoteur habile qui donnait des représentations à la foire Saint-Germain de 1749. Il annonçait ses exercices en ces termes : « On est averti que le sieur Delisle donnera un divertissement des plus curieux pendant la foire Saint-Germain, par une quantité de beaux tours de gibecière faits avec une légèreté de main sans pareille, ce qui a toujours fait l'admiration des connoisseurs. Il a des tours nouveaux qui n'ont pas encore paru. Il fait une *amelette* (sic) dans un chapeau d'une manière nouvelle et inventée par lui-même et plusieurs autres tours surprenans. Sa loge est à la foire Saint-Germain, près le café de M. Aufont. »

(*Affiches de Paris*, 1749.)

DELMOTTE (François-Martin POULTIER), né en 1753, mort en 1826, auteur dramatique et acteur du spectacle des Élèves de l'Opéra en 1779 et en 1780, a donné différentes pièces à ce théâtre et entre autres l'*Anti-Pygmalion*, ouvrage représenté au mois de juin 1780. Poultier-Delmotte se fit ensuite moine et fut nommé plus tard membre de la Convention nationale.

(*Biographie Didot*. — *Galerie historique de la troupe de Nicolet*, par de Manne et Ménétrier, 108.)

DELOMEL, l'un des directeurs du spectacle des Petits-Comédiens de S. A. S. M. le comte de Beaujolais en 1789.

Voy. BEAUJOLAIS.

DELOR (JEAN-BAPTISTE, dit MERSEILLE), acteur du théâtre des Grands-Danseurs du Roi en 1779 et 1780.

I

Vendredi 4 juin 1779, une heure du matin.

Jean-Baptiste Delor, acteur chez Nicolet, demeurant rue du Renard, et Pierre Picardeau, acteur dudit Nicolet, demeurant rue Saint-Pierre, arrêtés par Jacques Rigault, sergent de la garde de Paris de poste au marché Saint-Martin, en vertu des ordres du magistrat (1). Pourquoi nous les avons envoyés au For-l'Évêque.

(*Archives des Comm.*, n° 5022.)

II

Mercredi 21 juillet 1779, huit heures du soir.

Jean-Baptiste Delor, acteur chez Nicolet, demeurant rue du Renard, arrêté par Rigault, sergent de la garde de Paris de poste au marché Saint-Martin, pour être venu ivre au spectacle dudit Nicolet au point qu'on a été obligé de changer la pièce qui avoit été annoncée au public (2). Pourquoi nous l'avons envoyé au For-l'Évêque.

(*Archives des Comm.*, n° 5022.)

DELORME (Mlle), actrice de l'Opéra-Comique en 1752.

L'an 1752, le mardi 21 novembre, neuf heures du matin, en l'hôtel et par-devant nous Gilles-Pierre Chenu, etc., est comparue Geneviève Grapin, femme

(1) Delor et Picardeau avaient manqué l'heure du spectacle. On représentait au théâtre des Grands-Danseurs du Roi, le 4 juin 1779 : *les Trois Fourbes, ou la Comtoise d Paris*, pièce suivie du *Petit Hollandais dupé*, pantomime ; *le Prétendu sans le savoir* et *Vénus Pèlerine*, comédie de Beaunoir. A la représentation d'après souper on donnait les mêmes pièces.

(2) Voici le spectacle annoncé pour le 21 juillet 1779, au théâtre des Grands-Danseurs du Roi : *la Nuit espagnole* et *le Frère jaloux et barbare*; *le Château assiégé*, pantomime dansante ; *la Perruquière du Pont-aux-Choux*; *le Deuil des deux Pierrots*, pantomimes à machines ; *la Chaccone d'Arlequin*. Après souper, à la seconde représentation, on devait donner le même spectacle.

Joseph Souchet dit Richard, marchande, demeurant enclos de l'abbaye Saint-Germain-des-Prés : Laquelle nous a rendu plainte contre la demoiselle Delorme, fille, actuellement actrice de l'Opéra-Comique, et la mère de ladite Delorme, et dit qu'il y a environ six ans ladite demoiselle Delorme étant lors postulante pour entrer à l'Opéra, la plaignante lui fournit trois paires de bas de soie blanche à raison de 10 livres la paire et faisant ensemble la somme de 30 livres dont ladite demoiselle Delorme lui demanda crédit; que la plaignante retourna ensuite plusieurs fois chez elle et ne put en être payée ; que ladite demoiselle Delorme étant sortie de Paris pendant quelques années, la plaignante ne put lui demander son payement ; mais ayant appris qu'elle étoit revenue en cette ville et avoit joué à l'Opéra-Comique pendant la foire Saint-Laurent et devoit jouer à la foire Saint-Germain prochaine, la plaignante auroit été la trouver à sa chambre garnie, rue des Cordeliers, et lui auroit demandé de l'argent; que ladite demoiselle Delorme, au lieu de payer la plaignante, lui auroit dit qu'elle ne lui doit rien et que, si elle la fait assigner, elle lèvera la main ; l'auroit même traitée de vieille g.... et autres injures et l'a, en même tems, frappée d'un soufflet en voulant la mettre à la porte et lui défendre de revenir chez elle. Mais comme la plaignante a intérêt d'assurer son payement et d'avoir raison des injures et voies de fait de ladite demoiselle Delorme, elle est venue nous rendre contre elle la présente plainte.

Signé : CHENU.

(*Archives des Comm.*, n° 870.)

DEMAGNY (BON-JEAN-BAPTISTE), né en 1745, peintre et danseur du théâtre des Grands-Danseurs du Roi en 1778.
Voy. BECQUET (MARIE-CHARLOTTE), RIBIÉ (19 juillet 1779).

DEMILLY (LOUIS-PIERRE), machiniste et entrepreneur de spectacles, avait une loge à la foire Saint-Germain, où il avait établi un petit théâtre mécanique dont la principale curiosité était une machine figurant le mouvement perpétuel, qui lui avait coûté plus de dix mille livres. L'incendie du mois de février 1762, qui détruisit les bâtiments de la foire Saint-Germain, consuma en même temps le théâtre de Demilly et sa machine.

(*Archives des Comm.*, n° 853.)

DEMOILE (Georges), acteur du spectacle des Délassements en 1785.

Mardi 28 juin 1785, huit heures du foir.

Antoine Brodelet, fergent de la garde, a amené Georges Demoile, comédien au fpectacle des Délaffemens, à la requête du fieur Turlot, officier, pour s'être préfenté fur la fcène étant ivre. Relaxé.

(*Archives des Comm.*, n° 5022.)

DENIS, acteur forain, de la troupe de Delamain qui jouait à l'Opéra-Comique pendant la foire Saint-Laurent de 1739. En 1741 et 1742, il était engagé dans la *Grande Troupe étrangère*, dirigée par Restier et la veuve Lavigne, et a joué sur leur théâtre un *garçon de café* et un *génie infernal* dans *Arlequin et Colombine captifs, ou l'Heureux désespoir*, pantomime de Mainbray (3 février 1741), et *Pantalon, père de Colombine*, dans le *Diable boiteux*, du même (15 février 1742).

(*Dictionnaire des Théâtres*, I, 230; II, 204.)

Voy. DELAMAIN.

DENIS (Nicolas), danseur au spectacle des Élèves de l'Opéra en 1779.

Voy. CHEVALIER (Alexandre).

DENISI (Anne), danseuse du théâtre des Grands-Danseurs du Roi en 1780.

Voy. BELLINGANT.

DERCY (Jean-Pierre-Adrien DÉRISSART, dit), acteur du spectacle des Associés en 1787 et 1788.

Jeudi 16 octobre 1788, fept heures et demie du foir.

Jofeph Prévoft, caporal de la garde de Paris, de pofte à la barrière du Temple, à la réquifition du fieur Sallé, directeur du fpectacle des Affociés, a arrêté le fieur Derci, acteur dudit fpectacle, pour lui avoir dit des injures. Relaxé.

(*Archives des Comm.*, n° 5022.)

Voy. POMPÉE (Jean-Étienne-Bernard LECAT, dit).

DERICHÉ (M^lle), danseuse du spectacle des Grands-Danseurs du Roi, où elle débuta par le pas de la *Nouvelle Allemande*, le jeudi 1^er août 1782.

(*Journal de Paris*, 1^er août 1782.)

DÉSAIGLES (M^lle), actrice de l'Opéra-Comique pendant la foire Saint-Laurent de 1733, avait un rôle dans le *Départ de l'Opéra-Comique*, pièce en un acte et en vaudeville, mêlée de prose, par Panard, représentée le mardi 28 juillet de la même année.

(*Dictionnaire des Théâtres*, II, 271.)

DESCHAMPS, acteur de l'Opéra-Comique, débuta à ce théâtre à la foire Saint-Laurent, le 10 septembre 1741. Il joua les rôles de *Clitandre* dans les *Bateliers de Saint-Cloud*, opéra comique en un acte, avec un divertissement et un vaudeville, de Favart; *Léandre* dans les *Deux Suivantes*, opéra comique en trois actes, avec trois divertissements, musique de Gillier, par Panard et Pontau; *Valère* dans la *Capricieuse raisonnable*, opéra comique en un acte, avec un divertissement et un vaudeville, par Rousselet; *Valère* dans la *Fausse Duègne*, opéra comique en deux actes, avec un divertissement, par Favart; *Olgar* dans le *Siége de Cythère*; *un marquis* dans la *Fontaine de Sapience*, opéra comique de Laffichard et Valois, et *Valère* dans l'acte I^er de l'*Ambigu de la Folie, ou le Ballet des dindons*, parodie en quatre entrées, avec prologue, par Favart. Deschamps quitta le théâtre de l'Opéra-Comique avant la foire Saint-Laurent de 1744.

(*Dictionnaire des Théâtres*, I, 97, 389; II, 34, 284, 482, 612; V, 264.)

DESCHAMPS (M^lle), actrice de l'Opéra-Comique, y joua en 1759 et en 1761, à la foire Saint-Laurent, le rôle travesti de *M. Tousset, avocat*, dans l'*Huître et les Plaideurs, ou le*

Tribunal de la Chicane, opéra comique en un acte, en prose, paroles de Sedaine, musique de Philidor. En 1762, lors de la réunion de l'Opéra-Comique à la Comédie-Italienne, cette artiste passa à ce dernier théâtre.

<div style="text-align:right">(Brochure intitulée: *l'Huître et les Plaideurs.* Paris, Hérissant, 1761. — *Histoire de l'Opéra-Comique,* II, 556.)</div>

Voy. OPÉRA-COMIQUE.

DESCHAMPS (M^{lle}), actrice de la troupe de l'Ambigu-Comique en 1772, jouait les *Agnès,* les *paysannes* et les *poissardes.*

<div style="text-align:right">(*Almanach forain,* 1773.)</div>

DESCHAMPS, acteur du théâtre des Grands-Danseurs du Roi en 1772.

<div style="text-align:right">(*Almanach forain,* 1773.)</div>

DESGLANDS (EULALIE), chanteuse à l'Opéra-Comique, quitta ce théâtre en 1753, pour entrer à la Comédie-Italienne.

<div style="text-align:right">(*Dictionnaire des Théâtres,* VI, 544.)</div>

DESGRANGES, acteur forain excellent dans les *Scaramouches,* commença par jouer la comédie en province. A la foire Saint-Germain de 1710, il était à Paris et faisait partie de la troupe engagée par Lévêque de Bellegarde et Desguerrois, et qui jouait sur le théâtre de Rauly et de la dame Baron. Il fut ensuite attaché aux spectacles de Saint-Edme jusqu'en 1716, de la dame Baron jusqu'à la fin de la foire Saint-Laurent de 1717, et du chevalier Pellegrin jusqu'à la fin de la foire Saint-Laurent de 1718. A cette époque, il se rendit à Rouen pour y diriger une troupe française et italienne, et mourut dans cette ville vers 1722.

<div style="text-align:right">(*Mémoires sur les Spectacles de la Foire,* I, 147.)</div>

Voy. RAULY.

DESGUERROIS, associé à Lévêque de Bellegarde, avait un spectacle sous le nom de Rauly et de la dame Baron, aux foires Saint-Germain et Saint-Laurent de 1710.

Voy. BELLEGARDE.

DESHAYES, acteur forain, faisait partie de la troupe de Saint-Edme pendant la foire Saint-Germain de 1718, et avait pour emploi les *amoureux*.

(*Dictionnaire des Théâtres*, II, 289.)

DESHOULIÈRES (ANNE-VICTOIRE DISRAEL, dite), actrice du spectacle fondé par Lécluse de Thilloy en 1778, et qui porta peu après le nom de théâtre des Variétés-Amusantes.

L'an 1778, le mardi 16 septembre, heure de midi, en l'hôtel et par-devant nous Bernard-Louis-Philippe Fontaine, etc., est comparue Anne-Victoire Disraël dite Deshoulières, comédienne attachée au spectacle de Lécluse à la foire St-Laurent, logeant rue Tiquetonne chez la dame Dupré, paroisse St-Eustache : Laquelle nous a déclaré qu'hier, sur les neuf heures du soir, en rentrant dans la chambre garnie qu'elle occupe chez ladite dame Dupré et dont elle avoit la clef, elle a trouvé la porte de ladite chambre ouverte et a reconnu qu'on lui avoit volé une robe en polonoise et son jupon de mousseline blanche garnie en bandes d'indienne, une autre robe en polonoise et son jupon de taffetas des Indes, couleur puce, garnie de glands blancs, un déshabillé d'indienne fond blanc, une camisole d'étoffe de soie jaune, un jupon piqué blanc, six chemises à son usage, deux mouchoirs dont un blanc et l'autre blanc à raies rouges, cinq paires de bas de soie blanche dont deux piquées neuves et trois aunes de ruban large, couleur de rose. Plus les draps et la couverture du lit appartenant à ladite femme Dupré ; que par les informations qu'elle a faites, elle a appris que le fils d'une fruitière voisine avoit vu sortir de la maison, entre sept et huit heures du soir, un jeune homme portant un paquet. Affirme la présente déclaration être véritable.

Signé : DISRAEL.

(*Archives des Comm.*, n° 2404.)

DESJARDINS, acteur de l'Opéra-Comique, où il parut à la foire Saint-Germain de 1736, dans le *Gage touché*, opéra comique en un acte, de Panard, et dans les rôles d'*Apollon* du *Magasin des modernes*, opéra comique en un acte, avec un prologue, par le même auteur, et d'*Oronte* dans la *Répétition interrompue*, opéra comique en un acte, par Panard et Favart. A la foire Saint-Germain de l'année suivante, il jouait dans l'*Assemblée des acteurs*, prologue de Panard et Carolet, et fut un de ceux qui prononcèrent le compliment pour la clôture du spectacle, le 13 avril 1737. Son emploi principal était celui de *père* ou de *paysan*.

(*Dictionnaire des Théâtres*, I, 315 ; II, 290 ; III, 2, 172, 288.)

DESJARDINS (JACQUES-ALEXIS), compagnon horloger et danseur au jeu de l'Artificier hollandais à la foire Saint-Laurent de 1757.

Voy. ARTIFICIER HOLLANDAIS.

DESMAZURES, acteur du spectacle des Variétés-Amusantes en 1782, a joué à ce théâtre le rôle d'*un abbé* dans *Ésope à la foire*, comédie épisodique en un acte, en vers, de Landrin, représentée le 30 juillet de la même année.

(Brochure intitulée : *Ésope à la foire*. Amsterdam et Paris, Cailleau, 1782.)

DESPANT (JEAN-BAPTISTE), né vers 1755, entra en 1772 dans la troupe des Grands-Danseurs du Roi, et y remplit dans le principe l'emploi des *utilités*. Plus tard, on lui confia quelques rôles un peu plus étendus, mais il les joua fort mal et passa toujours pour un détestable comédien. Il fut aussi engagé à l'Ambigu-Comique. Cet acteur est souvent appelé Despas.

(*Almanachs forains*, 1773, 1774. — *Le Chroniqueur désœuvré*, II, 36.)

I

Samedi 21 août 1784, minuit.

Jean-Baptiste Despant, acteur de Nicolet, demeurant rue du Carême-Prenant, arrêté par le sieur Michel Voui, sous-brigadier de la garde de Paris, pour avoir fait tapage au café Mézières (1) et avoir tenu de mauvais propos au sergent-fourrier qui l'avoit arrêté à l'hôtel de la Force.

Louis Ponchard, premier danseur de Nicolet, demeurant rue du Carême-Prenant, arrêté par ledit sieur Voui, pour lui avoir tenu de mauvais propos et lui avoir dit qu'il n'emmèneroit pas ledit Despant au grand Châtelet.

(*Archives des Comm.*, n° 5022.)

II

Jeudi 1ᵉʳ février 1787, dix heures du soir.

Gaspard Teissier, caporal du marché St-Martin, à la réquisition du sieur Nicolet, a arrêté le sieur Despant, acteur de son spectacle, pour lui avoir manqué (2). Relaxé.

(*Archives des Comm.*, n° 5022.)

Voy. BECQUET (MARIE-CHARLOTTE).

DESPRÉS (MARIE-ANTOINETTE), actrice du théâtre des Variétés-Amusantes en 1780.

Lundi 7 août 1780, deux heures du matin.

Marie-Antoinette Després, actrice; Élisabeth Verneuil, actrice, et Louis Dorvigni, acteur, tous des Variétés-Amusantes, arrêtés par le sieur Hochereau pour querelle (3). Relaxés.

(*Archives des Comm.*, n° 5022.)

(1) Le café Mézières était l'un des cafés-chantants les plus en vogue du boulevard du Temple.

(2) Despant était arrivé en retard au spectacle et avait répondu avec insolence aux justes observations de Nicolet. On jouait ce soir-là aux Grands-Danseurs du Roi : *le Tombeau de Nostradamus*; *Pierrot, roi de Cocagne*, pantomime de Dubut; les Exercices de la troupe royale de Londres et la Danse sur le fil de fer par la jeune Anglaise, et *l'Enlèvement précipité protégé par Vulcain*, avec un divertissement.

(3) Cette querelle, commencée au théâtre, avait continué sur le boulevard. On jouait ce soir-là aux Variétés-Amusantes : *les Petites Affiches*, de Plancher, suivies de la *Place publique*, précédées du *Café des Halles*, de Guillemain, et de l'*Avocat Chansonnier*, de Dorvigny.

DESPREZ (Jean-Antoine), danseur de l'Ambigu-Comique en 1784.

Voy. Prost (Anne-Marie).

DESROZEAUX (Marie-Jeanne Devie-), danseuse du théâtre de l'Ambigu-Comique en 1787.

L'an 1787, le famedi 24 novembre, trois heures de relevée, en notre hôtel et par-devant nous, Mathieu Vanglenne, etc., eft comparue demoifelle Marie-Jeanne Devie-Defrozeaux, mineure, danfeufe au fpectacle de l'Ambigu-Comique, affiftée de Marie-Nicole Rouffel, époufe de Ponce-Auguftus Devie, demeurant rue Meflai, paroiffe St-Nicolas-des-Champs : Laquelle nous a rendu plainte contre la femme Chabert et la demoifelle Chabert, fa fille, danfeufe audit fpectacle, et contre la femme Dorbois et la demoifelle Dorbois, fa fille, auffi danfeufe audit fpectacle, et nous a dit que lefdites femmes Chabert, Dorbois et leurs filles ont pris de l'animofité contre la comparante parce qu'elle n'a jamais voulu fe lier avec elles, non plus que fa mère. Qu'il y a environ trois mois lefdites demoifelles Chabert et Dorbois fe font introduites dans la loge de la plaignante, ont forcé fa caffette, y ont pris des boîtes à mouches et y ont mis des matières fécales ; la comparante nous en a alors rendu fa plainte verbale ; lefdites demoifelles Chabert et Dorbois ont même été conduites au corps de garde où nous nous fommes rendu, et après leur avoir fait une févère réprimande et leur avoir enjoint d'être plus circonfpectes à l'avenir, nous leur avons ordonné de payer la caffette qu'elles avoient gâtée, ce qu'elles ont fait ; mais depuis le tems elles n'ont ceffé d'invectiver la plaignante et de la traiter publiquement de g.... et de p...... Qu'il y a quinze jours la comparante a encore trouvé fa caffette forcée et s'eft aperçue qu'il lui manquoit des pots de rouge et qu'il y a tout lieu de fuppofer que c'eft une fuite de la haine que lefdites demoifelles Chabert et Dorbois ont vouée à la comparante et qu'enfin hier au foir à la fortie du fpectacle elles l'ont fait infulter par deux foldats dont l'un eft frère de ladite Chabert, lequel lui auroit peut-être fait un mauvais parti fi M. le Chevalier d'Algret n'eût pris fa défenfe. Qu'il a même pouffé la témérité jufqu'à menacer la plaignante qu'il la retrouveroit. Et comme la comparante a intérêt d'éviter l'effet de ces menaces, elle a été confeillée de nous rendre plainte.

Signé : M. J. Devie ; Vanglenne.

(*Archives des Comm.*, nº 5002.)

DESTOUCHES (ANGÉLIQUE), actrice de l'Opéra-Comique, y débuta fort jeune. A la foire Saint-Laurent de 1731, elle remplissait le rôle de *Lisette* dans la *Nièce vengée, ou la Double Surprise*, opéra comique en un acte, de Fagan, avec prologue, épilogue et divertissements, de Panard. Après cette foire, elle quitta Paris pour aller jouer en province et ne rentra à l'Opéra-Comique que lors de la foire Saint-Germain de 1736. Elle a joué dans *Pygmalion, ou la Statue animée*, opéra comique en un acte, de Panard et Laffichard, représenté le 6 mars de cette année, le rôle de la *Statue animée*; dans *l'Armoire, ou la Pièce à deux acteurs*, opéra comique en un acte, avec prologue, de Panard, représenté le 6 février 1738, les rôles de *Lisette*, *Lucile* et *Madame Argante*. Enfin elle chantait le vaudeville final dans les *Revues de l'Opéra-Comique*, prologue de Favart, représenté le 1er juillet 1740.

(*Dictionnaire des Théâtres*, I, 307; II, 298; III, 493; IV, 307; 395.)

DESTOUCHES (JEANNETON), sœur de la précédente, actrice de l'Opéra-Comique, avait un rôle dans le *Repas allégorique, ou la Gaudriole*, opéra comique en un acte, avec un prologue, de Panard, représenté le 30 juin 1739.

(*Dictionnaire des Théâtres*, II, 298; IV, 426.)

DESTRÉES (Mlle), actrice du théâtre des Variétés-Amusantes, a joué sur cette scène: *Claudine* dans *Christophe Lerond*, comédie en un acte, en prose, de Dorvigny, représentée le 2 janvier 1782, et *Javotte, amante de Lucas*, dans les *Cent Écus*, drame poissard en un acte, en prose, de Guillemain, représenté le 20 novembre 1783.

(Brochures intitulées: *Christophe Lerond*. Paris, Cailleau, 1788; *les Cent Écus*. Avignon, Garrigan, 1791.)

DESTREL (THÉRÈSE), actrice de l'Opéra-Comique en 1738 et 1739. Pendant ce temps, elle joua sur le théâtre les rôles de *Thérèse* dans les *Vieillards rajeunis*, opéra comique en un acte, de Lesage et Fromaget; *Catin, ou la jeune fille qui a perdu son oiseau,* dans le *Magasin des choses perdues,* opéra comique en un acte, de Fromaget, et *Henriette* dans les *Noms en blanc,* opéra comique en un acte, avec un divertissement et un vaudeville, par Fromaget. A la fin de 1739, elle quitta l'Opéra-Comique pour aller jouer à Lyon.

(*Dictionnaire des Théâtres,* II, 298; III, 284, 513; VI, 205.)

DESVOYES, danseur du spectacle des Grands-Danseurs du Roi vers 1778; c'est lui qui exécutait l'*Anglaise,* danse que l'on voit figurer si souvent sur les programmes du théâtre des Grands-Danseurs du Roi.

(*Histoire des Petits Théâtres,* par Brazier, I, 8.)

DEVIENNE (MAYER, dit), ancien joaillier, fut directeur de l'Opéra-Comique de 1732 à 1734, en société avec le comédien Hamoche et Boïzard de Pontau.

I

L'an 1733, le samedi 11 juillet, dix heures du matin, en l'hôtel et par-devant nous Denis Girard, etc., est comparu sieur Mayer Devienne, entrepreneur de l'Opéra-Comique, demeurant rue de Seine, paroisse St-Sulpice : Lequel nous a rendu plainte contre le sieur Bataille, brigadier du guet, et nous a dit que l'on lui vient dire de toute part que le sieur Bataille, avec lequel il n'a aucune relation, répandoit journellement dans le public que ledit sieur plaignant étoit un fripon, un gueux et un scélérat. Que notamment il a appris que cette nuit ledit sieur Bataille, étant arrêté avec sa brigade rue du Gindre près d'une maison dont est principal locataire le nommé Orel et où demeure le nommé Bouttin, ces deux derniers s'entretenant ensemble, femmes, voisins et amis, de l'Opéra-Comique, de la manière gracieuse avec laquelle ledit sieur Devienne conduisoit son spectacle et quelle pièce l'on y jouoit, le sieur Bataille, qu'une pareille conversation ne devoit pas regarder,

s'approcha avec sa brigade plus près d'eux et leur dit qu'ils s'entretenoient d'un homme qui ne tiendroit pas longtems l'Opéra-Comique et que ce spectacle ne se soutiendroit pas jusqu'à la moitié de la foire ; que ledit sieur plaignant étoit un gueux, un maraud, un fripon qui avoit volé la défunte dame marquise de Chabannois, que lui sieur Bataille l'avoit conduit à la Bastille (¹) et que l'année dernière il l'avoit mis au Châtelet où il devoit retourner bientôt, et autres injures insolentes. Pourquoi et attendu ce que dessus que ledit sieur plaignant à intérêt d'arrêter le cours de discours aussi injurieux contre son honneur et sa réputation qui peuvent lui faire un tort considérable, il a été conseillé de nous rendre la présente plainte.

(*Archives des Comm.*, n° 3490.)

II

L'an 1734, le 14 avril, huit heures du soir, nous Michel-Martin Grimperel, etc., ayant été requis, sommes transporté rue de Bussi, en une maison où se tient l'Opéra-Comique, où étant dans le bureau de recette à gauche, y avons trouvé le sieur Pierre Boisset, huissier-priseur audit Châtelet, accompagné de Pierre Hervy, huissier à verge audit Châtelet : lesquels nous ont dit qu'en vertu de deux ordonnances de M. le lieutenant général de police en date des 4 et 24 mars dernier, dont ils nous ont fait apparoir, ils se sont transportés, il y a environ une heure, dans le bureau de recette dudit Opéra-Comique à l'effet de contraindre le sieur Chenu, receveur des deniers dudit Opéra-Comique et autres, de remettre les deniers de sa recette ès mains dudit sieur Boisset comme séquestre, nommé par lesdites ordonnances, pour être lesdits deniers distribués conformément auxdites ordonnances. Mais au lieu par ledit Chenu et autres d'y satisfaire, ils auroient donné avis de ce au sieur Devienne, entrepreneur dudit Opéra, qui à l'instant auroit assemblé et attroupé autour dudit bureau, nombre d'acteurs, actrices, danseurs, danseuses, musiciens et gagistes pour empêcher l'exécution desdites ordonnances. Lesquels particuliers se seroient opposés à la remise desdits deniers par ledit Chenu et auroient fait menace auxdits Boisset et Hervy de les assommer en disant que si ils sortoient avec un sol de la recette, ils alloient les écharper par morceaux. Attendu lequel risque, ils ont été obligés de requérir notre transport à l'effet de nous rendre plainte de ce que dessus. Nous requérant en outre de faire exécuter lesdites ordonnances, et ayant pris communication desdites ordonnances et nous mettant en devoir de les exécuter, il s'est élevé un si grand tumulte et émeute de la part desdits acteurs, actrices, danseurs, danseuses, que gagistes et autres qu'il n'a pas été possible de faire mettre lesdites ordonnances à exécution quoique, au préalable, nous ayons eu la pré-

(1) C'était vrai : Devienne était resté trois ans à la Bastille pour avoir acheté des diamants perdus par une grande dame.

caution d'y faire venir plusieurs brigades et escouades du guet, et nous sommes retiré pour éviter les accidens qui auroient pu s'ensuivre. Dont et de quoi, ensemble de la plainte ci-dessus, nous avons donné acte auxdits Boisset et Hervy pour leur servir ce que de raison.

<div align="center">Signé : Boisset ; Hervy ; Grimperel.</div>

<div align="right">(*Archives des Comm.*, n° 2646.)</div>

DEZZI (M^{lle}), actrice de l'Opéra-Comique lors de la réunion de ce spectacle à la Comédie-Italienne (1762).

<div align="right">(*Histoire du théâtre de l'Opéra-Comique*, II, 556.)</div>

DHOUHERET, entrepreneur de spectacles à la foire Saint-Ovide de 1772.

<div align="right">(*Archives des Comm.*, n° 1508.)</div>

DIANCOURT (Marie-Jeanne-Julie), actrice de l'Ambigu-Comique, née à Paris le 20 janvier 1765, morte dans la même ville le 3 janvier 1821. Cette artiste, qui n'était connue au théâtre que sous le nom de Julie, débuta à l'Ambigu-Comique encore enfant et appartint à ce théâtre jusqu'en 1791. Un pamphlet du temps nous la dépeint en 1781 comme « une charmante petite coquine ». Elle a joué la *Française* dans le *Sérail à l'encan*, comédie par Sedaine de Sarcy ; la *Belle Maguelonne* dans *Pierre de Provence*, pantomime en quatre actes, d'Arnould Mussot (29 juin 1782) ; cinq rôles dans la *Fille caméléon*, pièce en un acte, avec prologue (30 août 1782) ; *Susette* dans le *Repentir de Figaro*, comédie en prose, de Parisau ; *Claire* dans les *Quatre fils Aymon*, pantomime en trois actes, par Arnould Mussot (21 septembre 1784) ; la *jeune fille* dans le *Maréchal des logis* (14 novembre 1785), et le principal rôle dans l'*Héroïne américaine*, pantomime en trois actes, d'Arnould Mussot (1786). Le plus grand succès de Julie Diancourt est celui de la *jeune fille* dans le *Maréchal des logis*, pièce de circonstance, composée par Arnould Mussot pour

célébrer l'héroïsme d'un nommé Gillet, maréchal des logis au régiment d'Artois-Cavalerie, qui, en traversant une forêt, avait délivré une jeune fille des mains de deux assassins, et qui dans la lutte avait eu le poignet coupé, blessure qui l'avait fait admettre à l'hôtel des Invalides. La pièce fut jouée, comme on l'a dit plus haut, le 14 novembre 1785, au milieu d'un concours inouï de spectateurs. Voici en quels termes les *Mémoires secrets*, rendent compte de cette soirée : « 16 novembre 1785. Le début du sieur Volange à la Comédie-Italienne, si bruyant, si tumultueux, en 1779, n'étoit rien auprès de l'arrivée du sieur Gillet avant-hier à l'Ambigu-Comique. C'est que non-seulement les amateurs s'empressoient d'avoir des billets pour entrer à ce spectacle ; mais une foule plus nombreuse encore s'étoit rendue afin de voir passer le personnage qu'il s'agissoit de célébrer. On eût cru que le roi ou la reine alloit venir sur le boulevard ; enfin il est arrivé précédé d'une trentaine d'invalides, ses camarades. Tout l'état-major de l'hôtel s'étoit fait un devoir de s'y rendre et M. Gilibert, le major, avoit amené le sieur Gillet dans son carrosse. Il a été reçu aux acclamations de toute l'assemblée et afin que personne ne pût le méconnoître, on étoit convenu qu'il resteroit durant tout le spectacle le chapeau sur la tête avec une cocarde blanche. A la fin de la pantomime intitulée : *le Maréchal des logis*, qui n'est que la représentation de sa glorieuse aventure, on l'a fait monter et asseoir sur le théâtre pour entendre deux couplets à sa louange. C'est M^{lle} Julie, actrice, faisant le rôle de la jeune fille, qui, après l'avoir embrassé, les lui a chantés. »

En 1791, Julie Diancourt quitta Paris comme presque tous ses camarades, n'y revint qu'en 1797 et fut alors attachée à différents théâtres où nous n'avons pas à la suivre.

(*Journal de Paris*, 29 juin, 30 août 1782, 21 septembre 1783. — *Le Chroniqueur désœuvré*, I, 100. — *Mémoires secrets*, XXX, 76. — *Catalogue Soleinne*, III. — *Galerie historique de la troupe de Nicolet*, par de Manne et Ménétrier, 200.)

DIVERTISSANT (LE), singe savant que l'on voyait à la foire Saint-Laurent, au milieu du XVIIe siècle. Cet intelligent animal dansait, vêtu en femme, un menuet, jouait une comédie avec un chien, faisait une partie de bilboquet et exécutait un air sur un violon.

(*Histoire de la Danse*, par Bonnet, citée dans les *Mémoires sur les Spectacles de la Foire*, I, XLIV.)

DODINET, acteur des Variétés-Amusantes en 1783. Un pamphlet contemporain le désigne ainsi : « Le plus détestable sujet que je connoisse tant au théâtre que dans la société civile. »

(*Le Chroniqueur désœuvré*, II, 30.)

DOLET (Charles), acteur forain et entrepreneur de spectacles, naquit à Paris vers 1683 ; entraîné par son goût pour le théâtre, il s'engagea dans diverses troupes de province et ne revint à Paris qu'en 1704, époque où il débuta chez Alexandre Bertrand. En 1705, il faisait partie de la troupe de la veuve Maurice, ainsi que Delaplace, avec lequel il ouvrit, en 1707, un jeu à la foire Saint-Germain. A la foire Saint-Laurent de la même année, Alexandre Bertrand se réunit à eux et leur société dura jusqu'en 1712. Ce fut pendant cette période que Dolet, Delaplace et Bertrand eurent à soutenir de longs et ennuyeux procès avec la Comédie-Française, qui finit par l'emporter sur eux et les contraignit à ne jouer que des pièces à la muette et par écriteaux. En 1713, Dolet s'engagea dans la troupe d'Octave, en 1714 dans celle de Saint-Edme, et en 1719 dans la grande troupe anglaise, allemande et écossaise, dirigée par Pierre Alard. En 1722, on le retrouve aux foires, tenant avec Delaplace le jeu de marionnettes étrangères, où la foule accourait pour entendre les petites pièces de Lesage, Fuzelier et Dorneval. L'année suivante (1723), Dolet et Delaplace s'adjoignirent Restier père, et tous les trois ils ouvrirent un spectacle où ils firent représenter des opéras comiques et qui dura jusqu'à la fin de la foire Saint-Laurent de 1724. En

1725, Dolet entra au théâtre de l'Opéra-Comique, alors dirigé par Honoré, mais il n'y joua que deux foires. Il se retira alors, et exerça la profession de limonadier jusqu'à sa mort, arrivée en 1738. Voici les titres de quelques-unes des pièces qui furent représentées sur le theâtre de Dolet et de ses associés, pendant toute leur carrière (on ne parlera pas ici de celles qui furent jouées aux marionnettes étrangères et dont on trouvera le détail à l'article DELAPLACE) : *Arlequin écolier ignorant et Scaramouche pédant scrupuleux* (foire Saint-Germain 1707); *la Fille savante, ou Isabelle fille capitaine,* pièce en monologues (31 août 1707); *le Triomphe de l'amour,* pièce en monologues (4 août 1708); *Persée le Cadet,* parodie en trois actes et monologues de la tragédie lyrique de *Persée* (foire Saint-Germain de 1709); *les Poussins de Léda,* parodie de la tragédie des *Tyndarides* de Danchet, par Faroard, pièce en monologues (foire Saint-Laurent de 1709); *Arlequin aux Champs-Élysées,* pièce en trois actes, à la muette et par écriteaux (25 juillet 1710); *les Aventures comiques d'Arlequin, ou le Triomphe de Bacchus et Vénus,* pièce en trois actes et par écriteaux, attribuée à Raguenet (3 février 1711); *le Mariage d'Arlequin,* divertissement à la muette et par écriteaux, en trois actes, avec un prologue (16 juillet 1711); *Scaramouche pédant scrupuleux,* pièce en deux actes et un prologue, par Fuzelier, suivie d'*Orphée, ou Arlequin aux Enfers* (12 septembre 1711); *les Plaideurs,* pièce en trois actes, en scènes muettes et par écriteaux (février 1712); un divertissement composé d'un prologue et de deux actes à la muette et par écriteaux, dans lequel on raille les *Romains,* c'est-à-dire les comédiens français, avec qui les acteurs forains étaient en querelle (août 1712); *l'Endirague,* pièce en trois actes, en monologues mêlés de prose et de vers, avec des divertissements, par Piron (3 février 1723); *le Mot universel, ou le Mirliton,* pièce en un acte, de Piron (27 août 1723); *le Claperman,* opéra comique en deux actes, avec un prologue, par Piron (3 février 1724); *les Vendanges de la foire,* pièce en un acte, en écriteaux; *la Pudeur à la foire* et *la Matrone de Charenton,* par

Lesage et Dorneval (septembre 1724); *les Captifs d'Alger*, prologue, *la Conquête de la Toison d'or* et *l'Oracle muet*, par Lesage et Dorneval (foire Saint-Laurent de 1724), etc., etc.

(*Mémoires sur les Spectacles de la Foire*, I, 39, 56, 153, 165. — *Dictionnaire des Théâtres*, I, 199, 333; II, 36, 92, 321, 334, 399, 580; III, 314, 320, 348, 461; IV, 30, 113, 153, 223, 276; V, 92, 479, 543; VI, 66, 677.)

I

L'an 1708, le deuxième jour de mars, quatre heures de relevée, en l'hôtel de nous Simon-Mathurin Nicollet, etc., sont comparus sieurs Pierre-Louis Villot, sieur du Fey, et Marc-Antoine Legrand, comédiens du Roi, tant pour eux que pour les autres comédiens du Roi leurs confrères, qui nous ont dit que, par brevet à eux accordé par Sa Majesté, arrêtés et règlemens de police, ils sont établis et ont seuls le droit de faire représentation des tragédies, comédies et pièces de théâtre en cette ville de Paris : Cependant plusieurs particuliers se sont introduits et s'introduisent depuis un tems sous différens prétextes de danses de corde, jeux de marionnettes et autres semblables, que leur permet M. le Lieutenant général de police, de représenter des comédies et pièces de théâtre de la même manière que peuvent faire lesdits sieurs comparans; ce qui est tout à fait contraire aux intentions du Roi et directement contre leur établissement et leur cause un dommage considérable. Lesdits comédiens du Roi se sont pourvus par-devant M. le Lieutenant général de police qui, par plusieurs sentences confirmées par arrêts du Parlement, a fait défense auxdits particuliers de représenter des comédies. Cependant, au mépris de ces sentences et arrêts, ils continuent journellement leurs représentations de comédies différentes sur des théâtres publics qu'ils ont fait élever et construire dans le préau de la foire St-Germain, qu'ils annoncent par des affiches et placards publics semblables à ceux desdits comparans. C'est pourquoi ils nous requièrent de présentement nous transporter chez le nommé Dolet, dans le préau de la foire St-Germain, où il a fait élever un théâtre public sur lequel il fait faire lesdites représentations de comédies, pour leur en donner acte et desdites contraventions auxdites sentences et arrêts et en dresser procès-verbal.

Signé : Villot-Dufey ; Legrand ; Nicollet.

Sur quoi nous, commissaire, etc., sommes ledit jour, 2 mars 1708, sur les six heures de relevée, ou environ, transporté dans le préau de ladite foire St-Germain, chez ledit Dolet, où nous avons vu un théâtre public fort grand, et dans la salle d'icelui une grande quantité de personnes. Après les danses de corde, a paru un voltigeur et une voltigeuse qui ont voltigé sur les cordes. Après quoi, lesdits danseurs de corde ont étendu un tapis sur le

théâtre et auroient fait des fauts, après lesquels on a levé une toile et plusieurs acteurs et actrices ont représenté la comédie d'*Arlequin lingier du Palais*, en trois actes, ainsi qu'il nous a paru. Dans chaque scène, un acteur parle tout haut, les autres lui répondent par des gestes et par des signes qu'ils expliquent et font entendre ensuite tout haut par paroles, ce qui forme le sujet de la pièce et représente la comédie suivie de son dénouement. La pièce finie, un acteur est venu annoncer une autre comédie, qui sera représentée demain. Dont et de quoi nous avons fait et dressé le présent procès-verbal.

Signé : NICOLLET.

(*Archives des Comm.*, n° 3470.)

II

Le dimanche, onzième mars 1708, cinq heures de relevée, sont comparus par-devant nous Simon-Mathurin Nicollet, etc., les sieurs Dufey et Legrand, comédiens du Roi, etc., qui nous ont requis de nous transporter cejourd'hui chez le nommé Dolet, dans le préau de la foire Saint-Germain, pour leur donner acte de la représentation qu'il fait faire sur son théâtre de pièces de comédie et en dresser procès-verbal.

Signé : LEGRAND ; VILLOT-DUFEY.

Sur quoi nous commissaire, etc., sommes, ledit jour dimanche 11 mars 1708, sur les six heures de relevée, ou environ, transporté dans le préau de ladite foire Saint-Germain, chez ledit Dolet, où nous avons vu un théâtre public fort grand, et dans la salle d'icelui, grande quantité de personnes ; et après des danses de corde, voltigemens et sauts, la toile étant levée, il a paru deux acteurs, l'un sous le nom de Don Juan et l'autre d'Arlequin, son valet, qui ont joué une scène après laquelle il a paru lesdits Don Juan, Arlequin, avec le père de Don Juan, qui ont joué une autre scène et ensuite auroient joué plusieurs autres scènes suivies dans lesquelles il a paru plusieurs acteurs et actrices, qui ont fait depuis le commencement jusqu'à la fin un dialogue continuel. La pièce a été jouée en trois actes, ainsi que les comédiens du Roi jouent et représentent sur leur théâtre. Par le dénouement de laquelle pièce il nous a paru que c'étoit la comédie du *Festin de pierre* (1).

Dont et de ce que dessus avons dressé le présent procès-verbal.

Signé : NICOLLET.

(*Archives des Comm.*, n° 3470.)

(1) Il y a plusieurs pièces qui portent ce nom et qui peuvent être celle dont il s'agit ici ; ce sont : 1° *le Festin de Pierre, ou le Fils criminel*, tragi-comédie de Villiers, jouée en 1659 à l'hôtel de Bourgogne ; 2° *le Festin de Pierre, ou le Fils criminel*, tragi-comédie de Dorimon, représentée sur le théâtre de la rue des Quatre-Vents par la troupe de Mademoiselle en 1661 ; 3° *le Nouveau Festin de Pierre, ou l'Athée foudroyé*, tragi-comédie de Rosimon, représentée sur le théâtre du Marais en 1669. Nous ne comprenons pas dans cette énumération le *Festin de Pierre*, de Molière, parce qu'il est peu vraisemblable que les acteurs de la foire aient poussé l'audace jusqu'à s'emparer de cette pièce, ni l'opéra comique de Letellier, *le Festin de Pierre*, parce qu'il est postérieur et ne fut représenté qu'en 1713 au jeu d'Octave.

III

L'an 1709, le 9ᵉ jour de février, quatre heures de relevée, en notre hôtel et par-devant nous Jean Demoncrif, etc., sont venus Fleurant Carton, sieur Dancourt, et Louis Villot, sieur Dufey, comédiens ordinaires du Roi : lesquels nous ont dit que, au préjudice des sentences de M. le Lieutenant général de police et arrêts confirmatifs d'icelles, le sieur Dolet, qui est même condamné en l'amende, en des dommages-intérêts et aux dépens par lesdites sentences et arrêts, ne laisse pas d'y contrevenir et de jouer une comédie dans son jeu, qui est dans le préau de la foire Saint-Germain ; ce qui fait un tort et un préjudice considérable aux comparans, lesquels, tant pour eux que pour les autres comédiens, ayant un sensible intérêt de faire exécuter lesdites sentences et arrêts, nous ont requis et requièrent de nous transporter, heure présente, audit jeu à l'effet d'en dresser notre procès-verbal.

Signé : F. CARTON-DANCOURT, VILLOT-DUFEY ; DEMONCRIF.

Sur quoi nous, commissaire, etc., nous sommes à l'instant transporté audit jeu tenu par ledit Dolet dans le préau de la foire Saint-Germain-des-Prés, où étant entré à cinq heures de relevée, y avons vu et remarqué qu'après la danse sur corde et les sauts qui ont été faits sur le théâtre, il y a paru un acteur en habit d'arlequin, qui a parlé seul pendant l'espace d'un demi-quart d'heure ou environ, et s'étant retiré derrière le théâtre, sont survenus plusieurs acteurs et actrices en habits de scaramouche, de docteur et de servante du docteur, dont l'un, qui est le docteur, a aussi parlé seul en présence des autres. Que pendant qu'il parloit ainsi aux autres, ils faisoient figure de tracer avec le doigt de la main droite sur le dedans de la main gauche, une réponse par écrit que celui qui parloit, disoit et la proféroit et expliquoit, et ensuite il la réfutoit sans néanmoins que les autres parlassent pendant qu'il étoit sur le théâtre ; mais s'en étant retiré, celui qui étoit resté reprenoit la parole et faisoit un discours en présence d'autres acteurs qui survenoient, ce qui s'est observé et continué pendant trois actes à la fin desquels l'acteur, qui étoit en scaramouche, est venu annoncer que demain on joueroit une pièce qui auroit pour titre *l'Enfant espiègle*. Dont et de quoi avons fait et dressé le présent procès-verbal.

Signé : DEMONCRIF.

(*Archives des Comm.*, n° 3829.)

IV

L'an 1709, le mardi 19ᵉ jour de février, sur les cinq heures de relevée, ou environ, est comparu par-devant nous Jean-Claude Borthon, etc., M. Pierre Guyenet, conseiller du Roi, payeur des rentes de l'hôtel de cette ville de Paris, ayant le privilége de l'Académie royale de musique : Lequel nous a

dit qu'au mépris des lettres patentes de son établissement et des règlemens de police et arrêts du Parlement, il a appris que plusieurs particuliers ont des troupes de danseurs de corde dans le préau de la foire Saint-Germain et aux environs d'icelle, s'ingérant de faire danser, chanter et garnir leur orchestre d'un plus grand nombre d'instrumens qu'il ne leur est permis d'avoir, et qu'attendu qu'il a intérêt d'empêcher leurs entreprises, il nous requiert vouloir avec lui nous transporter dans les lieux et endroits où lesdits particuliers jouent, chantent et dansent à l'effet de dresser procès-verbal de ce qu'il conviendra.

<div align="right">Signé : GUYENET.</div>

Sur quoi nous, commissaire, etc., sommes avec lui transporté, au susdit préau de la foire Saint-Germain-des-Prés, dans la loge des nommés Dolet et Delaplace, associés, où étant, avons remarqué dans l'orchestre deux violons et une basse, et après la danse de corde finie plusieurs acteurs et actrices ont paru sur le théâtre, ont joué la *Fille capitaine* (1), comédie en trois actes, dans laquelle on dialogue depuis le commencement jusqu'à la fin. Dans le second acte une actrice chante une chanson italienne, et dans le troisième plusieurs acteurs et actrices viennent sur le théâtre deux à deux, font un tour et se rangent à droite et à gauche, et ensuite un arlequin et une arlequine dansent en paysans, une actrice suit et après elle un Ésope. Ensuite plusieurs acteurs et actrices chantent seuls et les autres répondent en chœur, et la pièce finie Arlequin s'est démasqué et est venu annoncer pour le divertissement de demain *Arlequin toujours Arlequin* et les *Fourberies de Scaramouche*. Dont et de tout ce que dessus avons dressé le présent procès-verbal.

<div align="right">Signé : GUYENET ; BORTHON.</div>

(*Archives des Comm.*, n° 4191.)

V

L'an 1709, le 3ᵉ jour de mars, quatre heures de relevée, en notre hôtel et par-devant nous Jean Demoncrif, etc., sont venus Florent Carton, sieur Dancourt, et Paul Poisson, comédiens ordinaires du Roi : lesquels nous ont dit que, au préjudice des sentences de police et arrêts confirmatifs d'icelles qui font défense aux nommés Charles Dolet, Alexandre Bertrand, Antoine Delaplace, danseurs de corde et joueurs de marionnettes, et à toutes autres personnes de quelque état, condition et qualité qu'ils soient de jouer et représenter en cette ville de Paris aucune comédie, ni autre divertissement qui y aient rapport avec condamnation d'amende et dépens, et que par autre arrêt du 19 février dernier, rendu avec ledit Dolet et autres, il est ordonné entre autres choses, que son théâtre sera démoli et de ce que, en exécution dudit arrêt, lesdits sieurs comparans aient fait démolir ledit théâtre, néanmoins

(1) *La Fille savante, ou Isabelle fille capitaine*, pièce en monologues.

ledit Dolet par une opiniâtreté fans pareille, une défobéiffance manifefte et un mépris defdits arrêts n'a pas laiffé de faire reconftruire fon théâtre de la même manière qu'il étoit et fe vanter qu'il continueroit d'y repréfenter de véritables comédies, lefdits comparans tant pour eux que pour les autres comédiens, ayant intérêt d'affurer cette contravention audacieufe, nous ont requis de nous tranfporter, heure préfente, dans le jeu dudit Dolet, fitué dans le préau de la foire Saint-Germain-des-Prés, pour y être par nous dreffé procès-verbal de ladite contravention.

Signé : F. CARTON-DANCOURT ; POISSON.

Sur quoi nous, commiffaire, etc., nous fommes à l'inftant tranfporté au jeu dudit Charles Dolet, fitué dans le préau de la foire Saint-Germain-des-Prés, où étant entré à cinq heures, y avons vu un théâtre conftruit de planches de la hauteur de quatre pieds et demi ou environ, et après la danfe de corde il a paru fur le théâtre deux acteurs en habit de turc, qui y ont tenu un dialogue, l'un faifant des demandes et l'autre faifant des réponfes, et un autre en habit d'arlequin et un en habit de fcaramouche, qui ont continué le dialogue que les autres avoient commencé ; qu'il eft enfuite venu plufieurs acteurs et actrices qui étoient les uns en habit à la turque et les autres en habit à la françoife, qui ont tous parlé, l'un en préfence de l'autre, tant en françois qu'en autres différentes langues ; le tout compofant une farce de trois actes dont le fujet eft principalement fur l'élection d'un Grand-Vifir, fa deftitution, le grand feigneur Turc dans fon férail, plufieurs actrices compofant un férail fur le théâtre et différentes aventures arrivées fur mer que les acteurs et actrices expliquent en préfence l'un de l'autre et en tenant des colloques et dialogues. Après quoi ils ont fini par une table couverte et garnie d'une collation et par les fauts qu'ils ont faits fur le théâtre (1) : ce qui a duré depuis ladite heure de cinq jufqu'à huit heures fonnées. Dont et de quoi nous avons fait et dreffé le préfent procès-verbal.

Signé : DEMONCRIF.

(*Archives des Comm.*, n° 3829.)

VI

L'an 1712, le 8° jour de février, environ les cinq heures de relevée, en l'hôtel de nous François Dubois, etc., eft venu fieur Pierre-Louis Villot-Dufey, comédien ordinaire du Roi, demeurant rue des Foffés-Saint-Germain : Lequel nous a dit que, au préjudice des fentences de police, arrêts et règlemens de la cour de Parlement, plufieurs fois réitérés, qui font défenfe à tous particuliers et entre autres aux nommés Dolet et Delaplace, d'élever et faire élever des théâtres publics et d'y jouer et repréfenter des comédies,

(1) Cette pièce eft intitulée : *Arlequin grand-vifir* ; elle eft en trois actes et a pour auteur Fuzelier. Elle fut reprife au jeu de Saint-Edme, à la foire Saint-Germain de 1713.

lesdits Dolet et Delaplace, au mépris desdits arrêts, ne laissent pas de jouer et représenter tous les jours de petites pièces et scènes de farces et comédies sur un théâtre public dans le jeu de paume d'Orléans, rue des Quatre-Vents, où ils annoncent par des affiches publiques les différentes pièces de théâtre qu'ils joueront et représenteront journellement avec les prix des places, sur le théâtre de trois livres dix sols, dans les premières loges du même prix, trois livres dix sols, de trente-cinq sols aux..... (deux mots illisibles), ce qui est une contravention manifeste et une désobéissance formelle auxdits arrêts, règlemens, qui causent un dommage considérable aux comédiens du Roi, à qui il est seul permis de représenter des comédies suivant le privilége à eux accordé par Sa Majesté. Pourquoi il nous requiert de nous transporter présentement dans ledit jeu de paume d'Orléans pour dresser procès-verbal desdites contraventions et des pièces de comédie que lesdits Dolet, Delaplace ou autres acteurs et actrices y jouent et représentent publiquement sur ledit théâtre élevé dans ledit jeu de paume, pour se pourvoir par les voies et ainsi qu'il appartiendra.

Signé : VILLOT-DUFEY.

Sur quoi nous commissaire, etc., sommes transporté ledit jour 8 février 1712, environ les six heures de relevée, dans ledit jeu de paume d'Orléans, susdite rue des Quatre-Vents, où, après la danse de corde finie, nous avons remarqué que sur le théâtre orné de plusieurs lustres et décorations ont paru plusieurs acteurs et actrices, et entre autres ledit Dolet, sous l'habit d'Arlequin, et ledit Delaplace, sous celui de Scaramouche, et un Pierrot, qui ont joué et représenté plusieurs scènes comiques de farces et comédies avec des écriteaux contenant plusieurs chansons qui expliquent le sujet des scènes et airs différens, avec des intermèdes, changement de décorations, danses et entrées différentes, dansées par différens danseurs et danseuses sur les airs joués par huit différens particuliers musiciens, joueurs d'instrumens, ayant chacun un instrument de musique, qui forment l'orchestre. A la fin de laquelle pièce l'Arlequin est venu annoncer pour demain deux scènes nouvelles et la pièce d'*Arlequin pédant scrupuleux* (1). De quoi nous avons fait et dressé le présent procès-verbal.

Signé : DUBOIS.

(*Archives des Comm., n° 3704.*)

VII

L'an 1712, le lundi 8 août, huit heures du soir, nous André Defacq, etc., sur l'avis qui nous a été donné, étant dans l'enclos de la foire Saint-Laurent, qu'au jeu des danseurs de corde des nommés Dolet et Laplace, fis ruelle

(1) *Scaramouche pédant scrupuleux*, pièce en deux actes par écriteaux, avec un prologue tiré d'un canevas de l'ancien Théâtre-Italien, intitulé : *Arlequin écolier ignorant et Scaramouche pédant scrupuleux*, et retouché par Fuzelier.

Saint-Laurent, il y avoit eu querelle fur le théâtre dudit jeu entre lefdits Dolet et Delaplace, nous nous y fommes tranfporté et à notre arrivée avons trouvé qu'il y avoit encore quelques perfonnes dans ledit jeu qui en fortoient, et nous étant informé par les premières perfonnes que nous avons trouvées de ce qui étoit arrivé, avons appris que dans le tems de la repréfentation fur le théâtre dudit jeu de la pièce des *Deux Scaramouches et des deux Arlequins*, il étoit furvenu une querelle entre iceux Dolet et Delaplace et que Laplace, lequel avoit bu et faifoit le perfonnage d'un des fcaramouches, fe prétendant avoir été infulté par quelques geftes ou coups, par ledit Dolet en jouant, icelui Laplace avoit tiré l'épée qu'il avoit à fon côté en la qualité du perfonnage qu'il faifoit, et fe prévalant de fon perfonnage qui lui permet à un certain endroit de la pièce de tirer fon épée contre l'arlequin avec lequel il eft et de la pointer contre lui, l'avoit tirée de propos et dans un endroit prématuré de la pièce et l'avoit pointée contre ledit arlequin dans le deffein de le percer, ce qu'il eût exécuté fi un homme de condition qui fe trouvoit fur le théâtre ne l'en eût empêché. Et même, nonobftant ce, auroit continué en telle forte que plufieurs pages du Roi qui étoient auffi fur le théâtre, fe font mis devant pour l'empêcher ; que même ledit Dolet s'étant enfui derrière le théâtre, ledit Laplace auroit voulu le pourfuivre et que la femme dudit Dolet, une des actrices, l'en auroit empêché, et que icelui Laplace auroit infulté cinq ou fix acteurs ou actrices fur le théâtre et que cela auroit fait beaucoup de bruit dans le jeu. Et nous étant enquis où étoit ledit Laplace, nous a été dit qu'il étoit dans une chambre au-deffus dudit jeu, où étant monté et l'y ayant trouvé et lui ayant demandé raifon de cette affaire, il nous a dit qu'il ne s'étoit paffé rien autre chofe, finon qu'il avoit tiré fon épée dans l'endroit de la pièce qui lui étoit permis. Et ladite femme Dolet, étant furvenue, elle nous a confirmé dans tout ce qui a été dit contre ledit Laplace et nous a montré une écorchure qu'elle avoit à la main droite, qui lui avoit été faite en pouffant une porte contre ledit Laplace, et plufieurs contufions qu'elle avoit aux bras, qui lui avoient été faites par ledit Laplace en lui ferrant les mains. Pour quoi et pour le fcandale public commis dans ledit jeu, nous nous ferions déterminé à envoyer prifonnier au Châtelet ledit Laplace, et à cet effet nous aurions dit au nommé Bazin, lieutenant criminel de robe courte, que nous avons trouvé en ladite chambre, de nous envoyer main-forte pour ce faire. Mais ledit Bazin n'ayant pas jugé à propos de venir ni de nous envoyer du fecours, et ledit Laplace s'étant évadé pendant que nous parlions à plufieurs perfonnes dans ladite chambre à la faveur de fes confrères qui fe font mis au-devant de lui et derrière lefquels il a paffé, nous nous fommes retiré et avons dreffé le préfent procès-verbal.

Signé : DEFACQ.

(*Archives des Comm.*, n° 1629.)

Voy. ALARD (16 février 1719). PROCÈS DES COMÉDIENS.

DOLET (M^lle LAMBERT, femme), femme du précédent et actrice foraine, joua d'abord la comédie en province, puis vint avec son mari à Paris, et entra ainsi que lui au jeu d'Alexandre Bertrand pour jouer les *amoureuses*. Elle fit partie en 1712 de la troupe de Delaplace et Dolet, associés, et fut engagée quelques années plus tard au théâtre de l'Opéra-Comique.

(*Mémoires sur les Spectacles de la Foire*, I, 40.)

DOMINIQUE (PIERRE-FRANÇOIS BIANCOLELLI, dit), fils du fameux arlequin de la Comédie-Italienne, naquit à Paris le 20 septembre 1680. Après avoir joué longtemps la comédie en province et à l'étranger, il vint à Paris en 1710, et à la foire Saint-Germain de cette même année, on le voit engagé dans la troupe formée par Levesque de Bellegarde et Desguerrois, acquéreurs des théâtres, machines et décorations de la veuve Maurice. A la foire Saint-Germain de 1712, Dominique remplissait les rôles d'*Arlequin* au jeu tenu par Octave, et à la foire Saint-Laurent de 1714, il jouait au jeu de Saint-Edme. En 1716, il s'engagea chez la dame Baron, à qui il servit de prête-nom pour l'ouverture d'un jeu qu'il tint pendant le cours de la foire Saint-Laurent de 1717. Au mois d'octobre de la même année, sur un ordre du duc d'Orléans, régent, qui goûtait beaucoup son talent, Dominique fut reçu à la Comédie-Italienne, et, malgré le souvenir écrasant de son père, il y obtint de réels succès. Il mourut le dimanche 18 avril 1734, rue Montorgueil, et fut inhumé dans l'église Saint-Sauveur.

(Jal, *Dictionnaire de biographie et d'histoire*, p. 215. — *Dictionnaire des Théâtres*, I, 439.)

Voy. BELLEGARDE. OCTAVE. RAULY. SAINT-EDME.

DOMINIQUE, acteur forain, faisait partie de la *Grande troupe étrangère*, qui donnait des représentations, à la foire Saint-Germain de 1742, sous la direction de Restier et de la veuve La-

vigne, et a rempli sur leur théâtre le rôle d'*un paysan ami d'Arlequin*, dans la pantomime de Mainbray intitulée : *le Diable boiteux*, représentée le 15 février de cette même année.

(*Dictionnaire des Théâtres*, II, 304.)

DORBOIS (M^{lle}), danseuse au théâtre de l'Ambigu-Comique en 1787.

Voy. DESROZEAUX.

DORFEUILLE, né en 1745, mort en 1806, acteur de province et directeur de spectacles, débuta d'abord à la Comédie-Française où il ne fut pas reçu. Il courut alors la province et devint directeur de la Comédie de Bordeaux. Plus tard, il s'associa avec Gaillard, comme lui entrepreneur de spectacles en province, et tous deux, en 1784, se rendirent acquéreurs du privilége des Variétés-Amusantes dont, en vertu d'un arrêt du Conseil, disposait alors l'Académie royale de musique. Les directeurs des Variétés-Amusantes, injustement dépossédés, en appelèrent aux tribunaux et ce fut la source d'une série de mémoires échangés entre eux et ceux qu'ils considéraient comme des ravisseurs de leur propriété. Il ne faut pas confondre ce Dorfeuille avec un Antoine Dorfeuille, comédien et révolutionnaire célèbre, qui fut sous la Terreur président de la commission de justice populaire à Lyon.

(*Biographie Didot*.)

Voy. GAILLARD.

DORLÉANS (JACQUES), sauteur du jeu de Francisque, à la foire Saint-Germain de 1721.

L'an 1721, le mercredi 25ᵉ jour de mars, neuf heures du matin, nous, Nicolas Labbé, etc., ayant été requis fommes tranfporté au cabaret de la porte St-Antoine occupé par le fieur Martin, où étant ledit Martin nous a dit que hier fur les huit heures du foir fix particuliers à lui inconnus font venus

dans un carroffe de louage avec deux femmes, ont demandé à fouper et ont refté une partie de la nuit malgré lui dans fon cabaret, ont même demandé dès le grand matin à déjeuner et ont fait une dépenfe de 80 livres, ont mangé à fouper une matelotte fort ample, une hurne (sic) de faumon falé, une carpe frite, huit merlans, huit foles. A déjeuner une macreufe, un maniveau d'éperlans, un demi-cent d'huitres et bu vingt bouteilles de vin : deux defquels particuliers s'en font en allés après déjeuner, les autres qui font reftés ayant répondu pour eux de l'écot; qu'étant queftion préfentement de payer ladite dépenfe et même le carroffe de place qui a refté toute la nuit dans fondit cabaret, aucun defdits particuliers et defdites femmes ne fe font trouvés avoir de l'argent, en forte que, ne connoiffant point lefdits particuliers ni lefdites femmes, il a fait requérir notre tranfport en fa maifon à l'effet de lui procurer le payement de ce qui lui eft dû : nous déclarant même qu'ils ont envoyé chercher un maître à danfer pour jouer du violon afin de les divertir pendant le fouper. Et nous commiffaire fufdit nous étant informé quels étoient lefdits particuliers et lefdites femmes, avons appris que l'un d'eux fe nommoit Pierre-Adrien Nugent, fans emploi ni condition, un autre fe nommer Jacques Dorléans, fauteur au jeu de Francifque à la foire St-Germain, un autre Jacques Bridou, fils d'un ferrurier, rue de la Parcheminerie, et le quatrième François Prota, maître à danfer; que l'une defdites femmes fe nommoit Françoife Dorléans, fœur dudit Dorléans et femme de Pierre Coquille, comédienne à la foire, et l'autre Anne Drouin, fille. Et ayant remontré auxdits fufnommés qu'ils avoient tort d'avoir fait une dépenfe fi confidérable chez ledit Martin, n'ayant aucun argent pour payer, et que s'ils ne le payoient et ne lui donnoient des fûretés nous les envoierions ès prifons du Châtelet pour leur apprendre à ne pas abufer de la facilité que ledit Martin avait eue de leur donner ainfi à boire et à manger. Et lefdits Dorléans et Nugent ont donné des affurances par écrit audit Martin de le fatisfaire et ont promis auffi de payer Gabriel Latour, cocher de place, fervant le nommé Pâris, loueur de carroffes, demeurant rue de Normandie, au Marais, qu'ils gardoient depuis hier au foir. Et ayant été informé que ledit Jacques Bridou, qui a été ci-devant condamné aux galères, qui eft le fils d'un ferrurier demeurant rue de la Parcheminerie, s'en étoit échappé et étant obligé d'en demeurer d'accord, nous l'avons fait conduire par Duchoifelle, exempt de M. le prévoft de l'île, ès prifons du Châtelet, comme vagabond et repris de juftice, pour le faire écrouer à la requête de M. le procureur du Roi et de ce que deffus avons dreffé le préfent procès-verbal, etc.

—Signé : LABBÉ.

(*Archives des Comm.*, n° 1850.)

D ORLÉANS (FRANÇOISE), sœur du précédent et comédienne foraine en 1721.

Voy. DORLÉANS (JACQUES).

DORMESSON (M^lle), actrice du spectacle de Nicolet, vers 1770.

(*Le Chroniqueur désœuvré*, II, 57.)

DORNEVAL (Jacques-Philippe), auteur dramatique, se fit un instant, pendant la foire Saint-Germain de 1722, joueur de marionnettes, en compagnie de Fuzelier et de Lesage, au théâtre des Marionnettes étrangères, dirigé par Delaplace et Dolet.

Voy. Lesage (Alain-René).

DORVIGNY (Louis-François ARCHAMBAULT, dit), acteur et auteur dramatique, né à Paris le 30 mars 1742, mort en 1812 dans la même ville, joua d'abord la comédie à Bordeaux, puis débuta aux Variétés-Amusantes à Paris, le jeudi 2 mars 1780, dans *Chacun son métier*, proverbe dont il était l'auteur et qui se jouait depuis un mois déjà. Le jour de la première représentation de cette pièce, qui fut assez mal accueillie d'abord, Dorvigny était dans la coulisse quand, par dérision, le public demanda l'auteur; il s'élança aussitôt sur la scène et tint au parterre ce petit discours : « Messieurs, vous demandez l'auteur, le voilà. J'ai eu l'honneur de vous amuser par des proverbes, mettez que ceci en soit un autre : *Qui compte sans son hôte compte deux fois.* » Les spectateurs prirent très-bien cette hardiesse et la pièce fut applaudie aux représentations suivantes. Dorvigny a joué encore aux Variétés-Amusantes : *Champagne* dans les *Folies à la mode*; le *garde-chasse*, le *paysan*, l'*opérateur* dans le *Gage touché* (6 mars 1780), et quatre rôles dans les *Fausses Consultations*, pièces dont il était l'auteur. Au mois de janvier 1782, Dorvigny était engagé à l'Ambigu-Comique et il y a joué *Christophe* dans *Christophe Lerond* (2 janvier 1782), et *Roger Bontemps* dans *Aujourd'hui, ou Roger Bontemps*; comédies aussi composées par lui; au mois d'octobre de cette même année, il passa dans la troupe des Grands-Danseurs du Roi et y joua : le *peintre* dans le *Déménagement du peintre* (29 octobre 1782); *Blaise* dans *Blaise le Hargneux*, co-

médie dont il était l'auteur (7 novembre 1782); le *savetier* dans *Qui court deux lièvres n'en prend aucun* (7 mars 1783); le *fermier* dans l'*Amant Turc, ou la Folle raisonnable* (8 mars 1783); le *père de Janot* dans le *Mariage de Jeannette* (9 mars 1783), etc., etc. Cet acteur a joué aussi au théâtre des Délassements-Comiques et à celui des Associés. Comme auteur dramatique il s'est montré d'une fécondité prodigieuse et a composé, dit-on, plus de quatre cents ouvrages dont le plus connu et le plus célèbre est *Janot, ou les Battus payent l'amende,* proverbe joué en 1779 aux Variétés-Amusantes et dans lequel Volange, qui jouait *Janot,* obtint un succès si prodigieux. Dorvigny a formellement été accusé de plagiat par l'auteur du *Chroniqueur désœuvré,* qui parle en ces termes de cet auteur-acteur : « On le dit bâtard de Louis XV et cela n'eſt pas ſi étonnant à croire quand on ſe rappelle combien ce monarque aimoit le plaiſir. Bâtard d'un roi ou d'un crocheteur, Dorvigny a joué la comédie en province où il fut trouvé paſſablement mauvais. De là, étant venu à Paris, il donna quelques pièces de ſa compoſition pour les voyages de la cour aux Italiens, aux théâtres d'Audinot et de Nicolet, puis s'eſt mis acteur aux Variétés où il a fait repréſenter les *Battus payent l'amende* qui fut ſa première pièce à ce ſpectacle et ſa meilleure puiſqu'elle a fait gagner deux cent mille livres aux entrepreneurs. Mais cette parade qui lui fit tant d'honneur n'eſt autre choſe que quelques ſcènes volées à Muſſon, peintre et bouffon de ſociété. Son proverbe de *On fait ce que l'on peut* eſt auſſi compoſé de ſcènes que Patrat, Muſſot et Duché jouent aux ſoupers où ils ſont invités, et la plupart de ſes pièces doivent leur exiſtence à de vieux bouquins qu'on ne lit plus et qu'en récompenſe il lit beaucoup. Sa ſcène des *perruques* eſt priſe mot à mot dans les *Réjouiſſances de la paix,* ancienne pièce imprimée et dont l'auteur eſt mort. Sa pièce qu'il a donnée aux Italiens, ayant pour titre : *la Comédie à l'impromptu,* ſe trouve tout entière dans le *Pédant joué,* farce de Cyrano de Bergerac, etc., etc. Il eſt bien facile de ſe faire ainſi la réputation d'auteur; mais il eſt difficile que les gens éclairés ne

s'aperçoivent pas que vous êtes un fot. » Plus loin, le *Chroniqueur désœuvré* ajoute : « Je ne vous dirai pas que Dorvigny foit le plus grand fripon, il n'en a pas l'esprit, car il faut encore une certaine adresse au boulevard pour tromper les marchands qui croient être tous sur leur garde. Bordier, Ribié et Pol sont actuellement les seuls en état de donner des préceptes sur ce talent si recherché. Dorvigny se borne à boire et boit beaucoup. Sale, dégoûtant même, il n'est pas une seule pièce où, comme acteur, il n'ait forcé le public de reconnoître une espèce de charretier. Nicolet vient d'en faire l'acquisition comme comédien et comme un auteur destiné à orner son théâtre de charmantes productions. Tremblez, Carmontelle, Collé, Dancourt, désormais vos charmans ouvrages défigurés, mutilés, vont faire les délices des tréteaux du boulevard, et si la police ne choisit désormais des censeurs plus éclairés pour mettre ordre à ce brigandage, on verra les chefs-d'œuvre de nos meilleurs auteurs produits par extraits sur les planches des marionnettes. » Voici l'indication des principales pièces que Dorvigny a fait représenter sur les théâtres du boulevard : *Janot chez le dégraisseur, Ça n'en est pas, Chacun son métier, On fait ce qu'on peut, Oui ou non, Ni l'un ni l'autre, les Bons amis, les Fausses Consultations, l'Emménagement de la folie, la Corbeille enchantée, A bon chat bon rat, l'Avocat chansonnier, Christophe Lerond, le Mai, les Folies à la mode, le Nègre blanc, le Quiproquo, un Clou chasse l'autre, le Poupon, les Vapeurs, le Gage touché, la Fête de la rose, le Pouvoir de l'amour, la Fête du village, la Rage d'amour, les Dupes, les Noces du village, les Étrennes de l'amitié et de la nature, Roger Bontemps, Blaise le Hargneux,* etc., etc. Dorvigny a aussi fait jouer plusieurs pièces à la Comédie-Française, et il n'a pas dédaigné de composer plusieurs scènes à la silhouette pour les *Ombres chinoises* de Séraphin, *Madelon Friquet et Colin Tampon,* le *Pont-Cassé,* etc.

(*Journal de Paris,* 2, 6 mars, 27 septembre 1780 ; 15 juin, 18, 29 octobre 1782 ; 7, 8, 9 mars 1783. — *Le Chroniqueur désœuvré,* I, 109 ; II, 26. — Brochures intitulées : *Christophe Lerond,* Paris, Cailleau, 1788 ; *Blaise le Hargneux,* Amsterdam et Paris, Cailleau, 1783. — *Mémoires secrets,* XV, 44. — *Galerie historique de la troupe de Nicolet,* par de Manne et Ménétrier, 50.)

I

Lundi 31 août 1780, une heure du matin.

Louis Dorvigni, acteur des Variétés-Amufantes, demeurant faubourg St-Denis, arrêté par le fieur de Sorbonne, officier de la garde de Paris, pour lui avoir manqué fur les repréfentations qu'il lui a faites relativement à ce qu'il ajoutoit à fes rôles (1) ; après lui avoir enjoint d'être plus honnête, relaxé.

(*Archives des Comm.*, n° 5022.)

II

Jeudi 17 mai 1781, huit heures du foir.

Le fieur Malter, directeur du fpectacle des Variétés-Amufantes, a fait arrêter le fieur Dorvigni, acteur dudit fpectacle, par Payfez, adjudant de la garde de Paris, pour lui avoir manqué (2). Relaxé.

(*Archives des Comm.*, n° 5022.)

III

Du famedi 16 novembre 1782, neuf heures du foir au corps de garde du boulevard du Temple.

Le nommé Louis Dorvigny, fans qualité, arrêté au fpectacle du fieur Audinot pour avoir hardiment et imprudemment, à la fin d'une pièce qu'il difoit avoir faite et que tout le public avoit trouvée mauvaife, monté deffus un banc et avoir dit d'un ton menaçant : « C'eft moi qui fuis l'auteur et qui ai fait cette pièce. Qui eft-ce qui l'a trouvée mauvaife ? » Ce qui a caufé efclandre. Fait relaxer après avoir promis que cela ne lui arriveroit plus (3).

(*Archives des Comm.*, n° 3789.)

(1) Voici quelle était la composition du spectacle des Variétés-Amusantes le 31 août 1780 ; à cette époque ce théâtre donnait deux représentations le même jour, l'une, vers 6 heures, à la foire Saint-Laurent ; l'autre, après souper, dans la salle du boulevard, rue de Bondy ; à la foire : *le Devin par hasard*, comédie en prose, par Renout, suivie de la *Noce du village*, ballet-pantomime, précédée du *Nègre blanc*, de Dorvigny, et du *Bouquet d'amour*, avec ses agréments. Au boulevard : *le Mariage de Janot*, par Guillemain, comédie nouvelle avec son prologue, ornée de machines, décorations, changements et divertissements, précédée des *Petites Affiches*, de Plancher Valcour, qui avaient été demandées. C'est évidemment dans cette seconde représentation que jouait Dorvigny, et c'est aux pièces dont on vient de voir les titres qu'il ajoutait les enjolivements dont se plaignait l'officier de la garde. Si Dorvigny lui répondit insolemment, c'est qu'apparemment il était ivre, chose qui lui arrivait, hélas ! bien trop souvent.

(2) Dorvigny était arrivé en retard au spectacle, et l'un des directeurs, Malter, lui ayant fait quelques observations, il lui avait répondu des insolences. On jouait ce soir-là aux Variétés-Amusantes : *Gilles ravisseur*, comédie-parade par Thomas Hales ; *les Ruses villageoises*, ballet-pantomime ; *les Fausses consultations*, par Dorvigny, et *le Devin par hasard*, par Renout.

(3) Voici quelle était la composition du spectacle de l'Ambigu le jour où le bouillant Dorvigny se permit cette incartade ; on jouait *Roger Bontemps*, pièce nouvelle en un acte, par Dorviguy. C'est cette pièce qui fut la cause de l'esclandre retracé plus haut, précédée du *Parisien dépaysé*, proverbe de Magne de Saint-Aubin, et du *Sourd*, par Lachabeaussière, terminée par le *Fripier marchand de modes*, pantomime.

DORVILLE, acteur des Grands-Danseurs du Roi en 1772, 1773 et 1774. Il jouait les *pères*.

(*Almanachs forains*, 1773, 1775.)

DOTTEL (LAURENCE), née vers 1775, actrice du spectacle des Petits-Comédiens de S. A. le comte de Beaujolais, en 1789.

L'an 1789, le jeudi 24 septembre au matin, en l'hôtel et par-devant nous Adrien-Louis Carré, etc., est comparue Marie-Jeanne Delamayrie, veuve de Thomas-Ignace Dottel, maître cordonnier à Paris, y demeurante rue Saint-Honoré, maison du sieur Parifot, perruquier, paroisse Saint-Roch : Laquelle nous a rendu plainte contre un particulier connu au théâtre des Beaujolois sous le nom de Blainville, chanteur dans les coulisses, de ce qu'hier matin vers les midi, tandis qu'on faisoit répétition, ledit Blainville, de propos délibéré et en fureur, vint trouver la fille de la comparante, nommée Laurence Dottel, âgée de 14 ans, pour la maltraiter ; qu'il l'a suivie jusque dans une loge où il l'a renversée, la tenant les pieds en l'air en la frappant sur le corps et le derrière avec brutalité et lui cognant la tête au point qu'elle n'a pu rester et qu'elle a été obligée de se retirer et se coucher ; qu'en ce moment elle est dans son lit souffrante de tout le corps et de la tête des coups qu'elle a reçus ; qu'elle a eu deux boucles d'oreilles d'or brisées des traitemens dudit Blainville ; que cette conduite dudit Blainville à son égard, qu'elle ne sait à quoi attribuer, l'empêche de pouvoir remplir ses devoirs de danseuse au spectacle desdits Beaujolois, et comme elle a intérêt d'avoir raison de l'injure et des mauvais traitemens dudit Blainville, la comparante s'est déterminée à se retirer par-devers nous pour nous rendre plainte (1).

Signé : LAMAYRIE.

(*Archives des Comm.*, n° 567.)

(1) Ce Blainville avait une fille, actrice de ce spectacle, qui s'était disputée avec la petite Dottel ; elles avaient échangé quelques propos piquants et Blainville prit parti pour sa fille ; ce qu'il manifesta en donnant plusieurs soufflets à la petite Dottel et en lui administrant le fouet par-dessus son caleçon. Les témoins qui déposèrent de ces faits furent : 1° Louise Richer, âgée de 14 ans et demi, attachée au théâtre des Variétés comme danseuse, demeurant rue Traversière-Saint-Honoré, au petit hôtel de la Barre ; 2° Jean-Baptiste Garrochot, âgé de 13 ans et demi, danseur au spectacle des Beaujolais, demeurant rue des Prouvaires ; 3° Louis-François Boisgirard, âgé de 16 ans et demi, attaché au spectacle des Beaujolais, demeurant rue de Provence ; 4° Marie-Élisabeth Guillain, âgée de 13 ans, danseuse au théâtre des Beaujolais, demeurant enclos du Temple, chez son père, bijoutier ; 5° Jacques Tabraize, âgé de 17 ans, danseur au spectacle des Beaujolais, demeurant chez sa mère, rue du Bouloi ; 6° Sophie Tabraize, âgée de 12 ans, danseuse au théâtre des Beaujolais.

DOURDÉ (RAYMOND-BALTHASAR), danseur au théâtre de l'Opéra-Comique, y débuta à la foire Saint-Laurent de 1741 par la danse des *Pierrots*. L'année suivante, il fut chargé de la composition des ballets. Il a fait l'*Œil du maître*, ballet-pantomime, avec Pontau, représenté le 8 août 1742; le ballet des *Meuniers* et celui des *Pierrots*.

(*Dictionnaire des Théâtres*, II, 339; IV, 14.)

DOUVILLIER (LOUIS-ANTOINE), acteur du spectacle des Variétés-Amusantes en 1784.

21 novembre 1784, neuf heures et demie du soir.
Louis-Antoine Douvilliers, acteur des Variétés, arrêté par le sieur Gabriel, officier, à la réquisition du sieur Fierville, pour avoir manqué l'heure du spectacle (1). Relaxé.

(*Archives des Comm.*, n° 5022.)

DROUART (M^{lle}), actrice de l'Opéra-Comique, y jouait, à la foire Saint-Laurent de 1737, le rôle de l'*Amour* dans l'*Amour paysan*, opéra comique en un acte, avec un divertissement et un vaudeville, par Carolet, et à la foire Saint-Laurent de 1743, dans l'*Ambigu de la Folie, ou le Ballet des dindons*, parodie en quatre entrées, de Favart, à l'acte II, le rôle de *Don Carlos, Espagnol*, et à l'acte III celui de *Don Alvar, officier espagnol*.

(*Dictionnaire des Théâtres*, I, 98, 112.)

DROUILLON, acteur forain, fit d'abord partie de la troupe d'Alexandre Bertrand, où il jouait les *Arlequins*. Il donna ensuite des représentations en province, et les applaudissements qu'il y obtint lui suggérèrent l'idée de se présenter à la Comédie-

(1) On jouait ce soir-là aux Variétés-Amusantes : la 7^e représentation de *la Feinte supposée*, pièce en un acte ; *le Fou raisonnable*, par Patrat, et *le Sculpteur, ou la Femme comme il y en a peu*, pièce en deux actes, en prose.

Française, où il parut le 21 décembre 1731 sans pouvoir y être reçu. Admis à l'Opéra-Comique à la foire Saint-Laurent de 1733, il débuta le 28 juillet dans le *Départ de l'Opéra-Comique*, opéra comique en un acte et en vaudevilles, de Panard. Il a joué ensuite (9 septembre 1733) *Morphée* dans *Zéphyre et la Lune, ou la Nuit d'été*, opéra comique en un acte, de Boissy; (11 septembre 1735) un *vendeur de chansons* dans la *Foire de Bezons*, ballet-pantomime coupé de scènes épisodiques, par Panard et Favart; (18 mars 1736) un rôle dans le *Gage touché*, opéra comique en un acte, de Panard; (27 juin 1736) *Arlequin* dans *Arlequin chirurgien de Barbarie*, parade formant la première partie du premier acte de l'*Histoire de l'Opéra-Comique, ou Métamorphoses de la Foire*, par Lesage; (11 août 1736) un *courrier* dans la *Fée bienfaisante*, prologue de Panard; (3 février 1737) *Éraste* dans la *Pièce sans titre, ou le Prince nocturne*, opéra comique en un acte, par Panard et Favart; (21 mars 1737) un rôle dans l'*Assemblée des acteurs*, prologue de Panard et Carolet; (4 août 1737) le *petit-maître François* dans l'*Illustre Comédienne*, opéra comique en vaudevilles et en un acte, par Laffichard et Valois; (6 février 1738) *Frontin, Valère* et *Platinet* dans l'*Armoire, ou la Pièce à deux acteurs*, opéra comique en un acte, de Panard; (26 juillet 1738) *Crédillac* dans le *Fossé du Scrupule*, opéra comique, de Panard; (15 mars 1739) *Moulinet* dans *Moulinet premier*, parodie, par Favart, de la tragédie de *Mahomet II*, par Lanoue; (28 juillet 1739) un rôle dans le prologue de la *Fausse Rupture*, par Panard; (19 mars 1740) *Aliboron* dans l'*École d'Asnières*, opéra comique, de Panard; (1er juillet 1740) *Barbarismus* dans les *Jeunes Mariés*, opéra comique en un acte, par Favart; (30 juillet 1740) *don Cornuero, alcade de Campo Mayor* dans le *Comte de Belfort*, opéra comique en trois actes, avec trois divertissements, par Panard; (24 septembre 1742) *Pasquin* dans la *Meunière de qualité*, opéra comique en un acte, par Drouin; (31 mars 1743) le *tabellion* dans le *Coq du village*, opéra comique, de Favart.

Cet acteur a prononcé également plusieurs compliments pour

la clôture du spectacle, et notamment le 13 avril 1737 et le 15 mars 1739. Il a quitté l'Opéra-Comique à la fin de la foire Saint-Germain de 1743; mais il y est rentré à la fin de la foire Saint-Laurent de 1744.

<div style="text-align:right">(*Dictionnaire des Théâtres*, I, 208, 307, 315, 438; II, 108, 132, 243, 270, 499, 632; III, 2, 131, 141, 172, 424, 464, 465; IV, 138; VI, 332.)</div>

DROUIN, sauteur, faisait partie de la troupe d'Alard en 1697.

<div style="text-align:right">(*Mémoires sur les Spectacles de la Foire*, I, 6.)</div>

DROUIN, acteur de l'Opéra-Comique, débuta à ce théâtre, le 27 août 1731, dans la *Nièce vengée, ou la Double Surprise*, opéra comique en un acte, de Fagan, avec un prologue de Panard, par le rôle de *La Rancune*. Dans le prologue on voyait La Rancune, comédien ambulant, arriver dans un château où il était attendu avec sa troupe pour jouer *Iphigénie*; le malheureux avait le bras en écharpe et un emplâtre sur l'œil, et il racontait à l'assemblée devant laquelle il devait jouer que la voiture qui l'amenait, lui et sa troupe, avait versé en route, et que ses acteurs étaient complètement hors d'état de donner la représentation promise. En conséquence, La Rancune proposait à la société de lui jouer une pièce intitulée: *la Nièce vengée, ou la Double Surprise*, en se servant de ses petits enfants comme acteurs. L'assemblée acceptait la proposition, et La Rancune, s'adressant au parterre, sollicitait en ces termes son indulgence pour les petits comédiens.

<div style="text-align:center">AIR : *Pour passer doucement sa vie.*</div>

<div style="text-align:center">
S'ils n'ont pas l'honneur de vous plaire,

Épargnez-les, c'eſt moi, Meſſieurs,

Qui doit porter votre colère :

J'ai fait la pièce et les acteurs.
</div>

Ensuite la pièce était représentée par Catin Chéret, Angélique Destouches, le petit Boudet et le fils ainé de Drouin, et d'autres

enfants dont le plus âgé n'avait pas treize ans. Cet ouvrage obtint un grand succès. A la foire Saint-Germain de 1736, Drouin était encore attaché à l'Opéra-Comique et il avait un rôle dans le *Gage touché*, opéra comique en un acte, de Panard, représenté le 18 mars de cette année. C'est dans cette pièce qu'il chantait un couplet relatif aux femmes et ainsi conçu :

> Une longue et pénible étude
> Ne peut nous donner l'habitude
> De leur agréable jargon.
> Ce siècle en esprit nous surpasse
> Et l'on compte sur le Parnasse
> Neuf muses pour un Apollon.

(*Dictionnaire des Théâtres*, II, 344 ; III, 3, 493.)

DROUIN, fils aîné du précédent, acteur de l'Opéra-Comique, y joua, à la foire Saint-Laurent de 1731, dans la *Nièce vengée, ou la Double Surprise*. Il donna ensuite des représentations en province et débuta en 1744 à la Comédie-Française, où il fut reçu.

(*Dictionnaire des Théâtres*, II, 345.)

DROUIN (ANTONY), frère du précédent, acteur de l'Opéra-Comique, jouait le rôle de *Crispin* dans la *Répétition interrompue*, opéra comique en un acte, avec un prologue, par Panard et Favart, représenté le 6 août 1735.

(*Dictionnaire des Théâtres*, II, 345 ; IV, 433.)

DROUIN (M^{lle}), sœur des deux précédents, actrice de l'Opéra-Comique, y jouait, à la foire Saint-Laurent de 1735, le rôle de *Melpomène* dans la *Répétition interrompue*, opéra comique en un acte, avec prologue, par Panard et Favart.

(*Dictionnaire des Théâtres*, II, 345 ; IV, 433.)

DROZ (Henri-Louis-Jaquet), habile mécanicien suisse, né à la Chaux-de-Fond le 13 octobre 1752, mort à Naples le 18 novembre 1791, a fait voir à diverses reprises des automates très-habilement fabriqués. Lorsqu'il vint à Paris en 1774, il était déjà connu par différentes pièces mécaniques fort curieuses. En 1775, il montrait un enfant de deux ans assis sur un tabouret, devant un pupitre, et écrivant sur un papier. Cet enfant trempait sa plume dans l'encre et écrivait tout ce qu'on lui dictait. Il plaçait convenablement les initiales ou les majuscules, laissait l'intervalle d'usage entre les mots et passait d'une ligne à l'autre, le tout sans hésitation.

Sept ans plus tard, en 1782, Droz confia à Leschot, ouvrier mécanicien qui travaillait pour lui et qui est connu pour avoir fabriqué les mains postiches de Grimod de la Reynière, le soin de montrer de nouveaux automates au public, dans une salle située rue de Bondy, à côté du théâtre des Variétés-Amusantes. Ce spectacle était ouvert tous les jours de 10 heures du matin à 2 heures et de 4 heures à 9 heures du soir; le prix des places était de 30 sols et chaque représentation durait une demi-heure; voici le détail de ce qu'on y voyait : 1° une jeune fille qui touche un clavecin, organisée avec tous les mouvements naturels; 2° un petit enfant dessinant différents sujets; 3° un oiseau dans une cage qui siffle un chant naturel avec tous les mouvements du bec, du jabot et de la queue, il s'élance et saute d'une perche à l'autre; 4° une grande bergerie où l'on voit des rochers escarpés, une cabane, un moulin, une chute d'eau et un ruisseau; une vache qui rumine, un veau qui la tette, des moutons, des chèvres qui paissent et qui bêlent; un chien garde le troupeau; un paysan monté sur son âne sort de la cabane, traverse le paysage pour se rendre au moulin, bientôt après s'en retourne à pied, conduisant l'âne chargé d'un sac : à son passage le chien l'aboie; un berger sort de l'antre d'un rocher, porte sa flûte à sa bouche, joue un air tendre, éveille sa bergère; celle-ci prend sa guitare, en accompagne le berger. Ensuite le paysage se termine par la façade d'un bâtiment; sous le portail on

voit une figure jouant sur un timpanon divers menuets que deux figures dansent avec beaucoup de grâce. Il y a en outre des cascades, des fontaines dont le jet fait illusion. 5° Un concert d'airs d'opéra exécutés par des parties de flûte et un clavecin.

<div style="text-align:right">(<i>Mémoires secrets</i>, VII, 310. — <i>Journal de Paris</i>,
octobre, 1782. — <i>Biographie Didot</i>.)</div>

DUBOIS (M^{lle}), actrice de l'Opéra-Comique, parut à ce théâtre aux foires des années 1743 et 1744. Elle joua, le 31 mars 1743, le rôle de *Colette* dans le *Coq du village*, opéra comique en un acte, de Favart, et celui de *Dardané* dans *Pygmalion, ou la Statue animée*, opéra comique en un acte, de Panard et Laffichard, représenté le 28 juin 1744.

<div style="text-align:right">(<i>Dictionnaire des Théâtres</i>, II, 108, 346 ; III, 307.)</div>

DUBROCQ (Pierre), sauteur et danseur de corde, parut aux foires dès 1697 et faisait à cette époque partie de la troupe des Alard : « Il eſt le premier, diſent les frères Parfaict, qui ait fait le ſaut du *Tremplin* avec deux flambeaux à la main. J'ajoute ici en faveur de ceux qui peuvent ignorer ce terme que le ſaut du tremplin n'eſt autre choſe que celui que fait un ſauteur qui monte rapidement ſur une planche tendue de bas en haut et de l'un à l'autre bout du théâtre et qui, parvenu à ce période, fait en ſe renverſant un ſaut qu'il continue juſqu'au bord de l'orcheſtre où la planche finit. » En 1708, Pierre Dubrocq faisait ses exercices chez Alexandre Bertrand, Dolet et Delaplace, associés, plus tard on le voit attaché à différentes troupes, et enfin en 1729, à la foire Saint-Laurent, il dirigeait en société avec Antoine-François Teste une *Grande troupe de sauteurs et de danseurs de corde*.

<div style="text-align:right">(<i>Mémoires sur les Spectacles de la Foire</i>, I, 5. —
<i>Dictionnaire des Théâtres</i>, II, 346.)</div>

DUBROCQ (CORNEILLE), fils du précédent, né vers 1713, danseur de corde, faisait en 1728 et 1729 partie de la troupe de sauteurs dirigée par son père et par Antoine-François Teste. En 1738 il était engagé chez Restier, et en 1740 il faisait partie de la *Grande troupe étrangère* dirigée par la veuve Lavigne et Restier, et joua sur leur théâtre, le mercredi 3 février 1740, le rôle de *Pierrot, valet de M. Laboutade* dans les *Dupes, ou Rien n'est difficile en amour,* pantomime de Mainbray, et le 14 mars de la même année, le rôle de *Pierrot* dans la *Fête anglaise, ou le Triomphe de l'Hymen,* pantomime du même auteur.

(*Dictionnaire des Théâtres*, II, 346, 352, 542.)

I

L'an 1729, le lundi 15e jour d'août, dix heures et demie du soir, en l'hôtel de nous, André Defacq, etc., a été amené par Nicolas Freffard, fergent du guet, un particulier âgé de 17 ans qui nous a dit fe nommer Corneille Dubrocq, fauteur et danfeur de corde, fils de Pierre Dubrocq, auffi fauteur et danfeur, demeurant avec fon père chez le fieur Benoit, concierge de la maifon du pavillon, faubourg St-Laurent, lequel Corneille Dubrocq ledit Freffard nous a dit lui avoir été remis incontinent au corps de garde du faubourg St-Martin où il étoit arrêté et détenu.

Et à l'inftant eft comparu fieur Henri Bellifle, fergent aux gardes Françoifes, compagnie de Moncamp, demeurant faubourg St-Laurent chez le fieur Grenot, maître papetier : Lequel nous a dit qu'étant chez lui il lui a été donné avis que Charles Trézel, compagnon menuifier, fils d'Aimée Lefèvre, à préfent fa femme, et auparavant veuve de Jean-Baptifte Trézel, caporal dans le régiment des gardes, demeurant ledit Charles Trézel, fufdit, faubourg St-Laurent chez le fieur Duverger, menuifier, venoit d'être bleffé d'un coup d'épée au poignet du bras gauche et qu'il étoit au corps de garde de fa compagnie, près la grille de fer du faubourg St-Martin, avec un autre particulier prévenu de l'avoir bleffé ou d'être de la compagnie de celui qui l'avoit bleffé ; qu'il a été à l'inftant audit corps de garde où il a trouvé ledit Trézel et ledit Dubrocq, et ledit Trézel lui a dit que c'étoit le père dudit Dubrocq qui l'avoit bleffé, pourquoi il a retenu ledit Dubrocq à fon corps de garde, et a envoyé chercher une efcouade du guet, laquelle étant venue il lui a remis ledit Dubrocq.

Eft auffi comparu ledit Charles Trézel, compagnon menuifier, demeurant fufdit faubourg St-Laurent : Lequel nous a dit que revenant incontinent

de la promenade, en compagnie du nommé Lambert, maître terrassier, et sa femme, demeurant à la Barrière du Temple, et étant vis-à-vis des Récollets, faubourg St-Laurent, a paru tout à coup l'épée à la main un particulier qu'il a appris être le père dudit Corneille Dubrocq, lequel avoit son épée nue en main, étoit en dispute avec un autre particulier et prenant lui comparant pour ce particulier lui a porté un coup de son épée au poignet du bras gauche dont il est grièvement blessé, dont il nous est apparu ; que ledit Lambert a couru après lui pour l'attraper, mais qu'il n'a pu atteindre que ledit Corneille Dubrocq, son fils.

Et par ledit Corneille Dubrocq nous a été dit que ce n'est point son père qui a blessé ledit Trézel, vu que son père est chez lui et n'a point sorti de sa maison, qu'il ne sait pas par qui ledit Trézel peut avoir été blessé ; mais que lui comparant conduisant incontinent cinq personnes qui avoient soupé chez son père, avec son frère qui n'est âgé que de 12 ans, il a été maltraité par ledit Trézel et deux personnes de sa compagnie qui se sont jetées sur lui, lui ont déchiré sa chemise, lui ont pris son chapeau et la bourse de ses cheveux et ont même donné deux coups de bâton à sondit frère. Pourquoi il soutient qu'il n'a pas dû être arrêté et requiert être relaxé.

<div style="text-align:right">Signé : DUBROCQ.</div>

Sur quoi, nous, commissaire, etc., avons remis ledit Corneille Dubrocq ès mains dudit Nicolas Fressard et de son escouade pour être conduit ès prisons du Grand Châtelet et y demeurer sous écrou jusqu'à ce qu'il en ait été autrement ordonné par justice.

<div style="text-align:right">Signé : DEFACQ.</div>

(*Archives des Comm.*, n° 1656.)

II

Jeudi 24 février 1738.

Corneille Dubrocq, âgé de 25 ans, sauteur et danseur de corde de la troupe de Restier, logeant rue du Cœur-Volant, arrêté pour tapage nocturne, mais relaxé aussitôt.

(*Archives des Comm.*, n° 2649.)

DUBROCQ cadet, frère du précédent et danseur de corde comme lui, fit également partie de la *Grande troupe étrangère* dirigée par Restier et la veuve Lavigne. Il a joué sur leur théâtre, entre autres rôles, *Silvio amant de Colombine*, dans les *Dupes, ou Rien n'est difficile en amour*, pantomime de Mainbray

(2 février 1740), et un *paysan* et *Polichinelle, ami d'Arlequin*, dans la *Fête anglaise, ou le Triomphe de l'Hymen*, pantomime du même auteur (14 mars 1740).

<div style="text-align:right">(*Dictionnaire des Théâtres*, II, 346, 352, 542.)</div>

DUBUFFE, acteur des Grands-Danseurs du Roi en 1772, 1773 et 1774. Il jouait les *valets*.

<div style="text-align:right">(*Almanachs forains*, 1773, 1775.)</div>

DUBUISSON (M^{lle}), actrice foraine, mariée au comédien Drouin de Bercy, débuta à la Comédie-Française en 1723 et ne fut pas reçue; elle donna alors des représentations en province et ne revint à Paris qu'en 1729, époque à laquelle elle entra au théâtre de l'Opéra-Comique pour la foire Saint-Laurent. Elle joua les principaux rôles des pièces qui furent alors représentées, et entre autres celui de la *bouquetière* dans l'*Impromptu du Pont-Neuf*, opéra comique en un acte, de Panard, musique de Gilliers, représenté le 9 septembre 1729 à propos de la naissance du Dauphin, fils de Louis XV. M^{lle} Dubuisson quitta l'Opéra-Comique après cette foire.

<div style="text-align:right">(*Dictionnaire des Théâtres*, II, 421; III, 147.)</div>

DUBUISSON (JULIE), actrice du spectacle des Variétés-Amusantes, a joué à ce théâtre une *petite-maîtresse* dans *Ésope à la Foire*, comédie épisodique en un acte, en vers, de Landrin, représentée le 30 juillet 1782, et l'*Ombre d'une coquette* dans les *Caprices de Proserpine, ou les Enfers à la moderne*, pièce épisodi-comique en un acte, en vers, par Pujoulx, représentée le 16 juin 1784.

<div style="text-align:right">(Brochures intitulées: *Ésope à la Foire*, Amsterdam et Paris, Cailleau, 1782; *les Caprices de Proserpine*, Paris, Cailleau, 1785.)</div>

Voy. BEAULIEU.

DUBUT (Laurent), danseur et mime chez Nicolet en 1764. Il a fait représenter sur le théâtre où il jouait : *Pierrot, roi de Cocagne, le Bienfait récompensé, Arlequin magicien, le Faux Américain,* pantomimes.

(*Galerie historique de la troupe de Nicolet*, par de Manne et Ménétrier, 15. — *Catalogue de M. de Soleinne*, III.)

DUCHEMIN (Antoine-Joseph), acteur du spectacle des Élèves de l'Opéra en 1779.

Lundi 10 mai 1779, huit heures du foir.

Antoine-Joseph Duchemin et Pierre-Louis-Antoine Bouvard, acteurs des Élèves de l'Opéra, arrêtés par le fieur Lapierre, adjudant de la garde de Paris, à la réquifition des fieurs Parifau et Teffier, directeurs des Élèves de l'Opéra, pour avoir fait des dégradations dans le fpectacle, avoir fait leurs befoins dans les loges des acteurs, le tout par méchanceté ; et ledit Duchemin pour avoir infulté la garde (1). Pourquoi nous les avons envoyés au petit Châtelet de police.

(*Archives des Comm.*, n° 5022.)

DUCHEMIN (Mlle), actrice du spectacle des Variétés-Amusantes, a joué à ce théâtre l'*Ombre d'une jeune fille* dans les *Caprices de Proserpine, ou les Enfers à la moderne*, pièce épisodi-comique en un acte, en vers, par Pujoulx, représentée le 16 juin 1784.

(Brochure intitulée : *les Caprices de Proserpine*. Paris, Cailleau, 1785.)

DUHAMEL (Marie-Catherine), actrice foraine, fit d'abord partie de la troupe de Nicolet le cadet, et y jouait en 1757 des pantomimes. Elle s'engagea ensuite chez Nicolet aîné et parut à son théâtre dans les ballets et dans les comédies. Mlle Duhamel

(1) On jouait ce foir-là aux Élèves de l'Opéra : *les Quatre Coins*, par Beaunoir ; *l'Ingratitude*, scène lyrique, et *l'Apothéose de Jérôme Vadé*.

a été aussi auteur dramatique et a fait représenter en 1763, sur la scène où elle était attachée, l'*Agnès*, divertissement mêlé de chants.

<div style="text-align: right">(*Catalogue de M. de Soleinne*, III.)</div>

L'an 1762, le 13ᵉ jour de novembre, du matin, en notre hôtel et pardevant nous, André-François Leclair, etc., eft comparue Marie-Catherine Duhamel, fille, ci-devant danfeufe chez le fieur Nicolet l'aîné, demeurante à Paris, rue de Cléri, paroiffe St-Euftache : Laquelle nous a rendu plainte contre ledit Nicolet et nous a dit qu'il y a environ huit ans qu'elle danfe journellement chez ledit Nicolet et n'a jamais eu avec lui aucune difficulté. Qu'avant-hier, onze du préfent mois, environ les fix à fept heures du foir, étant dans fa loge à s'habiller et fe préparer pour danfer fur le théâtre dudit Nicolet fon rôle ordinaire, ledit Nicolet eft entré dans fadite loge et lui a dit qu'il vouloit qu'elle jouât un rôle de comédie qu'elle avoit déjà joué anciennement ; elle plaignante lui a repréfenté qu'il ne lui étoit pas poffible de jouer ledit rôle, premièrement parce qu'elle n'y étoit pas préparée ; fecondement qu'elle l'avoit oublié en partie ; troifièmement parce qu'elle préféroit la danfe à la déclamation et qu'elle n'étoit entrée chez lui que fur le pied de danfeufe, et enfin qu'il avoit fait jouer précédemment ledit rôle de comédie par différentes actrices et qu'elle n'étoit pas le pis-aller des autres. Sur quoi ledit Nicolet s'eft emporté contre elle plaignante et lui a dit en jurant qu'il vouloit qu'elle le jouât finon qu'il alloit la chaffer à coups de pied au c.. et lui mettre fa valife à la porte ; qu'il n'avoit que faire de fille comme elle ; qu'elle étoit fort heureufe qu'il l'eût fait jouer à la foire St-Ovide, parce qu'elle y avoit fait toutes fortes de connoiffances, et a ajouté qu'elle y avoit raccroché et étoit devenue une p....., une crotte au c.., et que fa débauche lui avoit procuré une robe fans quoi elle feroit toute nue, et plufieurs autres injures femblables. Malgré toutes ces invectives, elle plaignante, pour ne pas manquer au public, et voyant l'obftination dudit Nicolet, et pour n'être pas en faute, a joué ledit rôle de comédie du mieux qu'elle a pu et qui a été pourtant fort mal parce qu'elle ne favoit pas fon rôle. Mais, le fpectacle fini, elle comparante s'eft crue en droit de fe retirer, et à cet effet a demandé fon compte audit Nicolet, qui le lui a donné, en forte qu'elle n'eft plus préfentement à fon fervice. Et comme toutes les injures que ledit Nicolet lui a dites font des calomnies atroces qui tendent à la perdre d'honneur et de réputation et peuvent l'empêcher d'entrer dans d'autres fpectacles, et que d'ailleurs, par les menaces que ledit Nicolet lui a faites, elle n'eft-pas en fûreté de fa vie, elle a été confeillée de fe pourvoir par-devant nous pour nous rendre la préfente plainte, etc., et a figné de la main gauche, ayant déclaré ne favoir écrire ni figner de la main droite.

<div style="text-align: right">Signé : Duhamel ; Leclair.</div>

(*Archives des Comm.*, n° 3268.)

Voy. Nicolet (François-Paul).

DUHAMEL (FANCHON), née vers 1745, actrice du spectacle de Nicolet en 1764.

I

L'an 1764, le dimanche 18 mars, fur les dix heures du foir, en l'hôtel et par-devant nous, Gilles-Pierre Chenu, etc., a été amenée par le fieur Bar, officier du guet et infpecteur de la foire St-Germain-des-Prés, une particulière fille par lui arrêtée, en exécution des ordres à lui adreffés et dont il nous a fait apparoir, à la foire St-Germain-des-Prés : Laquelle nous a dit fe nommer Fanchon Duhamel, fille, âgée de 18 ans et demi, native de Paris, actrice chez Nicolet, maitre de jeu à ladite foire St-Germain, demeurante rue des Quatre-Vents avec fa mère. Et s'en eft ledit fieur Bar chargé pour la conduire ès prifons du For-l'Évêque et y demeurer jufqu'à ce qu'autrement il en ait été ordonné (1).

Signé : CHENU ; BAR.

(*Archives des Comm.*, n° 856.)

II

L'an 1764, le mardi 18 feptembre, fur les huit heures du matin, en l'hôtel et par-devant nous Louis-Henri Auret de la Grave, etc., eft comparue demoifelle Françoife Laigle, femme de Jacques Regnault dit Beaulieu, marchand limonadier fur les boulevards du Temple, où elle demeure avec fon mari, paroiffe St-Laurent : Laquelle nous a rendu plainte contre la veuve du nommé Duhamel, metteur en œuvre, demeurante grande rue du faubourg St-Martin, chez le fieur Foiffonnet, marchand de vins, et nous a dit qu'elle tient le café de la loge de Nicolet, entrepreneur de fpectacles fur les boulevards, et que les acteurs, fauteurs et autres gagiftes dudit Nicolet, prennent pour la plupart leur nourriture chez elle plaignante, qu'ils ne payent que lorfqu'ils reçoivent de l'argent dudit Nicolet ou que ledit Nicolet paye de leur confentement, foit verbal lorfqu'ils font préfens, ou par écrit lorfqu'ils s'abfentent. Qu'ayant fourni des nourritures à la nommée Fanchon Duhamel, fille de ladite veuve Duhamel et qui faifoit les rôles de Colombine et de danfeufe chez ledit Nicolet jufqu'au mercredi 12 du préfent mois, il s'eft trouvé qu'elle devoit à la plaignante 48 livres. Que ladite Fanchon Duhamel ayant quitté ledit Nicolet et s'étant abfentée ledit jour, mercredi, fur les cinq heures du foir, la plaignante a été avec ledit Nicolet trouver la demoifelle,

(1) M^{lle} Fanchon Duhamel avait commis une infraction légère aux ordonnances de police qui régiffaient les théâtres de la Foire. Son emprifonnement dura très-peu de jours.

épouse du sieur Foucault, maître à danser, qui demeure grande rue du faubourg St-Antoine, et l'a priée de lui procurer un arrêté de ladite Duhamel et un consentement pour que la plaignante pût toucher dudit Nicolet les 48 livres sur ce qu'il pouvoit devoir à ladite Duhamel. Que ladite femme Foucault a apporté samedi dernier, le matin, le consentement de ladite Fanchon Duhamel qui reconnoît devoir ladite somme de 48 livres à la plaignante et lui donne pouvoir de la recevoir. Que ladite veuve Duhamel ayant imaginé que ledit Nicolet feroit la paye sur les 5 heures du soir est venue trouver ledit Nicolet à sa loge, à la foire St-Ovide, pour recevoir ce qu'il devoit à sa fille, sans aucun pouvoir d'elle. Que le sieur Aulonde, sergent-major de la garde de Paris, s'étant trouvé là, et ayant entendu que ladite veuve Duhamel disoit qu'elle avoit formé opposition ès mains dudit Nicolet, il lui a dit qu'elle ne pouvoit recevoir pour la demoiselle sa fille que la dame Beaulieu, plaignante, ne fût payée de ce que sadite fille lui devoit. Que sur cela, ladite plaignante, qui étoit chez elle dans sa boutique à la foire St-Ovide et ne savoit pas ce qui se passoit à la loge de Nicolet, a vu accourir ladite veuve Duhamel dans sadite boutique avec un air furieux, qu'elle y est entrée et s'est élancée sur ladite plaignante qui étoit avec la dame Nicolet, la dame veuve Brodin, le sieur Sauvat, les nommés Baptiste et Flé et nombre d'autres personnes ; que ladite veuve Duhamel en mettant le poing sur le nez de la plaignante lui a dit : « Te voilà, m.........! tu me diras où est ma fille! Tu es une g.... et une puante, un c.. pourri. On te connoît puisque tu as fait trois enfans avant d'être mariée. Je te le prouverai, gueuse, c'est Nicolet lui-même qui me l'a dit, tu es une bonne g...., car tu es m......... de mon enfant et tu as vécu de son c.. et c'est ce qui te fait demander et exiger ce qu'elle ne te doit pas. » Qu'elle a répété ces honteux discours nombre de fois avec des cris violens, voulant se jeter sur la plaignante, ce dont elle a été empêchée par les personnes présentes et par ledit Aulonde, qui est survenu et qui s'est mis entre elles deux, et qu'en se retirant ladite Duhamel a dit que la plaignante et son mari étoient des canailles, qu'ils lui payeroient et qu'elle leur a craché au visage en réitérant ses invectives et juremens.

Et comme la vie et la conduite de la plaignante sont irrépréhensibles, qu'elle est connue pour une honnête femme et qu'elle a le plus grand intérêt de faire réprimer de pareilles injures et calomnies, elle est venue nous rendre plainte.

Signé : F. LAIGLE ; AURET DE LA GRAVE.

(*Archives des Comm.*, n° 4961.)

DUJARDIN (LAFALOYE, dit), acteur forain, fut d'abord domestique chez le musicien Destouches, chanta pendant quelque temps dans les théâtres de province, puis entra dans les

chœurs de l'Opéra. En 1714, il fut admis dans la troupe d'Octave, ensuite il fut successivement attaché aux spectacles de Saint-Edme, de la dame Baron et de Francisque. En 1724, il entra à l'Opéra-Comique et mourut vers 1735.

(*Mémoires sur les Spectacles de la Foire*, I, 77, 210.)

DULONDEL, acteur forain, joua d'abord en province, puis entra en 1714 dans la troupe de Saint-Edme; il y remplissait les rôles d'*amants*. Il fut ensuite engagé chez la dame Baron, où il resta jusqu'en 1716, époque où il alla donner des représentations en province. En 1721, il revint à Paris et fit partie de la troupe d'opéra comique montée par Lalauze, Baxter, Maillart et autres, et qui n'eut aucun succès. Cet échec détermina Dulondel à quitter définitivement Paris.

(*Mémoires sur les Spectacles de la Foire*, I, 138.)

DUMANIANT (ANTOINE-JEAN BOURLIN, dit), né en 1752, mort en 1828, auteur dramatique et acteur, faisait partie en 1785 de la troupe des Variétés du Palais-Royal (anciennes Variétés-Amusantes), et fit représenter à ce théâtre diverses pièces, entre autres la *Nuit aux aventures*, les *Intrigants*, *Ricco*, la *Loi de Jatab, ou le Turc à Paris*, pièce où il remplissait le rôle de *Lafleur*, le *Français en Huronie*, etc., etc.

(Brochures intitulées : *la Loi de Jatqb*, Brunet, Paris, 1787.; *le Français en Huronie*, Paris, Cailleau, 1787. — *Biographie Didot*. — *Galerie historique de la troupe de Nicolet*, par de Manne et Ménétrier, 86.)

DUMÉNIL (FRANÇOISE BOURETTE, dite), actrice foraine et directrice de spectacles, faisait en 1760 partie de la troupe qui jouait à la foire Saint-Germain, au spectacle mécanique de Fourré. En 1762, Mlle Duménil, qui avait repris son véritable

nom et qui se faisait alors appeler M^me Bourette, était à la tête d'un spectacle qu'elle exploitait aux foires; malheureusement l'incendie de la foire Saint-Germain consuma son matériel théâtral qu'elle prétendait valoir 2,500 livres. Cette estimation parut fort exagérée aux syndics de la foire chargés d'évaluer les pertes, et ils n'attribuèrent à M^me Bourette qu'une indemnité de 500 livres.

(*Archives des Comm.*, n^os 853, 2804.)

DUMONT (JACQUES-ANTOINE MUSSARD, dit), acteur du boulevard, faisait partie en 1781 de la troupe du spectacle des Associés. Il alla ensuite jouer la comédie en province, et, de retour dans la capitale, il fut successivement attaché aux théâtres de la Cité et de l'Ambigu-Comique. Lorsque parut en 1782 le premier volume du fameux pamphlet attribué à Mayeur et intitulé : *le Chroniqueur désœuvré*, libelle scandaleux où tout le personnel théâtral du boulevard était si indignement traité, Dumont, bien qu'il n'eût pas son portrait dans cette galerie satirique, crut devoir prendre la défense de ses camarades et fit leur apologie dans une brochure intitulée : *le Désœuvré mis en œuvre, ou le Revers de la médaille*. Malheureusement les intentions de Dumont étaient meilleures que son ouvrage. On ne lit plus le *Désœuvré mis en œuvre*, et le *Chroniqueur désœuvré* amusera toujours. Quoi qu'il en soit, dans un second volume qui parut en 1783, l'auteur du *Chroniqueur désœuvré* attaqua Dumont et son *Désœuvré mis en œuvre* en ces termes : « MONSIEUR DUMONT. Ainſi que la vertu, le crime a ſes degrés. Depuis quelque tems ce ſujet eſt diſparu de ce théâtre (des Associés). Un penchant vicieux le fit monter ſur les planches. Zélé partiſan des excès de ſes chers camarades, la plus ſale débauche fut un attrait pour ſon cœur et le conduiſit à des étourderies impardonnables. En faiſant cet article, j'apprends que Monſieur Dumont eſt le défenſeur des hiſtrions des tonneaux du boulevard. En tel lieu qu'il ſoit, je lui adreſſe mes très-humbles

remerciemens en le suppliant de vouloir bien accepter les sincères témoignages de ma reconnoissance. L'introduction du *Désœuvré mis en œuvre* est bien en effet un *Revers de médaille*. Autant cet écrit annonce de vertu et de sensibilité, autant est fausse l'âme de son auteur. Vivant dans un libertinage affreux avec une ex-raccrocheuse, connue sous le nom de Manon, a-t-il cru pouvoir se soustraire impunément à la force de la vérité? Est-il bien persuadé que les sujets de plainte du libraire Cailleau soient ignorés? Que les dettes qu'il fit ne contredisent pas cette probité dont il se pare? Le voilà donc cet honnête homme qui prétend que je travestis les faiblesses en crimes! et comment traitera-t-il ses sorties furtives des chambres garnies, ses emprunts illégitimes, son commerce avec la créature désordonnée qu'il appelle sa femme? Sont-ce là des faiblesses? J'en appelle aux mœurs. Continuez, Monsieur Dumont, à faire l'apologie des vertus que vous ne savez pas pratiquer, à tromper et séduire par un jargon apparent; mais ne croyez pas que l'honnête homme soit longtems dupe; généralement reconnu vous inspirerez la haine et le mépris : C'est ce que je vous souhaite.....» Telle fut la récompense que reçut Dumont pour avoir essayé de prendre la défense d'amis injustement traités ou de femmes notoirement calomniées; mais ce ne fut pas tout. Nonseulement le malheureux auteur du *Désœuvré mis en œuvre* eut à subir l'insulte que l'on vient de lire, mais encore, pour comble de malheur, son ouvrage, composé pour répondre à une coupable publication, écrit dans des intentions excellentes et conçu dans un bon esprit, son ouvrage fut, ainsi que l'indique la pièce que l'on va lire plus bas, saisi et confisqué par la police.

(*Le Chroniqueur désœuvré*, II, 89. — *Galerie historique de la troupe de Nicolet*, par de Manne et Ménétrier, 169.)

L'an 1782, le vendredi 27 décembre, six heures du soir, nous Pierre Chénon, etc., pour l'exécution des ordres de S. M. à nous adressés par M. le Lieutenant général de police, nous sommes transporté, avec le sieur Henry, conseiller du Roi, inspecteur de police, rue de Lancry chez le sieur Aubry, libraire, à l'effet d'y faire perquisition d'une brochure ayant pour titre : *Le Chroniqueur désœuvré, ou l'Espion du boulevard du Temple*, 2ᵉ volume. Et étant

monté au second étage d'une maison appartenante au sieur Lavallée, maître peintre, sommes entré dans une chambre ayant vue sur la rue, où nous avons trouvé ledit sieur Aubry qui nous a dit se nommer Antoine Aubry, âgé de 31 ans, natif de Paris, paroisse St-Paul, marchand libraire, demeurant en la chambre où nous sommes. Lui avons fait entendre le sujet de notre transport : il nous a dit n'avoir aucun exemplaire du livre que nous cherchons et ne le connoître que parce que dix ou douze personnes sont venues aujourd'hui chez lui, lui en demander. Nonobstant quoi avons fait perquisition dans sa chambre, qui est le seul endroit qu'il occupe dans la maison où nous sommes; par l'événement de laquelle perquisition ne s'est trouvé aucun exemplaire de la brochure dont est question, ni aucun autre livre suspect, mais environ un cent d'exemplaires en feuilles d'une brochure ayant pour titre : *Le Désœuvré mis en œuvre, ou le Revers de la médaille, pour servir d'opposition à l'Espion du boulevard du Temple et de préservatif à la prévention. Imprimé à Paris, 1782.* Avons interpellé ledit sieur Aubry s'il connoît le nommé Dumont, qui il est, et s'il n'est pas vrai qu'il est logé ou a logé chez lui sieur Aubry ?

Il nous a dit connoître ledit Dumont, ci-devant acteur du spectacle des Associés qu'il a quitté depuis la foire St-Laurent, qu'il ne loge point et n'a jamais logé chez le répondant, qu'il ne l'a connu qu'à l'occasion du *Désœuvré mis en œuvre,* dont ledit Dumont est l'auteur et de qui il a acheté le manuscrit que ledit Dumont a corrigé chez le répondant à plusieurs reprises. Croit que ledit Dumont est allé courir la province avec le nommé Ribié, sa femme et autres acteurs de spectacles forains.

Nous sommes de suite transporté avec ledit sieur Henry en son échoppe, rue du Temple, adossée à la maison de Madame la marquise de l'Hôpital, où nous avons continué ladite perquisition par l'événement de laquelle ne s'est trouvé aucun exemplaire du livre dont est question, ni aucun autre suspect.

Dont et de quoi avons fait et dressé le présent procès-verbal.

Signé : Aubry; Henry; Chénon.

(*Archives des Comm.*, n° 704.)

DUMOUSTIER (Charlotte), actrice chez Alexandre Bertrand à la foire Saint-Laurent de 1700.

L'an 1700, le vendredi 22 octobre du matin, par-devant nous Étienne Duchesne, etc., est venu Michel de Lannoy, maître de musique, demeurant rue de la Vannerie au Roy Artus, stipulant pour Charlotte Dumoustier, sa femme, étant de présent au lit malade : Lequel nous rend plainte à l'encontre du nommé Bienfait et Anne Bertrand, sa femme, et dit que, pendant la foire St-Laurent dernière, sa femme a chanté à la foire St-Laurent pour le sieur Bertrand, joueur de marionnettes; que le 29 septembre dernier, sadite femme, arrivant chez ledit sieur Bertrand, trouva la femme dudit Ber-

trand qui étoit bleſſée à la jambe et, étant dans la loge pour s'habiller, elle dit à la fille dudit Bertrand qui eſt l'accuſée, qu'elle venoit de voir ſa mère qui étoit bleſſée à la jambe. Ladite fille fut voir ſa mère ; quand elle fut revenue elle dit d'un ton mépriſant en parlant de ſa mère : « La voilà bien malade ! » La femme du plaignant ne put s'empêcher de lui dire doucement : « Voudriez-vous que votre mère eût la jambe caſſée ? » Sur quoi elle dit pluſieurs ſottiſes à ſa femme et la menaça de lui caſſer la tête. Sa femme lui répondit : « Hélas ! vous ne ferez peut-être pas ſi méchante. » Dans l'inſtant elle battit ſadite femme de pluſieurs coups de poing, notamment au milieu du dos et des reins, d'une très-grande violence. L'accuſé, qui eſt préſentement le mari de ladite Bertrand et qui, dans ce tems-là, lui faiſoit l'amour, prit la femme du plaignant à bras le corps et la jeta tout étourdie ſur une manne où on met des habits ; même ladite Bertrand prit un petit canon pour le jeter à la tête de ſa femme, ce qu'elle auroit fait ſi il ne lui eût été ôté des mains ; et les perſonnes préſentes les blâmèrent l'un et l'autre de leurs violences. Et la femme du plaignant n'a pas depuis ce tems retrouvé de ſanté, ſentant de grandes douleurs dans le ventre, en ſorte que mardi dernier elle eſt accouchée d'un enfant mort il y avoit quelques jours. Et comme ſa femme eſt en danger de la vie par la violence que l'un et l'autre des accuſés lui ont faite et qui a cauſé ledit avortement, c'eſt le ſujet pour lequel il nous rend plainte (1).

Signé : DE LANNOY; DUCHESNE.

(*Archives des Comm.*, n° 2322.)

DUPALAIS (M^{lle}), actrice foraine, faisait partie de la troupe de Restier, Dolet et Laplace associés, qui donnait des repréſentations à la foire Saint-Germain de 1724, et avait un rôle dans le *Claperman*, opéra comique en deux actes, avec un prologue, par Piron.

(*Dictionnaire des Théâtres*, II, 98.)

DUPARC (M^{lle}), actrice du boulevard, faisait partie de la troupe d'Audinot dès 1769 pour la danse et les rôles acceſſoires.

(*Le Chroniqueur déſœuvré*, I, 90.)

(1) Dans l'information qui fut faite en ſuite de cette plainte par le commiſſaire Duchesne, on entendit les témoins ſuivants : 1° Antoine Legrand, maître de danſe, demeurant rue Montmartre, âgé de 33 ans, danſeur chez Bertrand ; 2° Catherine Verneau, femme de Pierre Olivier, maître à danſer, âgée de 23 ans, demeurant rue Saint-Louis au Marais, danſeuſe chez Bertrand ; 3° Françoiſe Olivier, fille, âgée de 21 ans, demeurant rue du Roi-Doré au Marais, danſeuſe chez Bertrand.

DUPIN, acteur de l'Ambigu-Comique, où il remplissait les rôles accessoires, a paru dans les *Trois Léandres, ou les Noms changés,* comédie en un acte, en prose, de M. S....., représentée le 22 avril 1786, et dans *Tout comme il vous plaira, ou la Gageure favorable,* comédie en un acte, en prose, de Sedaine le jeune, représentée le 5 mai 1786.

<div style="text-align:right">(Brochures intitulées : *les Trois Léandres,* Paris, Cailleau, 1786; *Tout comme il vous plaira,* Paris, Cailleau, 1795.)</div>

DUPUIS (Francesco POSSI, dit François), acteur forain, engagé au spectacle de Gaudon en 1762.

Voy. Gaudon (30 mai 1762).

DUPUIS (Mathieu), surnommé le *Beau Dupuis,* né vers 1750, sauteur et danseur de la troupe de Nicolet, où il parut dès 1767, qu'il quitta en 1776 et où il rentra en 1780. Il a dansé dans le *Château assiégé,* pantomime (29 mai 1780); dans l'*Enrôlement du bûcheron* (13 septembre 1781) et dans une quantité d'autres pantomimes qu'il serait trop long d'énumérer; mais ce qui fit surtout le succès qu'il obtint au boulevard, ce fut sa merveilleuse habileté comme sauteur. Voici quelques-uns de ses exercices : il exécutait le saut mortel par-dessus un géant de huit pieds (19 mars 1781); il faisait le saut du tremplin par-dessus douze hommes (12 septembre 1781); il exécutait le même saut par-dessus un cheval et son cavalier (14 septembre 1781); enfin il faisait le saut périlleux par-dessus sept hommes ayant chacun une chandelle allumée sur la tête et n'en éteignait aucune (29 mars 1783). En 1784, Dupuis fit entrer son fils dans la troupe de Nicolet et tous deux rivalisèrent d'adresse et d'agilité. Il mourut en 1802 à Ménilmontant.

<div style="text-align:right">(*Journal de Paris,* 29 mai 1780; 19 mars; 12, 13, 14 septembre 1781; 29 mars 1783. — *Galerie historique de la troupe de Nicolet,* par de Manne et Ménétrier, 15.)</div>

L'an 1771, le mercredi 7 août, sept heures et demie du soir, est comparu en l'hôtel de nous Nicolas Maillot, etc., Mathieu Dupuis, sauteur chez le sieur Nicolet l'aîné, maître de spectacle sur le boulevard du Temple, demeurant rue St-Antoine dans une petite chambre au premier étage du second corps de logis d'une maison occupée par bas par un marchand quincaillier, vis-à-vis la vieille rue du Temple : Lequel nous a déclaré et dit qu'en rentrant dans sadite chambre la nuit dernière, environ les une heure du matin, il s'est aperçu qu'on lui avoit pris et volé dans cette chambre son habit veste et culotte de baracant couleur de chair, garnis de ganses et tresses d'argent et de boutons de métal en façon d'argent unis à une petite chaînette autour, la veste sans manches, et un chapeau demi-castor repassé et retapé, à la suisse, garni de ganses d'argent avec deux glands aussi d'argent pendant à chaque corne de derrière. Que pour faire ce vol on s'est introduit dans cette chambre par la fenêtre donnant près un plomb en levant le châssis de cette fenêtre qui étoit seulement abattu sans être retenu à aucune chose en dedans ; qu'il ne sait qui a fait ce vol.

Signé : MAILLOT ; DUPUIS (1).

(*Archives des Comm.*, n° 3778.)

DURANCY (BERNARD), acteur des boulevards, fit partie d'abord de la troupe des Élèves de l'Opéra, puis entra au théâtre des Grands-Danseurs du Roi, où il a joué avec succès *Léandre* dans la *Corne de vérité*, le 22 avril 1782.

(*Journal de Paris*, 22 avril 1782.)

I

Samedi 3 juin 1780, 10 heures du soir.

Bernard Duranci, acteur des Élèves de l'Opéra, arrêté par Rigault, sergent, à la réquisition du sieur Parisau, directeur, pour avoir refusé de jouer. Pourquoi nous l'avons envoyé au For-l'Évêque (2).

(*Archives des Comm.*, n° 5022.)

(1) M. Charles Rabou a publié un roman intéressant dont Dupuis est le héros ; il est intitulé : *les Grands-Danseurs du Roi*.
(2) Voici quelle était la composition du spectacle, au théâtre des Élèves de l'Opéra, le 3 juin 1780 : la 2ᵉ représentation de l'*Anti-Pygmalion, ou l'Amour Prométhée*, scène lyrique par Poultier-Delmotte, musique de Rochefort, précédée du *Parasite*, de la *Femme corrigée*, et suivie de *Ni trop, ni trop peu*.

II

Mardi 22 novembre 1785, neuf heures et demie du soir.

Nicolas Viard, sergent du marché St-Martin, à la réquisition du sieur Nicolet, a arrêté Bernard Duranci, acteur dudit sieur Nicolet, pour avoir manqué différentes fois aux heures du spectacle (1) et avoir refusé de venir à la répétition. Envoyé à l'Hôtel de la Force.

(Archives des Comm., n° 5022.)

III

Dimanche 17 juin 1787, 8 heures du soir.

Nicolas Charton, sergent du marché St-Martin, à la réquisition du sieur Nicolet, a arrêté Bernard Duranci, acteur, pour avoir manqué différentes fois au public en le faisant attendre (2) et avoir maltraité la demoiselle Justine, actrice. A l'Hôtel de la Force.

(Archives des Comm., n° 5022.)

IV

Mardi 13 novembre 1787, 9 heures et demie du soir.

Louis Brunet, sergent d'activité au boulevard, à la réquisition du sieur Nicolet, a arrêté Bernard Duranci et Susanne-Théodore Taillandet, acteur et actrice de sondit spectacle, pour avoir ledit Duranci manqué plusieurs répétitions (3) et ladite Théodore manqué au répétiteur et audit sieur Nicolet. A l'Hôtel de la Force.

(Archives des Comm., n° 5022.)

(1) Spectacle des Grands-Danseurs du Roi, le 22 novembre 1785 : *le Ruban d'amour*, pastorale ; *Madame Propette*; la Danse de corde, par Placide ; les Exercices des sauteurs, par la troupe anglaise ; *la Dinde du Mans*, par Parisau ; *les Blanchisseuses anglaises*, pantomime à machines.

(2) Spectacle des Grands-Danseurs du Roi, le 17 juin 1787 : *le Tombeau de Nostradamus*, pantomime à machines ; *le Combat naval*, et *le Voyage de Figaro esclave à Alger*, pantomime avec deux divertissements ; *les Flatteurs démasqués par la Corne de vérité*, comédie ; *l'Enrôlement de Pierre*, et un divertissement.

(3) Spectacle des Grands-Danseurs du Roi, le 13 novembre 1787 : *le Bon cœur récompensé*, comédie ; *le Héros américain*, pantomime historique avec tout son spectacle ; *le Raccommodeur de faïence*, avec un ballet ; les sauteurs espagnols ; différents exercices par le fameux Paillasse, le Petit Diable, la Vénitienne, le Napolitain et la Romaine.

DURAND (M^lle), actrice foraine, faisait partie comme danseuse de la troupe de M^me Sandham, qui donnait des représentations pantomimes sur le théâtre de l'Opéra-Comique pendant la foire Saint-Germain de 1746.

(*Dictionnaire des Théâtres*, II, 353 ; V, 483.)

DURAND (M^lles), actrices de la troupe de l'Ambigu-Comique en 1772. L'aînée, âgée de 14 ans, jouait les *amoureuses* et les *coquettes* ; la cadette n'avait que 6 ans.

(*Almanach forain*, 1773.)

DURAND (Marie-Madeleine-Antoinette), née en 1760, actrice du théâtre des Grands-Danseurs du Roi en 1777.

L'an 1777, le jeudi 30 janvier du matin, sont comparues en l'hôtel et pardevant nous Nicolas Maillot, etc., Madeleine-Gabrielle Thibault, veuve de Edme Lelièvre, valet de chambre, demeurante rue du faubourg du Temple, maison de la dame Léger, boulangère, et Marie-Madeleine-Antoinette Durand, petite-fille d'elle veuve Lelièvre, âgée de 16 ans, actrice chez le sieur Nicolet, maître de spectacle, et demeurante avec ladite Lelièvre, son aïeule, ayant même été élevée par elle depuis sa tendre jeunesse : Lesquelles nous ont rendu plainte et dit qu'un particulier nommé Jallat, ci-devant opérateur, courant les provinces et ayant pris, depuis quelques années qu'il demeure à Paris, la qualité de médecin en titre qu'il a exercée et exerce encore dans Paris, à ce que croient les comparantes, en contravention et sans aucune permission des premiers médecins et chirurgiens de cette ville ni même de la police, s'est introduit d'abord chez le fils d'elle veuve Lelièvre, qui demeure même maison sur le même carré, et où elle veuve Lelièvre et sa petite-fille alloient journellement, comme étant de proches parens, il y a quatre mois ou environ. Qu'il y a même pris entre autres un repas que le fils d'elle comparante donnoit tant à elle qu'à d'autres personnes de sa famille. Que ce même jour-là ce particulier, qui avoit vu plusieurs fois la petite-fille d'elle veuve Lelièvre chez ledit Lelièvre fils, où il venoit de tems à autre et qui étoit du repas en question, fit prier par un particulier ladite petite-fille d'elle comparante de tenir son enfant prêt à naître avec ledit Jallat, ce qui fut accepté unanimement dans ce jour-là, tant par elle comparante que par ledit Lelièvre son fils et autres parens qui étoient avec eux. Que cet enfant se tint aussitôt sa naissance par ledit Jallat et par la petite-fille d'elle comparante, et depuis ledit Jallat est venu fréquemment tant chez ledit Lelièvre, fils de la comparante, que chez elle, en marquant et faisant à tout le monde beaucoup

d'amitiés. Qu'au jour de l'an dernier il a fait préfent à ladite Durand, petite-fille de la comparante et ci-préfente, de deux pièces de taffetas des Indes pour lui faire deux robes qu'elle a acceptées du confentement de ladite veuve Lelièvre, fon aïeule, qui penfoit que c'étoit par fimple et pure amitié qu'il pouvoit avoir pour leur famille parce qu'il y avoit déjà quelque tems qu'il les fréquentoit à Paris, et que d'ailleurs il étoit anciennement connu par la femme du fils de la comparante, qui eft actrice, en le rencontrant dans différentes provinces où elle alloit ci-devant avec fon père qui étoit directeur des Marionnettes nommées Fantoccini, et qui eft aujourd'hui, ainfi que fon mari, acteur et actrice chez le fieur Nicolet, fixés chez lui depuis plufieurs années. Que ledit Jallat, qui venoit fréquemment, comme dit eft, tant chez elle veuve Lelièvre que chez fon fils depuis qu'il avoit tenu l'enfant en queftion avec ladite Durand, a eu la témérité, il y a quelques jours, la trouvant feule chez elle, de lui faire des propofitions déshonnêtes, lui paffant la main fur l'eftomac et lui difant qu'il vouloit qu'elle fût fa maîtreffe et que quand il lui avoit donné les robes en queftion il avoit ces vues-là, lui voulant même donner un rendez-vous pour le lendemain dans un lieu retiré pour la voir, en lui ajoutant qu'elle fe gardât bien de dire à ladite veuve Lelièvre, fon aïeule, ni à perfonne les propofitions qu'il lui faifoit. Que fur le refus et fur la menace qu'elle fille Durand lui a fait de s'écrier fi il ne s'en alloit pas et de la laiffer tranquille, il s'eft effectivement retiré. Mais elle s'en étant plainte à fon aïeule et à fa famille qui ont trouvé fort à redire aux mauvaifes actions et propofitions dudit Jallat, elles lui en ont marqué tout leur reffentiment et ont ceffé de le recevoir chez eux avec d'autant plus de raifon que ladite veuve Lelièvre s'eft reffouvenue qu'il vouloit attirer fa petite-fille chez lui, rue des Quatre-Vents où il demeure près la foire St-Germain, dans lequel quartier elles font toutes deux obligées d'aller demeurer pendant la tenue de ladite foire, comme étant toutes deux occupées chez ledit fieur Nicolet, qui eft obligé d'y aller jouer pendant la durée de ladite foire, et apparemment avec mauvais deffein de la part dudit Jallat et par là fe mettre à portée de parvenir à féduire ladite Durand avec plus d'aifance. Que ledit Jallat a plus fait; car, quand il a vu qu'il n'avoit aucun moyen pour réuffir à féduire ladite Durand, il s'eft répandu en fottifes et injures contre ladite veuve Lelièvre et fon fils, traitant ladite veuve Lelièvre de m......... et donnant à entendre que fon fils avoit prêté la main à le tromper fur la retenue des deux robes. Que les mauvaifes intentions dudit Jallat, et les infolences et injures qu'il a débitées tant contre ladite veuve Lelièvre que contre fon fils font même avouées par ledit Jallat tant par une lettre de lui fignée adreffée à ladite veuve Lelièvre, que par une autre lettre non fignée à l'adreffe de Madame Lelièvre fille, barrière du Temple, qui eft la bru de la comparante. Pourquoi elle, veuve Lelièvre, nous rend la préfente plainte.

 Signé : MAILLOT; M. M. A. DURAND.

(*Archives des Comm.*, n° 3784.)

D URAND (JOSÉPHINE), née vers 1770, danseuse du théâtre des Grands-Danseurs du Roi en 1784.

L'an 1784, le samedi 4 septembre, neuf heures moins un quart du matin, en notre hôtel et par-devant nous Mathieu Vanglenne, etc., est comparu sieur Étienne-François Quidor, etc., lequel nous a dit qu'en vertu des ordres du Roi dont il est porteur, il vient d'arrêter la demoiselle Durand et l'a amenée en notre hôtel pour être interrogée.

<div style="text-align:right">Signé : QUIDOR.</div>

Avons ensuite fait comparoître ladite demoiselle Durand à l'interrogatoire de laquelle nous avons procédé ainsi qu'il suit après serment par elle fait de dire vérité.

Interrogée de son nom, surnom, âge, qualité, pays et demeure ?

A quoi elle nous a dit se nommer Joséphine Durand, âgée de 13 ans et demi, native de Paris, danseuse à la Comédie-Françoise, demeurant rue Meslai, paroisse St-Nicolas-des-Champs.

Interrogée si elle ne s'est pas engagée avec le sieur Nicolet à raison de 600 livres par an ?

A répondu que oui...

Interrogée si au préjudice de cet engagement elle n'en a pas contracté un autre pour la Comédie-Françoise ?

A répondu que oui.

Interrogée quel est le motif qui l'a déterminée à quitter le sieur Nicolet ?

A répondu que c'est parce qu'on est très-mal chez lui.

Interrogée s'il n'est pas vrai qu'elle a manqué plusieurs répétitions et représentations ?

A répondu qu'elle n'a manqué la représentation (1) chez le sieur Nicolet que le jour qu'elle a contracté son engagement pour la Comédie-Françoise ?

Interrogée si elle n'a pas frappé la demoiselle Forest ?

A répondu qu'elle lui a donné un soufflet parce qu'elle lui avoit dit des sottises en l'appelant nez pourri.

<div style="text-align:right">Signé : DURAND.</div>

Ce fait nous avons laissé ladite demoiselle Durand audit sieur Quidor qui s'en est chargé pour la conduire ès prisons de l'Hôtel de la Force pour y être écrouée en vertu des ordres du Roi dont il est porteur.

<div style="text-align:right">Signé : QUIDOR; VANGLENNE.</div>

(*Archives des Comm.*, n° 4995.)

(1) C'était le 2 septembre précédent que M^{lle} Durand avait manqué la représentation. On jouait ce soir-là, au théâtre des Grands-Danseurs du Roi, la 28e du *Voyage de Figaro*, pièce en deux actes, avec deux divertissements ; le *Combat naval* ; la 3e des *Deux Léonards*, pièce en deux actes ; la 9e du *Retour de Figaro à Madrid*, pièce en un acte ; la Danse de corde, par la jeune Anglaise ; le *Recruteur, ou l'Enrôlement du bûcheron*, pantomime militaire, et un ballet et différents exercices, par le Voltigeur.

DUSERT (Martin), danseur du théâtre des Grands-Danseurs du Roi en 1781.

Lundi 26 mars 1781, dix heures un quart du soir.

Martin Dufert, danfeur chez Nicolet, demeurant Carré de la porte St-Martin, arrêté par Julien Bouteloup, caporal de pofte à la place Maubert, à la réquifition de Louis Goffont, garçon chez le fieur Corrot, marchand de vins, faubourg du Temple, pour l'avoir maltraité chez lui. Au Grand Châtelet (1).

(*Archives des Comm.*, n° 5022.)

DUSIMETIÈRE (Marie-Antoinette), actrice du spectacle des Associés en 1784.

Jeudi 13 mai 1784, onze heures et demie du soir.

Jofeph Alexandre, fergent de la garde de Paris, a amené Benoît-Gabriel Crépin, bourgeois de Paris, demeurant rue de la Juiverie, à la réquifition de Marie-Antoinette Dufimetière, comédienne aux Affociés, demeurant boulevart du Temple, pour querelle entre eux (2). Renvoyés.

(*Archives des Comm.*, n° 5022.)

DUTACQ, danseur de corde et voltigeur chez Reftier II en 1753.

Voy. Gagneur.

DUTACQ (les frères), danseurs et mimes au théâtre des Grands-Danseurs du Roi en 1772, 1773 et 1774.

(*Almanachs forains*, 1773, 1775.)

(1) Ce Dusert avait profité de ce que le théâtre des Grands-Danseurs du Roi faisait relâche ce soir-là, pour se grifer abominablement et tomber à coups de poing sur un garçon marchand de vins qui refufait de lui donner encore à boire.

(2) Cette Marie-Antoinette Dusimetière nous parait fort sujette à caution. Elle appartenait à un théâtre dont les actrices, selon le *Chroniqueur défœuvré*, se recrutaient parmi les proftituées de la plus basse classe, où « les prêtresses de la Montigny et de la Dumas » se portaient en foule dans de petites loges qu'on leur avait permises et qui « ne laiffoient rien à défirer pour la commodité ». Ces notions sur la moralité du personnel féminin de la scène et de la salle des Affociés peuvent donner une idée des distractions qu'y venait chercher le personnel masculin, et elles font facilement comprendre, sans qu'il soit besoin d'entrer dans de plus amples détails, quelle était la nature de la querelle élevée entre le *bourgeois de Paris* et cette *comédienne*.

DUTACQ (M^{lles}), sœurs des précédents, actrices des Grands-Danseurs du Roi en 1772, 1773 et 1774. L'aînée jouait les rôles d'*amoureuses*, et la cadette, nommée Manon Dutacq, était danseuse.

<div style="text-align:right">(*Almanachs forains*, 1773, 1774.)</div>

DUTACQ jeune (JEAN BEAUVILLIERS) faisait partie de la troupe des Grands-Danseurs du Roi en 1785, et exécuta à ce théâtre, le jeudi 28 avril de cette année, une *Entrée turque* très-applaudie.

<div style="text-align:right">(*Journal de Paris*, 28 avril 1785.)</div>

L'an 1790, le vendredi 12 mars, onze heures et demie du matin, en l'hôtel et par-devant nous Pierre-Clément Daffonvillez, etc., eft comparu fieur Jean Bauvilliers-Dutacq, premier danfeur chez le fieur Nicolet, demeurant à Paris, rue de Malte, dans les marais du Temple, maifon du fieur Laporte, paroiffe St-Laurent : Lequel nous a dit qu'il connoît depuis environ quatre ans le nommé Pomel ; que ce jeune homme, à ce qu'il difoit au comparant, fe deftinoit à jouer la comédie ; qu'il y a environ quinze jours ledit Pomel dit au comparant : « Comme vous n'habitez pas ordinairement votre chambre, vous me feriez plaifir de m'en remettre la clef, j'y coucherai. » Que quelques jours après, vers huit heures du foir, le comparant étant au fpectacle, ledit Pomel le fit demander ; qu'il dit au comparant qu'il avoit fes effets dans une voiture de place et qu'il le prioit de lui remettre la clef de fa chambre ; que le comparant la lui remit ; que depuis mercredi dernier, le comparant s'eft plufieurs fois préfenté à fa chambre mais il n'y a pas trouvé ledit Pomel ; qu'ayant aujourd'hui abfolument befoin chez lui, le comparant fit ouvrir la porte de fa chambre par un ferrurier ; que, lorfqu'il fut entré, il vit qu'il avoit été la dupe dudit Pomel qui lui a emporté prefque tous fes effets ; qu'il lui a volé fon habit d'uniforme de chaffeur, le gilet, une culotte blanche, le chapeau et les guêtres, le fabre d'uniforme, plus un gilet de velours fond blanc avec des larmes noires deffus, une garniture de boutons d'acier d'habit, une cravate de batifte garnie en dentelle ; qu'il ne peut foupçonner defdits vols que ledit Pomel ; que ce particulier eft de la taille d'environ 5 pieds deux pouces, cheveux et fourcils noirs, les faces coupées, portant toujours fes cheveux retrouffés en chignon, figure longue avec des couleurs, le nez un peu long, les yeux grands, une petite bouche, portant ordinairement un habit rayé et un chapeau rond et quelquefois une redingote vert-bouteille deffus. Obferve le comparant qu'il a toujours ignoré la demeure dudit Pomel et quelles étoient fes facultés. Obferve encore le comparant, que ledit

Pomel a laiffé chez lui un vieil habit, plus une garniture de boutons argentés, un vieux chapeau rond et une paire de mauvais fouliers. Nous faifant la préfente déclaration pour fervir et valoir ce que de raifon.

<div style="text-align: right;">Signé : DUTACQ; DASSONVILLEZ.</div>

(*Archives des Comm.*, n° 1270.)

DUTACQ (MARIE), née vers 1768, actrice du théâtre des Grands-Danseurs du Roi en janvier 1791.

L'an 1791, le lundi 3 janvier, heure de midi, en l'hôtel et par-devant nous Pierre Clément Daffonvillez, etc., eft comparue demoifelle Marie Dutacq, mineure, âgée de 23 ans, actrice du théâtre des Grands-Danfeurs du Roi, demeurante à Paris, boulevard du Temple, maifon du fieur Thomas, pâtiffier, paroiffe St-Laurent : Laquelle nous a dit que plufieurs des acteurs dudit théâtre et de celui de l'Ambigu-Comique ont formé le projet de quitter Paris et de partir pour La Martinique ; qu'abufant de la jeuneffe de la comparante, ils l'ont, fous l'appât d'une fortune rapide, déterminée à les accompagner et à figner un acte de fociété devant M° Bertela et fon confrère, notaires à Paris, le 19 juin dernier ; que, par cet acte, on a affecté de faire foufcrire à la comparante des engagemens femblables à ceux de fes coaffociés, quoique fa part aux bénéfices n'ait pas été de la même proportion. Et attendu : 1° la minorité de la comparante qui, fans être autorifée, a formé lefdits engagemens notamment de quitter Paris, fa patrie ; 2° de payer des fommes confidérables relativement à fes facultés, elle eft venue nous faire la préfente proteftation contre ledit acte qu'elle n'entend pas exécuter.

<div style="text-align: right;">Signé : MARIE DUTACQ; DASSONVILLEZ.</div>

(*Archives des Comm.*, n° 1270.)

DUVAL, acteur des Variétés-Amusantes, puis des Variétés du Palais-Royal, a joué sur ces deux scènes : le *duc de Montmouth, fils naturel de Charles II, roi d'Angleterre, servant dans les troupes de France*, dans *Churchill amoureux, ou la Jeunesse de Malborough*, comédie en deux actes, en prose, par Guillemain, représentée le 7 août 1783 ; *Éaque, juge des Enfers*, dans les *Caprices de Proserpine, ou les Enfers à la moderne*, pièce épisodi-comique en un acte, en vers, par Pujoulx, représentée le 16 juin

1784, et *Hervey*; écuyer du duc de Montmouth, dans le *Duc de Montmouth*, comédie héroïque en trois actes et en prose, par Bodard de Tézay, représentée le 4 novembre 1788.

(Brochures intitulées : *Churchill amoureux*, Paris, Cailleau, 1783 ; *les Caprices de Proserpine*, Paris, Cailleau, 1785 ; *le Duc de Montmouth*, Paris, Bruxelles, Deboubers, 1789.)

DUVAL (Marguerite), danseuse de l'Ambigu-Comique en 1782.

Voy. Beaupré.

DUVAUDIER, joueur de marionnettes, faisait partie de la *Troupe royale des Pygmées*, spectacle de marionnettes qui donnait des représentations à la foire Saint-Laurent de 1678.

Voy. Homme a deux têtes.

E

ÉLÉPHANT. On montrait aux foires Saint-Germain de l'année 1771 et 1772 un éléphant qui faisait différents exercices et qui avalait une bouteille de punch. Il y avait foule pour le voir, et un particulier s'étant avisé de témoigner par des paroles et des gestes le dégoût que lui causait le monstrueux animal, celui-ci le saisit avec sa trompe et lui défrisa sa perruque, aux grands éclats de rire de toute l'assistance.

<div style="text-align:right">(<i>Almanach forain</i>, 1773. — <i>Mémoires secrets</i>, V, 284.)</div>

ÉLÈVES POUR LA DANSE DE L'OPÉRA (Spectacle des), théâtre fondé sur le boulevard du Temple par Abraham, danseur de l'Opéra, et Tessier, ancien acteur de province. Il fut ouvert le jeudi 7 janvier 1779. On trouve dans le *Journal de Paris* du lendemain 8 les détails suivants sur cette soirée d'inauguration : « Vendredi 8 janvier 1779. On a ouvert hier ce spectacle par la repréfentation de la *Jérufalem délivrée, ou Renaud et Armide*, tragédie-pantomime en quatre actes. Il feroit trop long de fuivre les détails de cette pièce, dont le programme d'ailleurs eft imprimé et fe vend à la porte 24 fols ; elle eft compofée par M. Lebœuf, qui a pris pour épigraphe : *Un coup d'effai mérite l'indulgence*. L'auteur a fuivi avec affez d'exactitude le poëme du Taffe ; il commence au moment où arrivent au camp de Godefroi, Alète et Argant, ambaffadeurs du foudan d'Égypte ; les événemens principaux font la mort de Clorinde et le défefpoir de

Tancrède; la mort de Dudon et ses funérailles; l'enchantement de la forêt et l'épisode d'Armide dès le moment où cette magicienne est livrée à Ismen et Hidrahot par le prince des ténèbres, jusqu'à celui où, vaincue dans le dernier combat des chrétiens contre les infidèles, elle se tue et meurt dans les bras de Renaud.

« Le grand nombre d'acteurs nécessaires pour exécuter un sujet si compliqué, les différens combats, les marches militaires, les enchantemens d'Armide pour délivrer Renaud et arrêter les efforts des chevaliers danois, rendent la scène très-agréable. L'incroyable multiplicité des changemens de décorations qui se font avec une précision et une facilité très-extraordinaires, jointe à la richesse des costumes et des habits, font de ce spectacle, qui n'est que pour les yeux, un objet intéressant. Il est à présumer que l'usage formera les sujets et que les acteurs principaux pourront rendre avec plus de vérité et d'énergie les différentes situations où ils se trouvent. Le moment où Armide surprend Renaud endormi est traité par l'auteur et exécuté par les acteurs avec beaucoup d'intelligence ; la haine personnifiée arme la magicienne du poignard fatal et l'amour le lui arrache. La musique est en général très-analogue à ce qui se passe sur la scène et l'exécution en a été très-applaudie. Le compositeur est M. Rochefort, de l'Académie royale de musique; M. Brenier, de la même Académie, en est le machiniste, et M. Crosnier le peintre. M. Deshaies, maître des ballets de la Comédie-Françoise, dirige et compose ceux de ce nouveau spectacle. La salle nous a paru d'une composition agréable; elle a la forme circulaire et ressemble en ce point à celle de Versailles. On a applaudi à sa décoration et surtout à celle de l'avant-scène dont l'ouverture paroît un peu resserrée. L'architecte, M. Henri, obligé de se conformer à certaines convenances qui sont autant d'entraves pour les artistes, a donné à ses loges plus de profondeur qu'elles n'auroient dû peut-être avoir. Il y a une idée assez heureuse et neuve dans la manière de remplacer la toile qui se baisse dans les entr'actes, c'est un nuage qui s'élève de terre et qui se marie avec ceux qui sont déjà dans les airs. »

Malgré le succès obtenu par cette première représentation, les directeurs ne purent bientôt plus soutenir les frais de cette exploitation théâtrale et ils cédèrent leur privilége à Parisau, acteur et auteur de ce spectacle. Ce dernier ne fit pas de meilleures affaires, et bientôt poursuivi, traqué par une foule de créanciers avides, il dut fermer son théâtre au mois de septembre 1780. La salle des Élèves restée vide tenta un entrepreneur de spectacles qui y ouvrit, en 1787, les *Jeux pyrrhiques, ou Feux et illuminations aérostatiques*, et qui dut bientôt renoncer à cette entreprise vu le peu de recettes qu'il encaissait chaque fois. En 1790, les Petits-Comédiens de S. A. S. M. le comte de Beaujolais, chassés du Palais-Royal par la Montansier, installèrent leur théâtre dans ce local; mais ils ne furent pas plus heureux que leurs prédécesseurs et se hâtèrent de fermer au plus vite. Le Lycée dramatique et les Variétés-Amusantes de Lazzari s'y établirent plus tard.

Voici la liste de quelques-unes des pièces représentées au spectacle des Élèves de l'Opéra: *l'Amour enchaîné par Diane*, mélodrame-pantomime, par Moline; *l'Anti-Pygmalion*, par Poultier Delmotte, musique de Rochefort; *Veni, Vidi, Vici, ou le Siége de Grenade*, par Parisau; *Adélaïde, ou l'Innocence reconnue*, pantomime en trois actes par le même; *Honni soit qui mal y pense, ou le Cheval de Caligula fait consul de Rome*, tragédie burlesque en vers attribuée à Mayeur de Saint-Paul; *les Audiences de la Mode*, pièce en prose; *Iphise aux boulevards; le Naufrage de l'Amour*, par Capperonnier fils, etc., etc.

(*Journal de Paris*, 8 janvier 1779. — *Mémoires secrets*, XIII, 283, 313, 317; XIV, 178; XV, 43, 334. — *Catalogue Soleinne*, III.)

ENDRIC (Martin), comédien forain, montrait un singe savant à la foire Saint-Germain de 1715. En 1741, il faisait partie de la *Grande troupe étrangère* qui donnait des représentations aux foires, sous la direction de Restier et de la veuve Lavigne, et jouait le rôle d'un *esclave du Corsaire* dans la pièce intitulée *Arlequin*

et Colombine captifs, ou l'Heureux désespoir, divertissement-pantomime de Mainbray, exécuté à la foire Saint-Germain de cette même année.

<div style="text-align: right;">(<i>Dictionnaire des Théâtres</i>, I, 231.)</div>

L'an 1715, le mardi 9ᵉ jour d'avril, fur les huit heures du matin, eft comparu devant nous Jofeph Langlois, etc., Martin Endric, affifté de Mᵉ Philippe Buirette, fon procureur, lequel nous a dit que par fentence contradictoire rendue par M. le lieutenant civil le 6 de ce mois, entre ledit Endric d'une part et Charles Féry, chirurgien-major de monfeigneur l'Électeur de Bavière d'autre part, il a été entre autres chofes ordonné qu'avant faire droit fur les conteftations d'entre les parties au fujet d'un finge appartenant audit Endric, nommé Petit-Jean, duquel il a récréé le public pendant la foire, fera repréfenté devant nous et vifité pour voir s'il a eu les oreilles percées et une cicatrice à une des pattes, pour en être par nous dreffé procès-verbal afin de fervir et valoir ce que de raifon. A l'effet de quoi, il a, par acte de cejourd'hui, fait fommer ledit Féry au domicile de Mᵉ Chupin, fon procureur, fignifié par Cardon, huiffier audiencier audit Châtelet, à comparoir cedit jour et heure au préau de la foire Saint-Germain dans la loge dudit Endric où eft ledit finge, pour être préfent à la vifite ordonnée par ladite fentence, et nous requérant en conféquence de nous tranfporter préfentement pour l'exécution de ladite fentence dans la fufdite loge dudit Endric, fans préjudice des autres moyens tant par preuve de témoins ordonnée par ladite fentence qu'autres dont ledit Endric entend fe fervir.

<div style="text-align: right;">Signé : ENDRIC ; BUIRETTE.</div>

Sur quoi, nous commiffaire fufdit, avons audit Endric donné acte de fa comparution, dire et réquifition ci-deffus et en conféquence pour fatisfaire à fondit réquifitoire, nous nous fommes à l'inftant tranfporté, en exécution de ladite fentence qui nous a été repréfentée et mife entre les mains, dans la fufdite loge dudit Endric étant dans la petite halle appelée l'Entrepôt de la Mercière, dépendante du préau de ladite foire Saint-Germain, où étant eft derechef comparu devant nous, commiffaire fufdit, ledit Martin Endric, affifté dudit Mᵉ Buirette, fon procureur, lequel a dit qu'il requiert conformément à fon dire ci-deffus la vifite être par nous faite du finge en queftion, qu'il eft prêt de nous faire repréfenter par le fieur Alain, huiffier à verge audit Châtelet, qui en eft le gardien, pour être par nous dreffé procès-verval de l'état d'icelui, ainfi qu'il a été ordonné par ladite fentence.

<div style="text-align: right;">Signé : ENDRIC ; BUIRETTE.</div>

Eft auffi comparu Charles Féry, chirurgien-major des gardes de monfeigneur l'Électeur de Bavière, affifté de Mᵉ Francis Chupin, fon procureur, lequel a dit que la vifite du finge par lui réclamé nommé Mariolle et que l'on appelle

aujourd'hui communément Petit-Jean, ayant été ordonnée, il consent ladite visite avec la circonstance des faits qui ont été par lui mis en avant et par écrit, qui sont que le singe dont il s'agit est beaucoup plus camard que les autres singes; que les deux dents de devant de la mâchoire supérieure sont beaucoup plus larges que les dents ordinaires; que ledit singe a eu autrefois les deux oreilles percées, en sorte que si elles ne se trouvent pas présentement telles, on doit du moins y reconnoître une blancheur et cicatrice qui marquera qu'elles ont été effectivement percées; que ledit singe étant autrefois sauté d'une fenêtre en bas, il se fit une coupure de verre à un des doigts des pieds de derrière, en sorte que la cicatrice doit y paroître et s'y reconnoître. Sous lesquelles observations et sans préjudice de la représentation et comparaison que ledit Féry requiert du singe que Dubois, qui est aussi dénommé dans la susdite sentence, est convenu d'avoir acheté d'une femme et avoir encore actuellement dans sa possession, il requiert ladite visite. Et a ledit Féry déclaré ne pouvoir écrire, ni signer à cause des blessures qu'il a reçues à la main droite.

Sont aussi comparus Guillaume Allain, huissier à verge audit Châtelet, et Charles Bigeon, marchand fripier à Paris, conjointement gardiens du singe nommé Petit-Jean saisi sur ledit Endric, lesquels ont dit qu'ils sont prêts et offrent de représenter ledit singe suivant la sommation qui leur a été faite le jour d'hier par Biétrix, huissier audit Châtelet.

<div style="text-align:center">Signé : E. BIGEON; ALLAIN.</div>

Sur quoi, nous commissaire susdit, avons auxdites parties donné acte de leur comparution, dire et réquisition ci-dessus, ensemble de la représentation qui nous a été faite par lesdits Allain et Bigeon du singe en question amené dans la loge dudit Endric, et après plusieurs exercices de corde et autres que ledit Endric lui a fait faire en notre présence et celle dudit Féry, nous avons ensuite procédé à la visite des oreilles et pattes de derrière d'icelui et par l'examen que nous en avons fait, présence comme dit est dudit Féry, qui l'a touché et manié plusieurs fois, nous avons reconnu seulement aux oreilles dudit singe deux petites duretés que nous ne pouvons pas juger si elles lui sont naturelles ou si elles procèdent de ce qu'il ait eu autrefois les oreilles percées, comme ledit Féry le prétend. Pareillement avons trouvé à la patte gauche de derrière d'icelui, sous l'un des doigts, une petite marque blanche que nous ne pouvons pas dire si elle est naturelle audit singe ou si elle procède d'une coupure telle que ledit Féry l'a allégué et le soutient encore. Et nous ayant ledit Féry requis d'observer que ledit singe a les deux dents d'en haut de devant fort larges, ledit Endric nous a dit que cette observation étoit inutile à faire, d'autant que ledit Féry par sa première demande verbale a avancé que ledit singe avoit deux dents cassées, et que d'ailleurs c'est une novation à ladite sentence susdatée qui n'a ordonné la visite que des oreilles et des pattes dudit singe; lui ayant été facile de faire la remarque desdites dents tant dans les jeux qu'on lui a fait faire que dès une précédente visite.

Dont et du tout nous avons fait et dreſſé le préſent procès-verbal et avons laiſſé ledit ſinge en la garde deſdits Allain, Bigeon et Endric qui s'en ſont conjointement chargés.

 Signé : Bigeon ; Endric ; Allain ; Langlois.

 Enquête faite au ſujet du ſinge.

Du mardi 9ᵉ avril 1715, de relevée.

Jean Vallet, machiniſte du ſieur Dominique, chef de la troupe de la Comédie italienne qui ſe joue dans les provinces, étant de préſent employé chez le ſieur Octave au jeu qu'il a donné pendant la foire, et logé en chambre garnie, rue des Boucheries, à l'hôtel du Petit-Bourbon, faubourg Saint-Germain, âgé de 38 ans, etc., dépoſe qu'étant il y a environ trois ans à Bayonne avec la troupe du ſieur Dominique, comédien, ledit Endric y arriva quelque tems après et ſe préſenta à ladite troupe pour y jouer dans leur orcheſtre du timpanon. Il y fut admis et en joua pendant quelque tems ; après quoi il ſe retira et donna au public le divertiſſement d'un ſinge qu'il avoit, lequel faiſoit pour tous exercices quelques ſauts périlleux et l'exercice au ſon du tambour qu'il diſoit lui avoir appris. Le public laſſé de ce ſpectacle, ledit Endric n'en donna plus et reſta dans ſa chambre à inſtruire ſon ſinge et à lui faire faire de nouveaux exercices ſur des cordes tendues dans ſadite chambre, et ſix mois après, le dépoſant étant à Bordeaux avec la même troupe du ſieur Dominique, ledit ſieur Endric y arriva quelque tems après avec ſon ſinge qu'il y fit voir au public avec les exercices qu'il lui avoit appris à faire ſur la corde. Et étant à Paris, il y a environ 18 mois, dans la troupe de la foire Saint-Laurent, il y trouva encore ledit Endric avec le même ſinge qu'il lui avoit vu dans les autres villes où il avoit joué, lequel étoit devenu plus grand et plus fort qu'il n'étoit et auquel il avoit enſeigné de nouveaux tours. Lequel animal a toujours reconnu le dépoſant comme un chien feroit de ſon maître, parce que le dépoſant l'avoit careſſé dans les différens lieux où il avoit vu ledit Endric et qu'il lui avoit donné quelquefois à manger. Et reconnoît le dépoſant que le ſinge dont eſt queſtion eſt le même qu'il a toujours vu en la poſſeſſion dudit Endric qui l'a ſouvent battu pour l'inſtruire et cela juſqu'à un tel point que le dépoſant le lui a quelquefois ôté des mains pour l'empêcher de le battre, ſentant que cela lui faiſoit de la peine.

 Signé : Vallet.

Jacques Bréhon, comédien italien, étant à Paris logé rue Princeſſe à l'image de Sainte-Anne, chez le nommé Ducharme, menuiſier, âgé de 30 ans, etc., dépoſe qu'étant, il y a environ quatre ans, à Toulon, avec la troupe du ſieur Selles, comédien et danſeur de corde, il y a vu ledit Endric qui jouoit alors du timpanon dans la même troupe, lequel acheta d'un marchand ou traficant des animaux ſur mer, un petit ſinge la ſomme de dix livres, lequel ſinge il ſe mit à inſtruire de pluſieurs exercices au ſon du tambour ; et dans la ſuite, le dépoſant s'étant trouvé dans d'autres villes avec la même

troupe, il a vu ledit Endric avec le même finge, toujours l'inftruifant de différens exercices de corde, et reconnoît que le finge qu'il a aujourd'hui en fa poffeffion eft le même qu'il a toujours eu et auquel il a donné, après l'avoir acheté comme dit eft, le nom de Petit-Jean.

<div style="text-align:right">Signé : Jacque Bréon.</div>

Antoine Duményı, fimphonifte dans la troupe du fieur Francifque, comédien italien, étant à Paris logé rue des Boucheries, fauboug Saint-Germain, à l'enfeigne du *Benedicite*, chez la veuve Hervé, aubergifte, âgé de 22 ans ou environ, etc. : Dépofe qu'étant chez fon père demeurant à Marfeille il y a environ 5 ans, il y a connu ledit Endric qui étoit venu à Marfeille avec la troupe du fieur Selles, comédien, dans laquelle ledit Endric jouoit du timpanon, laquelle troupe du fieur Selles, ayant été enfuite à Toulon, elle eft revenue quelque tems après à Marfeille ainfi que ledit Endric qui lors avoit un finge qu'il difoit avoir acheté à Toulon, auquel ledit Endric a appris d'abord tant qu'il eft refté en ladite ville de Marfeille avec ladite troupe des danfes de corde et autres tours fans le faire voir au public, parce qu'il ne favoit encore prefque rien. Et étant fortie de Marfeille, ladite troupe a été dans la ville de Harles où ledit Endric l'a fuivie avec fon finge qu'il continuoit d'inftruire. D'Harles ils ont été à Boquère, où ledit Endric a toujours fuivi avec le même finge qu'il continuoit d'inftruire et auquel il donnoit fouvent des coups pour l'inftruire et lui faire faire des exercices de corde, et après avoir encore été dans d'autres villes avec la même troupe et le finge en queftion, la troupe s'eft enfin divifée à Touloufe il y a environ quatre ans, et ledit Endric s'étant affocié avec deux de fes camarades, il a été enfin à Bayonne dans la troupe du fieur Dominique, d'où étant revenu à Bordeaux avec le même finge, il lui a vu montrer fon finge et donner du fpectacle au public par les exercices de corde qu'il lui avoit appris, n'ayant plus ledit Endric d'autre emploi que celui de faire voir et inftruire fondit finge, tellement qu'il eft venu en cette ville de Paris avec ledit finge qu'il reconnoît être le même qu'il lui a toujours vu depuis environ cinq ans.

<div style="text-align:right">Signé : Duményı.</div>

Antoine Hyacinthe, gagifte du jeu de la dame Baron dans les foires de Saint-Germain et de Saint-Laurent, demeurant à Paris rue du Cœur-Volant, faubourg Saint-Germain, chez Riche, ferrurier, âgé de 31 ans, etc. : Dépofe qu'il y a deux ans et demi étant à Bayonne dans la troupe du fieur Dominique, comédien, ledit Endric y étant pareillement qui jouoit pour lors à l'orcheftre du timpanon et avoit d'ailleurs un petit jeu particulier où il faifoit voir au public le même finge qu'il a aujourd'hui, lequel faifoit différens exercices et qu'il inftruifoit dans fa chambre aux danfes de corde et auquel il a ouï dire dans ce tems-là qu'il avoit acheté ledit finge vers Marfeille ou Toulon.

<div style="text-align:right">Signé : Jassinte.</div>

(*Archives des Comm.*, n° 4524.)

ENFANT COUVERT DE POILS, monstre que l'on voyait à la foire Saint-Germain et sur le boulevard en 1774. Il avait le corps couvert de poils couleur marron et sa peau changeait de coloration à chaque saison.

<div align="right">(<i>Almanach forain</i>, 1775.)</div>

ENFANT GRAS (Christophe Beckman, dit l'), monstre que l'on voyait à la foire Saint-Germain et sur le quai de l'École en 1753.

Voy. Magito.

ENFANTS DANSEURS DE CORDE. Il y eut aux foires, pendant le XVIII^e siècle, un grand nombre de troupes d'Enfants danseurs de corde. Les plus connues sont : 1° la *Troupe des Enfants hollandais*, qui faisait ses exercices à la foire Saint-Germain de 1746 et qui représentait diverses pantomimes dont deux surtout, *la Naissance d'Arlequin* et *la Fuite d'Arlequin dans l'Ile des Plaisirs enchantés*, obtinrent un très-grand succès ; 2° la *Troupe des Enfants anglais et italiens*, que l'on vit à la foire Saint-Germain de 1749 et dont les artistes se firent vivement applaudir dans *Arlequin, amant désespéré*, pantomime mêlée de sauts et de gestes ; 3° la *Troupe des Petits Enfants danseurs, sauteurs et voltigeurs de corde*, à la foire Saint-Germain de 1754 ; 4° la *Troupe des sauteurs et cabrioleurs*, dirigée par Étienne-Charles Richer, à la foire Saint-Germain de 1767, et 5° la *Troupe des Enfants espagnols*, qui parut en 1781 sur le théâtre des Grands-Danseurs du Roi.

<div align="right">(<i>Archives des Comm.</i>, n° 3394. — <i>Affiches de Paris</i>,
1746, 1749. — <i>Journal de Paris</i>, mai, 1781.)</div>

EVINCE, sauteur de la troupe de Nivellon, entrepreneur de spectacles, qui eut un jeu aux foires de 1707 à 1711. Evince avait épousé M^{lle} Lebel aînée, comme lui actrice du spectacle de Nivellon.

<div align="right">(<i>Mémoires sur les Spectacles de la Foire</i>, I, 124.)</div>

EVRARD, acteur du théâtre de Restier, Dolet et Delaplace, à la foire Saint-Germain de 1724, avait un rôle dans le *Claperman*, opéra comique en deux actes, avec un prologue, de Piron, représenté le jeudi 3 février de cette même année.

(*Dictionnaire des Théâtres*, II, 98.)

F

ABOUDIBOU, danseur très en vogue du théâtre des Grands-Danseurs du Roi, où il exécuta, le 19 mars 1782, avec un grand succès, la danse des *Variations anglaises*.

(*Journal de Paris*, 19 mars 1782.)

FAGOTIN, nom porté par plusieurs singes qui accompagnaient les joueurs de marionnettes au XVIIe siècle. Le plus célèbre est celui de Pierre Datelin, dit Brioché, opérateur du quartier Guénégaud ; il fut tué d'un coup d'épée par Cyrano de Bergerac, qui avait la vue basse et qui le prit pour un homme. Un autre Fagotin connu est celui qui dansait sur la corde à la foire Saint-Germain, vers 1655, et qui fut assassiné en 1661, par des voleurs, dans une forêt près de Caen, où son maître allait donner des représentations. Molière a immortalisé le Fagotin, compagnon inévitable des joueurs de marionnettes, par ces deux vers de *Tartufe* (acte II, scène III) :

> Le bal et la grand'bande, à savoir deux mufettes,
> Et parfois Fagotin et les marionnettes.

(*Mémoires sur les Spectacles de la Foire*, I, XLVII. — Magnin, *Histoire des Marionnettes*, 131, 132.)

FANCHON (M^lle), actrice de l'Opéra-Comique à la foire Saint-Germain de 1737, avait un rôle dans l'*Assemblée des acteurs*, prologue de Panard et Carolet, représenté à ce théâtre le 21 mars de cette même année.

(*Dictionnaire des Théâtres*, I, 316.)

FANCHON LA VIELLEUSE (Françoise CHEMIN, femme Ménard, dite), née à Paris en 1737 de parents savoyards, fut l'une des célébrités du boulevard et des foires, où elle jouait de la vielle pendant la seconde partie du xviii^e siècle. Les vielleuses à cette époque avaient une détestable réputation comme moralité : sous prétexte de musique, elles fréquentaient les cafés et les traiteurs du boulevard, hantés par des libertins, et s'y livraient à des orgies qui firent plus d'une fois fermer ces établissements par la police. En dépit de la comédie de Pain et de Bouilly, intitulée *Fanchon la vielleuse*, jouée au Vaudeville de la rue de Chartres en 1803, et qui dépeint notre héroïne comme un modèle de sagesse et de vertu, Françoise Chemin, comme ses camarades, se livra à une vie désordonnée. Les pièces que M. A. Jal a trouvées sur cette célébrité de la rue ne laissent aucun doute à cet égard, et celles que l'on va lire peuvent servir de complément à la biographie qu'il a donnée de *Fanchon la vielleuse*. Elle épousa, en 1755, un montreur de lanterne magique, nommé Jean-Baptiste Ménard, avec lequel elle vécut en très-mauvaise harmonie, et mourut vers la fin du xviii^e siècle.

(*Le Chroniqueur désœuvré*, I, 39, 40. — Jal, *Dictionnaire de biographie et d'histoire*, 376.)

I

L'an 1758, le mardi 21 février, six heures du soir, en l'hôtel et par-devant nous Louis Cadot, etc., est comparue Françoise Chemin, épouse du sieur Jean-Baptiste Ménard, faisant voir journellement la lanterne magique, elle originaire par sa famille de Barcelonnette en Piémont, jouant aussi journellement de la vielle : Laquelle nous a dit qu'il y a trois ans et demi ou environ, n'ayant lors que 17 ans, étant douée de quelques avantages de la nature, elle

auroit d'abord eu le malheur d'être persécutée par son propre père, qui demeure à l'entrée de la rue Saint-Médard, chez le premier marchand de vin à gauche, faisant aussi voir la lanterne magique ; que pour se garantir d'un funeste événement elle auroit eu, en second lieu, aussi le malheur de précipiter sans distinction le premier mariage qui s'est présenté en épousant ledit Ménard ; qu'elle s'est cependant toujours appliquée au bien de leur ménage et a eu pour son mari toutes les attentions possibles sans qu'il puisse lui faire aucun reproche ; qu'elle s'est insensiblement aperçue que ce mari avoit de mauvaises inclinations et une mauvaise conduite, qu'il se livroit à toutes sortes de passions et notamment à celle du vin et à la dissipation du peu de bénéfices qu'il faisoit journellement et de celui d'elle comparante ; non content de ce, lorsqu'il ne pouvoit pas suffire à son extrême dissipation, il emportoit et vendoit les meubles de leur ménage, et lorsqu'elle vouloit lui faire quelque représentation pour lui inspirer de la raison et lui faire sentir à quel point il les réduisoit, il s'échauffoit et la maltraitoit cruellement sans aucune retenue, humanité, ni distinction des endroits où il lui portoit de cruelles voies de fait, ce qui arrivoit presque journellement ; de sorte qu'elle s'est trouvée obligée (après avoir mis tout en usage inutilement pour faire changer son mari de conduite) d'abandonner son ménage, tant pour mettre sa vie en sûreté, que parce qu'elle n'y trouvoit aucun secours et qu'elle ne pouvoit assouvir la consommation et la dissipation de son mari ; qu'elle s'est retirée à Bruxelles pendant quatre mois et est revenue depuis huit jours en cette ville, s'est logée rue de Jouy, chez le sieur Dumont et sa femme, en attendant qu'elle puisse prendre une chambre au terme de Pâques ; que son mari ayant appris qu'elle étoit de retour, voudroit l'obliger de retourner chez lui dans une chambre, rue Mouffetard, au 3e étage, où il n'y a pour ainsi dire que les 4 murs, n'y ayant qu'un méchant lit et des effets d'aucune valeur : ce qu'il ne veut exiger que pour lui dissiper de nouveau le petit bénéfice qu'elle fait journellement dans sa profession et qu'elle économise pour se faire subsister honnêtement et tâcher de soulager le seul enfant qu'ils ont, dont elle veut bien se charger pour lui procurer l'éducation convenable et le retirer des mains d'un père qui n'a ni entrailles, ni conduite, et dont l'exemple pourroit causer un mauvais effet à l'éducation de leur enfant ; qu'il est essentiel pour cela faire de remédier au désordre de la conduite dudit Ménard, soit en le captivant dans un lieu d'où il ne puisse sortir ou en lui en imposant d'une manière qui puisse, pour ainsi dire, le métamorphoser de façons d'agir et de penser, s'il est possible ; qu'en tout cas, un pareil mari ne peut empêcher elle comparante (qui se comporte d'une façon qu'il n'est pas possible de lui rien imputer à mal) d'être libre, de faire usage de sa profession et de donner de l'éducation à leur enfant, ce qu'elle ne pourroit s'il n'étoit pas remédié à la conduite de son mari par l'autorité du magistrat. Auquel mari il est facile, sans lui faire subir le sort de la prison, de le contraindre de se retirer dans son pays natal de Savoie où il a dessein de retourner et il voudroit emmener elle comparante pour être plus maître de l'obséder ; mais, comme elle est

née à Paris, quoique ses père et mère soient savoyards, et qu'elle a lieu de gagner sa vie dans sa profession mieux à Paris qu'ailleurs, elle croit mériter la protection de la justice vis-à-vis de ses obsesseurs ; que la prudence la retient pour ne pas divulguer toute l'horreur de la mauvaise conduite de son mari relative aux fins ci-dessus et qui est bien opposée à la façon d'agir d'elle comparante, ainsi qu'il est aisé de le manifester ; que son mari l'a traînée dans les boues comme la dernière des misérables, en la molestant, et l'a enfermée une fois pendant quatre jours aussi comme la dernière des misérables. Dont et de quoi elle vient nous rendre plainte et a déclaré ne savoir ni écrire, ni signer.

<div align="right">Signé : CADOT.</div>

Et le samedi 25 desdits mois et an, trois heures de relevée, en l'hôtel et par-devant nous commissaire susdit, sont comparus lesdits Laurent Chemin, Jean-Baptiste Ménard et Françoise Chemin, sa femme qualifiée en la plainte ci-dessus : Lesquels nous ont dit qu'ils sont présentement d'accord et veulent bien oublier de part et d'autre tout ce qui s'est passé entre eux, promettant respectivement avoir à l'avenir de bons procédés les uns pour les autres. Ledit Chemin a signé, ledit Ménard n'a voulu signer, de ce interpellé, et ladite femme Ménard a déclaré ne savoir signer.

<div align="right">Signé : CHOMEN (sic); CADOT.</div>

(*Archives des Comm.*, n° 1443.)

II

L'an 1758, le jeudi 2 mars, neuf heures du matin, par-devant nous Jean-Baptiste-Charles Lemaire, etc., est comparu Jean-Baptiste Ménard, porteur de lanterne magique, demeurant rue Mouffetard, paroisse Saint-Médard : Lequel nous a fait plainte et dit qu'il y a environ trois ans il s'est établi avec Françoise Duchemin, sa femme ; qu'il y a environ huit mois, le plaignant étant obligé de se rendre dans la Provence, son pays originaire, il laissa sadite femme dans ladite chambre qu'ils occupoient ensemble rue Mouffetard ; qu'étant revenu au commencement de décembre dernier, il ne trouva plus sadite femme et apprit qu'elle avoit dissipé tout ce que le plaignant lui avoit laissé en meubles, effets, linges, hardes et argent ; qu'elle s'étoit abandonnée à la débauche et qu'elle vivoit en mauvais commerce avec le nommé Cécile, domestique sans condition, qui l'entretenoit ; qu'ayant fait toutes les recherches possibles de sadite femme, il n'a pû en apprendre de nouvelles certaines que jeudi dernier ; que s'étant rendu chez maître Cadot, notre confrère, sur un avis qu'il avoit reçu d'y aller, il y trouva sadite femme et fut surpris qu'elle lui annonça avoir rendu une plainte contre lui devant ledit maître Cadot ; que n'ayant jamais donné à sadite femme aucun sujet de mécontentement, il y a lieu de présumer qu'elle a supposé des faits faux pour en imposer ; que ledit M⁰ Cadot ayant réconcilié le plaignant

et ſadite femme ſur leurs différends, ladite femme du plaignant ayant conſenti de retourner enſemble juſqu'à lundi dernier ſur les trois heures après midi qu'elle quitta le plaignant qui ne l'a pas revue depuis ; qu'il y a lieu de penſer qu'elle eſt retournée avec ledit Cécile dont ledit plaignant ignore la demeure ; qu'il n'eſt pas en ſûreté de ſa vie, ſe trouvant continuellement ſuivi par des quidams que ledit Cécile, ſuivant les apparences, emploie pour chercher querelle au plaignant et le maltraiter ; que ladite femme du plaignant eſt actuellement groſſe de 5 mois, ainſi qu'elle l'a déclaré, mais ne peut être enceinte que des œuvres dudit Cécile avec lequel elle a habité pendant cinq mois que ledit plaignant a été abſent, et qu'elle a depuis ſon départ été avec ledit Cécile. Et comme le plaignant a intérêt à ſe pourvoir ſur les faits ci-deſſus, il eſt venu nous rendre la préſente plainte.

Signé : JEAN-BAPTISTE MÉNARD ; LEMAIRE.

(*Archives des Comm.*, n° 2521.)

III

L'an 1758, le mercredi 31 mai, ſix heures du matin, nous, Jean-Baptiſte Charles Lemaire, etc., en exécution des ordres à nous adreſſés par M. le lieutenant-général de police et à la réquiſition du ſieur Alexandre Ferrat, conſeiller du roi, inſpecteur de police, porteur d'un ordre du Roi dont il nous a fait apparoir, donné à Verſailles le 30 avril dernier, ſigné Louis et plus bas Philipeaux, à l'effet d'arrêter la nommée Françoiſe Chemin, femme Meſnard, ſommes tranſporté avec ledit ſieur Ferrat, rue de Jouï, quartier de la Grève, en une maiſon où étant entré et monté au deuxième étage ayant vue ſur la rue, en une chambre occupée par le nommé Chardonneau, cuiſinier de maiſon, et ſa femme, y avons trouvé une particulière qui nous a dit ſe nommer Françoiſe Chemin, femme de Jean-Baptiſte Meſnard, gagne-deniers, elle joueuſe de vielle, âgée de 21 ans, native de Paris, de la paroiſſe Saint-Jacques-du-Haut-Pas, demeurant en la chambre où nous ſommes, où elle ſe retire depuis quelque tems et couche avec ladite femme Chardonneau ; laquelle femme Meſnard ledit ſieur Ferrat ayant arrêtée, il s'en eſt chargé pour la conduire à ſa deſtination ſuivant et au déſir dudit ordre. Et avons de ce que deſſus fait et dreſſé le préſent procès-verbal.

Signé : LEMAIRE ; FERRAT.

(*Archives des Comm.*, n° 2521.)

IV

L'an 1759, le mardi 5 juin, dix heures du matin, par-devant nous Thomas-Joſeph-Jean Regnaudet, etc., en notre hôtel, eſt comparue Françoiſe Duchemin, femme de Jean-Baptiſte Ménard, porteur de lanterne magique et elle joueuſe de vielle, demeurant à Paris rue du Figuier, maiſon d'un fruitier : Laquelle

nous a fait plainte contre les nommés Laurent Duchemin, père de la plaignante, et André Duchemin, son frère, et dit qu'il y a environ cinq ans que, du consentement de ses père et mère, elle fut mariée avec ledit Ménard, qui est absent depuis environ un an pour ses affaires. Que le jour d'hier la plaignante étant sur les boulevards et jouant de la vielle comme à son ordinaire, étant pour lors huit heures du soir, fut surprise de se voir maltraitée et de se sentir frappée de coups de pied dans le ventre par un particulier qu'elle n'a pas eu de peine à reconnoître pour être Laurent Duchemin, son père, qui, non content d'avoir frappé de la sorte la plaignante, s'est jeté sur elle avec impétuosité et lui a donné plusieurs coups de bâton sur la tête, lesquels coups étant directement tombés en partie sur un peigne d'écaille qui retenoit retroussés les cheveux de la plaignante, ledit peigne s'est trouvé cassé en plusieurs morceaux, les dents duquel peigne se sont trouvées engagées de façon dans ses cheveux que plusieurs lui ont piqué la tête. Qu'en outre elle a aussi un grand nombre de coups de bâton sur les bras et autres parties du corps, desquels coups elle ressent des douleurs cuisantes; et qu'ils lui ont plusieurs fois répété les noms de p....., g...., b........., f..... g.... et autres injures.

Et comme le procédé dudit Laurent Duchemin, son père, est des plus téméraires, quoiqu'il lui soit toujours permis de faire à la plaignante les remontrances qu'il jugera à propos, dans l'intention où elle est de se pourvoir par toutes voies pour faire arrêter et mettre un frein aux vivacités, non-seulement dudit Laurent Duchemin, mais même dudit André Duchemin, son frère, qui est le seul moteur des mauvais traitemens de son père à l'égard de la plaignante qui voit clairement qu'ils ne tendent qu'à la forcer de demeurer avec eux pour exiger d'elle le peu d'argent qu'elle gagne et qui lui sert à se soutenir, d'autant mieux que par les propos et mauvais discours qu'ont tenus lesdits Laurent et André Duchemin, elle n'a que trop reconnu leur mauvaise volonté; que même elle a appris que ledit André Duchemin, son frère, pour assouvir sa rage et porter des coups plus certains à la plaignante, avoit dans l'instant acheté une canne 30 sols en disant en ces termes : « Voilà pour f..... des coups à ma sœur. » Nous observe la plaignante qu'elle seroit tombée infailliblement sous les coups dudit Duchemin, son père, si plusieurs particuliers ne l'eussent empêché d'aller plus loin.

Dont et de quoi elle est venue nous rendre la présente plainte.

Signé : REGNAUDET.

(*Archives des Comm.*, n° 4462.)

FANFAN (M^{lle}), actrice du boulevard, née en 1761, faisait en 1772 partie de la troupe de l'Ambigu-Comique et y tenait l'emploi des *mères*.

(*Almanach forain*, 1773. — *Le Chroniqueur désœuvré*, I, 90.)

FANFAN (Louis-Pierre MARÉE, dit), acteur du théâtre des Grands-Danseurs du Roi en 1785.

Jeudi 17 novembre 1785, neuf heures un quart du soir.
Louis Pierre Marée dit Fanfan, acteur de Nicolet, arrêté par Antoine Brodelet, caporal, à la réquisition du sieur Nicolet, pour avoir contracté un engagement avec un autre directeur. Comme il nous a affirmé n'avoir aucun autre engagement, relaxé (1).

(Archives des Comm., n° 5022.)

FANTOCCINI FRANÇAIS ET ITALIENS.
Voy. CARON (PIERRE-SIMÉON). CASTAGNA. PÉRICO. REBEQUI. SECOND.

FASSI, directeur d'un spectacle d'animaux, exhibait en 1774, aux foires et sur le boulevard, une ménagerie où l'on pouvait contempler entre autres curiosités un tigre royal, un ours blanc, un cheval nain âgé de 5 ans et haut de 30 pouces, et un grand mandrille bleu, rouge et vert, à la barbe dorée.

(Archives des Comm., n° 208. — Almanach forain, 1775.)

FAUCHE (M^{lle}), actrice de l'Opéra-Comique, joua sur ce théâtre, pendant les foires Saint-Germain et Saint-Laurent de l'année 1744, les rôles de *Colette* dans les *Bateliers de Saint-Cloud*, opéra comique de Favart (23 février), et celui de la *Statue*

(1) Au moment où la toile allait se lever, ce Fanfan avait refusé de jouer, prétendant qu'il n'était plus attaché au théâtre des Grands-Danseurs du Roi, ayant contracté un engagement ailleurs. Cette discussion avait retardé la représentation et le public avait témoigné son impatience de ce retard. On donnait ce soir-là, chez Nicolet : *la Tante rivale de ses nièces*, et *la Mère Nitouche*; la *Danse de corde*, par Placide; *le Triomphe de Merlin*, avec un divertissement de nègres; les *Exercices des sauteurs anglais*; la dernière représentation de *Sophie de Brabant*, pantomime historique en trois actes, de Parisau, et pour commencer : *Arlequin nécromancien*, pantomime à machines.

dans *Pygmalion, ou la Statue animée*, opéra comique de Panard et Laffichard (16 juillet). M^{lle} Fauche s'engagea ensuite dans une troupe de province.

<div style="text-align:right">(*Dictionnaire des Théâtres*, II, 171, 360, 480.)</div>

FAVART (CHARLES-SIMON), né en 1710, mort en 1792, fut d'abord maître-traiteur à Paris, puis se fit auteur dramatique et donna au théâtre de l'Opéra-Comique des pièces charmantes qui attirèrent le public à ce spectacle forain. En 1744, il en devint directeur et y engagea la même année, comme actrice, chanteuse et danseuse, la jolie M^{lle} Chantilly, qu'il épousa l'année suivante et qui devint si célèbre sous le nom de M^{me} Favart. A l'époque de son mariage (12 décembre 1745), Favart n'exploitait plus l'Opéra-Comique, dont la Comédie-Italienne venait d'obtenir momentanément la suppression. Ce ne fut qu'en 1758 que Favart, associé à Dehesse, Moët, Corby et Champeron, reprit la direction de l'Opéra-Comique, qui disparut définitivement en 1762, époque où il fut réuni à la Comédie-Italienne.

Voy. BOIZARD DE PONTAU (30 septembre 1741). MATTHEWS. MONNET. OPÉRA-COMIQUE.

FAVART (MARIE-JUSTINE-BENOITE DU RONCERAY, femme de Charles SIMON), née en 1727, morte en 1772, l'une des plus charmantes actrices qui aient paru sur la scène française, fit d'abord partie d'une troupe payée par le roi de Pologne, duc de Lorraine, Stanislas, et qui donnait des représentations à Lunéville. En 1744, à la foire Saint-Germain, elle débuta à l'Opéra-Comique par le rôle de *Laurence* dans les *Fêtes publiques*, pièce de circonstance composée pour le premier mariage du Dauphin, par Favart, Laujon et Parvi. Elle se faisait alors appeler M^{lle} Chantilly et prenait le titre de danseuse du roi de Pologne. Ce début fut pour elle un véritable triomphe et elle se montra, dit-on, parfaite comme actrice, comme chanteuse et comme danseuse.

Malheureusement ses succès excitèrent la jalousie des autres théâtres, qui obtinrent de l'autorité, à la fin de l'année 1744, la fermeture de l'Opéra-Comique. Favart, alors directeur de ce spectacle forain, ayant fait observer qu'on l'empêchait ainsi d'exécuter les engagements pris par lui envers les acteurs de son théâtre, on lui permit de le rouvrir à la foire Saint-Laurent suivante sous un nom supposé, celui du danseur anglais Matthews, en lui enjoignant de ne représenter que des pantomimes. Il obéit et, grâce à M^{lle} Chantilly, son théâtre fut aussi fréquenté qu'avant ; l'une de ces pantomimes surtout, intitulée : *les Vendanges de Tempé,* obtint un succès prodigieux ; M^{lle} Chantilly y remplissait le rôle du *Petit Berger.* La foire Saint-Laurent terminée, Favart épousa sa jolie pensionnaire, dont il était éperdument amoureux, et il se rendit avec elle à Bruxelles pour y diriger la Comédie de cette ville. On connaît les aventures qui arrivèrent ensuite aux deux époux, la conduite infâme du maréchal de Saxe envers eux et toutes les misères dont ils furent redevables à ce brutal soldat. Revenue à Paris, M^{me} Favart débuta à la Comédie-Italienne, et le reste de sa carrière ne fut plus qu'une longue suite de triomphes.

(*Dictionnaire des Théâtres,* VI, 69. — *Œuvres de M. et M^{me} Favart,* 1853, 6. — *Biographie Didot.*)

FAVRE, danseur du théâtre des Grands-Danseurs du Roi en 1782.

(*Journal de Paris,* 5 août 1782.)

FEMME FORTE (LA). Curiosité que l'on voyait à la foire Saint-Laurent de 1780. C'était sans doute une géante ou bien quelque Alcide femelle soulevant des poids avec ses cheveux et portant des hommes sur son ventre.

L'an 1780, le lundi 11 septembre, sept heures du soir, nous Hubert Mutel, etc., étant à la foire St-Laurent, est comparu sieur Pierre-Antoine Laroche, sergent au régiment des gardes françoises, préposé pour la garde de ladite

foire : Lequel a fait conduire par-devant nous un particulier qu'il nous a déclaré avoir fait arrêter à l'inftant dans ladite foire à la réquifition de la nommée Marie Audiger, tenant le fpectacle de la Femme forte à ladite foire, demeurant chemin de Belleville, paroiffe dudit lieu : Laquelle nous a fait plainte et dit qu'il y a un inftant ledit particulier arrêté eft entré dans la falle de fpectacle de la comparante et s'eft répandu contre elle en mauvais propos, lui difant entre autres chofes que puifqu'elle n'avoit rien gagné aujourd'hui elle mangeroit des pommes de terre ; que l'inftant d'après il a voulu exiger qu'elle donnât fon fpectacle pour lui feul, difant qu'elle étoit obligée de jouer pour deux fols ; que lui ayant repréfenté qu'il ne devoit point l'infulter et qu'elle n'étoit dans l'ufage de donner fon fpectacle que lorfque la recette montoit à trois livres et qu'elle joueroit s'il jugeoit à propos de payer cette fomme, il s'eft de nouveau répandu en mauvais propos et s'eft porté à excéder de coups la mère de la comparante ainfi que fon paillaffe, et il a porté à la plaignante deux foufflets avec la plus grande violence. Pourquoi la plaignante l'a fait arrêter et eft venue nous rendre la préfente plainte.

<div style="text-align: right;">(<i>Archives des Comm.</i>, n° 2576.)</div>

FEMME PARLANT SANS LANGUE. Phénomène que l'on voyait en 1766 à la foire Saint-Germain. C'était une jeune personne de 19 ans, dont le langage était fort intelligible. En 1773, une femme également sans langue se montrait et parlait au public sur le boulevard.

<div style="text-align: right;">(<i>Almanach forain</i>, 1775.)</div>

FERGUSON, acteur forain, faisait partie en 1741 et 1742 de la *Grande Troupe étrangère* qui donnait des représentations aux foires, sous la direction de Restier et de la veuve Lavigne. Il a joué les rôles de *Pierrot, eunuque du Sérail*, dans *Arlequin et Colombine captifs, ou l'Heureux Désespoir*, divertissement de Mainbray (3 février 1741); du *père de Colombine* dans *A Trompeur, trompeur et demi*, divertissement de Mainbray (3 février 1742), et celui de *Mynheer Vangelt* dans le *Diable boiteux*, pantomime de Mainbray (15 février 1742).

<div style="text-align: right;">(<i>Dictionnaire des Théâtres</i>, I, 231, 322 ; II, 304.)</div>

FÉRON (Nicolas), entrepreneur d'un spectacle de marionnettes à la foire Saint-Laurent de 1670.
Voy. ARCHAMBAULT.

FERRÈRE, entrepreneur de spectacles sur le boulevard du Temple en 1770.
Voy. FORESTIER.

FESTI (Marin), montreur d'animaux sur les boulevards en 1763, faisait voir entre autres raretés un dromadaire qui attirait la foule.

(*Archives des Comm.*, n° 3770.)

FEUILLET (Noël), comédien chez un entrepreneur de spectacles nommé Lamy, en 1772.
Voy. LAMY.

FIAT (Sophie), actrice du boulevard, fit ses débuts à l'Ambigu-Comique, puis entra en 1783 aux Grands-Danseurs du Roi. Elle a joué cette année-là, sur ce théâtre, *Madame Ragot* dans les *Amours de Madame Ragot* (samedi 7 juin), et l'*hôtesse* dans les *Deux font la paire* (dimanche 6 juillet). En 1788, Mlle Fiat faisait partie de la troupe des Variétés du Palais-Royal et elle a joué sur cette scène *Marton* dans les *Défauts supposés*, comédie en un acte, en vers, de Sedaine de Sarcy, représentée le 28 janvier de cette même année.

(*Journal de Paris*, 7 juin, 20 juillet 1783. — *Le Chroniqueur désœuvré*, I, 101. — Brochure intitulée : *les Défauts supposés*. Paris, Cailleau, 1788.)

FIERVILLE, directeur du spectacle des Variétés-Amusantes en 1782, était le fils d'un comédien que le roi de Prusse Frédéric II avait choisi comme agent dramatique à Paris. Fier-

ville fils avait été danseur à l'Opéra et avait eu l'honneur d'être le rival heureux du comte de Lauraguais auprès de Mlle Heinel, l'une des célébrités de l'Académie royale de musique.

(*Archives des Comm.*, n° 3616.)

Rapport du commissaire Fontaine au Lieutenant général de police.

Le commissaire Fontaine étant à la foire Saint-Laurent le premier de ce mois, s'est présenté au spectacle des Variétés et a demandé au sieur Fierville, directeur de ce spectacle, de laisser entrer deux observateurs du sieur Santerre, inspecteur de police. Cette demande étoit fondée sur un usage constant que les nécessités et l'utilité ont fait admettre dans tous les spectacles; cependant le sieur Fierville a refusé avec hauteur. Premier grief.

Depuis plusieurs années, le sieur Meslé, premier commis des consignations, homme âgé dont l'amusement est d'aller quelquefois se promener dans cette foire, jouissoit de ses entrées dans les différens spectacles à la recommandation de feu M. Mutel, qui lui avoit procuré ce petit agrément. Le commissaire Fontaine s'est hasardé de demander la continuation de cette légère faveur, la seule qu'il ait demandée, et a été refusé sans aucun ménagement. Second grief.

Sur le premier objet, le commissaire Fontaine a pris le parti d'ordonner impérativement au sieur Fierville de laisser entrer les deux observateurs et alors il n'a pas osé s'en défendre et s'est seulement contenté de faire mention de l'ordre qui lui étoit donné à la suite de la liste des personnes qui ont leurs entrées.

Sur le second, le commissaire s'est réservé d'en référer au magistrat. Il le supplie de considérer que soit qu'il ait tort ou raison d'avoir demandé au sieur Fierville, non une entrée, mais une simple continuation d'entrée en faveur d'une personne à laquelle il s'intéresse, le refus de ce directeur est une grossièreté et un manque d'égards intolérables, et qu'il est de toute nécessité que le magistrat ait la bonté de donner des ordres pour que le sieur Meslé continue de jouir de son entrée, afin que le commissaire ait satisfaction de cette insolence.

Le magistrat voudra bien se souvenir qu'il a permis au commissaire de se faire substituer plusieurs jours de la semaine par plusieurs de ses confrères, afin qu'il y ait toujours un commissaire à la foire pour prendre connoissance des contestations qui pourroient s'élever; cependant comme le commissaire Fontaine sait que les entrepreneurs des différens spectacles annoncent que les commissaires, autres que celui qui a le département de la foire, ne doivent pas avoir leurs entrées, il pourroit arriver qu'ils les refusassent à ceux des commissaires qui se présenteroient pour substituer le commissaire Fontaine, ce qui seroit une grande indécence.

Pour éviter cet inconvénient, il supplie le magistrat de donner les ordres qu'il croira nécessaires pour que cela n'arrive pas.

Il le supplie aussi de faire au sieur Fierville une sévère réprimande sur la manière indécente avec laquelle il s'est conduit et de lui enjoindre, ainsi qu'aux autres entrepreneurs, d'exécuter provisoirement et sans délai les ordres qui leur seront donnés par le commissaire, sauf ensuite à référer au magistrat de leurs moyens de défense.

<div style="text-align: right">(Archives des Comm., n° 1508.)</div>

FIGURE PARLANTE. « On voit rue de Bondy, la porte attenant le spectacle des Variétés-Amusantes, une figure parlante. On peut la questionner indifféremment et la poupée répond avec autant de précision que si elle étoit préparée à la demande. Elle fait également elle-même des questions. On lui parle à voix haute ou à voix assez basse pour que personne de la compagnie ne puisse entendre ce que l'on dit, la poupée rend de même réponse à celui qui l'a interrogée. Pour que l'on ne soupçonne aucune communication, la figure est suspendue en l'air par un ruban ou un cordon. D'ailleurs, sans être suspendue, elle parle également dans les mains. Elle sera visible tous les jours de 10 heures du matin à 2 heures et le soir depuis 4 heures jusqu'à 10 heures. Pour qu'il n'y ait pas de confusion, on ne délivrera qu'un certain nombre de billets sur lesquels sera marquée l'heure que l'on aura choisie, et ces billets ne se distribueront que dans la matinée. Le prix est de 3 livres par personne. » C'était évidemment un ventriloque qui faisait parler cette poupée.

<div style="text-align: right">(Journal de Paris, 6 octobre 1783.)</div>

FLEURY, acteur du boulevard, faisait partie en 1783 de la troupe des Variétés-Amusantes, et en 1786 de celle de l'Ambigu-Comique. A ces deux théâtres, il jouait les *utilités*.

<div style="text-align: right">(Brochures intitulées : Churchill amoureux, Paris,
Cailleau, 1783 ; Tout comme il vous plaira, Paris,
Cailleau, 1795.)</div>

FLEURY (Ambroisine), danseuse de l'Ambigu-Comique en 1782.
Voy. Beaupré.

FLORIGNY (M^{lle}), actrice de l'Opéra-Comique, lors de la réunion de ce spectacle à la Comédie-Italienne (1762).

(*Histoire du Théâtre de l'Opéra-Comique*, II, 556.)

FOREST (FRANÇOISE-CATHERINE, dite SOPHIE), née vers 1762, célèbre actrice des Grands-Danseurs du Roi, puis des Variétés du Palais-Royal, débuta en 1777 au théâtre de Nicolet. Une aventure galante la tint éloignée quelque temps de la scène; elle n'y reparut qu'en 1780. Voici les principaux rôles joués par M^{lle} Forest au spectacle des Grands-Danseurs du Roi : *Javotte* dans *Contentement passe richesse*, et *Agnès* dans l'*Amour quêteur*, comédie de Beaunoir (13 février 1780); *Isabelle* dans le *Barbier de village* (15 février 1780); *Théodora* dans la *Duègne amoureuse*; *Agnès* dans le *Trousseau* (18 février 1780); *Miss Sally* dans *Jack Pudding* (22 février 1780); *Colette* dans le *Cerisier* (26 avril 1780); *Vénus* dans *Vénus pèlerine*, comédie de Beaunoir (29 avril 1780); *Agnès* dans le *Barbier de village* (9 mai 1780); *Madelon* dans *Madelon Friquet* (23 mai 1780); *Colette* dans l'*Oiseau de Lubin, ou Il n'y a pas de souris qui ne trouve son trou*, comédie par Mayeur (5 août 1780); *Julienne* dans *A bon chat bon rat*, proverbe de Dorvigny (5 mars 1781); *Zélis* dans l'*Élève de nature*, pièce de Mayeur (6 mars 1781); *Junon* dans le *Ravissement d'Europe*, pantomime en trois actes (1^{er} mai 1782); la *procureuse* dans les *Girandoles* de Ribié (4 mai 1782); le principal personnage dans la *Femme vendue, ou l'Honnête Corsaire*, pièce en deux actes, et dans la *Chambre garnie*, pièce en un acte; *Jeannette* dans *Jeannette, ou les Battus ne payent pas toujours l'amende*, comédie de Beaunoir, représentée pour la première fois en juin 1780 (13 juillet 1782); la *fée* dans la *Pantoufle, ou Cendrillon*, pantomime en trois actes, de Parisau (14 août 1782); *Sophie* dans *Sophie de Brabant*, pantomime à machines, en quatre actes, de Parisau (3 septembre 1783), et le principal personnage dans le *Ruban d'amour*, pastorale en vers (23 août 1784). Le comédien

Mayeur de Saint-Paul, camarade de Sophie Forest et qui passe pour être l'auteur du *Chroniqueur désœuvré*, adressa à cette charmante actrice les vers que l'on va lire lors de sa rentrée au théâtre des Grands-Danseurs du Roi en 1780 :

> Les plaisirs, l'enjoûment, les grâces
> Et les ris, les jeux et l'amour
> Ayant fui loin de ce séjour
> Pour s'attacher sur tes traces,
> Ici, tout n'offroit plus qu'un immortel ennui,
> Et tout étoit en souffrance
> Où par l'effet de ta présence,
> Tout est plaisir aujourd'hui.
> Viens, tendre nourrisson de l'aimable Thalie,
> Viens recevoir l'encens de mille adorateurs
> Et la couronne chérie
> Due à tes talens enchanteurs.
> Le public empressé, que ton retour ramène,
> T'attend d'un air satisfait,
> Le moment est venu, tu parois sur la scène
> Et ton triomphe est complet.
> Est-ce bien sœur Agnès ? Non, d'Amour c'est la mère :
> Voilà ses traits, son souris séducteur
> Et ce tendre abandon, aliment du bonheur ;
> Oui, c'est Vénus qui, désertant Cithère
> Sous un déguisement trompeur,
> Voudroit rester inconnue à la terre,
> Mais chacun la devine au trouble de son cœur.

Robineau de Beaunoir, l'auteur de l'*Amour quêteur* et de *Vénus pèlerine*, petites comédies dans lesquelles Sophie Forest s'était montrée excellente comédienne, lui adressa après le succès d'un autre de ses ouvrages, *Jeannette, ou les Battus ne payent pas toujours l'amende*, proverbe où elle remplissait le rôle de *Jeannette*, le quatrain que voici :

> Le public indulgent sourit à mon ouvrage ;
> Vos talens m'ont valu ce succès si flatteur ;
> C'est à vous que j'en fais l'hommage :
> Je vous dois tout..... hors le bonheur.

Le dernier vers faisait allusion à la passion non partagée que Robineau de Beaunoir avait éprouvée pour la belle actrice. Le *Chroniqueur désœuvré* apprécie en ces termes le talent de Sophie Forest pendant le temps qu'elle passa aux Grands-Danseurs du Roi, c'est-à-dire de 1777 à 1784 : « Le phyſique d'une Vénus, charmante dans tous les rôles de payſannes, d'Agnès, de petites-maitreſſes; mais dans les grands rôles de pièces et de pantomimes, pas aſſez de nobleſſe, trop de roideur dans ſes geſtes. Il eſt ſi aiſé d'arrondir les bras quand on les a beaux..... » Plus loin, l'auteur du *Chroniqueur* se montrant plus sévère, adresse à M^{lle} Forest l'allocution suivante : « Que dirai-je de vos talens? ne verrai-je jamais le public détrompé et accordera-t-il toujours à la ſade beauté les applaudiſſemens qu'il ne doit en conſcience qu'au talent réel et pourrez-vous vous flatter d'en avoir quand vous conſerverez ſans ceſſe cet air minutieux et à prétention qui ne s'accorde nullement au rigoriſme du théâtre? Les adulations vous ont gâtée, Foreſt, les méchantes pièces de vers que Robineau et conſors vous ont adreſſées, vous ont fait perdre la raiſon. Craignez la chûte, Sophie, craignez la chûte. Elle eſt l'écueil ordinaire que ne peuvent éviter celles qui, comme vous, ſont aſſez aveuglées ſur leur compte pour prétendre aſpirer ſans le mérite néceſſaire aux hommages de toute la terre, hommages d'autant moins durables qu'ils ſont les fruits du caprice et de l'illuſion. Le voile ſe déchire et que voit-on derrière? Eſt-ce toujours cette altière beauté, orgueilleuſe, trop fière de ſes frivoles avantages?..... Non..... mais qu'eſt-ce donc? Hélas! Ce n'eſt plus que Sophie, figure ordinaire et qui ne dut ſon éclat qu'à l'effet de la prévention. Voilà le ſort qui vous attend, prenez-y garde. »

Le *Chroniqueur désœuvré* fut mauvais prophète et le public continua à prodiguer ses applaudissements à l'actrice, quand du théâtre des Grands-Danseurs du Roi elle fut passée, en 1785, au théâtre des Variétés du Palais-Royal, où elle a créé *Zuline* dans la *Loi de Jatab, ou le Turc à Paris*, comédie en un acte, en vers, par Dumaniant, représentée le 22 janvier 1787; *Zamire*, jeune

sauvage, amante de Valcour, dans le *Français en Huronie*, comédie du même auteur, en un acte, en vers, représentée le 30 avril 1787; *Aminthe, jeune veuve*, dans l'*Inconséquente, ou le Fat dupé*, comédie en un acte, en prose, par Monnet, représentée le 20 août 1787; *Lady Shaftsbury* dans le *Duc de Montmouth*, comédie héroïque en trois actes et en prose, par Bodard de Tézay, représentée le 4 novembre 1788, etc., etc. Sophie Forest épousa, à la fin du dernier siècle, un libraire de Paris.

> (*Journal de Paris*, 13, 16, 18, 22 février; 26, 29 avril; 9, 23 mai; 5 août 1780; 5, 6 mars 1781; 1, 4 mai; 13 juillet; 14 août 1782; 3 septembre 1783; 23 août 1784. — *Le Chroniqueur désœuvré*, I, 49, 56; II, 67.
> — Brochures intitulées : *la Loi de Jatab*, Paris, Brunet, 1787; *le Français en Huronie*, Paris, Cailleau, 1787; *l'Inconséquente*, Paris, Cailleau, 1787; *le Duc de Montmouth*, Paris et Bruxelles, Debouber, 1789.
> — *Galerie historique de la troupe de Nicolet*, par de Manne et Ménétrier, 152.)

L'an 1785, le vendredi 28 janvier, huit heures trois quarts du soir, en notre hôtel et par-devant nous François-Jean Sirebeau, etc., est comparu le sieur Jean-Baptiste Lambert, sergent de la garde de Paris, de poste au Carousel : Lequel nous a dit qu'ayant été requis par la demoiselle Forest, actrice du théâtre appelé des Variétés-Amusantes, il a arrêté à la porte dudit théâtre un cocher de place conduisant un fiacre numéroté 29 P., prévenu d'avoir voulu forcer la demoiselle Forest étant dans sa voiture, et l'a conduit par-devant nous pour être interrogé.

A l'instant est aussi comparue demoiselle Françoise-Catherine Forest, fille mineure, âgée de 22 ans et demi, actuellement actrice du théâtre appelé Variétés-Amusantes étant au Palais-Royal, demeurante rue des Marais, au coin du faubourg du Temple : Laquelle nous a dit que cejourd'hui sur les sept heures du soir ou environ, étant montée dans un fiacre pour se rendre au Palais-Royal aux Variétés-Amusantes où elle est actrice, le cocher qui conduisoit le fiacre, suivant toujours la rue des Marais, auroit arrêté sa voiture au bout de ladite rue et seroit entré dedans par la glace qui est sur le devant; il s'est jeté sur la comparante, lui a mis un genou sur l'estomac et lui a porté la main sous les jupons. Que la comparante a aussitôt repoussé ledit cocher en le traitant d'insolent et a ouvert la portière de la voiture en criant au secours. Qu'un roulier qui heureusement passoit par cet endroit, ayant entendu les cris de la comparante, s'est arrêté et a demandé ce que c'étoit en descendant de son cheval. Qu'alors le cocher auroit répondu : « Je demande 30 sols ou bien je ne veux pas marcher », et qu'aussitôt le roulier a continué sa route et ledit cocher a continué sa route jusqu'à l'Opéra où il s'est arrêté en menaçant la comparante de la conduire au corps de garde si elle ne lui donnoit pas

30 fols. Qu'ayant effectivement conduit la comparante au corps de garde Poiſſonnière, la comparante avoit requis un des gardes de prendre le numéro de la voiture et avoit donné audit cocher 24 fols d'arrhes, ledit cocher n'ayant pu lui rendre le ſurplus de ce qui lui revenoit pour ſa courſe ſur 6 francs qu'elle lui avoit donnés audit corps de garde. Qu'étant arrivée au Palais-Royal à la porte des Variétés-Amuſantes elle avoit, pour achever le payement, donné audit cocher une pièce de 12 fols, lequel cocher n'avoit pu, n'ayant pas de monnoie, lui rendre les 6 fols de ſurplus pour ſa courſe; qu'elle en fait volontiers le ſacrifice, mais que la ſûreté publique étant intéreſſée dans l'action commiſe par ledit cocher envers elle, elle a cru devoir faire arrêter ledit cocher et le faire conduire par-devant nous.

Signé : F. C. Forest; Sirebeau.

En conſéquence, nous avons fait traduire par-devant nous ledit cocher; enquis de ſes nom, prénoms, profeſſion, etc., a répondu ſe nommer Charles-Henri Rémi, âgé de 25 ans, natif de Crevecœur en Cambreſis, cocher de place au ſervice du ſieur Lejai, loueur de caroſſes, demeurant rue Saint-Antoine, conduiſant le caroſſe numéroté 29 P.

Enquis de nous dire s'il connoit la demoiſelle Foreſt qu'il a priſe dans ſa voiture rue des Marais?

A répondu qu'il ne connoit la demoiſelle Laforêt que pour l'avoir priſe ce jourd'hui rue des Marais ſur les cinq heures du ſoir et l'avoir amenée au Palais-Royal à la porte des Variétés-Amuſantes. A dit de ſoi qu'étant rue des Marais, ladite Foreſt lui ayant dit de fermer les châſſis des portières, le répondant eſt monté dans la voiture pour fermer ledit châſſis. Qu'ayant trouvé ſes deux ſacs d'avoine aux pieds de ladite demoiſelle Foreſt, il avoit voulu les remettre ſous le couſſin du devant et qu'en les remettant ſous ledit couſſin, ſoit qu'il ait marché ſur le pied de ladite demoiſelle, ladite demoiſelle s'eſt miſe à crier et a fait arrêter un voiturier qui paſſoit, lequel avoit demandé ce qu'il y avoit et continué ſa route. Qu'en paſſant devant le corps de garde de la Poiſſonnière, il a voulu ſe faire payer d'avance ſa courſe et qu'effectivement ladite demoiſelle Foreſt lui a donné un écu de 6 livres ſur lequel il lui a rendu 4 livres 16 fols. Que paſſant rue Montmartre, il a demandé à un cocher qui étoit ſur la place s'il n'avoit pas la monnoie de 12 fols. Que celui-ci ayant répondu qu'il n'en avoit pas, il avoit continué ſa route et conduit ladite demoiſelle au Palais-Royal à la porte des Variétés, où étant lui répondant a requis ladite demoiſelle Foreſt de lui donner 6 fols qui lui revenoient pour le ſurplus de ſa courſe et que ladite demoiſelle lui a donné une pièce de 12 fols, et qu'après lui avoir donné cette pièce de 12 fols, ladite demoiſelle Foreſt l'a fait arrêter par la ſentinelle de poſte à la porte des Variétés-Amuſantes.

Enquis de nous dire s'il n'eſt pas vrai qu'étant rue des Marais, il a entrepris de ſe jeter ſur ladite demoiſelle Foreſt et de vouloir abuſer de ſa perſonne après être entré dans la voiture par le châſſis de devant et avoir traité

ladite demoiselle de ma chère amie, en lui appuyant un genou sur elle et lui mettant la main sous les jupes?

A répondu que cela est faux, qu'il ne lui est jamais rien arrivé de semblable.

Enquis de nous dire s'il n'a jamais été repris de justice?

A répondu que non.

Après lequel interrogatoire nous avons remis ledit Rémi entre les mains du sieur Lambert qui s'en est chargé pour le conduire ès prisons de l'Hôtel de la Force.

Signé : LAMBERT; SIREBEAU.

(*Archives des Comm.*, n° 4685.)

Voy. BORDIER (24 octobre 1786). DURAND (JOSÉPHINE).

FOREST jeune (MARIE-DENISE), sœur de la précédente, actrice des Grands-Danseurs du Roi, née en 1772, mariée au comédien Ribié en 1793, morte le 27 mai 1807. Elle a joué les rôles de *Rosette* dans l'*Amour quêteur*, comédie de Beaunoir (22 avril 1780), et *Jeannette* dans *Jeannette, ou les Battus ne payent pas toujours l'amende*, comédie du même auteur (8 mai 1783).

(*Journal de Paris*, 22 avril 1780; 8 mai 1783. — *Galerie historique de la troupe de Nicolet*, par de Manne et Ménétrier, 152.)

Voy. RIBIÉ.

FORESTIER (ROSALIE), née vers 1755, était en 1770 actrice chez un entrepreneur de spectacles du boulevard nommé Ferrère.

Le lundi 16 juillet 1770, après midi sur le boulevard.

Rosalie Forestier, fille âgée de 14 ans et demi, actrice chez le nommé Ferrère, maître de spectacle sur le boulevard, logeant chez la dame Montjalon, rue Montmartre, au coin de la rue de Cléri, chez le vinaigrier; Louis-Jacques Boileau, acteur engagé d'hier chez le sieur Nicolet, aussi maître de spectacle sur le boulevard, demeurant chez ses père et mère rue de Montmorenci : Tous deux s'étant dérangés hier de leur devoir, avoir été promener ensemble et se réjouir avec 12 livres que ledit Boileau a demandées d'avance audit Nicolet.

Et Charles-François Lechantre des Brautières, musicien employé au spectacle dudit Ferrère, ayant pris parti pour les deux susnommés et les avoir

mal conseillés; accusé même d'avoir ouvert la porte avec fausse clef de la chambre dans laquelle logeoit ladite Rosalie chez la dame Montjalon.

Pourquoi tous trois envoyés au For-l'Évêque et remis ès mains de Jean-Baptiste Davenne, sergent de la garde de Paris, de poste aux Enfans-Rouges, pour par lui les y faire écrouer de police par le premier officier du guet requis.

(*Archives des Comm.*, n° 3777.)

FORT-SAMSON (JEAN-CHARLES EGGIBER, dit le), hercule forain, faisait des tours de force en 1714 à la foire Saint-Laurent.

I

L'an 1714, le lundi 24 septembre, environ les neuf heures du soir, est venu par-devant nous César-Vincent Lefrançois, etc., François Ribière, marchand limonadier à Paris, demeurant rue Montorgueil, aux Petits-Carreaux, ayant une boutique rue de la Lingerie à la foire Saint-Laurent : Lequel ayant le visage écorché et égratigné, sa perruque déchirée, nous a fait plainte et dit que, depuis le commencement de la foire, il a fourni au Fort-Samson, tant pour lui que pour ses ouvriers, de la bière, des liqueurs, meubles et blanchissage, même répondu pour lui pour raison des lustres qu'il a dans son jeu; et comme la fin de la foire approche et qu'il lui reste dû 38 livres 6 sols 6 deniers suivant le mémoire qu'il a différentes fois présenté au Fort-Samson sans avoir aucune raison de lui ou de ses gens, il y a environ une heure que, s'étant trouvé à son jeu, il a pris occasion de parler à son interprète qui lui sert de valet, lequel il a prié de vouloir bien finir et arrêter leurs mémoires; que, tout compte fait entre eux et rabattant 22 livres pour le restant de 40 livres de loyer d'une petite baraque à vendre bière dans son jeu, il restoit dû au plaignant 16 livres. Le valet dudit Samson, au lieu d'écouter et de disposer son maître à payer les 16 livres, a dit qu'il ne devoit rien au plaignant et qu'il le fît assigner devant le grand diable s'il vouloit. Le Fort-Samson ayant demandé audit valet, qui est son interprète, ce qu'il disoit; celui-ci après lui avoir fait entendre ce qu'il a voulu, il a été surpris que ledit Fort-Samson est venu à lui, l'a pris par sa cravate et justaucorps d'une main et de l'autre l'a frappé de coups de poing sur la tête et sur le visage, même tiré les oreilles avec tant de violence qu'il y a un dépôt dans sa tête d'humeur qui coule dans les oreilles. Ressent de grandes douleurs par tout le corps, ayant le visage écorché, le menaçant de lui faire perdre la vie en termes allemands; ce qui l'oblige à venir par-devant nous nous rendre plainte.

Signé : F. RIBIÈRE.

(*Archives des Comm.*, n° 3826.)

II

L'an 1714, le mardi 25 septembre, environ les neuf heures du soir, est venu par-devant nous César-Vincent Lefrançois, etc., Jean-Charles Eggiber, natif d'Alberstadt, sujet du roi de Prusse, dit le Fort-Samson, ayant pour ses exercices une loge dans le préau de la foire Saint-Laurent, assisté du sieur Jean Moque, maître à danser de cette ville de Paris, pour lui servir d'interprète de la langue allemande dans la plainte qu'il entend rendre contre François Ribière, limonadier, ayant boutique à la foire Saint-Laurent, rue de la Lingerie : Lequel Charles Eggiber, par l'interprétation qui nous a été faite de ce qu'il avoit à dire par le sieur Moque, nous a fait plainte et dit qu'ayant une loge pour ses exercices à la foire Saint-Laurent, François Ribière, ayant une boutique proche son jeu, l'a prié de vouloir bien lui louer dans son jeu un petit endroit pour vendre de la bière, du café et autres liqueurs, sont convenus à 40 francs de loyer pour le restant de la foire. Ledit Ribière lui a payé 17 francs sur et tant moins du loyer. Le plaignant a pris quelques pintes de bière qui sont à compter et à compenser avec les personnes qu'il a fait entrer de son autorité, au nombre de 45, pour voir ses exercices, aux places des galeries qui sont de 20 sols pour chaque personne. En sorte que ledit Ribière lui est plus redevable que le plaignant qui peut lui devoir au plus la somme de 20 livres sur laquelle est à déduire les personnes qu'il a fait entrer et le surplus du loyer de la loge en question. Cependant ledit Ribière, étant ivre, s'est avisé, lundi dernier, après les autres jeux de la foire finis, lorsque le plaignant étoit prêt à commencer ses exercices, de demander à Jean Herman, son garçon, de l'argent. Jean Herman lui ayant fait réponse que ce n'étoit pas le tems de compter ensemble, au lieu de se satisfaire de cette réponse, il a dit que le plaignant étoit un gueux, un fripon, un b..... de f....., qu'il feroit arrêter lui et son carosse et qu'il lui feroit donner cent coups de bâton ; ce qui fit une émotion dans son jeu si grande qu'il ne put pas faire ses exercices. Et, étant descendu en bas, l'ayant voulu faire sortir, ledit Ribière prit le plaignant au collet. Tout ce qu'il put faire, ce fut de s'en débarrasser, lui tenant sa perruque, il s'échappa et tomba à la porte du jeu. Les personnes qui attendoient le spectacle et à voir ses exercices voulurent s'en aller; ce qui obligea le plaignant de rendre l'argent de leurs places et lui a fait un tort de plus de 200 livres. Et comme journellement il est insulté dudit Ribière qui lui doit bien plus qu'il ne peut redemander, bien loin de lui être redevable ; c'est ce qui l'oblige de venir par-devant nous nous rendre plainte (1).

Signé : MOQUE.

(Archives des Comm., n° 3826.)

(1) Dans l'information qui fut faite ensuite de cette plainte, par le commissaire Lefrançois, on entendit entre autres témoins, Étienne Lefèvre, voltigeur au jeu de la danse de corde du sieur Saint-Edme, demeurant faubourg Saint-Lazare aux 13 cantons, âgé de 34 ans.

FOURÉ (Antoine), entrepreneur de spectacles, était le fils d'un joueur de marionnettes qui avait joui de quelque célébrité aux foires vers 1740. Fouré fils était architecte-constructeur et élève de Servandoni. Il ouvrit en septembre 1757, sur le boulevard du Temple, un spectacle mécanique d'architecture dans un local où avait été établi précédemment une autre entreprise théâtrale qui n'avait pas réussi et qu'on nommait le *Spectacle marin*. La tentative essayée par Fouré ne fut pas lucrative pour lui, et bientôt, à son tour, il céda son local à un autre entrepreneur de spectacles qui fut plus heureux, à Jean-Baptiste Nicolet. Il continua cependant à se montrer aux foires et à y donner quelques représentations; c'est ainsi qu'en 1760 il faisait jouer à la foire Saint-Germain une grande pièce à machines intitulée : *les Molossiens vengés par Jupiter, ou la Métamorphose de Lycaon*.

(*Archives des Comm.*, n° 3764. — *Affiches et annonces*, 1760, 119. — Magnin, *Histoire des Marionnettes*, 165.)

L'an 1759, le lundi 5 novembre, du matin, sont comparus en l'hôtel et pardevant nous Nicolas Maillot, etc., chargé particulièrement par M. le lieutenant général de police de faire observer les règles des spectacles qu'il permet sur les boulevarts et de faire exécuter par tous ceux qui habitent sur les boulevarts et qui fournissent au public quoi que ce soit les ordonnances et règlemens de police, sieur Antoine Fouré, architecte et entrepreneur du spectacle qu'il donne journellement sur les boulevarts, ayant pour titre : *La Descente de Junon aux enfers* et qui est une mécanique et dont il a la permission expresse de M. le lieutenant de police à cet effet : Lequel nous a déclaré que depuis trois mois ou environ il donne son spectacle sur le boulevart au public. Que les mauvais tems n'ont pas permis qu'il eût assez de monde pour faire à beaucoup près ses débourfés de chaque jour et que cela l'a arriéré avec les acteurs, actrices et musiciens dont il se sert journellement pour ledit spectacle. Qu'il leur a dû et leur doit encore, nonobstant qu'il leur ait donné plusieurs fois de l'argent. Pourquoi il y a compte à faire entre eux. Qu'il leur a donné plus d'argent qu'à l'ordinaire, à compte sur ce qui leur étoit dû, les jours où il a le plus travaillé et où il avoit plus de monde dans son spectacle que les jours de pluie et les mauvais tems, notamment vendredi et samedi derniers, jours que son spectacle a été plus garni qu'à l'ordinaire. Que le jour d'hier il a plu aux musiciens de son orchestre de se refuser formellement à entrer à l'orchestre et à jouer jusqu'à six heures du soir, quoiqu'ils dussent y être à cinq heures, heure à laquelle le spectacle est annoncé par les affiches mises dans les endroits ordinaires et accoutumés et qu'il leur eût recommandé

différentes fois d'y être plus tôt que plus tard pour satisfaire le public. Que, voyant son orchestre dégarni de tous musiciens et entendant le public faire grand train et grand tapage dans la loge en demandant la musique et paroissant être étonné de ce qu'il n'y en avoit pas, craignant même que le spectacle ne manquât et tenant les propos d'un public ameuté, badiné et dupé par celui qui avoit reçu son argent à la porte, lui sieur Fouré fit tout son possible pour tranquilliser le public et lui faire entendre que la musique alloit arriver. Nonobstant quoi beaucoup de particuliers et particulières, qui garnissoient son spectacle, ont pris le parti de s'en aller et de retirer leur argent à la porte où ils l'avoient donné; et le demeurant du public continua de faire du train et du tapage dans la loge attendu son juste mécontentement. Ce que voyant ledit sieur Fouré, il fit encore tout son possible pour apaiser ceux qui étoient restés dans la loge et ayant appris que ses musiciens étoient attroupés dans un cabaret rue du Temple, se proposant et se promettant de ne pas venir jouer dans son théâtre s'il ne leur donnoit pas l'argent qui étoit par lui dû, il a été dans ce cabaret où il a rencontré le sieur Leroi, sergent d'inspection chargé particulièrement de ce spectacle, qui lui dit : « Allez-vous-en et laissez-moi faire. » Que ledit sieur Leroi étoit pour lors chargé d'argent pour leur donner dans ce cabaret et les engager à venir à leur devoir dans l'orchestre de ce spectacle. Qu'après avoir attendu jusqu'à sept heures moins un quart et lui Fouré ayant continué de faire prendre patience à ceux qui restoient dans sa loge et qui continuoient toujours à faire grand tapage et grand train et dont partie s'en alloit encore en reprenant son argent à la porte, les musiciens sont arrivés et se sont mis à l'orchestre après avoir retardé ce spectacle au moins d'une bonne heure et occasionné de sortir beaucoup de personnes de l'appréciation desquelles il justifiera en tems et lieu. Nous faisant la présente déclaration pour servir et valoir ce que de raison, même nous rendant plainte desdits faits avec réserve de se pourvoir pour ce qui le regarde personnellement contre lesdits musiciens de la manière et ainsi qu'il avisera bon être. Lesquels musiciens se nomment Arnoult, Ledez, Delautel, Brion, Lahaute, violons; Spourni, Lavallière, Vandeval, bassiers; Radé, basson, et Lecanu, timbalier.

Jean-Marie Arnoult, musicien et joueur de violon, demeurant rue Montorgueil, au coin de la rue Tireboudin; François Ledez, musicien et joueur de violon, demeurant rue Ste-Marguerite, quartier St-Germain-des-Prés; François Delautel, musicien et joueur de violon, demeurant rue des Cordeliers, à l'hôtel du St-Esprit; Louis-Antoine Brion, musicien et joueur de violon, demeurant grande rue du Faubourg-St-Antoine, près la rue de Charonne; Wenceslas Spourni, musicien et joueur de basse, demeurant rue des Bourdonnois; Maximilien Lavallière, musicien et joueur de basse, demeurant rue des Filles-Dieu; Georges Vandeval, musicien et joueur de basse, demeurant rue Poupée, près St-André-des-Arts; François Radé, musicien et joueur de basson, et Pierre-Quentin Canu, musicien et timbalier, demeurant rue Neuve-St-Denis, tous composant avec ledit Lahaute, musicien, joueur de violon et répétiteur, qui est absent, l'orchestre du spectacle dudit sieur Fouré, sont ensuite comparus

devant nous. Lesquels nous ont dit qu'étant convenus avec ledit sieur Fouré, il y a trois semaines ou environ lorsqu'il a commencé son spectacle, qu'il les payeroit exactement jour par jour relativement aux différens prix qu'il avoit faits avec eux, et ledit sieur Fouré ne les ayant pas payés exactement, suivant sa promesse, ils lui ont donné à entendre que, s'il ne les payoit pas, ils cesseroient de jouer à son spectacle. Que ledit Fouré leur a promis de les payer à l'avenir plus exactement, ce qu'il n'a pas fait, à l'exception de quelques jours qu'il leur a donné de l'argent à compte ; qu'il leur en a même donné vendredi et samedi derniers toujours à compte sur ce qu'il leur devoit : mais comme ils n'étoient pas contens de ces à compte et qu'ils vouloient être entièrement payés, s'il étoit possible, ils se sont proposé de ne plus aller jouer à ce spectacle si le sieur Fouré ne leur donnoit de l'argent. Pour cet effet, étant tous rassemblés rue du Temple, hier au soir, au cabaret qui a pour enseigne *le Soleil d'Or*, ils se sont refusés d'aller jouer audit spectacle si ledit sieur Fouré ne leur donnoit ou faisoit donner de l'argent nonobstant les différentes semonces et invitations qu'on leur eût faites d'aller jouer à ce spectacle jusqu'à cinq heures un quart du soir. Qu'enfin ledit sieur Leroi, sergent d'inspection, étant venu dans le cabaret en question avec une somme de 92 livres qu'il leur a montrée et qu'il leur a dit qu'elle leur seroit donnée s'ils venoient à l'instant dans l'orchestre du spectacle, ils y ont à l'instant été, et il étoit pour lors six heures et demie du soir, et ont joué pendant le spectacle à leur ordinaire et les 92 livres ne leur ont pas été remises, ledit sieur Leroi leur ayant dit qu'il en avoit été empêché par ledit sieur Fouré. Dont et de quoi ils requièrent acte.

Signé : Arnoult ; Brion ; Radet ; Ledet ; Spourny ; Delautel ; Vandeval ; Lavallière ; Fouré ; Maillot ; Lecanu.

Est aussi comparu sieur Louis Leroi, sergent d'inspection des gardes de jour et de nuit et chargé particulièrement du spectacle tenu par le sieur Fouré sur le boulevart : Lequel nous a déclaré et dit que le jour d'hier étant allé sur le boulevart audit spectacle sur les quatre heures après midi, vers les cinq heures ne voyant pas dans l'orchestre les musiciens à l'ordinaire et ledit sieur Fouré lui ayant dit qu'il comptoit qu'ils cabaloient ensemble pour ne pas venir sous prétexte qu'il leur devoit de l'argent, et voyant que le monde assemblé dans ce spectacle commençoit à murmurer de n'entendre pas de symphonie, après plusieurs recherches de la part du sieur Fouré et de la part de ceux qu'il avoit employés pour chercher les musiciens de l'orchestre qui s'étoient refusés à venir à l'orchestre nonobstant les différentes semonces qui leur avoient été faites à ce sujet dans un cabaret où ils étoient rue du Temple, il a été lui personnellement dans ce cabaret pour engager lesdits musiciens à se rendre à l'orchestre de ce spectacle pour contenter le public qui paroissoit s'obstiner et faire grand train à raison de ce qu'il ne voyoit pas de musiciens à l'orchestre et même qui s'en alloit en abondance et reprenoit son argent à la porte. Nonobstant quoi ces musiciens se sont refusés d'aller jouer audit orchestre et lui ont dit qu'ils n'iroient pas si on ne leur donnoit de l'argent. Néanmoins

l'heure avançoit et même celle du fpectacle indiquée étoit paffée et le public continuoit à faire du train dans le fpectacle en demandant des muficiens et s'en alloit toujours en très-grande quantité en reprenant fon argent à la porte, ce qu'il voyoit par lui-même en allant et venant à ce fpectacle et en retournant à ce cabaret pour engager les muficiens à y aller. Qu'enfin, ayant vu dans le cabaret le chandelier fourniffeur de ce fpectacle qui avoit dans les mains une fomme de 92 livres, les muficiens ont exigé que cette fomme de 92 livres fût mife entre les mains de lui comparant pour fûreté de ce qu'elle leur feroit donnée s'ils alloient jouer. Que cette fomme lui ayant été remife entre les mains, cela fut accepté de la part des muficiens, à l'exception d'un nommé Brion qui dit hautement qu'il ne fortiroit pas du lieu où ils étoient que ladite fomme de 92 livres ne leur y fût donnée; ce qui fut accepté de la part des autres. Et néanmoins comme lui comparant craignoit que ce ne fût fubterfuge de la part defdits muficiens et que lorfqu'ils auroient eu reçu ladite fomme de 92 livres ils n'aillent pas à l'orcheftre ainfi qu'ils l'avoient promis, il prit le parti de remporter ladite fomme de 92 livres en difant auxdits muficiens qu'il s'en alloit en remportant ladite fomme et que, s'ils ne fe rendoient pas à l'orcheftre, on fe pourvoiroit, et s'en alla effectivement au jeu en remportant ladite fomme. Et lefdits muficiens s'y rendirent fur les fix heures trois quarts et jouèrent en la manière accoutumée. Qu'étant ainfi audit fpectacle avec ladite fomme de 92 livres entre les mains, ledit fieur Fouré l'a requis de ne la point remettre aux muficiens parce que, lui a-t-il dit, il fe propofoit de venir par-devant nous ce matin à l'effet de nous rendre fa plainte contre eux de ce qu'ils avoient manqué au public et à lui, ainfi qu'il vient de nous la faire. Pourquoi lui comparant remit à l'inftant entre les mains dudit fieur Fouré la fomme de 92 livres dont il a retiré décharge; et, en fortant du fpectacle, il a fait fon rapport à fon commandant de l'émeute publique d'hier au foir au fpectacle dudit fieur Fouré et nous en fait la préfente déclaration ce matin.

Signé : MAILLOT; LEROI.

En conféquence avons renvoyé les parties à fe pourvoir ainfi qu'elles aviferont bon être, etc., et du tout avons dreffé le préfent procès-verbal.

Signé : MAILLOT.

(*Archives des Comm.*, n° 3766.)

FOURNIER (ÉTIENNE-ROSE), née en 1747, actrice du fpectacle tenu par un sieur de Neufmaifon sur le boulevard du Temple en 1769.

Samedi, 22 avril 1769.
Arreftation, interrogatoire et emprifonnement d'Étienne-Rofe Fournier, femme de Jean-Louis Becquet, actrice chez le nommé Neufmaifon, entrepre-

neur de spectacle sur le boulevart, pour avoir volé une montre d'or et trois écus de six livres, de complicité avec son mari, à un sieur Michel Bourjot qu'ils avoient attiré à souper chez Charonnat, marchand de vins, et qu'ils avoient grisé.

(*Archives des Comm.*, n° 3776.)

Voy. NEUFMAISON.

FOURNIER (M^{lle}), actrice du boulevard, fit d'abord partie de la troupe de l'Ambigu-Comique, et en 1780 de celle des Grands-Danseurs du Roi. Elle a rempli à ce dernier théâtre les rôles de *Brigitte* dans l'*Amour quêteur*, comédie en deux actes, de Beaunoir (1^{er} mai 1781); *Colombine* dans les *Amours de Colombine* (7 mai 1781); *Madame Revené* dans le *Prétendu sans le savoir* (19 avril 1782); la *couturière* dans les *Amours du porteur d'eau et de la couturière*, pièce en deux actes (7 mai 1782), et *Junon* dans le *Ravissement d'Europe*, pantomime en trois actes (13 mai 1784).

(*Journal de Paris*, 13, 7 mai 1781 ; 19 avril, 7 mai 1782 ; 13 mai 1784. — *Le Chroniqueur désœuvré*, I, 51.)

FOURREAU (PIERRE-LOUIS), sauteur du théâtre des Grands-Danseurs du Roi en 1780.

Samedi 9 septembre 1780, 3 heures un quart, matin.

François Boishue, sergent, a amené Pierre-Louis Fourreau, sauteur, et Claude-Jacques-Clément de Villefort, acteur, tous deux de Nicolet, pour querelle (1). Renvoyés.

(*Archives des Comm.*, n° 5022.)

(1) La dispute de Fourreau et de Villefort avait commencé au théâtre, à propos d'un rôle, et s'était continuée sur le boulevard. On avait donné le soir du 8 septembre, au théâtre des Grands-Danseurs du Roi, à la foire : la Danse de corde ; *le Marchand de bois* et *le Souper des Dupes*; *Mathieu Laensberg, ou l'Almanach de Liège*, pantomime à machines; dans l'entr'acte le grand saut de la Planche à feu et pour la seconde fois le saut des vingt hommes doublés.

Après souper, au boulevard : *le Bouquet enchanté*, grande pantomime à machines, précédée du *Pédant amoureux* ; les Exercices des sauteurs ; *le Sot déniaisé* et *Madame Antoine*. Le programme de Nicolet contenait de plus l'avis suivant : « Les personnes qui désirent depuis longtems voir la Danse de corde des Espagnols, du sieur Placide et du petit Diable, pourront la voir sur le théâtre de la foire Saint-Laurent, jusqu'à la clôture. Passé ledit tems on ne les verra plus, vu leur départ pour la Hollande. »

FRANCASSANI (Antoine), acteur forain, fils du polichinelle de la Comédie-Italienne, débuta en 1701 dans la troupe de Selles, où il jouait les rôles d'*Arlequins*. Il y resta jusqu'à la fin de la foire Saint-Germain de 1707 et s'engagea pour la foire Saint-Laurent suivante chez la veuve Maurice. Il donna ensuite des représentations en province. En 1734, il revint à Paris et voulut entrer à la Comédie-Italienne, mais il ne put y parvenir. Francassani avait francisé son nom et se faisait appeler de Frécansal.

(*Mémoires sur les Spectacles de la Foire*, I, 25.)

L'an 1707, le 20ᵉ jour de février, dix heures du matin, nous Jean Demoncrif, etc., requis qu'avons été, sommes transporté dans l'enclos de l'abbaye de St-Germain-des-Prés et entré dans la maison où est demeurant Antoine Franquasani et ayant monté au second étage, y avons trouvé ledit Franquasani, au lit malade : Lequel nous a fait entendre avoir requis notre transport à l'effet de faire sa plainte à l'encontre des nommés Christophe Selle et sa femme et leurs complices et nous dire que jeudi dernier, 17 du présent mois, sur les neuf heures du soir, il fut attaqué par trois particuliers à lui inconnus, qui, ayant à l'instant mis l'épée à la main, l'auroient sans doute percé si le plaignant ne s'étoit retiré chez lui, où étant et peu de tems après lui auroit pris une grosse fièvre et un vomissement qui l'auroit entièrement exténué et fait désespérer de sa vie. Et comme le plaignant a appris que lesdits Selle et sa femme ont eu de mauvais desseins contre lui, que ledit Selle a attenté à sa vie par le fer et par le poison, que sa femme l'a voulu faire assassiner, ayant pour cet effet tâché d'engager plusieurs particuliers dans son parti auxquels elle a promis de l'argent s'ils tuoient ledit plaignant, qu'actuellement ils sont encore en procès attendu qu'il ne peut exécuter le traité fait entre eux à cause de l'indisposition qui lui est survenue et que tous les jours il se voit exposé à une fin tragique et funeste, c'est ce qui l'a obligé de nous rendre la présente plainte (1).

Signé : DE FRÉCANSAL.

(*Archives des Comm.*, nº 3827.)

Voy. TRÉVEL.

FRANCISQUE (Francisque MOLIN, dit), acteur forain et entrepreneur de spectacles, joua d'abord en province et ne vint à Paris qu'en 1715, époque où il parut à la foire Saint-Ger-

(1) Dans l'information qui fut faite ensuite de cette plainte, devant le commissaire Demoncrif, plusieurs témoins déposèrent en effet que la femme de Christophe Selle leur avait fait des propositions pour assassiner Francassani, et parmi eux Christian Briot, danseur de corde dans la troupe de Selle, étant de présent à Paris, logé rue des Quatre-Vents, paroisse Saint-Sulpice, âgé de 35 ans.

main, au jeu de Pellegrin. Il passa ensuite dans la troupe de Saint-Edme, et à la foire Saint-Germain de 1718 il était engagé au jeu de Baxter et Sorin, prête-noms de la dame Baron. En 1720, ayant monté une troupe composée en grande partie de sa famille, et où son frère Simon faisait les *Arlequins*, il ouvrit un spectacle à la foire Saint-Germain. Son théâtre fut très-couru, grâce aux pièces charmantes qu'il y fit représenter, citons entre autres : *l'Ombre de la foire*, prologue de Lesage et Dorneval, suivi de l'*Isle du Gougou*, pièce en deux actes, en monologues, mêlée de jargon, avec un divertissement, par Dorneval (3 février 1720); *les Animaux raisonnables*, opéra comique en un acte, par Legrand et Fuzelier, musique de Gilliers (février 1720); *le Diable d'argent*, prologue en prose, suivi de la *Queue de vérité*, pièce en un acte, en prose, mêlée de jargon, et de *Arlequin roi des Ogres, ou les Bottes de sept lieues*, pièces en un acte, en prose, mêlées de jargon, par Lesage, Fuzelier et Dorneval (1720, foire Saint-Germain); *l'Ane du Daggial*, pièce en un acte, en prose et en monologues, par Dorneval (1720, foire Saint-Germain); *la Statue merveilleuse*, opéra comique en trois actes, de Lesage et Dorneval (1720, foire Saint-Laurent); *l'Ile des Amazones*, opéra comique en un acte, avec un divertissement et un vaudeville, musique de Gilliers, par Lesage et Dorneval (1720, foire Saint-Laurent); *la Forêt de Dodone*, pièce en un acte, en prose, mêlée de quelques vaudevilles, avec un divertissement, par Lesage et Dorneval, musique de Gilliers (février 1721); *Magotin*, opéra comique en un acte, de Lesage et Dorneval, précédé de l'*Ombre d'Alard*, prologue, et suivi de *Robinson*, pièce en un acte, par les mêmes auteurs (1721, foire Saint-Germain); *Arlequin Endymion*, opéra comique en un acte, de Lesage, Fuzelier et Dorneval (1721, foire Saint-Germain). A la foire Saint-Laurent de 1721, l'Opéra-Comique, dirigé depuis l'année précédente par Lalauze et Restier, se trouvait exploité par une société composée de Pierre Alard, Baxter, M*lle* d'Aigremont et autres joints à Lalauze; malgré leurs efforts, leur entreprise ne réussit pas et le public déserta leur spectacle

pour se porter chez Francisque, à qui on permit alors d'ouvrir officiellement un théâtre d'opéra comique, et qui fit représenter : *la Boîte de Pandore*, pièce en un acte, en prose, de Lesage, Fuzelier et Dorneval, précédée de la *Fausse foire*, prologue, et suivie de la *Tête noire*, pièce en un acte, des mêmes auteurs (31 juillet 1721); *le Régiment de la calotte*, opéra comique en un acte, de Lesage, Fuzelier et Dorneval (septembre 1721); *le Rappel de la foire à la vie*, opéra comique par les mêmes auteurs (septembre 1721), et *les Funérailles de la foire*, opéra comique en un acte, avec un divertissement et un vaudeville, par Lesage et Dorneval, musique de Gilliers (septembre 1721). Malheureusement pour Francisque, le privilége de l'opéra comique ne lui fut pas continué et, plus malheureusement encore, la Comédie-Française, faisant revivre des arrêts du Parlement presque tombés en désuétude, interdit une fois encore le dialogue aux comédiens forains et les réduisit aux marionnettes et aux danses de corde. C'est alors que, furieux de voir leurs espérances déçues et leurs succès finis, Lesage, Fuzelier et Dorneval allèrent faire jouer les marionnettes chez Delaplace, et c'est alors que Piron fit pour Francisque un véritable chef-d'œuvre, *Arlequin Deucalion* (1), dans lequel, dit Ch. Magnin, il représentait « Arlequin Deucalion cherchant dans tous les coins du Parnasse des matériaux pour créer des hommes et mettant la main sur un polichinelle de bois qui parlait aussitôt son baragouin par l'organe strident du compère placé sous la scène ». Comme on peut le penser, la Comédie-Française n'avait pas songé à défendre un pareil dialogue, et cette façon spirituelle d'éluder la difficulté valut à Piron de nombreux applaudissements et l'encouragèrent à travailler encore pour Francisque, chez lequel il fit représenter, à la foire Saint-Laurent de 1722, *Tirésias*, pièce en trois actes, en prose, mêlée de vers et de vaudevilles, et à la foire Saint-Germain suivante, *Colombine Nitétis*, parodie de

(1) C'était Francisque qui jouait dans cette pièce le rôle d'*Arlequin*. Il s'y montra parfait, et exécutait entre autres tours d'adresse et d'agilité, à la scène IV de l'acte II, un saut périlleux magistral, qui passa longtemps pour le chef-d'œuvre de l'art.

Nitétis, tragédie de Danchet. A partir de cette époque, Francisque cessa de paraître aux foires à Paris, et laissant là ses marionnettes, il s'en alla avec une troupe d'acteurs naturels donner des représentations en province.

(*Mémoires sur les Spectacles de la Foire*, I, 207, 220, 225, 232; II, 1, 8. — *Dictionnaire des Théâtres*, I, 143, 145, 230, 281; II, 304, 596, 624, 659; III, 212, 215, 290; IV, 18, 66, 348, 378, 397, 504; V, 242, 392. — Magnin, *Histoire des Marionnettes*, 154, 157, 158.)

I

L'an 1720, le jeudi 31ᵉ jour de juillet, du matin, est comparu en l'hôtel et par-devant nous Joseph Aubert, etc., Marc-Antoine de Lalauze, entrepreneur de l'Opéra-Comique : Lequel, tant pour lui que pour ses associés, nous a dit que cejourd'hui de relevée, le nommé Francisque et ses associés doivent représenter un divertissement dans lequel ils se proposent non-seulement de jouer la comédie en plein, mais encore d'avoir une symphonie, des décorations et des machines, et ce au préjudice de la signification qui lui a été faite du privilége qu'il a de l'Opéra-Comique qui lui défend à lui et à ses associés d'avoir plus de deux instrumens, ni de décorations peintes. Pourquoi nous requiert, comme cela lui porteroit un préjudice considérable, de vouloir nous transporter cejourd'hui de relevée en la loge qu'occupe ledit Francisque dans le petit préau de la foire, à l'effet de dresser procès-verbal des contraventions qui s'y trouveront.

Signé : LALAUZE.

Sur quoi nous commissaire, etc., sur les cinq heures de relevée, nous sommes transporté dans la loge dudit Francisque et ses associés, où étant, après la danse de corde et voltige, il nous est apparu que le théâtre étoit fermé d'un rideau, lequel a été levé et ledit théâtre orné de décorations peintes représentant une solitude et un mausolée, et plusieurs lustres illuminés; qu'il y avoit dans l'orchestre quatre violons et deux basses qui jouèrent un air triste; que les acteurs tant hommes que femmes firent un prologue à haute et intelligible voix, se parlant et se répondant l'un et l'autre. Une actrice du nom de Thalie paroît au son de timbales et trompettes et joue son rôle. Ensuite de quoi le mausolée s'est séparé, ainsi que la décoration représentant la solitude, les lustres sont descendus et un autre rideau représentant paysage qui a fermé le fond du théâtre ainsi qu'aux autres actes. Que le fond du théâtre s'est levé et ont paru deux figures sur des piédestaux. Que Francisque, en Arlequin, avec les autres acteurs et actrices, ont représenté la comédie en son

entier fous le nom de la *Boîte de Pandore* (1); dans lequel acte lefdites deux figures ont été tirées dans les couliffes et un tonnerre avec des éclats s'eft fait entendre, de même que dans le prologue. Lequel acte fini, une toile peinte a defcendu qui a fermé le fond du théâtre, les luftres font auffi defcendus et remontés ainfi que le fond du théâtre.

Enfuite lefdits acteurs ont repréfenté un autre acte de comédie fous le nom de la *Tête noire*, dont les décorations repréfentoient une chambre, et lefdits quatre violons et les deux baffes ont joué dans les entr'actes.

Dont et de tout ce que deffus nous avons fait et dreffé le préfent procès-verbal.

Signé : AUBERT.

(*Archives des Comm.*, n° 3370.)

II

Ordonnance qui permet au nommé Francifque de repréfenter des pièces de théâtre à la foire St-Laurent.

De par le Roi.

Sa Majefté ayant agréé que les directeurs de l'Académie royale de mufique cédaffent à Lalauze et fa troupe le privilége de repréfenter aux foires de St-Laurent et de St-Germain un opéra comique fuivant les conditions portées entre eux le 30 avril dernier et Sa Majefté bien informée d'un côté des conteftations qui font entre ledit Lalauze et le nommé Francifque et fa troupe à cette occafion, et d'un autre côté que ce dernier réuffit mieux à la fatisfaction du public que Sa Majefté a eue uniquement en vue dans ces repréfentations : Sa Majefté a permis et permet à Francifque et fa troupe de continuer fes repréfentations auxdites foires, même d'y mêler les agrémens de l'opéra comique en payant à l'acquit de Lalauze et fa troupe, à la caiffe de l'Académie royale de mufique, le prix entier convenu par le traité du 30 avril dernier, lequel lui fera cédé pour le tems qui en refte à expirer, même de rembourfer Lalauze et fa troupe de ce qu'il peut déjà avoir payé. En conféquence et pour dédommager ledit Lalauze il lui fera permis de continuer avec fa troupe fes repréfentations pendant le refte de la préfente foire feulement fans payer aucun droit à ladite Académie. Ordonne Sa Majefté au fieur de Francine, directeur d'icelle, de confentir ladite ceffion et au fieur de Baudri, lieutenant général de police, de tenir la main à l'exécution de la préfente ordonnance. Fait à Paris le 10 août 1721 (2).

(*Reg. de la Maison du Roi*, O¹, 65.)

(1) *La Boîte de Pandore*, pièce en un acte, en prose, par Lesage, Fuzelier et Dorneval. — *La Tête noire*, pièce en un acte, en prose, par les mêmes.

(2) Le 18 août suivant le jeu de Francisque fut fermé par ordre du roi.

III

L'an 1722, le vendredi 25° jour de septembre, trois heures de relevée, nous Joseph Aubert, etc., en exécution de l'ordre à nous donné par M. le lieutenant général de police de nous transporter cejourd'hui à la foire St-Laurent à l'effet de faire fermer le jeu du nommé Francisque, sommes à ladite heure transporté en ladite foire, dans le petit préau où ledit Francisque tient son jeu, dont ayant trouvé la porte ouverte et ayant fait entendre le sujet de notre transport à des particuliers domestiques dudit jeu de Francisque qui étoient à ladite porte, avons fait fermer les portes dudit jeu et établi deux archers de robe courte à chaque porte, commandés par le sieur Lambolle, officier de robe courte, pour l'absence du sieur Lemaître, aussi officier de robe courte, préposé à ladite foire par ordre de M. d'Argenson. Dans lequel instant est survenue une particulière femme, que nous avons appris être la femme dudit Francisque, laquelle s'est mise à crier et tenir des discours insolens contre nous, ce qui nous a obligé de lui faire entendre le tort qu'elle avoit, puisque nous faisions exécuter les ordres du magistrat, et qu'elle devoit se contenir. Mais au lieu de le faire elle a récidivé et excité ses gagistes et autre peuple, qui étoit dans le préau, à se mutiner et à nous injurier. Que pour prévenir cette mutinerie, nous lui avons encore fait connoître son tort; que le respect qu'elle devoit avoir pour les ordres du magistrat devoit la contenir et ne pas nous injurier. Que ladite femme Francisque ayant passé dudit préau dans la foire et nous voyant passer, elle a recommencé ses injures et excité par ses paroles le monde qui étoit autour d'elle à se mutiner, ce qui a fait que nous avons encore été obligé de lui dire de se contenir sinon qu'elle nous forceroit, par sa conduite et le mauvais exemple qu'elle donnoit, de la faire arrêter et conduire au corps de garde; et nous ayant dit, en nous narguant, qu'elle se moquoit de nous, nous l'avons fait arrêter pour la faire conduire au corps de garde. Qu'une particulière femme, à nous inconnue, vêtue d'une longue robe de chambre de toile peinte, s'y est opposée et s'est mise à crier que les marchands fermassent leurs boutiques, afin d'exciter une rumeur, ce qui a fait que nous l'avons fait aussi arrêter et conduire au corps de garde. Que plusieurs personnes nous ayant représenté, quelque tems après, qu'elles étoient punies de leur insolence et nous ont demandé grâce pour elles. Que la femme Francisque et l'autre particulière, gagiste dudit Francisque, ayant reconnu leur tort, sous le bon plaisir de M. le lieutenant général de police, nous les avons laissées en liberté.

Dont et de tout ce que dessus nous avons fait et dressé le présent procès-verbal.

Signé : AUBERT.

Et le samedi, 26° jour du mois de septembre, huit heures du matin, nous commissaire susdit, sommes transporté en l'hôtel et par-devant M. le lieutenant

général de police auquel nous avons fait rapport du contenu audit procès-verbal. M. le lieutenant général de police a ordonné qu'il fera informé du contenu en icelui à la requête de M. le procureur du Roi, etc.

<p style="text-align:right">Signé : DE VOYER D'ARGENSON.</p>

(*Archives des Comm.*, n° 3371.)

Voy. PELLEGRIN (27 mars 1715). SAINT-EDME (25 juillet 1716). SORIN (15 mars 1718).

FRÉMY (M^lle^), actrice de l'Opéra-Comique à la foire Saint-Laurent de 1739, avait un rôle dans le *Repas allégorique, ou la Gaudriole*, opéra comique en un acte, avec un prologue, de Panard, représenté le 30 juin de cette même année.

<p style="text-align:right">(<i>Dictionnaire des Théâtres</i>, IV, 426.)</p>

FRIBOURG (FRANÇOIS BERTRIND, dit), danseur à l'Opéra-Comique en 1748.

Voy. LEBRUN (MARIE-MADELEINE).

FRIBOURG (JOSEPH BERTRIND, dit), danseur à l'Opéra-Comique en 1748.

Voy. LEBRUN (MARIE-MADELEINE).

FROGÈRES (JEAN-BAPTISTE-EDME AUBERT, dit), né le 28 avril 1753, mort le 14 avril 1832, acteur du théâtre des Variétés au Palais-Royal, y débuta le 18 avril 1790 dans les *Intrigants* de Dumaniant et dans le *Fou raisonnable* de Patrat. Il remplissait les rôles de *comiques* et de *valets*. Frogères fut attaché plus tard au théâtre de la Cité, qu'il quitta pour aller en Russie.

<p style="text-align:right">(<i>Galerie historique de la troupe de Nicolet</i>, par de
Manne et Ménétrier, 99.)</p>

FROMENT (LÉGER), né en 1753, acteur au spectacle des Associés en 1780.

L'an 1780, le mardi 18 juillet, fix heures du foir, eft venu en l'hôtel et par-devant nous Louis-Michel-Roch Delaporte, etc., Claude Godart, fergent de la garde de Paris, de pofte à la grille St-Martin: Lequel nous a dit qu'il y a environ une demi-heure le fieur Bureau, adjudant de ladite garde, lui a amené à la porte de la foire St-Laürent où il étoit alors, un particulier qui fe plaignoit d'avoir été volé et qui s'étoit adreffé au fieur Lefèvre, fergent des gardes-françoifes de pofte à ladite foire, qui avoit chargé ledit fieur Bureau de le conduire devant le commiffaire à l'effet de faire fa déclaration, et que le dépofant le conduit devant nous à cet effet. Eft enfuite comparu fieur Léger Froment, acteur au fpectacle des Affociés, demeurant rue de Poitou, au coin de celle de l'Échaudé, chez le fieur Ravel, marchand de vins, au 4° fur le devant, paroiffe St-Nicolas-des-Champs: Lequel nous a déclaré qu'on s'eft introduit dans fadite chambre, depuis ce matin onze heures jufqu'à cet après-midi trois heures, à la faveur de quelque fauffe clef, et qu'on lui a volé en icelle un habit de drap de Louviers gris, boutons d'or, vefte et culotte pareilles, jarretières d'or à la culotte, l'habit et la vefte doublés de croifé de foie rofe, la culotte doublée de toile de coton, une paire de bas de foie à côtes noires et blanches, nuancés dans le milieu de la jambe, une couverture de laine grife, un chapeau bordé d'un petit galon d'or à bouton d'or, plus une paire de bas de coton blanc. Ignore l'auteur de ce vol.

Signé: LÉGER FROMENT; DELAPORTE.

(*Archives des Comm.*, n° 1481.)

FUSIL, acteur du boulevard, né vers 1755, mort le 8 avril 1825, fut attaché au spectacle des Variétés-Amusantes, puis au théâtre des Variétés du Palais-Royal, où il créa avec un grand succès le rôle de *Dumont, valet de Mondor*, dans l'*Amour et la raison*, comédie de Pigault-Lebrun, jouée le samedi 30 octobre 1790. Fusil fut ensuite engagé au Théâtre-Français de la rue de Richelieu, appelé plus tard théâtre de la République, au théâtre de la Porte-Saint-Martin, au théâtre Louvois et au théâtre de l'Impératrice (Odéon).

(Brochures intitulées : *l'Amour et la Raison*, Paris, Cailleau, 1791 ; *Almanach des Spectacles*, de Duchesne, 1792, 1793 ; *l'Opinion du parterre*, 1806, 1809. — *Nécrologe de l'Almanach des Spectacles*, 1826.)

FUZELIER (Louis), né en 1673, mort en 1752, auteur dramatique, se fit un instant joueur de marionnettes pendant la foire Saint-Germain de 1722, en compagnie de Dorneval et de Lesage, au Théâtre des marionnettes étrangères dirigé par Delaplace et Dolet.

Voy. LESAGE (ALAIN-RENÉ).

G

ABRY (Claude), acteur forain, fit partie, vers 1762, de la troupe de Claude Pierre-Gourliez, dit Gaudon, entrepreneur de spectacles, et était en 1765 sauteur au jeu de Nicolet cadet.

L'an 1765, le samedi 2 mars, soir, en l'hôtel et par-devant nous Gilles-Pierre Chenu, etc., est comparu le sieur Claude Gabry, sauteur chez le sieur Nicolet cadet, demeurant rue du Cœur-Volant, paroisse St-Sulpice : Lequel nous a rendu plainte contre le sieur Gaudon, ci-devant entrepreneur de spectacles, et dit que ledit Gaudon lui redoit 240 livres pour anciens gages, dont il lui a fait trois billets dont deux sont échus ; que ne pouvant être payé dudit Gaudon, il l'a fait assigner et formé opposition sur lui entre les mains dudit sieur Nicolet ; que ledit Gaudon, piqué surtout de ladite opposition, n'a depuis cessé de menacer et injurier le plaignant, le provoquant même à se battre avec lui, pour l'obliger de lui donner mainlevée ; que notamment cejourd'hui, étant sous le théâtre, ledit Gaudon, recommençant les mêmes injures, y a ajouté le geste pantomime qui veut dire que le plaignant est un voleur et a mérité d'être pendu. Et comme sa conduite est à l'abri de tout reproche, et qu'il a intérêt d'avoir réparation d'une insulte aussi grave faite en présence dudit sieur Nicolet, des sieur et dame Dubroc, du sieur Sauvat, du sieur Desflèches, du sieur Duchêne, des sieur et dame Lallemand, du sieur Desjardins, de la dame Ménager, du sieur Michel, huissier, et autres personnes présentes, lesquels le plaignant a sur-le-champ pris à témoin, il est venu nous rendre la présente plainte.

Signé : Chenu ; Gabry.

(*Archives des Comm.*, n° 857.)

Voy. Gaudon.

GAGNEUR (Pierre-Toussaint), né en 1733, acteur forain, faisait dès 1753 partie de la troupe des danseurs de corde de Restier et s'y distinguait à la foire Saint-Germain de 1754 en exécutant « le Grand saut mortel du ruban en arrière de la hauteur de sept pieds ». En 1762 il était attaché au spectacle de Nicolet, et en 1763 il était revenu chez Restier. En 1768, Gagneur était à la tête d'une troupe de sauteurs qui faisait ses exercices sur le boulevard du Temple, et en 1772 il était associé à Marie Valevaude, femme d'Antoine Travisani, directrice du spectacle des animaux sur le même boulevard.

(Journal de Paris, 7 février 1781.)

L'an 1772, le 16 décembre, onze heures du matin, en l'hôtel et par-devant nous Charles-Alexandre Ferrand, etc., est comparue demoiselle Marie-Françoise Bertaud, marchande lingère à Paris, épouse de sieur Pierre-Toussaint Gagneur, demeurant rue Jean-de-l'Épine, à l'hôtel du St-Esprit : Laquelle nous a rendu plainte contre le sieur Gagneur, son mari, demeurant rue du Faubourg-du-Temple, paroisse St-Laurent, et dit que, par le contrat de mariage passé devant Me Gillet et son confrère, notaires à Paris, le 25 novembre 1753, entre ledit Gagneur et ladite demoiselle Bertaud, il fut constitué en dot à ladite demoiselle par ses père et mère la somme de 1,500 livres en avancement d'hoirie de leur succession, savoir : 858 livres 15 sols en meubles, ustensiles de ménage, habits, linge et hardes à son usage, et 641 livres 5 sols que les sieur et dame Bertaud, ses père et mère, ont déboursées pour faire recevoir la plaignante marchande lingère à Paris : ledit contrat de mariage portant quittance de ladite somme de 858 livres 15 sols passée par ledit sieur Gagneur et son épouse en faveur des sieur et dame Bertaud, père et mère de la plaignante.

La plaignante, marchande lingère à Paris, en se mariant avec le sieur Gagneur, n'avoit eu d'autre intention que de suivre son commerce avec son mari ainsi qu'ils en étoient convenus expressément ensemble. Le sieur Gagneur, bien loin de se conformer à tout ce qu'il avoit promis à sa femme pour l'aider dans son commerce, un mois après leur mariage la quitta et fut habiter avec une fille surnommée l'Hongroise, qui étoit de la troupe des bateleurs du sieur Restier, à la foire St-Germain. Un soir il prit fantaisie au sieur Gagneur d'amener chez lui sa concubine pour y souper : la plaignante, sa femme, s'y opposa, ne voulant pas admettre à sa table cette concubine ; le sieur Gagneur maltraita sa femme en la frappant et ensuite tirant son épée contre elle, et après beaucoup de bruit et de scandale, la querelle se termina par l'enlèvement que fit le sieur Gagneur et son frère, le capucin, qui étoit avec lui, des hardes et effets dudit sieur Gagneur qu'ils mirent dans une malle et

qu'ils emportèrent fur-le-champ chez ladite Hongroife, fa concubine, qui demeuroit lors chez un vitrier. Quelques jours après ledit fieur Gagneur s'étant rendu chez fa mère avec l'Hongroife, la plaignante qui demeuroit vis-à-vis, rue des Mauvais-Garçons, s'en étant aperçue, fut chez fa belle-mère et les trouva à table à fouper : elle témoigna à fon mari combien elle étoit fenfible à fa façon d'agir et lui fit les repréfentations les plus tendres. Ledit fieur Gagneur, au lieu d'en être touché, fe leva de table comme un furieux, prit fon épée et courut fur fa femme pour l'affaffiner. Comme il lui portoit le coup, il fe trouva le chaudronnier de la boutique de ladite maifon, qui étoit monté au bruit qu'il avoit entendu, qui para avec la main le coup du fieur Gagneur ; fans ce fecours la plaignante auroit été affaffinée. Le fieur Gagneur, ayant totalement quitté fa femme, habitant publiquement avec l'Hongroife, fa concubine, la plaignante ne fe rebuta pas des mauvais traitemens de fon mari ; elle fit encore une tentative, dans l'efpérance de l'engager à revenir de fon erreur et à rentrer avec elle. Au lieu de reproches, elle fe fervit de tout ce qu'une femme peut dire de plus flatteur et de plus tendre pour gagner le cœur le plus endurci. Dans ce moment elle trouva fon mari chez fa concubine, en robe de chambre de fatin dont elle lui avoit fait préfent lors de leur mariage. Le fieur Gagneur, n'ayant aucun égard aux démarches de fa femme, la chaffa à coups de pied au c.. et l'auroit percée avec fon épée fans les femmes qui recevoient les billets chez le fieur Reftier qui, s'étant trouvées à la porte, l'en empêchèrent.

Le fieur Reftier, informé des mauvais traitemens du fieur Gagneur envers fa femme et de fon habitation avec cette concubine, lui fit la morale la plus févère qui eut plus d'effet fur fon efprit que les démarches de fa femme. Le fieur Gagneur, cédant aux inftances du fieur Reftier, ou plutôt feignant d'y céder, rentra effectivement avec fa femme qui le reçut avec joie, ayant pour lui les manières les plus engageantes et comptant par là l'attirer à elle pour toujours. Il fe comporta affez bien les premiers jours, mais cette conduite n'étant pas fincère, ne dura que trop peu de tems. Le fieur Gagneur, pendant fes premiers jours de réconciliation, ne laiffoit pas d'aller au jeu du fieur Reftier, ce qui lui fourniffoit l'occafion de revoir fon Hongroife, et fit en outre connoiffance avec une autre femme nommée Placide. Cette dernière fit rompre cette réconciliation ; car la plaignante, étant allée dans ces intervalles au jeu du fieur Reftier pour s'amufer comme les autres, au lieu de trouver fon mari dans les mêmes fentimens qu'il lui avoit témoignés à fon retour, il lui dit d'un ton d'aigreur : « Que viens-tu faire ici ? tu es faite pour garder la maifon et non pas pour venir examiner ma conduite. » Elle lui repréfenta de lui laiffer voir le jeu pour ce jour-là et qu'elle n'y reviendroit pas davantage : le fieur Gagneur, irrité de cette réponfe, tira tout d'un coup fon épée pour percer fa femme, ce qui fut heureufement empêché par les fieurs Vieux-Jaux, Chaumont, Dutacq et Riché, tous danfeurs de corde et voltigeurs du fieur Reftier. Le même jour, le fieur Gagneur, de retour chez lui fur les onze heures du foir, maltraita cruellement fa femme à coups de

pied et de poing et enfuite la prit pour la jeter dans la rue par la fenêtre, ce qui était fur le point d'être exécuté fans le principal locataire qui, entendant les cris et les alarmes de la plaignante, eft monté pour l'empêcher. Le fieur Gagneur fut retenu plutôt par la crainte des voifins que par aucun fentiment d'humanité, car, pour ne point faire de bruit chez lui lorfqu'il maltraitoit fa femme, il lui prenoit les bras qu'il lui renverfoit par derrière, ce qui lui caufoit des évanouiffemens terribles, enfuite il la laiffoit dans cet état fur le carreau, puis il fortoit, fermoit la porte à la clef et la laiffoit expofée à mourir fans pouvoir être fecourue de perfonne, la porte étant fermée fur elle. Lorfqu'il revenoit à Paris il lui difoit : « Comment ! tu n'es pas encore morte ! » Il lui réitéra plufieurs fois les mêmes maltraitemens et lui a caffé les dents dans la bouche d'un coup de poing dont elle a été malade fort longtems, lui difant qu'elle étoit marquée pour toute fa vie. Il eft étonnant qu'après tout ce que la plaignante a fouffert par les maltraitemens de fon mari elle ait pu échapper à la mort.

La foire St-Germain étant finie, ledit fieur Gagneur quitta totalement fa femme après lui avoir vendu toutes fes hardes, même fa robe de noces et joyaux, jufqu'à fes boucles de fouliers dont il fit beaucoup d'argent et s'en fut dans les villes de province avec fes concubines l'Hongroife, la Placide et autres bateleurs en troupe. La plaignante fut réduite à la mifère par fon mari, et par furcroit de malheur elle fut obligée de paffer les grands remèdes de la maladie vénérienne que fon mari lui avoit donnée avant fon départ.

Le fieur Gagneur après fes différentes courfes, en revenant à Paris, fe préfentoit chez fa femme qui le recevoit, comptant toujours qu'il changeroit de vie, mais, de quelque façon qu'elle ait pu s'y prendre, elle n'a jamais pu réuffir. Elle a toujours effuyé fes mauvais traitemens : La nuit, il lui bouchoit la bouche pour lui empêcher de crier lorfqu'il lui attachoit les bras derrière le dos ; et, quand elle ne pouvoit plus refpirer, il la laiffoit là, s'en alloit trouver fes concubines et fermoit la porte à la clef : elle faillit plufieurs fois de périr dans cet état, ne pouvant fe donner aucun fecours d'elle-même. Enfin il lui donna une feconde fois la maladie vénérienne et elle fut obligée de fe faire traiter. Son chirurgien, qui pourra certifier le fait, lui confeilla de ne pas s'expofer davantage avec fon mari, parce que, étant d'une complexion délicate, elle périroit par les remèdes. Dans ces circonftances auffi triftes que dangereufes la plaignante, laffée de fe voir maltraiter fi cruellement par un mari qui ne lui parloit que d'épée, de couteau ou de l'étouffer, et lui difant de s'en aller, qu'il n'avoit pas befoin d'elle pour gagner fon dîner, lui tenant d'ailleurs d'autres difcours infâmes que l'honnêteté et la pudeur ne permettent pas d'écrire, fe voyant réduite à la dernière néceffité, ne pouvant plus continuer fon commerce, l'inconduite de fon mari ayant empêché les marchands de lui confier des marchandifes ; enfin, ne pouvant plus compter fur un homme qui, au lieu d'agir en mari, fe démontroit partout fon bourreau, elle fut fe jeter aux pieds de fon père pour implorer fon fecours, mais, dans le tems où elle ne pouvoit pas avoir un plus grand befoin de trouver

un asile dans le sein paternel, elle n'y trouva qu'amertume et désolation. S'étant mise à genoux aux pieds de son père, lui exposant sa triste situation et lui demandant sa bénédiction, ce père, irrité des poursuites que lui avoit faites son mari en lui formant une demande en justice qu'il n'avoit pas droit de lui faire, loin de recevoir son enfant qui imploroit sa miséricorde, la poursuivit vivement un bâton à la main et la chassa honteusement dehors de chez lui, croyant qu'elle avoit contribué et donné les mains à cette demande. Une femme exposée à chaque instant à perdre la vie avec un mari qui d'ailleurs l'a dépouillée de tous ses effets en dévastant généralement tout ce qui lui appartenoit en hardes, linge, argent et marchandises et lui ayant fait perdre sa réputation, son crédit et son commerce ; une femme légitime qui se voit humiliée par l'ascendant des concubines; un enfant rebuté et abandonné de tous ses parens ; enfin, une femme réduite à mendier son bien et par là hors d'état de pouvoir se faire rendre justice des torts et maltraitemens qu'elle a si souvent et si indignement essuyés ; enfin, l'innocence opprimée par tant de traits de noirceur que la vertu seule a pu soutenir et supporter, est réduite et comme forcée de quitter sa patrie pour chercher dans l'étranger les secours qui lui ont été refusés par ses plus proches. Cette femme infortunée, par un effet de la divine Providence, qui n'abandonne jamais ceux qui ont été persécutés injustement, trouva dans le moment même une dame qui, touchée de son état pitoyable, l'emmena avec elle à Lyon, en 1760, où elle est restée jusqu'à présent auprès d'un parent qui lui a procuré pendant tout ce tems ses besoins et son nécessaire. La plaignante, avant son départ de Paris, avoit mis en pension chez une dame de ses amies sa fille âgée de 2 ans et demi ; mais le sieur Gagneur l'a retirée malgré la plaignante et l'a fait élever dès son bas âge à l'exercice des bateleurs. La plaignante, arrivée à Lyon, se trouva pendant quelque tems plus tranquille et croyoit être à l'abri des poursuites de son mari; mais ce dernier en parcourant les villes de province chaque année après la foire St-Germain, en passant à Lyon, mit tant d'espions en mouvement qu'il découvrit la demeure de sa femme. Cette découverte occasionna à la plaignante mille insultes dans son appartement de la part de plusieurs inconnus, les uns étant des soldats, d'autres de certains quidams portant figures de scélérats. Dans le commencement elle ne savoit s'imaginer de quelle part tout cela provenoit. Ayant appris que son mari étoit à Lyon, elle n'eut plus de doute sur ce fait. Cela est si vrai que chaque fois que son mari est passé à Lyon, pendant les douze années qu'elle y est restée, elle y a été exposée à différentes insultes qu'elle a essuyées. Tantôt c'étoit par des gardes-françoises, tantôt par des soldats dont quelques-uns étoient du régiment d'Aquitaine ; notamment il y a environ quatre ans, ces soldats du régiment d'Aquitaine alloient de nuit et faisoient tapage à sa porte parce qu'elle ne vouloit pas leur ouvrir. D'autres fois ils ont cassé les vitres à coups de pierres et enfin un jour ils s'y rendirent sur l'heure de midi, l'épée nue, cachée sous leur habit : ayant heurté, elle ouvrit, ne soupçonnant pas que ce fussent ces brigands. Tout d'un coup, s'en étant aperçue, elle s'élança en dehors en

criant au secours et monta en courant par la rampe de l'escalier de l'étage
supérieur. Cette activité de la plaignante troubla ses assassins, de façon qu'il
n'y en eut qu'un qui pût lui porter un coup de la pointe de son épée dans le
dos qui, heureusement, ne fit que couper la robe. Les voisins étant accourus
aux cris de la plaignante, ces scélérats prirent la fuite crainte d'être arrêtés
et reconnus. La plaignante fut porter ses plaintes au commandant de Lyon
qui, ayant donné l'ordre pour les faire arrêter, après trois jours de recherches
on ne put en arrêter que deux, sur le signalement donné, qui étoient tous
du régiment d'Aquitaine. Ils furent conduits en prison où ils ont resté environ
deux mois.

Dans le même tems, elle fut encore poursuivie par un autre brigand, sur
la fin du jour, ayant un couteau ouvert à la main et tout prêt à la poignarder;
mais, comme elle ne marchoit qu'en crainte dans la ville, elle étoit surveil-
lante de droite et de gauche pour éviter d'être surprise, en sorte qu'elle s'a-
perçut de celui qui la suivoit. Elle entra dans une boutique et fit remarquer
au marchand le brigand qui était posté en attendant qu'elle sortît ; ce bri-
gand, s'étant aperçu qu'il était découvert, perdit contenance et se retira tout
de suite. La plaignante ne laissa pas de se faire accompagner jusqu'à son
appartement de crainte d'être encore suivie par le même qui a réitéré ses
poursuites pendant environ quinze jours. Les circonstances des tems où le
sieur Gagneur étoit à Lyon lorsque sa femme étoit attaquée et poursuivie,
sont une preuve convaincante que tout cela ne provenoit que de son ordre,
n'y ayant d'ailleurs aucun doute sur une autre personne. Depuis la mort du
sieur Bertaud père, la plaignante, sa fille, a souvent dit à Lyon qu'elle vou-
loit aller à Paris pour recueillir la succession de ses père et mère; mais plu-
sieurs personnes lui défendirent de faire ce voyage parce que sa vie étoit
exposée. Cependant, après nombre de lettres réitérées de son frère qui la
pressoit vivement de se rendre à Paris, elle s'est enfin décidée à partir de
Lyon au commencement de novembre dernier et est arrivée à Paris vers le
douze dudit mois. Peu de tems après son départ de Lyon, son mari, qui
avoit parcouru le Languedoc et la Provence pour faire voir son éléphant, est
venu à Lyon dans les mêmes vues. Ledit sieur Gagneur, arrivé à Lyon,
apprit que sa femme étoit à Paris. Il partit sur-le-champ pour Paris afin de
savoir si sa femme pouvoit faire des poursuites contre lui pour fait de sépa-
ration. L'on présume qu'il y est encore, car le 22 novembre dernier il se
rendit chez la veuve Bertaud comptant y trouver sa femme : Cette dernière
ne sait pas dans quelle vue, mais elle soupçonne bien des choses et elle croit
être bien fondée dans son soupçon puisque le sieur Gagneur, qui étoit accom-
pagné d'un quidam à peu près de même espèce, demanda à ladite Bertaud :
« Ma femme n'est-elle point chez vous ? vous la cachez peut-être ? » Et en
même tems il chercha partout sur les lits, même jusqu'aux autres étages, ne
l'y ayant pas trouvée. L'on ne sait pas bien ce qu'il dit sur ce sujet, mais ce
qu'il y a de sûr c'est que le même jour, sur le soir, la plaignante fut avertie
d'éviter de passer aux environs de la demeure dudit sieur Gagneur parce

qu'elle y feroit expofée. D'où l'on conclut que fi elle étoit allée dîner chez ladite veuve Bertaud, fa belle-fœur, qui l'avoit invitée, il y feroit arrivé quelque querelle et peut-être quelque chofe de plus férieux.

La plaignante, ayant fait des recherches fur les regiftres de baptême de St-Nicolas-des-Champs, a trouvé différens actes de baptême d'enfans que l'on dit être de Louis Gagneur fous diverfes qualités de maître d'hôtel, bourgeois de Paris, chef de cuifine, officier de maifon, et d'Anne Olivier, fon époufe, demeurant rue du Temple. Elle en a levé quatre en date des 30 août 1762, 7 janvier 1766, 31 mars 1767 et 23 octobre 1769. Elle affure qu'il eft notoire que c'eft fon mari qui vit avec cette Olivier dite Placide à laquelle il donne publiquement la qualité d'époufe; elle l'affure d'autant plus qu'elle a reconnu la fignature de fon mari fur le regiftre quoiqu'il ait pris le nom de baptême de Louis.

Et comme la plaignante n'a pu rendre plainte de tous les faits ci-deffus à chaque époque, qu'elle eft en danger de fa vie, qu'elle a intérêt de fe pourvoir contre fondit mari en féparation de corps et d'habitation, elle a été confeillée de nous rendre la préfente plainte.

Signé : M. F. BERTAUD ; FERRAND.

(*Archives des Comm.*, n° 2266.)

GAILLARD, directeur de spectacles, commença par chanter à la Comédie-Italienne, puis adminiftra les théâtres de Lyon et de Bordeaux. En 1784, le roi voulant améliorer la situation de l'Académie royale de mufique et mettre l'adminiftration de ce théâtre à même de fuffire plus facilement aux dépenfes que néceffitaient la mife en fcène et les repréfentations, lui accorda le privilège des fpectacles forains avec le droit d'en céder l'exploitation à un tiers. Gaillard et un directeur de fpectacles de province nommé Dorfeuille fe préfentèrent et furent agréés. Devenus ainfi à la fois directeurs des Grands-Danfeurs du Roi, de l'Ambigu-Comique et des Variétés-Amufantes, ils rétrocédèrent leurs droits, moyennant une affez forte indemnité, aux fondateurs des deux premiers théâtres, Nicolet et Audinot, et gardèrent feulement la direction du troifième, qu'ils tranfportèrent en 1785 du boulevard au Palais-Royal avec le titre de *Variétés du Palais-Royal*.

Ce ne fut pas fans peine que Gaillard et Dorfeuille arrivèrent à diriger paifiblement ce théâtre, les directeurs dépoffédés par

eux leur firent un procès et de part et d'autre furent publiés à ce propos une foule de mémoires et de factums. Enfin, après bien du temps et des contestations sans nombre, le Conseil d'État régla tant bien que mal cette affaire en nommant une commission chargée de la terminer en dernier ressort. Gaillard et Dorfeuille sortirent victorieux de la lutte, et les infortunés directeurs dont ils avaient pris si indûment la place reçurent à peine une maigre indemnité. En 1791, les Variétés du Palais-Royal changèrent de nom et s'appelèrent Théâtre-Français de la rue de Richelieu, puis plus tard Théâtre de la République. C'est actuellement la Comédie-Française.

I

Sur la requête préfentée au Roi en fon confeil par les fieurs Gaillard et Dorfeuille, locataires pour 15 années du privilége exclufif des fpectacles de l'Ambigu-Comique et des Variétés-Amufantes, contenant qu'aux termes du bail fait aux fuppliants par l'Académie royale de mufique le 18 feptembre dernier, ils avoient la faculté d'entrer en jouiffance dudit privilége pour les Variétés-Amufantes dès le 1er octobre dernier. Par une claufe de leur bail, il eft dit que les preneurs s'arrangeront fi faire fe peut et fi bon leur femble, avec les propriétaires et les créanciers des Variétés-Amufantes. Cette claufe annonçoit l'état des fieurs Malter, Hamoir et Lemercier, alors entrepreneurs de ce fpectacle. En effet fon exploitation étoit depuis quelques années entre les mains de leurs créanciers unis, auxquels la propriété des falles, habits, décorations et autres objets relatifs à ce fpectacle avoit été par eux abandonnée par différens actes et notamment par un du 16 juin 1783 aux termes duquel lefdits créanciers étoient en droit de faire vendre lefdites falles et objets mobiliers compofant ledit fpectacle fans aucune exception directe ni indirecte dans le cas où ledit fpectacle cefferoit foit par infuffifance de recette, foit par force majeure. Les fuppliants, n'étant affujettis par leur bail à aucun emplacement particulier, pouvoient fous l'agrément du fieur Lieutenant général de police s'établir partout ailleurs. Les créanciers des fieurs Malter et confors qui prévirent combien l'ufage de ce droit leur feroit préjudiciable, firent des démarches auprès des fuppliants pour les engager à traiter avec eux de leurs droits, ou du moins pour obtenir d'eux qu'ils différaffent leur entrée en jouiffance jufqu'après la clôture de la foire St-Laurent; non-feulement les fuppliants confentirent au délai qui leur étoit demandé, mais encore quoique convaincus que les créances qu'on leur propofoit d'acquérir excédaffent la

valeur des objets qui en faifoient le gage, ils voulurent bien les acheter par la voie du tranfport, dans l'efpérance, à la vérité, que le facrifice qu'ils faifoient les mettroit à l'abri de toute conteftation et à portée d'éviter que ce fpectacle n'éprouvât aucune interruption. Réuniffant par ce moyen la double qualité de conceffionnaires pour 15 années du privilége de ce fpectacle et de fubrogés aux droits des créanciers propriétaires des objets fervant à fon exploitation et en poffeffion de cette exploitation, les fuppliants pouvoient entrer fur-le-champ et fans aucune formalité dans l'adminiftration et jouiffance de ce fpectacle dont ils avoient plus que payé la valeur ; mais inftruits par divers actes judiciaires des difpofitions peu pacifiques des fieurs Malter et confors, ils crurent devoir prendre les plus grandes précautions pour mettre leur conduite à l'abri de toute critique. Ils firent affigner les fieurs Malter et confors devant M. le Lieutenant général de police pour voir ordonner leur mife en poffeffion provifoire, inventaire préalablement fait des divers objets appartenant à ce fpectacle et fervant à fon exploitation, aux offres de ne rien dénaturer et de laiffer tous lefdits objets dans la garde et poffeffion de ceux qui en étoient chargés. Cette mife en poffeffion et cet inventaire ont été ordonnés par défaut contre les fieurs Malter et Hamoir et contradictoirement avec le fieur Lemercier, en préfence duquel ledit inventaire a été fait. La circonfpection des fuppliants n'a pas arrêté le cours des clameurs des fieurs Malter et Hamoir, ni de leurs conteftations. L'évocation qu'il a plu à Sa Majefté de faire à elle et à fon confeil, les a mis à l'abri des unes, mais les autres fe multiplient. Inculpés d'un côté de fpoliations, lorfqu'ils n'ont fait qu'ufer, fous les yeux du magiftrat, des droits les plus légitimes, gênés d'un autre côté dans l'exploitation de leur privilége par l'impoffibilité de difpofer librement et d'une manière utile à leurs intérêts des objets dont ils ont la jouiffance provifoire, ils ne voient d'autre moyen pour faire ceffer les inculpations calomnieufes de leurs adverfaires, fortir eux-mêmes de la gêne où ils font et fe procurer la rentrée des fommes à eux dues par leurs débiteurs, que de réclamer l'exécution des actes d'union et d'abandon paffés entre lefdits Malter et confors et leurs créanciers et l'exercice des droits réfultans de ces actes au profit defdits créanciers auxquels les fuppliants font fubrogés. Or, aux termes defdits actes et notamment de celui du 16 juin 1783, les créanciers ont le droit, de faire vendre les falles et tous les objets fervant à l'exploitation de ce fpectacle dans le cas où il ceffroit par force majeure. Le cas de la force majeure eft arrivé. La conceffion faite par Sa Majefté à l'Académie royale de mufique du privilége exclufif des petits fpectacles ; le bail que ladite Académie a fait aux fuppliants dudit privilége pour ledit fpectacle ; la fignification que les fuppliants ont faite de ce bail aux fieurs Malter et confors et aux créanciers qui l'exploitoient en dépouillant les uns et les autres du droit d'en continuer cette exploitation, ont donné ouverture au droit des créanciers d'exiger leur payement ou la vente faute de payement. A la vérité ce fpectacle n'a pas été interrompu de fait ; mais jufqu'au 11 octobre dernier ce n'a été que par l'effet de la condefcendance des fuppliants et depuis cette époque, que par fuite de

la réunion en leurs perfonnes des qualités de conceffionnaires du privilége et de fubrogés aux droits des créanciers, réunion qui les a mis à portée d'empêcher que la mutation qui s'eft faite à cette époque dans l'exploitation, ne produifit aucune interruption de fait et ne nuifit aux intérêts des pauvres et à l'amufement du public. A ces caufes requéreroient les fuppliants qu'il plût à Sa Majefté ordonner que les actes d'abandon faits par les fieurs Malter et confors à leurs créanciers et les conventions y portées, et notamment celle du 16 juin 1783, feront exécutés felon leur forme et teneur. En conféquence, que faute de payement par lefdits fieurs Malter et confors aux fuppliants dans le jour de l'arrêt à intervenir 1º de la fomme de 116,964 l. 7 f. 8 deniers, montant des tranfports faits aux fuppliants par les créanciers au profit defquels lefdits abandons ont été faits, fans préjudice de diverfes autres fommes payées par les fuppliants en l'acquit et décharge defdits fieurs Malter et confors autres que celles énoncées auxdits tranfports ; 2º des intérêts des fommes énoncées auxdits tranfports ; favoir, de celles qui en produifent à compter du jour qu'ils font dus et de celles qui n'en produifent pas encore et font fufceptibles d'en produire à compter de ce jour, ainfi qu'ils les requiérent, les falles, décorations, habits et autres acceffoires dudit fpectacle fans aucune réferve directe, ni indirecte, abandonnés par lefdits fieurs Malter et confors à leurs créanciers et détaillés dans l'inventaire qui en a été fait le 12 octobre dernier et jours fuivans, feront à la requête et diligence des fuppliants vendus fur publication en l'étude de Mº Girard, notaire, foit pardevant tel commiffaire du confeil qu'il plaira à Sa Majefté de nommer à cet effet, pour le prix à provenir de ladite vente être donné et délivré aux fuppliants en déduction et jufqu'à concurrence des fommes à eux dues par lefdits fieurs Malter et confors comme ceffionnaires defdits créanciers unis tant en principaux qu'intérêts et frais, à imputer d'abord fur lefdits intérêts et frais et fubfidiairement fur les principaux ; aux offres que font lefdits fuppliants, audit cas de payement dans le jour, de rétrocéder aux fieurs Malter et confors tous les droits de propriété par eux abandonnés à leurs créanciers. Comme auffi requéreroient lefdits fuppliants qu'attendu que ledit inventaire provifoire eft clos depuis le 25 octobre dernier, les autorifer à toucher et percevoir les deniers provenus et à provenir de la recette dudit fpectacle faite depuis ledit jour 11 octobre dernier et de celle à faire à l'avenir, aux offres qu'ils font d'acquitter, fi fait n'a été, les dépenfes journalières dudit fpectacle à compter dudit jour 11 octobre dernier : En conféquence, ordonner qu'à leur compter defdites recettes et leur en remettre le montant en deniers ou quittances, le fieur Marque, caiffier dudit fpectacle, le fieur Vanglenne, commiffaire au Châtelet de Paris, et tous autres dépofitaires defdits deniers feront contraints, quoi faifant bien et valablement quittes et déchargés ; ordonner que l'arrêt à intervenir fera exécuté nonobftant oppofition ou empêchement quelconque pour lefquels ne fera différé. Vu ladite requête, fignée Goulleau, avocat des fuppliants, enfemble les pièces y jointes et énoncées ; favoir, expéditions de différents actes paffés entre les fieurs Malter, Hamoir et Lemercier

d'une part et le sieur Bonnard comme fondé de procuration des entrepreneurs et ouvriers du spectacle des Variétés-Amusantes, passés devant Mᵉ Girard, notaire à Paris, en mars 1781, juin 1783 et jours suivans ; expédition de quatre transports faits par la majeure partie des créanciers des sieurs Malter, Hamoir et Lemercier de leurs créances aux sieurs Gaillard et Dorfeuille : ouï le rapport. Le Roi, étant en son conseil, a autorisé et autorise lesdits sieurs Gaillard et Dorfeuille à toucher et percevoir les deniers de la recette dudit spectacle des Variétés-Amusantes faite depuis ledit jour 11 octobre dernier et de celle à faire à l'avenir, à la charge par eux, suivant leurs offres, d'acquitter, si fait n'a été, les dépenses journalières dudit spectacle à compter dudit jour 11 octobre dernier et celles à faire par la suite. Ordonne en conséquence que ledit sieur Marque, caissier dudit spectacle, le sieur Vanglenne, commissaire au Châtelet de Paris, et tous autres dépositaires seront tenus de compter desdites recettes auxdits sieurs Gaillard et Dorfeuille et de leur en remettre le montant en deniers ou quittances à quoi faire ils seront contraints, quoi faisant déchargés. Et pour être fait droit sur le surplus des conclusions portées en ladite requête, ordonne Sa Majesté qu'elle sera communiquée auxdits sieurs Malter, Hamoir et Mercier et aux syndics et directeurs de leurs créanciers pour y fournir des réponses dans le délai du règlement. Le 22 janvier 1785.

Signé : HUE DE MIROMESNIL.

(*Reg. du Conseil d'État*, E, 2614.)

II

Le Roi étant informé que les sieurs Gaillard et Dorfeuille, cessionnaires du privilége de l'Académie royale de musique pour le spectacle de l'Ambigu-Comique, en auroient été mis en possession ; mais qu'ils éprouvent à ce sujet des contestations de la part du sieur Audinot, ci-devant entrepreneur dudit spectacle, et Sa Majesté voulant prendre connoissance de ce qui peut concerner directement ou indirectement le privilége qu'elle a jugé à propos d'accorder à l'Académie royale de musique, ouï le rapport : Le Roi, étant en son conseil, a évoqué et évoque à soi et à sondit conseil toutes les contestations nées et à naître entre les sieurs Gaillard et Dorfeuille et le sieur Audinot, circonstances et dépendances. Fait Sa Majesté défense aux parties de faire, pour raison desdites contestations, aucune procédure ailleurs qu'au conseil et à tous juges d'en connoitre à peine de nullité, cassation des procédures et jugemens, de 1,000 l. d'amende et de toutes pertes, dépens, dommages et intérêts. Ordonne que le présent arrêt sera signifié de son exprès commandement auxdits sieurs Gaillard, Dorfeuille et Audinot. Le 5 mars 1785.

Signé : HUE DE MIROMESNIL.

(*Reg. du Conseil d'État*, E, 2614.)

III

Sur la requète préfentée au Roi étant en fon confeil par les fieurs Gaillard et Dorfeuille, entrepreneurs du fpectacle des Variétés établi au Palais-Royal, contenant que Sa Majefté voulant améliorer les revenus de l'Académie royale de mufique et la mettre en état de fournir aux dépenfes que ce théâtre exige, lui a accordé dans cette vue le privilége de tous les fpectacles forains établis en vertu de permiffions du Lieutenant général de police, pour les exercer ou faire exercer, les affermer ou les concéder. En conféquence de cette attribution, il a été paffé bail aux fuppliants du privilége du fpectacle des Variétés pour 15 années, moyennant 30,000 livres de prix de bail à chacune defdites quinze années, avec faculté de l'établir partout où bon leur fembleroit de l'agrément du Lieutenant général de police; et, en vertu de cette faculté et de l'agrément du Lieutenant général de police, les fuppliants ont transféré leur fpectacle au Palais-Royal où ils ont fait conftruire une falle provifoire en attendant la conftruction de celle que M. le duc d'Orléans, par un traité préliminaire, avoit promis de leur faire conftruire dans fon palais. Ce traité a été fuivi d'un autre paffé devant Rouen et fon confrère, notaires à Paris, le 6 février 1787, par lequel M. le duc d'Orléans s'eft obligé de faire conftruire et de livrer aux fuppliants au plus tard le 1er avril de la préfente année une falle de fpectacle conforme aux plans annexés à l'acte qui leur en affure le bail pour trente années confécutives à compter de cette même époque du premier avril prochain. Les fuppliants lors de leur établiffement au Palais-Royal, en confidération de la permanence qu'ils obtinrent en ce moment pour leur fpectacle et de l'expectative dont on les flatta pour la prorogation du privilége, portèrent dès cet inftant à 40,000 l. au lieu de trente le prix annuel du bail. Cette augmentation de redevance, les facrifices confidérables qu'ils ont faits lors de leur entrée en jouiffance pour défintéreffer les créanciers de leurs prédéceffeurs auxquels ceux-ci avoient été forcés de faire abandon de leur entreprife, les procès qu'ils ont effuyés de la part de ces mêmes prédéceffeurs, les frais de la tranflation de leur fpectacle au Palais-Royal et notamment la conftruction de leur falle provifoire qui leur a coûté 120,000 l.; enfin les 300,000 livres qu'ils ont verfées dans le Tréfor de M. le duc d'Orléans aux termes de l'acte du 6 février 1787, après avoir épuifé toutes leurs reffources perfonnelles, les ont mis dans la néceffité de contracter des engagemens très-confidérables dont il leur feroit impoffible de fe libérer dans les dix années qui reftent à courir de leur bail. Dans cette pofition, ayant le plus grand intérêt non-feulement d'affurer leur état et celui de leurs familles, mais encore de tranquillifer leurs créanciers, ils fe croient fondés à efpérer de la bonté et de la juftice de Sa Majefté la prorogation de jouiffance qui leur eft néceffaire pour fe liquider et retirer le fruit légitime de leurs avances et de leurs travaux. Quelqu'énormes que foient déjà leurs charges

annuelles, ils feront pour obtenir cette prorogation un nouvel effort, un nouveau sacrifice; ils se soumettent, si Sa Majesté veut bien la leur accorder encore pour vingt ans, à augmenter de 10,000 l. la redevance qu'ils payent annuellement à l'Académie royale de musique et à la porter en conséquence à 50,000 livres. Ils offrent même de subir, dès à présent, à compter de la rentrée de Pâques prochaine, cette augmentation de 10,000 livres, ce qui fait, pour les 10 ans qu'ils auroient encore à jouir sur l'ancien taux, un bénéfice de 100,000 livres pour l'Opéra, et mérite assurément d'être pris en considération. Les suplians croient pouvoir ajouter que l'accueil qu'a fait jusqu'ici le public à leur spectacle, l'utilité que le gouvernement et les pauvres en retirent tant par les tributs qu'il leur paye, que par la subsistance qu'il procure à nombre de familles, dont il est la seule ressource, sont encore des motifs qui parlent en leur faveur: Requéreroient à ces causes les suplians qu'il plût à Sa Majesté proroger pour le tems et espace de vingt années, lesquelles ne commenceront à courir que du jour de l'expiration du bail actuellement subsistant, le privilège du spectacle des Variétés pour l'exercer par eux, leurs successeurs ou ayans cause au Palais-Royal où ledit spectacle est établi, soit dans la salle qu'ils y occupent actuellement, soit dans celle qu'on y construit pour la remplacer et dont la jouissance leur est cédée pour trente ans, à la charge de payer dès à présent à compter de l'ouverture de Pâques prochain, à l'Académie royale de musique, la somme de 50,000 livres par chaque année pour prix de location dudit privilège, laquelle somme lui sera payée entre les mains de son caissier par douzièmes, de mois en mois, et de se conformer aux ordonnances et règlemens présens et à venir concernant la police des spectacles: Ordonner que l'arrêt à intervenir, sur lequel toutes lettres patentes nécessaires seront expédiées, sera exécuté nonobstant toutes oppositions ou autres empêchemens quelconques pour lesquels ne sera différé et dont, si aucuns interviennent, Sa Majesté se réservera la connoissance à soi et à son conseil: Vu ladite requête signée Bouquet, avocat des suplians, vu aussi les offres faites par lesdits sieurs Gaillard et Dorfeuille, à l'Académie royale de musique, de porter à 50,000 livres par année, à compter du 1ᵉʳ avril 1789, le prix de leur bail, sous la condition qu'il plairoit à Sa Majesté de proroger de vingt années la jouissance de leur privilège actuel; ensemble l'acceptation desdites offres faite par ladite Académie royale de musique et son consentement formel à ce que ledit privilège soit prorogé de 20 années à compter de l'expiration du bail par elle fait auxdits sieurs Gaillard et Dorfeuille: Ouï le rapport; Le Roi, étant en son conseil, ayant égard à ladite requête, a prorogé et proroge pour le terme et espace de vingt années, lesquelles ne commenceront à courir que du jour de l'expiration du bail actuellement subsistant, le privilège des Variétés pour l'exercer par lesdits sieurs Gaillard et Dorfeuille, leurs successeurs ou ayans cause au Palais-Royal où ledit théâtre est établi, soit dans la salle qu'ils y occupent actuellement, soit dans celle qui s'y construit pour la remplacer et dont la jouissance leur est cédée pour 30 années, à la charge par lesdits sieurs Gaillard et Dorfeuille de payer dès à pré-

sent, à compter de l'ouverture de Pâques prochain, à l'Académie royale de musique la somme de 50,000 livres par chaque année pour prix de la location dudit privilége soit pendant le tems qui reste à courir du bail actuellement subsistant, soit pendant le cours des vingt années de prorogation à eux accordées par le présent arrêt. Laquelle somme de 50,000 livres sera payée à ladite Académie royale de musique entre les mains de son caissier par douzièmes, de mois en mois, et en outre à la charge par lesdits sieurs Gaillard et Dorfeuille de se conformer aux ordonnances et règlemens présens et à venir concernant la police des spectacles. Ordonne Sa Majesté que sur le présent arrêt toutes lettres nécessaires seront expédiées. Le 19 mars 1789.

Signé : BARENTIN.

(*Reg. du Conseil d'État*, E, 2653.)
Voy. LEMERCIER. MALTER (FRANÇOIS-DUVAL)

GALBAN (JOSEPH), sauteur et voltigeur du jeu de Gaudon à la foire Saint-Ovide de 1767.

L'an 1767, le vendredi 16 octobre, neuf heures du matin, est comparue en l'hôtel et par-devant nous Nicolas Maillot, etc., Marie-Josèphe Sabin, femme de Joseph Galban, sauteur et voltigeur, demeurant à la barrière du Temple chez le sieur Roger, marchand de vin à la Tour d'Argent : Laquelle nous a rendu plainte contre le nommé Gaudon, entrepreneur de spectacles sur le boulevard, chez qui ledit Galban, son mari, étoit : et dit que son mari s'étant blessé en faisant un saut dans son spectacle à la foire St-Ovide parce que la planche, qui étoit déjà cassée, a foncé sous lui et a passé à travers, le 19 septembre dernier, ce qui a fait qu'il n'a pu travailler les deux jours suivans. Qu'elle comparante fut le 23 du même mois chez le sieur Gaudon pour le prier de payer son mari et les deux jours qu'il n'avoit pu travailler attendu ses blessures et le mal qu'il avoit aux reins de sa chute. Qu'elle rencontra ledit Gaudon sur les boulevards comme il sortoit de chez lui, et ledit Gaudon lui fit réponse qu'elle n'avoit qu'à aller voir le sieur Richet, son associé ; que pour lui il ne se mêloit pas de cela. Sur quoi la plaignante lui dit qu'ils étoient donc tous deux des mangeurs de biens puisqu'ils la renvoyoient de l'un à l'autre. Sur quoi ledit Gaudon l'a traitée de g...., de p.... et d'ivrognesse. La plaignante se voyant ainsi traitée, lui jeta une motte de terre qu'elle trouva sous sa main mais qui ne l'attrapa pas ; mais ledit Gaudon continua de l'invectiver et lui cassa sur le dos une canne qu'il avoit à la main, ce qui lui fit de très-fortes contusions de sorte qu'elle fut obligée de se mettre au lit ne pouvant plus remuer et ce qui lui occasionna une maladie dans laquelle elle fut saignée deux fois. Qu'elle n'est pas venue nous rendre plainte parce que ledit Gaudon l'en a priée en lui disant qu'il paieroit et aussi les frais du chirurgien. Qu'elle s'est trouvée aujourd'hui obligée de nous la rendre attendu

que ledit Gaudon ne tient pas fa promeſſe et qu'il agit tout autrement en l'attaquant en juſtice et en la faiſant aſſigner à raiſon de cette motte de terre qu'elle lui a jetée. Dont et de quoi elle nous requiert acte.

Signé : MAILLOT.

(*Archives des Comm.*, n° 3774.)

Voy. GAUDON (23 septembre 1767).

GALI (JEAN-THOMAS), né en 1751, danseur au spectacle tenu par Neufmaison sur le boulevard du Temple en 1769.

Du dimanche 24 ſeptembre 1769, huit heures du ſoir.

Jean-Thomas Gali, natif de Paris, âgé de 18 ans, ſcieur de marbre, logeant faubourg St-Denis, chez la nommée Gabrielle, aubergiſte et logeuſe, danſant, dit-il, pour ſon plaiſir chez le nommé Neufmaiſon, maître de ſpectacle ſur le boulevard du Temple, les fêtes et dimanches, arrêté par la garde du boulevard à la réquiſition de milord Kernet, logeant à l'hôtel d'Angleterre, rue du Colombier, pour l'avoir inſulté dans le jeu dudit Neufmaiſon où il danſoit aujourd'hui en paſſant près de lui ſur le théâtre. Ledit Gali eſt convenu que la querelle eſt venue pour avoir ſeulement dit au milord de ſe ranger et qu'il prenne garde qu'il ne le noirciſſe, et qu'ayant été bruſqué par le milord il lui avoit dit que ſi il avoit une épée il ne le craindroit pas. Envoyé de police en priſon au Châtelet. Pour quoi remis au nommé Lognon, caporal de la garde de Paris de poſte aux Enfans-Rouges, qui l'y fera écrouer de police par e premier officier du guet requis.

(*Archives des Comm.*, n° 3776.)

GALIMARD (MARGUERITE), née en 1760, femme du sieur Boudin, maitre chandelier, actrice au spectacle des Pygmées-Français au Palais-Royal en 1785.

Voy. PYGMÉES-FRANÇAIS (Spectacle des).

GALMART, entrepreneur de spectacles à la foire Saint-Ovide en 1775 et en 1777.

(*Archives des Comm.*, n° 1508.)

GANGAN (le fameux), animal extraordinaire et vivant, que l'on montrait à la foire Saint-Germain de 1774. Il avait sept pieds de haut et douze de long, la tête d'un russe Babalus (*sic*), les yeux d'un éléphant, les oreilles d'un rhinocéros, le col d'un serpent, la queue d'un castor, etc., etc. C'était tout bonnement un chameau.

(*Almanach forain*, 1776.)

GARDEUR (JEAN-NICOLAS), entrepreneur du spectacle des Petits-Comédiens de S. A. S. le comte de Beaujolais en 1789 et inventeur de la sculpture en carton-pâte.

L'an 1789, le lundi 31 août, dix heures du matin, en notre hôtel et par-devant nous Jean-Baptiste Dorival, etc., est comparu Jean-Nicolas Gardeur, entrepreneur du spectacle des Beaujolois, demeurant à Paris au Palais-Royal, paroisse St-Eustache : Lequel nous a rendu plainte contre le sieur Vitalis, demeurant à Paris rue St-Martin, vis-à-vis la rue aux Ours, maison d'un marchand de fer, et nous a dit qu'étant porteur d'une lettre de change, tirée de Rouen au profit du plaignant sur ledit Vitalis et par lui acceptée, pour la somme de 600 livres, stipulée payable au domicile dudit Vitalis susdésigné, ledit sieur Vitalis se seroit le mercredi 26 du présent mois, sept heures du soir, transporté au foyer dudit spectacle des Beaujolois dans le dessein d'y insulter publiquement le plaignant et d'y exciter une telle rumeur contre lui qu'elle pût le conduire à remettre audit Vitalis ladite lettre de change de force et sans aucun payement; qu'en effet il a dit hautement et en présence de toutes les personnes que renfermoit alors le foyer que le plaignant étoit un f.... gueux, un f.... coquin, un voleur et un escroc qui lui avoit escroqué une lettre de change de 600 livres, et qu'il entendoit ou qu'il la lui rendît sur-le-champ ou qu'il le tueroit; que le plaignant n'a pas tardé à voir l'effet des menaces dudit Vitalis, car ce dernier tirant aussitôt un dard de sa canne il en porta la pointe sur la poitrine du plaignant qui n'a dû la conservation de sa vie dans ce cruel instant qu'au secours de quelques personnes qui s'emparèrent dudit Vitalis tandis que le plaignant se retiroit de son côté; que ledit Vitalis après cet événement est resté dans le foyer jusqu'à la fin du spectacle sans cesser de clabauder et proférer même des injures contre le plaignant dans le dessein de le diffamer au point d'inspirer au public un mépris pour lui et écarter à jamais de son spectacle les personnes habituées à y venir par le désagrément d'être témoins de pareilles scènes; que ledit Vitalis avoit tellement conçu le dessein d'attenter aux jours du plaignant que, sans désemparer du foyer, il attendit que le public fût sorti du spectacle et ne pût traverser ses

desseins pour se porter à l'appartement du plaignant en cherchant, comme un furieux, à enfoncer les portes à grands coups de pied à l'effet d'y surprendre le plaignant seul, l'égorger à son aise ou le contraindre à lui remettre ladite lettre de change qu'il avoit tant à cœur de lui arracher : Et que le sieur Vitalis, désespéré de ne pouvoir enfoncer la porte du plaignant, s'est déterminé à déguerpir de la place en jurant et menaçant le plaignant de le retrouver et de ne lui faire aucune grâce; que comme le plaignant a tout lieu de craindre dudit Vitalis, qui depuis cet instant ne cesse de venir la plupart des soirées et des nuits autour de la maison du plaignant, avec d'autant plus de raison que cet homme paroit lié avec de mauvaises compagnies et des gens tellement dangereux qu'il menace de s'en servir pour conduire à la lanterne les plus honnêtes gens et notamment un sieur Brunet de Saivigné, qui pour raison de ce nous a été rendre plainte contre ledit Vitalis; que d'ailleurs le plaignant a été sensiblement outragé en son honneur et réputation, etc., il a été conseillé de se retirer par-devant nous à l'effet de nous rendre plainte (1).

Signé : GARDEUR ; DORIVAL.

(*Archives des Comm.*, n° 1786.)

Voy. BEAUJOLOIS (Spectacle des).

GARNIER, acteur de l'Opéra-Comique aux foires Saint-Germain et Saint-Laurent de 1739, joua sur ce théâtre le rôle de *Valentin* dans les *Noms en blanc,* opéra comique en un acte, par Fromaget (9 mars), et celui de *Rabatjoie* dans *Moulinet premier,* parodie par Favart de la tragédie de *Mahomet II,* de Lanoue (15 mars).

(*Dictionnaire des Théâtres*, III, 12, 465, 513.)

GARNIER, dit LE MENTEUR, entrepreneur de spectacles aux foires. En 1751, Garnier avait une loge à la foire Saint-Germain et il annonçait en ces termes les amusements qu'il y offrait au public. « Le sieur Garnier fait voir un optique sans pareil et a choisi un nouveau joueur de gobelets français. Outre sa gibecière complète, il fait 100 tours de cartes qu'il peut démontrer par les principes. Son spectacle est augmenté de plu-

(1) Le 26 août 1789, on jouait aux Petits-Comédiens de S. A. S. le comte de Beaujolais : *les Déguisements amoureux*, opéra bouffon en deux actes ; *l'Intendant supposé*, comédie en deux actes, en prose, et *la Politique à la Halle*, opéra comique en un acte, en vaudevilles.

fieurs figures théâtrales de grandeur naturelle faifant chacune leurs exercices par mécaniques au commandement des fpectateurs. C'eft à la loge du fieur Garnier, à la foire Saint-Germain, rue Chaudronnière, vis-à-vis le fuperbe optique français. » En 1765, Garnier ouvrit à la foire Saint-Ovide un théâtre où il faisait jouer de petites comédies et danser des marionnettes.

(*Archives des Comm.*, n° 1508. — *Affiches de Paris*, 1751.)

GARNIER, entrepreneur de spectacles religieux à la foire Saint-Ovide de 1765, montrait sur son théâtre la *Passion de N.-S. Jésus-Christ.*

(*Archives des Comm.*, n° 1508.)

GAROCHOT (JEAN-BAPTISTE), né en 1776, danseur au spectacle des Beaujolais en 1789.
Voy. DOTTEL.

GARSALAND (DENIS-CLAUDE), né en 1757, maitre à danser et danseur du théâtre des Grands-Danseurs du Roi en 1778.
Voy. BECQUET (MARIE-CHARLOTTE).

GASSERENT (MARIE-JEANNE), née en 1745, maîtresse de spectacle sur le boulevard en 1767.
Voy. RADIS.

GAUBERT (JEAN), né en 1699, praticien de marionnettes du jeu de Bienfait I en 1722, eut à cette époque des démêlés avec la justice, qui le mit en prison pour avoir volé des tasses d'argent à un marchand de vins de Rouen, ville où il jouait la comédie chez Dutac et Révelin, directeurs d'une troupe de campagne.

(*Archives des Comm.*, n° 3371.)

GAUDON (Claude-Pierre GOURLIEZ, dit), né en 1733, était peintre de son métier lorsqu'il se fit entrepreneur de spectacles forains; vers 1760, il eut un moment de vogue, l'attention publique ayant été attirée sur lui par le procès qu'il fit au célèbre cabaretier Ramponeaux. Celui-ci, qui était alors à la mode à Paris, séduit par quelque argent que Gaudon lui avait donné, avait consenti à se montrer sur son théâtre dans un rôle fait exprès pour lui. L'entrepreneur de spectacles pensait avec raison que cette exhibition lui rapporterait beaucoup d'argent : Malheureusement, au dernier moment Ramponeaux refusa de l'exécuter et mit en avant des scrupules religieux qui, disait-il, l'empêchaient de paraître sur un théâtre. Mais ce n'était là qu'un vain prétexte, car quelque temps après Ramponeaux débutait à l'Opéra-Comique, où sans doute on lui faisait de plus belles conditions. Une pareille conduite exaspéra Gaudon et il intenta un procès au cabaretier. C'est ce procès qui occupa un instant tout Paris, grâce aux factums composés par Élie de Beaumont pour Gaudon, et par Coqueley de Chaussepierre pour Ramponeaux. Voltaire lui-même descendit dans l'arène; il écrivit aussi un plaidoyer en faveur du cabaretier. Finalement Ramponeaux triompha; il ne fut pas forcé de jouer chez Gaudon et fut condamné seulement à lui rendre le peu d'argent qu'il en avait reçu par avance. En 1770, Gaudon avait encore un spectacle à la foire Saint-Ovide.

(Victor Fournel : *Curiosités théâtrales*, I, 300.— Jal, *Dictionnaire de biographie et d'histoire*, 1040.)

I

L'an 1759, le mardi 31 juillet, une heure de relevée, en l'hôtel et par-devant nous Jacques-François Charpentier, etc., eſt comparu le ſieur Claude-Pierre Gourliez, peintre et entrepreneur de ſpectacles, demeurant rue de Bretagne au Marais : Lequel nous a fait plainte contre Geneviève Letierce, ſon épouſe, et dit que depuis deux mois ou environ il a remarqué que ladite demoiſelle ſon épouſe ſe dérangeoit au point qu'elle avoit pour amant le nommé Louis, garçon du ſieur Delahogue, marchand limonadier, demeurant ſur le boulevard; que pour ſe voir fréquemment et à leur commodité la veuve du

nommé St-Julien, sergent au régiment des gardes-françoises, elle herboriste, leur prêtoit sa chambre, où elle demeure, rue de Bretagne dans le petit marché, où la femme du plaignant et ledit Louis se donnoient des rendez-vous; que sadite femme abandonnoit entièrement sa maison et son ménage pour se livrer à ses plaisirs, ce dont le plaignant ayant été informé il en a fait reproche plusieurs fois à sadite femme qui lui a promis d'être plus sage à l'avenir; que ledit Louis, étant informé des représentations et menaces que faisoit le plaignant à sadite femme, il lui a proposé que, si elle vouloit, il se joindroit à plusieurs de ses amis pour guetter le soir le plaignant et lui donner des coups de bâton, ce que sadite femme n'ayant pas voulu, le plaignant ne s'est encore aperçu de rien; mais comme sadite femme lui a fait un aveu sincère de ses fautes et qu'elle vouloit quitter une vie aussi déréglée et ne voyant ni ne fréquentant plus ledit Louis, ni d'autres, ledit Louis pourroit bien garder dans son cœur une haine implacable et lui faire un mauvais parti alors qu'il n'y penseroit pas, il est venu nous faire la présente plainte.

A quoi étoit présente ladite demoiselle Geneviève Letierce, femme dudit sieur Gourliez, qui est convenue en notre présence de la vérité du contenu en ladite plainte ci-dessus et ajoute que c'est Marie-Anne Letierce, sa sœur, qui vit en concubinage avec le nommé Deschamps, teinturier, quoiqu'il soit marié, qui lui a donné de mauvais conseils et facilité son libertinage avec ledit Louis et qu'elle n'a aucun reproche à faire à son mari, ayant eu toujours pour elle de bonnes façons et s'étant comporté comme un honnête homme doit faire, promettant audit sieur son mari qu'elle vivra dorénavant comme une honnête femme doit faire et qu'elle est bien fâchée de lui avoir fait l'infidélité qu'elle a commise et dont elle lui demande excuse. Consent ladite demoiselle Gourliez que sondit mari mette la présente plainte à exécution contre elle quand il voudra, même de la faire renfermer où bon lui semblera et quand il lui plaira. De laquelle plainte, déclaration et consentement ci-dessus, ledit Gourliez nous a requis acte.

Signé : GOURLIEZ; CHARPENTIER.

(*Archives des Comm.*, n° 1328.)

II

L'an 1761, le mercredi 10 juin, sept heures du soir, en l'hôtel et par-devant nous Louis Cadot, etc., est comparu sieur Claude-Pierre Gourliez dit Gaudon, entrepreneur des danseurs de corde sur le boulevart du Temple, demeurant rue de Bretagne au Marais, tant pour lui que pour demoiselle Geneviève Letierce, son épouse, la dame épouse du sieur Letierce, sa belle-mère, et pour la dame Lebrun, l'une de ses actrices : Lequel, étant en la compagnie de Pierre Béranger, sergent des gardes de poste à la barrière du Temple, nous a dit qu'il y a environ une heure, à son spectacle qui commençoit, le nommé Paul, Allemand de nation, musicien répétiteur à son orchestre, seroit survenu rempli de vin, auroit commencé par insulter de paroles grossières ladite dame

Lebrun et auroit même eu la témérité de lui donner un soufflet ; que lui comparant et les dames son épouse et belle-mère ont voulu lui faire des remontrances en usant de toute la prudence possible pour prévenir un plus grand scandale, nonobstant quoi ledit Paul auroit eu l'impudence de donner un soufflet à la dame Letierce, sa belle-mère, et de dire des injures aussi grossières à la dame épouse du comparant qui seroit parvenue à en imposer audit Paul. Mais ce particulier, n'étant pas susceptible de raison, auroit recommencé à crier et seroit tombé sur tous ceux qu'il pouvoit joindre en frappant les uns et les autres qui étoient dans la cour où ils avoient été attirés par l'esclandre occasionné par ledit Paul qui en avoit déjà provoqué plusieurs fois, ce qu'il avoit passé sous silence par pudeur et ménagement. Mais le scandale, voies de fait, injures atroces récidivées de la part dudit Paul ne permettent pas à lui comparant sans se compromettre de rester davantage tranquille sur une pareille conduite. Pourquoi il nous rend plainte de ce que dessus et requiert que ledit Paul soit constitué prisonnier : Déclare que ce particulier en portant un coup de poing à un nommé Clotalle, comédien, et ayant lors une aiguille dans la main et qu'elle lui est entrée dans un des doigts de la main.

<div style="text-align:right">Signé : Gourliez dit Gaudon.</div>

Et ayant fait paroître ledit accusé nommé Jean Paul, joueur de violon au spectacle du plaignant, demeurant chez le sieur Delahogue, limonadier, sur le boulevart du Temple, lui avons demandé s'il est vrai qu'il a insulté et maltraité ladite dame Lebrun et ladite dame Letierce ? A répondu qu'il n'en sait rien.

S'il est vrai qu'il a parlé insolemment auxdits sieur et dame Gaudon ?

A répondu qu'il n'a pas vu ledit sieur Gaudon ; qu'il a dit à la dame son épouse qu'elle étoit une bégueule parce qu'elle l'avoit traité de malheureux.

Enquis s'il est vrai qu'il a frappé à tort et à travers plusieurs particuliers dans ladite cour dudit spectacle ?

A répondu qu'il a au contraire été frappé.

Interpellé s'il n'a pas déjà insulté et causé du scandale ci-devant ?

A répondu qu'il ne le croit pas et a signé après avoir dit qu'il a été mis à l'amende et l'a payée.

<div style="text-align:right">Signé : Paul.</div>

Et par ledit Gaudon a été dit qu'il étoit présent et qu'il a été insulté lui-même, comme dit est, par ledit Paul et qu'il convient pour la bonne discipline qu'il soit envoyé au For-l'Évêque jusqu'à ce qu'il en ait été autrement statué par le magistrat de police.

<div style="text-align:right">Signé : Gourliez dit Gaudon.</div>

Sur quoi nous commissaire avons ordonné que ledit Paul sera conduit ès prisons du For-l'Evêque.

<div style="text-align:right">Signé : Cadot.</div>

(*Archives des Comm.*, n° 1445.)

III

L'an 1761, le samedi 19 septembre, deux heures de relevée, en l'hôtel et par-devant nous Denis Gérard, etc., est comparue Marie-Claude Gogué, veuve du sieur Jean-Gilles Quignon, demeurante rue Neuve-St-Denis, stipulant pour Pierre-Hilaire-Joseph Quignon, son fils mineur : Laquelle nous a rendu plainte contre Claude-Pierre Gourliez dit Gaudon et sa femme, tenant spectacle à la foire St-Ovide, et nous a dit que jeudi dernier, 17 du présent mois, entre cinq et six heures du soir, ledit Quignon, étant avec un de ses camarades, près de la loge dudit Gourliez pour regarder dans la loge s'il y avoit encore des places pour voir le spectacle, il a été surpris de se voir frapper d'un coup de marteau au-dessus de la hanche droite qui lui a fait une contusion considérable et dont il ressent actuellement de vives douleurs. Que s'étant plaint à la demoiselle Bonsireba, qui étoit lors chez des personnes de sa connoissance dans la place de Vendôme, elle a averti de cet accident la garde qui s'est transportée dans la loge dudit Gourliez et qui a conduit ledit sieur Quignon, son fils, en notre hôtel et a obligé ledit Gourliez de s'y transporter pour être par nous ordonné ce qu'il appartiendroit. Que ladite demoiselle Bonsireba, sans l'aveu et le consentement de la plaignante, s'est accommodée avec ledit Gourliez pour une somme modique de 6 livres; au moyen duquel arrangement ledit Quignon n'a porté aucune plainte le même jour. Mais comme depuis il y a tout lieu de craindre que le coup qu'il a reçu n'ait des suites dangereuses et que le chirurgien qui le panse actuellement appréhende qu'il ne se forme un dépôt dans l'endroit où il a reçu le coup, ledit sieur Quignon ressentant de vives douleurs dans le corps, et que la plaignante a intérêt de se pourvoir contre ledit Gourliez et sa femme en dommages et intérêts, elle a été conseillée de nous rendre la présente plainte.

Signé : GOGUÉ.

(*Archives des Comm.*, n° 3517.)

IV

L'an 1762, le dimanche 3 janvier, trois heures un quart de relevée, en l'hôtel et par-devant nous François Merlin est comparu Pierre Richer, sergent des gardes de jour et de nuit, de poste au quai de l'École : Lequel nous a dit qu'à la réquisition d'un particulier il s'est transporté dans le cabaret de l'Ile-d'Amour, vis-à-vis le vieux Louvre, où il a arrêté une particulière qui avoit insulté ce particulier et l'a conduite en notre hôtel.

Est aussi comparu Claude-Pierre Gourliez dit Gaudon, entrepreneur de spectacles devant la Colonnade du Louvre, demeurant rue de Bretagne, pa-

roiffe St-Nicolas-des-Champs, lequel nous a rendu plainte contre la particulière arrêtée et dit que ladite particulière, étant au cabaret de l'Ile-d'Amour, s'eft répandue en propos injurieux contre l'honneur et la réputation du plaignant et de fon époufe, de façon que tout le monde en étoit outré; que le garçon du plaignant, ayant été audit cabaret, entendit ces mêmes propos et vint auffitôt en donner avis au plaignant qui a fur-le-champ quitté fon fpectacle, qui eft proche de là, et eft entré audit cabaret; qu'il a été indiqué par quelques perfonnes à cette particulière qui auffitôt attaqua le plaignant et lui dit : « Ah ! c'eft donc toi qui t'appelles Gaudon ? » qu'à l'inftant elle vomit mille injures contre l'honneur et la réputation du plaignant, qu'il étoit un coquin, un miférable, et fa femme une gueufe, une p...., qu'elle iroit avec trente perfonnes de fa connoiffance faire fauter fon fpectacle et qu'il auroit affaire à elle ; que ces menaces font d'autant plus à craindre pour le plaignant que cette femme eft la première de toutes les revendeufes qui fe mettent fur cette place et qu'elle eft capable, par fes cabales, de faire infulter le plaignant par elle-même ou par d'autres de fa connoiffance. Pourquoi il l'a fait arrêter.

<div style="text-align:right">Signé : GOURLIEZ dit GAUDON.</div>

Pourquoi nous commiffaire, etc., avons fait amener par-devant nous ladite particulière arrêtée, qui a dit fe nommer Elifabeth Pinguet, femme de Nicolas Michel, domeftique du fieur Guignaffe, elle, revendeufe, demeurant rue des Foffés-St-Germain-l'Auxerrois, et après l'avoir entendue, nous avons ordonné qu'elle fera, comme de fait elle a été, relaxée.

<div style="text-align:right">Signé : MERLIN.</div>

(*Archives des Comm.*, n° 2249.)

V

L'an 1762, le 18° jour de janvier, trois heures après midi, en l'hôtel et par-devant nous François Merlin, etc., eft comparu Pierre Maffi, fergent de garde de pofte de nuit au quai de l'École : Lequel nous a dit qu'à l'inftant ayant été requis, il s'eft tranfporté dans un cabaret à l'Ile-d'Amour, rue du Petit-Bourbon, où à la réquifition du fieur Gaudon, tenant le jeu des fauteurs au-devant de la Colonnade du Louvre, il a arrêté et fait venir avec lui quatre particulières revendeufes qui lui ont été indiquées par ledit Gaudon pour l'avoir infulté fuivant le complot que plufieurs d'entre elles ont fait de nuire audit Gaudon, plaignant.

Eft auffi comparu Claude-Pierre Gourliez dit Gaudon, entrepreneur du fpectacle des danfeurs de corde au-devant de la Colonnade du Louvre, demeurant rue de Bretagne : Lequel, ajoutant à la plainte qu'il a ci-devant rendue contre plufieurs revendeufes, nous a encore rendu plainte contre les 4 particulières arrêtées et nous a dit que, par une fuite du complot qu'elles

ont fait de lui nuire, étant audit cabaret, elles ont tenu des propos contre l'honneur et la réputation de lui et de sa femme ; que le plaignant étant obligé de se trouver au cabaret fréquemment pour y rejoindre les gens de sa troupe et leur donner des instructions sur ce qu'ils ont à faire, et y ayant été à l'instant à cet effet, il a été apostrophé par la nommée Caumont, dite Versailles, laquelle l'a traité de jean-f....., lui a mis le poing sous le nez en disant qu'elle lui feroit donner des coups de pied dans le c..; que sa femme s'étoit laissé faire tout ce qu'on avoit voulu pour une montre d'or et que malheureusement elle avoit donné dans le pince-bec et qu'elle avoit été attrapée ; qu'elles ont tenu plusieurs autres mauvais propos injurieux qui l'ont obligé de faire requérir la garde pour les faire arrêter et les contenir. Observant qu'il est continuellement exposé aux railleries et insultes desdites revendeuses, pourquoi requiert qu'elles soient arrêtées et conduites en prison du Grand-Châtelet.

<p style="text-align:center">Signé : Gourliez dit Gaudon.</p>

Sur quoi nous commissaire, etc., avons fait amener par-devant nous lesdites particulières qui ont dit se nommer Marie-Anne Caumont, femme de Michel Cuel, sculpteur, demeurant rue de la Tonnellerie, et Françoise Platel, femme de François Codieux, milicien, demeurant rue Tirechappe ; Marguerite Lebel, femme de Nicolas Copin, fort de la Halle, demeurant rue de la Tonnellerie, toutes trois revendeuses, etc.; après les avoir entendues, nous avons ordonné qu'elles seront, comme de fait elles ont été, relaxées.

<p style="text-align:right">Signé : Merlin.</p>

(*Archives des Comm.*, n° 2249.)

VI

L'an 1762, le trente mai, onze heures et demie du soir, en l'hôtel et par-devant nous Claude-Robert Coquelin, etc., est comparu le sieur François Seigneur, brigadier du guet préposé pour la garde des boulevards, lequel nous a dit qu'il a été requis par le sieur Gaudon d'arrêter et conduire par-devant nous un particulier pour être ordonné ce que de raison.

Est aussi comparu le sieur Claude-Pierre Gourliez dit Gaudon, entrepreneur de spectacles à Paris : Lequel nous a dit qu'il a fait un écrit double le 25 septembre 1761 avec le nommé François Dupuis, Italien, pour jouer à son spectacle à la foire St-Germain s'il étoit à Paris, et au cas qu'il ne pût pas être dans ce tems à Paris, pour jouer ainsi qu'il s'y est obligé à son spectacle des boulevards ; le tout sous les clauses et conditions déposées audit écrit dont ledit Gaudon nous a représenté un double que nous lui avons rendu ; que nonobstant l'engagement contracté par ledit Dupuis par ledit écrit, il ne s'est pas rendu au spectacle du boulevard au jour qu'il devoit y arriver, indiqué

par icelui, après Pâques; que lui comparant, préfumant que ledit Dupuis étoit en province, a été furpris de le rencontrer aujourd'hui fur le boulevard; qu'ayant été inftruit qu'il étoit arrivé hier et devoit partir demain, il a requis ledit Seigneur de l'arrêter pour le conduire devant nous et être par nous envoyé en prifon pour, après qu'il y fera, être par M. le Lieutenant général de police ordonné ce qu'il jugera à propos. Lequel emprifonnement il requiert en conformité de ce qu'il a été obfervé pour pareil fujet vis-à-vis du nommé Richer, fauteur, qui s'étant engagé dans la troupe de lui comparant, avoit refufé d'exécuter fon engagement.

Signé: GOURLIEZ dit GAUDON.

Avons enfuite fait comparoir ledit particulier arrêté qui nous a dit fe nommer François Dupuis, natif de Larochelle, demeurant à préfent rue St-Jacques à l'Écu-d'Orléans, et qu'il eft prêt et eft dans l'intention de fervir ledit Gaudon dans fon fpectacle; mais que, pour venir gagner 40 fols par jour, il ne pouvoit venir de foixante lieues; qu'il ne feroit pas venu à Paris s'il n'avoit pas trouvé une occafion, et a figné en langue italienne, ne fachant autrement figner.

Signé: FRANCESCO POSSI.

Et attendu que ledit Dupuis ne nous a pas donné de raifons fuffifantes pour excufe au défaut d'engagement avec ledit Gaudon, avons laiffé ledit Dupuis entre les mains dudit fieur Seigneur qui s'en eft chargé pour le conduire au For-l'Évêque.

Signé: COQUELIN; SEIGNEUR.

(*Archives des Comm.*, n° 2936.)

VII

L'an 1764, le jeudi 16 février, fur les fept heures du foir, nous Gilles-Pierre Chenu, etc., ayant été requis, nous fommes tranfporté au corps de garde de la foire St-Germain, où les fergens de la garde nous ont dit qu'il vient d'être arrêté dans ladite foire un particulier venant de maltraiter une particulière, belle-mère du fieur Gaudon. Lequel Gaudon, préfent, nous a dit que ledit particulier arrêté, étant venu à fon fpectacle, l'a demandé et lui a préfenté une pièce qu'il a acceptée pour l'examiner; que le fpectacle fini, ledit particulier a redemandé fadite pièce que ledit Gaudon lui a rendue en lui difant que, dans ce cas, il devoit payer fa place, ce qu'il a fait en menaçant beaucoup; que fortant dudit fpectacle il a infulté la belle-mère de lui Gaudon, étant à la porte dudit fpectacle; qu'il s'eft reculé, a pris fa canne à deux mains du côté du bout et lui en a porté du haut un coup fur la tête, l'a battue avec tant de violence qu'elle a perdu beaucoup de fang, ainfi qu'il nous eft

apparu, ayant à ladite tête une ouverture dont elle paroît souffrir beaucoup, ayant même, en notre préfence, jeté les hauts cris entre les mains du chirurgien, de façon qu'elle n'a point été en état de nous parler. Nous rend ledit Gaudon plainte des faits ci-deffus.

<div style="text-align:right">Signé : GAUDON.</div>

Et ayant fait venir par-devant nous ledit particulier arrêté, il nous a dit fe nommer Gilles-Louis Hiart de Verdun, bourgeois de Paris, demeurant rue St-Paul ; que fortant du fpectacle dudit Gaudon, ladite femme étant à fa porte l'a infulté et frappé ; que, dans fon premier mouvement, il lui a lâché un coup de la canne qu'il tenoit à fa main, mais n'avait pas deffein de la maltraiter et qu'il protefte contre toute plainte.

Defquels comparutions, dires et plaintes nous commiffaire fufdit avons donné acte et en conféquence nous avons fait panfer ladite bleffée nommée la femme Letierce, dite Dartois, par le fieur Cazaux, chirurgien pour ce mandé, qui nous a dit avoir trouvé une plaie fur le coronal à la partie fupérieure d'un pouce et demi de longueur, avec une contufion confidérable qui donne à la malade des envies de vomir, ce qui prouve que la caufe peut être dangereufe, et attendu le fait, nous avons envoyé ledit de Verdun au For-l'Évêque, etc.

<div style="text-align:right">Signé : CAZAUX ; CHENU.</div>

Et le famedi dix-huit dudit mois de février fur les dix heures du matin, en l'hôtel et par-devant nous, Gilles-Pierre Chenu, etc., font comparus ledit fieur Gourliez dit Gaudon, dénommé de l'autre part, demeurant à préfent, pendant la tenue de la foire, rue Château-Bourbon, et Paul-Michel Letierce dit Dartois, cocher du fieur Germain, orfèvre du Roi, demeurant rue des Vieux-Auguftins, mari et maître des droits de Anne Rendu, fa femme, qui eft la bleffée dénommée au procès-verbal de l'autre part : Lefquels nous ont dit qu'ils fe défiftent purement et fimplement de la plainte par eux rendue, etc.

<div style="text-align:right">Signé : LETIERCE ; GOURLIEZ dit GAUDON ; CHENU.</div>

(*Archives des Comm.*, n° 856.)

VIII

L'an 1765, le mardi 24 feptembre, huit heures du foir, en l'hôtel et par-devant nous, Claude-Robert Coquelin, etc., eft comparu Nicolas Duru, caporal de la garde de Paris, de pofte aux Enfans-Rouges : Lequel nous a dit que le fieur Leroi, infpecteur des jeux fur le boulevard, lui a remis un particulier accufé d'avoir infulté le fieur Gaudon, pourquoi il l'a mené par-devant nous.

Eft auffi comparu le fieur Pierre Gourliez dit Gaudon, entrepreneur de

spectacles, demeurant rue de Bretagne au Marais: Lequel nous a rendu plainte contre le nommé Levaſſeur, appelleur de ſon ſpectacle, et nous a dit que le jour d'hui, entre cinq et ſix heures, au moment qu'il étoit ſur ſa porte, ledit Levaſſeur au lieu d'appeller s'eſt retourné vis-à-vis de lui plaignant et le montrant au doigt, a dit à tout le public: « Le voilà le fripon de Gaudon, c'eſt un voleur, un coquin, un banqueroutier qui affronte le public. » Et s'eſt ſervi d'autres termes non moins injurieux qui ont fait une telle rumeur et confuſion dans le public qu'il n'a pu donner ſon ſpectacle; que ledit Levaſſeur s'eſt enfui, et, étant ſuivi ſur le boulevard par toute la populace, a répété les mêmes injures juſques à la rue de Bretagne; que le ſieur Leroi l'a pourſuivi et n'a pu l'arrêter; qu'étant revenu le ſoir ſur le boulevard, lui plaignant l'a fait arrêter et vient nous requérir comme ſon domeſtique de l'envoyer ès priſon du For-l'Évêque.

Signé: GOURLIEZ dit GAUDON.

Avons enſuite fait comparoir par-devant nous le particulier arrêté, et ſur les interpellations que nous lui avons faites, après ſerment par lui fait de dire vérité, a dit ſe nommer Jean-Robert Levaſſeur, âgé de 31 ans, appelleur pour le ſieur Gaudon, natif de Paris, demeurant à la barrière de la Villette. S'il eſt vrai qu'il a traité ledit Gaudon de voleur, coquin, banqueroutier? A répondu que oui, et que c'eſt la colère qui lui a fait dire, croyant que le ſieur Gaudon parloit mal de lui. S'il n'a pas été payé par quelqu'un pour tenir leſdits mauvais propos? A dit que non. Pourquoi il s'eſt enfui? A répondu que c'eſt parce qu'il avoit l'eſprit égaré et que cela lui prend quelquefois tous les deux ou trois mois. Si ledit Gaudon lui doit quelque choſe? A dit que non. Sur quoi, etc., avons ordonné que ledit Levaſſeur ſera conduit ès priſon du For-l'Évêque, pour être détenu juſqu'à ce qu'autrement en ait été ordonné.

Signé: COQUELIN.

(Archives des Comm., n° 2941.)

IX

L'an 1767, le mercredi 23 ſeptembre, quatre heures environ de relevée, eſt venu en notre hôtel et par-devant nous, Louis-Michel-Roch Delaporte, etc., ſieur Claude-Pierre Gourliez dit Gaudon, entrepreneur de ſpectacles à Paris, y demeurant boulevart du Temple, paroiſſe St-Laurent: Lequel nous a rendu plainte contre la femme du nommé Galban, l'un des employés de ſa troupe à la foire St-Ovide, et nous a dit que le ſieur Richer étoit ſon aſſocié pour diriger les ſauteurs et danſeurs de corde; que ledit Galban étoit engagé par ledit Richer et a ſervi pendant une partie de la foire; qu'ayant été deux jours ſans rien faire, ſous le prétexte d'une incommodité ſimulée, le plaignant, d'accord avec ledit Richer, a cru pouvoir lui diminuer ce tems ſur ſes appoin-

temens avec d'autant plus de raison qu'il ne s'étoit pas fait substituer ; que sa femme, d'un caractère pétulant, indocile, entreprenant, ne connoissant aucun frein, et sujette à se livrer à la boisson de toutes sortes de liqueurs, ce qui lui dérange le cerveau, vint ce matin sur les neuf heures environ l'attendre à sa porte sur le boulevart, et dès qu'il sortit, commença par se répandre en propos, injures et menaces, prétendant que le plaignant avoit mal à propos diminué deux jours à son mari sur le tribut qui lui revenoit, s'abandonna à une fureur extrême, ne voulut écouter aucune proposition, insulta le plaignant, lui fit une scène scandaleuse comme si elle avoit été préposée exprès, ramassa un gros éclat de pavé, lui lança avec force et l'auroit tué s'il n'avoit eu la dextérité de se baisser pour parer le coup ; que cependant cet éclat l'atteignit à l'épaule gauche, lui fit une contusion considérable dont il fut obligé de se faire panser, se jeta sur lui, lui arracha son chapeau, sa perruque et le jabot de sa chemise, et il eut toutes les peines du monde à se dépêtrer de ses mains et de ses violences pour empêcher la suite des voies de fait de cette femme qu'il ne maltraita pas parce que ladite femme, étant d'une force et d'un courage supérieurs, n'auroit certainement fini son attentat que par quelque accident ; qu'elle se retira en jurant et en menaçant le plaignant de le perdre et de renverser sa fortune et son établissement ; qu'en effet, il a tout lieu de craindre ces menaces parce que ladite femme Galban, née avec une langue envenimée et ne connoissant aucun principe de délicatesse, peut semer dans l'esprit de ses pensionnaires la discorde et la mauvaise humeur, et faire toutes sortes de tentatives de cabales et de manœuvres pour les engager à le quitter et par conséquent renverser son état et le mettre dans le cas de ne pouvoir faire honneur à ses engagemens. Or, comme il y a des témoins de cette scène, que le plaignant a intérêt de se garantir des menaces de cette femme, de mettre sous les yeux du magistrat la vérité de sa cause, de faire punir cette femme de son attentat, il a été conseillé de nous rendre plainte.

Signé : GOURLIEZ dit GAUDON ; DELAPORTE.

(*Archives des Comm.*, n° 1452.)

X

L'an 1770, le dimanche 23 septembre, neuf heures du soir, en l'hôtel et par-devant nous Louis Trudon, etc., est comparu sieur Pierre Gourliez dit Gaudon, entrepreneur de spectacles, demeurant à Paris, rue du faubourg St-Honoré, paroisse St-Eustache : Lequel nous rend plainte contre le sieur Schmidt, marchand fripier et prêteur sur gages, demeurant rue des Cinq-Diamans, paroisse St-Jacques-de-la-Boucherie, et dit que ledit sieur Schmidt est chargé de sa recette depuis environ quatre ans au spectacle tenu par lui plaignant à la foire St-Ovide, sans avoir fini de rendre ses comptes de la recette par lui faite dans les différens bureaux de recette où il s'est trouvé ; que ce-

jourd'hui, sept heures et demie du soir, étant à la porte de son spectacle et ledit sieur Schmidt en son bureau de recette, lui plaignant lui a dit de remettre sur la recette qu'il venoit de faire 18 livres à la demoiselle Chenue, loueuse de bancs, à qui il les devoit; ce qu'il a refusé de faire, disant qu'il gardoit la recette qu'il avoit faite pour lui en payement de ce que le plaignant lui devoit et n'entendoit point la lui remettre ni payer les 18 livres à ladite demoiselle Chenue, non plus qu'un sol à aucun des pensionnaires pour leurs gages, quoiqu'il fût dans l'usage de les payer journellement sur la recette. Que sur le refus dudit sieur Schmidt de le payer, il lui a dit qu'il se pourvoiroit pour le faire compter, n'entendant plus qu'il fît de recette pour lui. A quoi ledit sieur Schmidt n'a répondu que par injures et invectives, traitant le plaignant, en présence du public qui étoit amassé en grand nombre, de coquin et jurant après lui par b....... et par f......, qu'il étoit un fripon et le feroit arrêter en vertu d'une sentence qu'il obtiendroit contre lui, qu'il feroit démolir ses salles de spectacle et en feroit vendre les démolitions pour se procurer le payement de ce qu'il lui devoit, et s'étant approché de lui plaignant, ému de colère, a allongé son bras pour lui porter un soufflet, ce qu'il a évité en se retirant; que ledit Schmidt, au lieu de se contenir, a continué ses invectives et fait des menaces et a de plus envoyé chercher du vin par le garçon chandelier du spectacle en disant qu'il auroit plus de force pour faire sa parade à la porte du spectacle et que, par ce moyen, il empêcheroit le public d'entrer pour la seconde représentation à son spectacle, le plaignant l'empêchant de continuer sa recette, ce qui a causé un scandale considérable et fait retirer les personnes qui se présentoient pour entrer à la seconde représentation. Et par ce moyen a fait un grand tort au plaignant. Et comme le plaignant a intérêt d'avoir raison des insultes à lui faites par ledit sieur Schmidt et de se pourvoir contre lui pour avoir réparation d'honneur avec dommages et intérêts, il est venu nous rendre la présente plainte.

 Signé : GOURLIEZ dit GAUDON ; TRUDON.

(*Archives des Comm.*, n° 4133.)

GAUTIER (M^{lle}), actrice de l'Opéra-Comique en 1725, épousa un comédien du même théâtre nommé Périer.

(*Dictionnaire des Théâtres*, IV, 103.)

GÉANT. A la foire Saint-Germain de 1775, on voyait un géant de 7 pieds 4 pouces, habillé à la hongroise, avec un manteau turc. Il était natif de Spaletros en Dalmatie et âgé de

36 ans. Il se nommait Mathieu Thomichk, parlait plusieurs langues et montrait, selon l'affiche, « dans son discours une éloquence qui sympathisoit fort bien à sa grande taille ».

<div style="text-align:right">(*Almanach forain*, 1776.)</div>

GÉANT. A la foire Saint-Germain de 1777, on voyait un géant nommé Roose, natif de Westphalie, âgé de 28 ans 4 mois, grand de 8 pieds 1 pouce, mesure de Hollande, et très-bien proportionné.

<div style="text-align:right">(*Journal de Paris*, 3 février 1777.)</div>

GÉANT. Dans une pantomime jouée à l'Ambigu-Comique le 15 août 1780, intitulée: *le Géant désarmé par l'Amour*, on voyait paraître un géant de 7 pieds 2 pouces. L'*Amour*, au contraire, n'avait que 3 pieds 1 pouce; c'est probablement la petite Bonnet qui jouait ce rôle.

Voy. BONNET (M^{lle}).

<div style="text-align:right">(*Journal de Paris*, 15 août 1780.)</div>

GÉANTE. A la foire Saint-Laurent de 1783, on voyait une géante, qui, suivant la pièce ci-dessous, joignait à une excessive insolence le défaut de s'enivrer perpétuellement.

27 juillet 1783.

Un page de M. le duc de Coffé est venu se plaindre de ce qu'étant entré chez la géante il en avoit été insulté devant plusieurs personnes; qu'entre autres mauvais propos elle lui avoit répété plusieurs fois qu'elle lui faisoit grâce lorsqu'elle vouloit bien le laisser entrer. Je suis allé chez la géante avec le page; la femme avec qui elle demeure m'a dit qu'elle étoit malade. En effet, je l'ai vue sur un grabat, hors d'état de pouvoir me rendre la moindre réponse. On m'a dit que cette géante étoit très-sujette à se prendre de vin et qu'elle insultoit tout le monde. J'ai su aussi à n'en pouvoir douter que le page n'avoit donné lieu en aucune façon aux mauvais propos qui lui ont été tenus.

<div style="text-align:right">Signé : TULOT (1).</div>

(*Archives des Comm.*, n° 1508.)

(1) C'était un des exempts de police chargés de maintenir le bon ordre dans les foires. La lettre était adressée au commissaire Delaporte.

GEMI-HILL, sauteur, faisait partie de la troupe de Saint-Edme pendant la foire Saint-Laurent de 1712.

(*Dictionnaire des Théâtres*, III, 15.)

GÉNOIS, danseur de corde chez Nivellon pendant la foire Saint-Germain de 1711. Il faisait les *Gilles* et dansait sur la corde avec des sabots. Pendant la foire Saint-Germain de 1712, il était attaché au jeu de Saint-Edme.

(*Mémoires sur les Spectacles de la Foire*, I, 124. — *Dictionnaire des Théâtres*, III. 21.)

GEORGES (François-Joseph), né vers 1748, entra dans la troupe de Lécluze en 1778, puis en 1779, comme danseur, au spectacle des Variétés-Amusantes.

I

L'an 1779, le dimanche 22 août, huit heures et demie du soir, en notre hôtel et par-devant nous Hubert Mutel, etc., est comparu sieur Barthelemi-Jacques Hochereau, sous-aide-major de la garde de Paris et chargé de la police du spectacle du sieur Malter à la foire St-Laurent : Lequel a conduit par-devant nous le sieur Georges, danseur dudit spectacle, qui lui a été remis entre les mains par le sieur Lamarre, sergent au régiment des gardes-françoises, commandant la garde françoise à ladite foire St-Laurent, sur la plainte portée par ledit sieur Malter contre ledit sieur Georges.

Sont aussi comparus les sieurs François-Duval Malter et Louis Hamoire, directeurs du spectacle des Variétés-Amusantes, à ladite foire St-Laurent, demeurant tous deux rue Neuve et paroisse St-Eustache : Lesquels nous ont dit et déclaré qu'il est arrivé très-fréquemment jusqu'à ce jour audit sieur Georges de se présenter dans l'état d'ivresse pour y danser; qu'ils ont eu la facilité et l'indulgence de n'en point porter leur plainte, mais seulement de faire des représentations audit sieur Georges et de l'exhorter à ne plus se présenter dans un pareil état d'ivresse pour ne point donner lieu à un scandale public. Au lieu d'avoir égard à leurs justes représentations, il a toujours continué à se présenter dans le même état d'ivresse et même s'est répandu en propos injurieux contre les comparans; que cejourd'hui ledit sieur Georges s'est

encore rendu audit spectacle entre quatre heures et demie et cinq heures du soir étant très-ivre et hors d'état de danser sur le théâtre; ayant voulu lui faire quelques représentations et s'opposer à ce qu'il remplit une place dans les ballets, il s'est encore répandu contre eux en mauvais propos. Pourquoi ils ont cru devoir requérir qu'il fût conduit par-devant nous.

<p style="text-align: center;">Signé : HAMOIR; MALTER; MUTEL.</p>

Est aussi comparu par-devant nous le sieur François-Joseph Georges, danseur audit spectacle, logé chez son père place Maubert : Lequel nous a fait plainte et dit que cejourd'hui arrivant audit spectacle, ledit sieur Malter lui a porté un coup de canne et lui a fait plusieurs insultes, le traitant de polisson et d'homme ivre, ce qui n'étoit pas vrai et ainsi qu'il en fournira la preuve; qu'allant pour entrer dans sa loge à l'effet de s'habiller pour paroître sur le théâtre, le sieur Malter, piqué de ce que lui comparant avoit été ce matin porter des plaintes contre lui à M. le chevalier Dubois, a pris sa canne, et en voulant porter un coup de poing au comparant, il lui a cassé le verre de sa montre qu'il tenoit à la main pour prouver qu'il n'étoit pas heure passée de se rendre au spectacle et l'a empêché de danser et l'a fait arrêter par le sieur Hochereau. Dont et de quoi il nous a fait la présente plainte.

<p style="text-align: center;">Signé : GEORGES; MUTEL.</p>

Ce fait, attendu que ledit sieur Georges, même en notre présence, s'est répandu en propos injurieux et indécens contre lesdits sieurs Malter et Hamoir, et pour l'exécution des ordonnances du Roi concernant les spectacles, nous avons laissé ledit Georges ès mains du sieur Hochereau qui s'en est chargé pour le conduire aux prisons du For-l'Évêque (1).

<p style="text-align: center;">Signé : MUTEL; HOCHEREAU.</p>

(*Archives des Comm.*, n° 2575.)

<p style="text-align: center;">II</p>

L'an 1779, le jeudi 18 novembre, six heures et demie du matin, est venu en l'hôtel et par-devant nous Louis-Michel-Roch Delaporte, etc., François Masson, sergent du guet de poste au marché St-Martin : Lequel nous a dit qu'il conduit devant nous un particulier qui se plaint de ce qu'une fille, qui n'est point arrêtée, lui a volé une montre, des boucles d'argent et un manchon.

<p style="text-align: center;">Signé : MASSON.</p>

(1) Voici quelle était la composition du spectacle des Variétés-Amusantes, le 22 août 1779. On jouait à la foire Saint-Laurent : la 9ᵉ représentation de *Qui compte sans son hôte compte deux fois, ou l'Avocat Chansonnier*, proverbe de Dorvigny, en un acte, précédé des *Amours de Montmartre*, tragédie burlesque en vers, par Fonpré de Fracansalle, et des *Protégés d'Apollon*, pièce en un acte, du même auteur, avec ses divertissements. Rue de Bondy, après souper, on donnait : *les Consultations*, comédie en un acte, par des Buissons, avec un divertissement, suivi de : *les Ballus payent l'amende*, pièce par Dorvigny.

Eſt enſuite comparu François Georges, danſeur des Variétés-Amuſantes, demeurant rue Fontaine-au-Roi, chez Lacoſte, diſtillateur, paroiſſe St-Laurent : Lequel nous a déclaré que vers les neuf heures et demie du ſoir, il a trouvé faubourg du Temple, à la *Cave de l'auteur couronné*, le jour d'hier, une particulière de la taille de cinq pieds environ, brune, marquée de la petite vérole, âgée de 24 à 25 ans ; qu'il l'a menée chez lui à onze heures et demie du ſoir et a paſſé la nuit avec elle, qu'à ſon réveil ce matin ſur les cinq heures, il n'a plus trouvé cette particulière dans ſa chambre et s'eſt aperçu qu'elle lui avait volé une montre à boîte d'or gravée, ſur le mouvement de laquelle eſt écrit : *Hubert à Saumur*, ne ſe rappelle le numéro, cordon de ſoie avec des perles, un vaſe d'or avec des bélières d'argent, une clef de cuivre, plus une paire de boucles d'argent à ſouliers, à filets, à pointes de diamans, et un manchon de loup-cervier : le tout de valeur de 15 louis d'or environ ; qu'il a découvert que cette particulière ſe nommoit Zémire, demeurante rue Aumaire, chez Rouſſelle, marchand de vins, mais qu'il ne l'a pas trouvée chez ledit Rouſſelle où il a été la chercher il y a une demi-heure.

Signé : GEORGES ; DELAPORTE.

(*Archives des Comm.*, n° 1479.)

Voy. LÉCLUZE.

GERMAN, danseur de corde et sauteur dans la *Grande Troupe étrangère* qui donnait des représentations, à la foire Saint-Germain de 1742, sous la direction de Restier et de la veuve Lavigne. Il a joué le rôle de *Sancho Pança, domestique du père de Colombine*, dans *A trompeur, trompeur et demi*, pantomime de Mainbray (3 février), et celui d'*Yorès, paysan hollandais*, dans le *Diable boiteux*, pantomime du même auteur (15 février).

(*Dictionnaire des Théâtres*, I, 322 ; II, 304.)

GERMAN (M^{lle} FRÉDÉRICK), première danseuse de corde de Londres, faisait partie de la *Grande Troupe étrangère* qui donnait des représentations, à la foire Saint-Germain de 1742, sous la direction de Restier et de la veuve Lavigne.

(*Mémoires sur les Spectacles de la Foire*, II, 157.)

GERNOVICH (Jean-Marie), Italien de naissance, faisait voir en 1769, sur le boulevard, des animaux étrangers.

L'an 1769, le jeudi 11 mai, trois heures de relevée, est comparu en l'hôtel et par-devant nous Nicolas Maillot, etc., Charles Pouilli, sergent de la garde de nuit de poste à la porte du Temple : Lequel nous a dit qu'ayant été requis il s'est transporté sur le boulevard, au-devant de la porte d'un particulier qui fait voir un animal étranger, où il a trouvé plusieurs particuliers qui lui ont dit être jurés oiseleurs et vouloient saisir des perroquets que ledit particulier montreur d'animaux avoit chez lui. A laquelle saisie ce particulier s'opposoit. Pourquoi il les a tous amenés par-devant nous pour les entendre.

<div align="right">Signé : Pouilli.</div>

Sont aussi comparus Jean-René Bourrienne, demeurant quai de la Mégisserie, et Antoine Vallin, demeurant quai Peletier, tous deux jurés actuellement en charge de la communauté des maîtres oiseleurs : Lesquels nous ont dit qu'ayant appris qu'au préjudice des statuts et règlemens concernant le commerce des maîtres oiseleurs, un particulier montrant des animaux sur le boulevard du Temple, faisoit commerce de différens oiseaux et en vend journellement à ceux qui veulent lui en acheter; qu'hier, ayant vu qu'il en vouloit vendre à une dame qui étoit chez lui, ils étoient disposés à les faire saisir ; mais n'étant pas assez rassemblés ni en force pour pouvoir les saisir quoiqu'ils entendissent que ce particulier disoit à cette dame qu'il n'en donneroit pas un à moins de 14 louis d'or, ils se sont retirés et aujourd'hui ils y ont retourné en force et s'étant aperçus que quelqu'un étoit encore là et marchandoit des oiseaux perroquets, ils se sont mis en devoir de les saisir : mais, sur la difficulté que ce particulier a faite de les laisser saisir et la garde étant survenue, ils sont tous venus par-devant nous à l'effet de faire librement ladite saisie où deux perroquets en cage ont été apportés et qui sont ceux que ce particulier vouloit vendre.

<div align="right">Signé : Vallin ; Bourrienne.</div>

Est aussi comparu Jean-Marie Gernovich, montrant sur les boulevards du Temple, par permission de M. le Lieutenant général de police, des animaux étrangers, au public, dans une salle ou boutique en laquelle il demeure : Lequel nous a dit qu'il ne sait pourquoi les jurés oiseleurs veulent lui saisir deux perroquets rares qu'il a chez lui et qu'il montre au public ainsi qu'autres animaux. Qu'ils ont prétendu, cette après-midi qu'ils sont entrés chez lui, qu'il les présentoit en vente à des particuliers et particulières qui y étoient et qu'ils se sont mis en devoir de les saisir. Que lui, voyant ces particuliers seuls et qu'il ne connoissoit pas, n'ayant avec eux aucun commissaire, il a refusé de laisser faire ladite saisie, et la garde étant survenue, il est venu ainsi que lesdits particuliers et la garde par-devant nous pour s'expliquer. Et nous a

ajouté qu'il ne vend pas d'oiseaux perroquets à qui que ce soit, mais qu'il les montre ainsi que d'autres aux particuliers comme curiosité. Pourquoi il proteste, etc.

Signé : GIOAN MARIA GIORNOVICHI.

Et par lesdits jurés a été dit qu'attendu que ledit Gernovich fait, ainsi qu'ils en sont certains, commerce d'oiseaux entre autres de perroquets, ainsi qu'ils sont en état de le prouver, ils entendent faire la saisie desdits deux perroquets. En conséquence et en exécution du jugement rendu par les grands maîtres enquêteurs et généraux réformateurs des Eaux et Forêts de France au siège général de la Table de marbre, à Paris, le 20 juin 1767, sur la requête présentée par lesdits jurés, ils entendent faire la saisie à leurs risques et périls, etc., et par provision ils ont fait la saisie des deux perroquets, etc.

Ce fait, lesdits deux perroquets et ladite cage ayant été saisis sur ledit Gernovich, ils ont été laissés du consentement desdits jurés en la garde et possession du sieur Toussaint Caussin, maître et marchand limonadier à Paris, y demeurant boulevard du Temple, qui s'est volontairement chargé desdits deux perroquets comme dépositaire judiciaire, etc.

Signé : BOURRIENNE; VALLIN; GIORNOVICHI; CAUSSIN; MAILLOT.

(*Archives des Comm.*, n° 3776)

GHÉRARDI, fils d'Evarista Ghérardi de la Comédie-Italienne, débuta à l'Opéra-Comique à la foire Saint-Laurent de 1726 et était encore attaché à ce théâtre en 1734.

(*Mémoires sur les Spectacles de la Foire*, II, 96.)

GILLES, acteur forain, faisait partie de la troupe de Delamain, qui jouait à l'Opéra-Comique à la foire Saint-Laurent de 1739.

Voy. DELAMAIN.

GILLOT, entrepreneur de spectacles, avait un jeu de marionnettes à la foire Saint-Germain de 1708. Entre autres pièces il a représenté : *le Marchand ridicule* et *Polichinelle Colin-Maillard;* voici un extrait de cette pièce. « Polichinelle a une extrême envie de se marier. Il va dans cette intention chez le

bonhomme Tâtepoule, qui lui préfente fes filles qui font en grand. nombre; elles lui plaifent toutes également, de forte qu'incertain fur le choix, il accepte la propofition qu'on lui fait de jouer à Colin-Maillard. On lui bande les yeux, il court pour attraper ces filles, et enfin après un long jeu de théâtre, croyant en embraffer une, il reconnoît qu'on le trompe et qu'il ne tient qu'un fagot habillé. Polichinelle fort en déteftant le mariage et en donnant au diable les femmes et les filles en mariage. »

(*Dictionnaire des Théâtres*, III, 304; IV, 166.)

GIVRY (Tonton), danseuse à l'Opéra-Comique, débuta à ce théâtre en 1725. Quelques années après elle s'engagea dans une troupe de province.

(*Dictionnaire des Théâtres*, III, 27.)

GOBÉ (Mlle), actrice de l'Opéra-Comique pendant la foire Saint-Laurent de 1745, avait un rôle dans les *Vendanges de Tempé*, pantomime de Favart, représentée le 28 août de cette même année.

(*Dictionnaire des Théâtres*, VI, 69. — *Œuvres de M. et Mme Favart*, 1853, 6.)

GOMEL, acteur du spectacle des Associés en 1789.

Mercredi 30 feptembre 1789, 9 heures et demie foir.

M. Pouffardin, fecond fergent de la garde nationale parifienne du diftrict des Pères de Nazareth, à la réquifition du fieur Sallé, directeur du fpectacle des Affociés, a arrêté le fieur Gomel, acteur dudit fpectacle, pour conteftation entre eux relativement aux appointemens dudit fieur Gomel. Après les avoir mis d'accord, nous les avons renvoyés.

(*Archives des Comm.*, n° 5022.)

GONNET (Antoine), acteur du théâtre des Grands-Danseurs du Roi en 1786.

Vendredi 20 janvier 1786, 6 heures et demie du soir.

Antoine Paitre a conduit par-devant nous Antoine Gonnet, acteur des Grands-Danseurs du Roi, à la réquisition de Julie Sillé, pour querelle entre eux (1). Relaxé.

(*Archives des Comm.*, n° 5022.)

GOUGI, danseur de l'Ambigu-Comique en 1788.

Voy. MAYER.

GOUGIBUS (Pierre-Toussaint), danseur à l'Ambigu-Comique en 1788.

Voy. MALTER (Pierre-Conrad).

GRAMMONT (Marie de), danseuse de l'Opéra-Comique à la foire Saint-Laurent de 1758.

L'an 1758, le mardi 9 septembre, onze heures du matin, en l'hôtel et pardevant nous Pierre Chénon, etc., est comparue demoiselle Marie de Grammont, danseuse de l'Opéra-Comique, demeurant grille St-Martin, même maison du sieur Lacroix, charron : Laquelle nous a rendu plainte contre un particulier qu'elle a appris se nommer Ferrand et nous a dit qu'hier, sur les neuf heures du soir, rentrant chez elle, elle fut surprise de trouver la porte de son appartement cassée en quatre, la serrure et la gâche arrachées, elle a demandé à la nommée St-Louis pourquoi sa porte étoit ainsi cassée, elle lui a répondu que le sieur Ferrand étoit venu comme un furieux chez elle, qu'il avoit voulu la tuer avec un couteau de chasse, qu'elle l'avoit mis à la porte, mais que, continuant ses fureurs, il avoit forcé la porte en jurant qu'il alloit l'égorger ainsi que la plaignante ; que ladite St-Louis ayant crié au guet par la fenêtre, ce Ferrand s'étoit sauvé, que plusieurs personnes ont dit à la plaignante que ledit Ferrand l'avoit cherchée dans la foire St-Laurent à dessein, avoit-il dit, de maltraiter la plaignante ; que comme la plaignante ne connoit pas ledit

(1) Ils s'étaient querellés dans les coulisses du spectacle des Grands-Danseurs du Roi, pendant la représentation ; on donnait ce soir-là : la Danse de corde ; *le Captif d'Alger*, comédie en deux actes ; le Saut du tremplin, par Dupuis ; *le Dédit du gendre embarrassant*, comédie ; *le Triomphe de l'amour conjugal*, pantomime à machines. Julie Sillé était actrice au spectacle des Associés.

Ferrand, elle ignore les motifs qui l'ont engagé de faire de pareilles scènes chez elle; que d'après ces excès elle a tout lieu de craindre de sa part, d'autant que la plaignante a appris que ce Ferrand étoit un homme dangereux qui avoit assassiné le nommé Boula il y a un an et qu'elle entend le faire punir, elle vient nous rendre la présente plainte.

<div style="text-align: right;">Signé : GRAMONT ; CHÉNON.</div>

(*Archives des Comm.*, n° 619.)

GRAMMONT (NOURRY), fut acteur au théâtre des Grands-Danseurs du Roi avant d'être attaché à la Comédie-Française. Condamné à mort par le Tribunal révolutionnaire, il fut exécuté le 24 germinal an II.

(*Le Chroniqueur désœuvré*, I, 113. — *Archives nationales*, W, 345, n° 676.)

GRANDS-DANSEURS DU ROI (SPECTACLE DES). C'est ainsi que s'appela du 23 avril 1772 au 22 septembre 1792, époque où il prit le nom de *Théâtre de la Gaîté*, le spectacle fondé en 1759, sur le boulevard du Temple, par Jean-Baptiste Nicolet. Les Grands-Danseurs du Roi, dirigés avec beaucoup d'intelligence et d'habileté, furent toujours très-fréquentés et très-goûtés du public. Le nombre des pièces qui y furent représentées est immense et on pourrait en dresser un catalogue à peu près complet en consultant les *Almanachs forains* de 1773 et 1775, les programmes imprimés dans le *Journal de Paris* et le tome III du *Catalogue de la bibliothèque dramatique* de M. de Soleinne. Voici les noms des principaux auteurs qui ont travaillé pour ce théâtre de 1759 à 1791 : Delautel, Destival de Brabant, Dorvigny, Landrin, Maurin de Pompigny, Mayeur de Saint-Paul, Parisau, Quétant, Regnard de Pleinchesne, Ribié, Robineau de Beaunoir et Taconet. En 1774, le prix des places aux Grands-Danseurs du Roi était ainsi fixé : parquet, 24 sols ; premières loges, 30 sols ; loges grillées, 30 sols, et secondes loges, 12 sols.

(*Almanach forain*, 1775.)

Voy. NICOLET (JEAN-BAPTISTE).

GRÉVIN (Jean-Claude), acteur chez Nicolet cadet en 1757.
Voy. Nicolet (François-Paul).

GRIMALDI (Nicolini), dit *Jambe de fer*, sauteur et danseur de corde anglais, d'origine italienne, faisait partie de la *Grande Troupe étrangère* dirigée par Restier et la veuve Lavigne, et parut avec succès aux foires Saint-Germain de 1740 et de 1741, où il joua les rôles de *M. de Laboutade* dans les *Dupes ou rien n'est difficile en amour*, pantomime de Mainbray (3 février 1740); d'un *Anglais, amant de Colombine*, dans la *Fête anglaise, ou le Triomphe de l'hymen*, pantomime du même auteur (14 mars 1740), et un *Corsaire de Barbarie* dans *Arlequin et Colombine captifs, ou l'Heureux désespoir*, pantomime aussi du même auteur (3 février 1741). En 1742, Nicolini Grimaldi fit partie de la troupe de l'Opéra-Comique, et à la foire Saint-Germain il joua un rôle dans le divertissement de la pièce intitulée : *le Prix de Cythère*, par Favart. Un soir, Mehemet Effendi, ambassadeur de la Sublime Porte, assistait au spectacle; électrisé sans doute par la présence de ce grand personnage et désireux de conquérir ses applaudissements, Grimaldi paria avec un de ses camarades qu'il bondirait jusqu'à la hauteur des lustres. Le sauteur tint parole et il vint heurter avec force celui du milieu; mais l'une des girandoles, détachée par le choc, alla frapper en plein visage le diplomate turc, et celui-ci, furieux, fit donner des coups de bâton par ses domestiques à l'artiste et exigea qu'il lui fît des excuses publiques. Ce saut prodigieux est resté célèbre dans les annales des foires. A la foire Saint-Laurent suivante (1742), Grimaldi était encore attaché à l'Opéra-Comique, et le 7 juillet il dansait une entrée en scaramouche dans l'*Antiquaire*, opéra comique en un acte, de Laffichard et Valois. Sa sœur fit partie comme lui de la *Grande Troupe étrangère*, et comme lui fut attachée à l'Opéra-Comique. Il eut un fils, Giuseppe Grimaldi, et un petit-fils, Joë Grimaldi, qui exer-

cèrent tous deux la même profession en Angleterre et qui se montrèrent les dignes émules de Nicolini. Joë Grimaldi mourut en 1837 et laissa des *Mémoires* qui ont été publiés en 1853 par Charles Dickens.

(*Dictionnaire des Théâtres*, I, 151, 230; II, 352, 542; IV, 247. — *Revue des Deux-Mondes*, n° du 15 mars 1854, art. de M. Forgues. — *Les Merveilles de la force et de l'adresse*, par Guillaume Depping, 161.)

GROGNET (MARIE), danseuse de l'Opéra-Comique, débuta à ce théâtre à la foire Saint-Laurent de 1724, et y resta attachée jusqu'à la fin de la foire Saint-Laurent de 1736. Elle a dansé le pas des *Amours champêtres* dans le *Gage touché*, opéra comique en un acte de Panard, représenté le 18 mars 1736. Après avoir quitté l'Opéra-Comique, M^{lle} Grognet donna des représentations en province et à l'étranger, où elle devint première danseuse dans la troupe du duc de Modène.

(*Dictionnaire des Théâtres*, III, 3, 49.)

GUÉRIN (BRICE), entrepreneur de spectacles, faisait voir à la foire Saint-Laurent de 1717 un pigeon savant.

A M. le Lieutenant criminel.

Supplie humblement Brice Guérin, maître de l'Académie des pigeons à la foire St-Laurent, disant qu'il avoit instruit l'un de ses pigeons à faire différens exercices surprenans qui faisoient l'admiration de tous ceux qui le voyoient; ce qui faisoit subsister le plaignant et sa famille. Cependant les nommés Pierre Lefort et Jean-François Vionnet, mal intentionnés, profitant de l'absence du suppliant, lui ont volé ce pigeon qu'ils ont depuis tué et mangé. Dont le suppliant a rendu plainte au commissaire Aubert le 4 de ce mois. Et comme la perte de ce pigeon fait un tort considérable au suppliant, il a recours à vous pour lui être sur ce pourvu, etc.

Signé : BRICE-GUÉRIN.

Permis d'informer. Fait ce 10 août 1717 (1).
(*Archives des Comm.*, n° 3366.)

(1) Je n'ai pas trouvé l'information ordonnée par le Lieutenant criminel.

GUÉROT (JEAN-BAPTISTE), danseur du spectacle des Élèves de l'Opéra en 1779, puis en 1780 du théâtre des Grands-Danseurs du Roi.

(Le Chroniqueur désœuvré, I, 20.)

Voy. LÉGER (JEAN-MARIE).

GUIGNES, acteur de l'Opéra-Comique, lors de la réunion de ce spectacle à la Comédie-Italienne (1762).

(Histoire du théâtre de l'Opéra-Comique, II, 555.)

GUILLAIN (MARIE-ÉLISABETH), née en 1776, danseuse au spectacle des Petits-Comédiens du comte de Beaujolais.

Voy. DOTTEL.

GUILLIAU, joueur de marionnettes et montreur d'animaux sur le boulevard et aux foires en 1765.

L'an 1765, le lundi 24 juin, 6 heures de relevée, par-devant nous René Regnard de Barentin, etc., eſt comparu ſieur Nicolas Batteux, ſergent de la garde des remparts à la barrière du Temple : Lequel nous a dit qu'il lui a été ordonné par le ſieur Couturier, inſpecteur des jeux, d'arrêter un particulier baladin ſur les boulevards, accuſé d'avoir craché ſur un ſoldat des gardes françoiſes avec lequel il a eu diſpute, et s'eſt battu à ce ſujet. Pourquoi il l'a fait conduire par-devant nous pour être ordonné ce que de raiſon.

Eſt auſſi comparu par-devant nous Antoine Courtin, ſoldat au régiment des gardes françoiſes de la compagnie Daldar, demeurant à la caſerne du faubourg St-Laurent, contre la barrière de la Villette : Lequel nous a rendu plainte, et dit qu'étant occupé à voir la parade du ſieur Guilliau, qui montre des marionnettes ſur le boulevard, le particulier arrêté, habillé en pierrot, qui faiſoit voir leſdites marionnettes a craché ſur lui avec deſſein et méchanceté, ce qui a prêté à rire à tous les acteurs qui s'en ſont divertis hautement ; qu'en conſéquence et ledit particulier étant deſcendu de deſſus le théâtre de parade il lui a demandé raiſon de l'injure qu'il venoit de lui faire et qu'il n'a pu, d'après la réponſe qu'il lui a faite, s'empêcher de lui donner un ſoufflet, ce qui a occaſionné une batterie entre eux à coups de poings ; que tous les acteurs dudit Guilliau, au nombre de trois, ſont tombés ſur le plaignant pour le maltraiter, excités par ledit Guilliau lui-même et ſa femme ;

que le sergent de sa compagnie est survenu prendre connoissance de cette rixe, et qu'il est ici présent pour dire d'après le rapport public qu'il a été cruellement insulté et à dessein, et que c'est le particulier arrêté qui a commencé.

Est aussi comparu sieur Christophe Darancy, sergent au régiment des gardes françoises et de la compagnie Daldar : Lequel nous a dit qu'effectivement étant survenu pour prendre connoissance de la querelle d'entre son soldat, ledit Guilliau et ses acteurs, il a reconnu par la déclaration des spectateurs que ledit particulier arrêté avoit craché méchamment sur son soldat ; que lesdits Guilliau et ses acteurs s'en étoient divertis et qu'ensuite ils étoient fondus sur lui pour le maltraiter au lieu de lui faire raison de cette insulte. Pourquoi il croit que c'est le cas de punir ledit particulier arrêté.

En conséquence avons fait comparoir par-devant nous ledit particulier arrêté, vêtu en pierrot, lequel après serment par lui fait de nous dire ses nom, surnoms, âge, qualités, pays de naissance et la vérité sur ce dont il est accusé, nous a dit se nommer Pierre-François Guilliau, fils du nommé Guilliau qui montre les marionnettes et animaux sur le boulevard, âgé de 18 ans passés, natif de Paris, paroisse St-Laurent, et déclaré qu'étant à faire parade sur le boulevard et à parler au polichinelle avec une pivette, comme il est d'usage, sa pivette tomba dans sa gorge et que, voulant la retirer, il a fait un mouvement pour la ravoir, ce qui lui a fait sortir un crachat de sa bouche involontairement ; que ce crachat étant tombé sur ledit soldat plaignant, il est venu lui en demander raison ; que lui Guilliau voulant faire excuse audit soldat, celui-ci lui a porté un soufflet. Pourquoi et attendu qu'il n'a pas de torts, il requiert d'être relaxé.

Sur quoi nous commissaire, etc., avons ordonné que ledit Guilliau seroit constitué prisonnier ès prisons du Grand-Châtelet, pour y demeurer jusqu'à ce que par justice il en ait été autrement ordonné.

Signé : REGNARD.

(*Archives des Comm.*, n° 767.)

GUILMAR, acteur forain, faisait partie de la *Grande Troupe étrangère* qui donnait des représentations sous la direction de Restier et de la veuve Lavigne, à la foire Saint-Germain de 1741. Il a joué les rôles d'un *garçon de café* et d'un *génie infernal* dans *Arlequin et Colombine captifs, ou l'Heureux désespoir*, pantomime de Mainbray, exécutée le 3 février de cette même année.

(*Dictionnaire des Théâtres*, I, 230.)

GUIMBERT (VICTOIRE), actrice du théâtre des Grands-Danseurs du Roi en 1789.

Voy. CRONIER.

GUITTARD, acteur de la *Grande Troupe étrangère* de Restier et de la veuve Lavigne, aux foires Saint-Germain de 1740 et 1741. Il a joué les rôles de : un *portefaix* dans les *Dupes, ou Rien n'est difficile en amour*, pantomime de Mainbray (3 février 1740); un *paysan*, un *marchand d'eau-de-vie* dans la *Fête anglaise, ou le Triomphe de l'hymen*, pantomime de Mainbray (14 mars 1740), et un *esclave du corsaire* dans *Arlequin et Colombine captifs, ou l'Heureux désespoir*, divertissement-pantomime de Mainbray (3 février 1741).

(*Dictionnaire des Théâtres*, I, 230 ; II, 352, 542.)

H

 ACHARD, associé à Beckman et à Magito, faisait voir au public un monstre appelé l'Enfant gras, sur le quai de l'École en 1753.

Voy. MAGITO.

HALI et sa femme, montreurs d'animaux aux foires, faisaient voir un casoar à la foire Saint-Ovide de 1765.

(*Archives des Comm.*, n° 1508.)

Voy. CASOAR.

HAMOCHE (JEAN-BAPTISTE), excellent pierrot de la foire, commença par jouer la comédie en province, puis vint à Paris, où il s'engagea chez Saint-Edme et chez la dame Baron (1). Admis à l'Opéra-Comique, il y obtint, grâce au naturel et à la vérité de son jeu, de nombreux applaudissements et devint l'acteur favori du public. A la foire Saint-Laurent de 1732, il prit de

(1) Ce fut au jeu de la dame Baron que, en 1717, Hamoche créa le rôle de *Pierrot*, dans *Pierrot furieux, ou Pierrot Roland*, parodie, par Fuzelier, de *Roland*, tragédie lyrique de Quinault et Lully. Voici comment s'exprime à ce sujet le *Dictionnaire des Théâtres* : « Quoique cette parodie soit grossièrement faite et sans aucun art, elle n'a pas laissé d'avoir un succès très-brillant, par l'agrément que sut y mettre le sieur Hamoche, qui étoit chargé du principal rôle ; dans la dernière scène cet acteur chantoit une espèce de pot-pourri, composé de grands airs de l'Opéra et de chansons de Pont-Neuf les plus ridicules et dont les paroles étoient assez guillardes. Ce pot-pourri étoit terminé par un fracas de pots et de verres, ce qui terminoit la pièce assez heureusement. »

(*Dictionnaire des Théâtres*, IV, 141.)

moitié avec Devienne la direction de l'Opéra-Comique, et célébra son entrée en fonctions par une petite pièce qu'il commanda à Carolet et qui fut jouée à l'ouverture de la foire, le 7 juillet, sous le titre du *Nouveau Bail*. Malheureusement l'entreprise d'Hamoche ne réussit pas; les deux associés se brouillèrent et de dépit l'acteur s'engagea à la Comédie-Italienne, où il débuta le 1er décembre 1732. Dépaysé sur cette scène, Hamoche ne tarda pas à la quitter, et le 30 juin 1733 il faisait sa rentrée à l'Opéra-Comique dans la *Fausse Égyptienne*, de Panard. Dans le prologue, composé pour la circonstance, l'auteur mettait en scène l'Opéra-Comique et le représentait très-embarrassé de n'avoir pu préparer un spectacle pour la réouverture du théâtre; à ce moment arrivait un auteur qui lui offrait des couplets propres à tous les genres et qu'on n'avait qu'à adapter à un canevas quelconque pour en faire une pièce. Pendant cette conversation Scaramouche entrait, et s'adressant à l'Opéra-Comique, lui disait :

AIR : *Nous sommes de l'ordre.*

Hamoche vous prie
De le recevoir ;
Il tempête, il crie,
Voulez-vous le voir ?

L'Opéra-Comique :

C'est ici son centre.
Qu'il entre, qu'il entre.

Le chœur :

C'est ici son centre,
Nous voulons l'avoir.

Hamoche se présentait ensuite très-repentant d'avoir quitté l'Opéra-Comique, et très-reconnaissant de ce qu'on voulait bien le reprendre; puis, pour prouver qu'il n'avait rien perdu de ses talents, il chantait un pot-pourri sur l'air du *Sabotier*; enfin, au moment de sortir pour s'aller préparer à jouer un rôle, faisant allusion aux cris de *A la foire, à la foire!* que les spectateurs avaient

fait entendre le jour de son début aux Italiens, il s'adressait au parterre en ces termes : Messieurs,

AIR : *Auffitôt le drôle Je fent.*

Vous m'avez donné certain jour
Un rendez-vous dans ce féjour ;
Enfin m'y voilà de retour :
Vous me voulez dans ce faubourg,
 Pierrot y court.

Grâce à cette petite scène, Hamoche fut fort bien reçu, mais l'incorrigible Pierrot se brouilla une seconde fois avec son directeur, à qui il fit même un procès, et quitta de nouveau la scène à la fin de la foire Saint-Laurent de 1733 pour n'y plus reparaître que le 13 juillet 1743, dans la *Reine du Baratan*, opéra comique en un acte, de Lesage et Dorneval. Il joua encore (28 août 1743) les rôles d'un *ivrogne* dans la *Fontaine de Sapience*, opéra comique en un acte, de Laffichard et Valois, et (31 août 1743) *Osman, Turc, Huascar, Inca*, et *Zima, sauvagesse,* dans les actes I, II et III de l'*Ambigu de la folie, ou le Ballet des dindons,* parodie en quatre actes, de Favart. Enfin Hamoche, s'étant créé encore de nouveaux ennuis à l'Opéra-Comique, finit par quitter tout à fait la scène et par se retirer en province.

Anne Bisson, sa femme, avait commencé par être danseuse en province, dans la troupe de Mme Delorme, où Hamoche la connut et l'épousa. Ils vinrent ensemble à Paris et jouèrent tous deux sur les mêmes théâtres jusqu'en 1715, époque où Mme Hamoche alla donner des représentations en province. De retour dans la capitale, elle débuta le samedi 12 janvier 1726 à la Comédie-Française, mais elle ne fut pas reçue. Elle cessa dès lors d'être attachée à aucun spectacle à Paris.

(*Dictionnaire des Théâtres,* I, 97 ; II, 482, 612 ; III, 56, 515 ; IV, 409.)

L'an 1713, le mercredi huitième jour de mars, fur les neuf heures du foir, en l'hôtel de nous Charles Bizoton, etc., sont comparus Jean-Baptiste Hamoche, comédien, demeurant rue de Condé, paroiffe St-Sulpice, et Anne Biffon, fon époufe : Lefquels nous ont fait plainte et dit qu'il y a environ demi-

heure elle plaignante fortant du jeu de la veuve Baron, par la porte de la foire rue des Quatre-Vents, elle a rencontré le fieur de Jaffeaud, ci-devant lieutenant des gardes de M. le duc d'Orléans, lequel a dit à la plaignante fans fujet ni raifon, en ces termes : « Allez-vous, b....., fouper en ville ? » La plaignante lui a fait réponfe qu'elle étoit furprife de fe voir traiter de la forte et qu'il falloit qu'il eût bu et qu'il n'avoit qu'à fe retirer. Ledit fieur de Jaffeaud a continué, tout le long des rues jufqu'à la porte de la plaignante, de la traiter des infamies les plus atroces. Et comme la plaignante étoit à la porte de l'allée de fa maifon prête à rentrer, ledit fieur de Jaffeaud s'eft avancé comme un furieux et a porté un foufflet à la plaignante de toute fa force, et s'eft retiré toujours proférant les mêmes injures. Et comme cette action mérite punition, les plaignans font obligés de nous rendre la préfente plainte.

Signé : HAMOCHE ; BISSON ; BIZOTON.

(*Archives des Comm.*, n° 2473.)

HAMOIRE (LOUIS), l'un des directeurs du spectacle des Variétés-Amusantes en 1779.

Voy. GAILLARD ; GEORGES ; LEMERCIER ; MALTER (FRANÇOIS-DUVAL).

HAMOIRE, frère du précédent, maître des ballets et danseur du spectacle des Variétés-Amusantes, y a fait représenter le *Forgeron*, ballet-pantomime (avril 1780); la *Place publique*, ballet (29 mai 1780); les *Jardiniers protégés par l'Amour* (septembre 1780). Il a dansé avec M^{lle} Hamoire, sa sœur, aussi attachée au même théâtre, dans les *Ruses villageoises*, ballet-pantomime représenté le lundi 23 avril 1781.

(*Journal de Paris*, avril, 29 mai, septembre 1780 ; 23 avril 1781.)

HARAN (JOANNÈS), escamoteur et faiseur de tours aux foires, avait une loge où il faisait ses exercices à la foire Saint-Germain. L'incendie du mois de février 1762, qui réduisit en cendres les bâtiments de cette foire, consuma tout le matériel de l'escamoteur, qui réclama à ce propos une indemnité de 144 livres. J'ignore si cette indemnité lui fut payée intégralement ou

si elle fut l'objet d'une déduction, et à partir de cette époque je n'ai plus trouvé nulle part aucune mention de Joannès Haran.

<div align="right">(<i>Archives des Comm.</i>, n° 853.)</div>

HAUGTON, danseur anglais, parut dans les ballets de l'Opéra-Comique, pendant la foire Saint-Laurent de 1731. Il avait un rôle dans la *Guinguette anglaise*, divertissement composé de scènes muettes figurées en ballets, représenté le 28 juillet de cette même année.

<div align="right">(<i>Dictionnaire des Théâtres</i>, III, 53.)</div>

HAYETTE, directeur d'un spectacle d'animaux à la foire Saint-Ovide de 1766.

<div align="right">(<i>Archives des Comm.</i>, n° 1508.)</div>

HÉBLIN (Mlle), danseuse au spectacle des Variétés-Amusantes, y exécutait seule un pas de demi-caractère dans un ballet le samedi 19 juillet 1783.

<div align="right">(<i>Journal de Paris</i>, 19 juillet 1783.)</div>

HENRIETTE (Mlle), née en 1763, actrice du boulevard, faisait partie de la troupe de l'Ambigu-Comique et y jouait les rôles d'*amoureuses* et de *duègnes*. En 1779, elle fut attachée au spectacle des Élèves de l'Opéra et y représenta avec beaucoup de succès *Cendrillon* dans la *Pantoufle*, pièce de Parisau. Après la fermeture de ce théâtre, Mlle Henriette passa aux Variétés-Amusantes, et cette actrice, qui s'était montrée si charmante à l'Ambigu-Comique, y fut trouvée généralement très-mauvaise. Elle a joué à ce théâtre, entre autres rôles, *Fleurinette*, dans les *Folies à la mode*, pièce de Dorvigny (6 novembre 1780), et *Melpomène*, dans le *Mariage de Melpomène*, amphigouri en un acte, en vers (26 décembre 1780).

<div align="right">(<i>Almanach forain</i>, 1773. — <i>Journal de Paris</i>,

6 novembre, 26 novembre 1780. — <i>Le Chroniqueur désœuvré</i>, I, 90 ; II, 45.)</div>

HERCULE, acrobate que l'on voyait au théâtre des Grands-Danseurs du Roi en 1782. Cet homme, d'une force extraordinaire, soutenait sur son dos le poids d'une table chargée de dix-sept hommes, dont un géant de sept pieds et demi; plus tard le géant fut remplacé par trois hommes de taille naturelle, ce qui porta à vingt le nombre des individus en équilibre sur la table. Cette exhibition attira, comme on pense, une foule considérable chez Nicolet, et Sue, l'anatomiste, y conduisit ses élèves pour leur faire admirer la structure de cet athlète. Des envieux, jaloux des succès de Nicolet, insinuèrent que cette vigueur était surnaturelle et qu'elle était soutenue par des moyens cachés; le directeur des Grands-Danseurs du Roi s'empressa alors, pour confondre la calomnie, de publier l'avis suivant : « Il s'eſt répandu dans le public que cette force ſurnaturelle étoit ſoutenue par quatre tringles de fer qui montoient de deſſous le théâtre et qui entroient dans les pieds de la table pour la ſoutenir. On prévient le public que quand Hercule aura la table en équilibre avec les dix-ſept hommes deſſus, on mettra quatre flambeaux allumés aux quatre coins de la table pour faire voir que c'eſt la force extraordinaire de cet homme qui la ſoutient, et pour prouver au public qu'il ne ſe fatigue pas après cet équilibre, il fera tout de ſuite les ſauts de carpe, d'ours, du poltron et du lion. Il ſe diſpoſe ſous peu de jours à danſer ſur le fil de fer avec des ſabots, ce qui n'a jamais été exécuté. »

Cet individu, dit un contemporain, était âgé de trente ans environ et avait cinq pieds et demi de hauteur; sa figure était farouche et son œil empreint de férocité; enfin il ressemblait plutôt à un sauvage échappé des forêts qu'à un être civilisé.

<div style="text-align:right">(*Journal de Paris*, décembre 1782. — *Mémoires secrets*, XXII, 56.)</div>

HERCULE ANGLAIS (Le petit), équilibriste, parut avec son frère sur le théâtre des Grands-Danseurs du Roi au mois de mai 1789.

<div style="text-align:right">(*Journal de Paris*, mai 1789.)</div>

HOMME A DEUX TÊTES. Phénomène se montrant, *avec privilége du Roi,* à la foire Saint-Laurent de 1678.

L'an 1678, le 30ᵉ jour d'aouft, fur les deux heures de relevée, eft venu en l'hoftel et par-devant nous Charles Bourdon, etc., Louis Mondain, italien de nation, demeurant de préfent à la foire de St-Laurent, lequel nous a dit et fait plainte que quoy qu'il ait eu le privilége du roy de fe faire voir avec les deux teftes qu'il a, l'une à fa fituation naturelle et ordinaire et l'autre au milieu de fon ventre, et que par ledit privilége, il foit fait deffenfes à toutes fortes de perfonnes de le troubler et empefcher, en vertu duquel le plaignant et Nicolas de Reft qui eft celuy fous le nom duquel eft ledit privilége, a donné fa requefte à M. le Lieutenant général de police pour avoir la permiffion de fe faire voir publiquement dans la ville et faubourgs de Paris, ce que mondit fieur le Lieutenant général de police leur auroit accordé par fon ordonnance eftant au bas de ladite requefte en datte du 28ᵉ juillet de la préfente année 1678, à la charge par le plaignant de ne prendre pour chaque perfonne que dix fols; En conféquence duquel privilége et de ladite permiffion, le plaignant fe feroit venu établir à la foire St-Laurent où toutes les perfonnes curieufes vont le voir, ce qui auroit porté envie et jaloufie à quelques perfonnes, lefquelles fe feroient eftablies dans ladite foire fous le nom de la *Trouppe royalle des Pygmées;* lefquelles pour empefcher que les perfonnes qui viennent à ladite foire et qui ne favent pas l'endroit où eft eftably le plaignant, crient et difent à toutes les perfonnes qui paffent devant le lieu de leur établiffement : « C'eft icy l'homme à deux teftes, entrez meffieurs, vous le verrez » ; et par ce moyen empefchent les perfonnes qui viennent à ladite foire pour voir le plaignant de fe fatisfaire, dans la penfée qu'ils ont que le plaignant ne foit autre chofe qu'un marmot de bois que ladite trouppe de Pygmées leur fait voir et dont elle abufe ceux qui ont la crédulité d'entrer chez eux, ce qui caufe au plaignant une perte confidérable et empefche que quantité de perfonnes curieufes de le voir, dans la penfée qu'ils ont, après avoir vu le marmot de bois ou autre chofe femblable, qu'il n'y en ait point dans ladite foire d'effectif ; s'eftant mefme advifée, la trouppe royalle des Pygmées de faire imprimer quantité de billets lefquels ils ont affichés par tous les carrefours d'icelle ville et les diftribuent à la main dans ladite foire, dans lefquels imprimés ils expofent que l'on repréfentera pendant ledit temps de la foire, l'homme à deux teftes, ce qui eft une contravention au privilége du plaignant et à la permiffion qu'il a obtenue de fe faire voir et aux deffenfes qui font portées par ledit privilége et ordonnance. Pourquoy nous eft venu rendre la préfente plainte, de laquelle il nous a requis acte à luy octroyé pour fervir et valoir ce que de raifon et a déclaré ne favoir écrire, ne figner, de ce interpellé fuivant les ordonnances. — Et le lendemain 31ᵉ et dernier jour dudit mois d'aouft audit an 1678, du matin, eft derechef venu en l'hoftel de nous confeiller et commiffaire fufdit, ledit Louis Mondain, homme à deux teftes, lequel, en continuant la plainte cy-deffus, nous a dit que ladite

trouppe des Pygmées continue toujours de crier à toutes les perfonnes qui paffent devant le lieu de leur établiffement que c'eft chez eux que l'on voit l'homme à deux teftes, ce qui caufe au plaignant une perte notable et empefche que plufieurs perfonnes curieufes ne voient ledit plaignant qui par ce moyen eft troublé contre l'ordre dudit privilége et ordonnance eftant au bas de ladite requefte, nous ayant mefme apporté une des affiches imprimées de ladite trouppe, fur laquelle eft écrit : *La trouppe royalle des Pygmées eftablie à la Foire St-Laurent vis-à-vis l'homme à deux teftes, repréfentera tous les jours pendant ledit temps tous les plaifirs de la foire en petit, favoir : l'homme à deux teftes,* etc. Nous requérant ledit Mondain vouloir nous tranfporter en ladite foire pour, en vertu de ladite ordonnance de mondit fieur le Lieutenant général de police, faire deffenfes à ladite trouppe de plus troubler ny empefcher le plaignant de jouir dudit privilége et de faire ofter par tous les lieux où font affichés lefdits imprimés. Nous ayant dit et fait plainte de plus ledit Mondain que plufieurs perfonnages de ladite trouppe le menacent journellement de le maltraiter, et le jour d'hier, fur les quatre heures de relevée, un particulier ayant efpée au cofté feroit venu au plaignant auquel il auroit dit en ces mots : « Je veux vous dire un mot », à quoy le plaignant ayant reparty qu'il n'avoit qu'à parler, ledit particulier qui eft un de ceux de ladite trouppe luy auroit dit qu'il vouloit luy parler en particulier et à quatre pas de là et qu'il avoit à luy parler en particulier, ce qui auroit obligé le plaignant de prendre fon manteau dans la croyance qu'il euft quelque chofe de particulier à luy dire et l'auroit tiré le plus loing de fa loge qu'il auroit pu et, ne voyant perfonne, auroit dit au plaignant : « Eft-ce pas vous qui déchirez mes affiches ? » à quoy le plaignant ayant refpondu qu'ouy, il fe feroit retiré deux pas et mettant la main fur la garde de fon efpée fe feroit mis en devoir de la tirer en difant au plaignant qu'il vouloit le voir l'efpée à la main ; ce que voyant le plaignant et craignant l'emportement dudit particulier fe feroit retiré : Dont et de tout ce que deffus ledit plaignant nous a requis acte, etc. Sur quoy nous, confeiller et commiffaire fufdit, fuivant le réquifitoire dudit Mondain, homme à deux teftes, fommes tranfporté en ladite foire St-Laurent, et en chemin aurions vu quantité d'affiches, pareilles à celle cy-deffus, affichées, favoir à l'hoftel de la Feuillade, fous la porte St-Denis et aux portes de ladite foire, où eftant ferions entré dans une loge où nous aurions veu au-deffus et à cofté de la porte quantité defdites affiches, et eftant dans ladite loge nous ferions adreffé au nommé du Vaudier, joueur de marionnettes, auquel ayant fait entendre le fubjet de notre tranfport, et demandé audit du Vaudier pourquoy, au préjudice du privilége accordé par le Roy audit Mondain et permiffion de M. le Lieutenant général de police, il a fait imprimer quantité d'affiches dans lefquelles il promet au public faire voir l'homme à deux teftes, lefquelles affiches et imprimés il a fait afficher et diftribuer journellement dans ladite foire en criant publiquement : « C'eft icy que l'on voit l'homme à deux teftes ! » Lequel Vaudier nous a dit qu'à la vérité depuis huit jours il s'eft affocié avec la trouppe royalle des Pygmées, lefquels ont fait afficher

depuis deux jours defdits imprimés, defquels mefme il nous en a repréfenté trois conformes à celle cy-deffus, et qu'avant ladite fociété il repréfentoit feulement des marionnettes n'ayant jamais, luy ni aucun de fa trouppe et de celle defdits Pygmées dit au public : « C'eft icy où l'on voit l'homme à deux teftes. » Ne fe meflant feulement ledit Vaudier que de faire jouer les marionnettes et non de ladite trouppe royalle des Pygmées, laquelle eft repréfentée par le fieur Aubry, nous ayant mefme ledit Vaudier fait apparoir d'imprimés qu'il diftribuoit, lefquels ne portent autre chofe finon : *les Grandes marionnettes de Monfeigneur le Dauphin*, defnyant que luy ny perfonne de fa trouppe ayt efté infulter ledit Mondain. Et procédant, eft furvenu François Aubry l'un de la trouppe royalle des Pygmées, auquel ayant pareillement fait entendre le fubjet de notre tranfport et les deffenfes portées tant par ledit privilége que permiffion, ledit Aubry nous a dit qu'il a pouvoir de faire repréfenter une nouvelle invention de marionnettes, fous le nom de la Trouppe royalle des Pygmées, et mefme nous a fait voir les lettres à luy pour cet effet accordées le 31 mars 1675, fignées Louis, et au bas : Par le Roi, Arnaud, et fcellées, n'ayant jamais prétendu inquietter et empefcher ledit fieur Mondain de fe faire voir au public, n'ayant jamais, non plus que qui que ce foit de fa trouppe, donné ordre de crier au public : « C'eft icy que l'on voit l'homme à deux teftes. » Demeurant d'accord avoir fait imprimer les billets dont fe plaint ledit Mondain, lefquels il a fait mefme afficher par tous les carrefours et lieux publics de cette ville, attendu qu'il en a la permiffion du Roy et que mefme il eft porté par lefdits billets que l'homme à deux teftes ne fe voit qu'en petit, ledit Mondain devant favoir ce que c'eft que la trouppe royale des Pygmées ; n'étant pas vray que ledit Aubry ni perfonne de fa trouppe ayent infulté ledit Mondain, et qu'à la vérité le fieur Bernard des Jardins, efcuyer, intéreffé dans ledit privilége, fut le jour d'hier pour parler audit Mondain et luy demander à quel fubjet il avoit arraché ou fait arracher les affiches de ladite trouppe royale des Pygmées, et eftant à fa loge auroit demandé à parler audit Mondain pour raifon de ce, auquel ayant parlé ledit Mondain feroit demeuré d'accord d'avoir arraché lefdites affiches, et dit pour toute raifon que cela luy plaifoit, après quoi ledit fieur des Jardins fe retira ; fouftenant ledit Aubry qu'il a le droit de faire repréfenter par fes figures telles poftures et figures que bon luy femblera. Et a ledit Vaudier déclaré ne favoir écrire, ne figner, de ce interpellé, et ledit Aubry a figné. Signé : Aubry. — Et par ledit Mondain a efté dit qu'il ne prétend nullement empefcher le privilége de ladite trouppe des Pygmées et marionnettes, mais fouftient que leurs affiches doibvent eftre refformées en ce que par icelles il eft porté qu'ils font voir l'homme à deux teftes, fans dire de quelle manière et que ce foit par les marionnettes, empefchant par ce moyen que quantité de perfonnes curieufes n'entrent en la loge dudit Mondain, fouftenant pareillement qu'en appelant le public pour les voir, ils ne doibvent pas dire : « C'eft icy où l'on voit l'homme à deux teftes. » Et à l'égard des menaces à luy faites de la part de ladite trouppe des Pygmées, prétend fe pourvoir ainfy qu'il advifera bon

eftre pour en avoir réparation ; nous requérant ledit Mondain vouloir renvoyer les parties par-devant et en l'hoftel de M. le Lieutenant général de police pour, fur le rapport qu'il luy fera par nous fait du contenu cy-deffus, eftre par luy ordonné ce que de raifon, etc. Signé : Bourdon. — Sur quoy, avons auxdites parties donné acte de leur dire et réquifitoire cy-deffus et fuivant icelluy avons lefdites parties renvoyé devant et en l'hoftel de M. le Lieutenant général de police pour luy faire rapport de tout ce que deffus, auquel lieu avons déclaré auxdites parties que nous nous tranfporterions et qu'ils ayent à s'y trouver, fi bon leur femble, à demain huit heures du matin pour, à notre rapport, leur eftre fait droit ainfy que de raifon. — Et ledit jour de lendemain premier jour de feptembre audit an 1678, huit heures du matin, nous, confeiller et commiffaire fufdit, fommes avec lefdites parties tranfporté en l'hoftel et par-devant M. le Lieutenant général de police, auquel après que nous luy avons fait rapport de tout ce que deffus il auroit ordonné, après avoir ouy toutes lefdites parties en leurs demandes et deffenfes, que les affiches dudit Aubry et de ladite trouppe des Pygmées feroient refformées, deffenfes à eux de mettre dans leurs affiches *l'homme à deux tefles*, ni de crier à leur loge : « C'eft ici l'homme à deux teftes. » Ce qui fera exécuté nonobftant oppofitions ou appellations quelconques et fans préjudice d'icelles.

Signé : De La Reynie ; Bourdon.

(*Archives des Comm.*, n° 1.)

Voy. Pygmées (Troupe royale des).

HOMME A TROIS TÊTES, phénomène que l'on voyait à la foire Saint-Ovide de 1775, chez un nommé Alexandre, en même temps qu'un Aragonais qui faisait différents tours d'équilibre sur un fil de fer.

(*Almanach forain*, 1776.)

HOMME-SANGLIER, phénomène que l'on voyait à la foire Saint-Clair vers 1770. Cet individu avait sur le corps des soies de six lignes de longueur, plantées comme celles des hérissons ; elles tombaient en automne pour repousser ensuite. Il avait la barbe et les cheveux noirs et la figure assez bien. Une jeune fille devint amoureuse de ce monstre et l'épousa ; les enfants qu'ils eurent étaient, comme leur père, couverts de soies.

(*Almanach forain*, 1773.)

HOMME SANS BRAS, phénomène que l'on voyait à la foire Saint-Germain et sur le boulevard du Temple en 1779. Cet homme, nommé Nicolas-Joseph Fahaie, était né près de Spa et avait été, dit-on, malgré son infirmité, maître d'école dans son pays. Né sans bras, il se servait de ses pieds comme un autre homme de ses mains. Il buvait, mangeait, prenait du tabac, débouchait une bouteille, se versait à boire et se servait d'un cure-dent après ses repas. Il taillait ses plumes et écrivait correctement, enfilait une aiguille, faisait un nœud au bout du fil avec une précision admirable, jouait aux cartes, au tonton, au cresp et au bilboquet; il filait de la laine ou du coton et tournait le rouet en même temps. Il tenait un bâton avec autant de force qu'une autre personne avec ses mains et le jetait à 40 pas de lui, etc., etc.

(*Journal de Paris*, 12 janvier, 2 février et 15 avril 1779.)

HONGROISE (LA), danseuse de corde de la troupe de Restier en 1753.

Voy. GAGNEUR.

HONGROISE (LA), équilibriste que l'on voyait à la foire Saint-Germain de 1775, faisait divers exercices d'équilibre sur le fil de fer, y jouait du violon, de la mandoline, exécutait un concert de cloches, battait du tambour, et, tenant un cor de chasse en équilibre sur sa bouche, sonnait une fanfare. Les intermèdes de ces exercices étaient remplis par des danses exécutées par de petits enfants, par des chiens savants et par des singes qui dansaient sur la corde.

(*Almanach forain*, 1776.)

HONGROISE (LA JEUNE), actrice du théâtre des Grands-Danseurs du Roi en 1789.

(*Journal de Paris*, 17 juin 1789.)

HONORÉ (Maurice), marchand de chandelles, receveur du droit des pauvres aux spectacles de la foire, puis entrepreneur de l'Opéra-Comique de 1724 à 1727.

Voy. Bertrand (Alexandre). Opéra-Comique. Pirard. Saint-Edme (24 juillet 1718). Terradoire.

HOSSARD, danseur du théâtre des Variétés du Palais-Royal en 1786.

Voy. Lafite.

HOUDAILLE (Aimée), directrice de spectacles, montrait des figures de cire sur le boulevard du Temple en 1783.

L'an 1783, le lundi 5 mai, heure de midi, en notre hôtel et par-devant nous Mathieu Vanglenne, etc., est comparue demoiselle Aimée Houdaille, femme de Pierre-Louis de Montlebert, botaniste, de lui pour ce présent autorisée, demeurant à Paris, rue Charlot, paroisse St-Nicolas-des-Champs : Laquelle nous a rendu plainte contre la femme Lorin et le sieur Lorin, son mari, pour la validité de la procédure, demeurant sur le boulevard du Temple où ils font voir un cabinet de figures, et nous a dit qu'elle a loué sur ledit boulevard, à côté dudit Lorin, un cabinet dans lequel elle fait aussi voir des figures. Que depuis l'époque de son établissement, ladite femme Lorin a pris de l'animosité contre la plaignante au point qu'elle ne cesse de tenir des mauvais propos contre elle et son mari et de les injurier et que notamment il y a environ un quart d'heure ladite femme Lorin a traité publiquement la plaignante de sacrée g.... et de b..... de p......

Et comme elle a intérêt de se pourvoir pour obtenir une réparation et des dommages et intérêts proportionnellement aux injures qui lui ont été dites par ladite femme Lorin, elle a été conseillée de venir nous rendre la présente plainte.

Signé : Émée Houdaille de Montlebert ; Vanglenne.

(*Archives des Comm.*, n° 4992.)

HOUDIDOU (M^lle), danseuse de corde du théâtre des Grands-Danseurs du Roi en avril 1783, dansait sur la corde « sans y poser les pieds » et jouait de la mandoline.

(*Journal de Paris*, 30 avril 1783.)

HOUSSAYE, acteur du spectacle de Nicolet, où il entra avant 1766, faisait encore partie en 1772 de la troupe des Grands-Danseurs du Roi.

<p style="text-align:center">(<i>Almanach forain</i>, 1773. — <i>Le Chroniqueur désœuvré</i>, II, 65.)</p>

HUART (ALEXIS), maître de danse et danseur des Grands-Danseurs du Roi en 1778.

Voy. BECQUET (MARIE-CHARLOTTE).

HURPY (PIERRE-MARIE-JOSEPH), né en 1745, acteur du théâtre de l'Ambigu-Comique en 1770, puis machiniste et acteur du théâtre des Pygmées-Français au Palais-Royal en 1785.

Voy. MARCADET. PYGMÉES-FRANÇAIS (Spectacle des).

HURPY (PIERRE), fils du précédent, acteur du théâtre des Pygmées-Français au Palais-Royal en 1785.

Voy. PYGMÉES-FRANÇAIS (Spectacle des).

HYACINTHE (ANTOINE), né en 1684, acteur forain, débuta en 1714 chez Saint-Edme. Pendant les foires Saint-Germain et Saint-Laurent de 1715 il était engagé chez la dame Baron. Il fit ensuite partie des troupes de Francisque et de l'Opéra-Comique et finalement passa en province.

<p style="text-align:center">(<i>Mémoires sur les Spectacles de la Foire</i>, I, 164.)</p>

Voy. ENDRIC.

HYACINTHE (M^{lle} RENAUD, femme), fille d'un acteur forain nommé Renaud et femme du précédent, danseuse à l'Opéra-Comique, mourut vers 1737 ou 1738.

<p style="text-align:center">(<i>Mémoires sur les Spectacles de la Foire</i>, I, 164.)</p>

HYAM, écuyer anglais, faisait en 1775, avec sa famille et la demoiselle Masson, dans un cirque établi sur le boulevard du Temple, des exercices équestres dont le détail nous a été transmis par un écrivain du temps en ces termes :

« D'abord une fille âgée de cinq ans fait à cheval des choses surprenantes pour son âge. Ensuite M^lle Masson, associée du héros anglois, court au grand galop sur un cheval, se tenant debout, un pied sur la selle et l'autre pied entre les deux oreilles du cheval; ensuite prend le bout de son pied dans sa main et court dans cette attitude : ce qu'elle prétend n'avoir jamais été fait par aucune femme d'Europe. Elle court encore sur deux chevaux en pleine course, se tenant debout, un pied sur chaque selle; enfin elle monte sur deux chevaux et saute par-dessus la barrière.

« Le sieur Hyam court sur un cheval au grand galop, se tenant debout sur un pied sur la selle, tire un coup de pistolet et fait plusieurs sauts en avant et en arrière. Il saute en bas de son cheval dans la course, tire un coup de pistolet et saute dessus la selle. Il fait plusieurs sauts de dessus la selle à terre, et de la terre sur la selle en pleine course. Il saute en pleine course par-dessus son cheval. Étant en pleine course sur son cheval, il amasse quelque chose à terre. Il s'engage à balayer la terre avec la main, étant sur son cheval, la longueur d'un quart de lieue. A son commandement il fait tomber son cheval par terre comme s'il étoit mort, et étant dessous, à son commandement il le fait relever. Il court sur deux chevaux en pleine course, se tenant debout, un pied sur chaque selle, fait plusieurs sauts de dessus les selles, tourne le dos du côté de la tête des chevaux, tire un coup de pistolet et au même instant se remet dans sa première position. Il monte deux chevaux en pleine course et portant un enfant sur sa tête, fait plusieurs sauts sur la selle et tire un coup de pistolet. Il court sur deux chevaux en pleine course, droit sur la selle, sans retenir les rênes, allant de même que la cavalerie lorsqu'elle va au combat, chargeant, amorçant son fusil plusieurs fois et y mettant la baïonnette et la remet ensuite dans son fourreau. Il court sur deux

chevaux en pleine courſe, avec un pied dans chaque étrier, ayant ſes genoux ployés juſqu'à terre, ſaute des étriers à terre et de la terre ſur la ſelle. Il court ſur deux chevaux en pleine courſe, ſaute par-deſſus un des deux chevaux et tombe ſur la ſelle de l'autre cheval et après ſaute une ſeconde fois par-deſſus les deux chevaux. Il court ſur deux chevaux en pleine courſe, tourne le dos du côté de la tête aux deux chevaux et tire un coup de piſtolet lorſqu'ils ſautent par-deſſus la barrière. Il court ſur deux chevaux en pleine courſe, une jambe par-deſſus chaque ſelle, et en cette attitude ſaute par-deſſus la barrière, au même moment met ſa tête ſur un cheval et ſes jambes ſur l'autre et fait un autre ſaut par-deſſus la barrière. Il court ſur deux chevaux en pleine courſe et offre de prendre deux chevaux de chaſſe qu'il n'aura jamais vus et de les faire ſauter par-deſſus quelle hauteur ils ſoient capables de ſauter, en ſe tenant debout avec un pied ſur chaque ſelle. Il finit par repréſenter un tailleur à cheval qui vient de Londres à Paris pour y apprendre les modes.

« Un enfant de huit ans ſur un cheval, court ſa tête ſur la ſelle et les jambes en l'air. Enfin il a un cheval très-extraordinaire qui imite un chien en ſe tenant droit, étant alors aſſis ſur ſon derrière; et, y étant, l'exercice ſe fait avec tant d'adreſſe que le maître ſe trouve ſur ſon cheval qui commence à courir. »

Hyam, qui ſe faiſait appeler le *Héros anglois*, avait donné, en 1774, quelques repréſentations très-ſuivies au Colyſée et y avait exécuté les exercices que dont on vient de lire le détail.

(*Mémoires secrets*, VII, 231. — *Almanach forain*, 1775.)

ACHEVÉ D'IMPRIMER

LE SEPT AVRIL MIL HUIT CENT SOIXANTE-DIX-SEPT

PAR BERGER-LEVRAULT ET Cie

A NANCY

Début d'une série de documents en couleur

www.ingramcontent.com/pod-product-compliance
Lightning Source LLC
Chambersburg PA
CBHW051348220526
45469CB00001B/153